风格、学派和运动

—— 西方现代艺术基础百科

［英］埃米·登普西 著
巴竹师 译
邹德侬 校

中国建筑工业出版社

目录

6　　前言

1860~1900年
第1章　先锋的兴起

14　　印象主义
19　　工艺美术运动
23　　芝加哥学派
25　　二十人组
26　　新印象主义
30　　颓废运动
33　　新艺术运动
38　　现代主义
41　　象征主义
45　　后印象主义
49　　隔线主义
50　　纳比派
53　　综合主义
56　　玫瑰加十字架沙龙
57　　青年风格
59　　维也纳分离派
62　　艺术世界

1900~1918年
第2章　为了现代世界的现代主义

66　　野兽主义
70　　表现主义
74　　桥社
78　　垃圾箱学派
80　　德意志制造联盟
83　　方块主义
88　　未来主义
92　　方块杰克
94　　青骑士
97　　色彩交响主义
99　　奥菲士主义
102　　辐射主义
103　　至上主义
106　　构成主义
109　　形而上绘画
111　　漩涡主义

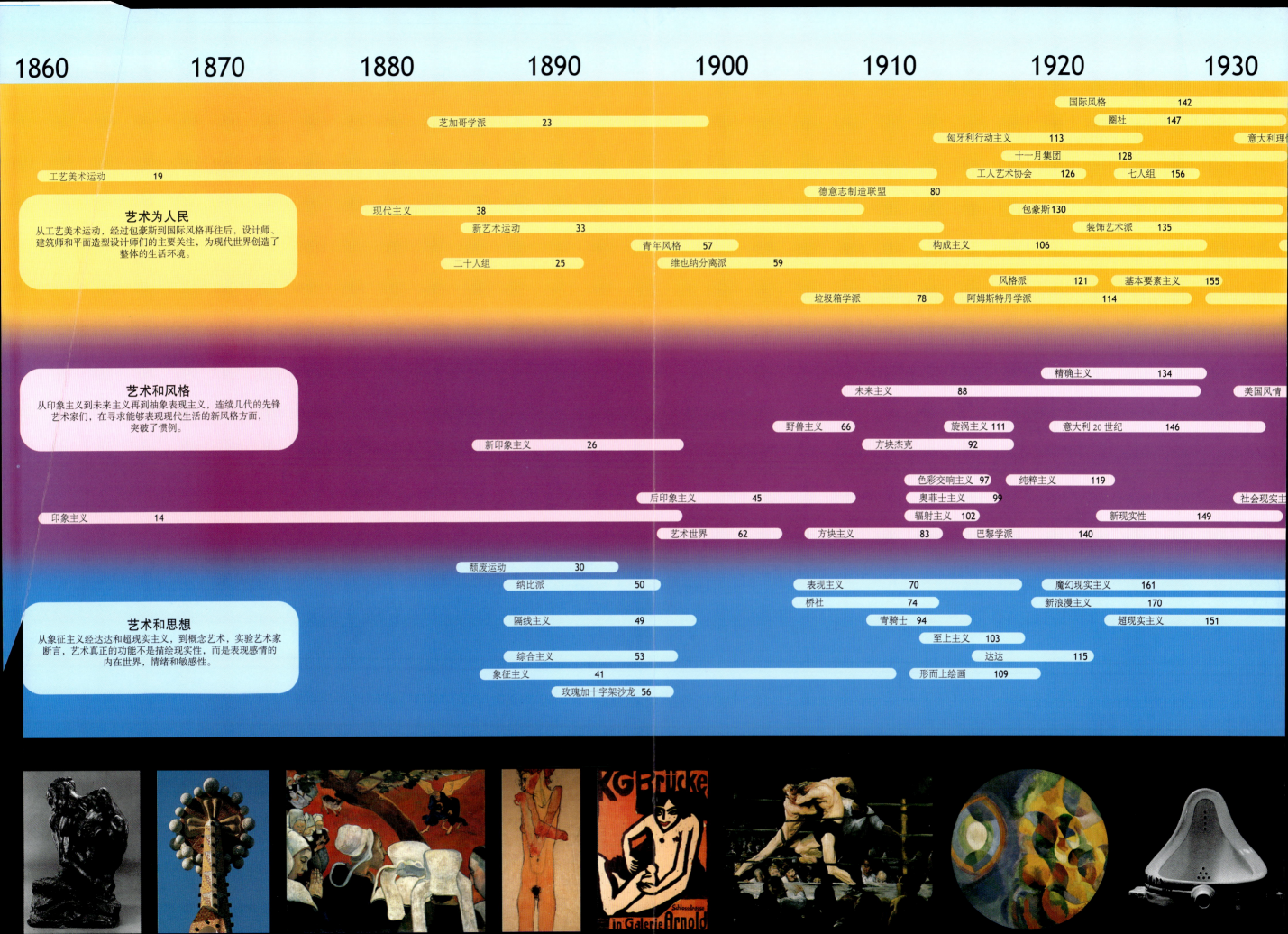

113	匈牙利行动主义	201	新达达	
114	阿姆斯特丹学派	205	结合绘画	
115	达达	206	新粗野主义	
119	纯粹主义	208	恶臭艺术	
121	风格派	210	新现实主义	
		213	情境主义国际	
		215	装配艺术	
		217	波普艺术	
		222	表演艺术	
		226	视觉艺术研究组	
		228	激浪派	
		230	光效艺术	
		232	后绘画性抽象	

1918~1945年
第3章 寻求新秩序

126	工人艺术协会
128	十一月集团
130	包豪斯
134	精确主义
135	装饰艺术派
140	巴黎学派
142	国际风格
146	意大利20世纪
147	圈社
149	新现实性
151	超现实主义
155	基本要素主义
156	七人组
157	意大利理性建筑运动
159	具体艺术
161	魔幻现实主义
163	美国风情
166	社会现实主义
168	社会主义现实主义
170	新浪漫主义

1965年至今
第5章 超越先锋

236	极简主义
240	概念艺术
244	人体艺术
247	装置
251	超级写实主义
254	反设计
256	表面支撑
257	视频艺术
260	大地艺术
263	场地作品
266	贫穷艺术
269	后现代主义
274	高技派
276	新表现主义
281	新波普
282	超先锋
284	声音艺术
286	互联网艺术
289	目的地艺术
291	设计艺术
293	艺术摄影
296	词典：200个主要风格
303	中外文人名译名对照表
313	中外文专业用语对照
315	译后记

1945~1965年
第4章 新乱局

174	粗野艺术
176	存在主义艺术
180	门外汉艺术
181	有机抽象
184	无形式艺术
188	抽象表现主义
192	字母主义
193	哥布鲁阿
195	垮掉的一代的艺术
197	活动艺术
199	厨房水池学派

前言

用来描绘现代艺术的词汇，从印象主义到装置，从纳比派到新表现主义，从象征主义到超级写实主义，其本身已经发展成一种深奥莫测、往往令人望而生畏的语言。风格、学派和运动，很少能独立或简单地下定义；这些用语有时相互对立，常常重叠，而且总是错综复杂。然而，风格、流派和运动的概念在延续，理解这些概念，对任何现代艺术的讨论仍然至关重要。给它们下定义，依然是最好的方式，以应对复杂得令人头疼、同时又困难重重的主题。本书意在对此作个广泛的介绍，有个人的观察，也是作为最具动态、令人激动的艺术时期之一的指南。

本书收集了300多种风格、学派和运动，将西方绘画、雕塑、建筑和设计中最有意义的发展汇拢在一起。主题大致以年代顺序出现，从19世纪的印象主义，一直到21世纪的目的地艺术、设计艺术和艺术摄影。

书中的主要条目，探索了100多个最有意义的现代艺术风格和运动，考察了艺术家们宣言的主张、展览会的场面、批评家们的判断，以及公众的高兴或愤怒。作品的处理，从前后关联的角度，结合历史和文化的地位，传记的信息以及艺术本身的一些可能的解释。所有这些信息的类型都有用，因为艺术既不是在真空里创造，也不是在真空里接受的。

在每个主要条目的末尾，有一个简洁的一览表，列出主要的国际收藏，主要的纪念性作品，以及为进一步阅读的重要书籍新近出版的细目（出版于纽约或伦敦，除了在其他地方已经另外提到）。文本中大量的交互参照（主要条目中由星号注明），可以使得读者比较相关的运动，追溯贯穿整个时期的影响和发展的各种模式。

任何指南都必须承认，分类和界定是不固定的，也不总是由艺术家本身观察或者造就的。尽管许多艺术家形成了团体或制定了宣言，但是当今所用的一些最熟悉的名字，最初是由批评家、讲解员、收藏家或资助人提出的。印象主义和野兽主义，就是那些喜欢冷嘲热讽的批评家给挂的标签。有几个团体，像二十人组和玫瑰加十字架沙龙是展览协会，后印象主义与其说是一种风格，不如说是一个时期。视频是一种媒介，而包豪斯是一个教育机构。

分类和选择由于受到个人选择的影响，常常引起争议。对于一个特定艺术家或风格的纳入或排出，不管其带来的判断是什么，重要的是记住：书中题目的选择和对艺术家的描述虽然是主观的，却不是武断的。目的是要显示其影响的相关来源，为读者提供一种进入现代艺术世界的方式，并为他们装备寻求自己的结论的工具。

虽然这里探索的领域大都是在绘画和雕塑的范围内，但也不能不承认艺术媒介对于这个时代流行文化的相对重要性和文脉。摄影比近代本身要老得多，像设计一样，往往有力地交织在整个时期的视觉艺术中。

建筑人物在本书中占有突出地位，部分原因是宣言、主张和决心也往往作为其运动下了定义。当许多建筑风格与其他视觉艺术紧密相关时，如与工艺美术运动、新艺术运动、现代主义和未来主义，其他一些风格也有自己的权利，要求作为运动给予充分考虑，像芝加哥学派、国际风格、意大利理性主义和高技派。

主要条目也包括在书一开始的折叠插页大事年表里。

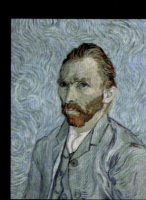

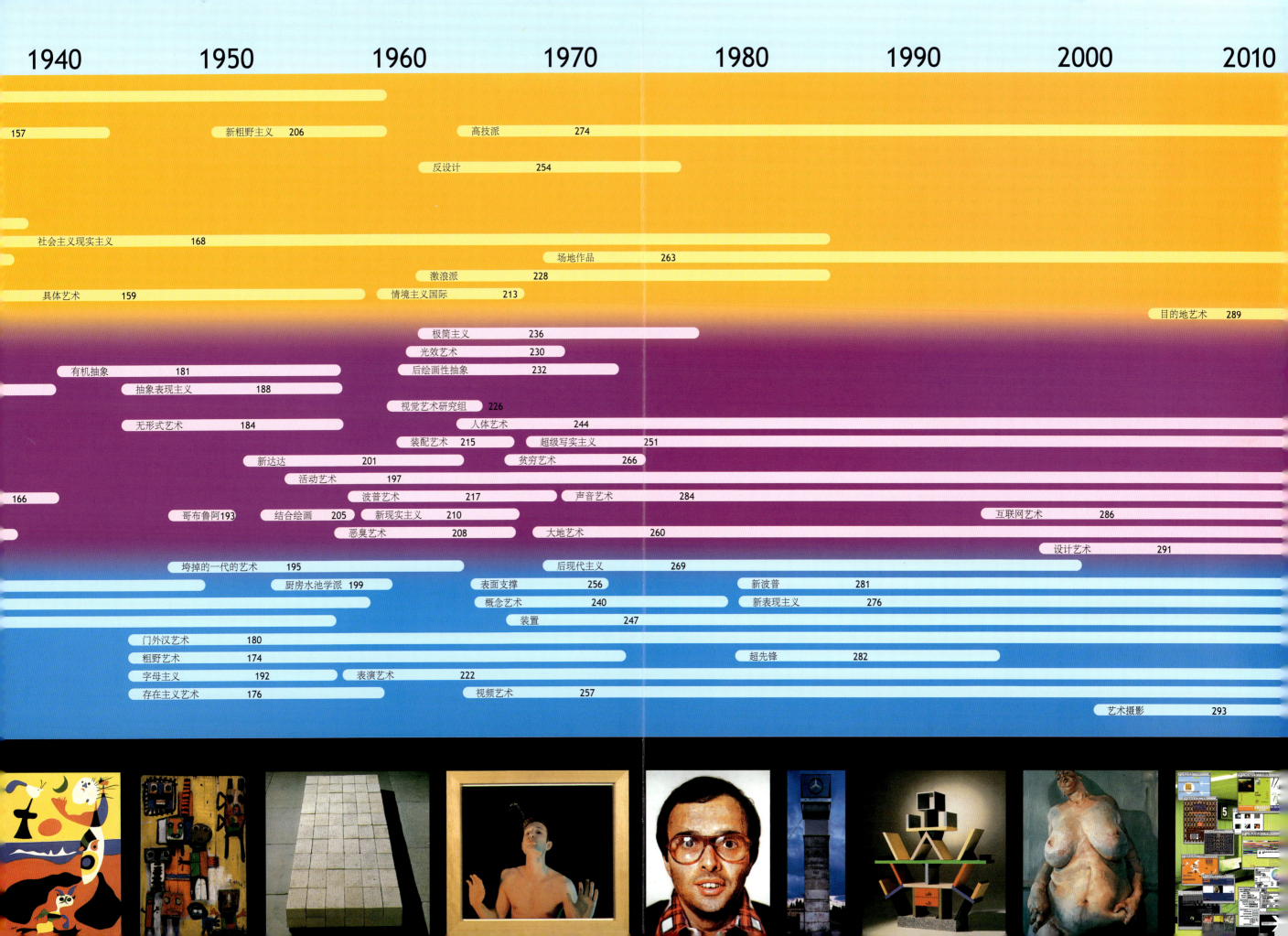

以便一目了然地显示风格和意识的同时变动。由于运动的始末常常不确定,应当注意,大事年表上运动的持续时间,是以大致的日期表述的。

大事年表上明显标出三大主要风格潮流,起到把那些有显著共同特征的运动汇集在一起的作用。"艺术为人民"包含艺术家、建筑师和设计师的一些风格和运动,他们一直致力于现代世界的整体生活环境的创造。"艺术和风格"把那些寻找新方式来描绘变化着的世界的艺术家群体,集中在一起。"艺术和思想"则包括实验艺术家,他们的艺术目的是表现内心世界的情感、情绪和智慧。

本书之末,更进一步提供了 200 种风格和运动中的基本历史信息。许多运动有持续的重要性,以及在民族传统中的趣味,如英国的圣埃夫斯派(St Ives Group)、德国的愚蠢派(Stupid Group)、波兰的普拉埃森斯派(Praesens Group)、法国的 BMPT 派、意大利的罗马学派(Scuola Romana)、瑞士的海姆斯塔德派(Halmstad Group)和西班牙的新闻报道派(Equipo Crónica)。他们的活动,经常对主要的运动闪现出价值的光芒。

索引不仅包括所有命名的运动,还包括 1000 多个艺术家、建筑师、设计师、经纪人、批评家、收藏家,以及现代艺术的拥护者,将风格、学派和运动与让它们出现的人物联系起来。

1860~1900 年

第 1 章 先锋的兴起

卡米耶·皮萨罗在埃拉尼他的工作室，约 1897 年

印象主义 Impressionism

> 壁纸在其初期状态比海景更出色
> 路易斯·勒罗伊，1874年

印象主义诞生于1874年4月，当时，巴黎的一群青年艺术家，他们的作品因屡遭官方沙龙的排斥而感到沮丧，因而联合起来，在摄影师费利克斯·纳达尔（Félix Nadar）的工作室里举办了他们自己的展览。克洛德·莫奈（Claude Monet，1840~1926年）、皮埃尔-奥古斯特·雷诺阿（Pierre-Auguste Renior，1841~1919年）、埃德加·德加（Edgar Degas，1834~1917年）、卡米耶·皮萨罗（Camille Pissarro，1830~1903年）、阿尔弗雷德·西斯莱（Alfred Sisley，1839~1899年）、贝尔特·莫里佐（Berthe Morisot，1841~1895年）和保罗·塞尚（Paul Cézanne，1839~1906年，另*见后印象主义）都在30人画展之列，他们以画家、雕塑家、雕塑家艺术家股份有限公司（the Sociètè Anonyme des Artistes Peintres, Sculpteurs, Graveurs, etc.）的名义举办展览。后来举办展览的其他重要法国印象主义画家有，让-弗雷德里克·巴齐耶（Jean-Frédéric Bazille，1841~1870年）、古斯塔夫·卡耶博特（Gustave Caillebotte，1848~1894年），美国的马里·卡萨特（Mary Cassatt，1844~1926年）也包括在内。

1874年的展览引起了公众的好奇、困惑和大众媒体的嘲笑，莫奈作品《印象，日出》（约1872年）的标题，让喜欢冷嘲热讽的批评家路易斯·勒罗伊（Louis Leroy）为这个群体起了"印象主义"这个名字。几年之后，莫奈在详细叙述这幅画的名字背后的故事，以及名字引起的大惊小怪时说：

> 他们想弄明白这幅画在目录中的标题，（因为）这幅画不能真正传达勒·阿弗尔（Le Havre）的景色。我回答说："用印象"。某人便从中得出"印象主义"这个词，就这样，有趣的事开始了。

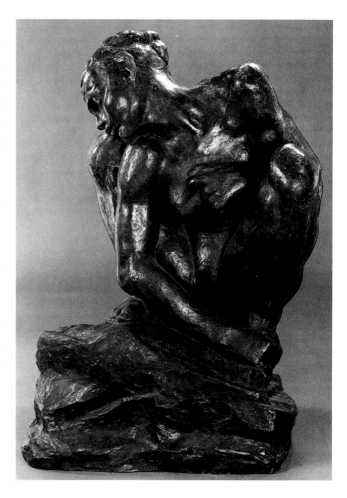

上页：奥古斯特·罗丹，《蹲坐的女人》，1880~1882年
像印象主义画家们一样，罗丹在他的作品中避免完美的样子，喜欢给想象力留下余地。莫奈的首次成功是在1889年和罗丹联合举行展览之后，罗丹的声誉为法国以外的印象主义艺术家所接受。

对页：克洛德·莫奈，《印象，日出》，约1872~1873年
该画展出于1874年，勒·阿弗尔港清晨薄雾景色的这个标题，使批评家路易斯·勒罗伊为这个画家群体起了"印象主义画家"这个名字。画面的草图感和看上去缺乏修饰，让当时的批评家嗤之以鼻。

他们的作品看上去为草图性质，明显缺乏最后的加工，许多早期的评论家对此加以批评，而这正是更多持同情态度的评论家，后来视此为他们长处的地方。

不同的艺术家之所以聚集成这个群体，是因为他们都反对那个艺术体制，及其对艺术展览的垄断。接近19世纪之末，学院派还在提倡文艺复兴的理想：也就是说，艺术的主题必须崇高或有教育意义，艺术作品的价值，要根据表现自然物体的"相似度"来判断。印象主义画家们，用举办独立展览的办法，向传统文化守门人的权力和惯例提出质疑，他们的行动，为随后世纪的革新者们作出了榜样。同样，搞讽刺和有反感的批评家，造一个词尾"主义"（ism），用来描述一种激进的新艺术形式，这也变成了标准程序。

印象主义 Impressionism

自从19世纪中叶以来，巴黎在外观和社会方面，都已变成第一个真正的现代都市，许多印象主义的作品，都捕捉到了这种新巴黎的城市景观。在发生了变化的社会中，艺术的作用是当时艺术、文学和社会辩论的主题，印象主义画家们都自觉地在围绕新技术、理论、实践和主题的多样化方面现代化。他们的兴趣是，捕捉景色的视觉印象，画眼睛所见而不是艺术家已知的东西；他们在室外工作（而不是仅在画室里），观察光线和色彩的变化，他们的兴趣和实践，同样具有革命性。他们回避历史或讽喻的题材，坚持表现转瞬即逝的现代生活，创造出莫奈所说的"即兴创作而不是深思熟虑的作品"，这明确标志着，打破了人们已接受的主题和操作。

爱德华·马奈（Edouard Manet，1832~1883年）的作品，对印象主义画家有重要的影响。马奈排斥单一的透视灭点，喜欢"自然的透视"，他那显然难以理解或不完整的主题，颠覆了古典的理想。他还违反了多种题材层次，以大尺度描绘"无意义的"主题，最重要的是，他坚持表现当代的经历。当《奥林匹亚》（1863年）在1865年展出时，保守的批评家们对他处理传统题材（女子裸体）的方式勃然大怒。

其他人，如卡米耶·科罗（Camille Corot，1796~1875年）和巴比松学派（Barbizon School）、古斯塔夫·库尔贝（Gustave Courbet，1819~1877年）和前辈英国画家，J·M·W.透纳（Joseph Mallord William Turner，1775~1851年）以及约翰·康斯特布尔（John Constable，1776~1837年）的作品，也显示过印象主义的方法，在绘画中用颜料探索光和气候的视觉效果。当代摄影中，由剪接造成的对比、模糊和分裂，也对他们造成了强烈的影响，像日本版画那样，展示了非西方的构图、透视和平板色块。

在整个1860年代期间，印象主义画家们吸取了这些教训，并发展成自己的风格，他们经常一起作画，或聚会（例如在蒙马特尔的盖尔布瓦咖啡馆），讨论他们的作品和分享他们的思想。在1874~1876年间，他们举行了八次当时著名的独立展示，立刻引起了公众的注意。批评家的反应往往怀有敌意，尤其在起初，但是，印象主义画家们得到了有影响的拥护者的支持，如作家埃米尔·左拉（Emile Zola）

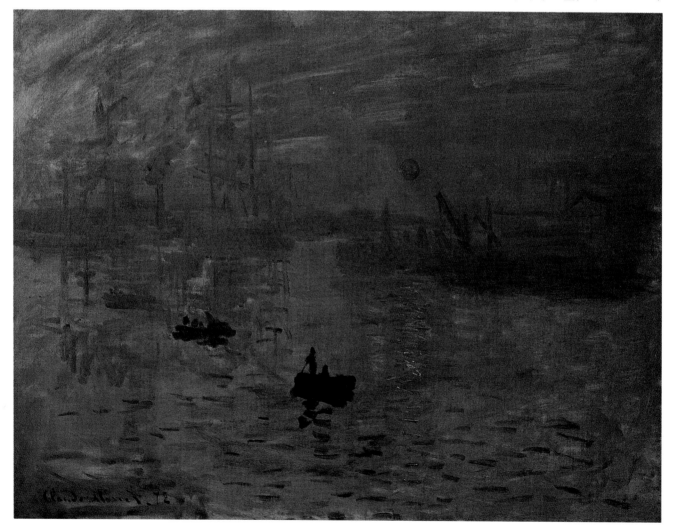

印象主义 Impressionism

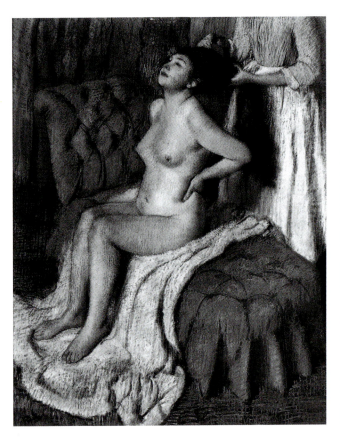

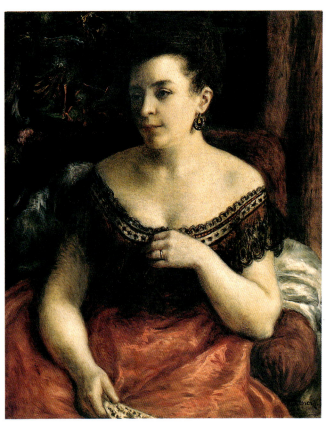

和 J·K. 于斯曼斯（Joris-Karl Huysmans，1847~1907 年），他们两人也是朋友。印象主义画家们还吸引了重要的私人赞助人和商人的注意，如医生保罗·加谢 [Dr Paul Gachet，后来他是文森特·梵高（Vincent van Gogh）在奥维尔小镇的医生，见后印象主义]，还有保罗·迪朗 - 吕埃尔（Paul Durand-Ruel）。

可以不夸张地说，整个 1870 年代，大多数印象主义画家的作品都与风景中光的效果有关。不过，在 1880 年代初期，发生了一个变化，人们通常把此事称作"印象主义画家的危机"。许多艺术家开始感到，他们在试图捕捉光和大气的短暂特性时，过多地损害了形象，从这一刻起，印象主义运动变得更加多样化。例如，雷诺阿转向了更具古典风格的人物绘画；莫奈使他的人物更坚实，然后开始采用更有分析性的倾向，去作视觉观察。他们开始描绘更广范围的题材。这个危机，也影响了与他们并排展览的年轻一代印象主义画家，后来也导致了他们与原来的印象主义思想分道扬镳。艺术家们，如保罗·高更（Paul Gauguin，见 * 综合主义）、保罗·塞尚（见 * 后印象主义）、乔治·修拉（Georges Seurat）和保罗·西尼亚克（Paul Signac，见 * 新印象主义）最终创造了他们自己的风格。

在几位领军人物的作品中，可以最清晰地看到影响了印象主义画家的一些发展。对许多人而言，克洛德·莫奈留下了印象主义的典范；他的那些火车站题材的绘画，如《圣拉扎尔车站》，以新的、无定型的现代主义气氛（蒸汽的气氛），结合并对比车站的现代建筑，人们称那些画为最能代表印象主义的绘画。莫奈对气氛的兴趣，在其他系列绘画中变得更为明显，他表现的是同一主题在一天、一年和气候变化中的不同时刻，如《干草垛》（1890~1892 年）和《杨树》，（1890~1892 年）。在《杨树》的序列中，形状的曲线安排同时显示了画面的深度和平面性；S 曲线的使用，提示着与同一时期新艺术运动作品的联系。莫奈在生命的最

左：埃德加·德加，《让人梳头的女子》，约 1886 年
在这幅彩色粉笔画中，德加的兴趣显然在光和影对人物形式的作用上。这幅裸女画至少是德加的大量作品中的第五幅作品。

右：皮埃尔 - 奥古斯特·雷诺阿，《伯塔利斯夫人》，1890 年
雷诺阿喜欢微妙、多彩地表现奢华的物质和肉体，声称"绘画应当是某种令人愉快、欢乐和漂亮的东西，对，漂亮！"。不过，他的后期作品，用暖红和橘红更为强烈的色彩，有更结实的雕塑感。

对页：贝尔特·莫里佐，《正在建造中的船》，1874 年
莫里佐在画这幅画的同年，和爱德华·马奈的弟弟结婚。她是印象主义群体里一位非常忠诚的成员，她参加每一次印象主义展览，除她女儿出生的 1879 年。

印象主义 Impressionism

后时期，从 1914 到 1923 年，全身心地为巴黎杜伊拉里宫橘园里指定的房间绘制八幅巨大的睡莲油画，这些画共同创造了一个环境，将观者完全包围起来，那是一种无穷无尽的感觉，或者如莫奈所说："是在我们眼睛前，宇宙自身的转换反复多变"。为了"阅读"这些作品，笔触不得不连接起来，诱导观者去分享有创意的含义，这笔触是 20 世纪其他艺术实践的一个关键性的概念。睡莲的抽象性质，预示了 1940 和 1950 年代的抽象表现主义。

虽然雷诺阿和莫奈一起在 1860 年代后期画风景，但他首要的兴趣总是人物，他对印象主义的最大贡献，是把印象主义对于光线、色彩和运动的处理手法，运用到群体人物的主题上来，就像《磨坊街的舞会》（1876 年）中的人群场面。雷诺阿断言，绘画"应当是某种令人愉快、欢乐和漂亮的东西，对，漂亮！"，他反复地画巴黎人玩乐的场面，喜欢微妙、多彩地表现奢华的物质和肉体。大约在 1883 年，他决定脱离纯粹的印象主义，开始以更干颜料、更少美感的手法来画古典裸体。虽然这个阶段短暂，但他后来把对古典主义的兴趣和印象主义的经验结合了起来。他的笔触变得松散、更有笔势，一些批评家已将雷诺阿的后期作品和莫奈的后期作品视为 * 抽象表现主义的初期形式。

埃德加·德加的作品，在八次印象主义展览的七次中都展出过，不过他总是认为自己是写实主义画家，他声称：

> 没有比我的艺术更少自发性的了，我所做的是对大师的深思和研究的结果；灵感、自发性、气质，我一窍不通。

德加是一位有成就的制图员，他从印象主义的实践那里学到，如何在作品里用光线表现容积和运动感。像他的大多数同事们一样，他喜欢在一个景致前写生，然后在画室里继续工作，因为他感到："去画只是在你脑子里才能看到的东西要好得多。在这样的转换中，想象与记忆结合在

一起……然后，你的记忆和你的想象，就摆脱自然强加给你的专制而获得了自由。"德加去咖啡馆、剧院、马戏团、跑马场和芭蕾舞团寻找题材。在所有的印象主义画家中，他是受摄影影响最大的画家，他的作品典型地动摇了摄影领域的焦点，有转瞬即逝的敏感，有身体和空间的分裂和形象的剪切。在1880年代后期，他开始用彩色粉笔和"钥匙孔美学"，来描绘在大自然里私密姿态的妇女，这在艺术史中是空前的发展。如艺术史家乔治·赫德·汉密尔顿（George Heard Hamilton）提到他的后期作品那样："他的色彩的确是给现代艺术最后的和最伟大的礼物。正当他的视力下降时，他的调色板传给了*野兽主义。"

贝尔特·莫里佐（Berthe Morisot）和玛丽·卡萨特（Mary Cassatt）是和印象主义画家一起展出的两位最杰出的妇女，她们对线条的使用和绘画的自由，以及她们对于私密场合题材的选择，显示了她们与马奈和德加的密切关系。卡萨特的作品似乎吸收了多方的来源，如对日本版画的线条的喜爱、印象主义的明亮色彩、斜向透视以及德加的照相剪切，所有这些来源使她创造了一种独特的风格，使她能够表现典型的温柔、私密的家居生活场面。

另一位美国侨民詹姆斯·阿博特·麦克尼尔·惠斯勒（James Abbot McNeill Whistler，1834~1903年，另见*颓废运动）总的来说是英国印象主义，以及现代主义发展中的主要人物。惠斯勒比法国的印象主义画家们更加提倡：绘画绝不是描述性的，一幅画应当纯粹是对颜色、形式和线条在画布上的安排。他的《黑色和金色的夜曲：飘落的火箭》（1874年），遭到英国艺术批评家约翰·罗斯金（John Ruskin）出了名的打压，说它是"泼在公众脸上的一锅颜料"，这幅画将印象主义的色彩和气氛的观念与日本版画的平面装饰性相融合，比莫奈的大教堂提前20年创造出一种新颖和令人难忘的情绪和气氛。引领英国印象主义的画家沃尔特·西克特（Walter Sickert，1860~1942年）吸收了惠斯勒和德加的经验，在他的作品中，英国风景画传统深暗的调色板，转变成了某种更当代的东西。

到1880年代后期和1890年代，印象主义作为正当的艺术风格被接受下来，并传播到整个欧洲和美国。在19和20世纪之交，德国特别善于接受外来影响，新的法国技术嫁接到流行的本土自然主义上来。马克斯·李卜曼（Max Liebermann，1847~1935年）、马克斯·斯莱福格特（Max Slevogt，1868~1932年）和洛维斯·科林特（Lovis Corinth，1858~1925年），一直是最著名的德国印象主义画家。在美国，印象主义受到新闻界、公众、艺术家和收藏家的热情接受，而且，有些最广泛的印象主义收藏品，现在还能在美国找到。在美国的印象主义主要实践者，是威廉·梅里特·蔡斯（William Merritt Chase，1849~1916年）、蔡尔德·哈萨姆（Childe Hassam，1859~1935年）、朱利安·奥尔登·韦尔（Julian Alden Weir，1852~1919年）和约翰·特瓦克特曼（John Twachtman，1853~1902年）。

尽管德加和雷诺阿有雕塑作品，但是没有任何雕塑家和这个运动有直接联系。不过，随着这个术语开始涉及一种普遍的风格而不仅仅指原来流派的绘画时，法国的雕塑家奥古斯特·罗丹（Auguste Rodin，1840~1917年）和意大利雕塑家梅达尔多·罗索（Medardo Rosso，1858~1928年）都被称作印象主义艺术家。他们的兴趣是在作品中体现光线、运动、自发性、分裂以及由光和影造成的三维形式解体上。同样，其他领域那些设法捕捉转瞬即逝印象的作品，也常常称作"印象主义"（有或多或少的正当理由），如拉威尔（Ravel）和德彪西（Debussy），甚至弗吉尼娅·伍夫（Virginia Woof）的小说。

印象主义的影响不能低估。他们的行动和实验，象征着拒绝艺术传统和批评价值的判断，未来的先锋运动将以他们为榜样，采取艺术自由和创新的立场。他们画"想象"东西，不是所看到的，而是所领会的东西，他们预示了现代主义的开始，启动了一个将使艺术品的观念和认识革命化的过程。印象主义代表着20世纪探索色彩、光线、线条和形式表现属性的开始，这是现代艺术中一个特别强烈的主题。也许最重要的是，印象主义可以视为为自由绘画和雕塑而斗争的开始，从它们唯一的刻画性职责中解放出来，从而创造一种新语言和新作用，就像其他艺术形式，如音乐和诗歌那样。

*译者注，详见附录1，下同。

Key Collections

Courtauld Gallery, London
Metropolitan Museum of Art, New York
Musée d'Orsay, Paris
Musée de l'Orangerie, Paris
National Gallery of Art, Washington, D.C.
Philadelphia Museum of Art, Philadelphia, Pennsylvania

Key Books

D. Kelder, *The Great Book of French Impressionism* (1980)
T. J. Clark, *The Painting of Modern Life: Paris in the Art of Manet and his Followers* (Princeton, NJ, 1984)
B. Denvir, *The Impressionists at First Hand* (1987)
R. Herbert, *Impressionism: Art, Leisure and Parisian Society* (1988)
B. Denvir, *Chronicle of Impressionism* (1993)
B. Thomson, *Impressionism* (2000)

工艺美术运动　Arts and Crafts

> 在你的住宅里，有用的或者认为是美的东西，你没有不知道的。
> 威廉·莫里斯（William Morris）

工艺美术运动是一个社会和艺术的运动，于19世纪后半叶始于英国，并持续到20世纪，然后传播到欧洲大陆和美国。其追随者有艺术家、建筑师、设计师、作家、工艺师和慈善家。面对与日俱增的工业化，他们感到工业化正在追求数量而牺牲了质量，所以他们寻求重申所有艺术中设计和工艺的重要性。运动的支持者和从业者联合在一起，与其说是为了风格，不如说为了一个共同的目标，即打破艺术等级制度（提升绘画和雕塑）的愿望，以复兴和恢复传统手工艺的尊严，并让所有的人都买得起艺术品。

工艺美术运动的主要倡导者和宣传者是威廉·莫里斯（William Morris，1834~1896年），他是设计师、画家、诗人和社会改革者。这位狂热的社会主义者声称："我不想让艺术只为几个人服务，正如我不想只让几个人受到教育或只让几个人自由那样。"莫里斯吸收了建筑师奥古斯塔斯·韦尔比·诺思莫·普金（Augustus W. N. Pugin，1812~1852年）的思想，普金向人劝导中世纪艺术的道德优越性；莫里斯还吸收了艺术批评家兼作家约翰·罗斯金（John Ruskin，1819~1900年）的思想，罗斯金严厉斥责当代资本主义社会的贪婪和利己主义。莫里斯发展了这样一个观点：即艺术既应当是美丽的，又是功能性的。他的理想是，中世纪工艺纯真而简朴的美，这种观点，因他与拉斐尔前派画家爱德华·伯恩-琼斯（Edward Burne-Jones，1833~1896年）和丹蒂·加布里埃尔·罗塞蒂（Dante Gabriel Rossetti，1828~1882年）的友谊，而得到进一步加强，罗塞蒂也指望从中世纪（从"拉斐尔前派"）那里，找到美学的灵感和道德的指南。

在肯特郡的贝克斯利希斯的红房子（Red House, Bexley Heath, Kent，1859年），标志着这个运动象征性的开始。莫里斯委托他的建筑师朋友菲利普·韦布（Philip Webb，1831~1915年），为他和他的新娘设计这座住宅。这座红砖的房子故得此名，它以自由流动的设计，毫无矫饰的立面，对结构的关注和对当地材料的敏感性，传统的建造方法以及地点的独特性，成为家居复兴运动中的一个里程碑。莫里斯本人设计了花园，室内陈设和装潢，由韦布、莫里斯夫妇、罗塞蒂和伯恩-琼斯完成，最后，罗塞蒂将这座住宅形容为"更是一首诗而不是一座住宅"。其实，红

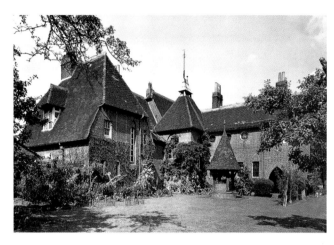

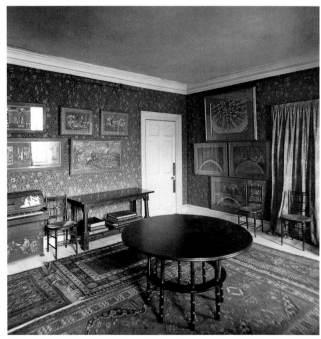

上：菲利普·韦布，《红房子》，肯特郡，贝克斯利希斯，1859年
红房子是韦布的第一项工作，也是他最著名的作品。他还为莫里斯的公司设计家具、金属制品和彩色玻璃。

下：室内显示两张菲利普·韦布的桌子，福特·马多克斯·布朗式样的"苏塞克斯"椅子和威廉·莫里斯的"水果"墙纸
这是葛兰奇在伦敦富勒姆的家，展示了工艺美术运动的典型风格和设计，这些风格和设计回到了中世纪的建筑、挂毯、彩色书籍装帧以及乡土风格的装饰和家具。

房子是"总体艺术作品"观念的最早实例,这种观念不仅是工艺美术哲学的主要观念,也是许多其他运动的主要观念,其中就有*新艺术运动和*装饰艺术派。

这项朋友之间合作的工程,很快导致创立起商业性企业。1861年,莫里斯、韦布、罗塞蒂、伯恩－琼斯、画家福特·马多克斯·布朗(Ford Madox Brown,1821~1893年)、勘测师P·P·马歇尔(P.P. Marshall)和会计师查尔斯·福克纳(Charles Faulkner),成立了制造和装饰公司,名为莫里斯·马歇尔·福克纳公司(Morris、Marshall、Faulkner & Co.),后来又改为莫里斯公司(Morris & Co.)。这个公司的非工业化结构,是基于中世纪行会的观念,工匠既设计又制作产品。其目的是创造美丽的、有用的、买得起的实用艺术品,因此,艺术将是一种让所有人都享有的有生命的体验,而不仅仅是富人才有的东西。公司的成员后来又转向设计和生产家居用品,包括家具、挂毯、镶嵌玻璃、家居织物、地毯、瓷砖和墙纸等。

不过,工艺美术运动的主要创新在于观念,而不是设计或风格,该运动的设计风格,倒退回中世纪的建筑和挂毯、明朗的书籍装帧以及装饰和家具的朴素风格。很突出的一点是,其主题和题材常常是取自亚瑟王的传说或14世纪诗人杰弗里·乔叟(Geoffrey Chaucer)的诗歌,虽然这个运动是成功的,提高了工匠的地位并提升了人们对天然材料和传统的尊重,但是,它没能为大众生产艺术品:那些手工制品实在昂贵。到1880年代,由韦布设计的只有富人才能住得起的住宅,里面装饰有莫里斯的墙纸、威廉·德·摩根(William de Morgan,1839~1917年)设计的陶瓷、伯恩－琼斯的绘画,并且穿上出自拉斐尔前派穿着的服装,除了富人谁能置身呢。

莫里斯本人最为著名的是使用平面的、布局匀称的图案设计墙纸和瓷砖,特征是色彩丰富、设计复杂。这种设计线条流动而有动势,尤其是第二代设计师,如阿瑟·海盖特·麦克默多(Arther Heygate Mackmurdo,1851~1942年,见新艺术运动)和查尔斯·弗朗西斯·安斯利·沃伊齐(Charles Voysey,1857~1941年)的设计,在后来将影响国际的新艺术运动,设计者们将不再朝社会项目发展。

工艺美术运动的建筑,也许是这个运动中最激进、最有影响的方面,一些建筑师像韦布、沃伊齐、M·H·贝利－斯科特(M.H.Baillie-Scott,1865~1945年)、诺曼·肖(Norman Shaw,1831~1912年)和查尔斯·伦尼·麦金托什(Rennie Mackintosh,见*新艺术运动)发展了一些原则,这些原则后来成为20世纪建筑师的试金石。其观念包括,设计应当由功能主宰、乡土建筑风格和当地材料应当受到尊重、新建筑物应当与周围景观相结合以及至关重要的是不受历史风格的影响。建筑历史学家尼古拉斯·佩夫斯纳(Nikolaus Pevsner)把许多受这种观念影响的建筑物(尤其是为中产阶级造的住宅)称作:"比同时期国外任何建筑都更新颖、在美学上更大胆的建筑。"

这些建筑原则,促进了20世纪早期英国田园城市(Garden City)运动的开展,这个运动大规模地将工艺美术设计和莫里斯的社会改革的理想集结为一体。田园城市运动以埃比尼泽·霍华德(Ebenezer Howard,1850~1928年)的理论为基础,正如他那本极有影响的著作《明天:通往真正改革的和平道路》(1898年)所推出的那样(该书于1902年修订并改名为《明日之田园城市》(Garden Cities of Tomorrow))。霍华德的社会政策主张,是在全国创建小型、经济型、自给自足的城市,目的是让城市的蔓延和过度拥挤缓和下来。无数这样的城市建了起来,取得不同程度的成功,普通的家庭,变成了整个国家进步建筑师的聚焦点。

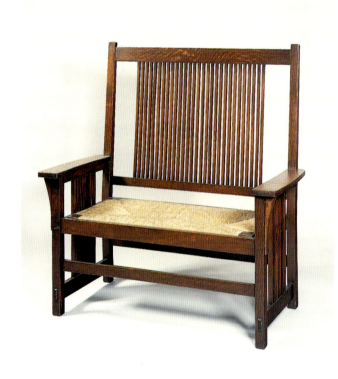

左:**古斯塔夫·斯蒂克利**,《靠椅》,1905~1907年
简单、实用和"真诚"的结构是斯蒂克利的设计的特征。他遵循英国工艺美术运动设计师的学说,尤其是莫里斯的学说,希望为美国人提供有助于朴素的生活和高尚思想的"物质环境"。

对页:**C·F·A·沃伊齐**,《自我漫画与魔鬼相结合的墙纸》,1889年的设计
沃伊齐于1883年售出他设计的第一张墙纸。他的成功补贴了在1895年以前和1910年以后建筑执业的困难岁月。

工艺美术运动 Arts and Crafts

人们对住宅建筑方面，重新产生的兴趣，尤其是对工艺美术设计和建筑的兴趣，后来传播到了欧洲大陆。由德国建筑师赫尔曼·穆特修斯（Hermann Muthesius，1861~1927年，见 *德意志制造联盟）建造的"英国住宅"和二十人组及其后继者自由审美组（La Libre Esthetique）在布鲁塞尔举办的展览，将这种新的英国风格介绍给了大陆的公众。

工艺美术运动包含了英国的其他建筑师和设计师的行会。世纪行会（Century Guild）作为一个民主的集体成立于1882年，其中的成员包括麦克默多（Mackmurdo）和塞尔温·伊马热（Selwyn Image，1849~1930年），他们也创办了一本杂志"The Hobby Horse"（1884年，1886~1892年）。艺术工作者行会（Art Workers' Guild）成立于1884年，其成员包括威廉·莱瑟比（William Lethaby，1857~1931年）和沃伊齐，宗旨是"在所有的视觉艺术中推进教育……并加强和保持设计和工艺的高标准"。他们认识到，要达成他们的教育目的，并在商业上生存下来，至关重要的是向公众展示，因为皇家学院是不可能展览装饰艺术的。这种认识促使一些第二代从业者于1888年成立了工艺美术展览协会（Arts and Crafts Exhibition Society），由沃尔特·克兰（Walter Crane，1845~1915年）任第一届会长。其成员之一 T·J·科布登-桑德森（T.J.Cobden-Sanderson，1840~1922年）为1887年的运动起名字，将其核心宗旨定义为让"人类所有的精神活动都受到一种思想的影响，那就是，生活即创造"。1893年创办的杂志《工作室》将工艺美术运动的信息和设计传遍英国、欧洲和美国。

以英国同行为基础的工艺美术车间，于19世纪末在美国成立。古斯塔夫·斯蒂克利（Gustav Stickley，1857~1942年）和他的车间，简朴的美学，无装饰的家具设计，通过杂志《工艺师》（1901~1916年）得到提升，至今依然受到欢迎。简单、实用和"真诚"的建造，是设计背后的主要观念。不像莫里斯，斯蒂克利不反对大规模生产。他的产品比莫里斯的产品更容易得到、更买得起。百货商店都有销售，或者通过商品目录邮购，甚至可以根据杂志《工艺师》里发表的设计和说明，自己在家制作。

工艺美术运动的建筑原则，如使用乡土的、当地的材料和工艺传统，也在美国兴盛起来，出现了各种各样的地域性住宅建筑。在加利福尼亚，洛杉矶，帕萨迪纳，由查尔斯·格林（Charles Greene，1868~1957年）和亨利·格林（Henry Greene，1870~1954年）兄弟设计的居家和配套家具，都是十分精美的手工制作，集中体现了美国工艺美术建筑在西海岸的变体。不过，美国20世纪初期住宅建筑的杰出人物是弗兰克·劳埃德·赖特（Frank Lloyd Wright，1867~1959年）。他设计的草原住宅（Prairie House）坐落在芝加哥郊外，突显了环绕一个中心烟囱独特的水平延伸，挑出的屋顶和自由流动的房间等特征，表现出强烈的工艺美术运动的影响。赖特像许多其他工艺美术运动的建筑师一样，体现了"总体设计"的观念，并经常设计嵌入式家具来控制室内。其他著名的草原学派建筑师，包括威廉·弗雷·珀赛尔（William Fray Purcell，1880~1965年）和乔治·格兰特·埃尔姆斯利（George Grant Elmslie，1871~1952年）。

工艺美术运动的美学和理想，在德国、奥地利、匈牙利和斯堪的纳维亚也特别成功，那些国家深厚的工艺传统今天仍在继续。工艺美术的原则和机器制造相结合，并用来表现民族的个性。民间艺术得以复兴，就像中世纪建筑本土类型的复兴一样。主要人物有芬兰的艺术家阿克西里·加朗-卡勒拉（Akseli Gallen-Kallela，1865~1931年）和建筑师埃利尔·沙里宁（Eliel Saarinen，1873~1950年），瑞典艺术家卡尔·拉森（Carl Larson，1853~1919年），匈牙利的阿拉达尔·克洛斯弗依-克里奇（Aladár Körösfoi-Kriesch，1863~1920年），奥地利的约瑟夫·霍夫曼（Josef Hoffmann，1870~1956年，见 *维也纳分离派）和柯罗曼·莫瑟（Koloman Moser，1868~1918年）。工艺美术运动的理想，也是许多德国 *青年风格车间乃至 *包豪斯的基础，包豪斯也极力将美术和实用美术结合在总体设计的原则中。

大约在第一次世界大战期间，工艺美术运动开始失去动力，但"适合于用途"（fitness for purposes）和"忠实于材料"（truth to materials）的准则，继续发挥着影响。最近兴起的设计师兼制作者的观念，其根据就是工艺美术运动的工艺理想，这种理想也是自1950年代以来在英国、美国和斯堪的纳维亚复兴的工艺运动的根据。

Key Collections
Metropolitan Museum of Art, New York
Musée d'Orsay, Paris
Tate Gallery, London
Victoria & Albert Museum, London
Virginia Museum of Fine Arts, Richmond, Virginia
William Morris Gallery, London

Key Books
P. Davey, *The Arts and Crafts Movement in Architecture* (1980)
P. Sparke, et al., *Design Source Book* (Sydney, 1986)
G. Naylor, *The Arts and Crafts Movement. A study of its sources, ideals and influence on design theory* (1990)
E. Cumming and W. Kaplan, *The Arts and Crafts Movement* (1991)

芝加哥学派　Chicago School

> 我要说，如果我们在若干年的时期内完全不使用装饰，我们的审美品位会极好。
>
> 路易斯·沙利文（Louis Sullivan），《建筑中的装饰》，1892年

芝加哥学派从未自称为一个运动，它是一个非正式的建筑师和工程师团体，大约1875~1910年间在芝加哥共事。他们当中首要成员有丹克玛·阿德勒（Dankmar Adler，1844~1900年）、丹尼尔·赫德森·伯纳姆（Daniel H. Burnham，1846~1912年）、威廉·霍拉伯德（William Holabird，1854~1923年）、威廉·勒巴伦·詹尼（William Le Baron Jenny，1832~1907年）、马丁·罗奇（Martin Roche，1853~1927年）、约翰·韦尔伯恩·鲁特（John Wellborn Root，1850~1891年），还有最重要的路易斯·沙利文（Louis Sullivan，1856~1924年）。他们留下来的不朽遗产是摩天大楼的发展，具有现代和美国化特色的成就。

在南北战争以后的一段时期，芝加哥为建筑师提供了独特的机会。向西部的扩展，增加了城市的人口并繁荣了经济，在1871年，一场大火将城市中心的大部分夷为平地。可是，土地价格十分昂贵，而且空间的使用也受到限制。于是，解决办法就是建高楼，1853年，伊莱沙·格雷夫斯·奥蒂斯（Elisha Graves Otis）电梯的发明，首次使得高层建筑变得可行。不过还存在两个问题：厚重的砖石承重结构和火灾的危险。

内部的金属框架的使用，解决了第一个问题。詹尼的家庭保险大楼（1883~1885年，于1891年扩建，毁于1931年），是世界上第一座完全由内部金属框架而不是由传统承重墙承重的大楼。他使用的铁和钢框架，包上砖石结构，证明在更大的高度和耐热性两方面，比铸铁框架在结构上更加可靠。技术的发展和美学议题密不可分。霍拉伯德和洛奇的塔科马大楼（1886~1889年，已拆除）和马凯特大楼（Marquett Building），以及伯纳姆、鲁特和查尔斯·阿特伍德（Charles Atwood）的信托大楼（1891~1895年），钢框架都是用玻璃墙外包起来的，既反映出内部结构又增强了光线。金属框架的使用，减少了承重墙的需求，开放了立面，这一发明后来席卷这个国家的其他地区，改变了1950年代

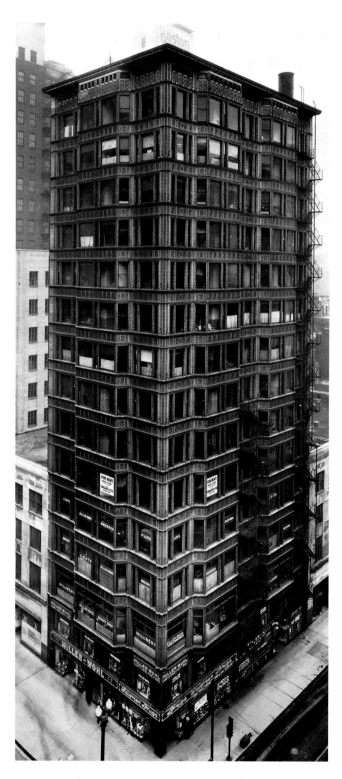

D·H·伯纳姆公司，信托大楼，芝加哥，1891~1895年
这座14层的大楼，一开始只有4层，1894年由设计者查尔斯·阿特伍德结构工程师E·C·尚克兰（E.C.Shankland）加以扩建。最后，这座建筑物高达200ft（61m），其钢框架最大限度地使用玻璃。

芝加哥学派 Chicago School

的美国城市（见*国际风格）。建筑物的外观也有了改变。芝加哥学派的建筑师们，运用砖石贴面（常常用赤陶）来强调框架，产生了独特的"芝加哥窗"，窗户分三大块，中间镶固定窗扇，一对小的扇窗分设两边，大大简化了外部的装饰。

阿德勒和沙利文的团队，比那个时期任何一种合伙经营的团队，都称得上是芝加哥学派风格的代名词。阿德勒在城市长大，有修养，他的社会主义观点是来自威廉·莫里斯（见*工艺美术运动），他对技术的掌握闻名遐迩，他对固执而又好幻想的沙利文是一个理想的补充。沙利文的著作，有时给人在旷野中的先知的印象。在密苏里州圣路易斯的温赖特大楼（1890~1891年）和纽约布法罗的信托银行大楼（1894~1895年，现在的咨询大楼），都是摩天大楼形式的创新表现。在这些大楼中，由横向层面构成的垂直大楼的设计问题，是用极为直接的方法来解决的。横向层面是由窗下的装饰和上面的装饰性檐壁以及醒目的飞檐来体现。钢框架的垂直性，是建筑通高的柱状组合强调的，竖向分三段：基座、墙身和檐部。这些建筑展示了沙利文的信念，如他在1896年的文章《高层办公大楼艺术上的考虑》（The Tall Office Building Artistically Considered）中所讲的名言："形式跟随功能"。沙利文的功能观念是广泛的，而且，包含了结构的、实用的和社会的考虑因素。他没有像他所说的那样，也没有像后来的建筑师们所做的那样，避开装饰，而是设法把它整合到建筑的设计里去，这样装饰，会显得"从材料本性里产生出来的一样"。

的确，装饰在沙利文的杰作里是显而易见的，如施莱辛格和迈耶百货商店（现在的卡森·皮里·斯科特百货公司大楼）所示，他用了两个设计阶段（1899年和1903~1904年）。钢框架的格构，用外面强调垂直和水平线条，充分而有力地表现出来，上面楼层的办公墙面没有装饰；但在头三层，百货商店大型橱窗，是用*新艺术风格华丽的铸铁装饰框起来的。没有哪座建筑物如此清楚地来达出他试图调和自然和工业元素，也没有哪座建筑物如此维护了他作为现代功能主义和有机建筑之父的声誉。

1900年阿德勒的去世，使沙利文处于孤立和日益窘困的境地，最后他几乎得不到委托。同时，建筑的新古典传统在美国卷土重来，芝加哥学派的设计过时了。到20世纪，因为他们的技术上的突破和大胆的设计，影响才变得如此之大，沙利文最有天赋的学生弗兰克·劳埃德·赖特领导了另一个基于芝加哥学派的非正式的建筑师团队，他将住宅建筑革命化：这就是草原学派（见工艺美术运动）。

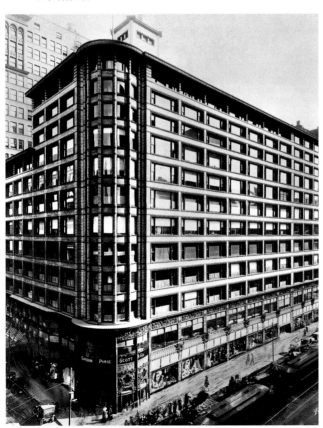

路易斯·沙利文，卡森·皮里·斯科特百货公司大楼，芝加哥，1899年和1903~1904年
沙利文认为，百货商店的橱窗就像图画，因此，他为底层的建筑立面设计了丰富的"画框"。他的许多设计是由乔治·埃尔姆斯利（George Elmslie）来制作的。

Key Monuments

Louis Sullivan, Carson, Pirie, Scott & Co. Building, State St, Chicago, Illinois

Holabird and Roche, Marquette Building, Dearborn St, Chicago, Illinois

Burnham and Root, Monadnock Block, Jackson Blvd, Chicago, Illinois

Charles Atwood, Reliance Building, State St, Chicago, Illinois

Key Books

J. Siry, 'Carson Pirie Scott' (*Chicago Architecture and Urbanism*, vol. 2, 1988)

H. Frie, *Louis Henry Sullivan* (1992)

H. Morrison and T. J. Samuelson, *Louis Sullivan: Prophet of Modern Architecture* (1988)

二十人组　Les Vingt

> 我们是新艺术运动的信奉者。
> 《现代艺术》

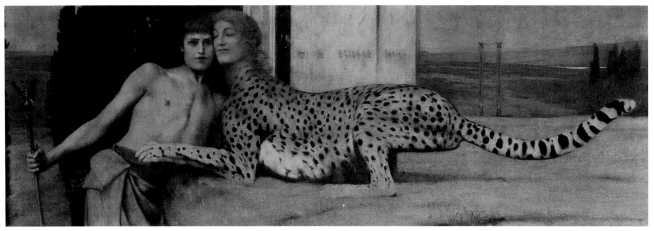

这个团体称为二十人组（Les Vingt），由布鲁塞尔的20位进步的画家、雕塑家和作家组成，他们在1883~1893年间集聚在一起，办展览并推广创新艺术，既有比利时艺术也有外国的。原来的二十人包括詹姆斯·恩索尔（James Ensor，1860~1949年，见*象征主义）、阿尔弗雷德·威廉·芬谢（Alfred William Finch，1854~1930年）、费尔南·科诺普（Fernand Khnopff，1858~1921年）以及泰奥·范里塞尔伯格（Theo Van Rysselberghe，1862~1926年）、律师奥克塔夫·莫斯（Octave Maus，1856~1919年），这个小组把风格各异的人汇聚在一起，为先锋艺术、音乐、诗歌和装饰艺术提供了一个论坛。

莫斯和他的律师朋友埃德蒙·皮卡尔（Edmond Picard，1836~1924年），合办过一本《现代艺术》杂志（L'Art Moderne，1881~1914年），通过这本杂志，传播他关于当代艺术的思想。他们以杂志为喉舌，抨击受传统束缚的学院派和保守的沙龙，要求将艺术引入日常生活。编辑们的言辞引起了敌对批评的反应，二十人组的一些较保守的成员因此而丧失信心，退出了这个小组。这些人的位置很快就被其他人所补充，其中包括比利时的安娜·博什（Anna Boch，1848~1926年）、费里西安·罗普斯（Felicien Rops，1833~1898年）、亨利·范·德·费尔德（Henry Van de Velde，1863~1957年，见*新艺术运动）和伊西多尔·费尔海顿（Isidor Verheyden），法国雕塑家奥古斯丁·罗丹（Auguste Rodin，1840~1917年，见*印象主义）、法国新表现主义画家保罗·西尼亚克（Paul Signac，1863~1935年）和荷兰象征主义画家让·图洛普（Jan Toorop，1858~1928年）。在二十人组存在的整个十年间，总共有32位成员。

在画家范里塞尔伯格和诗人兼评论家埃米尔·费尔海伦（Emile Verhaeren）的帮助下，莫斯在每年的2月组织展览，从1884年直到小组于1893年解体。最早的展览定下了议题，展现了二十人组成员以及周围已成名的和崭露头角的国际艺术家的作品，并把现代艺术中的新风格介绍给公众。受到邀请参与展览的126位艺术家中有：罗丹、惠斯勒、莫奈、雷诺阿和皮萨罗（Pissaro，见*印象主义）、雷东（Redon，见象征主义）、德尼（Denis，见*纳比派）、安克坦（Anquetin）、贝尔纳（Bernard，见*隔线主义）、修拉（Seurat）和西尼亚克（Signac，见*新印象主义）、高更（Gauguin，见*综合主义）、图卢兹-洛特雷克（Toulouse-Lautrec）、塞尚（Cezanne）和梵高（Van Gogh，见*后印象主义）以及克兰（Crane，见*新艺术运动）。信息的交流促使二十人组的成员科诺普、乔治·米纳（George Minne，1866~1941年）和罗普斯创作出了象征主义的当地版本，并使博什、芬谢、乔治·莱门（George Lemmen，1845~1916年）、范里塞尔伯格和范·德·费尔德对新印象主义产生了短暂的热情。从1892年起，他们的展览包括了装饰艺术，反映出对实用艺术日益增长的兴趣。作为艺术家的开放型展览协会，二十人组对其后的许多流派是一个重要的典范，比如*维也纳分离派。

二十人组在1893年解体之后，莫斯和范里塞尔伯格接

费尔南·科诺普，《斯芬克斯的爱抚》（斯芬克斯），1896年
这一瞬间所显示的，是受艺术家想象力的启发，而不是得自文学的源泉。斯芬克斯抚摸拒绝她的欧迪普斯（Oedipus）。他要么就是在思考她的谜语，要么就是谜底已解。在后荷马的故事中，欧迪普斯解开了谜底，而斯芬克斯自杀身亡。

新印象主义　Neo-Impressionism

着成立了一个新协会：自由审美（1894~1914年），这个团体甚至更多地强调装饰艺术。绘画、雕塑、家具以及实用艺术都被给予同等地位。第一次展览包括了英国*工艺美术运动的从业者威廉·莫里斯（William Morris）、沃尔特·克兰（Walter Crane）、T·J·科布登-桑德森（T. J. Cobden-Sanderson）和查尔斯·罗伯特·阿什比（C. R. Ashbee）的作品和*颓废艺术家奥布雷·比尔兹利（Aubrey Beardsley）的书籍插图以及图卢兹-洛特雷克和修拉的绘画。甚至音乐也有所表现，在开幕式上演奏了克劳德·德彪西（Claude Debussy）的音乐。

作为实验和交流思想的结果，欧洲大陆的新艺术运动首先出现在布鲁塞尔，尤其体现在建筑师维克多·霍塔（Victou Horta，1861~1947年）和二十人组的前成员范德费尔德的作品中。这个新运动受到了《现代艺术》杂志及其编辑莫斯和皮卡尔的支持，他们称自己为"忠实于新艺术运动的人"。

Key Collections
Fine Arts Museums of San Francisco, San Francisco, California
Musées Royaux des Beaux-Arts, Brussels, Belgium
Petit Palais, Geneva, Switzerland
Kunsthaus, Zurich, Switzerland

Key Books
Belgian Art, 1880–1914
　(exh. cat., Brooklyn Museum of Art, 1980)
Impressionism to Symbolism: *The Belgian Avant-garde, 1880–1900* (exh. cat., Royal Academy of Art, London, 1994)
C. Brown, *James Ensor* (1997)

新印象主义　Neo-Impressionism

> 新印象主义画家不是点彩，而是分色。
> 保罗·西尼亚克（Paul Signac），1899年

卡米耶·皮萨罗（Carmille Pissarro）是印象主义团体的创始人之一，在他的建议下，他儿子吕西安（Lucien，1863~1935年）的作品以及另外两位年轻的法国画家保罗·西尼亚克（Paul Signac，1863~1935年）和乔治·修拉（Georges Seurat，1859~1891年）的作品，参加了1886年最后一次印象主义展览。在这一年之前，皮萨罗曾见过修拉和西尼亚克，他们四人的绘画风格很快被批评家费利克斯·费内翁（Felix Feneon）贴上新印象主义（Neo-Impressionism）标签。

他们的新画展出时，与主要展览分开悬挂，以邀请批评家比较新老印象主义风格。这个策略很成功，他们的画获得了批评家的好评，费内翁的评论，重点在印象主义风

上：费尔南·科诺普，《二十人组》（Les XX）为1891年展览设计的海报
科诺普，为二十人组设计了这个标志，他是插图画家，同时也是画家。他姐姐的模样出现在他画的许多妇女作品中，她那神的特征，显示出一种超验的或者也许是性欲的境界。

对页：乔治·修拉，《大碗岛星期天的下午》，1883~1886年
画面结构严谨，饱满的构图中，没有哪一个单一的角度比另一个重要，修拉的这幅杰作创造了非同一般的视觉效果。

新印象主义 Neo-Impressionism

格的起源和对印象主义技法的反映，评论是肯定的。另一位批评家保罗·亚当（Paul Adam）以"这次展览把我们引领进一种新艺术"的断言结束了他的评论。到1880年代初，许多印象主义成员感到，印象主义在虚化物体方面已走得太远，亦并非长久之计。较年轻的艺术家们，比如修拉，也对此表示担忧。他的早期作品《在阿涅尔的游泳者》（1884年）中，在重新构成物体时试图保持印象主义的亮度。修拉虽然选择的是一种典型的印象主义主题：都市的闲暇，但他精心设计的构图和制作方法，与印象主义绘画相关的自发性却相去甚远。事实上，修拉在对这件作品作出最后的选择之前，至少画了14幅油画草图，他的这件作品不是在露天，而是在画室里绘制的。

1884年，西尼亚克看到《在阿涅尔的游泳者》之后，找到了修拉，他们发现了在色彩理论和光学方面的共同兴趣，于是，开始根据他们的"分色主义"理论一起作画。他们的探讨，引导他们对光和色的传播和感受作科学研究，比如美国物理学家奥格登·鲁德（Ogden Rood）的《学生的色彩教科书：或，运用于艺术和工业的现代色彩学》（1881年），更重要的是米歇尔-欧仁·谢弗勒尔（Michel-Eugene Chevreul）的《色彩的调和与对比原理及其在艺术中的运用》（1839年）。西尼亚克甚至寻找到98岁的谢弗勒尔，采访关于他的发现。谢弗勒尔曾是一家地毯厂的首席化学家，他在观察编织的基础上，发展他的"共时对比原理"。他说，当视网膜区域受到色彩刺激时，就会产生出互补色的余像，而且那些对比色彩相互刺激。修拉和西尼亚克捉住了这一点。原来印象主义画家凭直觉发现的东西：即更大的亮度和鲜艳的色彩，颜料可以不加调和直接涂在油画布上获得，现在被两位印象主义画家科学地发展了。

利用色彩在眼睛里混合而成而不是在调色板上形成这个前提，他们喜欢采取把色点涂在画布上的技巧，在适当距离看这些点子时，它们就混为一体。费内翁发明了"点彩主义"（pointillism）这个术语来描绘这一技巧，尽管修拉和西尼亚克将它命名为"分色主义"（divisionism）。如今，分色主义是用来针对这项技术的理论和点彩主义的。

修拉影响深远的油画《大碗岛星期天的下午》（1884~1886年），在1886年的展览中展出。在画中，人们可以追踪到修拉和印象主义的联系，以及他对印象主义局限作的批评，还有他自己向前发展的方式。这一纪念性的场面，是人们所熟悉的印象主义主题的组合——风景和休闲的当代巴黎人，但这幅画却没有捕捉那种转瞬即逝的时

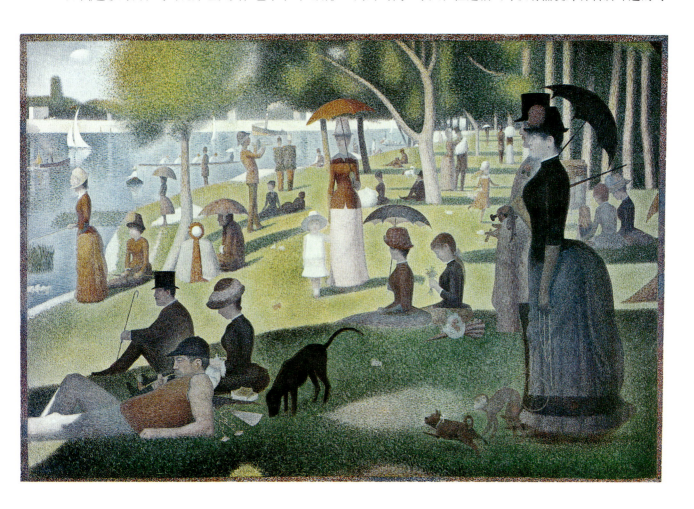

新印象主义 Neo-Impressionism

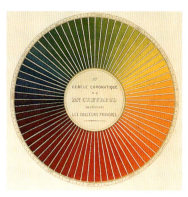

刻,那么多永恒的感受。修拉有意造成了在瞬间和永恒气氛之间的紧张关系,这在他关于绘画的评论中得到了证实:"菲迪亚斯的范雅典娜节是一条队伍行列。我想以同样的方式表现现代人在檐壁上的活动,并将其剥露到本质。"有些观者对这些人物的风格化感到窘困,另一些人则视它为对时尚的僵化和对当时社会看法的批评。修拉本人把画定义为:"挖空的表面艺术",在《大碗岛星期天的下午》中,他创造了一个深邃、连续的空间,与平面化和转换透视的感觉形成对比。这件作品将古典的文艺复兴透视和现代人对光、色和表面图案的兴趣结合了起来。

如《大碗岛星期天的下午》所表现的,大多数印象主义绘画都构图均匀,分色主义的技巧产生出极好的视觉效

左:乔治·修拉,为《康康舞》作的最后的研究,1889年
修拉探索线条表现情感的可能性,在这幅画里显而易见:温暖的色彩和舞者的腿向上抬起的位置,旨在传达幸福感。

右:米歇尔-欧仁·谢弗勒尔,他题为"色彩在艺术和工业中的运用"研究的主要色环,1864年
谢弗勒尔的"色环"首次证明,所有色彩的色光与本身的补色相邻。

对页:保罗·西尼亚克,费利克斯·费内翁肖像对着有跳动和角度、有色调和色彩韵律的背景,1890年
无政府主义者兼批评家的费利克斯·费内翁,是新印象主义的第一伟大捍卫者和赞助人。是他创造了术语"点彩主义",尽管艺术家们本身喜欢他们自己的术语"分色主义"。

果。由于眼睛一直在移动,那些色点永远不会完全融合在一起,而是产生一种移动的、模糊的效果,就像在明亮的阳光下所体验的一样。其副作用是,图像似乎在时间和空间里流动。这种错觉经常被修拉创造的另一种错觉所加强:在画布本身形成一种点彩的边界,有时延伸,直至把画框包括进去。

以修拉和西尼亚克为主的团体迅速扩展,成员包括夏尔·安格朗(Charles Angrand,1854~1926年)、亨利-埃德蒙·克罗斯(Henri-Edmond Cross,1856~1910年)、阿尔贝·迪布瓦-皮耶(Albert Dubois-Pillet,1845~1890年)、莱奥·戈松(Léo Gausson,1860~1842年)、马克西米利安·吕斯(Maximilien Luce,1858~1941年)和伊波利特·珀蒂耶安(Hippolyte Petitjean,1854~1929年)。西尼亚克也与许多*象征主义作家关系密切,包括费内翁、古斯塔夫·卡恩(Gustave Kahn)和亨利·德雷尼耶(Henri de Regnier),他们崇拜新印象主义作品的象征和表现的品质。许多象征主义画家和新印象主义画家,比如克罗斯、皮萨罗父子和西尼亚克同情无政府主义者,并为各种无政府主义的出版物画插图,如杂志《反叛》和《新时代报》。然而,新印象主义画家并不像费内翁那么激进,费内翁曾遭到怀疑参与了1890年代巴黎无政府主义者的炸弹事件而被监禁入狱。他们通过艺术表达了他们的同情心,描绘了当时的现实,工人、农民、工厂和社会的不平等,并通过政治和艺术的民主,创造了和谐未来的景象。

新印象主义的形象也受到当时进步美学理论的影响,比如夏尔·亨利(Charles Henry)及其他人处理线条和色彩的心理反应理论。根据他们的理论,水平线条引起平静感;上斜线条带来幸福感;下斜线条导致悲伤感。对探索线条表达情感的潜力,在修拉的作品《康康舞》(1889~1890年)中显而易见。1890年,修拉写道:

艺术是和谐。和谐类似对比,也类似调子、色彩及线条的同类元素,是根据和谐的主导情况来考虑的,并在愉快、平静或悲哀相结合的光线影响之下。

仅一年之后,修拉就去世了,时年31岁。他与西尼亚克和皮萨罗的友谊,一直处于紧张状态,他们曾就是谁先发明了新印象主义技巧的话题争论不休。修拉在他生命中的最

新印象主义　Neo-Impressionism

后一年，成了一名隐士，批评家们似乎对他的作品也失去了兴趣。不过，他对未来艺术潮流的影响源远流长。他的新绘画语言的魅力，得到了证明，到他去世之时，原来的实践者们都在四处流散，而他的风格开始在法国之外传播。

修拉和皮萨罗两人的作品，都被包括在二十人组1887年在布鲁塞尔组织的展览中。西尼亚克和迪布瓦-皮耶的作品，于1888年在那里展出，修拉又于1889年、1891年和1892年（纪念展）再次展出。二十人组的有些成员，用新印象主义的技巧进行实验，像阿尔弗雷德·威廉·芬谢（Alfred William Finch，1854~1930年）、安娜·博什（Anna Boch，1848~1926年）、让·图洛普（Jan Toorop，1858~1928年）、乔治·莱门（George Lemmen，1865~1916年）、泰奥·范里塞尔伯格（Theo Van Rysselberghe，1862~1926年），还有短暂参与的亨利·范德费尔德（Henry Van de Velde，1863~1957年，见*新艺术运动）。分色主义通过焦万尼尼·赛甘蒂（Giovanni Segantini，1858~1899年）和加埃塔诺·普雷维亚蒂（Gaetano Previati，1852~1920年）的作品，在意大利流行，已为*未来主义提供了源泉。

1899年，随着西尼亚克《从欧仁·德拉克鲁瓦到新印象主义》（Eugene Delacroix）一书的出版，新印象主义变得生气勃勃。在书中，他对新印象主义为新一代艺术家所作的绘画实践作了如下解释：

> 现在，要区分的是：
> 要确保亮度、着色及和谐的所有优点本身，需要：
> 1. 只用纯颜料的光学混合……
> 2. 将地方色彩与光的色彩、反射等分开……
> 3. 使这些元素和它们的比例达成平衡（根据对比、渐变和散射的规律）；
> 4. 笔触的选择与绘画尺寸的相当。

范围广泛的艺术家，包括文森特·梵高（Vincent van

29

Gogh）、保罗·高更（Paul Gauguin）和亨利·马蒂斯（Henri Matisse，曾与西尼亚克于 1904 年在圣特罗佩斯一起作画），在他们的生涯中实验新印象主义的技巧（见后印象主义、综合主义和野兽主义）。新印象主义推动形成的风格和运动的多样性，堪与新艺术运动相比，如 *风格派、*奥弗斯主义、*同步主义、象征主义，以及勒内·马格里特（René Magritte）的 *超现实主义，甚至涉及世纪后期的 *抽象表现主义和 *波普艺术。

修拉和西尼亚克作为最早的新类型的艺术家和科学家，他们形成了不同艺术史的一部分，如在俄国的 *构成主义、拉兹洛·莫霍伊 - 纳吉（Laszlo Moholy-Nagy）和让·廷古莱（Jean Tinguely）的 *活动艺术、维克托·瓦萨勒利（Victor Vasarely）和布里奇特·赖利（Bridget Riley）所实验的 *光效艺术以及 1950 年代和 1960 年代的实验群体，比如 *视觉艺术研究组（GRAV）。

Key Collections
Jeu de Paume, Paris
Louvre, Paris
Metropolitan Museum of Art, New York
Minneapolis Institute of Arts, Minneapolis, Minnesota
National Gallery, London
Petit Palais, Geneva, Switzerland

Key Books
R. L. Herbert, *Neo-Impressionism* (exh. cat., Guggenheim Museum, 1968)
J. Rewald, *Post-Impressionism from van Gogh to Gauguin* (1979)
R. L. Herbert, *Georges Seurat, 1859–1891* (exh. cat., Metropolitan Museum of Art, 1991)

颓废运动　Decadent Movment

自然的时代过去了；自然风景和天空的单调乏味已令人生厌，它最终耗尽了所有敏感头脑的耐心。

《逆天》，约里斯 – 卡尔·伊斯曼（Joris-Karl Huysmans），1844 年

颓废运动虽然是一种非正式的分类，却包含了 19 世纪后期的文学和艺术现象，在法国，它与 *象征主义（Sybolism）相重叠，在英国，与美学运动（Aesthetic Movment）相重叠。文学和艺术都表现了与世纪末（fin-de-siecle）思想相关的萎靡不振和厌倦无聊，并以浪漫的邪恶想象，即怪诞的煽情主义并把生活视为戏剧为特征。视觉艺术往往优雅而怪诞；所钟爱的母题包括异国情调的自然现象，比如兰花、孔雀和蝴蝶之类，就像在詹姆斯·阿博特·麦克尼尔·惠斯勒（James Abbott McNeill Whistler，1834~1903 年）的华丽作品《孔雀屋》（1876~1877 年）里所发现的那样。

颓废运动、象征主义和唯美主义的主要人物，是法国诗人兼评论家查尔斯·博德莱尔（Charles Baudelaire，1820~1867 年），他的诗集《罪恶之花》出版于 1857 年，提出了令人吃惊的思想。他从本质上对资产阶级社会持敌对态度，他的作品在表现恐怖、堕落的事物方面显示出强烈的兴趣，而且迷恋作为色情和毁灭力量的妇女。对他而言，自然低劣于人造的东西，因为自然会自发地产生罪恶，因而必须制造出好的和美的东西来。博德莱尔的现代艺术家，是远离社会的局外人，他们在文化的人造世界里，逃避中产阶级惯常生活中的无聊和谎言。他的最大挑战是，他相信艺术不需要有道德目标。博德莱尔把他自己的书，描绘

颓废运动　Decadent Movment

对页：奥布里·比尔兹利，为《黄皮书》做的封面设计，第一卷，1894年
当代艺术家沃尔特·克兰品评奥布里·比尔兹利的风格时说："似乎有一种日式的妖术和怪异的精神，好奇而古怪，如同他作品里的那种鸦片麻醉剂。"

上：詹姆斯·阿博特·麦克尼尔·惠斯勒，镶有《蓝色和金色的和谐：孔雀屋》的端墙板，1876~1877年
右边的孔雀代表弗雷德里克·莱兰（Frederick Leyland），是他委托制作了这块墙板。惠斯勒（左）和他在吵架，惠斯勒讨厌面前的这位披金戴银、展翅开屏的莱兰。

成"穿在一个不吉祥的冷美人身上的衣服"，这种描绘能巧妙地运用于许多颓废作品。

博德莱尔之后颓废运动的发展，在曾是*印象主义支持者的约里斯-卡尔·伊斯曼（Joris-karl Huysmans，1848~1907年）的小说《逆天》（A Rebours，格格不入，1884年）里有所显示。小说的英雄艾森特斯（Des Esseintes），是典型的唯美主义者或颓废文人。他闭关自守，完全与外界隔离，以创造他自己的虚假的现实，他用古斯塔夫·莫洛（Gustave Moreau）和奥迪隆·雷东（Odilon Redon）的梦幻艺术（fantastic art，见象征主义），来装饰他住宅的房间："艺术的唤起作用，会把人转送到某个陌生的世界，会指出通向新可能性的路，

用渊深的奇想去震撼他的神经系统，去完成噩梦和令人愉悦的视觉形象。"他之所以选中莫洛的莎罗美（Salome）的画作，是因那些画迷人的颓废和色情。这里，转变是彻底的，自然的崇拜被花花公子式的崇拜所取代，现实被虚构所取代，实际生活被精神生活所取代。

在英国，法国的影响与美学运动的理想结合在一起。美学家们，像作家沃尔特·佩特（Walter Pater，1839~1894年）和旅居伦敦的美国画家惠斯勒，追随博德莱尔排斥艺术必须为道德、政治或宗教目的服务的思想。和约翰·罗斯金（John Ruskin）和威廉·莫里斯（William Morris，见*工艺美术运动）一样，他们坚持艺术的美，但拒绝为社会和道德所用。佩特甚至提议，用"艺术的宗教"取代宗教；他的《享乐主义者马里于斯》（1885年，Marius）中的"审美英雄"，为唯美主义者和颓废派文人提供了另一类典范。唯美主义者的目的是，加强审美的体验，"为艺术而艺术"变成那个运动的标语。

颓废艺术的面貌，是强烈的世纪末的绝望感和危机感。艾伯特·穆尔（Albert Moore，1841~1893年）和劳伦斯·阿尔玛-塔德马爵士（Sir Lawrence Alma-Tadema，1836~1912年）这样的艺术家，沉醉于注定要衰落的过去的文明里以及古希腊和后来帝王的罗马中。创作的作品过分精细，就像他们所崇拜的洛可可杰作一样。他们的信念持续认为，

颓废运动　Decadent Movment

逃离单调和腐朽的唯一出路，就是躺在享乐的肉欲主义里面。在1890年代的伦敦，这是一个故意使人震惊的信息，在这十年里，颓废派艺术家们向中产阶级炫耀他们狼藉的声名，奥斯卡·怀尔德（Oscar Wilde，1854~1900年）的丑闻使中产阶级的愤怒与日俱增。在许多方面，奥布里·比尔兹利（Aubrey Beardsley，1872~1898年）是典型的颓废派艺术家，1894年给怀尔德的剧本《莎乐美》所做的插图一举成名，他那黑白分明的装饰风格，让当代人像对他的颓废主题一样感到震惊。他的新风格在一定程度上受日本版画和爱德华·伯恩 – 琼斯（Edward Burne-Jones）的拉斐尔前派绘画的影响，在国际＊新艺术运动的发展中，是一个决定性的因素。在一段短暂时期，他是杂志《黄皮书》的艺术主编，该杂志包括了许多和颓废运动以及新艺术运动有关的作家和艺术家的作品，但杂志未能持久办下去。比尔兹利和怀尔德的关系使他闻名于世，也使他身败名裂。当1895年怀尔德被指控有鸡奸行为时，抗议者们袭击了《黄皮书》杂志社的办公室，比尔兹利也遭到了解聘。

在他生命的最后3年，他就职于伦纳德·史密瑟斯（Leonard Smithers）办的《皱叶橄榄》杂志社，他也为这家杂志社绘制古典私人版的色情插图，比如阿里斯托芬的《李希斯特拉达》（Lysistrata），他去世时年仅25岁。

到1890年代中期，有关艺术的讨论从"颓废"转向"象征主义"，焦点随之从肉体的转为精神的。不过，唯美和颓废思想的诱惑元素：像艺术家作为更高的存在，对为艺术而艺术的重要性的信念，以及艺术作为一种宗教的形式，会披着各种外衣在20世纪的许多先锋运动中继续下去。

Key Collections
Aubrey Beardsley Collection at Pittsburgh State University, Pittsburgh, Pennsylvania
Jeu de Paume, Paris
Louvre, Paris
Metropolitan Museum of Art, New York
National Gallery, London

Key Books
W. Gaunt, *Victorian Olympus* (1952)
—, *The Aesthetic Adventure* (1967)
P. Jullian, *Dreamers of Decadence* (1971)
J. Christian, *Symbolists and Decadents* (1977)
B. Dijkstra, *Idols of Perversity* (Oxford, 1989)

劳伦斯·阿尔玛 – 塔德马，《黑利阿迦巴鲁斯的玫瑰》，1888年
黑利阿迦巴鲁斯——堕落的罗马皇帝马库斯·奥里利厄斯·安东尼厄斯（Marcus Aurelius Antoninus），"在宴会厅里装了可翻转的天花板，并从那里将花倾倒在食客身上，有些人爬不出花的海洋，就被花朵窒息而死。"

新艺术运动　Art Nouveau

> 线条决定，线条强调，线条精致，线条表现，线条掌控和统一。
>
> 沃尔特·克兰（Walter Crane），1889 年

新艺术运动是给一场国际运动起的名字，这场运动从 1880 年代后期至第一次世界大战，横扫欧洲和美国。在维多利亚式的喧嚣和维多利亚式的历史风格偏见之后，艺术家们决定并成功地创造了彻底的现代艺术，其典型特征是对线条的强调，无论是波形的、表现的、抽象的或几何形的线条，都表现得大胆而简洁。这样的风格，在许多不同的媒介里都能找到，的确，新艺术运动的从业者们的目标之一，就是要清除美术和实用艺术之间的区别。

新艺术运动在不同的国家有不同的名字：在德国叫 *青年风格（Jugendstil）；在加泰罗尼亚叫 *现代主义（Modernisme）；在奥地利叫分离派（Sezessionstil，参照维 *也纳分离派）；在比利时叫鳗鱼风格（Paling Stijl）和二十人风格（Les Vingt，根据 *二十人组命名）；在俄国，叫现代风格；在意大利叫面条风格（Stile Nouille），在伦敦叫花卉风格（Stile Floreale）和自由风格（Stile Liberty，根据伦敦的自由百货商店命名，因为该店通过其纺织品图案普及了这个运动。新艺术运动的国际名称来自西格弗里德·宾（Siegfried Bing，1838~1905 年）1895 年在巴黎设立的新艺术之家（La Maison de l'Art Nouveau）美术馆，欧洲的工艺美术运动就是通过这家美术馆带给了巴黎公众。

新艺术运动是一个真正的国际现象，许多新刊物在各国如雨后春笋般出现，如《工作室》《黄皮书》《皱叶橄榄》《现代艺术》《青年》《潘》《装饰艺术》《德意志艺术和装饰》《神圣的春天》《男士丛书》和《装饰艺术》（见 *艺术世界），这些刊物促使新艺术运动迅速传播到欧洲和美国。一些国际展览会，如布鲁塞尔的二十人组（1884~1893 年）、维也纳分离派（1898~1905 年）、巴黎的世界博览会（1900 年）、都灵的装饰艺术世界博览会（1902 年）和圣路易斯世界交易会（1902 年），都将新艺术带给了如饥似渴的公众。

虽然新艺术运动呈现出清晰的现代风格，拒绝 19 世纪学院派的历史主义，但它仍然从过去的典范中吸取灵感，

埃克托尔·吉马尔，巴士底地铁站，铸铁和玻璃，约 1900 年
吉马尔于 1896 年参与了一项设计巴黎地铁站的竞赛，尽管未能获胜，但喜欢新艺术风格的公司主管却给了他一份工作。1913 年以前，他的地铁站一直在建设之中。

新艺术运动　Art Nouveau

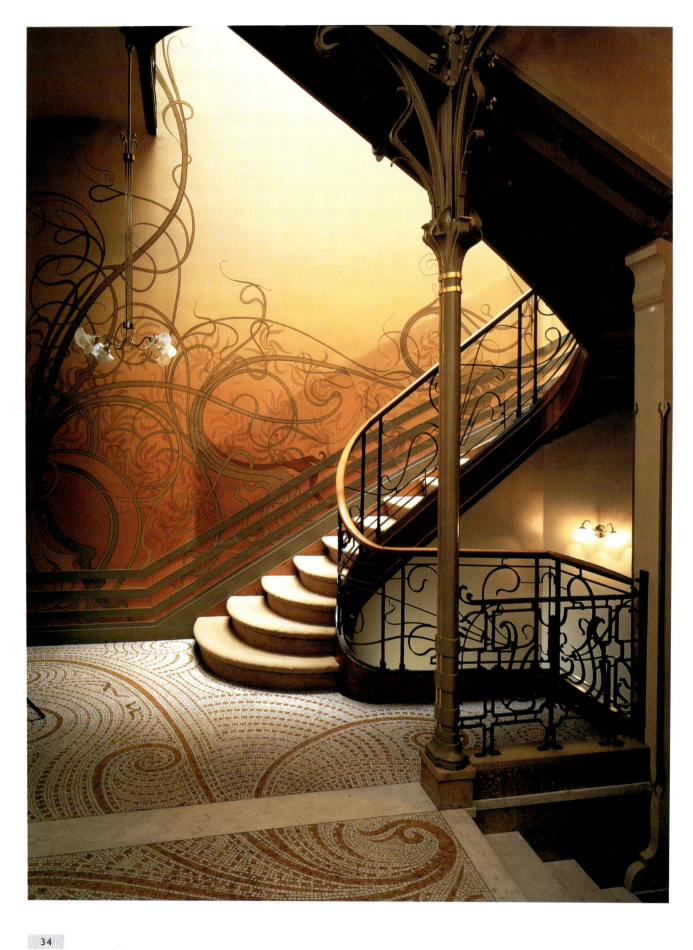

新艺术运动 Art Nouveau

尤其是从那些被忽视的、有异国情调的东西中吸收营养，比如日本的艺术和装饰、凯尔特和撒克逊的图案花饰、珠宝以及哥特式的建筑。同等重要的还有科学发现的影响。随着科学发现的影响，尤其是查尔斯·达尔文（Charles Darwin）的影响，运用自然的形式，不再被看成是浪漫和逃避的，而是被视为现代的、进步的。绘画中的当代发展也很重要，新艺术运动艺术家和设计师，与当时先锋运动的发展关系密切。*象征主义艺术家奥迪隆·雷东（Odilon Redon）和爱德华·芒奇（Edvard Munch）的表现和色情，奥布里·比尔兹利（Aubrey Beardsley）的精致线条和享乐主义者的颓废现象（见 *颓废运动），以及 *新印象主义、*那比派，保罗·高更（Paul Gauguin，见 *综合主义）和亨利·德图卢兹－洛特雷克（Henri de Toulouse-Lautrec，见 *后印象主义）的大胆轮廓线，在新艺术运动的作品里随处可见。

新艺术运动起源自英国的 *工艺美术运动，特别是受到了威廉·莫里斯（William Morris）竭力提倡的信念和决心的影响，他坚持优秀工艺的尊严和重要性，并决心消除美术和装饰艺术之间的差异，像 *工艺美术运动一样，新艺术运动包括了所有的艺术，其最成功的表现是在建筑、平面造型设计和实用艺术之中，在这些方面，它们又与工艺美术运动的前辈们不一样，新艺术运动的从业者们纳入了新材料和技术。从这些开始，就发展出来两条主线，一条是基于复杂的、不对称的、弯曲的线条（法国、比利时），另一条趋向更直些的线条（苏格兰、奥地利）。

工艺美术运动的许多第二代设计师，比如查尔斯·罗伯特·阿什比（C. R. Ashbee），查尔斯·沃伊齐（Charles Voysey），麦凯·休·贝利－斯科特（M. H. Baillie-Scott），沃尔特·克兰（Walter Crane）和阿瑟·麦克默多（Arther Mackmurdo），是工艺美术运动和新艺术运动之间的过渡性人物。麦克默多设计的靠背椅和为《雷恩的城市教堂》（1883 年）一书设计的标题页，是作品的最早实例，展示了与新艺术运动相似的特征，如简洁的线条，拉长并不对称的曲线，大胆的对比色彩，抽象有机的形式和运动的节奏感。

如果说新艺术运动的花卉风格是起源于麦克默多的作品，那么格拉斯哥四人组，即查尔斯·伦尼·麦金托什（Charles Rennie Mackintosh，1868~1928 年），他的妻子玛格丽特·麦克唐纳（Margaret Macdonald，1865~1933 年），他的姐姐弗朗斯·麦克唐纳（Frances Macdonald，1874~1921 年）及其丈夫赫伯特·麦克奈尔（Herbert McNair，1870~1945 年）这四人独有的风格，在后来新艺术运动更加几何化的形式发展中，起了直接的作用。他们四人用各种媒介进行工作：绘画、平面造型设计、建筑、室内设计、家具、玻璃、金属器皿、书籍装帧和熟铁图案。他们典型的朴实装饰和柔和色彩，弯曲的竖线条和风格化的玫瑰、卵饰以及树叶的母题，发挥了巨大的影响。

设计师兼建筑师的麦金托什，是四人中最多产的一位。他的协作性工作方法，不亚于网格线条风格以及拉长的垂直线和曲线，同样对维也纳分离派产生了巨大影响。事实上，可以毫不夸张地说，他的综合性总体室内设计，他那纯净的家具和建筑的几何形风格，促进了 20 世纪在艺术、建筑和设计中的许多发展。

新艺术运动在比利时迅速蔓延开来，那里的进步艺术家团体二十人组，形成了实验性的艺术和运用智力的气候，在布鲁塞尔，新风格在维克托·霍塔（Victor Horta，1860~1947 年）和亨利·范德费尔德（1863~1957 年）身上找到了它最主要的典型。霍塔这位"新艺术运动建筑之父"，因人称"比利时"线条或"霍塔"线条而著名，例如，在布鲁塞尔的塔塞尔公寓（1892~1893 年）见到的那种独特的"鞭绳"曲线，是新艺术运动建筑设计的一个里程碑。这是为了结构目的和室内设计而广泛使用铁的第一座私人住宅。虽然外表看上去比较朴素，但霍塔的室内设计的每个元素，都是复杂弯曲表面的生动表现，无论是彩色玻璃窗和陶瓷釉面砖，还是熟铁的楼梯和栏杆。

亨利·范德费尔德是另一位欧洲新艺术运动中的主要人物，他之所以重要，既是因为他在室内设计、家具和金属器皿中的抽象流动的曲线风格，也是因为他在运动背后对思想的促进。亨利·范德费尔德曾研究过莫里斯的理论，他和莫里斯一样，宣传艺术和工业之间更紧密关系所具有的社会利益，并狂热地宣扬总体艺术作品的原则："如果我们按意志而不是去挑选，我们可以把我们的家造得直接反映我们的意愿、我们的品味。"1895 年，当他在布鲁塞尔郊外建造自己的家时，他把这一思想融入生活，所有的设计，从建筑物本身到成套的餐具，无不如此。1900 年，亨利·范德费尔德迁居德国，在那里担任魏玛工艺美术学校的校长（1902~1914 年）。1907 年，他成为 *德意志制造联盟（Deutscher Werkbund）的创办成员。这两个职位都使他提升并发展了他的思想。他是第一个试图将工艺美术理想和机器制造加以综合的有影响人物，他的后继者沃尔特·格罗皮乌斯（Walter Gropius）创建了 *包豪斯学院（Bauhaus School），进一步向前推动了他的发展。

在法国，新艺术运动的一个更加繁盛和壮观的分支兴盛起来，其实例可以在埃克托尔·吉马尔（Hector

对页：维克托·霍塔，为塔塞尔公寓设计的熟铁楼梯，布鲁塞尔，1893 年
霍塔的朋友埃米尔·塔塞尔（Emile Tassel），是比利时的一位富有的实业家，霍塔得以自由设计他朋友的这座塔塞尔住宅，这"将使他实现萦绕在心头的梦，成就了私人住宅中纪念碑性的效果。"

新艺术运动　Art Nouveau

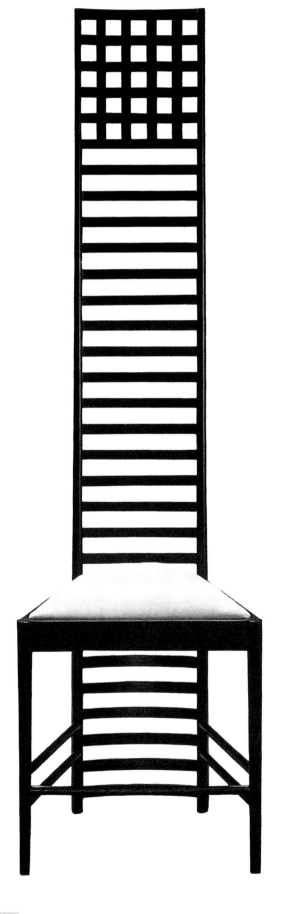

Guimard，1867~1942年）设计的巴黎地铁站找到，还有勒内·拉里克（René Laliqué，1860~1945年）设计的珠宝和玻璃器皿以及埃米尔·加莱（Emile Gallé，1846~1904年）设计的玻璃器皿。这里，新艺术运动可以找到两个主要中心，一个是在加莱周围的南锡，另一个是在巴黎围绕西格弗里德·宾的美术馆。

南锡学派的作品，其特征是奢华和昂贵，并伴之以真实植物的曲线结构和装饰，还有昆虫的母题。除埃米尔·加莱之外，其他重要成员包括制作玻璃制品的多姆·奥古斯特（Daum Anguste，1853~1909年）和多姆·安托南（Daum Antonin，1864~1930年）兄弟、家具制造师路易斯·马若雷勒（Louis Majorelle，1859~1929年）、欧仁·瓦兰（Eugène Vallin，1856~1925年）和设计师维克托·普鲁韦（Victor Prouvé，1858~1943年）。

在巴黎，吉马尔为地铁站和一座公寓大楼贝朗热堡（Castel Beranger，1894~1897年）做的建筑设计，显示出对新艺术运动的原则能动的个人解释。虽然他和南锡学派的艺术家们一样，从大自然中为他的形象吸取养料，但他采取了更折中的手法，反映出霍塔的影响，1895年他见过霍塔。这个地铁站的可观性和知名度，还引来了新艺术运动的另一个名称，叫地铁风格。在玻璃器皿和珠宝领域，多产的拉里克同样著名。他的作品特别富有想象力和创新性，既反映出新艺术运动的风格，又体现出 *装饰艺术（Art Deco）风格。

新艺术运动最著名的平面造型设计艺术家之一，是生活在巴黎的捷克画家和设计师阿方斯·穆哈（Alphonse Mucha，1860~1939年），他的招贴画，描绘以华丽的花卉为背景的美丽女人，如著名女演员萨拉·贝纳尔（Sarah Bernhardt），十分受公众的喜爱。女性的形式，是许多新艺术运动设计师的中心母题，正如象征主义者、唯美主义者和颓废主义者的主要母题一样，虽然新艺术运动的女人通常是更有寓言意味的神话故事人物，而不是蛇蝎美人。怪异的鲁瓦·菲莱（Loïe Fuller），是在巴黎的一位美国舞蹈家，是特别普及的主题，也是许多插图和雕塑的来源。

在美国，新艺术运动的主要普及者是路易斯·康福特·蒂法尼（Louis Comfort Tiffany，1848~1933年）。他制作的玻璃作品色彩丰富而艳丽，有灯、碗、彩色玻璃窗、花瓶等，这使他在欧洲和在美国一样家喻户晓。皮埃尔·博

左：查尔斯·伦尼·麦金托什，椅子，约1902年
麦金托什的作品在国外深受欢迎，而在英国，欧洲大陆新艺术运动风格的作品却被认为是下等品位。他的椅子创作于都灵展览会的那一年，并在展览会上展出。

对页：阿方斯·穆哈，《吉斯蒙达》，1894年
这张为萨拉·贝纳尔《吉斯蒙达》设计的近乎真人大小的戏剧海报，在巴黎首次出现时引起了轰动。演员本人对此也印象非常深刻，后来她与穆哈签了六年的合同，来为她的戏剧设计海报、布景和服装。

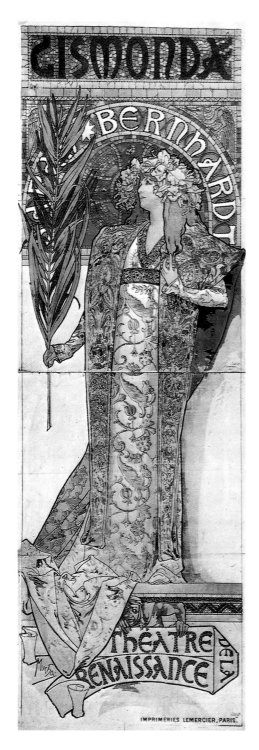

1885~1966年)。路易斯·沙利文(Louis Sullivan,见芝加哥学派)的建筑物本身虽然不是新艺术运动风格,但是他与新艺术运动的建筑师们都喜爱精细的植物装饰。

有一段时期,新艺术运动的风格似乎势不可挡,向东传到俄国,向北传到斯堪的纳维亚,向南传到意大利。在丹麦,银匠乔治·詹森(George Jenson,1846~1935年)也因他设计的珠宝和作品闻名遐迩,许多器物现今仍然在生产之中。在意大利,拉伊蒙多·达龙科(Raimondo d'Aronco,1857~1932年)、圭斯佩·萨马路加(Guiseppe Sammaruga,1867~1917年)和埃内斯托·巴西莱(Ernesto Basile,1857~1932年)的建筑物留下了里程碑。

不过,新艺术运动的极大普及最终导致了它的衰败。二、三流的模仿者造成了市场的饱和。品位变化了,新时代要求有新的装饰艺术来表现现代性,装饰艺术派(Art Deco)出现了。早在1903年,沃尔特·克兰(Walter Crane)就开始与新艺术运动保持距离,形容新艺术运动为"奇怪的装饰病",查尔斯·沃伊齐(Charles Voysey)驳斥它是"一些模仿者的作品,除了以疯狂怪异为向导外,两手空空"。

新艺术运动的最初传播,是由其名称的扩散决定的。到1920年代,当时,它获得的唯一名称是贬意的:在法国称为西芹梗风格(Style branche de persil)和棉花软糖风格(Style guimauve),在德国称为蛔虫风格(Bandwurmstil)。直到1960年代后期,人们对装饰艺术才重新有了兴趣,新艺术运动才重得到评价并从此得到欣赏。

不过,新艺术运动的深远影响是不可否认的。新艺术运动从业者们的信念,表现形式、线条和色彩的基本属性,以及强调创造总体艺术作品方面,是具有启发性的。他们对半抽象的尝试,在新世纪里被艺术家和建筑师发展的 * 表现主义、非客观艺术(non-objective art)和现代建筑,又向前推进了一步。

纳尔(Pierre Bonnard),爱德华·维亚尔(Edouard Vuillard)和图卢兹-洛特雷克(Toulouse-Lautrec),这些画家都是为他做设计的设计师,后来都转为制作玻璃器皿。其他在美国的新艺术运动从业者,包括平面造型设计艺术家威廉·布拉德利(William Bradley,1868~1962年)、出生于波兰的雕塑家伊利·纳德尔曼(Elie Nadelman,1885~1946年)、出生于法国的雕塑家加斯东·拉雪兹(Gaston Lanchaise,1882~1935年)和雕塑家保罗·曼希普(Paul Manship,

Key Collections
Mackintosh Collection, Glasgow, Scotland
Morse Museum of American Art, Winter Park, Florida
Mucha Museum, Prague, Czech Republic
Musée de l'Ecole de Nancy, Nancy, France
Victoria & Albert Museum, London

Key Books
L. V. Masini, *Art Nouveau* (1984)
A. Duncan, *Art Nouveau* (1994)
J. Howard, *Art Nouveau* (1996)
P. Greenhalgh, *Art Nouveau 1890–1914* (2000)

现代主义　Modernisme

> 材料将以苍穹繁星似的曲面来显露自己，
> 阳光会从四面八方照射进来，那将是天堂的愿景。
> 安东尼·高迪（Antoni Gaudi）　评　巴特罗公寓

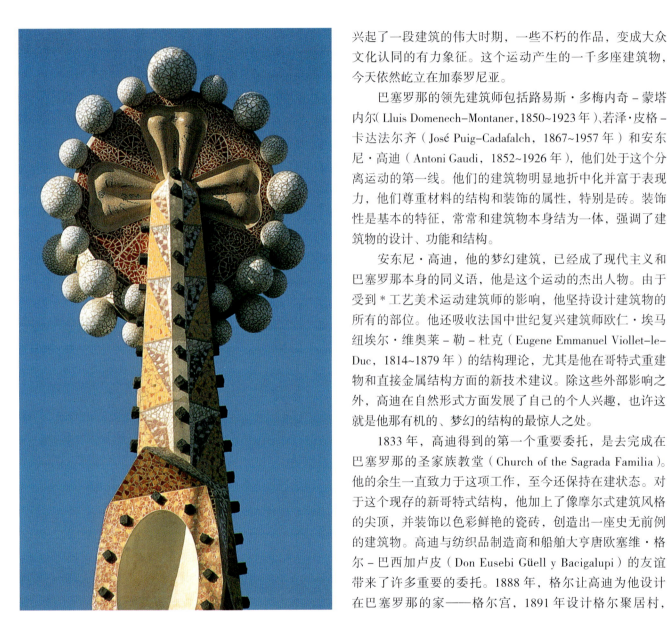

兴起了一段建筑的伟大时期，一些不朽的作品，变成大众文化认同的有力象征。这个运动产生的一千多座建筑物，今天依然屹立在加泰罗尼亚。

巴塞罗那的领先建筑师包括路易斯·多梅内奇－蒙塔内尔（Lluis Domenech-Montaner，1850~1923年）、若泽·皮格－卡达法尔齐（José Puig-Cadafalch，1867~1957年）和安东尼·高迪（Antoni Gaudi，1852~1926年），他们处于这个分离运动的第一线。他们的建筑物明显地折中化并富于表现力，他们尊重材料的结构和装饰的属性，特别是砖。装饰性是基本的特征，常常和建筑物本身结为一体，强调了建筑物的设计、功能和结构。

安东尼·高迪，他的梦幻建筑，已经成了现代主义和巴塞罗那本身的同义语，他是这个运动的杰出人物。由于受到＊工艺美术运动建筑师的影响，他坚持设计建筑物的所有部位。他还吸收法国中世纪复兴建筑师欧仁·埃马纽埃尔·维奥莱－勒－杜克（Eugene Emmanuel Viollet-le-Duc，1814~1879年）的结构理论，尤其是他在哥特式重建物和直接金属结构方面的新技术建议。除这些外部影响之外，高迪在自然形式方面发展了自己的个人兴趣，也许这就是他那有机的、梦幻的结构的最惊人之处。

1833年，高迪得到的第一个重要委托，是去完成在巴塞罗那的圣家族教堂（Church of the Sagrada Familia）。他的余生一直致力于这项工作，至今还保持在建状态。对于这个现存的新哥特式结构，他加上了像摩尔式建筑风格的尖顶，并装饰以色彩鲜艳的瓷砖，创造出一座史无前例的建筑物。高迪与纺织品制造商和船舶大亨唐欧塞维·格尔－巴西加卢皮（Don Eusebi Güell y Bacigalupi）的友谊带来了许多重要的委托。1888年，格尔让高迪为他设计在巴塞罗那的家——格尔宫，1891年设计格尔聚居村，

现代主义是西班牙加泰罗尼亚类似新艺术运动的派别名称，大约发生在1880年和1910年之间。加泰罗尼亚的这个现代主义，衍生出加泰罗尼亚的两个知识和文化运动：民族浪漫主义和进步主义。前者促进加泰罗尼亚中世纪建筑和语言的研究和复兴，寻找特定的加泰罗尼亚的认同（与西班牙相对），后者则指望科学和技术来创造一个现代的社会。这些显然相互冲突的思想走到一起，成为现代主义，

左：安东尼·高迪，圣家族教堂的尖塔之一，巴塞罗那，1883年
这是高迪的杰作，同时也是他一生都在建造的作品，动工时他31岁，43年之后去世时作品尚未完成。他计划把它做成一个赎罪的教堂，资金完全靠捐款，因此基金总是一个问题：在第一次世界大战中，高迪曾亲自挨家挨户地募集资金。

对页：安东尼·高迪，格尔公园，巴塞罗那，1900~1914年
在高迪的作品中，过去永远是现在，但是在变形，如在梦境。支撑上面的那些希腊剧院陶立克柱式倾斜而拥挤，像是在神话般森林里的树木。

现代主义　Modernisme

现代主义 Modernisme

在他纺织厂附近的一个工人社区；1900年，设计格尔公园（1900~1914年）。接下来，设计在巴塞罗那的巴特罗公寓（1904~1906年）和米拉公寓（1906~1908年）。高迪为他的建筑物的陈设和家具做的设计也不可忽视；像这些建筑物本身一样，这些陈设和家具展示了他对有机形式的兴趣，特别是对"贝壳和骨头"母题的兴趣。这些作品之一，就是卡尔韦特椅（Calvet Chair，1902年），1970年代，西班牙的B·D·艾蒂申斯·德迪森诺（B·D·Editions de Diseno）公司使这样的椅子得以复兴，反映出1960年代以来世界性的对新艺术运动的兴趣广泛复苏。

虽然现代主义和国际性的新艺术运动寿命都不算长，但他们为20世纪的艺术家树立了一个榜样。1933年，画家萨尔瓦多·达利（Salvador Dali）宣布新艺术运动，特别是他所称作高迪"起伏颤动的建筑"，为超现实主义的先驱作品。高迪独具个性的手法，把色彩、质感和运动结合融入建筑物的手法，特别是米拉公寓，如同巨浪翻滚的雕塑形式，对于1920年代和1930年代的表现主义建筑师，对于阿姆斯特丹学派，以及对于后现代主义的建筑师，都是一种灵感。

Key Monuments
Güell Park, Carrer d'Olot, Gràcia, Barcelona, Spain
Palau Güell, C. Nou de la Rambla, Barcelona, Spain
Casa Batlló, Passeo de Gràcia, Barcelona, Spain
Church of the Sagrada Familia, Plaça de la Sagrada Familia, Barcelona, Spain

Key Books
D. Mower, *Gaudí* (1977)
J. Castellar-Gassol, *Gaudí: The Life of a Visionary* (Barcelona, 1984)
R. Zerbst, *Antonio Gaudí: A Life Devoted to Architecture* (1996)
L. Permanyer, *Gaudí of Barcelona* (1997)

安东尼·高迪，米拉公寓，1905~1910年
这是高迪在致力于建造圣家族教堂以前完成的最伟大的民用作品，1984年联合国教科文组织宣布米拉公寓为世界遗产。

象征主义　Symbolism

> 启蒙主义、慷慨陈词、虚情假意以及客观描述的敌人。
> 让·莫雷亚斯（Jean Moreas），象征主义宣言，1886年

象征主义艺术家最早宣布，情绪和情感的内心世界，是艺术固有的主题，而不是客观的外在世界。在他们的作品中，个人的象征被用来唤起情绪和情感，从而创造非理性的形象，反过来，这些非理性的形象又要求观者作出个人反应。虽然象征主义画家的作品风格迥异，但是时常出现共同的主题，比如梦魇、幻想、神秘经历、以及超自然、色情和堕落的主题，目的是创造心理的冲动。女性经常或被画成处女和天使，或被描绘为色情、险恶的形象，死亡、疾病和罪恶也是经常出现的主题。

1886年，随着让·莫雷亚斯（Jean Moreas，1856~1910年）宣言的发表，象征主义首次在法国宣布，自己是一个自我意识的运动，但"象征主义的"的思想潮流，早在10年前就已经明显出现在法国象征主义诗人的作品里了，像保罗·韦莱纳（Paul Verlaine，1844~1896年），斯特凡娜·马拉梅（Stéphane Mallarmé，1841~1898年）和阿蒂尔·兰博（Arthur Rimbaud，1854~1891年）的作品。他们使用一种个人象征的语言，以暗示性、音乐性的主观情绪的诗歌为目标。艺术家们追随他们的引导，并接受了他们的理论。诗人查尔斯·博德莱尔（Charles Baudelaire，1821~1867年）的艺术批评，甚至有更直接的影响。他的同感理论（在1857年的《同感》中有清楚的陈述），假定一种艺术是那么富有感受的表现力，以至于立刻满足所有的感官，声音提示色彩，色彩发出声音，色彩的声音甚至产生思想。

在这种知识界的气候下，视觉艺术家们一方面反抗与印象主义有关的自然主义，另一方面反对古斯塔夫·库尔贝（Gustave Courbet，1819~1877年）的现实主义，因为库尔贝倡导绘画只能专注于"现实和存在的事物"。不过，他们自己的作品保留着高度的个性。象征主义既是一种思想，也是一个运动，包含范围很广的不同艺术家。其中有本书里讨论过的许多当代艺术家，包括：埃米尔·贝尔纳（Emile Bernard）、莫里斯·德尼（Maurice Denis）和保罗·塞吕西耶（Paul Sérusier，见 *隔线主义和 *纳比派）、乔治·修拉（Georges Seurat，见 *新印象主义）和保罗·高更（Paul Gauguin，见 *综合主义（Synthetism））。较年长的艺术家，像古斯塔夫·莫罗（Gustave Moreau），经常被象征主义者宣称是他们的成员。还有一些极其狂热的艺术家，直接从象征主义的诗歌和小说里吸收思想，比如与极端小组有关联的 *玫瑰加十字架沙龙（Salon de la Rose + Croix）。这种象征主义的广泛传播，是由象征主义作家和艺术批评家阿尔贝·奥里（Albert Aurier，1865~1892年）提出的。在1891年，他用以下言词对现代绘画的美学作出过定义：

> 艺术作品将是：1. 理想主义的，倾向于独一无二的理想，将是这种理念的表现。2. 象征主义的，倾向于用形式的手段表现这种思想。3. 综合主义的，倾向于根据一般可以理解的方法表现这些形式、这些符号。4. 主观的，倾向于物体永远不会被看成物体，而是由主体观察到的一种思想符号。5.（这样它就是）装饰的。

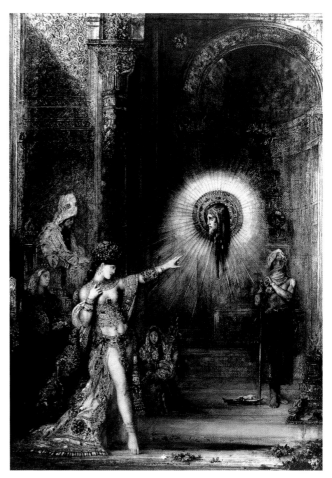

古斯塔夫·莫罗，《幽灵》，1876年
赫洛德（Herod）批准了莎乐美的意愿，她要得到施洗者约翰的头颅，这一证据依然可从那冷漠战士的刀上看出。但是只有莎乐美一人看到，一个血腥的幽灵在她恐惧地逃脱时盯住了她。

象征主义　Symbolism

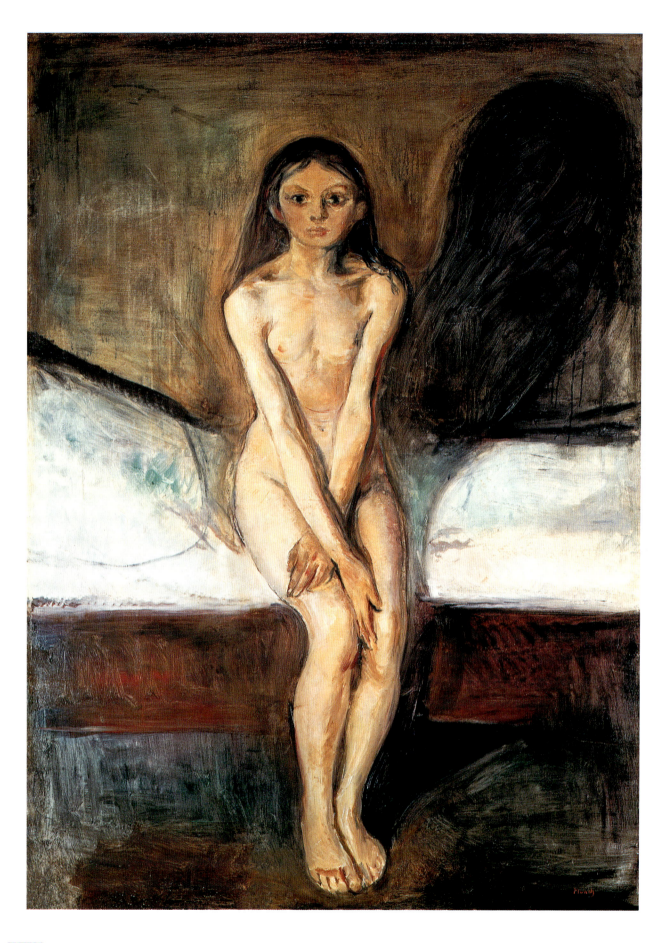

象征主义 Symbolism

另一位象征主义诗人古斯塔夫·卡恩（Gustave Kahn，1859~1936年），甚至进一步发展了这个概念，他于1886年写道：

> 我们艺术的主要目的是，使主观性的东西客观化（理念的外化），而不是使客观性的东西主观化（通过一种有个性的眼睛看到自然）。

事实上，他说艺术应当通过自然表现性格，是在颠倒艺术家和他的作品的传统关系，将自己提升到大自然之上，本质上既是浪漫主义的延伸，又是对浪漫主义的驳斥。

后来被人们回顾性地解释为象征主义者的人是，法国画家皮埃尔·皮维·德沙瓦纳（Pierre Puvis de Chavannes，1824~1898年）和古斯塔夫·莫罗（Gustave Moreau，1826~1898年）。皮维的理想主义的抽象壁画，因它们的中性审美而受到人们的赞赏。那些柔和色彩的疏离感和叙事性的缺乏，创造了一种感觉，他们是在描述一种情绪，而不是描述一个来自真实生活的瞬间。

莫罗成名很慢。的确，起初他不得不面对来自官方艺术圈子的凶狠批评。1869年，他提供给沙龙的作品受到猛烈的攻击，自那以后，他越来越回避展览会。不过，在1880年，他的有些作品受到作家J·K·于斯曼斯（Huysmans）的注意。1884年，于斯曼斯的小说《逆天》出版，书中有莫罗以象征主义绘画作品出神入化的描绘，尤其是水彩版本的《幽灵》的描绘。一代年轻的画家，受到莫罗的异国情调的、奇珍异宝般的绘画影响，画中那些懒散的、难逃一死的男人形象，和美丽的、阴险邪恶的女人的形象，唤起与现实冲突的想象力和神话色彩。莫罗还通过他的教学发出直接影响：亨利·马蒂斯（Henri Matisse，*野兽主义）和乔治·鲁奥（Georges Rouault，见*表现主义）都是他的学生。

詹姆斯·阿博特·麦克尼尔·惠斯勒（James Abbot McNeill Whistler，1834~1903年）是在英国的美国侨民，他的作品《黑与灰，1号》（艺术家的母亲，1871年）也因其遵从装饰性的方向受到赞赏（另见印象主义和颓废运动）。爱德华·伯恩-琼斯爵士（Sir Edward Burne-Jones，1833~1898年，见工艺美术运动）的作品，于1880年代和

上：奥迪隆·雷东，《俄耳浦斯》，约1913~1916年
雷东经常画古典神话（正如他在现代诗歌和散文里所做的那样），但他是以极端个人化的、往往令人出乎意料的方式来表现，他不是用人们所熟悉的记叙文来交流，而是用强烈的深度情感和令人恐怖的内心幻想来交流的。

对页：爱德华·蒙克，《青春期》，1894年
女人和女人性欲的主题，在蒙克的作品里十分明显。他在这幅画中，以令人惊奇的手法直接作画，表现了一个女孩意识到自己不再是一个孩子而是一个女人时的自我发现时刻。

1890年代后期在巴黎展出时，为法国的象征主义提供了又一个实例。他那浪漫的、非历史的、带点儿神话色彩的场面，呈现出缥缈的性质，引起了象征主义诗人和艺术家们的想象。

象征主义运动可能起源于法国，但迅速变为国际性运动，其主要成员来自整个欧洲和美国。法国画家和平面造型设计艺术家奥迪隆·雷东（Odilon Redon，1840~1916年），这位梦幻的画家，是象征主义绘画最具特征的人物之一。如同那个时代的其他艺术家一样，他受到日本版画的影响，但他也对梦幻艺术和文学以及植物学感兴趣，他把所有这些都输入到了他的作品里。在他生涯的早期，几乎只创作黑白的素描、蚀刻板画和石版画，创造出噩梦般的世界。他的目的是，将艺术转变成"想象力的折磨"。他与象征主义诗人的关系密切，并将他们的许多作品转换成视觉画面，包括1882年献给埃德加·艾伦·坡（Edgar Allan Poe）的石版画作品集（由博德莱尔和马拉梅作品转化而来）和为古斯塔夫·福楼拜（Gustave Flaubert）的《圣安东尼的诱惑》（1886年）做的插图。大约在1895年，雷东开始用色彩画画，他的艺术在直观性和隐喻性方面都明朗起来，那些梦幻变得不那么毛骨悚然，而且显得有些欢快。后来的许多作品，以丰富华丽的色彩表现神话般的场面或花卉。他的作品，似乎能直接深入到潜意识之中，纳比派和*超现

实主义者都把他看成是一位有影响的人物。

另一位受到象征主义赞美的画家是比利时的詹姆斯·恩索尔（James Ensor，1860~1949 年），后来，表现主义和超现实主义都把他视为一位先驱。像雷东一样，他研究过梦幻的作家，他那些有特征的戴狂欢节面具的母题、魔鬼般的人物、骷髅，以及猛烈的笔触和恐怖的幽默，表现了生活黑暗面的图画。他的主题和明亮的印象主义色彩之间的对比，增加了不和谐感。恩索尔是布鲁塞尔*二十人组（Les Vingt）的创始人员，但像《耶稣基督于 1889 年来到布鲁塞尔》（1888 年）这样的作品，甚至使那个进步画家团体都感到不安，乃至于拒绝展览。这件作品 1899 年在巴黎的一个展览会上展出，是象征主义者办的《羽毛》杂志组织的。随后那年，他们发表了对恩索尔的特别评论，批评家布朗什·鲁索（Blanche Rousseau）把他的主要长处看成能"表现在昏迷中看到的不可言传形式"。

恩索尔的同胞费里西安·罗普斯（Félicien Rops，1833~1898 年）是另一位著名的象征主义者，通常被视为颓废主义者。约瑟芬·佩拉当（Joséphin Péladan，见玫瑰加十字架沙龙）和于斯曼斯十分崇拜他，不过在 1860 年代，因他的作品"堕落"而声名狼藉。于斯曼斯评论说："纯洁的本质是神圣，色欲本身就是魔鬼，在纯粹和色欲之间，费里西安·罗普斯带着倒退到原始主义的灵魂，落入撒旦崇拜之中。"

法国象征主义者接纳的另一位外国画家，是挪威的爱德华·蒙克（Edvard Munch，1863~1944 年），他作品的主题常常和恩索尔的一样恐怖：有情感的危机、悲剧、性恶习、疾病和死亡，但是他缺乏恩索尔的那种坟场上的幽默和荒谬感。他最著名的作品是《尖叫》（1893 年），无论是从内在或外在，那都是对失望和恐怖的生动视觉表现。当这幅画复制在 1895 年巴黎的评论《白色评论》上时，蒙克写进了以下文字：

> 我停下来，依着栏杆，几乎疲倦得要死。云彩悬浮在深蓝色的峡湾上，红得像鲜血和火舌。我的朋友孤独地、痛苦地颤抖着离开了我。我开始意识到广袤无垠的大自然的哭声。

蒙克将他的许多作品转换成蚀刻版画、石版画和木刻，尤其他的木刻，对德国的表现主义有所影响。

其他著名的欧洲象征主义者，包括比利时的费尔南·科诺普（Fernand Khnopff，1958~1912 年，见二十人组）、瑞士的费尔南·奥德勒（Fernand Hodler，1853~1918 年）、荷兰的让·图洛普（Jan Toorop，1858~1928 年）和意大利的加埃塔诺·普雷维亚蒂（Gaetano Previati，1852~1920 年）以及乔瓦尼·塞甘蒂尼（Giovanni Segantini，1858~1899 年）。他们中的许多人在玫瑰加十字架沙龙展出过作品。在俄国，*艺术世界（World of Art）团体引进了法国的象征主义思想，这个小组的画家和设计师米哈伊尔·伊万诺维奇·弗鲁贝尔（Mikhail Ivanovich Vrubel，1856~1910 年），是那里象征主义的主要典型。在 1890 和 1891 年间，他为米哈伊尔·莱蒙托夫（Mikhail Lermontov）的诗《魔鬼》画插图，这首诗为他提供了中心主题。像他那当代西方人一样，他把外部世界的现实描绘留给别人，自己喜欢集中于对内心的魔鬼进行象征的表现。

美国的两位主要画家艾伯特·平卡姆·赖德（Albert Pinkham Ryder，1847~1917 年）和阿瑟·B·戴维斯（Arthur B. Davies，1862~1928 年）与欧洲的象征主义者有关联。赖德把他在幻想中的风景和海景中捕捉到的东西，描绘为某种"比大自然更好的东西，因为它随着新创作的激动在颤抖。"他的许多主题，都是出自莎士比亚、波（Poe）的文学、圣经和神话中的题材，如疯狂、死亡和疏离感。他最出名的作品是《比赛追踪》（一匹苍白的马的死亡，1890~1910 年）。象征主义者偏爱浪漫的、感官的、梦幻般的以及装饰感的东西，在戴维斯的寓意风景中显而易见，如作品《独角兽》（传说—海洋的平静，约 1906 年）。虽然他的作品与他那*垃圾箱画派（Ashcan School）的朋友们大不相同，他却是八人组的一位成员，并是军械库展览的主要组织者之一，这个展览将欧洲的印象主义、象征主义、纳比派、新印象主义、后印象主义、野兽主义和*方块主义（Cubism）带到了美国。

作为世纪末出现的"运动"，象征主义、新艺术运动和颓废艺术之间的边界和区别不是一成不变的。同样的作品有可能被奉为象征主义的内容、颓废运动的主题和新艺术运动的线条。蒙克的《圣母玛利亚》（1895 年）就是这样的一个例子，这幅画也把"蛇蝎美人"放到了显著的位置。这是象征主义、新艺术运动和颓废作品的一个流行主题，并将在后来使*超现实主义文学和艺术面貌焕然一新。

Key Collections
Art Institute of Chicago, Chicago, Illinois
J. Paul Getty Museum, Los Angeles, California
Kimbell Art Museum, Fort Worth, Texas
Minneapolis Institute of Arts, Minneapolis, Minnesota
Munch Museum, Oslo, Norway
Victoria & Albert Museum, London

Key Books
A. Lehman, *The Symbolist Aesthetic in France 1885–1895* (Oxford, 1968)
E. Lucie-Smith, *Symbolist Art* (1972)
J. Christian, *Symbolists and Decadents* (1977)
B. Dijkstra, *Idols of Perversity* (Oxford, 1989)

后印象主义　Post-Impressionism

> 后印象主义艺术家认为印象主义太自然化了。
> 罗杰·弗赖伊（Roger Fry），《马奈和后印象主义艺术家》，展览目录，1910年

后印象主义这个术语是英国批评家和画家罗杰·弗里（Roger Fry，1866~1934年）给出的，他举办的《莫奈和后印象主义艺术家》展览，自1910年11月到1911年1月在伦敦格拉夫顿美术馆（Grafton Gelleries）展出，标志着第一次试图把*印象主义之后一代的作品介绍给英国的大众。这次展览大约包含150件作品，有高更（Gauguian）、梵高（Van Gogh）、塞尚（Cézanne）、德尼（Denis）、德兰（Derain）、马奈（Manet）、马蒂斯（Matisse）、皮萨罗（Picasso）、雷东（Redon）、鲁奥（Rouault）、塞吕西耶（Sérusier）、修拉（Seurat）、西尼亚克（Signac）、瓦洛东（Vallotton）和弗拉曼克（Vlaminck）的作品，艺术家们所属的名称五花八门，诸如：*新印象主义画家、*综合主义画家、*纳比派画家、*象征主义画家和野兽主义画家。其实，后印象主义从不是一个连贯的运动，而是一个宽泛的术语，回顾性地用来包含弗赖伊视为要么从印象主义出来的、要么反对印象主义的艺术。在他的引领下，批评家们随后用这个术语来覆盖约在1880年（印象主义的最后阶段）和1905年（野兽主义的出现）之间的多样化风格，并大致地描绘了不那么容易分类的艺术家，比如保罗·塞尚（Paul Cézanne，1839~1906年）、文森特·梵高（Vincent van Gogh，1853~1890年）和亨利·德图卢兹－洛特雷克（Henri de Toulouse-Lautrec，1864~1901年）。后印象主义艺术的主要特征，在这三位画家的作品里展示得最明显。另外两位主要人物是保罗·高更（Paul Gauguin）和乔治·修拉（Georges Seurat），他们在弗赖伊划时代的展览上，都声称是后印象主义，在此书中则被看成分别是在综合主义和新印象主义的旗下，他们在这些运动中曾明确地表明自己的特征。

塞尚是三人中年长的一位，从师两年于印象主义的卡米耶·皮萨罗（Camille Pissarro），并于1874年和1877年参加过印象主义的第一次和第二次展览。他从皮萨罗那里学到了直接观察的价值和对光与色效果的欣赏。不过，塞尚和印象主义画家不一样，他的兴趣不是在光的短暂性质

上：亨利·德·图卢兹－洛特雷克，《日本酒馆》，1893年
像新艺术运动的设计师们一样，图卢兹－洛特雷克很喜欢转向广告、剧院节目单、海报和版画；他的大胆设计很快流行起来，在1891年和1893年之间的多产期间，他创作了一些最著名的海报。

以及转瞬即逝的瞬间，而是在自然的结构。他认识到，眼睛注意一个场面时，既是连续性的，又是同时性的，在他的作品中，单一的透视让位于变化的景象，承认眼睛和头移动时，透视发生变化，而且所看到的物体共同参与进彼此的存在之中。在绘画中，他最喜爱的主题是他的妻子和朋友、静物以及普罗旺斯的风景，他把这些自然的形式，转化为绘画中的"石膏等同物和色彩"。比如在《有丘比特石膏像的静物》（约1895年）中，丘比特既是从前面又是从上面来表现的：第三维不是用透视和缩短法的传统手段，而是用色彩中的变化来实现的，色彩的变化既统一了表面又统一了所象征的深度，这是绘画技法中的一个根本转变。

许多人对塞尚的成熟作品一无所知，直到1895年在巴黎的安布鲁瓦兹·沃拉尔（Ambroise Vollard）美术馆举办了第一次个人展。这次展览包含的150件作品，一次展

后印象主义 Post-Impressionism

出 50 件，轮流展出，较年轻一代的艺术家和批评家，以及印象主义画家莫奈、勒努瓦（Renoir）、德加和皮萨罗都热情地领略了他的作品，并都从展览会上买下了作品。埃米尔·贝尔纳（Emile Bernard，见 * 隔线主义）、德尼（Denis）和纳比派画家成了崇拜者，就像后来野兽主义和 * 方块主义也会崇拜他那样。塞尚的一些作品中有抽象性质，他与贝尔纳在 1904 年的谈话中发表过著名言论："根据自然的球体、圆柱体和圆锥体几何形状来处理自然。"依据这些，许多抽象主义者也会称他为先驱。不过，塞尚本人并不把几何形状视为目的本身，而是把自然构造成与艺术世界并行的方式。英国批评家克莱夫·贝尔（Clive Bell）在 1914 年写了关于他的影响："他是形式新大陆的克里斯托弗·哥伦布。"

和塞尚一样，荷兰画家文森特·梵高在年轻时就受到印象主义的影响。他在 1886 年 2 月搬到巴黎后，遇到了皮萨罗、德加、高更、修拉和图卢兹 – 洛特雷克，并开始研究日本木刻和最近的隔线主义作品。社会现实主义的主题从他的作品中消失，他的调色板明亮起来，产生出一种成熟的风格，颤动的色彩是其特征，其象征和表现的可能性让人们玩味。他写道："我更随意地使用色彩，这样可以更强迫地表现我自己。"在短暂地实验了修拉的点彩派方法之后，他很快形成了自己的风格，笔触粗狂、充满活力且笔触旋转，他也因此而享有盛名。他给哥哥泰奥（Theo）的信中写道："在一幅画中，我要说的东西，像音乐一样慰藉人心。我要画有某种永恒意味的男人和女人，这种永恒，

上：保罗·塞尚，《圣－维克多山》，1902~1904 年
1877 年以后，塞尚很少离开普罗旺斯，他喜欢独自创作，努力发展一种把当代自然主义和古典结构相结合的艺术，他相信这种艺术对大脑和眼睛都有吸引力。

对页：文森特·梵高，《自画像》，1889 年
梵高的自画像是他神志清醒的时候画的，但同时他也充分意识到大脑疾病的反复发作，自画像传达了对自己状况的可怕和恐慌的意识。这种自我意识，对新一代艺术家会是关键的影响。

后印象主义 Post-Impressionism

过去曾经是用光环象征的，而我们要设法用我们色彩的真实光辉和颤动来实现。"

梵高深入地研究自然，就像塞尚在之前做过的那样。不过，塞尚的方法总是很慢，而梵高在大脑疾病发作间歇的一系列活动中，创作出大量的绘画作品。1888年2月移居阿尔勒（Arles）之后，在15个月中画了200多件布上油画作品。但是他的大脑疾病迅速恶化，在1889年与高更的一场争吵之后，失望之中割下了自己的左耳。那年5月，他住进了圣雷米的精神病院。他成熟作品的自我表现的特性，使这些作品成为他生活和情感的记录，几乎就是他的自画像。不过，这些绘画的影响力，还得等待。《阿尔的红色葡萄园》于1890年在布鲁塞尔的 * 二十人组展览上展出，之后被比利时画家安娜·博赫（Anna Boch）买下，那是他一生中唯一售出的作品。后来在各地举办的一些展览是：巴黎的展览（1901年）、阿姆斯特丹的展览（1905年）、伦敦的展览（1910年）、科隆的展览（1912年）、纽约的展览（1913年）和柏林的展览（1914年），正是后来的这些展览，使他成了对野兽主义、表现主义和早期抽象主义产发巨大影响的人物。今天，几乎没有艺术家可以与他广受欢迎的程度相比。

相比之下，图卢兹－洛特雷克却在他的生涯中广受赞美。他最早于1886年与梵高相识，并画了他的肖像，那时，他们和隔线主义的创始人路易斯·安坦（Louis Anquetin）和贝尔纳（Bernard）一起，在费尔南·科尔蒙（Fernand Cormon）的工作室里学习。他对印象主义、特别是德加感兴趣，并且还于1888年与高更有了联系。日本版画对他产生了强烈影响，他发展中的风格，很快开始显示出极有特征的平面的、大胆的图案和书法式的线条。皮埃尔·博纳德（Pierre Bonnard），这位纳比派画家的香槟酒招贴画刚刚出现，给了他关于石版画技术的建议，这些技术很快就得以很好的使用。大约在1888年，图卢兹－洛特雷克开始画他最著名的主题，剧院、音乐厅（特别是红磨坊）、咖啡馆、马戏表演和妓院。虽然他对运动中人物的主题和兴趣与德加的相似，但他的人物不是有代表性的类型，只是可识别的人们，大多是他的朋友，他在直接的观察中，绘制或勾画而成。

1891年，他为红磨坊绘制的第一张海报使他成名。像 * 新艺术运动的设计师们一样，图卢兹－洛特雷克很喜欢转向广告、剧院节目单、海报和版画。1890年代，正值他的声誉登峰之际，他的绘画和平面造型设计作品定期地在巴黎、布鲁塞尔和伦敦展示。尽管他不和任何派别或运动有联系，但他的风格显示出与当代新艺术运动作品的关联，他作品中的异国情调和享乐主义，把他和 * 颓废艺术运动联系在一起。1894年，他在去伦敦的旅途中，画了奥斯卡·怀尔德（Oscar Wilde）的肖像。

美国最重要的后印象主义画家之一，是莫里斯·普伦德加斯特（Maurice Prendergast，1859~1924年）。1890年代，他居住在巴黎，在那里他吸取了印象主义、新印象主义和象征主义的功力，同时又包含了他自己高度个人化的风格。他的作品《在海滩，第3号》（约1905年），就体现了这种风格。普伦德加斯特把后印象主义的思想引进美国，不仅是通过自己的作品，还通过作为八人组成员的活动（见 * 垃圾箱画派）。1913年，他帮助组织了军械库展览，首次将欧洲现代主义的发展状况介绍给美国的大众。

在19~20世纪的转折之际，由 * 艺术世界小组的活动，以及1908和1909年由其后继者"金羊毛"赞助的两次重要展览，将后印象主义引进到俄国。在英国，罗杰·弗赖伊继第一次展览之后，举办了"第二次后印象主义展览"（1912年10~11月），这次展览集中在以更抽象模式创作的年轻先锋艺术家们的作品上，包括俄国人米哈伊尔·拉里昂诺夫（Mikhail Larionov）和纳塔利亚·冈察洛夫（Natalia Goncharova）的新作品（见 * 方块杰克和 * 辐射主义），还有一部分英国人的作品，如：瓦妮莎·贝尔（Vanessa Bell，1879~1961年）、斯潘塞·戈尔（Spencer Gore，1878~1914年）、邓肯·格兰特（Duncan Grant，1885~1978年）、温德姆·刘易斯（Wyndham Lewis，1882~1957年，见 * 漩涡主义）和弗赖伊本人的作品，他的作品与布鲁姆斯伯里派（Bloomsbury Group）的关系最紧密，还包括作家，如瓦妮莎的姐姐弗吉尼娅·伍尔夫（Virginia Woolf）。

后印象主义的艺术家们，以广泛的风格创作，对于艺术的作用持有不同的想法。然而，他们都是革命者，寻求创造一种思想和情感的艺术，而不是描绘性的现实主义。这段时期里奠定的极大差异性，将为20世纪的艺术家提供思想的食粮。

Key Collections
Barnes Foundation, Merion, Pennsylvania
Courtauld Gallery, London
Detroit Institute of Arts, Detroit, Michigan
Metropolitan Museum of Art, New York
National Gallery, London
Van Gogh Museum, Amsterdam, the Netherlands

Key Books
J. Rewald (ed.), *The Letters of Cézanne* (1984)
G. Cogeval, *The Post-Impressionists* (1988)
B. Denvir, *Toulouse-Lautrec* (1991)
—, *Post-Impressionism* (1992)
G. S. Keyes, et al., *Van Gogh Face to Face* (2000)

隔线主义　Cloisonnism

> 我们必须简化，为的是揭示【大自然的】意义……
> 将线条减少到有说服力的对比，将色调减少到光谱的七种基本色。
>
> 埃米尔·贝尔纳（Emile Bernard）

隔线主义一词，由 cloisonner 而来，意思是划分开、隔离开）是一种绘画风格，1880 年代后期由法国画家埃米尔·贝尔纳（Emile Bernard，1868~1941 年）和路易·安克坦（Louis Anquetin，1861~1932 年）发展出来。在他们的绘画中，形式是简化了的，画面平面的区域，不自然的色块，由厚重的轮廓线隔开，使人联想到哥特式的彩色玻璃或景泰蓝搪瓷，强调其装饰的本质。目的不是说明客观的现实，而是解释内心的情感世界。

安克坦和贝尔纳在费尔南·科尔曼（Fernard Corman）的画室里学习时，获得了对于彩色玻璃和日本木刻的品位，以及在 1880 年代中期获得了其他重要影响。他们在那里成为文森特·梵高（Vincent van Gogh）和亨利·德图卢兹-洛特雷克（Henri de Toulouse-Lautrec）的朋友，梵高和图卢兹-洛特雷克将以他们的独特方式，与他们分享那

埃米尔·贝尔纳，《天使报喜》，1889 年
饱和的色彩和厚重的轮廓线，是隔线主义作品的典型特征，天使报喜中平面的色块划分，大胆的色彩和风格化的线条，明显借鉴了中世纪的彩色玻璃。

个时代的实践（见后印象主义）。保罗·高更是分享安克坦和贝尔纳思想的最重要的艺术家（见*综合主义）。在接近1887年年末之际，高更可能看见过他们在布永大餐馆展出的作品，可以肯定，在1888年夏末，高更与他们一起在布列塔尼的阿凡桥创作，尽管他从没有采用隔线主义的做法，将形式与厚重的线条分开，但他那个时期的重要绘画作品《布道后的幻想：雅各与天使搏斗》（1888年），色彩饱和，夸张地并置，清楚地展示了隔线主义的影响。

贝尔纳和安克坦在1886年和1887年最早的绘画，采用的是都市的主题，但在阿凡桥，他们与高更分享思想，用新技术描绘布雷顿农民的"简单生活"，就像古典的和圣经的形象一样，创作出成熟的隔线主义作品。这些作品将在先锋绘画的历史上产生决定性的影响。的确，他们很快有了一批追随者，常常被人们称为阿凡桥学派，同年，批评家爱德华·迪雅尔丹（Edouard Dujardin）用隔线主义来描述安克坦对比利时*二十人组举办的展览作出的贡献时，他们的风格有了正式的名称。

隔线主义的国际影响在这样一些展览中十分明显。和*新艺术运动的艺术家们相似，贝尔纳认为，绘画应当主要是装饰性的，而不是表现性的，并且他和参与英国*工艺美术运动的艺术家们一样，不仅创作绘画，还制作木刻和设计彩色玻璃以及绣花挂毯。他的信念是，简化的形式和色彩，会带来更有力的表现，这也被用自己的实践风格创作的艺术家们所认同，他们中的许多人大体上被看做是象征主义艺术家。没有隔线主义的先例，很难想象高更形成的综合主义，或者*纳比派形成自己的表现主义艺术。贝尔纳的理论性文章也影响很大，这些文章确保隔线主义风格很快成为视觉词汇的一部分，确保那些运用视觉词汇的人在发展绘画的新理论和新思想时的作用。

在1890年代，贝尔纳和安克坦开始向不同的方向转移。安克坦从一种受到图卢兹－洛特雷克影响的法国绘画开始，然后转向研究早期的绘画大师，尤其是巴洛克风格、彼得·保罗·鲁本斯（Peter Paul Rubens）的那种相当华丽的风格。在18和19世纪转折之后，贝尔纳转向意大利文艺复兴的绘画，他对先锋的影响减弱了。不过，在那时，他已经定下来作为后印象主义的赞助人角色。

Key Collections
Ackland Art Museum at the University of North Carolina, Chapel Hill, North Carolina
Fine Arts Museums of San Francisco, San Francisco, California
MacKenzie Art Gallery, Regina, Saskatchewan
National Gallery, London
Norton Museum of Art, West Palm Beach, Florida
Spencer Museum of Art at the University of Kansas, Lawrence, Kansas

Key Books
Gauguin and the Pont-Aven Group (exh. cat., Tate Gallery, 1966)
W. Jaworska, *Gauguin and the Pont-Aven School* (Boston, MA, 1972)
Emile Bernard: A Pioneer of Modern Art (exh. cat., Van Gogh Museum, Amsterdam, 1990)

纳比派　Nabis

> 记住，一幅画在它是……一个裸体或某件轶事或其他事物之前，它基本上就是一个平的表面，覆盖上按一定秩序组合起来的色彩。
> 莫里斯·德尼（Maurice Denis），1890年

纳比（Nabisco）一词出自希伯来语，意思是先知（Prophets）。纳比派秘密兄弟会成立于1888年，创始人是法国艺术家和理论家莫里斯·德尼（Maurice Denis，1870~1943年）和保罗·塞吕西耶（Paul Sérusier，1864~1927年），为的是反抗学院派。他们与其他一些最初的成员如皮埃尔·博纳尔（Pierre Bonnard，1867~1947年）、保罗·兰森（Paul Ranson，1862~1909年）和亨利－加布里埃尔·伊贝尔斯（Henri-Gabriel Ibels），都是逃离巴黎朱利安学院（Academie Julian）的难兄难弟，他们不满那里所教的照相自然主义。后来，巴黎美术学院（Ecole des Beaux-Arts）的科－格扎维埃·鲁塞尔（Ker-Xavier Roussel，1867~1944年）和爱德华·维亚尔（Edouard Vuillard，1868~1940年）加入了他们，再后来，外国艺术家，瑞士的费利克斯·瓦洛东（Felix Vallotton，1865~1925年）、丹麦的摩根斯·巴林（Mogens Ballin）、匈牙利的约瑟夫·力普尔－罗奈（József Rippl-Rónai）和荷兰的杨·弗柯德（Jan Verkade）也加入了他们的行列。一种精神的因素存在于纳比派的思想和实践中，秘密兄弟会的形成，将他们和先前造反的艺术家群体：如德国的拿撒勒画派（Nazarenes）和英国的拉斐尔前派联系在一起。

纳比派 Nabis

保罗·高更是纳比派最重要的指导者，塞吕西耶于1888年夏天于爱之树林（Bois d'Amour）中，在高更的指导下画一幅晨景，这幅画生动地表现了*综合主义在纳比派实践的发展中的影响："（高更说）你怎么看这些树木？他们是黄色的。那么好吧，就着黄色。而那阴影可是蓝的。那就用纯群青着色。那些红叶子呢？用朱红色。"当塞吕西耶展示最终画好的《塔里斯曼》（爱之树林的风景，1888年）时，它看上去是如此大胆、新颖，以至大家认为它散发出神秘的力量。

纳比派的成员开始定期聚会，讨论思想，尤其是三个主要问题：艺术的科学和神秘基础、艺术的社会的含义、艺术综合的愿望。在形成思想的过程中，他们参照了前一代主导艺术家的榜样，不仅有高更还有乔治·修拉（见*新印象派）、奥迪隆·雷东（Odilon Redon）和皮埃尔·皮维·德沙瓦纳（Puvis de Chavannes，见*象征主义）、保罗·塞尚（见*后印象派）以及路易斯·安克坦（Louis Anquetin，见*隔线主义）。

1890年的夏天，德尼在《艺术批评》杂志上，发表了新艺术宣言。以"新传统主义定义"为题的两部分文章，号召与艺术学校所教谬误的自然主义彻底决裂。根据德尼的观点，先锋艺术家的革命性的成就，就在于对艺术装饰功能的认识和再主张。纳比派寄望于埃及人和中世纪壁画家的装饰传统，他们觉得，自从文艺复兴以来，这种传统对西方来说已经荡然无存了。

由德尼组织的第一次纳比派展览，于1891年在圣日耳曼路的城堡举行。同年11月，纳比派大多数成员的作品，都包括在巴黎布特维尔的巴克举行的第一次展览中，这次展览题为"印象主义和象征主义画家展"。如题所示，纳比派被称为新一代的象征主义者，并被象征主义诗人们接纳为同事。虽然德尼所说的"色彩以一定的秩序组合"后来被抽象艺术家所接受，但纳比派的创新主要在于风格和理论化。他们的题材依然是传统的：肖像、家居室内、巴黎生活的场景、尤其是德尼画的宗教场面。

像那个时期*新艺术运动的设计师们一样，纳比派和他们一起享有视觉上的吸引力，纳比派广泛吸收来源，并在广泛的媒介上实践，不仅展出绘画，还成组展出木刻、

上：莫里斯·德尼，《向塞尚致敬》，1900年
一群画家，包括雷东、博纳尔、维亚尔、塞吕西耶和德尼，站在塞尚的画作《有高脚果盘的静物》前，向塞尚本人表示敬意，这幅画被高更收藏。

下：皮埃尔·博纳尔，《法国香槟酒招贴画》，1891年
博纳尔为一种名牌香槟酒做的广告招贴画在竞赛中获奖，这件获奖作品为这位年轻的艺术家赢得100法郎，他的父亲曾对儿子选择的职业表示异议，现在，却在花园里快乐得手舞足蹈。

海报设计、挂毯以及剧院节目单设计。当时的一位批评家，在评论纳比派的杂交来源和媒介的技巧时写道：他们"变换并重新安排了古代旧学派的特征，无论是大陆的还是异国情调的，或者他们为架上绘画的形式作了调整，那是先前所保留的如此不同的艺术形式，如彩色玻璃、手稿装饰、古老的占卜用纸牌或剧院的装饰。"纳比派艺术家的朋友，一位演员兼导演奥雷利安-马里·吕涅-坡（Aurelien-Marié Lugné-Poë），委托他们为实验性演出制作节目单和布景设

纳比派 Nabis

计，他们还为昂里克·伊布森（Henrik Ibsen）、奥古斯特·斯特林贝格（August Strindberg）和奥斯卡·维尔德（Oscar Wilde）的巴黎作品作出贡献。1896年，他们参与了阿尔弗雷德·雅里（Alfred Jarry）的《乌布王》（Ubu Roi，现代戏剧），这个戏剧是荒诞派戏剧的前身，对 * 达达和 * 超现实主义的起源有重要影响。

纳比派的共同展出持续到1899年，在此之后，他们便四分五裂。德尼是一位虔诚的天主教徒，他把注意力转向了宗教主题和为宗教机构制作壁画，并成立了神圣艺术画室。塞吕西耶也转向宗教的图像和宗教的象征主义。博纳尔和维亚尔两位纳比派最著名的成员，在许多方面是最没有纳比派特征的艺术家。博纳尔1891年因给一家香槟酒公司设计了一张招贴画而闻名（这幅画也启发亨利·德图卢兹-洛特雷克（Henri de Toulouse-Lautrec）开始设计他自己的著名招贴画）。博纳尔的作品表现的是他最喜爱的母题，优雅的巴黎人，而且在他的作品里能明确地感到日本的影响，为此，他被叫做"非常日本化的纳比"。维亚尔在这段时期里的作品呈现出平面的、极强的图案风格，表明了日本版画和高更的双重影响。他们各自继续确立自己的个人风格，并集中于表现亲密的家庭室内景象，以至最终人们将他们称为"情感画家"。

Key Collections
Aberdeen Art Gallery, Aberdeen, Scotland
Detroit Institute of Arts, Detroit, Michigan
Minneapolis Institute of Arts, Minneapolis, Minnesota
Montreal Museum of Fine Arts, Quebec
Musée des Beaux-Arts de Quimper, Quimper, France
State Hermitage Museum, St Petersburg

Key Books
C. Chassé, *The Nabis and their Period* (1969)
G. Mauner, *The Nabis, their History and their Art 1888–96* (1978)
P. Eckert Boyer, *The Nabis and the Parisian Avant-Garde* (New Brunswick, 1988)
C. Frèches-Thory, *Bonnard, Vuillard and their Circle* (1991)

对页：爱德华·维亚尔，《密西娅和瓦洛东》，1894年
像博纳尔一样，维亚尔在表现微妙的室内场面方面也出类拔萃，常常画的是他的朋友，比如这位密西娅·哥德布斯卡（Misia Godebska），对许多当代艺术家和同类的纳比派艺术家来说，以及对追随纳比派的瑞士画家费利克斯·瓦洛东来说，她就是女主人和缪斯。

综合主义　Synthetism

> 一点意见：不要过分按照自然绘画。
> 保罗·高更给埃米尔·许芬内斯克的信，1888年

保罗·高更（1848~1903年）、埃米尔·许芬内斯克（Emile Schuffenecker，1851~1934年）、埃米尔·贝尔纳（Emile Bernard，1868~1941年）和他们在法国的圈子，造就了"综合主义"这个词（Synthetism来自synthetiser：综合化），指的是他们在1880年代后期和1890年代初期的作品。他们的作品表现出激进的和表现的风格，形式和色彩故意扭曲和夸张，综合了许多不同的元素：自然面貌、艺术家绘画之前的"梦想"以及形式和色彩的真正本质。高更是综合主义的领头人，他感到，对自然的直接观察只是创造性过程的一部分，让记忆、想象和情感的输入，去深化那些印象，会产生更有意义的形式。

高更在1880年代初和 * 印象主义一起展出，但是到1885年，他对印象主义坚持只表现眼前所看到的事物已不再抱幻想。他寻找新的主题和新的绘画技巧，去完成"将思想转换成一种媒介而不是文学。"他的目的是不要画太多眼前看到的东西，而是画艺术家所感受到的东西，因此，他既回避印象主义的自然主义，又不愿意像 * 新印象主义那样对科学全神贯注，他创作的一种艺术，是用色彩获得戏剧化、情感化和表现性的效果。

高更对素材广采博取作为他的灵感。和英国的拉斐尔前派一样，他研究中世纪挂毯的大胆和戏剧化效果；和印象主义一样，他向日本版画学习线条和构图。他变得对民间艺术和布雷东（Breton）教堂的石头雕塑和史前艺术如痴如狂。

1880年代后期，高更在布列塔尼（Brittany）创作，对于高更而言那是一段关键时期，他变得对阿凡桥的画家贝尔纳和路易·安克坦（Louis Anquetin，1861~1932年）的作品熟悉起来，当时他们正在发展 * 隔线主义风格，这对

综合主义 Synthetism

于高更的综合主义作品，是一种当代的重要影响。高更的早期重要作品《布道后的幻想：雅阁与天使搏斗》（1888年），是在阿凡桥画的，这幅画就像是他革命思想的视觉宣言。画面的线条和空间组合，是源于日本版画[那个搏斗的人物甚至是取自葛饰北斋（Hokusai）的一幅素描]，大片未加调和的色块和厚重的轮廓线与隔线主义风格密切相关。但最终的结果却独一无二，那是属于高更的，综合主义是其成功的关键。

1889年，高更和他的新朋友贝尔纳、夏尔·拉瓦尔（Charles Laval，1862~1894年）以及许芬内斯克组织了一个展览，以展示他们的进步作品，并和第四次巴黎世博会（其最吸引人眼球的是埃菲尔铁塔）的官方艺术相对抗。"印象主义和综合主义画家展"展出于巴黎的沃尔皮尼咖啡馆，其中有这两家的作品以及其他和他们一起在布列塔尼创作的艺术家的作品，比如：安克坦和达尼埃尔·德蒙弗雷（Daniel de Monfried，1856~1929年）。在评价这个展览会时，支持他们的批评家阿尔贝·奥里埃（Albert Aurier）和费利克斯·费内翁（Félix Fénéon，见新印象主义），赞美了高更的简洁手法和深思熟虑。人们视高更为先锋艺术的领军人物，与乔治·修拉（Georges Seurat）和新印象主义艺术家们并驾齐驱。

* 象征主义诗人和艺术家们，也把高更视为带头人。高更后来的作品，如《敬神节》（1894年）或《我们从哪里来？我们是什么？我们去哪里？》（1898年），都是他在塔希提生活和创作时画的，象征的内容变得原来越重要，但象征是隐私的，提出问题的，未给答案的。事实上，高更探索文学内容，对神秘而晦涩的感觉领域情有独钟。1898年，他写道：

> 也想到今后色彩在现代绘画中所起的音乐般的作用。色彩，它的颤动正如音乐一样，能够达到最万应的效果，同时也是自然中最难琢磨的东西：它是内在的力量。

综合主义　Synthetism

高更的艺术表明，对随后的几代艺术家发挥了很深的影响，在他的一生中，综合主义作品的典范为 *纳比派、象征主义、国际的 *新艺术运动和 *野兽主义提供了灵感。接下来，*表现主义以及各种抽象主义和 *超现实主义在创作的发展过程中都赞扬高更。高更在排斥艺术家忠实于再现世界的思想中，为彻底抛弃再现铺好了路。

上：保罗·高更，《敬神节》，1894 年
高更刚从塔希提返回，作为一位访问异国风情的旅游者，他不负盛名，他创作了古代塔希提仪式的幻想作品，进一步将他的装饰性图案抽象化并使色彩更明亮。

对页：保罗·高更，《布道后的幻想：雅阁与天使搏斗》，1888 年
高更宣称，色彩和线条本身就有表现性。想象的内部世界和布列塔尼农民的外部世界被树干分开，同时又被红色背景毫不含糊地、神奇地统一起来。

Key Collections
Manchester City Art Gallery, Manchester, England
Metropolitan Museum of Art, New York
Minneapolis Institute of Arts, Minneapolis, Minnesota
Museum of Fine Arts, Boston, Massachusetts
National Gallery, London
National Gallery of Art, Washington, D.C.

Key Books
W. Jaworska, *Gauguin and the Pont-Aven School* (Boston, 1972)
H. Rookmaaker, *Synthetist Art Theories: Gauguin and 19th Century Art Theory* (Amsterdam, 1972)
P. Gauguin, *Intimate Journals* (Minneola, NY, 1987)
B. Thomson, *Gauguin* (1987)
R. Kendall, *Gauguin by Himself* (Boston, MA, 2000)

玫瑰加十字架沙龙　Salon de la Rose + Croix

> 摧毁现实主义，
> 让艺术更接近天主教思想、神秘主义、传说、神话、寓言和梦境。
>
> 玫瑰加十字架沙龙目录，1892 年

与"世纪末"（fin de siecle，指 19 世纪之末）危机感和世界的消沉相关的情绪，导致许多 *象征主义画家和作家复兴理想主义的浪漫潮流和异国情调。这一现象和法国的天主教复苏相结合，使得一些画家（*纳比派的莫里斯·德尼（Maurice Denis）和保罗·塞吕西耶（Paul Sérusier））回到有组织的宗教，另一些画家回到反宗教的信仰（见 *颓废运动），还有一些则回到宗教迷信。玫瑰加十字架的神秘教团，就是这样的一个迷信团体，创始人是象征主义小说家和企业家高级神父约瑟芬·佩拉当（Sâr Joséphin Péladan，1859~1918 年），其宗旨是促进艺术，尤其是神秘意味的艺术，并战胜欧洲的唯物主义。

佩拉当是蔷薇狮子会神秘教条的狂热信奉者。尽管他的教条方法疏远了一些进步的艺术家，如：古斯塔夫·莫罗（Gustave Moreau）和奥迪隆·雷东（Odilon Redon，见象征主义），但是，许多青年画家和作家蜂拥而至，聚集到佩拉当身边，急不可耐地加入他的兄弟会支部，参与其仪式和沙龙的活动。

佩拉当颁布规定，只有受宗教、神秘主义、传说和神话、梦想、寓言和伟大的诗歌启发引起的主题，才适于进入他的沙龙。他觉得不强调艺术家和创造者"崇高性"的主题，应受到禁止，也就是来自现代生活的场面、自然主义风景、农民以及堕落场面，都应一律排除在外。他有一批热情的追随者，他们都很乐意遵奉此令，包括埃德蒙·阿曼－让（Edmon Aman–Jean, 1860~1936 年）、让·德尔维尔（Jean Delville, 1867~1953 年）、夏尔·菲力格（Charles Filiger, 1863~1928 年）、阿芒德·普安（Armand Point, 1860~1932 年）、卡洛斯·施瓦贝（Carlos Schwabe, 1866~1926 年）和亚历山大·赛奥（Alexandre Séon, 1857~1917）。他们的作品，从德尔维尔的撒旦的形象，到施瓦贝多愁善感的天主教绘画无不如此。为获得灵感，他们求助于埃德加·艾伦·坡（Edgar Allan Poe）和夏尔·博德莱尔（Charles Baudelaire）的著作，亚瑟王的传说和理查德·瓦格纳（Richard Wagner）的歌剧。在视觉上，瑞士画家阿诺尔德·伯克林（Arnold Böcklin, 1827~1901 年）的哥特式幻想《死岛》（1886 年），发挥了特别的影响。

1891 年，佩拉当和他的同行们（包括爵士安托万·德拉罗什富科 Comte Antoine de la Rochefoucauld, 1862~1960 年）宣布了沙龙的展出，在沙龙上，艺术的视觉和听觉技艺、音乐以及代表蔷薇十字会规则的文学得以展示。1892~1897 年间，六个沙龙在巴黎举行。第一个沙龙举办于保罗·迪朗－吕埃

卡洛斯·施瓦贝，《百合花与圣母玛利亚》，1899 年
佩拉当对追随他的画家们的主题，规定越来越严格，最终导致画家们对他疏远，甚至连极端天主教的施瓦贝也疏远了他。

尔（Paul Durand-Ruel）的美术馆，重点介绍了埃里克·萨泰（Erik Satie）、焦瓦尼·皮耶路易吉·达帕莱斯特里那（Giovanni Pierluigi da Palestrina）和瓦格纳（Wagner）的音乐，还有佩拉当剧本的演出。后来的展览会展示了费尔南·科诺普（Fernand Khnopff，见 * 二十人组）、费迪南·奥德勒（Ferdinand Hodler，1853~1918年）、让·图洛普（Jan Toorop，1858~1928年）和加埃塔诺·普雷维亚蒂（Gaetano Previati，1852~1920年）的作品。佩拉当是一位天才的宣传家，新闻媒体和公众都纷至沓来，一睹壮观场面为快。虽然吸引了一些新艺术家，如：乔治·鲁奥（Georges Rouault，见 * 表现主义），但是许多先锋艺术家开始离开教团。最后，佩拉当陷于经济困难，解散了这个组织。

玫瑰加十字架沙龙的影响，长期以来因佩拉当的多重性格而黯然失色，一位艺术史学家说，他是"艺术史上最反常的人物之一"。总共大约有230位艺术家在这些沙龙中展示过作品，这沙龙，对象征主义和非象征主义的新作而言，就像玻璃陈列柜一样重要。

Key Collections
Albertina, Vienna, Austria
Detroit Institute of Arts, Detroit, Michigan
Fine Arts Museums of San Francisco, San Francisco, California
Groeninge Museum, Bruges, Belgium
J. Paul Getty Museum, Los Angeles, California

Key Books
A. Lehman, *The Symbolist Aesthetic in France 1885–95* (Oxford, 1968)
R. Pincus-Witten, *Occult Symbolism in France: Joséphin Péladan and the Salons de la Rose+Croix* (1976)

青年风格　Jugendstil

> 记我们踩在一种全新艺术的门槛上，这种艺术的形式什么事情也不表示，什么事情也不表现，什么事情也不回忆，然而它却可以刺激我们的灵魂。
> 奥古斯特·恩德尔（August Endell），约1900年

在德国，* 新艺术运动称为青年风格，这个名字取自流行杂志《青年》（Jugend，1896~1914年）。青年风格有两股明显的潮流：一股是源自英国工艺美术运动设计的具象风格，另一股是受比利时亨利·范德费尔德（见新艺术运动）影响在1900年之后发展出来的更抽象的风格。许多评论美术和实用美术的新出版物，都热情推广这个运动，这样的出版物有《青年》、《潘》（Pan，1895~1900年）、《同步主义》（Simplicissimus，创刊于1896年）以及《装饰艺术》（Dekorative Kunst）、《德意志艺术与装饰》（Deutsch Kunt und Dekoration，1897年）。这个派别很快得到在经济上有实力的工业家和贵族的支持，这就使得青年风格的传播从平面造型艺术转向建筑和实用艺术。

花卉风格一般是多愁善感和自然主义的，吸取了自然的形式和民间主题。最早的例子之一是在慕尼黑的雕塑家赫尔曼·奥布里斯特（Hermann Obrist，1863~1927年）的绣花壁毯。他的壁毯《仙客来》（1892~1894年）描绘的是移动的、流动的、循环的花卉，使人想起一位批评家所说的话："被鞭子突然抽出来的曲线"，后来这件作品叫做《鞭绳》。花卉风格的另一位主要人物是奥托·埃克曼（Otto Eckmann，1865~1902年），他和许多新艺术运动的从业者们一样，先是受过作为画家的训练，但后来又转向了平面造型设计和实用艺术。埃克曼为广有影响的杂志《潘》和《青年》创作了无数插图，且都呈现出他的商标式的书法风格。

直到世纪转折之际，慕尼黑都是青年风格的中心，奥布里斯特、埃克曼、奥古斯特·恩德尔（August Endell，1871~1925年）、理查德·里默施密德（Richard Riemerschmid，1868~1957年）、贝纳尔·潘科克（Bernhard Pankok，1872~1943年）和布律诺·保罗（Bruno Paul，1874~1968年）都在那里安营扎寨。青年风格和与日俱增的工业设计、实用艺术，以及提高德国产品在国际市场上竞争力的愿望不谋而合。英国工艺美术运动的榜样极其重要，有高水准的设计、"符合适用目的"和"诚实的"结构。德国设计师不排斥大批量生产，不过，他们寻求创造适合于正在发展的新技术的设计。于是，导致了简洁和功能性的设计，比英国同行们的设计更少装饰感，而且使得产品让许多人买得起。带着这种观念，艺术和手工艺联合车间（Vereinigte Werkstatten fur Kunst und Hndwerk）于1897年在慕尼黑成立。同时，像创始成员奥布里斯特、恩德尔、里默施密德、潘科克、保罗和彼得·贝伦斯（Peter Behrens，1869~1940年）这样的设计师们，与这些设计作品的制造

青年风格 Jugendstil

上：奥古斯特·恩德尔，《埃尔维拉工作室立面》，1897~1898 年
当公众第一次看到恩德尔的设计时，引起了轰动，传统主义者对它进行的批评是：极好的装饰和相对逊色的建筑物，之间令人困惑地缺乏联系。

者密切合作，但是，他们所做的，并不是在英国所实践的实际生产的那种设计。

同年，亨利·范德费尔德的一些室内设计，在德累斯顿的实用艺术展上展出。他那新颖的曲线式的家具设计手法，受到德国艺术批评家尤利乌斯·迈尔-格雷费（Julius Meier-Graefe）的赞美和提倡，这位批评家是《潘》的创始人，曾委托他做过办公家具。亨利·范德费尔德在德国的知名度日益增长，并接到无数委托，定居柏林后，他在全国各地讲学。

大约在此时，恩德尔、奥布里斯特和贝伦斯的作品中，出现了从花卉风格到更抽象的几何化风格的转变。恩德尔为阿特利耶·埃尔维拉（Atelier Elvira, 1897~1898 年）做的设计，这是慕尼黑的一个摄影室，后来因纳粹视其为"堕落艺术"的典型而毁掉，但这是件特别重要的作品。在许多新艺术运动作品中看到的那种鞭绳线条、植物和动物母题抽象化了，结果呈现出一种几乎超现实的性质。贝伦斯创作于 1898 年的招贴画《吻》，表现出了相似技法，他简化和控制流动的曲线元素，创造出有机和装饰性的现代主义风格。

大约在世纪交替之际，慕尼黑的这个群体解散，向柏林、魏玛和达姆施塔特发展。无数的车间在全国建立起来，最显眼的是在德累斯顿，里默施密德在那里发展了机器制造家具的生产线，在达姆施塔特，《德意志艺术与装饰》于 1897 年成立，其创始人是亚历山大·科克（Alexander Koch），他呼吁，回到手工艺以及艺术的统一。科克喜欢更朴实而优雅的建筑和设计，即那些与查尔斯·伦尼·麦金托什（Charkes Rennie Mackintosh，见新艺术运动）、M·H·贝利-斯科特（Baillie-Scott）和 C·R·阿什比（Ashbee，见艺术和工艺运动）有关的设计。他于 1898 年发表了一篇关于格拉斯哥学派的文章，邀请麦金托什参与艺术爱好者之家的设计，并刊登了玛格丽特·麦克唐纳·麦金托什（Margaret Macdonald Mackintosh）于 1902 年为杂志封面做的设计。

达姆施塔特的统治者、黑森的大公爵恩斯特·路德维希（Grand Duke Ernst Ludwig）和科克一样热爱英国的设计，他的信念是艺术家可以在设计改革中起到有价值的作用。1899 年，他建立了德国和奥地利建筑师和设计师聚居地，包括在达姆施塔特的贝伦斯和约瑟夫·马利亚·奥尔布里奇（Joseph Maria Olbrich，见*维也纳分离派）。这个项目综合了那时在英国流行的田园城市理想，结合了工艺美术运动的原则和新艺术运动的设计。奥尔布里奇和贝伦斯为居者们设计青年风格的住宅，这位大公爵委托手工行会为艺术家们的聚居地制作家具，参照的是阿什比和贝尔-斯科特的设计。成员们制作了所有的东西：从室内装潢到珠宝、从家具到餐具，并参加了在德国、巴黎、意大利和美国的展览。1901 年，聚居地的大楼向公众开放，并有一个神秘的开幕式典礼来展示"总体艺术"的观念，向人们展示如何生活在被艺术环绕的理想主义生活中。不过，这个派别的作品非常昂贵，大多数人只能望梅止渴。在实践中，艺术家靠大公爵的补贴生活。

许多主要青年风格的从业者，于 1907 年又重聚一堂，作为 * 德意志制造联盟的成员，他们继续辩论关于如何接受结合工业的艺术、结合功能主义的装饰。在德国，最重要的青年风格的遗产是，它所形成的实践气氛，以及把美术与实用艺术综合起来的愿望，最终导致包豪斯的形成。

Key Collections
Aberdeen Art Gallery, Aberdeen, Scotland
Galerie Decorative Arts, München, Germany
Glasgow University Art Collection, Glasgow, Scotland
Hessiches Landesmuseum, Darmstadt, Germany
Victoria & Albert Museum, London

Key Books
Jugendstil and Expressionism in German Posters (exh. cat., Pasadena Art Museum, 1966)
S. Wichmann, *Jugendstil Art Nouveau: Floral and Functional Forms* (Boston, 1984)
W. Quoika-Stanka, *Jugendstil in Austria and Germany* (Monticello, 1987)
A. Duncan, *Art Nouveau* (1994)

维也纳分离派　Vienna Secession

> ……向现代观念提供合适的形式。
> 约瑟夫·霍夫曼（Josef Hoffmann），1900 年

分离派或者脱离官方学院派的青年艺术家，是 1890 年代的一个现象，尤其是在德语国家。1892 年的慕尼黑、1898 年的柏林以及后来的德累斯顿、杜塞尔多夫、莱比锡还有魏玛，青年艺术家成立独立协会，反抗老一辈艺术家们一直对展览会施加的束缚和艺术政策。这个时期的维也纳，是出色的和激进的知识分子发挥活力的中心：西格蒙德·弗洛伊德（Sigmund Freud）、作曲家阿诺尔德·舍恩贝格（Arnold Schonberg）、小说家罗伯特·姆希尔（Robert Musil）和建筑师阿道夫·卢斯（Adolf Loos，见 *国际风格）这时都聚集在维也纳。住在这个城市里的艺术家，激进程度并不亚于在其他领域的当代人。

维也纳分离派由 19 位艺术家和建筑师组成，成立于 1897 年 5 月 25 日，他们决定脱离官方的维也纳艺术家协会。画家古斯塔夫·克利姆特（Gustav Klimt，1862~1918 年）与建筑师兼设计师约瑟夫·霍夫曼（Josef Hoffmann，1870~1956 年）、约瑟夫·马利亚·奥尔布里奇（Joseph Maria Olbrich，1867~1908 年）以及柯罗曼·莫泽（Koloman

左：约瑟夫·霍夫曼，为维也纳车间做的组合铅字，1902 年
维也纳车间致力于生产精致的、优雅的物品，特别是简单而又奢侈的物品，包括家具、室内装饰织物、服装、金属器皿、书刊装帧、陶瓷器、纺织品和珠宝。

下：古斯塔夫·克利姆特，《贝多芬壁画》（细部），1902 年
分离派的第十四次展览是对贝多芬表示敬意，为此，克利姆特贡献了一幅壁画。在画中，他的个人寓言（这里指衰弱人类的痛苦；那个全副武装的人物；怜悯和野心），被批评为缺乏与贝多芬的任何联系。

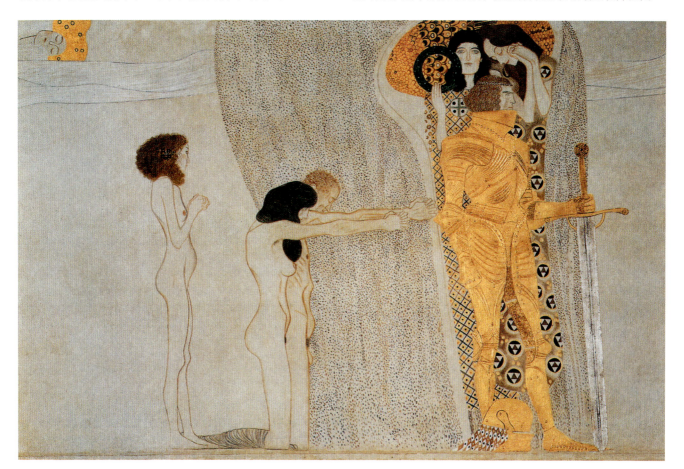

维也纳分离派 Vienna Secession

Moser，1868~1918年）一直都是最著名的创始成员。克利姆特成为这个团体的第一位主席。

维也纳分离派排斥保守学院派所推崇的复兴主义风格，促进一种赞美现代性的艺术。和威廉·莫里斯（William Morris）及英国的*工艺美术运动一样（成员们引用这个运动的宣言），维也纳分离派赞同更广泛的艺术定义，其中应该包括实用艺术，并且相信艺术能在社会改良中起到核心作用。分离派在早期发表的一个声明中写道："我们分辨不出伟大艺术和渺小艺术之间，富人艺术和穷人艺术之间有任何区别。艺术属于所有的人。"

像比利时的*二十人组一样，分离派策划展览来促进美术和实用艺术中最新的国际发展。第一次展览中，与分离派成员的作品一起展出的还包括法国雕塑家奥古斯特·罗丹（Auguste Rodin）、比利时的费尔南·科诺普（Fernard Khnopff）和亨利·范德费尔德的最新作品，他们都曾是二十人组的成员。这次展览大获成功，乃至于分离派委托奥尔布里奇设计了一个永久性的展览空间——维也纳分离派之家（1897~1898年）。这座现代的功能性建筑，以几何形式为基础，把植物和动物的母题松散地分布在装饰性饰带上，门上有题词："献给每个时代的艺术，献给艺术的自由。"这句话有力地表现了分离派提倡的新艺术的理想和特征。

起初，分离派附属于*新艺术运动和*青年风格；的确，在奥地利，新艺术运动叫做分离风格。维也纳的领袖建筑师奥托·瓦格纳（Otto Wagner，1841~1918年），在一次非同寻常的事变中，离开了当权派，于1899年加入这个新的团体，那时瓦格纳已经以他的卡尔斯普雷茨车站（Karlsplatz Station，1894年）和马约里卡住宅（1898年），成为著名的新艺术风格的支持者。维也纳分离派从1898年到1905年，在这座新建筑中举办了23次展览，向奥地利公众介绍了*印象主义、*象征主义、*后印象主义、日本艺术、工艺美术运动，以及国际新艺术运动的各种潮流。自1900年起，在分离派第八次展览的那一天，英国的实用艺术向公众展示，查尔斯·伦尼·麦金托什（Charles Rennie Mackintosh，见新艺术运动）对分离风格派起了重要的影响。麦金托什的直线设计和柔和的色彩，深受奥地利人的喜爱，其程度

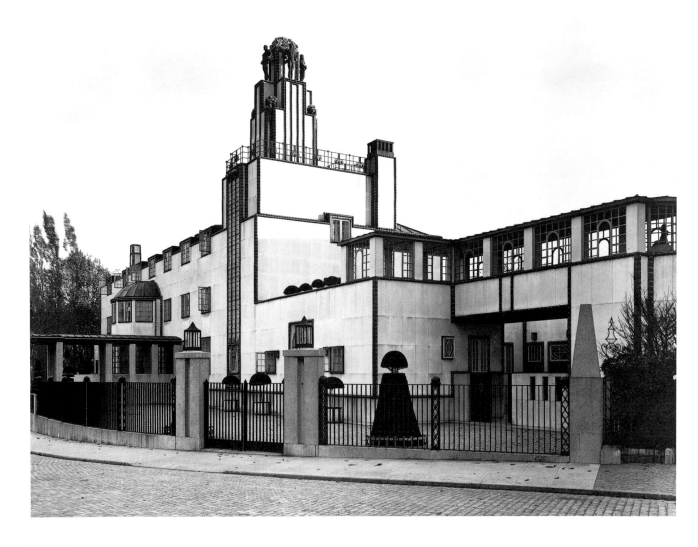

维也纳分离派 Vienna Secession

超过了欧洲大陆新艺术运动更加洛可可化的风格。

从 1898 年到 1903 年，分离派还出版了杂志《神圣的春天》（Ver Sacrum，拉丁文），发表他们的新艺术运动的设计，并广泛宣传他们所号召的艺术统一。杂志的名字不仅暗示这个团体成立的时间（5 月），而且还暗示青春的更新和艺术的换代。

1905 年，分离派本身有了分裂。其中的自然主义艺术家要以美术为中心。更激进的艺术家们，包括克利姆特、霍夫曼和瓦格纳，则想促进实用艺术并寻求与工业更紧密的纽带。最后，他们离开了分离派，组成新的"克里姆特派"。1903 年，跟随去英国 C·R·阿什比（Ashbee）手工行会的调查团，霍夫曼遂与分离派的同行莫泽和银行家弗里茨·瓦恩多费尔（Fritz Warndorfer）成立了维也纳车间（Wiener Werkstatte）——一个装饰艺术工作室，来创作新艺术运动的艺术和工艺作品。霍夫曼在车间计划中明确了他们的目标：

> 我们的目的是创造一个在我们自己国家的宁静岛屿，它沉浸在愉快的工艺美术的气氛中，它将受到所有信奉罗斯金和莫里斯的人的欢迎。

然而，霍夫曼和莫泽对英国工艺美术运动车间的社会改革方面并不感兴趣，对德国同行们生产廉价家具（见青年风格）的尝试也不觉得有意思，他们把精力集中在设计的改革上：为富有的客户设计美丽的物品。维也纳车间很快享有了进步设计的国际声誉，它孕育并影响了 * 装饰艺术（Art Deco）。霍夫曼特别喜欢在他的设计里使用正方形和长方形，他因此得了一个"直角"霍夫曼的绰号。在两年之内，有 100 多个工匠受雇于维也纳车间，其中的奥斯卡·科科施卡（Oskar Kokoschka）和年轻的埃贡·席勒（Egon Schiele，见 * 表现主义）为他们设计妇女的服装。这个车间继续为国际奢侈品市场生产商品，直至 1932 年关闭。

维也纳车间的最初委托之一，是在布鲁塞尔的一座私人住宅，斯托克莱宫（1905~1911 年），由霍夫曼建造，麦金托什明显的影响，建筑几何的性质、僵硬的直线设计和

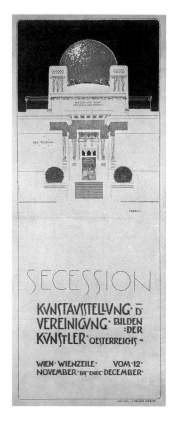

上：约瑟夫·马利亚·奥尔布里奇，为第二次分离派展览做的海报，1898~1899 年

奥尔布里奇的海报展示了最近建的维也纳分离派大楼，这座建筑物是为了用于分离派的展览，设计者是他本人，地点是由维也纳市捐赠，工业家卡尔·维特根施泰因（karl Wittgenstein）提供了部分资金。

对页：约瑟夫·霍夫曼，《斯托克莱宫》，布鲁塞尔，1905~1911 年
霍夫曼与维也纳车间的工匠合作完成，他监督了这件杰作施工中的每个细节，从建筑物的 40 间房间的细节到灯光背景、门把手和餐具。

收敛的装饰等，明显可见。餐厅的壁画由克利姆特设计，由车间的其他成员用陶瓷锦砖制作而成，《吻》为克利姆特最著名的作品。这幅画到处闪烁着金色的抽象设计，一些艺术家形容它，克利姆特所有的作品与象征主义或 * 颓废艺术一样有色情内容。

克利姆特、奥尔布里奇、莫泽和瓦格纳都于 1918 年逝世，不过，他们的影响仍在继续。早期维也纳分离派大部分作品中的功能主义趋势、几何构图和两维空间的质量，孕育并鼓舞了许多在艺术、建筑和设计方面的现代主义运动，包括 * 包豪斯、国际风格和装饰艺术派。

这个团体所象征的对艺术自由的捍卫，也是出现先锋的极有说服力的榜样。分离派本身作为一个流派持续到 1939 年，当时越来越强大的纳粹压力，导致了它的解体。第二次世界大战后，分离派进行了改革，并继续在分离派大楼（重建的）和其他许多地方举办展览。

Key Collections
J. Paul Getty Museum, Los Angeles, California
Metropolitan Museum of Art, New York
National Gallery, London
National Gallery of Art, Washington, D.C.
Secession, Vienna, Austria
Tate Gallery, London

Key Books
N. Powell, *The Sacred Spring: the Arts in Vienna 1898–1918* (1974)
P. Vergo, *Art in Vienna 1898–1918* (Oxford, 1975)
R. Waissenberger, *The Vienna Secession* (1977)
F. Whitford, *Klimt* (1990)

艺术世界　World of Art

> 我们时代的所有艺术缺乏方向……它不协调，四分五裂为个体。
> 亚历山大·波努瓦（Alexandre Benois），1902年

艺术家的艺术世界（Mir Iskusstva，俄文音译，译注）于1898年在圣彼得堡成立，创始人是亚历山大·波努瓦（1870~1960年）和谢尔盖·戴阿列夫（Sergei Diaghilev，1872~1929年）。这些加入者都因对学院派教学不满而聚集一堂，他们的作品中，明亮的色彩、简洁的构图和原始的元素（受对儿童画兴趣的影响），与国际*新艺术运动和欧洲当代先锋运动有关，如*综合主义。他们寻求与西欧的更紧密纽带，希望在俄国创造一个与伦敦或巴黎相似的文化中心。同时，他们对中世纪艺术和民间艺术的兴趣，以及大多数作品中的农民母题，使人一眼就能看出是俄国人的风格。

也许，他们最突出的成就在于促进艺术的综合，像那些和英国*工艺美术运动有关的艺术家们一样，艺术世界的成员们担心，自1860年代发生在俄国乡村的迅速工业化，会破坏乡村的手工艺，因此，他们在陶瓷、木工和剧院装饰的制作中，寻求复兴当地的传统。他们取得的最显赫成就是戴阿列夫的俄国芭蕾舞，其舞台布景的创新和服装设计，和表演一样闻名遐迩。在后来的十年中，艺术世界的艺术家对欧洲舞台的设计加以革新，尤其是莱昂·巴克斯特（Léon Bakst，1866~1924年），他于1900年加入了这个团体。他设计的服装色彩艳丽，将新艺术运动与异国情调的东方主义结为一体。

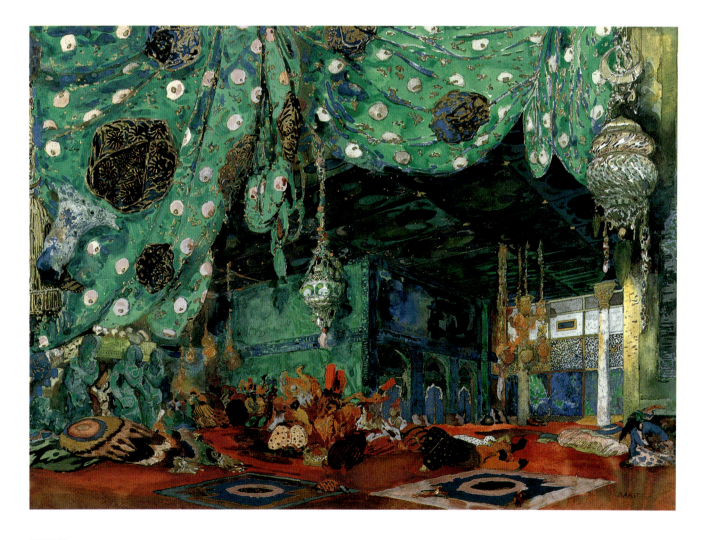

艺术世界 World of Art

艺术世界还很重要的是其传播路径，它将关于西方艺术潮流的知识，传播给俄国大众，《艺术世界》杂志于 1898 年发行，编辑戴阿列夫还在俄国组织了西方先锋作品的展览。1898 年在圣彼得堡，他一手策划了艺术世界的第一次展览，展出了外国艺术家伯克林（Bocklin）、德加（Degas）、莫奈（Monet）、莫罗（Moreau）、皮维·德沙瓦纳（Puvis de Chavannes）和惠斯勒（Whistler，见 *印象主义和 *象征主义）的作品。1899 年后，展览会的作品集中在俄国艺术。1906 年，艺术世界举办了最后的展览，米哈伊尔·拉里昂诺夫（Mikhail Larionov）和纳塔利亚·冈察洛瓦（Natalia Goncharova，见 *方块杰克、辐射主义）以及亚历克西·冯·雅林斯基（Alexei von Jawlensky，见 *青骑士）的作品亮相。同年，戴阿列夫邀请拉里昂诺夫和冈察洛瓦参加他在巴黎组织的俄国艺术创新展。在 1906 年秋季沙龙的一部分展览中，西方可以看到最全面的俄国艺术代表作品，从中世纪的偶像到当代的先锋之作都有；他们占满了巴黎大宫的十二间展厅，巴克斯特对展厅进行了装饰。

1906 年，作为一个艺术家协会的艺术世界解体。此时，波努瓦、贝斯克特和戴阿列夫正在巴黎度过他们的大部分时光。先锋活动于 1907 年被蓝玫瑰（Golubaya Roza）的一群艺术家取代，他们当时活跃于莫斯科，拉里昂诺夫和冈察洛瓦是其成员。金羊毛（Zolotoe Runo）展览协会和这个团体联手办立《金羊毛》杂志（1906~1909 年），作为一个手段继续发行发表艺术世界作品。

1910 年，艺术世界作为展览协会重新成立，一直运营到 1924 年，在俄国的各个城市举办了 21 次展览。展览会强调的重点越来越放在兴起的先锋人物身上：它们是马克·沙加尔（Marc Chagall，见巴黎学派）、瓦西里·康定斯基（Vasily Kandinski，见青骑士）和伊尔·李西斯基（El Lissitzky，见 *包豪斯），都是其成员。不过，事实上，艺术世界的内心从来不是先锋派。其成员清晰仔细的表达和斟字酌句性的批评性文章，缺乏后来评论家的激进姿态；艺术世界是在告诉人们，它从未发表过宣言。艺术本身是

右：莱昂·巴克斯特，《红葡萄干》，1910 年
巴克斯特的服装直接影响了巴黎时装设计师保罗·普瓦雷（Paul Poiret），他把产品的华丽奢侈转换成高级时装。维奥·普瓦雷，俄罗斯芭蕾舞剧，在装饰艺术的发展中是至关重要的。

对页：莱昂·巴克斯特为《谢赫拉沙德》做的舞台设计，1910 年
戴阿列夫于 1909 年制作的《埃及艳后》和《伊戈尔王子》，以及 1910 年的《谢赫拉沙德》和《火鸟》，综合了明亮的色彩和感官的设计，将新艺术运动的线条和东方的异国情调结合在一起，当它们在巴黎上演时，引起了轰动。

以技术的娴熟和精炼为特征的，但是，因缺乏极端主义而停顿下来，为此，*超现实主义艺术家和 *构成主义艺术家都会背上恶名。

Key Collections
Fine Arts Museums of San Francisco, San Francisco, California
Museum of Fine Arts, Boston, Massachusetts
Museum of Modern Art Ludwig Foundation, Vienna, Austria
Norton Simon Museum, Pasadena, California
State Hermitage Museum, St Petersburg
State Russian Museum, St Petersburg

Key Books
C. Spencer and P. Dyer, *The World of Serge Diaghilev* (1974)
J. Kennedy, *The 'Mir Iskusstva' Group and Russian Art 1898–1912* (1977)
J. Bowlt, *The Silver Age: Russian Art of the Early Twentieth Century and the 'World of Art' Group* (Newtonville, MA, 1980)

1900~1918 年

第 2 章 为了现代世界的现代主义

亨利·马蒂斯在他的雷吉娜旅馆工作室，尼斯，1950 年

野兽主义　Fauvism

> 色彩变成会爆炸的火药。色彩就应该绽放光芒。
> 任何东西都可以高于真实。
>
> 安德烈·德兰（Andre Derain）

在1905年巴黎的秋季沙龙上，一群艺术家展出的绘画真是令人震惊，色彩是如此强烈而无理，手法是如此自发和粗犷，以至于批评家路易斯·沃塞勒（Louis Vauxcelles）立刻把他们的作品命名为野兽（les fauves）。这个名称带有轻蔑之意，却被画家们所接受了，他们认为"野兽"这个名称，是对他们的方法和目标恰如其分的描述。这群法国艺术家的松散团体，在1904~1908年创作了独特的作品，野兽主义便成为他们的标准风格标签。他们中最突出的是，亨利·马蒂斯（Henry Matisse，1869~1954年）、安德烈·德兰（1880~1954年）、莫里斯·德弗拉曼克（Maurice de Vlaminck，1876~1958年）。还有其他艺术家也常常包括在内（沃塞勒称他们为"野雀"），像阿尔贝·马凯（Albert Marquet，1875~1947年）、夏尔·卡穆安（Charles Camoin，1879~1965年）、亨利－夏尔·芒甘（Henri-Charles Manguin，1874~1949年）、奥顿·弗里茨（Othon Friesz，1879~1949年）、让·皮伊（Jean Puy，1876~1961年）、路易斯·瓦尔塔尔（Louis Valtar，1869~1952年）、乔治·鲁奥（Georges Rouault，1871~1958年，见表现主义）、拉乌尔·杜飞（Raoul Dufy，1877~1953年）、乔治·布拉克（Georges Braque，1882~1963年，见方块主义）和荷兰人克泽·范东让（Kees van Dongen，1877~1968年）。

野兽主义是20世纪第一个颠覆艺术世界的先锋运动，但野兽主义从来不是一个有意识组织起来的运动，也没有经过一致同意的议事日程，而是艺术家、朋友和同行学生们的自由交往，共享艺术思想。马蒂斯是他们中最年长的一位，也是最著名的一位，很快被人们称为"野兽之王"。在他的画《奢华、宁静和愉快》（1904年）中，许多野兽主义的特征第一次展露无遗。

画中的场景，是马蒂斯在他漫长的一生中流连忘返的一个场景，对于野兽主义的其他成员也是如此，印象主义画家很容易辨认出这种场景，而马蒂斯的处理却很不相同。他那明亮的调色板，主观性地、无拘无束地使用色彩，用风格的术语来说，创造出了一种有气氛和装饰性的画面，而不是描绘性的场景，它更接近于后印象主义而不是新印象主义。事实上，这幅作品创作于1904年夏天，当时马蒂斯正在法国南部的圣特罗佩斯，与新印象主义的保罗·西尼亚克（Paul Signac）和亨利－埃德蒙·克罗斯（Henri-Edmond Cross）在一起。像马蒂斯一样，许多野兽主义画家都要经过一段新印象主义时期。这件作品的名称是取自夏尔·博德莱尔（Charles Baudelaire，1821~1867年）的一首诗《塞瑟岛之旅》中的一句话，博德莱尔也是象征主义的一位灵魂性的人物和有影响的批评家。野兽主义和象征主义画家们一致的态度是：艺术应当通过形式和色彩来激发情感，但要除去大多数象征主义作品中的忧郁感和道德说教，提倡更积极地融入生活。马蒂斯1908年在《格朗德周刊》上发表的一篇《画家笔记》中，明确表达了艺术作用的观念：

> 我所追求的首要是表现……我无法区别我对生活的情感和我表达它的方式之间的不同……色彩的主要目的，应当尽可能地服务于表现……我所梦想的是一种均衡、纯粹和宁静的艺术，没有烦恼和压抑的主题，一种可以服务于所有脑力劳动者的艺术，不管他是商人还是作家，它就像是抚慰剂，像是大脑的安神剂，像是一张舒适的扶手椅那样的东西，让人休息，消除疲倦。

《奢华、宁静和愉快》在1905年春天展出于独立沙龙，西尼亚克立刻买下了这幅画。一看见这幅画，拉乌尔·杜飞（Raoul Dufy）即转变为野兽主义，并记录下它在他身上产生的效果："在这幅画面前，我理解了所有的新原则，当我深思由绘图和色彩产生的这种想象的奇迹时，印象主

野兽主义 Fauvism

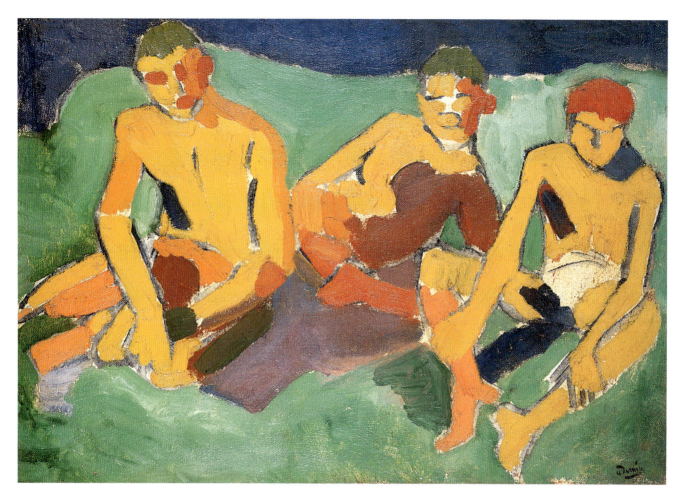

已失去其魅力。"

　　许多未来的野兽主义画家，马蒂斯、鲁奥、卡穆安、马凯和芒甘，都曾在古斯塔夫·莫罗（Gustave Moreau）的指导下学习过（见*象征主义），他那思想开放的态度、创新性以及对纯净色彩的表现力的信念，证明是有启发性的。马蒂斯说："他没有把我们固定在正确的道路上，而是让我们偏离这些道路。他打破了我们的自鸣得意。"1898年莫罗的逝世，使野兽主义失去了同情的鼓励。不过，在20世纪最初的几年里，野兽主义发现了其他仍不为公众所知的画家，那些画家对野兽主义的作品产生影响。保罗·高更（见*综合主义）对马蒂斯尤其重要，在1906年的夏天，马蒂斯和德兰看到了许多不为人所知的高更作品，那是高更储藏在他的朋友达尼埃尔·德蒙弗雷（Daniel de Monfried）的

上：安德烈·德兰，《坐在草地上的三个人物》，1906年
非洲原始艺术使马蒂斯、弗拉曼克和德兰感兴趣；他们赞美并收藏部落的面具和雕塑。德兰使用的鲜艳色彩，使人想起塞尚和高更。

对页：亨利·马蒂斯，《生活的欢乐》，1905~1906年
马蒂斯大胆的蔓藤花纹轮廓线，使人想起安格尔（Ingres），而他对色彩的使用和人物素描却是新鲜和极为现代的。

家里的，他们有了一次学习这位年长的艺术家的机会，学习他想象性地使用色彩和装饰性设计。

　　据弗拉曼克自述，文森特·梵高（Vincent van Gogh，见后印象主义）对他产生了无法抗拒的影响。他第一次看到梵高的作品，是在1901年的展览上，不久之后，他说他爱梵高超过爱他自己的父亲。他采用了直接将颜料管里的颜料挤在画布上的方法，以引起人们对材料的纯粹物理特性的注意，就如他在《郊外的野餐》里所做的那样。后来他说："我是一个有着温柔之心的野蛮人，充满了暴力"。保罗·塞尚（见*后印象主义）对野兽主义也同样重要，他的绘画作品在1907年大型回顾展之后变得更加家喻户晓；他的《沐浴者》和他的静物，都对马蒂斯有持续的影响。与此同时，当他们发现最新一代先锋时，野兽主义正在回头寻找前文艺复兴的法国艺术，这种艺术随着1904年题为"法国原始主义"的展览，再次受到人们的欣赏。德兰、弗拉曼克和马蒂斯也在最早收藏非洲雕塑的艺术家之列。

　　1905年秋季沙龙展出的主要作品之一，是马蒂斯的《戴帽子的女人》，那是一幅他妻子的肖像。画中颤动的、非自然的色彩和十分疯狂的笔触，招致了诽谤。其令人震惊的评价是，由于它是一幅肖像，是一个可以认出的人物，竟

野兽主义　Fauvism

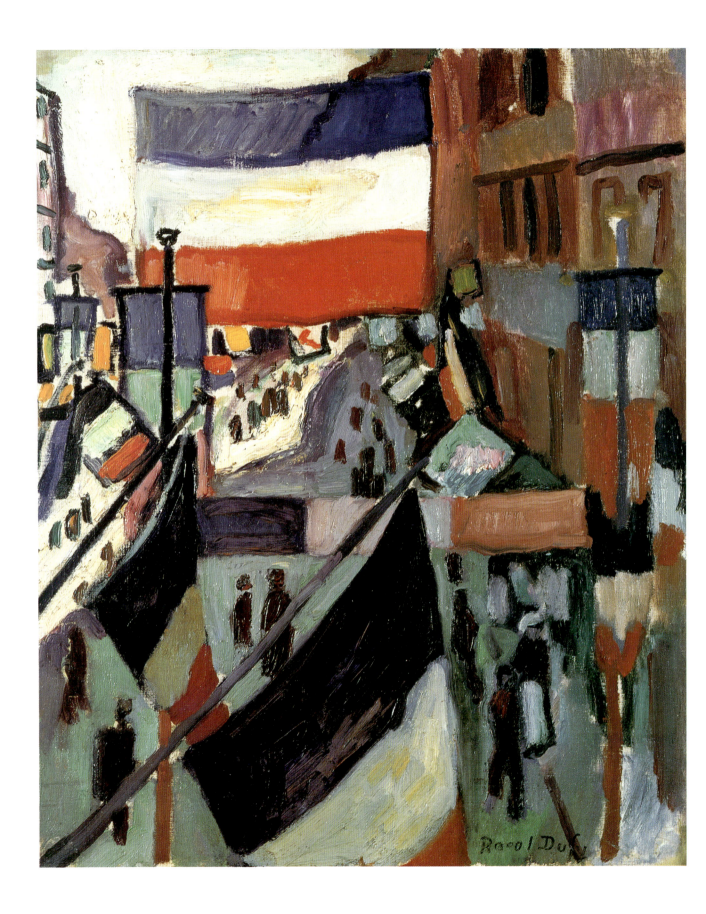

野兽主义 Fauvism

让她蒙受扭曲，吸引人们的注意。但当公众、批评家以莫名其妙的态度观看它时，画家和收藏家迅速地、热情地作出了反应，野兽主义的作品突然变成市场上最令人向往的东西。美国批评家利奥·斯坦（Leo Stein）开始收藏马蒂斯的作品(包括《戴帽子的女人》，后来他将这幅画描述为"我曾看过的最龌龊的颜料涂鸦"）, 接着, 他的姐姐, 作家格特鲁德·斯坦（Gertrude Stein）以及哥哥迈克尔和其妻子也都开始收藏他的作品。画商安布鲁瓦茨·沃拉尔(Ambroise Vollard) 买下了德兰工作室 1905 年的全部作品以及弗拉曼克工作室 1906 年的全部作品。不久, 收买野兽主义作品的热潮开始传到法国之外; 俄国收藏家谢尔盖·史楚金（Sergei Shchukin）买下了 37 件作品, 包括马蒂斯 1910 年的装饰壁画《舞蹈和音乐》, 伊万·A·莫洛佐夫（Ivan A. Morozov）很快建立了收藏。

到 1906 年, 野兽主义事实上开始被看成是巴黎最进步的艺术。格特鲁德和利奥·斯坦买下了马蒂斯在独立沙龙上独占鳌头的《生活的欢乐》（1905~1906 年）, 秋季沙龙包括了野兽主义所有成员的作品, 色彩明亮的风景画、肖像画和人物场景, 并排而列, 熠熠生辉, 传统的题材亦表现得耳目一新。德兰画了一系列泰晤士河的风景, 以呼应克洛德·莫奈（Claude Monet）的一系列伦敦的风景画（见印象主义）, 那些画作于 1904 年在巴黎展出时, 得到了人们的热情接受。莫奈的画是对光线和气氛的观察, 而德兰作品中绝大多数的主题是色彩的欢乐。如莫奈作品中所表现的那样, 伦敦的气氛生动地呼之欲出, 但其表现焕然一新。德兰综合了新印象主义的点彩技法和高更的平面色块以及塞尚的斜向透视, 创造出基于表现性色彩的新鲜视觉。

马蒂斯的后期野兽主义作品《奢华二号》（1907~1908 年）, 显示出它的发展有多么远, 他的艺术将选择方向的信号。像早期的《奢华、宁静和愉快》一样, 这件新作品表现的是风景中有裸体的田园牧歌式场面, 其中的人物是以色彩和线条勾画而成。较早期作品的新印象主义已被基于简化色彩和精练线条的风格所取代, 作品把光线、空间、深度和运动集合在一起进行创作, 展望着方块主义将要发展的空间类型。正是这样的绘画, 使诗人阿波里耐（Apollinaire）

后来评论野兽主义说是"对方块主义的一种介绍"。

野兽主义在巴黎居高临下的地位是永久性的, 也是短暂的, 因为个体艺术家们各行其是, 艺术世界的注意力最终也转向方块主义。尽管把野兽主义描述为一个连贯的运动是错误的, 但是艺术家们经历了令人兴奋的解放阶段, 这个阶段允许他们追求自己艺术的独特幻想。比如德兰, 变得开始接近巴勃罗·毕加索（Pablo Picasso, 见方块主义）, 后来又喜欢上更为古典的方法。弗拉曼克抛弃了野兽主义的色彩, 集中创作一种表现性的现实主义风景, 这使他的作品更接近德国的表现主义。其他野兽主义的艺术家, 比如范东让, 成为德国＊桥社的成员, 突出了使 20 世纪艺术革命化的这两个运动之间的联系。马蒂斯, 这位"野兽之王", 在某种意义上仍然保持了野兽的感觉, 成为 20 世纪最受爱戴和最有影响力的艺术家。

右：莫里斯·德弗拉曼克,《白色的房子》, 1905~1906 年
弗拉曼克富有表现力的色彩和潇洒的笔触, 显示出梵高和后印象主义的影响, 但也表明了野兽主义的动势的力度。

对页：拉乌尔·杜飞,《装饰有旗子的街道》(在勒阿弗尔的 7 月 14 日）, 1906 年
杜飞出生于勒阿弗尔, 在那里, 他遇见了弗里茨和布拉克。由于受到马蒂斯的影响, 他早期使用的明亮色彩, 后来发展成活泼的装饰性设计和纺织品设计。

Key Collections
Centre Georges Pompidou, Paris
Minneapolis Institute of Arts, Minneapolis, Minnesota
Museum of Modern Art, New York
State Hermitage Museum, St Petersburg
Tate Gallery, London

Key Books
S. Whitfield, *Fauvism* (1989)
J. Freeman, with contributions by R. Benjamin, et al., *The Fauve Landscape* (1990)
R. T. Clement, *Les Fauves* (Westport, CT, 1994)
J. Freeman, *The Fauves* (1996)

表现主义　Expressionism

> 我已代表了他们，我已通过我的想象力披上了他们的外衣取代了他们，这是心灵在说话。
>
> 奥斯卡·科科施卡（OSKAR KOKOSCHKA），1912 年

表现主义这个术语，在 20 世纪初，以各种意义广泛用于戏剧、视觉艺术和文学。在艺术史的意义上，表现主义作为后印象主义的替身过滤成共同的用法，指的是大约从 1905 年在不同国家发展的视觉艺术中的反印象主义倾向。这些新艺术形式，象征性地、动情地使用色彩和线条，在某种意义上，是印象主义的倒退，而不是记录它周围世界的印象，艺术家以自己的气质给他对世界的看法留下印象。这种艺术观念是如此革命化，以至于"表现主义"变成普通意义上的"现代"艺术的同义词。在更加具体的分类意义上，表现主义指大约 1909~1923 年之间，德国艺术所产生的特定类型。尤其是 * 桥社（Die Brucke）和 * 青骑士（Der Blaue Rieter）（将分别讨论），是德国表现主义的主要现象。

虽然在德国展开的表现主义，并不是统一的艺术计划的结果，而是一种思想的态度，那些作品却呈现出共享同样的出发点和广泛风格关系。当时，德国在柏林之外有若干很强的独立中心，比如慕尼黑（青骑士之乡）、科隆、德累斯顿（桥社之乡）和汉诺威。尽管官场上有保守主义，但官场能够为新艺术家们提供赞助商、画廊和出版物。而且，中心和地域之间的差异，产生出独特戏剧性和冲突性的气氛，表现主义得以繁荣发展。

表现主义对主观情感的强调，根源在于 * 象征主义和文森特·梵高（见后印象主义）、保罗·高更（见综合主义）和 * 纳比派的作品。在对纯色彩力量的实验中，表现主义也与 * 新印象主义和 * 野兽主义有关。像野兽主义一样，表现主义以运用象征性色彩和夸张的形象为特征，尽管德国比法国普遍把人类想象得更为黑暗。詹姆斯·恩索尔（James Ensor）和爱德华·蒙克（Edvard Munch，见象征主义）作为尤其重要的精神上的先行者和幻想家，他们一直忠实于他们的信念，面对一个缺乏关注或看不透的世界，艺术必须表现内心的焦虑感。

德国本土最重要的表现主义先驱，是保拉·莫德松-贝克尔（Paula Modersohn-Becker，1876~1907 年），她以沃普斯维德（Worpswede）一个艺术家的聚居地为家，那是德国北部靠近不莱梅的一个村子。与她同行的艺术家们，德国自然主义者，在反抗工业化的影响，而莫德松-贝克尔却向不同的方向发展。她阅读尼采的著作，她与诗人赖

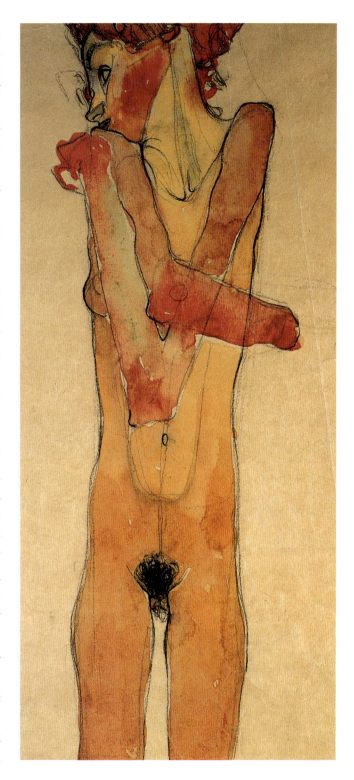

纳·玛丽亚·里尔克（Rainer Maria Rilke）的友谊，以及她与法国后印象主义的相遇，都对她产生了影响，她抛弃了多愁善感、理想化的沃普斯维德艺术家幻想，象征性地使用色彩和图案，去画肖像、自画像以及母子场面。她在1902年的日记中强调："主要的事情是我个人的想象力。"她抓住主观想象力作为介质的艺术观念，使她成为从19世纪的自然主义和象征主义到现代表现主义的一个重要纽带。

神秘主义是表现主义中另一个有意义的主题，其主要开创者是埃米尔·诺尔德（Emil Nolde，1867~1956年）。像许多象征主义艺术家和后印象主义艺术家一样，诺尔德对原始艺术感兴趣。他的绘画结合了简单而又充满活力的节奏和非常戏剧化的色彩，产生出让人震撼的效果，他的平面造型艺术，运用了黑白对比，也同样有力和新颖。公众十分喜爱他的作品，他出版的明信片是取自他早期描绘阿尔卑斯山的素描，以一个巨大的老人形式来表现，1896年发行时，十天之内就售出10万张。他后来的木刻画《先知》（1912年），构图极为简洁，至今都是他最著名的作品。

诺尔德的作品对桥社的青年艺术家很有吸引力，他们说服了诺尔德，在1906~1907年间成为桥社的一员。不过，诺尔德继续追逐自己的兴趣，兴趣最深的是宗教。他在自传中描写，他被一种"不可抗拒的愿望，想表现宗教和柔情那深奥的灵性"所吸引，为此，他不得不"深入到人类神圣存在的神秘深度。"对于诺尔德来说，"《最后的晚餐》和《圣灵降临节》标志着从视觉的、外部的刺激到内心的信念价值的转化。它们是一切可能事物的里程碑，而不只是我的作品。"这两件作品都作于1909年，标志了他生涯中的一个时期，他的处理手法在秩序上变得松散和自由，如他所说："使得某种东西变得集中，化繁为简。"

在柏林，作家和作曲家赫尔瓦特·瓦尔登（Herwarth Walden，1878~1941年）促进了新艺术，他的批评和辩论出现在他举办的无政府主义杂志《风暴》（1910~1932年）以及在他的风暴美术馆的展览中。1912年，奥斯卡·科科施卡（Oskar Kokoschka，1886~1980年）的作品、意大利未来主义艺术家的作品、法国新平面造型设计艺术家和詹姆斯·恩索尔的作品，都曾在那里展出，1913年，罗伯特·德洛奈（Robert Delaunay）和法国方块主义的作品也在那里

展出。第一次世界大战前的几年，在瓦尔登的帮助下，柏林成为国际先锋派的重要中心。

奥斯卡·科科施卡和埃贡·席勒（Egon Schiele，1890~1918年）一直是奥地利表现主义的最著名典型人物。他们都受到德国和奥地利版本新艺术运动（见 *青年风格派和 *维也纳分离派）的影响，尤其是受古斯塔夫·克利姆特（Gustav Klimt）的影响，克利姆特在世纪交替之际，是维也纳的艺术领军人物。科科施卡的作品很快从使人想起 *新艺术运动的装饰性线条主义转向更强烈的表现主义。他于1908年举办的一个早期作品展览，1909年上演的两出表现主义戏剧遭到了诋毁，致使他逃往瑞士。在同一时期，从1906到大约1910年，他画了一些著名的"心理肖像"，比如《阿道夫·卢斯肖像》（1909年）。这些肖像极好地表现了画中人的内心感受，或者更现实地说，科科施卡自己的内心感受。1910年，他搬到柏林，在后来的两年里，瓦尔登在《风暴》上发表了许多这样的肖像画。瓦尔登还委托科科施卡制作杂志封面的艺术作品。在1912年的一本杂志里，科科施卡写了一篇文章，解释了他极有特性的表现

对页：埃贡·席勒，《交叉双臂的裸女》，1910年
席勒的绘图技术有力地表现了失望、激情、孤独和情欲。他画的女性人物的赤裸性欲，使他成为一位有争议的艺术家，他的许多素描被没收或被焚毁；1912年，曾遭到短期的监禁。

右：保拉·莫德松－贝克尔，《结婚六周年纪念的肖像》，1906年
莫德松－贝克尔使用厚涂的油漆和混合的色彩，她的自画像和母与子的研究，既表达了温柔又表现了纪念性的简洁。她在产后三星期去世。

表现主义 Expressionism

主义的方面，描述他如何工作的，"有一种涌出来变成形象的感受，可以说，这种感受成为灵魂塑造的体现。"

席勒采用了克利姆特的线条特征，并转化成有力而紧张的线条。色情在席勒的作品中比克利姆特的作品更加明显。他作品中的那些孤独、受折磨的女裸体，显得既色情又令人厌恶，这种明目张胆的性欲与理性缺失的结合，伤害了维也纳公众的感受，使大家怒不可遏。这致使他因在1912年举办的一个为期24天的"淫秽"素描展而关进班房，因为展出地点是儿童能见之地。他的一百多件素描作品被没收，许多作品被焚毁。他在蹲监狱期间和短暂的一生中(28岁时死于流感)，创作出一系列抓住他自我陶醉和焦虑神态的自画像。毋庸置疑，他品味了因焦虑所苦的艺术家的角色；1913年，他在给母亲的一封信中写道："我将是果实，即使腐烂之后也会留下永恒的生命力。你给了我生命，因此，应该是多么大的快乐。"

表现主义在比利时也兴盛起来，尤其是在莱迪姆－圣马丁(Laethem-Saint-Martin)的艺术家聚居地。康斯坦特·佩默克(Constant Permeke，1886~1952年)、古斯塔夫·德·斯梅特(Gustave de Smet，1877~1943年)和弗里茨·范德恩·贝格(Frits van den Berghe，1883~1939年)创作出有特征的表现主义艺术，更加抒情而不是神经过敏。这些弗兰芒人表现主义艺术家的一个当代人是莱昂·施佩里艾特(Leon Spilliaert，1881~1946年)，尽管他不是这个团体的一部分。《高树》(1921年)这幅画中的装饰性构图、热情的线条和象征的寓意，显示了新艺术运动、象征主义和表现主义的相互交融。这个幻想的世界，是在他受到困扰的形象中创造的，预示了＊超现实主义。

德国以外的另一位重要的表现主义艺术家是法国人乔治·鲁奥(Georges Rouault，1871~1958年，另见野兽主义)，从学徒开始他的艺术生涯，后来成为现代彩色玻璃制造者，

他还修复了中世纪的彩色玻璃窗。同时,他在巴黎装饰艺术学校上夜校学习班,后来在古斯塔夫·莫罗(Gustave Moreau)的指引下与亨利·马蒂斯一起学习。他还成为法国天主教复兴的两个主要人物的朋友,一个是天主教作家和宣传家莱昂·布卢瓦(Léon Bloy),另一个是作家约里斯-卡尔·于斯曼斯(Joris-Karl Huysmans),当时他是天主教的新皈依者。鲁奥本人是一位虔诚的教徒,所有这些影响,精神的和艺术的,都可以从他的绘画里感受得到。他在早期的作品中,集中表现极度贫困,创作出"地球上遭受不幸"的强烈而令人同情的形象。他后期的作品,聚焦于更明显的宗教形象,将道德上的愤怒和悲伤与救赎的希望结合在一起。在所有这些作品中,都有野兽主义的大胆装饰性、表现主义的内容和中世纪彩色玻璃的明朗色彩。

表现主义不只局限于绘画,也被其他媒介所采用。雕塑家恩斯特·巴拉赫(Ernst Barlach,1870~1938年)和威廉·莱姆布鲁克(Wilhelm Lehmbruck,1881~1919年),通常被看成是德国表现主义的主要雕塑家。他们的人物和肖像,将心理的紧张与人类的疏远和痛苦感结合在一起。在第一次世界大战前后的那些岁月里,德国和荷兰(见 *阿姆斯特丹学派)的主要建筑师,形成了一种现在称为表现主义的风格。那些年的政治危机,产生了政治的、乌托邦式的和实验性的态度和方式。像桥社的艺术家们一样,表现主义建筑师,如汉斯·珀尔齐希(Hans Poelzig,1869~1936年)、马克斯·贝格(Max Berg,1870~1948年)和埃里希·门德尔松(Erich Mendelsohn,1887~1953年),把自己当做更美好未来的创造者,为此,许多表现主义艺术家和建筑师,在第一次世界大战后,联合起来加入工人艺术协会。

表现主义建筑风格的根源,来自新艺术运动,尤其是源于亨利·范德费尔德、约瑟夫·马利亚·奥尔布里奇(Joseph Maria Olbrich)和安东尼·高迪(Antoni Gaudi)的建筑。表现主义建筑的特征是,纪念性的品格、砖工的发明使用以及个性的表现,在不少情况下,某种程度上脱离常态。进入珀尔齐希的柏林大剧院(1919年,已毁),一个古老的马戏场建筑转换成的一个圆形剧场,那些树木一样的支柱,从屋顶上悬垂下来的钟乳石,使人感到在走进

对页:奥斯卡·科科施卡,《风的新娘》(暴风雨),1914年
科科施卡的《暴风雨》描绘了他与阿尔玛·马勒(Alma Mahler,作曲家的遗孀)的某种充满强烈激情的关系;到这幅画完成之时,他们的关系正在破裂。

右:埃米尔·诺尔德,《先知》,1912年
诺尔德用木刻有力的黑白对比,产生出极强的效果。他使用的手段部分地受到了桥社较年轻的同行们的影响。他对色彩的使用表现得同样强烈。

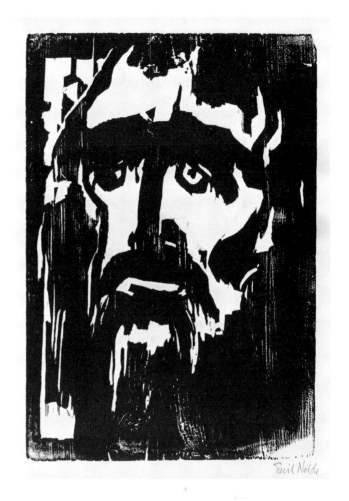

哥特式电影布景里。这种感觉也许并非偶然,因为珀尔齐希在卡尔·沙费尔(Carl Schäfer)指导下学习过建筑,卡尔·沙费尔是一位新哥特主义者,他曾为保罗·韦格纳(Paul Wegener)的电影《魔像》(1920年)设计过表现主义的电影布景。他的作品使他获得人们的称赞,但1929年之后的经济萧条和德国的政治变化影响了他的事业。

同样,门德尔松设计的在波茨坦的天文台和天体物理学实验室,也叫做爱因斯坦塔(Einstein Tower,1912~1921年,已毁),体现了许多表现主义的特征。这是一座功能性的建筑,但也显示出建筑师想象力和意志力的自由发挥,去实验流动的线条和包起转角的窗户。虽然他在设计时原本打算用浇筑混凝土,但工程和技术的限制,使他不得不用砖来砌,而后再用水泥粉刷。它的外观是有机雕塑,并作为著名科学家的名副其实的纪念物。

整个1920年代到1930年代,尽管与表现主义结合的乌托邦理想很难维持,但表现主义的遗产在所有的艺术中影响深远。在短期内,这个运动的理想为 *包豪斯提供了基础,后来的幻灭和社会批评,导致 *新现实性(Neue

桥社　Die Brücke

埃里希·门德尔松在波茨坦设计的爱因斯坦塔，1912-1921 年

Sachlichkeit）的产生。在更宽的层面上，艺术形式从它的描绘性作用中的解放，艺术家想象力的活跃，以及色彩、线条、以形式的表现力的延伸，在某种程度上影响了所有的艺术。

Key Collections
Ackland Art Museum, University of North Carolina,
　　Chapel Hill, North Carolina
Carnegie Museum of Art, Pittsburgh, Pennsylvania
Kunsthalle, Bremen, Germany
Kunstmuseum Basel, Switzerland
Leicester City Museum and Art Gallery, Leicester, England
Solomon R. Guggenheim Museum, New York
Tate Gallery, London

Key Books
W. Pehnt, *Expressionist Architecture* (1980)
J. Lloyd, *German Expressionism* (1991)
J. Kallir, *Egon Schiele* (1994)
D. Elger and H. Bever, *Expressionism* (1998)

> 每一个具有坦率性和真实性的人都表达说，
> 驱使他去创造的东西属于我们。
> 恩斯特·路德维希·基希纳（Ernst Ludwig Kirdnner），1906 年

1905 年 7 月 7 日，德累斯顿的四位德国建筑学专业学生，弗里茨·布莱尔（Fritz Bleyl，1880~1966 年）、埃里希·黑克尔（Erich Heckel，1883~1970 年）、恩斯特·路德维希·基希纳（1880~1938 年）和卡尔·施密特－罗特卢夫（Karl Schmidt-Rottluff，1884~1976 年）在德累斯顿成立了"艺术家桥社"或桥社（Die Brucke）。这个派别将成为德国表现主义的主流之一。

这些艺术家年轻、理想化并充满了信念，认为通过绘画，可以为所有人创造出一个更美好的世界。他们的第一个宣言《纲领》，作为一种猛烈抨击，发表于 1906 年，其中包括基希纳的战斗号召："我们号召所有的青年人联合起来，作为肩负未来的青年人，我们要夺取自由，为我们的行动，为我们的生活，从老一代舒舒服服当权派的暴力那里夺取自由。"和他们之前的其他人一样，比如英国工艺美术运动中的那些艺术家，他们发展了范围广阔的社会思想，包含的不只是艺术，而是所有的生活。他们视自己的角色为革命者或先知，就像 * 纳比派的作用，而不是传统的守护者。

施密特－罗特卢夫选择了桥社这个名称，用来象征纽带或桥梁，他们将随着未来的艺术而形成。在一封邀请老一代德国表现主义艺术家埃米尔·诺尔德（Emil Nolde，1867~1956 年）加入这个团体的信中，施密特－罗特卢夫解释说："去吸引所有革命和动乱的因素：那就是暗含在桥社这个名称里的目的。"诺尔德很快被说服了，在 1906 年和 1907 年之间加入了这个团体，并持续了几个月时间。这个组织的哲学基础、名称和对桥的母题的不停使用，也与

弗里德里希·奈茨舍（Friedrich Neitzsche）的著作《查拉图斯特拉如是说》（1883年）联系在一起。

尽管他们的目标是乌托邦式的，但他们团结在一起，却是由于他们讨厌的周围艺术，如对趣闻轶事的现实主义和 *印象主义，而不是因为他们自己有任何明确的艺术纲领。受到工艺美术运动和 *青年风格派（德国的新艺术运动）的精神的指引，他们在德累斯顿建立了车间，在那里绘画、雕刻和制作版画，经常合作创作。他们的部分目的，是提倡艺术和生活之间更紧密的联系，基希纳和黑克尔为他们的工作室制作家具和雕塑，还绘制了墙壁的装饰。青年风格派的平面造型设计，对他们的作品有明显的影响，就像哥特式的版画、后来的非洲和大洋的版画（这些作品在德累斯顿人种学博物馆展示过）的影响那样。文森特·梵高（见 *后印象主义）、保罗·高更（见 *综合主义）和爱德华·蒙克（见 *象征主义）也是重要的先行者，其作品的真实性和表现性，受到桥社艺术家的崇拜。俄国和斯堪的纳维亚的文学，也为他们提供了灵感，尤其是陀思妥耶夫斯基。

桥社的艺术家们意识到了在法国同时期的发展，1908年，柏林举办的亨利·马蒂斯的展览，见证了他们对 *野兽主义的热情。桥社与马蒂斯的作品，有某些共同的视觉特征，如简洁的描绘、夸张的形式和大胆的对比色彩，二者都坚持艺术家的自由，以独特方式去表现自然中的源泉。不过，与野兽主义和桥社的乌托邦理想相反的是，桥社艺术家的大部分作品，尤其是他们的版画作品，表现出强烈的、往往是令人痛苦的当代世界景象。

对桥社风格和对普遍的德国表现主义最早的重要影响，是 *新艺术运动。在1903年和1904年，基希纳在慕尼黑青年风格派的一位主要设计师赫尔曼·奥布里斯特（Hermann Obrist）的指导下进行研究，此外，一件早期的街景作品《街道，德累斯顿》（1907~1908年）也显示出新艺术运动的训练带给他的影响。到1913年，当基希纳完成《街上的五位女子》时，他的绘画展现出 *方块主义运动的意识，呈现参差不齐的几何形式，而且，野兽主义的色彩与德国的哥特式艺术的变形结合在一起。拉长的尖脚人物和面部特征，是典型的基希纳的成熟风格，就像他传达的严酷的、心理上紧张的都市生活气氛一样。

施密特-罗特卢夫是这个流派最大胆的色彩家，以不和谐而有力的风格创造形象，他的个人风格体现在作品《沼地上的中午》（1908年）里，作品形式简洁，构图均衡。在作品《升起的月亮》（1912年）和《夏天》（1913年）中，两维空间的本质和突变的平面色块，反映了他的版画风格，并展现出与桥社艺术家相关联的许多特征。

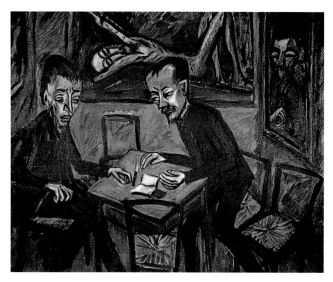

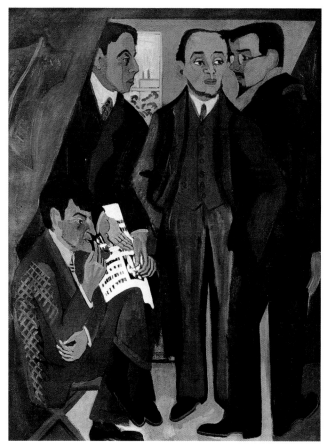

上：埃里希·黑克尔，《坐在桌旁的两个男人》，1912年
黑克尔这幅作品的主题，出自陀思妥耶夫斯基的小说《卡拉马佐夫兄弟》，这幅画是献给作者的。

下：恩斯特·路德维希·基希纳，《桥社的画家们》，1926年
这幅群体肖像画描绘了桥社的创始人：从左至右：奥托·米勒，基希纳，黑克尔和施密特-罗特卢夫。画这幅画时，这个团体已经解散了12年。

桥社 Die Brücke

桥社　Die Brücke

从 1906 年起，德国和欧洲的其他艺术家也加入到桥社的创始成员中来，包括诺尔德和马克斯·佩希施泰因（Max Pechstein，1881~1955 年）、1906 年有瑞士的曲诺·阿米耶（Cuno Amiet，1868~1961 年）加入、1907 年有芬兰艺术家阿克西里·加朗-卡勒拉（Akseli Gallén-Kallela，1865~1931）、1908 年有荷兰的野兽主义艺术家克泽·范东让（Kees van Dongen，1877~1968 年）加入，1910 年捷克的博休米尔·库比斯塔（Bohumil Kubista，1884~1918 年）和德国的奥托·米勒（Otto Mueller，1874~1930 年）成为其成员。

这个流派组织了一系列展览，最早的两次展览举办于 1906 年和 1907 年，地点是在德累斯顿郊区的一家灯罩厂的展示厅，其设计者是黑克尔。很快，他们的作品每年在德累斯顿的著名美术馆以及在德国、斯堪的纳维亚和瑞士各地巡回展出。这些活动在经济上受到"消极成员"（朋友和赞助者）的支持，他们每年因赞助将得到一本木刻或石版画的作品集。

到 1911 年，所有成员都迁至柏林，并开始各行其道。由于每个人都偏离了原来共同风格的原则，他们之间的差异开始在作品中显现。1913 年，基希纳发表了《桥社艺术家团体的编年史》，那是一部该团体的历史，由于他在书中突出自己，导致这个流派在同年解体。虽然这个运动存在时间不长，但它通过严酷、生硬的绘画风格，表现的对生活的看法，使人们把表现主义看成是德国的主要艺术形式。他们对版画与平面造型艺术的兴趣，促成了作为主要艺术形式的版画的复兴。如同法国的野兽主义实验一样，桥社的确是从印象主义和后印象主义到达未来艺术的桥梁，未来的艺术将通过色彩、线条、形式和两维空间，坚持其手段的独立性和表现性。如基希纳在谈到关于桥社时写道：

> "绘画是将情感表现在平面上的现象，在绘画中所运用的媒介，对于背景和线条而言，媒介是色彩……现在，摄影可以准确地再现物体。绘画从这样做的需求中解放出来，重新获得行动的自由……艺术作品是诞生于制作中个人思想的整体转换。"

Key Collections
Brücke-Museum, Berlin, Germany
Kunsthaus, Hamburg, Germany
Leicester City Museum and Art Gallery, Leicester, England
Museum of Modern Art, New York
Wallraf-Richartz Museum, Cologne, Germany

Key Books
B. Herbert, *German Expressionism: Die Brücke and Der Blaue Reiter* (1983)
P. H. Selz, *German Expressionist Painting* (Berkeley, CA, 1983)
S. Barron and W. Dieter-Dube, *German Expressionism: Art and Society 1909–1923* (1997)
D. Elger and H. Bever, *Expressionism: A Revolution in German Art* (1998)

对页：恩斯特·路德维希·基希纳，《海报：桥社》，1910 年
简洁的形式和大胆的轮廓是基希纳作品的大部分特征；这张海报显示了哥特式木刻和非洲雕刻的影响。

右：恩斯特·路德维希·基希纳，《街上的五位女子》，1913 年
画中的妇女表现得很吓人，就像是准备捕食的秃鹫。这幅画有力地传达了吸引力和排斥力的双重意义，妇女，尤其是妓女，对许多与表现主义、象征主义和颓废运动有关的艺术家来说，具有这种意义。

垃圾箱学派　Ashcan School

> 我们真正需要的是表现今天人们精神的艺术。
> 罗伯特·亨利（Robert Henri），1910 年

　　垃圾箱学派（有取笑的意思）是 20 世纪最初几十年用于美国现实主义画家的术语，这个画派偏爱的题材是都市生活的细枝末节和阴暗面。19 世纪末的美国，由当局支持的学院派传统，在很多方面似乎完全疏忽了当代的景象。这种状态很快受到了有高度影响力和魅力的罗伯特·亨利（1865~1929 年）的挑战。亨利曾是宾夕法尼亚美术学院托马斯·埃金斯（Thomas Eakins）的学生，他吸收了埃金斯平面造型设计现实主义的风格和他的信念，即绘画只能"由真实的和存在的事物的表现来构成"。1890 年代中期，他访问了巴黎，对后期*印象主义深感失望，带着使命感回到费城，去创作与生活有关的艺术。

　　具有重要意义的是，亨利最早的转变是从《费城日报》的插图画家开始的，在摄影取代报纸上的手绘插图之前，他工作过一段时间。威廉·格拉肯斯（William Glackens，1870~1938 年）、乔治·卢克斯（George Luks，1867~1933 年）、埃弗里特·希恩（Everett Shinn，1876~1953 年）和约翰·斯隆（John Sloan，1871~1951 年）也都从事过图片报道工作。亨利劝说他们放弃插图画家的生涯，将精力主要放在严肃职业的绘画上。他们工作所需的技巧，对细节的注意，能抓住转瞬即逝时刻的能力，以及对日常题材的敏感兴趣，后来成为他们绘画的特征。

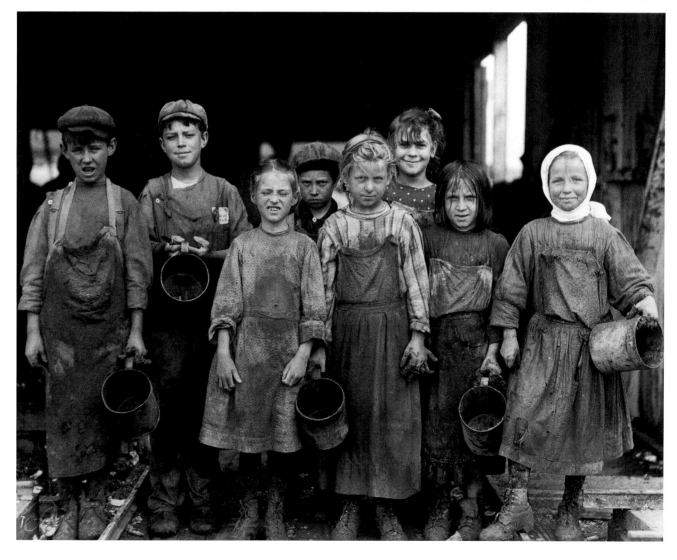

垃圾箱学派 Ashcan School

1902 年，亨利迁到纽约，他在百老汇建立了自己的学校，把他的信息传得更远。他的学生包括乔治·贝罗斯（George Bellows，1882~1925 年）、爱德华·霍珀（Edward Hopper）、斯图尔特·戴维斯（Stuart Davis）和曼·雷（Man Ray）。很快，格拉肯斯、卢克斯、希恩和斯隆也加入进来。在后来的 20 年中，不懈的亨利用各种手段，他自己的作品、教学、展览和写作（他的著作《艺术精神》出版于 1923 年），来宣布他的信念：艺术必须参与生活，热爱生活。斯隆后来回忆亨利的名望时说："他的教学在维多利亚时代的 1890 年代影响很大，他把'为艺术而艺术'作为座右铭……亨利以他对生活坚定不移的爱，赢得了我们。"

1907 年，事情发生了重要转折，亨利作为国家设计学院年度展评选团的成员，因评选团拒绝他的画派成员的作品入选，提出抗议并辞职。国家设计学院和法国艺术学院如出一辙，势力极大，鉴于缺少私人画廊，作品入选年度展被认为是受到公众认可的重要标志。即使如此，亨利和他的朋友们举办了自己的展览会，五个人的核心小组又加入了三个：印象主义画家欧内斯特·劳森（Ernest Lawson，1873~1929 年）、*象征主义画家亚瑟·B·戴维斯（Arthur B. Davis，1862~1939 年）和后印象主义画家莫里斯·普伦德加斯特（Maurice Prendergast，1859~1924 年），他们组成了"八人组"。虽然他们的画表现出不同风格，但他们在反对学院的压制和剥夺政策方面，以及画家有权画他所想画的信念方面，观点却是一致的。

他们的展览于 1908 年 2 月在纽约的麦克贝斯美术馆举行，这在美国艺术史上是一个里程碑。他们的画虽然题材多样，描绘丰富多彩，但"八人组"最喜欢的题材是：妓女、街上的顽童、摔跤者和拳击者。人们称他们为"丑陋的倡导者"、"革命的黑帮"（考虑到他们以黑色为主调的调色板）以及"垃圾箱学派"。批评家们因为八人组的丑陋题材而嘲笑他们，尽管报纸上有对他们的攻击，或者正是因为这些攻击，他们的展览获得了公众的认可和经济上的巨大成功，并到九个主要城市举行了展览。

亨利虽然是这个运动的改革者，不过，乔治·卢克斯却是八人组中最丰富多彩的人物，他以荒诞不经的故事和

对页：刘易斯·W·海因，《八岁的儿童剥牡蛎》
海因的纪实照片关注的是童工和城市穷人的艰难生活，揭示了社会改革的必要。

上：乔治·贝罗斯，《在沙奇俱乐部的猛拳出击》，1909 年
贝罗斯的这幅画是六幅著名的职业拳击赛的系列之一，被视为 20 世纪现实主义的里程碑。这些画完成于 1909 年，同年，他作为最年轻的成员，入选国家评委会。

下：约翰·斯隆，《理发师的窗口》，1907 年
斯隆成长并工作于费城，在搬到纽约之前，起初是报纸的插图艺术家。街景和城市的院落吸引了他的注意力；作品有抓景的直接性，但也传达了斯隆的同情心和人道主义。

话语而著名。他曾大声喊："勇气！勇气！生活！生活！""我可以用鞋带蘸着沥青和猪油画画。"在《摔跤者》（1905 年）这样的绘画作品中，用写实的肖像画法和社会评论相结合，激怒了许多批评家。

第一次成功的展览带来了第二次更大的成功。1910 年的"独立艺术家展览"将 200 位艺术家聚集一堂，庆祝艺术家的表现自由。乔治·贝罗斯曾经是亨利的学生，他是包括在第二次展览的其中之一。他那违规的拳击赛绘画作品《在沙奇俱乐部的猛拳出击》（1909 年）被视为现实主义的里程碑。

冒险的本性和对新发展的开放态度，在1910年孕育了美国其他的独立展览，特别是1913年纽约著名的军械库展览（八人组成员帮助组织了该展览）。军械库展览的直接结果就是让美国的公众第一次见识了欧洲现代主义的发展，暂时遮掩了垃圾箱学派的现实主义，垃圾箱学派的影响在1930年代现实主义的复苏中才又蔓延开来，多亏 *美国风情画家和*社会现实主义。

垃圾箱学派的画家们在社会改革方面的兴趣，使他们与纪实摄影师雅各布·里斯（Jacob Riis，1849~1914年）和刘易斯·W·海因（Lewis W. Hine，1874~1940年）的作品联系在一起，这两位摄影师用他们的摄影来影响社会的变化。里斯表现贫民窟居住者可怕居住条件的形象，导致几座居民建筑物被拆毁，而海因创作的极有说服力的滥用童工劳动力的形象，则支持了反对剥削的立法运动。垃圾箱学派引进的新颖之处，不是在技术或风格，而是题材和态度。他们把人的视线扭转向城市贫困，人们不是视而不见，就是学院绘画的多愁善感。他们对日常生活的感受，作出了对平民百姓的强烈呼吁，给艺术的抗议传统以新的活力。

Key Collections
Amarillo Museum of Art, Amarillo, Texas
Butler Institute of American Art, Youngstown, Ohio
National Gallery, London
Whitney Museum of American Art, New York

Key Books
B. B. Perlman, *Painters of the Ashcan School* (1978)
B. Perriman, *Painters of the Ashcan School: The Immortal Eight* (1988)
V. A. Leeds, *The Independents: The Ashcan School & Their Circle from Florida Collections* (Winter Park, FL, 1996)
R. Zurier, et al., *Metropolitan Lives: The Ashcan Artists and Their New York* (1996)

德意志制造联盟　Deutscher Werkbund

> 为和谐、为社会行为准则、为工作和生活的统一领导而奋斗。
> 德意志制造联盟成立宣言，1907年

19世纪结束的时候，在德国，主要辩论的话题是，迅速的工业化对民族文化的影响。在接近世纪末建立起来的无数*青年风格派工艺车间的信念是，高品质的实用艺术能够提高民族的生活品质以及国际的经济地位。这些辩论聚集起来的能量，于1907年10月9日在慕尼黑成立了德意志制造联盟，其成员是：建筑师和国务活动家赫尔曼·穆特修斯（Hermann Muthesius，1861~1927年）、政治理论家弗里德里希·瑙曼（Friedrich Naumann，1860~1919年）和卡尔·施密特（Karl Schmidt，1873~1954年，德意志工艺厂，进步工艺车间联盟的创始人）。德意志制造联盟的目标是，"通过艺术、工业和手工艺的合作，通过教育、宣传和对相关问题的统一态度，提高专业工作。"十二家手工艺公司和艺术家们受邀加入联盟，其中有许多青年风格派和*维也纳分离派的领袖人物：彼得·贝伦斯（Peter Behrens，1869~1940年）、特奥多尔·费舍尔（Theodor Fischer，1862~1938年）、约瑟夫·霍夫曼（Josef Hoffmann，1870~1956年）、

威廉·克赖斯（Willhelm Kreis）、马克斯·洛伊格（Max Laeuger）、阿德尔贝特·尼迈尔（Adelbert Niemeyer）、J·M·奥尔布里奇（Olbrich，1867~1908年）、布鲁诺·保罗（Bruno Paul，1874~1968年）、理查德·里默施密德（Richard Riemerschmid，1868~1957年）、J·J·沙沃尔格尔（Scharvolgel）、保罗·舒尔茨 - 瑙姆堡（Paul Schultze-Naumburg）和弗里茨·舒马赫（Fritz Schumacher）。

像许多*新艺术运动车间一样，制造联盟大体上以英国*工艺美术运动为模板，特别是在功能方面，穆特修斯在他的著作《英国住宅》中，对此曾加以赞扬。他认为德国设计继续向前的道路在于，其高质量的机器制造产品，而且让人一眼就能看出是德国的、现代的。他的目标是"不仅改变德国人的家庭和德国人的住宅，而且直接影响这代人的性格……在实用艺术方面取得领导权，并在自由中发展其最好的东西，与此同时将它施加于全世界。"

民族主义政治家弗里德里希·瑙曼的思想中，也存在着这种艺术和设计拥有道德与经济力量的信念。他在《机器时代的艺术》（1904年）的文章中争辩说，手工艺和工业必须联合起来，使设计适应机器生产，在这种新美学中培育产品和消费者。施密特这位第三创始成员以及他的妹夫里默施密德，在实践层面上表现了这种愿望和思想。里默施密德设计了源于本国风格线条简单的家具，那是一种适合机器生产的家具。德意志工艺厂制造的这种大批生产的"机器家具"（Maschinenmöbel），是设计精良的廉价家具的最早例子之一。

德意志制造联盟形成的同年，贝伦斯到柏林旅行，被任命为德国通用电气公司（Allgemeine Elektrizitats-Gesellschaft，即AEG）的艺术总监。他在若干个层面上的作用不负众望，他为公司的住宅风格作的改进，是公司身份的先行例子，他设计的产品是工业设计的最先实例。贝伦斯对德国通用电气公司工作的使命，使他能够从实用艺术向工业设计、从装饰向功能主义转变。他为这家公司做的平面造型设计和产品设计，是受机器形式的启发，注定是德国新型英雄般劳动力的工业力量。他为AEG建造的纪念碑式的涡轮机厂房（1908~1909年），是德国第一座玻璃和钢铁建筑。其巨大的谷仓般的形状，和庙宇般的正面有力地宣示：是艺术和工业，而不是农业和宗教，指出了未来之路。对贝伦斯而言，形式和功能是同等重要的：

"甚至当一位工程师买发动机时，也不要以为他会为仔细检查而将机器拆开。甚至他……根据外

对页：彼得·贝伦斯，德国通用电气公司涡轮机工厂，柏林，1908~1909年
贝伦斯的这座具有工业力量的神殿，支撑了一个使人想起谷仓的正立面屋顶。这反映了他的愿望：现代工业化像传统农业一样，能够逐步融入一种共同目标。

上：斯图加特，魏森霍夫居民区，1927年
密斯·凡·德·罗把这块地分成小区，不同建筑师在上面建造了"展示性"住宅。其中有贝伦斯、珀尔齐希、布鲁诺和马克斯·陶特、夏隆和密斯·凡·德·罗本人设计的建筑。

德意志制造联盟　Deutscher Werkbund

观来买。一台发动机应该看上去要像一件生日礼物。"

从1908年起，德意志制造联盟举行年度会议并发表其成果，起初是小册子，后来成为有影响的年鉴，专门讨论一些话题，如"工业和贸易中的艺术"（1913年）和"运输"（1914年）。年鉴中刊登的文章和成员们设计的各种作品的插图，包括由贝伦斯、汉斯·珀尔齐希（Hans Poelzig，1869~1936年，见 *表现主义）和沃尔特·格罗皮乌斯（Walter Gropius，1883~1969，见 *包豪斯）设计的工厂；布鲁诺·保罗（Bruno Paul，见 *青年风格派）设计的汽船内部；海因里希·泰森诺（Heinrich Tessenow，1876~1950年）、里默施密德（Riemerschmid）、费舍尔（Fischer）、舒马赫（Schumacher）和穆特修斯（Muthesius）为赫勒劳的花园城市做的设计；阿尔弗雷德·格雷南德（Alfred Grenander）设计的电车内部以及德意志工艺厂设计的实用艺术。

1914年7月，第一次制造联盟展览在科隆举行。这是一场庆祝德国艺术和工业的隆重节日，它展示了不断增长的会员的多种风格。比利时的亨利·范德费尔德（1863~1957年，见 *新艺术运动）以后期新艺术运动的有机线条，设计了制造联盟的剧院，穆特修斯、霍夫曼（Hoffmann）和贝伦斯以新古典风格设计了一些建筑物。布鲁诺·陶特（Bruno Taut，1880~1938年，见 *工人艺术协会）为德国玻璃工业设计的新奇的玻璃和钢的展示馆，预示了1920年代乌托邦式的表现主义建筑的出现。格罗皮乌斯和阿道夫·迈尔（Adolf Meyer，1881~1929年）设计的模范工厂建筑群的办公大楼，有罩在玻璃壳里的暴露式螺旋楼梯，这种建筑母题将成为许多现代建筑的特征。这个展览还展示了格罗皮乌斯设计的有火车卧车车厢的交通大厅和奥古斯特·恩德尔（August Endell，见 *青年风格派）设计的火车餐厅车厢，里面有嵌入式地板和壁橱，这种节省空间的特征，将影响战后的公寓住宅设计。

德意志制造联盟大幅度扩展，从1908年的491位成员到1915年增加到1972位成员，到1929年时已达约3000位成员，发展成一个强大的联盟，里面有艺术家、设计师、建筑师、工艺师、教师、出版商和工业家。其成员代表了范围广泛的艺术倾向和与商业有关的事物，从工艺车间到德国通用电气公司、克虏伯公司和戴姆勒公司这样的工业巨人。持续不断的辩论题目是，设计是听命于工业需要还是服从于个体艺术家的表现？穆特修斯在1914年展览会的讲话中提出：制造联盟提倡为工业制造"典型的"物品和标准设计。亨利·范德费尔德和"艺术家"群体的其他人，贝伦斯、恩德尔、赫尔曼·奥布里斯特（Hermann Obrist，1862~1927年）、格罗皮乌斯和陶特，将穆特修斯的这句话理解为，对艺术自由的攻击，迫使穆特修斯撤回他的建议。

也许，只是第一次世界大战的爆发阻止了制造联盟的迅速破裂。其成员在战争期间忙于宣传展览和军事坟墓的设计，并在《制造联盟年鉴（1916~1917年）》上发表。停战之后，制造联盟于1919年在斯图加特集会，讨论它的未来并就标准化进行辩论：应当是机器引导设计还是艺术家引导设计，于是制造联盟重新露面。珀尔齐希在一次演讲之后被选为主席，他谴责工业，并提倡通过手工艺再生。不过，对珀尔齐希的激进"表现主义"立场的支持好景不长，他在1921年被更温和的里默施密德（Riemerschmid）所取代。

在整个1920年代，制造联盟进一步偏离手工艺和表现主义，向工业和功能主义迈进。成员们的活动集中在建筑和城市规划的社会方面，许多进步的建筑师，原来是 *圈社的成员，现在也加入联盟，其中有路德维希·密斯·

左：沃尔特·格罗皮乌斯，米托帕车厢的卧铺间，约1914年
米托帕卧车公司是一家德国公司，它为所有阶层提供睡眠的铺位。其服务提供一种较便宜的设施，然而却与"东方快车"相媲美；格罗皮乌斯对于有限生活空间的有效使用，产生出一种大胆的现代性，这些创造性的特征，重新出现在后来现代公寓的设计中。

对页：彼得·贝伦斯，德国通用电气公司的台式电扇，1908年
对于材料的综合使用和功能性的形式，赋予这件产品以大胆的现代性。贝伦斯设计了通用电气公司的几乎每一件产品，这些产品都体现出德意志制造联盟的精神。

范德罗（Ludwig Mies van der Rohe，1886~1969年）。联盟出版的新杂志《形式》（1922，1925~1934年），帮助传播了他们的现代主义思想。不过，这个联盟最显赫的成功是，1927年在斯图加特的一个完整住宅的展览。这个展览吸收了达姆斯塔特聚居地（见青年风格派）1901年举办展览的模式，魏森霍夫住宅群向500万参观者展示了整个未来的生活方式。密斯·凡·德·罗设计了在21座建筑物里的60个住宅单元的场地规划，16位欧洲的主导建筑师参加了建筑物的设计，有密斯·凡·德·罗本人、格罗皮乌斯、贝伦斯、珀尔齐希、布鲁诺（Bruno）和马克斯（Max，1884~1967年）、陶特、汉斯·夏隆（Hans Scharoun，1893~1972年）和来自德国的其他人，荷兰的J·J·P·奥德（Oud，1890~1963年，见*风格派）和马尔特·斯塔姆（Mart Stam，1899~1986年）、奥地利的约瑟夫·弗兰克（Josef Frank，1885~1967年）、法国的勒·柯布西耶（Le Corbusier，1887~1965年，见*纯粹主义）以及比利时的维克托·布儒瓦（Victor Bourgeois，1897~1962年）。他们第一次共同展现了混凝土、玻璃和钢铁的混合建筑模式，即人们所称的国际风格模式。

制造联盟于1934年解体，一方面是由于萧条时期的经济压力，另一方面是由于纳粹主义的兴起。第二次世界大战后，联盟重建，范围扩大到更多的政治议题，包括战后重建和环境问题的计划。作为组织，联盟最有影响的岁月在头几十年。它导致瑞士和奥地利（1910年和1913年）分别成立了相似的组织，还导致英国成立了设计和工业行会，并在瑞典（1917年）也成立了相似的机构。1919年，格罗皮乌斯，这位杰出的早期联盟成员，创立了包豪斯，这是一所设计、艺术和建筑的学校，这所学校珍藏了许多联盟的思想。最重要的是，联盟成功地吸引了人们对设计改革的需要，以及关注艺术与工业之间更加紧密关系的利益所在。它在很大程度上建立起了德国设计至今仍然享有的设计精美、品质优良的声誉。

Key Monuments

Ludwig Mies van der Rohe, Weissenhofsiedlung, Stuttgart, .Germany
Peter Behrens, AEG Turbine Factory, Berlin-Moabit, Germany
—, Behren's House, Alexandraweg, Darmstadt, Germany

Key Books

L. Burckhardt, *The Werkbund* (1980)
J. Campbell, *The German Werkbund: The Politics of Reform in the Applied Arts* (Princeton, NJ, and Guildford, UK, 1980)
A. Stanford, *Peter Behrens and a New Architecture for the Twentieth Century* (Cambridge, MA, 2000)

方块主义　Cubism

> 真理超越任何现实主义，事物的外观不应当与其本质混为一谈。
> 　　　　　　　　　　　　　胡安·格里斯（Juan Gris）

方块主义（即立体主义，译注）的起源，也许在20世纪的所有先锋运动中最出名了，它已经成了艺术史家持续关注的主题。早期的史学家将西班牙的巴勃罗·毕加索（Pablo Picasso，1881~1973年）视为唯一的先驱；后来人们让毕加索和法国人乔治·布拉克（Georges Braque，1882~1963年，另见*野兽主义）共享这个光环，并在分类上偏向于布拉克。毕加索之所以名次获得优先，是由于他的《亚威农的少女》（1907年），这幅画运用了视点的变化。不过，同年布拉克已经在不断对保罗·塞尚（见*后印象主义）的作品进行探讨，并对塞尚1908年的《艾斯泰克的风景》作了最透彻的分析。布拉克尤其对塞尚用多个视点表现三维空间的方法感兴趣，也对老一代画家用不同的面似乎彼此滑来滑去的绘画结构形式方法感兴趣。这种技巧（在法国叫Passage，通行）把眼睛引向画面的不同区块，共时地创造出深度感，把注意力吸引到画布表面，并投射进观者的空间，这是方块主义的主要特征之一。

当艾斯泰克的那些风景画提交给1908年秋季沙龙评审委员会时，据说，亨利·马蒂斯（见野兽主义）拒绝了它们，

方块主义　Cubism

他在与批评家路易斯·沃塞勒（Louis Vauxcelles）的谈话中说，除了一些小方块块（petits cubes），啥也没有。被评审委员会拒绝的这些作品，11月，在巴黎的坎魏勒美术馆的大型个人展览会上展出。沃塞勒对展览会的评论，重复了马蒂斯的话，声称布拉克"轻视形式并减化了所有的东西，将风景、人物和房子简化成几何图案，简化成方块。"方块主义很快成为这个运动的官方的和持久的名字。

到1909年，布拉克和毕加索已经成为关系紧密的朋友，从1909年到1914年布拉克去战场之前，他们在一起工作。在这段时期，方块主义的发展是一种密切合作的冒险，此时，他们的许多作品很难区分。毕加索把他们的联盟描述为"婚姻"，布拉克后来说："我们俩像两个用绳子捆在一起的登山者。"

对两位艺术家来说，方块主义是现实主义的一种类型，

左：乔治·布拉克，《在艾斯泰克的高架桥》，1908年
批评家路易斯·沃塞勒在1908年说："（布拉克）轻视形式并减化了所有的东西，将风景、人物和房子简化成几何图案，简化成方块。""方块主义"成为这个运动公认的名字。

右：巴勃罗·毕加索，《有藤椅的静物》，1911~1912年
作品中，碎片的物体、平面和透视，与二维和三维空间的幻觉游戏结合在一起：绳子是真实的，但藤椅是印在油画布上的图案，这块布是粘贴在画布上的。

它比文艺复兴以来主导西方的各种幻想的表现，更有说服力、更智慧地传达了"真实"。他们放弃了以前先锋艺术家的装饰品格，如*印象主义、*后印象主义、*纳比派和野兽主义，并排斥单点透视。他们用了两种可选择的来源取而代之，那就是塞尚后期追求结构的绘画，以及呈现抽象几何形和象征性质的非洲雕塑。对于毕加索，方块主义的挑战是在两维空间的画布上表现三度空间，而布拉克则要探索在空间里对容量和体量的表述。这两种兴趣，都很明显地表现在他们共同开发的新技术里。

布拉克和毕加索作品的第一阶段，大约持续到1911年，就是常说的分析方块主义（Analytical Cubism）。两位艺术家在这段时期里，都避免有过分情绪化特征的主题和色彩，选择克制的、往往是单色的调色板和中性的题材，例如静物。这些静物被简化和分割为平面相互穿插的半抽象构图，其中，许多小面的块块彼此流动，将人物和背景编织在闪闪发光的壁毯上或者网络中。这些绘画中的空间，似乎向后移动，斜着向上并接近观者，所有这些都共时发生，完全打破了传统上对深度表现的期待。

这样一种从多个角度观看的物体混合形象，从上面、下面、后面和前面，而不是从一个固定视点在一个时间点观察，表现出所见的物体。物体是提示出来的，而不是描绘出来的，观看者必须用思想和视觉来构成它们。很显然，方块主义的物体不是印象主义转瞬即逝的时刻，而是一个连续的时刻。在这一点上，它与当时知识分子的理论有关，比如，关于第四维空间、神秘学和神秘变化的理论。更重要的是，它显示了与法国哲学家亨利·贝格松（Henri Bergson，1859-1941年）思想的有趣关联。他的"共时性"和"延续性"概念的假设是，过去融进现在，而现在又以流动和重叠的方式再流入未来，其结果是人对物体的认识

处于不断的流出状态中。在强调艺术家想象作用的方面，方块主义似乎扩展了 *象征主义思想，但在对时间和知识问题的介绍中，它清楚地反映了当代知识界的气候。

虽然这段时期里方块主义的大多数作品很难辨认，但抽象不是目标，而是达到目的的手段。正如布拉克所肯定的，碎片是"一种更接近物体的技术"。毕加索强调了方块主义的想象力和创新性，他写道："在我们的主题中，我们保持发现的快乐，那是一种意想不到的愉快。"这些目的，在方块主义的下一个阶段十分明显，这经常被称为综合方块主义（Synthetic Cubism），综合方块主义创始于1911年和1912年之间。

在与非客观性游戏了一番之后，布拉克和毕加索朝主题更容易辨认的表现主义模式转移，但带上了象征主义。在某种意义上，他们颠倒了工作过程；不是简化物体和空间并走向抽象，而是以随意的方式从碎片的抽象装配中创作出绘画。其结果是，客观和主观的形象获得了巧妙的均衡，"抽象"被用来作为创造"真实"的工具。正如年轻的西班牙人胡安·格里斯（Juan Gris，1887~1927年，在这一阶段加入了老一代的行列）所解释的："我可以由一个圆筒造出一个瓶子。"

1912年出现了两个重要发明，人们视之为现代艺术的里程碑。毕加索在他的《有藤椅的静物》里加入了一片油画布，创造出第一件方块主义拼贴（collage，自法文coller）作品，三位艺术家都创作拼贴作品（papiers colles，法文，剪纸拼贴构图）。这些作品一般包括清晰的主题、丰富的色彩和肌理、来自"真实世界"的现成品碎片和文本。然而，尽管构图在整体上更简洁、更有纪念性，但空间的关系往往很复杂。平面形状的分层和重叠，同时产生出在绘画平面前面的某种空间感，并将其他空间进一步向后推。描绘的深度和真正的深度之间的区别瓦解了，赋予作品以建筑感，就如人们既从平面图又从立视图中看物体那样。意思的联想也变得更复杂。在毕加索《有藤椅的静物》中，粘贴在画布上的"真正物体"，结果是一种幻觉，不是真实的藤椅，而是一片用机器印刷的藤子图案的油画布。那些字母JOU代表JOURNAL（报纸），它本身代表人们会在咖啡馆桌子上找到的那种报纸。整个作品用绳子环绕，既是作为艺术品静物的画框，又把人们的注意力吸引到画面上作为物体的存在上来。

最后，事实和虚构这样的问题，挑战了现实的单一定义中的信念，并将开放作品呈多种表现。他们强调艺术家想象力至上，宣称艺术是自身存在的替代，独立于外部世界。不过，方块主义的奇怪，正在于它雄辩地评论一个奇怪的世界。如毕加索所说，一些年后，"这些奇怪正是我们想要人们去思考的，因为我们十分肯定，我们的世界正变得非常奇怪，而且的确令人不安。"

虽然毕加索和布拉克喜欢以比较孤独的方式进行实验，直至第一次世界大战后，都几乎不向公众透露他们的工作，但其他艺术家对他们的工作却了如指掌。大约从1910年起，其他艺术家对布拉克和毕加索的创新，展开了他们自己的呼应，因此，方块主义从一种风格进化为一个运动。其中最著名的成员是：格里斯、费尔南·莱热（Fernand Léger，1881~1955年）、罗歇·德·拉·弗雷奈（Roger de la Fresnaye，1885~1925年）、弗朗西斯·皮卡比亚（Francis Picabia，1879~1953年，见 *达达主义）、马塞尔·杜桑（Marcel Duchamp，1887~1968年，见达达主义）和他的哥哥雅克·维永（Jacques Villon，1875~1963年）、安德烈·德

右：胡安·格里斯，《小提琴和吉他》，1913年
格里斯是综合方块主义最纯粹的成员。他的静物从每个角度审视物体，系统地暴露水平和垂直的平面。不过，他画里的光和色，表现出一种温暖、自然的效果。

方块主义 Cubism

兰（André Derain，1880~1954年，见野兽主义）、亨利·勒福科尼耶（Henri Le Fauconnier，1881~1946年）、生于波兰的亨利·海登（Henri Hayden，1883~1970年）、奥古斯特·艾尔班（Auguste Herbin，1882~1960年）、生于匈牙利的阿尔弗雷德·雷特（Alfred Reth，1884~1966年）、乔治·瓦尔米耶（Georges Valmier，1885~1937年）、生于俄国的利奥波德·瑟维基（Leopold Survage，1879~1968年）、波兰的路易斯·马库西斯（Louis Marcoussis，1883~1941年）、安德烈·洛特（André Lhote，1885~1962年）、阿尔贝·格莱兹（Albert Gleizes，1881~1953年）和让·梅青格尔（Jean Metzinger，1883~1956年）。在他们当中，最具原创性的是费尔南·莱热（Fernand Legér），他以对现代生活和机器形式的颂扬，将方块主义和机器美学融合为一体，这种充满活力的高尚艺术，轻而易举地转换成其他形式，比如剧院的形式。

不久，方块主义作为在巴黎的主要艺术运动取代了野兽主义。到1912年，它已是一个世界性的运动，而且它已经载入史册。格莱兹和梅青格尔在1912年大量出版了《方块主义》（Du Cubism，不到一年中印刷了15次，1913年翻译成英文版），接下来，法国诗人和批评家纪尧姆·阿波里耐（Guillaume Apollinaire）出版了《方块主义画家》（Les Peintres Cubistes，见*奥菲士主义）。方块主义的革命性方法，迅速成为其他风格和运动的催化剂，包括*表现主义、未来主义、构成主义、达达、*超现实主义和精确主义。尽管毕加索、布拉克和格里斯他们本身并没有追求靠近抽象的角度，但其他艺术家却是这么做的，比如奥菲士主义、*综合主义、*辐射主义和*漩涡主义等艺术家。

方块主义的思想也被其他学科的艺术家，像雕塑、建筑和实用艺术的艺术家们所吸引并加以运用。方块主义雕

上：费尔南·莱热，为《世界的创造》所做的舞台模特，1923年
莱热为独幕芭蕾舞剧做的布景，显示了他自己的方块主义方言的发展，其人物和构图用了颜色和形式的生动对比。

对页：埃米尔·克拉利塞克（Emil Kralicek）和梅提依·布莱沙（Meatej Blecha），路灯柱，布拉格，1912~1913年
这是世界上唯一的方块主义路灯柱，组合体的五个图形就位于基座上。方块主义建筑对布拉格而言，本身就独具一格。

方块主义 Cubism

塑从拼贴和剪纸拼贴而来，然后形成装配。新技术不仅将雕塑家解放出来，运用新的题材（非人类的题材），而且促使他们把雕塑看成是建造的物体，而不只是塑造的物体。格里斯作品里的数学的和建筑的品格，影响特别大，这种影响在这些艺术家的作品看见，他们是：亚历山大·阿基本科（Alexander Archipenko, 1887~1964年）、奥西普·扎德金（Ossip Zadkine, 1890~1966年）、雷蒙·杜桑-维永（Raymond Duchamp-Villon, 1876~1918年，杜桑和维永的哥哥）和亨利·洛朗斯（Henri Laurens, 1885~1964年）他们都是来自法国，立陶宛人雅克·利普希茨（Jacques Lipchitz, 1891~1973年），出生在匈牙利的法国雕塑家约瑟夫·伽吉（Joseph Csáky, 1888~1971年），捷克的雕塑家埃米尔·菲拉（Emil Filla, 1882~1953年）和奥托·古特弗洛因德（Otto Gutfreund, 1889~1927年）。

捷克斯洛伐克的艺术家、雕塑家、设计师和建筑师热情地接受了方块主义理论，他们将方块主义绘画的特征（简洁的几何形式、明暗对比、似棱镜的小平面、棱角分明的线条）转换成建筑和实用艺术，包括家具、珠宝、餐具、固定装置、瓷器和景观。突出的艺术家们是造型艺术家小组（Group of Plastic Artists）的成员，造型艺术家小组成立于1911年，组织者是菲拉，小组活动以方块主义为中心，直到1914年，这个小组在布拉格都很活跃，其成员包括：雕塑家菲拉和古特弗洛因德以及建筑师和设计师帕维尔·雅纳克（Pavel Janák）、约瑟夫·郭卡（Josef Gočár, 1880~1945年）、约瑟夫·乔巧尔（Josef Chochol, 1880~1956年）、约瑟夫·卡佩卡（Josef Čapek）、弗莱迪斯拉夫·霍夫曼（Vlastislav Hofman, 1884~1964年）和奥托卡·诺沃特尼（Otokar Novotny）。古特弗洛因德在这个小组的月刊上发表了有影响的文章。

郭卡设计的黑色圣母之屋（1911~1912年），是一家百货商店，是第一件方块主义建筑作品。东方大咖啡厅设在一楼，是由方块主义的室内设计和方块主义的灯光装置完成，那里很快成为先锋派的会面地点，一直持续到1920年代中期才关闭。这座建筑物现在是捷克美术馆，设置了捷克方块主义博物馆，于1994年开放，为方块主义绘画、家具、雕塑和瓷器的永久性展览地。捷克方块主义博物馆还包括捷克艺术家和诗人伊利·科拉尔（Jiri Kolar）的收藏展览，他在法国也曾经很活跃。他的思想后来将拼贴引向更广泛的内容。巴黎也许曾经是方块主义的诞生地，但在布拉格，方块主义作为完整的生活方式，其可能性得到了最充分的探索。

Key Collections
Czech Cubism Museum, Prague, Czech Republic
Musée Picasso, Paris
Museum of Modern Art, New York
Solomon R. Guggenheim Museum, New York
Tate Gallery, London

Key Books
C. Green, *Cubism and its Enemies* (New Haven, CT, 1987)
J. Golding, *Cubism: A History and an Analysis 1907–1914* (1988)
A. von Vegesack, *Czech Cubism: Architecture, Furniture, Decorative Arts, 1910–1925* (1992)
L. Bolton, *Cubism* (2000)

未来主义　Futurism

> 一辆呼啸疾驰的汽车似乎就是正在飞的子弹，
> 这比胜利女神都要漂亮。
>
> 菲利波·马里内蒂（Filippo Marinetti），未来主义第一次宣言，1909年

浮夸的意大利诗人和宣传家菲利波·托马索·马里内蒂（Filippo Tommaso Marinetti, 1876~1944年），以不肯定的用语通告全世界：

> 它来自意大利，现在我们用这个具有排山倒海之势和熊熊烈火暴力的宣言，来创建未来主义，因为我们要将这个国家从教授、考古学家、古董学者和雄辩专家的恶臭坏疽中解救出来。

马里内蒂在1909年2月20日巴黎的《费加罗报》首页上，用法语发表了宣言，表明他的决心：这将不是一个地方性的意大利运动，而是世界范围的重要运动之一。他的宣言不仅向巴黎作为先锋运动地点的主导地位发起了挑战，还排斥了艺术中所有的历史传统观念。这个宣言包括十一条计划，第九条宣称："我们将赞美战争，那是唯一真正的世界卫生学，即军事主义、爱国主义、无政府主义者的破坏性姿态，美丽的杀戮思想和对妇女的蔑视。"第十条以同样的倾向继续："我们将捣毁博物馆和图书馆，并向道德主义、女权主义以及所有功利主义的怯懦作斗争。"

虽然马里内蒂发起的是文学改革的运动，但未来主义很快扩大到其他学科，青年意大利艺术家热情地响应他的号召，加入他的麾下。其统一原则是一种激情，追求速度、力量、新机器和技术以及传达现代工业城市"活力"的愿望。

1909年，马里内蒂与画家翁贝托·博乔尼（Umberto Boccioni, 1882~1916年）、吉诺·塞韦里尼（Gino Severini, 1883~1966年）、卡洛·卡拉（Carlo Carrà, 1881~1966年，另见形而上绘画）以及画家和作曲家路易吉·鲁索罗（Luigi Russolo, 1885~1947年）合作，形成视觉艺术的未来主义理论。这导致1910年2月11日产生了《未来主义画家宣言》。接着，在1910年4月11日，产生了第二个宣言《未来主义绘画：技术宣言》，其中，他们宣布自己是新的、完全脱胎换骨的原始人，并且对如何实现新感受的思想表达得更具体：

> 我们会在画布上再生笔势，那将不再是普通动势中的固定时刻。它将只是本身动势的直觉。

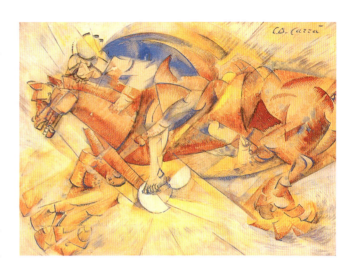

虽然未来主义宣布主张的动作很迅速，但是解决把思想转化到绘画里的问题，却花了较长时间。1911年在米兰，首次展览未来主义的作品，作品包含了大体上以传统方式表现未来主义主题，佛罗伦萨的杂志《声音》严厉批评他们胆小怕事。马里内蒂、卡拉和博乔尼旅行到佛罗伦萨，以典型的拳头方式将坐在咖啡馆外面的批评家阿尔登戈·索菲奇（Ardengo Soffici, 1979~1964年）痛揍一顿。尽管如此，既是艺术家又是诗人的索菲奇于1913年加入了未来主义运动。渐渐脱离未来主义的偏见与过去，坚持了一种新的表现方法，那是经过若干时间才发现的方法。转折点出现在1911年塞韦里尼的巴黎之旅，他在那里接触了*方块主义的巴勃罗·毕加索（Pablo Picasso）、乔治·布拉克（George Braque）和其他人。博乔尼、鲁索罗和卡拉也跟着他去看巴黎的先锋艺术家正在做什么，他们充满着新思想回到米兰。尽管后来他们试图和方块主义保持距离，但未来主义还是欠了方块主义一份人情债。在巴黎之外方块主义基本

上：卡洛·卡拉，《马和骑马者》或《红色的骑马者》，1913年
在1911年未来主义的宣言中，卡拉以"声音、噪声和味道之绘画"为标题，号召艺术家运用速度、快乐、痛饮和梦幻狂欢节的所有色彩去表现城市生活。

对页：贾科莫·巴拉，《小提琴家的节奏》，1912年
巴拉探索描绘运动的新方法，且受到摄影研究的很大影响，将一系列的图像加以叠加。他的作品越来越趋于抽象。

未来主义 Futurism

上还不为人所知的时候,他们已经运用了方块主义的几何形式和相互交叉的面,并结合以互补色。在某种程度上,是他们使方块主义进入状态。

其他的影响也启迪了未来主义,贾科莫·巴拉(Giacomo Balla,1871~1958年)是1909年第一次宣言的签字人,他年纪较大,也更谨慎,他追求一种受到乔瓦尼·塞甘蒂尼(Giovanni Segantini,见*新印象主义)影响的点彩方法。他还试验表现连续的运动,他受到的这种影响是来自美国的埃德沃德·迈布里奇(Eadwead Muybridge,1830~1904年)对动物和人类运动的摄影研究,以及法国摄影师艾蒂安-朱尔·马雷(Etienne-Jules Marey,1830~1904年)对"时序照片"(chronophotographs)的研究。未来主义艺术家还对极受欢迎和有影响的法国哲学家亨利·贝格松(Henri Bergson,1859~1941年)所假设的"共时性"给予强有力的当代关注。贝格松关于对于处理经验和记忆过程中,意识流和直觉作用的理论,对整整一代艺术家和知识分子产生了深厚的影响(另见*方块主义和*奥菲士主义)。他在《形而上学导论》(1903年)中写道:

考虑一个物体在空间中的运动。我对运动的感知,会随着视点移动或静止而变化,在这种情况下我观察它……当我说到绝对的运动时,我是把移动中的物体归因为一种内在的生活,即所说的思想状态。

1912年,未来主义的重大展览在巴黎展出之后,接着在各地广泛巡展,未来主义艺术和理论迅速传遍欧洲、俄国和美国,在国际先锋中成为重要成员。在展览目录中,未来主义介绍了一种概念,"力量的线",这种线条将变成未来主义定义作品的典型特征。他们宣称:"用镇静或狂乱、悲哀或快乐的线条把物体显现出来。"

博乔尼进一步完善了他的老师巴拉的色彩理论,以及观察光的抽象效果的分色技术。他用色彩来创造物体和空间之间的戏剧化相互作用,他把这叫做"动势的抽象"。博乔尼在研究了与方块主义有关的雕塑作品之后,于1912年发表了有影响的《未来主义雕塑宣言》,号召雕塑家使用非传统的材料,"像打开一扇窗子那样打开雕塑的人物,并将它关闭在它所生活的那个环境之中。"

未来主义 Futurism

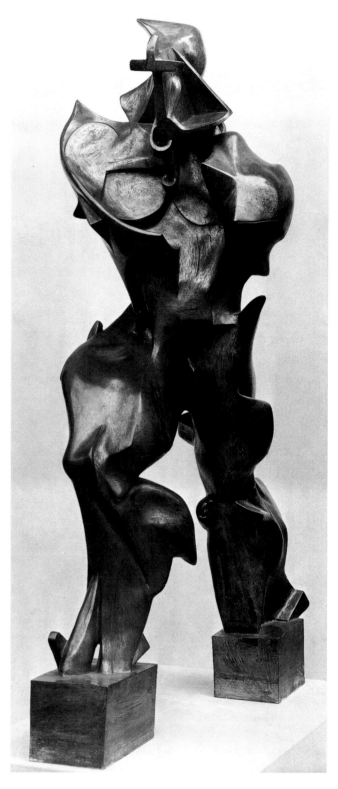

未来主义在其他学科也很活跃,和以往一样,他们的作品,总是由他们的宣言相伴。1912 年,摄影师和电影制作人安东尼奥·朱利奥·布拉加利亚(Antonio Giulio Bragaglia,1889~1963 年)发表了他的《光动力学》宣言,后来,他又制作了一部未来主义电影《欺骗的魅力》。也在 1912 年,马里内蒂发表了"自由词"诗歌理论,其中,把词从传统语法中解放出来,并从实验性凸版印刷术和非传统的排版来呈现新意思。同时,鲁索罗正在创造喧闹主义(Bruitism),他在宣言《噪声的艺术》(1913 年)中解释说:"这是一种运用噪声机器(intonarumori)的音乐形式"。后来,达达的成员对这个宣言进行了探索。在 1915 年 3 月 11 日,巴拉和福尔图纳托·狄培罗(Fortunato Depero,1892~1960 年)发表了他们的《未来主义重构宇宙》宣言,提出创造更抽象的未来主义风格,可运用于服装、家具陈设、室内设计,实际上可运用于整个生活方式。要说这个运动有厌恶女人的性质,不像是真的,甚至还有一个《未来主义妇女宣言》,起草人是法国妇女瓦伦丁·德·圣-普安(Valentine de Saint-Point,1875~1953 年),她说:"驱使你的儿子,你的男人,超越他们自己。你创造了他们。你就可以让他们做任何事情!"

建筑师安东尼奥·圣埃利亚(Antonio Sant'Elia, 1888~1916 年)和马里奥·基亚托尼(Mario Chiattone,1891~1957 年)于 1914 年加入这个运动,并展出了为未来城市(Città Nuova,新城市)画的线图,这些画引起了广泛的注意。圣埃利亚的《未来主义建筑宣言》(1914 年),要求新时代的新建筑,为一种用最新的材料、最新的技术

未来主义　Futurism

以及根据现代生活的需要构思出来的建筑。虽然，圣埃利亚在他的新城市实现之前被杀，但马特·特鲁科（Matte Trucco）的作品 40 公顷的菲亚特工厂（都灵，1915~1921 年），是他的幻想建筑的一个令人信服的当代典范，这座工厂创新性地使用了混凝土平屋顶，上面有试车跑道，汽车在生产线上日夜呼啸而过。

政治和未来主义紧密纠缠在一起。卡拉 1914 年的拼贴《自由中的文字：干涉主义者的示威游行》，既是一个拼贴，又是一首"自由词"的诗，使人想到政治游行的狂欢气氛。1914 和 1915 年间，许多未来主义成员都参加了游行，号召意大利参战，马里内蒂与墨索里尼（Mussolini）培养了友谊，他们与卡拉一起，在做过干涉主义宣讲之后被捕。这场运动成功了，意大利加入了反对德国和奥匈帝国的战争。1916 年，未来主义的两位最有创新能力的倡导者在军队服役中丧生，博乔尼在一次演习中从马上摔下身亡，圣埃利亚则与伦巴第志愿者自行车营一起，在前线被杀身亡。他们的死亡标志着这场运动最有创新性阶段的结束，而运动却是以赞美战争开始的。马里内蒂虽然继续他与墨索里尼的联系，但在 1920 年 5 月，他领导未来主义从法西斯主义撤退。他将在后来坚持未来主义表现法西斯主义的"能动精神"。

到第一次世界大战中期，这个运动的势头已经奄奄一息，由于机械化的屠杀席卷欧洲，对机器的狂热崇拜难以为继。在整个 1920 年代和 1930 年代，第二代的未来主义试图扩展未来主义的思想，进行装置、剧场设计、平面造型设计和广告的实践，并获得了一些成功。1929 年，在《喷绘宣言》中，未来主义甚至进一步主张捉住飞逝的感觉，这个宣言标志了未来主义运动最后阶段的开始。

虽然这主要是一个意大利的运动，且持续时间不长，但未来主义理论和传统形象对国际先锋艺术发生了持久影响。*英国的漩涡主义运动和俄国的*辐射主义很明显地受到意大利未来主义的恩惠。*青骑士、达达和俄国的*构成主义发展的许多思想，都是起源于未来主义。在美国，约瑟夫·斯特拉（Joseph Stella，1877~1946 年）在引进未来主义思想方面立下了功劳。他在 1909 年和 1912 年之间生活在法国和意大利时，和塞韦里尼成为朋友，一回国，他便找到了未来主义的词汇，并能以这种词汇表达他的都市美国的感觉。他的绘画《科尼岛上光的搏斗，肥美的星期二》（1913~1914 年）显示出未来主义的技术是多么容易被其他国家所采纳，实现了他们传达"猛烈、危险的愉快"和现代城市经历的"狂热情绪"。

对页左：扎特克瓦（Zatkova）拍摄的马里内蒂和马尔凯西（Marchesi）在都灵与马里内蒂的肖像一起的照片
马里内蒂是未来主义时髦的创始空想家。他称自己为欧洲的咖啡因，这个咖啡因，把自己的强大能量转化为他那个时代文化和政治上的转变。

对页右：翁贝托·博乔尼，《空间中连续性的独特形式》，1913 年
博乔尼在他的绘画已经相当闻名时，于 1912 年将注意力转向雕塑。他说："让我们抛弃有限的线条和封闭的塑像形式。让我们把躯干撕开。"

上：圣埃利亚，来自"未来主义建筑宣言"的《未来城市》，1914 年
圣埃利亚将未来主义建筑的梦幻表达成大众化的想象图；他的线描影响极大。不过，他的建筑只停留在纸上；他于 1916 年被杀，时年 28 岁。

Key Collections
Depero Museum, Rovereto, Italy
Estorick Collection of Modern Italian Art, London
Museum of Modern Art, New York
Pinoteca di Brera, Milan, Italy
Tate Gallery, London

Key Books
C. Tisdall and A. Bozzolla, *Futurism* (1978)
Italian Art in the 20th Century: Painting and Sculpture 1900–1988
　(exh. cat., Royal Academy of Arts, London, 1989)
R. A. Etlin, *Modernism in Italian Architecture, 1890–1940*
　(Cambridge, MA, 1991)
R. Humphreys, *Futurism* (Cambridge, England, 1999)

方块杰克 Jack of Diamonds

> 图画难道不像是在你脚下延伸的神话般的未知国度吗？
> 你难道不也是当代野心勃勃之士吗？
> 戴维·布留科（David Burliuk），1912年

方块杰克也译作方块侍者（来自俄文之音译 Bubnovyi Valet；指扑克牌中的红方块J，译注），这是一个承办欧洲和俄国新艺术展览的艺术家协会，于1910年成立于莫斯科。其成员包括俄国革命前一些最重要的先锋艺术家：米哈伊尔·拉里昂诺夫（Mikhail Larionov，1881~1964年）、拉里昂诺夫的长期生活伴侣娜塔莉亚·冈察洛娃（Natolia Goncharova，1881~1962年）、皮奥特尔·康沙洛夫斯基（Piotr Konshalovsky，1876~1956年）、阿利斯塔克·林图罗夫（Aristarkh Lentulov，1878~1943年）、罗伯特·福尔克（Robert Falk，1886~1958年）、伊利亚·马什科夫（Ilya Mashkov，1884~1944年）、亚历山大·库普林（Alexander Kuprin，1880~1960年）以及戴维·布留科（David Burliuk，1882~1967年）和弗拉基米尔·布留科（Vladimir Burliuk，1886~1917年）兄弟。这个派别的名称，是选来强调对流行的平面造型艺术的兴趣，并表明对传统嗤之以鼻。所有的艺术都受到了西方艺术中先锋艺术发展的影响，

比如*后印象主义、*野兽主义和*方块主义，这些主义在俄国的艺术世界和金羊毛的活动中都家喻户晓。

1910年12月，方块杰克在莫斯科组织了第一次展览，将欧洲和俄国的先锋艺术家的当代作品汇聚一堂，参展的艺术家有在巴黎的方块主义艺术家亨利·勒·福科尼耶（Henri Le Fauconnier，1881~1946年）、安德烈·洛特（André Lhote，1885~1962年）、阿尔贝·格莱兹（Albert Gleizes，1881~1953年）和让·梅青格尔（Jean Metzinger，1883~1956年）；在慕尼黑工作的俄国艺术家瓦西里·康定斯基（Vasily Kandinsky，1886~1944年）和阿历克谢·冯·雅夫林斯基（Alexei von Jawlensky，1864~1941年，见*青骑士）；还有在俄国工作的俄国人，大部分是方块杰克的成员。俄国的作品分为两大类：一类是以明亮的野兽主义色彩和简化的形式为特点的作品，作者是林图罗夫、康沙洛夫斯基、福尔克和马什科夫，他们是著名的"塞尚主义者"；还有一类是拉里昂诺夫、冈察洛娃和布留科兄弟的新原始主义的（Neo-Primitive）作品。这种经过深思熟虑的俄国"原始主义"，是欧洲传统和对儿童画艺术以及俄国本土艺术，偶像绘画、农民木刻和民间艺术兴趣的综合。

这次展览会之后，俄国艺术家们分裂成两大阵营。拉里昂诺夫和冈察洛娃谴责他们以前的同行受到"巴黎学派廉价的东方主义"的支配，斥责他们是"颓废的慕尼黑"，于是在1911年成立了毛驴尾巴（Donkey's Tail）团体。这个名字是拉里昂诺夫读了一篇文章以后起的，文章是关于法国的一群学艺术的学生，展出了一幅用画笔绑在毛驴尾巴上画出来的画。毛驴尾巴组于1912年3月举办了唯一的一次展览，这是一次全是俄国先锋的大型展览，表现出有意识的与欧洲传统的决裂，赞同由俄国本土来源启发灵感的作品。喀什米尔·马列维奇（Kasimir Malevich，1878~1935年）和弗拉基米尔·塔特林（Vladimir Tatlin，1885~1953年）是至上*主义和*构成主义的创始人，他们两人的作品也包括在展览之内。展出的大多数作品都是新原始主义风格。冈察洛娃的宗教性绘画背景，被指责为亵渎上帝，引起了公众的强烈抗议。不久之后，小组解散，不屈不挠的拉里昂诺夫和冈察洛娃又建立了*辐射主义。

方块杰克作为一个展览协会持续到1918年，它促进了欧洲的先锋艺术。第二次和第三次展览分别展出于1912年和1913年，组织者是布留科兄弟，包括德国*表现主义绘画和罗伯特·德洛奈（Robert Delaunay，见*奥菲士主义）、亨利·马蒂斯（见野兽主义）、巴勃罗·毕加索（Pablo Picasso，见方块主义）和费尔南·莱热（Fernard Leger）的作品。许多参与的俄国艺术家发展了方块—野兽主义的风格，1914~1916年的展览，包括了波波娃（Popova，1889~1924年）的开创性作品。戴维·布留科激情洋溢的讲座和活动的组织，为他赢得了"俄国未来主义之父"的称号。

Key Collections
Fine Arts Museums of San Francisco, San Francisco, California
Los Angeles County Museum of Art, Los Angeles, California
State Russian Museum, St Petersburg
Tate Gallery, London
Tretyakov Gallery, Moscow

Key Books
The Avant-Garde in Russia, 1910–1930: New Perspectives (exh. cat., Los Angeles County Museum of Art, Los Angeles, 1980)
C. Gray, *The Russian Experiment in Art 1863–1922* (1986)
J. E. Bowlt, *Russian Art of the Avant Garde: Theory and Criticism* (1988)

对页：米哈伊尔·拉里昂诺夫，《战士》（第二版），1909年
拉里昂诺夫在1909~1910年间的《战士》系列作品，创作于服兵役期间，作品故意冒犯俄国和法国学院派绘画所接受的品位，招致了诽谤。

上：伊利亚·马什科夫，《穿绣花衬衣的男孩肖像》，1909年
马什科夫是一群俄国的青年艺术家之一，1909年，他们反对莫斯科艺术学派，展出了受塞尚、后印象主义和野兽主义影响的绘画。

青骑士　Der Blaue Reiter

> 我们的目标是，显示形式表现出来的多样性，
> 显示艺术家的内在愿望如何以多种时尚实现自身。
> 瓦西里·康定斯基（Vasily Kandinsky），青骑士编辑的第一次展览前言，1911 年

青骑士是一群和桥社一起以慕尼黑为活动中心的艺术家，从 1911 年活跃到 1914 年，是德国 *表现主义中最重要的运动。青骑士是一个比桥社更大、更松散的协会，作为一个团体和特定的创新成员进行活动，如俄国的瓦西里·康定斯基（Vasily Kandisky，1866~1944 年）和瑞士的保罗·克利（Paul Klee，1879~1940 年），甚至对国际的先锋艺术发生了更大的影响。其他成员包括德国人加布里埃莱·明特尔（Gabriele Münter，1877~1962 年，康定斯基的伴侣）、弗朗茨·马克（Franz Marc，1880~1916 年）和奥古斯特·马可（August Macke，1887~1914 年），还有奥地利的阿尔弗雷德·库宾（Alfred Kubin，1877~1959 年）。1930 年，康定斯基解释了这个团体名字的由来：

> 一天，弗朗茨·马克和我在新德尔多夫的阴凉的平台上喝咖啡的时候，选了这个名字。我们两人都喜欢青蓝色，马克喜欢马，而我喜欢骑士。于是，这个名字就自然形成了。

青骑士组织了两个重要展览并制作了年鉴《青骑士》（1912 年）。他们志同道合，不是因为他们风格相同，而是因为他们有共同的思想，一种坚定不移和充满激情的信念，即艺术家在无拘无束的创造性自由中，表现他认为合适的个人幻想，而不管形式如何。

康定斯基的思想，为青骑士的早期势头提供了大量能量。到这个派别形成之时，他的作品变得越来越抽象，已经在整个欧洲闻名遐迩。1912 年的年鉴，是他们艺术意图的重要声明，表现出极为新颖的方式。它包含了各种传播媒介的杂文：有作曲家阿诺尔德·舍恩贝格（Arnold Schonberg）的杂文和录音文字稿，以及戴维·布留科（David Burliuk）关于俄国艺术的文章（见 *方块杰克），还有青骑士艺术家和来自其他文化和时期的艺术家并置的绘画（juxtaposed pictures），这些作品创造出了艺术史的新图画。这些还显示出他们对神秘主义的兴趣，并把它们定义为后期 *象征主义，他们还对原始艺术、民间艺术、儿童艺术和精神病患者的艺术感兴趣，并把所有这些艺术作为宝贵的灵感来源。最重要的是，在康定斯基、马克和马可的文章中，艺术家们宣布他们相信抽象形式象征的和心理的效

果。康定斯基《关于形式问题》的文章影响深远，他在文中辩称，艺术应当是神圣的，是体现内部精神的外部可见符号，他还为艺术家的自由辩护，认为有选择表现模式的自由，无论是抽象的、现实主义的或者是"抽象和现实的各种和谐结合体"的一种。同年，康定斯基影响巨大的著作《论艺术的精神问题》出版，这本书发展了艺术作为一种精神自传的思想，通过这种思想，观者可以触摸到他们自己的精神。他追求智慧和情绪的综合，并想让他的绘画像音乐一样有直接的表现力。的确，他后期的视觉作品，变成了一种 *抽象表现主义，精神的冲突在漩涡的形式中交流和解决，把线条和色彩从任何客观的描述性作用中解脱出来。

上：奥古斯特·马可，《穿绿夹克的妇人》，1913 年
马可的风景画是用和谐的色块画成的，使人想起奥菲士主义画家罗伯特·德洛奈（Robert Delauany）的画，他是 1911 年和 1912 年慕尼黑青骑士展览的合作展览者。

对页：弗朗茨·马克，《蓝色的大马》，1911 年
马克的成熟作品，运用了方块主义和野兽主义的形式，作品中强烈的色彩和光线，创造出动物和自然融为一体的形象。他把绘画看成是精神的活动。

青骑士　Der Blaue Reiter

如果把康定斯基的信仰体系描述为分析性的精神神秘主义，那么，弗朗茨·马克的信仰体系就是泛神论哲学，他把宗教信仰与对动物和自然的深厚情感融合在一起。马克原来是神学的学生，后来却学起了绘画，并把绘画作为一种精神的活动。他在《1914~1915年的格言》中写道："创造出的艺术将要使形式服从我们的科学信念。这种艺术是我们的宗教、我们吸引力的中心、我们的真理。"动物是他迷恋的东西；在它们身上，他看见纯洁性和人类已经失去的对自然的融洽关系。通过它们，或者说通过它们的眼睛（他写过一篇题为《一匹马如何看世界？》的文章），追求让艺术把他引向和这个世界建立起更纯洁、更和谐的关系。由于受到比他年轻的朋友奥古斯特·马可的影响，他使用大块的丰富色彩来表现冲突与和谐。1910年11月，在给马可的一封信中，他写道：

> 蓝色是男性的原理，是严酷的、精神的。黄色是女性的原理，是温柔的、快乐的和精神的。红色是物性的，粗野而沉重，总是遭到另外两种色彩的抵制和压倒。

马可自己的作品鲜明地都市化。他那快乐的城市场景，是以和谐的表现性色彩描绘的，这使他的作品更接近他的法国同代人、*野兽主义和*奥菲士主义的作品，他还提醒我们，创造统一风格从来不是青骑士的目的。克利以马可为榜样，也进行色彩实验，但保持了极强的个性。特别是他的水彩画的品质，柔情而半抽象，同时又优美而富于表现力。克利像他的朋友康定斯基和马可一样，在1920年的《创作的信条》中，概括地叙述关于艺术的精神本质的思想，其中包含了他著名的言论："艺术不是再现可见的，而是，造就可见的。"他还写道："艺术是创造的同义语。每一件艺术品都是一个实例，正如地球人是宇宙的一个实例一样。"在谱系的另一端，库宾的作品在其表现主义的风格中，显得更有哥特式风格，表现出梦幻和噩梦，使人联想到象征主义和*颓废运动。

"青骑士编辑的第一次展览"（1911年12月至1912年1月）由慕尼黑的坦豪瑟画廊（Thannhauser Gallery）主办。后来这次展览成为柏林赫尔瓦特·瓦尔登（Herwarth Walden）的施蒂姆画廊的最早展览，并移至科隆、哈根和法兰克福巡回展出。青骑士艺术家的作品还得到了其他几位艺术家的补充，其中包括海因里希·坎彭顿克（Heinrich Campendonk，1889~1957年）、伊丽莎白·爱泼斯坦（Elizabeth Epstein，1879~1956年）、J·B·尼斯特勒（Niestle，1884~1942年）、捷克艺术家恩根·卡勒（Engen Kahler，1882~1911年）、美国的阿尔贝特·布洛克（Albert Bloch，1882~1961年）、俄国的戴维和弗拉基米尔·布留科兄弟（David & Vladimir Burliuk）法国的罗伯特·德洛奈（Robert Delaunay，1885~1941年，见奥菲士主义）和亨利·鲁索（Henri Rousseau，1844~1910年）以及奥匈帝国舍恩贝格（Schonberg）的绘画。

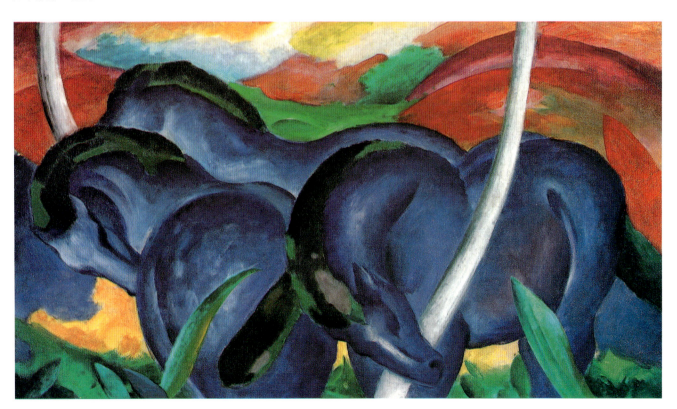

青骑士 Der Blaue Reiter

"青骑士编辑的第二次展览"（1912年2至4月）在慕尼黑的戈尔茨画廊举行，这次展览规模更大，由新平面造型设计艺术家的315件作品组成，作品限于水彩、素描和图书装帧，创作者是来自德国、法国和俄国的31位艺术家，包括诺尔德（Nolde）、佩希施泰因（Pechstein）、基希纳（Kirchner）、黑克尔（Heckel）、克利（Klee）、库宾（Kubin）、阿尔普（Arp）、毕加索（Picasso）、布拉克（Braque）、德洛奈（Delaunay）、马列维奇（Malevich）、拉里昂诺夫（Larionover）和冈察洛娃（Goncharova）。这些展览在艺术家中创造出一种感受，但这种感受几乎完全使批评家和公众感到困惑。在1914年第二版本年鉴的序言中，康定斯基表现出明显的失望：

下：瓦西里·康定斯基，《即兴"峡谷"》，1914年
对颜色和形式的偏爱，似乎大于对表现物体的愿望，但在1912年和1914年间，康定斯基的画不完全是抽象的，可辨认的形状吸引了观看者的注意力。

对页：保罗·克利，《在马克的花园里的焚风》，1915年
"总有一天，我一定能够在邻近的水彩调色盘上弹色彩钢琴幻想曲"（日记，1910年3月）。1914年，克利和马可一起访问突尼斯之后，克利探索了水彩的半透明特性。

我们的目标之一,在我眼里是主要的目标之一,几乎根本没有达到。这个目标是用实例、用实际的并置以及用理论的论证来表明艺术中的形式问题是次要的,艺术中的问题主要是内容……。也许,在这个意义上,"听"和"看"的时机还不成熟。

第一次世界大战的爆发把青骑士带入尾声。康定斯基被迫回到俄国,马可在战争的最初几周内遇难,马克于1916年在凡尔登的战壕里身亡。虽然马克和康定斯基一直在制作第二卷年鉴,但从未完成。康定斯基写道:"青骑士是我们两个人:马克和我自己。我的朋友死了,我也不想独自继续下去了。"

虽然青骑士没有从第一次世界大战中存活下来,但其活动和成就影响深远,最终导致梦幻艺术的产生,如 *达达、*超现实主义和 *抽象表现主义。后来,在1924年,有两位艺术家加入了青骑士(但实际上不是成员),由俄国人亚历克西·冯·雅夫林斯基(Alexei von Jawlensky, 1864~1941年)和美国的莱昂内尔·法宁格(Lyonel Feininger, 1871~1956年)与康定斯基和克利一起成立了四青士。这个组织的目的还是通过共同办展览,来发表他们的作品和宣扬他们的思想。雅夫林斯基和康定斯基一样,认识到色彩和声音的相互关系,把他的一些绘画描述为"没有词的歌"。他那温暖、充满激情的绘画,以简洁、大胆的色彩和强烈的内在力量感为特征,而且还表现出他与马克和康定斯基共有的宗教神秘主义。他宣布艺术是"对上帝的怀念"。法宁格的画大都是城市和城市里的建筑,在抽象和表现之间转换,将强劲的直线条和浪漫的色彩相结合。康定斯基、法宁格和克利,在他们未来的生涯中将作为另一种先锋,即 *包豪斯的教师,起到重要作用。

Key Collections
Norton Simon Museum, Pasadena, California
Solomon R. Guggenheim Museum, New York
Stedelijk Museum, Amsterdam, the Netherlands
Tate Gallery, London

Key Books
A. Meseure, *Macke* (Bonn, 1993)
S. Barron and W. Dieter-Dube, *German Expressionism: Art and Society 1909–1923* (1997)
D. Elger and H. Bever, *Expressionism: A Revolution in German Art* (1998)
Paul Klee Foundation, *Paul Klee Catalogue Raisonné* Vol. 1 (1998)

色彩交响主义　Synchromism

> 我们的色彩梦是一个更崇高的任务。
> 我们通过这个梦要表达和显示的,正是形式的质量。
> 蒙根·拉塞尔和斯坦顿·麦克唐纳 – 赖特(Morgan Russell and Stanton Macdonald-Wright),1913年

色彩交响主义来自希腊语,意思是"和色彩在一起"。色彩交响主义的创始人是两位美国画家:蒙根·拉塞尔(Morgan Russell,1886~1953年)和斯坦顿·麦克唐纳 – 赖特(Stanton MacDonald-Wright,1890~1973年)。这两位开始都是人物画家,但住在巴黎的时候,他们开始被抽象主义所吸引;他们受到先锋艺术家的影响,如亨利·马蒂斯(Henri Matisse,见 *野兽主义)、弗兰蒂塞克·库普卡(Frantisek Kupka)、罗贝尔·德洛奈(Robert Delaunay,见

色彩交响主义　Synchromism

上：蒙根·拉塞尔，《橙色中的色彩交响：献给形式》，1913~1914 年
拉塞尔是第一个使用"色彩交响"这个词的人，用它表明观念的重要性高于物质。当色彩交响主义运动开始奄奄一息时，他在 1916 年后继续坚持色彩研究。

*奥菲士主义)和瓦西里·康定斯基（Vasily Kandinski, 见青骑士)。这两位画家开始探索色彩的属性和效果。欧内斯特·珀西瓦尔·图德-哈特（Ernest Percyval Tudor-Hart）是一位加拿大画家，他的色彩理论和音乐的和谐密切相关。他们二人都曾师从于他。

拉塞尔和麦克唐纳-赖特寻求发展*方块主义的结构原理和*新印象主义的色彩理论，他们在色彩抽象中的实验与奥菲士主义接近。他们是如此相似，事实上，在 1913 年，色彩交响主义发布了一个宣言，美国艺术家团体很少这样做，而他们却是其中之一。他们宣布他们的原创性并声明：把他们看成是奥菲士主义，就是"把老虎当眼镜蛇，借口就是两者的皮都有条纹"。不管谁先出现，引人注目的是，在兴趣上具有相似性的不同派别艺术家，都试图以自己的权利为抽象绘画定义并确立一种语言和词汇。两者都努力构想一种体系，其中的含义和意义不依赖于外部世界中物体的相似，而是来自画布上色彩和形式的结果。

拉塞尔还是一位音乐家，他试图形成一种色彩理论，其中色彩和形式之间的关系，将创造韵律和音乐的关系。这种用色彩和形状创造"声音"的愿望——一种"复合感觉"的形式，产生于一种大脑的感受印象，与一种感受被另一种感受的刺激相关——这曾是 19 世纪后期法国*象征主义以及库普卡和康定斯基所关心的事情。这种音乐的类比和其他色彩交响主义的特征，在拉塞尔的不朽绘画《橙色的色彩交响：献给形式》（1913~1914 年）中显而易见。在画中，自由流动的节奏和弧线，使颜色的结合与方块主义的结构活泼生动，创造出运动和动势感。

色彩交响主义的画家在慕尼黑和巴黎的伯恩海姆-尤恩画廊举办了展览，展览期间，他们引起了批评家纪尧姆·阿波里耐（Guillaume Apollinaire）和路易·沃塞勒（Louis Vauxcelles）的注意，1913 年和 1914 年，他们的展览在纽约展出时引起了喧嚣和论战。尽管他们惊动公众，但是他们对美国的艺术家产生了巨大影响，特别是 1913 年他们参加了开创性的纽约军械库展览之后，那时欧洲的现代主义到达美国。托马斯·哈特·本顿（Thomas Hart Benton），1889~1975，见*美国风情)。帕特里克·亨利·布鲁斯(Patrick Henry Bruce, 1880~1937 年)和象征主义艺术家亚瑟·B·戴维斯（Arthur B.Davis, 1862~1928 年），在他们生涯的某一时期，被称为色彩交响主义艺术家。许多色彩交响主义艺术家的作品都包括在 1916 年举办于纽约的"现代美国画家论坛展览"中，展览的组织者是斯坦顿的哥哥威拉德·亨廷顿·赖特（Willard Huntington Wright）。

到第一次世界大战末，色彩交响主义已经几乎完全消失，它的许多实践者都转向具象。由战争带来的对欧洲感到的幻灭，导致对欧洲抽象主义排斥，对似乎更"美国化"（见美国风情和*社会现实主义）的作品重感兴趣。不过，麦克唐纳-赖特在拉塞尔 1953 年逝世之后，最终转向了色彩交响主义绘画。

Key Collections
Montclair Art Museum, Montclair, New Jersey
Frederick Weismant Art Museum, University of Minnesota, Minneapolis, Minnesota
Whitney Museum of American Art, New York

Key Books
W. C. Agee, *Synchromism and Color Principles in American Painting* (1965)
The Art of Stanton MacDonald-Wright (exh. cat., Washington, D.C., 1967)
G. Levin, *Synchromism and American Color Abstraction* (1978)
M. S. Kushner, *Morgan Russell* (1990)

奥菲士主义　Orphism

> 奥菲士方块主义……是从元素的新结构出来的绘画艺术……完全由艺术家本人创造，并……被赋予充分的现实性。
>
> 纪尧姆·阿波里耐（Guillaume Apollinaire），《方块主义画家：美学的沉思》，1913 年

奥菲士主义，或者奥菲士方块主义（Orphic Cubism）是批评家和诗人纪尧姆·阿波里耐（Guillaume Apollinaire，1880~1918 年）于 1918 年起的名字，用它来描述 *方块主义中的一个"运动"。与巴勃罗·毕加索（Pablo Picasso）或者乔治·布拉克（Georges Braque）的方块主义作品不一样，这些新抽象绘画，是色彩饱和的明亮楔形和涡形互相融合。阿波里耐在不同的时间给一些艺术家贴上奥菲士主义的标签，如：马塞尔·杜桑（Marcel Duchamp，1887~1968 年，见 *达达）、弗朗西斯·皮卡比亚（Francis Picabia，1879~1953 年，见达达）、费尔南·莱热（Francia Léger，1881~1955 年，见方块主义）、弗兰蒂塞克·库普卡（Frantisek Kupka，1871~1957 年）、罗贝尔·德洛奈和索尼娅·德洛奈（Robert Delaunay，1885~1941 年；Sonia Delaunay, 1885~1979 年），阿波里耐在他们的作品中看到了，通过色彩进一步向方块主义组合碎片形态发展的趋势。

"奥菲士"是 *象征主义诗人们（包括阿波里耐）喜欢的一个形容词，指的是奥菲士的神话，即希腊诗人和七玄琴弹奏者的传说，据说其音乐可以驯服野兽。对那些诗人而言，奥菲士是有代表性的艺术家，代表着非理性的艺术力量，这种力量集浪漫、音乐和催眠为一体，它吸收了神秘论，甚至其炼金术中的神秘主义。阿波里耐特别感兴趣的是，音乐与由奥菲士所象征的其他艺术相融合的可能性。阿波里耐受到他的朋友皮卡比亚及其妻子，一位音乐家加布丽埃勒·比费－皮卡比亚（Gabrielle Buffet-Picabia）的鼓励，以及瓦西里·康定斯基（Vasily Kandinsky，见 *青骑士）刚刚发表的《论艺术中的精神问题》（1912 年）的鼓舞，发展了音乐和绘画之间的类比，并将这种类比应用于新画家。他认为，他们的纯色彩抽象既抒情又给感官以享受，像音乐那样，直接作用于观者的感受能力。他写道："他们就是这样驱使自己走向一种全新的艺术，如人们直到现在所知的那样，这种新艺术对于绘画，正如音乐对于诗歌。"

捷克画家库普卡毫不怀疑他的艺术有"音乐的"力量，他经常在信件签上像"色彩交响曲作曲家"之类的名字，可以说，库普卡作品的最重要方面是其神秘主义。库普卡在小小年纪就通晓精神方面的问题。作为一位波西米亚的青年，他跟一位马具商学徒，这位马具商还是当地的媒体。后来，他在布拉格和维也纳学艺术，受到拿撒勒人宗教绘画的影响，并热情地采纳了艺术中精神象征主义的教条。

他在一生中都将遵循此道，寻求通过抽象的色彩和形状，释放精神方面的意义。1896 年，他定居巴黎，以插图画家和巫师为生。他的兴趣是在色彩的物理属性，通过与方块主义以及法国心理学家艾蒂安－朱尔·马雷（Etienne-Jules Marey，1830~1904 年）的连续摄影理论的接触，发展了对运动的描绘，形成了具有开拓性的抽象作品，如 1912 年的《牛顿色盘》（两种色彩的赋格曲研究），他写道：

> 有必要让艺术家追求并寻找一种手段，他可以用来表达所有运动的物质的相似性和他内心生活的状态，通过它，他能抓住所有抽象的东西。

与奥菲士主义保持关系最持久的两位画家是法国画家罗贝尔·德洛奈（Robert Delaunay）和他的俄国妻子索尼娅（Sonia）。他们两人都是色彩抽象的先驱。索尼娅在和罗贝尔结婚之前，曾一直创作 *野兽主义般的色彩强烈的绘画，但在 1912 年和 1914 年间，他创造了最早的奥菲士主义风格的抽象绘画。在此时期，她最重要的作品之一，是她与诗人布莱兹·康德拉尔（Blaise Candrars）在他诗集《穿越西伯利亚铁路和法国小贞德之散文》上的合作。

罗贝尔研究了 *新印象主义、光学以及色彩、光线与运动之间的相互关系后，得出结论："用光打破形式，创造

上：由索尼娅·德洛奈模仿设计画出的敞篷车和穿着大衣、配着帽子的模特，1925 年
德洛奈在各种实用艺术作品中，运用色彩抽象的原理，她既为俄国芭蕾舞团，也为了她自己发展中的车间和同步时装店设计的服装（1925 年）。

奥菲士主义　Orphism

出有彩色的画面"，这个结论直接导致产生了一些作品，如《同步对比：太阳和月亮》（1913 年），其中主要的表现手段在于色彩节奏的构图。阿波里耐称德洛奈的画为"色彩的方块主义"，但对德洛奈本人而言，他的作品是 * 印象主义和新印象主义合乎逻辑性的发展，他甚至发明了自己的术语"同步主义"（simultanism）来描述它：

> 我有一类绘画的想法，有可能是在技术上只依赖于色彩，以及色彩对比，但是总有一天，它会发展并形成同步的观念……我用谢弗勒尔（Chevreul）同步对比的科学术语来描述它。

奥菲士主义者信奉他们作品的音乐属性和精神力量，使他们成为德国 * 表现主义特别是青骑士的天然联盟。1911 年，康定斯基邀请罗贝尔参加青骑士的第一次展览，他的画在展览会上对弗朗茨·马克（Franz Marc）、奥古斯特·马可（August Macke）和保罗·克利（Paul Klee）产生了相当大的影响。后来在 1912 年，他们在巴黎访问了罗贝尔。

奥菲士主义在 1913 年 3 月在巴黎独立沙龙上首次露面。阿波里耐再次成为拥护者。他继续在奥菲士的杂志《路

奥菲士主义　Orphism

碑！》上得意地宣布："如果方块主义死亡了,方块主义万岁。奥菲士的王国就在眼前！"此时,德洛奈夫妇已经很受欢迎,并且是先锋艺术家和作家的大圈子的中心,这个圈子支持他们的工作。他们每周去一个叫比利耶舞会（Bal Bullier）的舞厅,索尼娅将它形容成如同"煎饼磨坊对于德加、雷诺阿和洛特雷克那样重要。"正是由于这些远足,她制作了受到这些绘画启发的第一件服装。

然而,正是罗贝尔·德洛奈的"同步主义"这个术语,引起了这个流派的最后争论。同步性的概念,成了紧挨着第一次世界大战那些年里最常出现的主要辩论话题之一。不仅关于视觉艺术,还涉及音乐和文学。阿波里耐采用这个术语来描述他自己的"图形"（Calligramme）诗,他在1913年《方块主义画家》的著作里,解释它的意思,他说："奥菲士主义艺术家的作品,必须同步地给予纯美感的快乐、不言而喻的结构和崇高的意义,这就是主题。"反映了"连续表现"的哲学和心理学观念中的普遍兴趣,以及艺术体验中的直觉作用,就像亨利·贝格松（Henri Bergson）有影响的著作《形而上学导论》（1903年）里所表述的那样。

但是,罗贝尔·德洛奈和阿波里耐在"同步主义"艺术的精确意义上意见不能达成一致。1914年,两人闹翻了；罗贝尔非常讨厌阿波里耐叫他的外号"法国野兽主义画家"。阿波里耐在他的艺术批评中不再使用"同步主义"这个术语,将注意力转向意大利的 * 未来主义。他所设定为奥菲士主义的其他画家,甩掉了这种分类,因此,这个词儿就停止使用了。

当罗贝尔继续追求"纯绘画"时,索尼娅为了支撑家庭,在第一次世界大战期间及之后,专心于实用艺术,她由此而变得最出名。她的强烈色彩感和设计,以及她为著名妇女如好莱坞女演员格洛丽亚·斯旺森（Gloria Swanson）、上流社会人士和作家的南希·丘纳德（Nancy Cunard）制作的服装,使她在国际纺织品设计和时装领域成为一位有影响的人物。战争期间,德洛奈夫妇在马德里遇见了剧团经理舍吉·迪亚吉列夫（Sergei Diaghiler,见 * 艺术世界）,他委托他们为俄罗斯芭蕾舞团重新上演《克利奥帕特拉》设计服装和布景。后来,在1920年代期间,索尼娅和罗贝

尔都以 * 装饰艺术风格创作和设计。1930年,索尼娅又回到绘画上来,成为抽象创造协会的一名成员,一年后,库普卡也加入其中。

Key Collections
Gallery of Modern Art, Prague, Czech Republic
Musée National d'Art Moderne, Paris
Museum of Modern Art, New York
Tate Gallery, London

Key Books
R. Shattuck, *The Banquet Years: The Origins of the Avant Garde in France, 1885 to World War I* (1968)
V. Spate, *Orphism* (1979)
S. A. Buckberrough, *Robert Delaunay* (Ann Arbor, MI, 1982)
S. Baron and J. Damase, *Sonia Delaunay: the Life of an Artist* (1995)

对页：罗贝尔·德洛奈,《圆形：太阳和月亮,同步2》,1913年（画上标注日期是1912年）
罗贝尔·德洛奈在近似抽象的构图中,运用色彩来创造有节奏的关系。他把他的画描述为"同步对比",有意指向法国化学家和色彩理论家M·E·谢弗勒尔用的术语。

右：索尼娅·德洛奈,为一本纺织品书籍做的封面设计（1912年）
德洛奈在她的各种活动,如绘画、拼贴、服装设计和装饰性书籍装帧中,以她自己直觉的手法与她的丈夫罗贝尔的"科学"态度形成对比。

辐射主义　Rayonism

> 我们宣布我们今天的天才是：裤子、夹克、表演、电车、公共汽车、飞机、铁路、豪华的船，多么令人着迷……
>
> 辐射主义宣言，1913年

辐射主义（来自俄语 luch，射线，俄文英音译，译注）是1913年3月画家和设计师米哈伊尔·拉里昂诺夫（Mikhail Larionov，1881~1964年）和娜塔莉亚·冈察洛娃（Natalia Goncharova，1881~1962年）在莫斯科一个题为"目标"的展览上推出的术语。这个展览展出了辐射主义画家从1911年以来创作的作品，同时展出的还有新原始主义作品和喀什米尔·马列维奇（Kasimir Malevich，1878~1935年）的方块-未来主义布上油画作品。辐射主义宣言发表于1913年4月。

像许多他们的同时代人一样（见*青骑士、*方块主义、*未来主义、*色彩交响主义、*奥菲士主义、*漩涡主义），辐射主义画家们忙于完全参照他们自己的术语创造一种抽象艺术；如拉里昂诺夫所承认的那样，可以把它们的艺术看成是"方块主义、未来主义和奥菲士主义的综合"。"如果我们希望一点儿也不差地画我们所看到的"，他断言："那么我们必须画从物体那里反射出来的全部射线。"据拉里昂诺夫讲，辐射主义的绘画描绘的不是物体，而是从物体中反射出来的交集的射线。由于射线是用颜料表现的，辐射主义便合乎逻辑地成为一种"不依赖于现实形式的绘画风格"，创造出他所说的"第四维空间"。他们使用有动势的线条表达运动，他们在宣言中措辞慷慨激昂，这都把辐射主义与意大利未来主义联系在一起，他们对于机器美学表现出同样的激情。

拉里昂诺夫和冈察洛娃已经对俄国的先锋艺术有所助推，同时起作用的还有*方块杰克派，这个流派独特地促进了西方先锋运动和俄国本土民间艺术的融合。在辐射主

娜塔莉亚·冈察洛娃，《飞机在火车上面》，1913年
冈察洛娃有着未来主义艺术家对机器和机械运动的同样激情。她和拉里昂诺夫发表了辐射主义宣言，对俄国先锋艺术的下一代发生了深远影响。

义后面也存在着不同影响的综合：一方面是"破碎的"、珠宝般的表面，这在俄国*象征主义画家米哈伊尔·弗鲁贝尔（Mikhail Vrubel，1856~1910年）的作品中可以找到；另一方面，拉里昂诺夫的兴趣在科学、光学和摄影（他发现了同时代的一种技术发展，莫斯科的一位摄影师 A·特拉帕尼（Trapani）称之为"射线胶"—ray gum）。

为促进他们的新艺术，俄国辐射主义和未来主义画家经常用辐射主义的设计为公众场面（比如游行或讲座的场面）画人们的面孔。拉里昂诺夫解释说：

> 我们已经将艺术融入生活，在艺术家的长期孤立之后，我们大声地召唤生活，而且生活已经渗透进艺术，该是让艺术渗透进生活的时候了。画我们的面孔就是渗透的开始。这就是为什么我们的心脏跳得这么厉害。

拉里昂诺夫和冈察洛娃的新原始主义和辐射主义作品，出现在展览会上并在杂志上引起辩论，且迅速闻名于整个俄国和欧洲。在1912和1914年间，他们的作品在伦敦、柏林、罗马、慕尼黑和巴黎展出，冈察洛娃的700多件作品的大型个人展览会，于1913年在莫斯科举行，吸引了国际上的广泛注意。法国诗人和批评家纪尧姆·阿波里耐（Guillaume Apollinaire）支持他们的作品，俄国诗人马琳娜·茨维塔耶娃（Marina Tsvetayeva）认定冈察洛娃的作品，是"东方和西方、过去和未来、大众和个人、劳动者和天才的汇合点"。

到1917年俄国革命之时，拉里昂诺夫和冈察洛娃已定居巴黎，他们抛弃了辐射主义而喜欢更"原始"的风格。他们把注意力转向舞蹈作品的服装和布景设计，特别是为谢尔盖·戴阿列夫（Sergei Diaghilev）的俄国芭蕾舞团做设计。虽然辐射主义只是昙花一现，但辐射主义的作品和理论对下一代的俄国艺术家，尤其是马列维奇和至上主义发生了影响，并且在普遍的抽象主义艺术发展中，推波助澜。

Key Collections
Centre Georges Pompidou, Paris
Fine Arts Museums of San Francisco, San Francisco, California
Guggenheim Museum, New York
Tate Gallery, London

Key Books
C. Gray, *The Russian Experiment in Art 1863–1922* (1986)
J. E. Bowlt, *Russian Art of the Avant Garde: Theory and Criticism* (1988)
A. Parton, *Mikhail Larionov and the Russian Avant-garde* (Princeton, NJ, 1993)
Y. Kovtun, *Mikhail Larionov* (1997)

至上主义　Suprematism

> 对至上主义而言，客观世界的视觉现象本身无意义；
> 有意义的东西是感受。
> 喀什米尔·马列维奇（Kasimir Malevich），1927年

至上主义是一种纯粹的几何抽象的艺术，俄国画家喀什米尔·马列维奇（Kasmir Malevich，1878~1935年）在1913年和1915年之间发明了它。马列维奇先前一直以新原始主义和方块-未来主义风格创作，并是围绕米哈伊尔·拉里昂诺夫（Mikhail Larionov）和娜塔莉亚·冈察洛娃（Natalia Goncharova，见*方块杰克派和*辐射主义）圈子的一部分。但是到1913年，马列维奇已经处在一个新的激进的位置。如他后来所说："1913年，我拼命地将艺术从具象世界的压抑之中解放出来，在方块形式中寻求避难所。"几何形状、尤其是方块，在自然和传统绘画中找不到，对马列维奇而言，一个在世界上至高无上的东西，要大于可见的世界。马列维奇是一位基督教神秘主义者，像他的同胞瓦西里·康定斯基（Vasily Kandinsky，见*青骑士）一样，相信艺术的创作和接受是独立的精神活动，脱离于任何政治的、实用的或社会意志的观念。他感到这种神秘的"感受"或"感知"（以区别于人类的情感），可以由绘画的基本构图，即纯粹的形式和色彩极好地传达出来。

至上主义在革命前的俄国，很快作为以几何抽象为基础的两大激进艺术运动之一而浮现出来。另一个运动是弗拉基米尔·塔特林（Vladimir Tatlin）领导的*构成主义，他的想法与马列维奇恰恰相反，他认为艺术必须服务于社会意志。两派之间思想上的分歧，让这两位固执己见的领导人之间产生了强烈的对立，1915年12月，在圣彼得堡举行联合展览"最后的未来主义绘画展：0–10"之前，对

至上主义 Suprematism

立达到了顶点,双方第一次发生了争斗。结果,两家作品在分开的展厅里展出。

这个展览本身十分成功,展出了14位艺术家的150多件作品。这是至上主义绘画首次抛头露面,伴随展览的还有宣言和小册子,包括马列维奇的小册子《从方块主义和未来主义到至上主义:绘画中的新现实主义》,他在里面解释了至上主义,并宣布了他的作者身份。著名的《黑色方块》(约1915年)成了许多批判性辩论的主题。马列维奇在他自己的宣言中把黑方块描述为"形式的零",把白色背景描述为"超越这种感觉的空虚",并将它放在他的信条的文脉中:

> 只有当人们有意识地在画中去看一些自然、圣母和不害羞的裸体的习惯消失时,我们才会看见纯粹绘画的构图……艺术才正朝着自己指定的创作目标前进,走向自然形式的制高地位。

马列维奇像他那一代的其他人一样(见 *未来主义、*奥菲士主义和色彩交响主义),相信艺术表现声音感受的力量,表现科学成就的精神以及他称之为"无尽的感知"。他最初的作品是画的黑、白、红、绿、蓝的简单几何形状,之后,他开始包括更复杂的形状和范围更宽的色彩和阴影,创造出空间和运动的幻觉,像是元素在画布前面流动似的。这反映在那个时期的许多绘画标题里,比如《至上主义构图:飞机飞行》(1914~1915年)、《至上主义构图表现无线电报的感受》(1915年)和《至上主义构图传达来自外层空间神秘"波"的感受》(1917年)。他对绘画语言的研究,可以直接和潜意识的东西交流,这最终体现在1917~1918年画的《白上加白》系列中。他把这种高度简化的白色方块系列,淡淡地蚀刻在白色背景上,并加以陈述:"我已打破色彩范围的蓝色阴影边界,并从中出来进入白色。在我身后,飞行员同志们在白色中游泳。我已设定至上主义的信号,游泳!"从《白上加白》的系列绘画,也可以看到至上主义和构成主义之间对阵的脉络,亚历山大·罗德琴科(Alexander Rodchenko)几乎立刻以《黑上加黑》作出回应,隐喻性地诋毁马列维奇的《白上加白》。

至上主义吸引了许多追随者,包括留波夫·波波娃(Liubov Popova,1889~1924年)、奥尔加·罗赞诺娃(Olga Rozanova,1886~1918年)、娜杰日达·乌达丽佐娃(Nadezhda

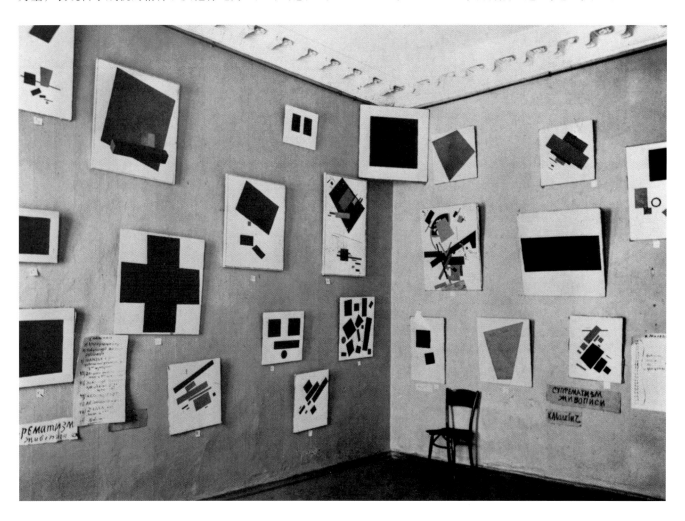

Udaltsova，1886~1961年）、伊万·普尼（Ivan Puni，1894~1956年）和克谢尼娅·博古斯拉瓦斯卡娅（Kseniya Boguslavaskaya，1882~1972年）。1917年十月革命之后，虽然马列维奇抵制艺术应当服务于实用目标的思想，但至上主义还是活跃起来。到1918年，报纸上报导："至上主义在莫斯科到处开花。标记牌、展览会、咖啡馆，一切都是至上主义的。人们可以肯定地说，至上主义来了。"

这场十月革命受到了大多数先锋艺术家全心全意的支持；不久，新政权接受了实验性的艺术。1919年，马列维奇的《白上加白》在"第十个国家展览：抽象创造和至上主义"上展出，这是一个有各种倾向的大型抽象作品展，展出的作品有200件，展览宣布非表现性艺术为苏维埃艺术。这是至上主义的顶点。

马列维奇迁移到维杰布斯克，把时间用于教学、写作和建筑（为未来的家和城市制作模型）。他把维杰布斯克艺术学校校长马克·沙加尔（Marc Chagall）赶下了台，成立了新艺术捍卫者（Unovis），包括伊利亚·查施尼克（Ilya Chashnik，1902~1929年）、沃拉·厄尔默列娃（Vera Eermolaeva，1893~1938年）、伊尔·利西茨基（El Lissitzky，1890~1947nian）、尼古拉·修廷（Nikolai Suetin，1897~1954年）和列夫·尤丁（Lev Yudin，1903~1941年）。他们运用至上主义设计瓷器、珠宝和纺织品，并于1920年，为庆祝革命三周年，将设计运用在整个城市的墙上。

马列维奇的绘图、建筑和城市模型，不是以头脑中所想的功能或实用性来设计的，而是用抽象来抓住方案的本质或"思想"。他坚持的"纯艺术"很快遭到冷落，于是艺术家们转向实用艺术和工业设计。至上主义第一次被构成主义所取代，后来，由于这个时期国家支持实验性抽象艺术，在1920年后期，因 * 社会现实主义出现而使至上主义寿终正寝。虽然马列维奇一直生活在苏联，但他的个人声誉已日薄西山，直至1935年去世。不过到了此时，他的思想和设计已经到达中欧和西欧。1927年，他的大型作品回顾展在波兰和德国举办，也出版了散文集。同年，* 包豪斯的《非客观世界》使他的思想广为流传。至上主义成为一个影响

他人的出发点，不仅影响了欧洲构成主义的发展，而且影响了包豪斯的设计教学、建筑的 * 国际风格和1960年代的 * 极简主义艺术。

Key Collections
Fine Arts Museums of San Francisco, San Francisco, California
Museum of Modern Art, New York
Stedelijk Museum, Amsterdam, the Netherlands
Tretyakov Gallery, Moscow

Key Books
Annely Juda Fine Art Gallery, *The Suprematist Straight Line* (1977)
C. Gray, *The Russian Experiment in Art 1863–1922* (1986)
J. E. Bowlt, *Russian Art of the Avant Garde: Theory and Criticism* (1988)
C. Douglas, *Malevich* (1994)

对页：喀什米尔·马列维奇的绘画于1915年展出于圣彼得堡的0-10展览，1905年
马列维奇的黑色方块以图标的方式悬挂在美术馆的墙角上。普尼和博古斯拉瓦斯卡娅的"至上主义"宣言宣称："一幅画是抽象的、真正元素的、剥夺了含义的新概念。"

右：喀什米尔·马列维奇，《至上主义绘画》，1917~1918年
马列维奇的绘画汇聚了一批非凡的追随者。虽然他们的风格激进，但画布上颜料的表现模式却扎根于传统的形式，不同于构成主义的"材料文化"。

构成主义　Constructivism

艺术进入生活！
弗拉基米尔·塔特林（Vladimir Tatlin）

大约在 1914 年，当喀什米尔·马列维奇（Kasimir Malevich）正在构建至上主义的时候，弗拉基米尔·塔特林（Vladimir Tatlin，1885~1953 年）制作了他的第一个建造物，发起了构成主义运动（尽管一开始艺术家们称他们自己为生产主义者—Productivist），六年后，这个运动作为俄国的引领风格取代了至上主义。

在至上主义展览"最后的未来主义绘画展：0–10"上（圣彼得堡，1915 年 12 月），塔特林展出了他激进的抽象几何形绘画浮雕和角浮雕（corner reliefs）。这些别具一格的装配作品，是用工业材料做的，比如金属、玻璃、木头和石膏，而且是作为雕塑材料相互结合成为"真实"三维空间。这种"真实"材料和"真实"空间引入雕塑，对未来的艺术实践具有革命性的作用，如同马列维奇的绘画所起的作用一样。

至上主义和构成主义都吸收了 *方块未来主义的思想。像构成主义一样，他们都赞美机器文化。不过，尽管他们的作品都有共同的视觉特征，抽象化和几何化，但马列维奇和塔特林对于艺术的作用却持有对立的思想。马列维奇认为，艺术是一种单独的活动，没有社会或政治义务。而另一方的塔特林，认为艺术能够并应该对社会发生影响。这种思想上的冲突，不仅防止了俄国单一而统一的非客观艺术运动，而且最终导致构成主义本身分裂。

1917 年，许多其他艺术家加入塔特林的构成主义，包括瑙姆·贾波（Naum Gabo，1890~1977 年，即瑙姆·尼米亚·佩夫斯纳—Naum Neemia Pevsner）和安东·佩夫斯纳（Anton Pevsner，1884~1962 年）兄弟，以及亚历山大·罗德琴科（Alexander Rodchenko，1891~1956 年）与瓦尔瓦拉·斯捷潘诺娃（Varvara Stepanova，1895~1958 年）夫妻团队。他们称自己为生产主义者，并开始探索材料本身所固有的艺术本性，比如形式和色彩，捕捉现代技术时代的精神。

1917 年的布尔什维克革命为他们提供了极大的机会。这些社会主义生产主义者们，热衷于创建新政权的政治家们所提倡的新社会，他们品味与工人、科学家和工程师们肩并肩工作的机会。这个政权，从它的角度也高兴地发现艺术家们支持革命。特别是塔特林，以福音传道的能量对此作出响应。他给第三国际设计的纪念碑，体现了政治家和艺术家的想象。1919 年，受革命美术部委托的纪念碑，实际上是为 1921 年在莫斯科举行的第三国际共产主义大会建造的建筑模型。这是一个大胆创新的空想设计，但从来没能建造，在技术落后的苏联，是不可能建起来的。不过，它依然站在那里，作为一个强力的，虽说有些伤感的纪念碑，纪念乌托邦式的苏维埃之梦，纪念充满激情信念、坚信现代的艺术家兼工程师，能在这样一个社会的时尚里起到完美的作用。

在紧接着的后革命时期，关于在共产主义的新社会中，艺术和艺术家作用的辩论没完没了。塔特林把他的塔描述成"纯粹艺术形式的统一（包括绘画、雕塑和建筑），为了实用目的而统一"，表明了向积极参与社会的转换。并不是所有的生产主义者都对这种变化感到高兴。1920 年 8 月，贾波和佩夫斯纳解散了队伍，他们的《现实主义宣言》和在莫斯科举行的室外作品展览，为新构成主义抽象艺术定下了五条原则。他们的许多言论（放弃表现性地运用色彩、线条、体量和容量，提倡使用"真实"的工业材料）是没有争议的，但他们不能接受塔特林的观点，即艺术必须有

左：**康斯坦丁·梅尔尼科夫，莫斯科，卢萨科夫俱乐部，1927 年**
梅尔尼科夫的建筑所展示的"几何递进"结构，与塔特林著名的塔的对数螺旋结构形成对比。表现出现代材料的纪念性效果。

对页：**弗拉基米尔·塔特林，第三国际纪念碑，1919 年**
这是一座巨大的螺旋形铁塔，有高科技的信息中心，有播送新闻和宣传的露天屏幕，还有把图像投射到云里的设备。在前面的是塔特林，手里拿着一个烟斗。

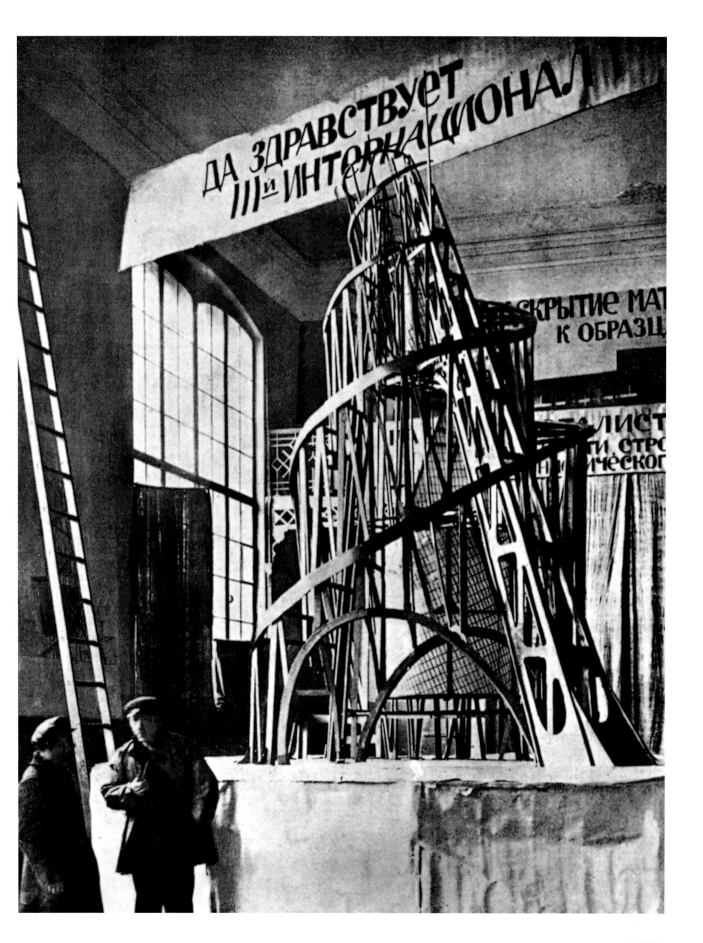

构成主义 Constructivism

年），每人都拿出了五件作品并在目录上发表了言论，宣布架上绘画死亡了，他们将对生产主义艺术作出奉献。同年，罗德琴科、斯捷潘诺娃、康斯坦丁·梅杜涅斯基（Konstantin Medunetsky，1899~1935 年）、弗拉基米尔·斯滕贝格（Vladimir Stenberg，1899~1982 年）和乔治·斯滕贝格（Georgii Stenberg，1900~1933 年）兄弟、卡尔·约干松（Karl Ioganson，约 1890~1929 年）和阿里克谢·加恩（Alexei Gan，1893~1940 年）成立了第一构成主义工作组。加恩这位平面造型设计艺术家也是这个小组的主要理论家。他写道：

> 这个小组把科学的和假设的方法带到它的任务里，主张将思想成分与形式成分融合，以取得从实验室的实验到实际活动的真正转变。

直接的社会和政治的一面。结果，两个生产主义派别之间在思想上发生冲突，他们双方，当时都令人不解地称自己为构成主义。贾波否定了塔特林为第三国际做的纪念碑模型，说它"不是纯粹的构成主义艺术，只是机器的模仿品"，而塔特林、罗德琴科和斯捷潘诺娃（Stepanova）发表了《生产主义团体纲领》，重申对艺术家兼工程师的"生产艺术"的承诺。这种方法更好地适应了共产主义政权，所以，许多支持"纯"艺术方法的人，比如贾波和佩夫斯纳，离开了俄国。1922 年，贾波移居国外，1923 年，佩夫斯纳把构成主义的版本传播到西方，在那里，被称作欧洲或国际的构成主义。

在俄国，生产主义或苏维埃构成主义，仍然在加快步伐和招兵买马。在1921年的"5×5=25"的展览上，罗德琴科、斯捷潘诺娃、留波夫·波波娃（Liubov Popova，1889~1924 年）、亚历山大·维斯宁（Alexander Vesnin，1883~1959 年）和亚历山德拉·埃克斯特（Alexandra Exter，1884~1949

构成主义的大部分理论为口号式的，比如："打倒艺术！技术万岁！"，塔特林最喜爱的是"艺术进入生活！"。构成主义宣言发表在先锋杂志《艺术左派》和其后的杂志《新艺术左派》（Novyi Left）上，加恩在他的著作《构成主义》（1922 年）里，提升了构成主义思想。

1920 年代初期和中期，是构成主义的全盛期。俄国构成主义艺术家在为新社会的服务中，致力于一切东西的设计，从家具和书籍装帧到瓷器和服装。奥尔加·罗赞诺娃（Olga Rozanova，1886~1918 年）、古斯塔夫·克鲁奇斯（Gustav Klutsis，1895~1944 年）、乔治·雅库洛夫（Georgi Yakulov，1884~1928 年）和伊尔·利西茨基（El Lissitzky，1890~1947 年），都努力将抽象艺术语言运用于实际物体。特别作出先驱性贡献的是：从事纺织品设计的波波娃和斯捷潘诺娃；从事舞美设计的维斯宁、波波娃、雅库洛夫和埃克斯特；还有从事印刷术、展览和书籍装帧设计的利西茨基。利西茨基发明了"普隆"（proun，是 Pro-Unovis 新艺术学派的缩写；制图和绘画的空间结构，译注）。这个术语起到他许多抽象绘画标题的作用，旨在确定二维和三维艺术的新领域。1923 年，利西茨基在柏林大型艺术展览上展示了"普隆房间"（Proun Room），那是在房间表面布满连绵不断浮雕的小屋。

构成主义建筑（往往是设计出来却没有建造）还是兴

上：伊尔·利西茨基，《用红色楔形击打白色》，1919~1920 年
利西茨基的著名内战宣传招贴画，以简单而有力的平面象征符号，而不是用传统构图里的词语和图画，传递了直接信息。

下：《艺术左派》的传播，第 2 号，1923 年
瓦尔瓦拉·斯捷潘诺娃，图左是运动服设计；图右是亚历山大·罗德琴科的徽标设计。像波波娃一样，斯捷潘诺娃是一位优秀的纺织品设计师。构成主义设计师不仅是艺术家，也是创造性的技师，他们为社会的目的作奉献。

盛起来。伊万·里昂尼多夫（Ivan Leonidov，1902~1959年）、康斯坦丁·梅尔尼科夫（Konstantin Melnikov，1890~1933年）和维克托·维斯宁（Victor Vesnin，1882~1950年）都是大胆设计风格的最早实践者，他们使用现代的材料，强调建筑物不同部分的功能和结构的通透性。这些成了苏联构成主义建筑和 *国际风格建筑常用词汇的主要特征。1929年，利西茨基描述了这些特征，写了关于 A·维斯宁为莫斯科真理报建筑（Pravda）作的设计（1923年）：

> 所有的附件……比如标记、广告、时钟、喇叭、甚至电梯内部，都作为设计的完整元素相互配合，并综合成一个统一的整体。这就是构成主义的美学。

苏联的构成主义，作为共产主义国家非官方风格的风行，随着斯大林五年计划的推出和后来指令 *社会主义现实主义（Socialist Realism）为共产主义的官方风格，到1920年代后期就寿终正寝了。不过，到了此时，俄国抽象主义运动的信条已经传播开来，这还得归因于佩夫斯纳兄弟和利西茨基被放逐国外。

在1921和1928年间，利西茨基在德国、荷兰和瑞士住过一段时间，与无数的先锋艺术家团体进行过接触[包括在柏林的 *达达艺术家乔治·格罗斯（George Grosz））和在汉诺威的库尔特·施威特斯（Kurt Schwitters）]与他们一起合办构成主义出版物与展览。1922年，他在柏林和阿姆斯特丹组织并设计了俄国抽象主义艺术大型展览，展出了利西茨基、马列维奇、罗德琴科和塔特林的至上主义和构成主义作品。俄国的现代艺术对 *风格派的艺术家、建筑师和 *包豪斯发生了影响。

尽管他们有不同的思想进程，但由至上主义和构成主义创造的抽象视觉语汇和几何形式，对全世界的绘画、雕塑、设计和建筑产生了深远影响。类似的是，"为艺术而艺术"和"为生活而艺术"之间的辩论，也是在两派之间以及在构成主义自身展开的，在整个艺术史中持续下去。

Key Collections
Museum of Modern Art, New York
State Russian Museum, St Petersburg
Tate Gallery, London
Tretyakov Gallery, Moscow

Key Books
J. Milner, *Vladimir Tatlin and the Russian Avant-Garde* (New Haven, CT, 1983)
S. Lemoine, *Alexandre Rodchenko* (1987)
C. Mount, *Stenberg Brothers* (1997)
John E. Bowlt and Matthew Drutt (eds), *Amazons of the Avant-Garde* (exh. cat., Solomon R. Guggenheim Museum, New York, 1999)

形而上绘画　Pittura Metafisica

> 艺术作品为了真正变得不朽，就必须逃脱所有人类的限制：逻辑和常识只会干扰。
> 乔治·德基里科（Giorgio de Chirico），1913年

大约从1913年起由乔治·德基里科（Giorgio de Chirico，1888~1978年）以及后来由 *前未来主义艺术家卡洛·卡拉（Carlo Carrà，1881~1966年）发展起来的绘画风格，得名形而上绘画。与未来主义作品的鼓噪和运动相反，形而上绘画是安宁而静止的。形而上绘画有许多可辨认的特征，尤其是古典装饰的建筑场景、变形的透视、奇怪的梦境形象；还有一些毫不相干物体的并置，诸如手套、半身肖像、香蕉、火车，最重要的是它们那种令人不安的神秘气氛。人类的出场和不出场，由古典雕像或无特色的人体模型来提示时，那么让人心神不安。

形而上绘画的画家们认为，艺术像是预言，艺术家既是诗人又是先知，因为他们在"视力清楚"的时刻，能够去除外表的面具，揭示藏在后面的"真实现实"。他们的策略是，超越现实的物理外表，用无法辨认或高深莫测的形象，使观者焦躁或吃惊。虽然他们对自然主义的表现不感兴趣，也不喜欢创造任何特定时间或空间，但是，他们对日常生活的怪诞现象神魂颠倒，就像后来被德基里科封圣的 *超现实主义那样，旨在创造一种气氛，抓住普通事物中的绝妙之处。就像德基里科在1919年写的："尽管梦是一种非常奇怪的现象和无法解释的谜，但更难以解释的是这个谜……我们的头脑竟然赐给它某些客观事物和生活面貌。"

他的许多绘画表现了荒芜的城市广场，或者导致幽闭

形而上绘画　Pittura Metafisica

恐惧症的室内，绘画色彩昏暗阴沉，像是舞台灯光，阴影让人毛骨悚然。有些画面是基于都灵和费拉拉的场景，德基里科曾在那里住过。在描述他的作品时，他谈起所创造的孤独气氛，"当静物变得活起来时，或者人物变得静止时"，这种气氛就出现了。另一方面，卡拉的绘画一般以抒情手段表现同样类型的肖像的形象，用更强的光、更鲜艳的色彩和偶尔的幽默。尽管他的作品使人不安，但很少有不祥之感；作品更体现出"荒诞剧院"的精神，而不是"残酷剧院"的精神。

卡拉和德基里科于1917年在费拉拉的军事医院里相遇，两人都在那里治疗精神病并很快开始密切合作。卡拉加入了德基里科，他的哥哥阿尔贝托·萨维尼奥（Alberto Savinio，1891~1952年，一位作家和作曲家）和菲利波·德皮西斯（Filippo de Pisis，1896~1956年，一位诗人，后来成为画家），组成形而上学派（Scuola Metafisica）。他们的大部分思想，形成于他们的兄长们对德国哲学家阿图尔·叔本华（Arthur Schopenhauer，1788~1860年）、弗里德里希·尼采（Friedrich Nietzsche，1844~1900年）和奥托·魏宁格尔（Otto Weininger，1880~1903年）的兴趣，1906年到1908年，他们生活在慕尼黑期间，阅读过这些哲学家的著作。叔本华的直觉知识思想、尼采的不可思议理论和魏宁格尔的几何形而上学观念，都支持并输入到艺术家们自己的思想中来。

另一个重要影响和支持的来源，是纪尧姆·阿波里耐（Guillaume Apollinaire，1880~1918年），他是法国诗人和艺术批评家，也是第一个在1913年将德基里科的绘画称为"形而上"的人，1911年和1913年之间，他和当时住在巴

上：乔治·德基里科，《意大利的广场》，1912年
德基里科的典型绘画，是郁郁沉思的古典雕像、拉长的阴影、飞驰而过的火车和荒芜的广场，所有这些促成了孤独和神秘感。

黎的德基里科定期会面。这是阿波里耐与＊奥菲士主义相关的一段时期，某些奥菲士主义的主题（艺术的救赎性质、艺术作为神秘或难懂的思想），体现在形而上绘画的作品中。

这个画派只延续到1920年左右，当时，德基里科和卡拉之间关于是谁先发起了运动的问题，产生了激烈的争论，画派不欢而散。到那时为止，形而上绘画的风格已由杂志《造型的价值》（Valori plastici，1918~1920年）传播开来，这家杂志还赞助了巡回展览。1921年，题为"年轻的意大利"的展览，主要展出了卡拉、德基里科和已经采用这个风格某些方面的乔治·莫兰迪（Georgio Morandi，1890~1964年）的绘画。

虽然形而上学派探索时间短暂，但形而上绘画风格的高度影响，贯穿1920年代。在意大利，艺术家们找到了一种灵感，包括一些意大利20世纪（＊Novecento Italiano）的成员，如费利切·卡索拉蒂（Felicia Casorati）和马里奥·西罗尼（Mario Sironi）；在德国，对一些艺术家，像乔治·格罗斯（George Grosz，见＊新现实性）、奥斯卡·施莱默（Oskar Schhlemmer；见＊包豪斯）以及马克斯·恩斯特（Max Ernst，见＊超现实主义）；在巴黎，德基里科作为超现实主义显赫的前辈，受到崇敬。

Key Collections
Fine Arts Museums of San Francisco, San Francisco, California
Museum of Modern Art, New York
Pinacoteca di Brera, Milan, Italy
Staatsgalerie, Stuttgart, Germany

Key Books
G. de Chirico, *Giorgio de Chirico* (1979)
P. Gimferrer, *Giorgio de Chirico* (1989)
G. de Chirico, *Giorgio de Chirico and America* (1996)
K. Wilkin and G. Morandi, *Giorgio Morandi* (1999)

漩涡主义　Vorticism

> 漩涡的中心，是一大块静谧之地，所有能量都集中在那里，在集中的核心，就是漩涡主义。
>
> 温德姆·刘易斯（Wyndham Lewis）

漩涡主义由作家和画家温德姆·刘易斯（Wyndham Lewis，1884~1957年）创立于1914年，他用土生土长的运动来复兴英国的艺术，企图与欧洲大陆的＊方块主义、＊未来主义和＊表现主义唱反调。这场运动几乎立刻被第一次世界大战的爆发所吞没，尽管如此，刘易斯和他的同事们依然设法创造一种给人印象深刻的作品主体，其中有以尖锐色块为特征的绘画、机械的和异乡的雕塑，还有无限鄙视与极度热情相混合的著作。

刘易斯以前曾是罗杰·弗赖伊（Roger Fry）的奥米伽工作室（Omega Workshop）的一位成员，但在与弗赖伊的一次争吵之后离开了，并于1949年成立了一个竞争团体叫反叛艺术中心（Rebel Art Centre），其他一些也对弗赖伊的＊后印象主义美学和工艺美术运动的原则不满的艺术家，也与他聚在一起，他们是弗雷德里克·埃切尔斯（Frederick Etchells，1886~1973年）、爱德华·沃兹沃思（Edward Wadsworth，1889~1949年）和卡斯伯特·汉密尔顿（Cuthbert Hamilton，1884~1959年）。很快，又有些人加入他们，有杰茜卡·迪斯莫尔（Jessica Dismorr，1885~1939年）、海伦·桑德斯（Helen Saunders，1885~1963年）、劳伦斯·阿特金森（Lawrence Atkinson，1873~1931年）、威廉·罗伯茨（William Roberts，1895~1980年）和法国雕塑家兼画家亨利·戈迪耶-布尔杰斯卡（Gaudier-Brzeska，1891~1915年）。其他与漩涡主义有关的艺术家包括，戴维·邦伯格（David Bomberg，1890~1957年）、雅各布·克雷默（Jacob Kramer，1892~1962年）、英国未来主义艺术家克里斯托弗·内文森（Christopher Nevinson，1889~1946年）、摄影师阿尔文·兰登·科伯恩（Alvin Langdon Coburn，1882~1966年）和美籍英国雕塑家雅各布·爱泼斯坦（Jocob Epstein，1880~1959年）。

美国诗人T·S·埃利奥特（Eliot，永久住处在英国）

漩涡主义 Vorticism

上：温德姆·刘易斯，《雅典的蒂蒙》(Timon)，1913年
虽然机器和工厂是漩涡主义艺术家作品主题更加普遍的特征，但古典和文学主题也对刘易斯有吸引力，尤其是那些赋予他们自身特征的冷冰冰的机器风格。

和埃兹拉·庞德（Ezra Pound）是重要的文学联盟，正如和哲学家 T·E·休姆（Hulme，1883~1917年）的联盟一样。休姆在1914年初，用文章和讲座帮助这个流派铺平道路，在这当中表达了他的信念，现代艺术应当是"人体的表现要有棱角……坚硬和几何形的……往往是完全没有生命的和变形的，适合僵硬的线条和立体的形状"，这是对许多漩涡主义作品恰如其分的描述。

刘易斯和反叛艺术中心的艺术家们，想把英国的艺术从过去拽回来，创造一种当代的、轮廓锐利的抽象，这种抽象和他们周围的世界相关。庞德和刘易斯于1914年创办了《爆炸：英国漩涡的评论》杂志，解释了他们关于新运动的思想，庞德为它取名为"漩涡主义"。庞德视漩涡为"最高能量的点"，并将它定义为"光芒四射的节点或星团……从那里，通过那里，进入那里，思想不停地激荡。"刘易斯写道："现代运动的艺术家是野蛮人……这种巨大的、吵闹的、新闻的、现代化生活的仙境沙漠，让他更加成为技术上的原始人。"

和机器时代密切相关，是漩涡主义的言辞上和形象上的重要特征。漩涡主义要让他们的艺术包含"机器的形式、工厂、新的庞大建筑物、桥梁以及工程。"他们运用锐利的风格和机器似的形式，但是和美国的 * 精确主义不一样，精确主义不选择明显的机器形象。

唯一的漩涡主义展览于1915年6月在伦敦的多雷画廊展出。刘易斯在展览目录上继续他的抨击，将漩涡主义定义为：

1. 与毕加索品位的消极性相反的活动；
2. 与索然无味和趣闻轶事的特点相反的意义，为此，自然主义艺术家受到谴责；
3. 与模仿性的电影术、未来主义的大惊小怪和歇斯底里相反的基本运动和活动（比如头脑的能量）。

像许多在1914年前夕的欧洲运动一样，漩涡主义是战争的受害者。戈迪耶 – 布尔杰斯卡和休姆在战斗中身亡，而且大多数其他成员也离开英国去服兵役。刘易斯、沃兹沃思、罗伯茨和内文森当的是官方的战地艺术家，他们用几何风格无所畏惧地描述战争悲剧。

在整个战争期间，庞德作出勇敢的尝试来维持这个运动。他出版关于戈迪耶 – 布尔杰斯卡的回忆录，书写关于这个运动的文章，并支持科伯恩探索抽象摄影的形式，将其称为漩涡影像（Vortography），庞德还说服纽约收藏家约翰·奎因（John Quinn）收藏漩涡主义艺术家的作品，并于1917年在纽约主办了漩涡主义作品的展览会。

虽然漩涡主义昙花一现，但它留下了痕迹，并为英国抽象艺术的未来发展打下基础。在1920年代和1930年代，随着爱德华·麦克奈特·考弗（Edward McKnight Kauffer，1890~1954年）为伦敦交通系统画的招贴画出现，漩涡主义的某种东西进入主流，以及公众的意识。

Key Collections
Imperial War Museum, London
London's Transport Museum, London
Museum of Modern Art, New York
Tate Gallery, London

Key Books
W. Wees, *Vorticism and the English Avantgarde* (Manchester, 1972)
R. Cork, *Vorticism and Abstract Art in the First Machine Age* (1975)
D. Peters-Corbett, *Wyndham Lewis and the Art of Modern War* (Cambridge, UK, 1998)
P. Edwards, *Wyndham Lewis* (2000)

匈牙利行动主义　Hungarian Activism

> 《今天》杂志不是要建立一种新艺术流派，
> 而是一种全新的艺术和世界观。
>
> 伊万·赫维西（Ivan Hevesy），《今天》的艺术评论家

匈牙利行动主义是一个先锋艺术、文学和政治的运动，大约于1914年发生在布达佩斯，发起人是诗人、小说家、作家和理论家拉霍斯·卡萨克（Lajos Kassak，1887~1967年）。卡萨克召集了进步的艺术家、作家、批评家和哲学家，共同改革艺术和创造一个社会主义社会。这些艺术家有散多尔·波特尼克（Sandor Bortnyik，1893~1976年）、约瑟夫·内梅斯·拉姆波斯（Jozsef Nemes Lamperth，1891~1924年）、拉兹洛·莫霍伊－纳吉（Laszlo Moholy-Nagy，1895~1946年）、拉兹罗·佩里（Laszlo Peri，1899~1967年）、雅诺士·马蒂斯·托伊茨（Janos Mattis Teutsch，1884~1960年）和拉若斯·提哈尼克（Lajos Tihanyic，1885~1938年）。无法用单一风格来定义这个派别，但这些艺术家都团结一致，反对当时在匈牙利占主导地位且有些保守的 *后印象主义。他们在创造激进的现代艺术的尝试中，转向更新的国际发展，比如 *方块主义、*未来主义、*表现主义，后来又转向 *达达和 *构成主义。

行动主义的社会和艺术信息，是通过卡萨克编辑的《行动》（A Tett）杂志传播的，从1915年11月至1916年9月发刊17期。后来，《行动》由于印刷"敌对国家的宣传品"而遭禁，但卡萨克立刻以新的杂志《今天》（MA）回应，《今天》从1916年11月在布达佩斯出版，直到1919年7月再次遭禁。《今天》杂志的编辑是卡萨克和他的姐夫贝拉·维茨（Béla Uitz，1887~1972年），他是一位画家和平面造型设计艺术家。

这个流派从1917年到1919年在布达佩斯组织他们作品的展览会，那时他们支持短命的1919年匈牙利的苏维埃共和国。随着133天的共和国被推翻，许多行动主义艺术家，包括卡萨克、拉姆波斯和维茨被捕，大多数人被迫移民定居奥地利、德国、法国和苏联。

卡萨克于1920年5月从维也纳再次办起《今天》杂志，那是一份国际艺术评论杂志，它迅速成为匈牙利被流放者的焦点。直到1926年停止出版以前，他都是行动主义连续讨论艺术在社会中作用的论坛。这份杂志和这个流派都变得和构成主义、达达、*包豪斯和 *风格派当代艺术家的艺术和建筑的辩论有更密切的关系，所有这些流派都倾向于相似的激进改革。1921年，卡萨克将视觉艺术加到他个人的全部活动中去。他开始创造新类型的纯几何艺术，这种艺术与 *至上主义和构成主义有关，并以现代建筑的原则为基础，他将其称作绘画的建筑（Bildarchitekyur）。

接下来的一年，卡萨克和莫霍伊－纳吉出版了《新艺术家的书》（Buch neuer Kunstler），这是一本有插图的构成主义、未来主义、*纯粹主义艺术和建筑的纵览，书上还画有汽车、飞机和机器的插图，突出了他们对机器形式的赞赏，对功能建筑转变社会力量的信念。卡萨克的行动主义和构成主义理论，影响了他的许多当代人，其中有波特尼克（Bortnyik）、莫霍伊－纳吉和佩里。通过莫霍伊－纳吉，他的思想传到了包豪斯。1926年，卡萨克结束了他的流亡，回到匈牙利，在那里，他继续在先锋运动中发挥重要作用。

Key Collections
Hungarian National Gallery, Budapest, Hungary
Janus Pannonius Museum, Pécs, Hungary
J. Paul Getty Museum, Los Angeles, California
National Museum of American Art, Washington, D.C.

Key Books
L. Neméth, *Modern Art in Hungary* (Budapest, 1969)
The Hungarian Avant Garde, The Eight and the Activists (exh. cat., Hayward Gallery, London, 1980)
Lajos Kassák (exh. cat. Matignon Gallery, New York, 1984)
László Moholy-Nagy, 1895–1946 (exh. cat., J. Paul Getty Museum, Los Angeles, 1995)

上：拉乔斯·卡萨克，《图画的建筑》（Bildarchitekyur），1922年
卡萨克在1921年行动主义宣言中宣布他的绘画，"建筑是新秩序的合成……绝对的图画是图画的建筑。艺术改变我们，我们也变得能够改变我们的周围。"

阿姆斯特丹学派　School of Amsterdam

> 我遵守我的调和计划……功能加上动态是挑战。
> 埃里希·门德尔松（Erich Mendelsohn）

从1915年前后直到大约1930年，一群主要在阿姆斯特丹工作的荷兰建筑师，发展了他们自己的*表现主义建筑类型，其特征是极富创新精神的砖结构建筑，且坚定地保留了荷兰本土的传统。他们和德国表现主义建筑师紧密相关，像他们一样，信奉建筑是提高生活质量的力量。他们和同时代的*风格派建筑师不同，他们拒绝现代主义的玻璃和钢铁。

阿姆斯特丹学派的主要建筑师是米歇尔·德克勒克（Michel de Klerk，1884~1923年）、彼得·洛德维克·克雷默（Pieter Lodewijk Kramer，1881~1961年）和约翰·梅尔基奥尔·范德尔·梅（Johann Melchior van der Mey，1878~1949年）。他们思想的共同出发点，是荷兰现代建筑之父亨德里克·彼得吕斯·贝尔拉格（Hendrik Petrus Berlage，1856~1934年）的"理性主义"建筑，这种理性主义体现在他设计的阿姆斯特丹股票交易大楼（1897~1903年）里。虽然阿姆斯特丹学派反对贝尔拉格作品的严肃性，但他的作品体现了他对建筑中本土砖的表现力的信念（红砖来自莱顿，灰砖来自豪达，黄砖来自乌德勒支），他的建筑物独创性地使用了清水砖和混凝土。他们还从*新艺术运动的建筑师［比利时的亨利·范德费尔德（Henry Ven de Velde）和加泰罗尼亚人安东尼·高迪（Antoni Gaudí），见*现代主义］的实例中吸取灵感，并且像他们一样，接受"异国情调"、非欧洲影响和自然形式。他们的建筑物将建筑与几乎是雕塑般的砖工结合在一起。

航运大楼（Scheepvaarthuis，1911~1916年）是一座办公大楼，里面是设有六家船舶公司的总部，这座大楼淋漓尽致地体现了阿姆斯特丹学派的建筑思想和建筑物本身的功能。大楼的设计师是范德尔·梅，合作者是克勒克和克拉默，装饰丰富的砖和混凝土的外表，覆盖了坚固的混凝土框架。使用这座楼的公司，用装饰的海洋图腾来表现公司的性质，用斜向的大楼入口进一步突出了令人激动的特征。这种奇异的效果，使人联想起高迪的建筑物，并与那个时期随处可见的理性主义建筑形成鲜明对比。

米歇尔·德克勒克，阿姆斯特丹，埃根哈德居住区，1913~1920年
阿姆斯特丹学派整体地、冒险地处理住宅。在一段短暂时期，预算充足，且业主们允许他们自由发挥，因此建筑师们创造了视觉上的奇观，且一直成为城市魅力的主要部分。

阿姆斯特丹的社会主义城市委员会面临着紧迫的需要，要为迅速增长的人口提供更多的住房，并将阿姆斯特丹学派的风格纳入进来，认为这种风格会给他们的项目带来尊严和人性。住房协会开始委托给他们重要的任务，范德尔·梅和克拉默对阿姆斯特丹的城市发展产生了持久的影响。

阿姆斯特丹学派的成熟风格，明显比更早的航运大楼更拘谨。许多这样的工程项目都是合作完成，比如为埃根哈德居住区（Eigen Haard Estate，1913~1920年）做的设计，克勒克主持设计，并从其他建筑师那里吸收了一些东西。由阿姆斯特丹建筑师设计的居住区，也展示出与亨德里库斯·特奥多鲁斯·韦德维尔德（Hendricus Theodorus Wijdeveld）乡土建筑有机的"茅草屋顶"的亲缘关系，尽管表现出更彻底的结构倾向。韦德维尔德通过他编辑的《转折》杂志（Wendingen，1918~1936年），传播阿姆斯特丹学派的思想，当时，他的杂志是荷兰最有影响的建筑杂志。阿姆斯特丹学派建筑师倾向于创造波浪形的砖表面，使他们的风格得到了"围裙建筑"（schortjesarchitectuur）的绰号。

虽然克勒克在1923年逝世，但阿姆斯特丹学派在整个1920年代继续吸引人们的注意，并影响国内外其他一些城市的建筑作品。在1920年代初期，埃里希·门德尔松（Erich Mendelsohn，见表现主义）受韦德维尔德之邀，参观了埃根哈德居住区和达格拉德（Dageraad）住宅规划，当时这个规划正在建设之中，这次来访立刻在他的下一个作品中产生了影响，在卢肯瓦尔德（Luckenwalden）的那个帽子工厂，设计于1921年和1923年之间，其风格就是

模仿了克勒克的埃根哈德居住区。

查尔斯·霍尔登（Charles Holden, 1875~1960年）是伦敦交通系统的主要建筑师，他于1930年到阿姆斯特丹旅行，为扩建伦敦地铁车站的新风格寻找灵感。他钦佩阿姆斯特丹学派的砖结构建筑物，并吸收其风格的某些方面，和本土的元素相结合，创造了1930年代伦敦地铁的古典建筑。在萨德伯里镇（Sudbury Town）和阿尔诺格罗夫（Arnos Grove）的车站，可以从清水砖工、简洁的形式和审慎的装饰中看到荷兰的影响。按照艺术家和设计历史学家尼古拉斯·佩夫斯纳（Nikolaus Pevsner）的观点，霍尔登设计的"地铁站的影响力胜过1930年和1935年间设计的任何英国建筑"。

Key Monuments
Michel de Klerk, Dagerraad Estate, Amsterdam South, the Netherlands
—, Eigen Haard Estate, Amsterdam West, the Netherlands
Eric Mendelsohn, Steinberg, Hermann & Co. Hat Factory, Luckenwalde, Berliner Tageblatt, Berlin, Germany
Johann Melchior van der Mey, Scheepvaarthuis, Pr. Hendrikkade, Amsterdam, the Netherlands

Key Books
W. Pehnt, *Expressionist Architecture* (1980)
W. de Wit, *The Amsterdam School: Dutch Expressionist Architecture* (1983)
S. S. Frank, *Michel de Klerk 1884–1923* (Ann Arbor, MI, 1984)
M. Bock, et al., *Michel de Klerk (1884–1923)* (Rotterdam, 1997)

达达　Dada

> 妙就妙在你不能、而且也许不应该理解达达。
> 理查德·许尔斯贝克（Richard huelsenbeck），达达鼓手的回忆录，1974年

达达是一个国际的多学科现象，它既是一种思想状态或生活方式，又是一个运动。在第一次世界大战期间和之后，达达的思想和活动，在纽约、苏黎世、巴黎、柏林、汉诺威、科隆和巴塞罗那发展起来，当时，年轻的艺术家们一起牵手，表现他们对战争的愤怒。对他们而言，战争的灭绝性的恐惧，证明了所有已经建立起来的价值观的失败和虚伪。他们不仅针对政治和社会的当权派，而且针对艺术的当权派，它们在资产阶级社会中与名声败坏的社会—政治状态沆瀣一气。他们认为社会的唯一希望，是摧毁那些以理性和逻辑为基础的体制，并以无政府状态为基础的，一种原始的和非理性的体制取而代之。

他们故意运用粗暴的策略，猛烈地抨击人们已经接受的艺术、哲学、文学，在他们的示威中，运用诗歌朗读、噪声音乐会、展览和发宣言。他们的聚集地以小巧而

上：马塞尔·杜桑，《泉》，1917年，1963年的替代品
杜尚的陶瓷小便池标注着"R. Mutt"，他名声远扬，把本应开放思想性的任务带进艺术世界，同时，他还共时性地对一件艺术作品上作标注的价值分量，作出了直截了当的评价。

温馨为特色；在苏黎世的伏尔泰小酒馆（Cabaret Voltaire）、阿尔弗雷德·施蒂格利茨的分离派摄影美术馆（Alfred Stieglitz's Poto-Secession Gallery）、收藏家沃尔特（Walter）和路易丝·阿伦斯伯格（Louise Arensberg）的公寓，以及马里厄斯·德扎亚斯（Marius de Zayas），在纽约的现代美术馆，还有柏林的达达俱乐部，他们常聚一块儿义愤填膺，煽动灭绝旧东西，为新东西鸣锣开道。

1916年，达达这个术语在苏黎世形成。在真正的达达时尚中，对于这个词儿的"发现"存在相矛盾的解释。诗人理查德·许尔斯贝克（Richard Huelsenbeck，1892~1974年）振振有词地说：是他和画家兼音乐家的胡戈·巴尔（Hugo Ball，1886~1927年），从一本德法词典里随意挑选的这个词，而让·（汉斯）·阿尔普（Jean【Hans】Arp，1887~1966年）把这一良机看得更有趣，他说：

> 我在这里宣布，特里斯坦·查拉（Tristan Tzara）在1916年2月6日下午6点钟发现了这个词；当查拉第一次发出这个词的声音时，我和我的12个孩子都在场，它使我们理所当然地充满了热情。这事儿发生在苏黎世的泰拉斯咖啡馆，当时我的左鼻孔里正弄了点奶油糕点。

达达艺术家更是喜欢这个词的灵活性。巴尔在他的日记

达达 Dada

里写道："达达在罗马尼亚语里的意思是'对，对'。在法语里是摇马或竹马。在德语里意思是荒谬的幼稚标记。"以苏黎世为基地的其他重要达达艺术家是：巴尔的妻子，歌唱家埃米·亨宁斯（Emmy Hennings，1919~1953 年），罗马尼亚诗人特里斯坦·查拉（Tristan Tzara，1896~1963 年），罗马尼亚画家和雕塑家马塞尔·杨科（Marcel Janco，1895~1984 年）、德国画家和电影制作人汉斯·里希特（Hans Richter，1888~1976 年），阿尔普和他未来的妻子，瑞士画家、舞蹈家和设计师索菲·托伊伯（Sophie Taeuber，1889~1943 年）。

他们在苏黎世靠近运河的一块不毛之地建立了他们的基地，伏尔泰酒馆。就是在那里，达达艺术家们举行夜晚的歌唱、音乐、舞蹈、木偶和朗诵的演出（包括伤风败俗的场面，用三种语言同时朗诵诗歌并伴奏以噪声音乐）。巴尔读他的有声诗歌（由一些胡言乱语的词句反复喊话："zimzim uralla zimzim zanzibar"），查拉和阿尔普制作了"偶发"作品（诗歌或拼贴），他们将纸撕成碎片并让它们满天乱飞。查拉对 1916 年晚上达达事件的混乱和困惑的描述十分清楚：

> 拳击重新开始：方块主义舞蹈，戏装由杨科设计，每个男人头上顶着大鼓，噪声……体操的诗歌、元音的音乐会、野兽主义者的诗歌、静止的诗歌、思想的化学排列……更多的尖叫、大鼓、钢琴和有气无力的大炮、从观众身上脱下的纸板戏装、产妇在分娩狂躁中的间歇大声叫骂。

尽管如此，他们的疯狂中还是有方法的。如巴尔所说："由于似乎没有艺术、政治或宗教的信念足以阻拦这股急流，因此那里留下的只有恶作剧和流血的姿势。"像这样的荒谬主义的挑衅，不管是攻击性的或无理取闹的（让人回想到马里内蒂（Marinetti）和未来主义有意识的戏剧性和恶作剧），都是通过讽刺、讥笑、游戏和文字游戏对现状发起挑战。这是一种经纽约达达主义者改良过的策略。

战争期间，一群达达主义者在纽约获得认可，他们中有生于法国的马塞尔·杜桑（Marcel Duchamp，1887~1968 年）、生于法国的库班·弗朗西斯·皮卡比亚（Cuban Francis Picabia，1879~1953 年）、美国的 * 精确主义和达达主义者莫顿·尚伯格（Morton Schamberg，1881~1918 年）和美国的曼·雷（Man Ray，1890~1977 年）。皮卡比亚的《塞尚的肖像》（1920 年），是一只填充的猴子，作为塞尚、雷诺阿（Renoir）和伦勃朗（Rembrandt）的群体肖像；杜桑的 L.H.O.O.Q.（1919 年），是画上八字胡和胡子的蒙娜丽莎，这些都是对艺术世界毋庸置疑的偶像作大胆破旧的攻击。杜桑的蒙娜丽莎，运用了某种视觉和文字的玩笑，他和他的朋友们就爱开这样的玩笑：标题下流的双关语，突出了故意破坏的态度，当用法语一个字母一个字母发音的时候，

左：让·(汉斯)·阿尔普，《根据随机定律做的拼贴》，1946 年
阿尔普运用随机性来淹没过去，"我们寻找一种基本的艺术，把人类从这些时代狂怒的荒唐事中拯救出来"。

对页：汉娜·赫希，《用蛋糕刀切割》，约于 1919 年
赫希的蒙太奇经常包括她朋友的和名人的画。这里，巴德尔和伦尼（Lenin）正出现在题词"Die grosse dada"的上方，赫希的伙伴拉乌尔·豪斯曼以机器人躯体的形式悬在下面。

达达 Dada

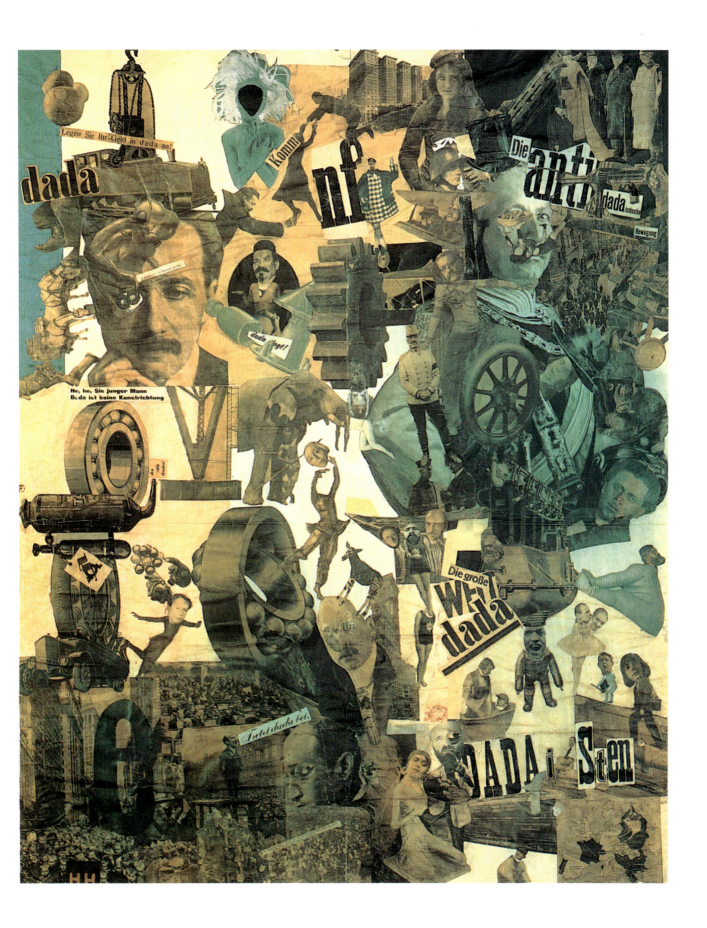

达达 Dada

上：拉乌尔·豪斯曼，《第一次国际达达展览会》，1920 年
豪斯曼对展出的讽刺性攻击（"这些另类花时间用破布做可怜的琐事"），预示了出现在报纸上的勃然大怒。戴猪头穿制服的傀儡，使格罗茨和哈特菲尔德（站在右边）因诽谤军队而遭罚款。

标题可以读成 Elle a chaud au cul（她有一个热屁股）。在视觉和文字的自相矛盾与相互作用中寻求快乐，也是尚伯格亵渎神明的作品《上帝》（约 1917 年）的整体面貌，那是在盒子上的水管装置圈套，还有曼·雷的著名作品铁钉，《礼物》（1921 年）这些作品都表明，达达真是集攻击性、幽默和放荡不羁于一身。曼·雷给杜桑拍照片，在他的头上剃出一颗星，照片题为"马塞尔·杜桑"（为德扎亚斯剃头，1921 年），这是 *人体艺术的早期例子，也许表明在这个时期达达作品的合作特征，有时闹着玩的本性。

杜桑给制造出的物体起绰号为艺术"现成品"。他声称"他的选择从不受品位的控制，而是基于视觉不经心的反映"。达达将物体错置在熟悉的环境里，而且把它们作为艺术品来表现的做法，大大地改变了视觉艺术的惯例。

第一次世界大战后，达达的活动由于其成员分散到德国和巴黎的一些地方而日益频繁。许尔斯贝克在柏林成立了达达俱乐部，其主要成员是约翰·哈特菲尔德（John Heartfield，也就是赫尔穆特·赫茨菲尔德—Helmut Herzfelde，1891~1988 年）和他的哥哥威兰·赫茨菲尔德（Wieland Herzfelde，1896~1988 年）、约翰尼斯·巴德尔（Johannes Baader，1876~1955 年）、拉乌尔·豪斯曼（Raoul Hausmann，1886~1971 年）、乔治·格罗茨（George Grosz，1893~1959 年，见 *新现实性）和汉娜·赫希（Hannah Hoch，1899~1979 年）。他们作品的特征是以机器和技术为时尚，并喜欢使用现成材料。他们作品的政治特征，比苏黎世达达和纽约达达更醒目。日常生活中的平面装饰碎片的组合，使人联想起 *立体主义运用的技术。蒙太奇是他们选择的技术，无论是哈特菲尔德和赫希的照片蒙太奇或豪斯曼的装配，如《机械脑袋：我们时代的精神》（1919~1920 年）。

他们作品的政治性质一目了然。哈特菲尔德后来成为一位纳粹主义的坦率批评家，他在 1916 年改了自己的德国名字"Herzfelde"（赫茨菲尔德），以此举来抗议反英的战时宣传。他用照片蒙太奇扭曲"现实"的照片，变成猛烈挑起争端的工具。赫希的照片蒙太奇，如《用厨房的刀从头到尾切掉德国文化时期最后的魏玛啤酒肚》（1919~1920 年）和《达达 – 恩斯特》（1920~1921 年），还表现了那个时代的某些骚乱和暴力，像速度的体验、技术、城市主义和工业化；但是首要的是，她设法了解了现代妇女的经历。战后柏林骚乱的政治气候，给达达革命一派和魏玛政府领导人反达达一派的紧张关系，提供了这种环境，但她的主题是新妇女（Nene Woman）和建立自己合法的女性圈子的斗争。赫希试图在与霍夫曼的关系中确立她自己的身份，尽管霍夫曼信奉"女权主义"理论并号召性革命，是心理上和身体上的暴力性。她采用漂亮、异国情调和谦卑的妇女媒体形象，把她们切开，然后将她们重新组合，以显示她们真正分化的、无能为力的状况。赫希的作品预示了 20 世纪末艺术家的作品，比如芭芭拉·克鲁格（Barbara Kruger）和辛迪·舍曼（Cindy Sherman，见 *后现代主义）的作品。

在科隆的达达分支开始于 1919 年，发起人是阿尔普和马克斯·恩斯特（Max Ernst，1891~1976 年，见 *超现实主义）。恩斯特在科隆举办了第一次达达展览。有一把可以袭击他的雕塑作品的斧头放在那里，为参观者想要袭击这件作品时提供方便。在汉诺威，达达的代表是库尔特·施威特斯（Kurt Schwitters，1887~1948 年）。他用"默兹"（Merz）这个字来描述这一个人的小分裂派，"默兹"可能是来自他 1919 年的一个拼贴作品"科默兹"（Kommerz，德文"商业"之意）这个词的一部分。后来这个词一再出现，描述默兹诗歌（Merzgedichte）、绘画和一个杂志（《默兹》，1923~1932 年），对该杂志，阿尔普、伊尔·利西茨基（El Lissitzky）和泰奥·范杜斯堡（Theo Van Doesburg 见 *构成主义和 *风格派）都投过稿。在施威特斯的拼贴、浮雕和默兹建筑（Merzbau）中，喜欢把文明的碎片转换成艺术，这一过程将对废品艺术、装配艺术和 *贫穷艺术产生影响。他的第一个默兹建筑开始于 1920 年，建立在汉诺威他的家里。这个用灰泥和废品做的别具一格的雕塑 – 堆积物，其中一些片段献给他的朋友们，诸如蒙德里安、贾波、阿尔普、利西茨基、马列维奇（Malevich）、里希特、密斯·凡·德·罗和杜斯堡。1935 年他离开德国时，这个雕塑作品已有两层楼高。1943 年，它毁于盟军的轰炸。

到 1921 年，许多原来达达的成员（包括查拉、阿尔普、恩斯特、曼·雷、杜桑和皮卡比亚）会聚巴黎，在那里又有一些人加入到他们当中，有著名诗人路易斯·阿拉贡（Louis Aragon）、菲利普·苏波（Philippe Soupault）、乔治·里伯蒙 – 德萨涅（Georges Ribemont-Dessaignes）和

法国诗人安德烈·布雷东（Andre Breton，见超现实主义）、艺术家苏珊·杜尚（Suzanne Duchamp，1889~1963年，马塞尔·杜桑的姐姐）和她的丈夫让·格罗蒂（Jean Grotti，1878~1958年），还有俄国的谢尔格·沙楚恩（Serge Charchoune，1888~1975年）。在巴黎，夜总会和节日使达达呈现出更多文学和戏剧的性质。随着他们的活动在公众中普及，这些革命的"反艺术家们"很快成为名人。然而，成员之间的意见不同，正在造成麻烦，1922年，在扎拉、皮卡比亚和布雷东之间逐渐发生了内斗，导致达达解体。

达达是解体了，但它的活动没有停止。许多达达艺术家转向超现实主义，创作出从达达初期发展而来的超现实主义作品。还有一些只能称为达达的继续活动，其中1924年的无政府主义电影《幕间休息》（Entr'Acte）和芭蕾舞《演出暂停》（Relâche，关门或今晚无演出），是两个最精彩的例子，讽刺的是从这个运动死亡之后开始的事儿。皮卡比亚写了剧本，勒内·克莱尔（Rene Clair，1889~1981年）担任导演，作曲家埃里克·萨蒂（Erik Satie，1866~1925年）制作配乐，曼·雷、杜桑、萨蒂和皮卡比亚当演员。这部无声的短电影（持续13分钟），独出心裁地在芭蕾舞剧的幕间休息时放映，打破了电影说故事式的"资产阶级的常规"，以及普遍认可的因果观念，时间和空间完全和达达艺术品一样，打乱了艺术的惯例。《演出暂停》是由瑞典罗尔夫·德马雷芭蕾舞团（Rolf de Mare's Ballets Suedois）演出的，壮观的舞台布景是由皮卡比亚设计的，曼·雷以舞蹈的角色抵着铮明瓦亮灯泡的幕布，那些灯泡就是想要让观众几乎睁不开眼。费尔南·莱热（见方块主义）赞成这部芭蕾舞剧的意图。他说："让剧情见鬼去吧"，《演出暂停》是大量屁股的大量兴奋，管它神圣不神圣。"

达达的影响已证明深远而持久。1951年，美国画家和作家罗伯特·马瑟韦尔（Robert Motherwell）编辑的文选《达达画家和诗人》出版，随着这本书的出版，达达在1950年代受到与以往不同的注意。解放的艺术手段和荒谬的讽刺，抓住了新一代艺术家和作家的想象力（见*新达达、*新现实主义和*表演艺术）。不过，达达最普遍和最永久的遗产是它的自由、叛逆和实验的态度。达达把艺术作为思想的表现，主张用任何东西来都可以制作艺术，以及对社会和艺术习俗的质疑，都不可逆转地改变了艺术的进程。里克特（Richter）在《达达，艺术和反艺术》（1964年）中，对这个运动有他自己的解释，他如此恰如其分地观察到：

> 达达不是人们所可以接受意义上的一个艺术运动；它是一场打破艺术世界的风暴，正如战争对各国所做的那样。它毫无预警地从郁闷的天空而降，在它身后留下新的一天，在新的一天中，积聚起来的能量由达达释放出来，这些能量体现在新形式、新材料、新思想、新方向和新人民之中，并且从中设法找到新人民。

Key Collections
Centre Georges Pompidou, Paris
Museum of Modern Art, New York
Philadelphia Museum of Art, Philadelphia, Pennsylvania
Tate Gallery, London

Key Books
R. Motherwell (ed.), *The Dada Painters and Poets: An Anthology* (Cambridge, MA, 1989)
M. Lavin, *Cut with the Kitchen Knife: the Weimar Photomontages of Hannah Höch* (1993)
H. Richter, *Dada: Art and Anti Art* (1997)
A. Schwartz, *The Complete Works of Marcel Duchamp* (1997)
D. Ades, N. Cox and D. Hopkins, *Marcel Duchamp* (1999)

纯粹主义　　Purism

> 绘画是情感传播的机器。
> 阿梅代·奥藏方和勒·柯布西耶（Amedee Ozenfant and Le Corbusier）

纯粹主义是一场后方块主义运动，随一本叫《方块主义之后》（Apres le Cubisme，1918年）的书出版而兴起，书的作者是法国画家阿梅代·奥藏方（1886~1966年）和生于瑞士的画家、雕塑家和建筑师夏尔·爱德华·让纳雷（Charles Edouard Jeanneret，1887~1956年），他的笔名大名鼎鼎，勒·柯布西耶（见*国际风格）。这两位艺术家对他们所看见的*方块主义堕落成繁杂的装饰大失所望。他们号召"重建一种健康的艺术"，以清晰、准确的表现为基础，要用手法的经济性和比例的和谐。他们受到在机器形式里找到的纯粹性和美丽的启发，并受到他们的信

纯粹主义 Purism

上：勒·柯布西耶，《新精神馆的室内》，1925 年
勒·柯布西耶的纯粹主义室内，包含了一系列多种多样和精心挑选的物体，有他自己的绘画（右边远处）和莱热的绘画（右）、来自维也纳的托内的弯曲木椅、巴黎的铁质家具和伦敦的皮革软垫扶手椅。

念的指引，认为古典的数字公式能产生出和谐感，并由此带来快乐。

纯粹主义绘画的第一次展览于1918年在巴黎的托马斯美术馆举行，其主题还是方块主义的，像日常用品、乐器等，但在新纯粹主义的典型中更加可以辨认。强调的不是分解一个物体，而是赞美其几何性和简洁性。画面中，与形状相关联的物体，有精致的轮廓线，构成强烈的形象，显现出两种清晰的视图，深度和剪影，画家以光滑的、冷峻的时尚与柔和的色彩表现出来。

这两位艺术家的坚定不移的信念是：秩序是人类的基本需要，这种需要引导人们形成包罗万象的纯粹主义美学，包括建筑、产品设计以及绘画。他们的信念发展成争取秩序的使命性运动，他们通过自己的先锋艺术和文学杂志《新精神》（L'Esprit Nouveau，1920~1925年）

以及著作《走向新建筑》（1923年）、《现代绘画》（1925年）开展了这场运动。他们所写的题为"纯粹主义"（Le Purisme）的文章，刊登在《新精神》（1921年1月）上，这两位艺术家写道："我们认为绘画不是一个表面，而是一种空间……一种纯粹的、相关的和建筑的元素相结合。"

勒·柯布西耶在1924年宣布："感谢机器，感谢对什么是典型的鉴别、选择的过程和标准的建立，这本身将宣布一种新风格"，他说这话的时候，想象到了一种功能性的风格，装饰将从这种风格中清除出去。1925年，在巴黎装饰艺术博览会的新精神馆（Pavillon de L'Esprit Nouveau），宣布了这种新风格。勒·柯布西耶两层楼的纯粹主义展厅里，陈列有亨利·劳伦斯（Henri Laurens）和雅克·利普希茨（Jaeques Lipchitz）的雕塑，以及工业化制作的典型物体（type-objects），这些典型物体表现了人文主义者的功能主义，比如托内（Thonet）弯曲木家具。

1922年，他与他的堂弟皮埃尔·让纳雷（Pierre Jeanneret，1896~1967年）合开了一家工作室，他们一起做了无数的建筑和城市规划以及设计项目，1928年，还为一辆汽车做了样品。从1927年起，勒·柯布西耶和让纳雷

开始与夏洛特·佩里安（Charlotte Perriand，1903~1999年）合作设计家具作品，其中的许多家具，比如钢管、黑色皮革扶手椅和长椅，现在人们把它们视为经典设计。

虽然纯粹主义没有发展成一个绘画学派，但许多人和奥藏方和勒·柯布西耶有共同受机器启发的美学思想，尤其是费尔南·莱热（见方块主义、*包豪斯的成员和*精确主义艺术家）。大约在1926年，在奥藏方和勒·柯布西耶分开之际，纯粹主义的思想，有些是对现代建筑和产品设计产生最重要的形式方面的影响，已经开始传播开来。

Key Collections
Fine Arts Museums of San Francisco, San Francisco, California
Museum of Modern Art, New York
Öffentliche Kunstsammlung, Basel, Switzerland
Solomon R. Guggenheim Museum, New York

Key Books
C. Green, *Cubism and its Enemies* (New Haven, CT, 1987)
K. E. Silver, *Esprit de Corps: The Art of the Parisian Avant-Garde and the First World War, 1914–1925* (Princeton, NJ, 1989)
W. Curtis, *Le Corbusier* (1992)
Jean Jenger, et al, *Le Corbusier: Architect, Painter, Poet* (1996)

风格派　De Stijl

> 当生活的美依然不足时，艺术只是一种替代物。
> 当生活获得平衡时，它将按比例消失。
> 皮耶·蒙德里安（Piet Mondrian），1937年

风格派是由艺术家、建筑师和设计师组成的联盟，1917年，荷兰画家和建筑师泰奥·范杜斯堡（Theo Van Doesburg，1884~1931年）将成员们聚集在一起。荷兰虽然在第一次世界大战中保持中立，但仍饱受苦难，风格派的使命就是创造一种新的具有和平与和谐精神的国际艺术。原来的成员有杜斯堡，荷兰画家巴尔特·范德尔·莱克（Bart Van der Leck，1876~1958年）和皮耶·蒙德里安（1872~1944年），比利时画家和雕塑家乔治·范同格罗（Georges Vantongerloo，1886~1965年），匈牙利建筑师和设计师维尔莫斯·胡查尔（Vilmos Huszar，1884~1960年），荷兰建筑师J·J·P·奥德（Oud，1890~1963年）、罗伯特·范特霍夫（Robert Van't Hoff，1887~1979年）和简·威尔斯（Jan Wils，1891~1972年）以及诗人安东尼·科克（Antony Kok）。

范杜斯堡、蒙德里安、范同格罗和德尔·莱克已经在一起工作，想创造抽象的视觉词汇，一种能投入实际目的的词汇，并且交流他们向往更好社会的愿望。水平和竖直线条的使用、直角、矩形平涂色块，都是他们那个时期作品的特征。在适当的时候，他们的调色板最终减少到使用三原色（红、黄、蓝）和中性色（灰、黑、白）。为描述这个精简的风格，蒙德里安创造了"新造型主义"（neo-plasticism）这个术语。1917年，他写道：

> 这些通用的造型手段，是在现代绘画中，通过形式和色彩的共同抽象过程发现的：一旦这些东西被发现了，造型所拥有的协调，纯粹关系的准确塑造几乎就会出现，因而，这就是塑造美中所有情绪的本质。

这样，蒙德里安和范杜斯堡相信，他们已经为新艺术找到了明确的准则，体现在这个流派的名字风格之中，也

右：格里特·里特维尔德，施罗德住宅，乌德勒支，1924年
里特维尔德的杰作是一个平板交互相锁的抽象构图。楼上的起居空间将家具和墙壁结合起来，可以作直角移动，容许空间从一个单一大空间变成一组小空间。

风格派 De Stijl

体现在它的警言里,"自然的对象是人,人的对象是风格。"

蒙德里安和范杜斯堡是风格派的主要理论家,于1917年办了《风格派》杂志来宣传他们的思想。他们相信*方块主义在发展抽象方面还没有走得足够远,而*表现主义又太主观。虽然他们崇拜*未来主义,但在意大利进入战争后,他们就对它敬而远之。像*包豪斯和*构成主义的成员们一样,他们想用艺术来改变社会。在他们看来,战争已经使人们对名人的狂热崇拜产生怀疑,他们寻求更普遍、更伦理的文化来取而代之。如范杜斯堡所说,他们致力于让"传统的绝对贬值……暴露所有感情冲动和多愁善感的诈骗。"这样做的手段就是精简,即净化,将艺术净化到它的基本点(形式、色彩和线条)。范杜斯堡写道:"艺术,要发展到足够强的实力,才能够影响所有文化。"一种简化和有序的艺术,将导致社会的更新,当艺术充分与生活结合起来时,艺术将不再必要了。

在风格派大部分思想的核心,有一种精神上的、甚至是神秘的态度。其许多成员有荷兰喀尔文教徒的背景绝非偶然,风格派艺术家对其他思想家的精神方面感兴趣,比如他们所喜欢的新柏拉图哲学的哲学家M·J·H·舍恩马尔克斯(Schoenmaekers),是蒙德里安的一位好友,还有瓦西里·康定斯基(Vasily Kandinsky),意义重大的著作《论艺术中的精神问题》(见*青骑士)是他们的重要文本。舍恩马尔克斯的著作假设了宇宙的基本几何次序和三原色的形而上学意义,使人联想起*新印象主义思想的理论。

风格派的美学原则在八点宣言中有所阐释,这个宣言出现在1918年11月的《风格派》杂志上,签名的有范杜斯堡、蒙德里安、胡查尔、范同格罗、范特霍夫、威尔斯和科克。宣言有荷兰语版、法语版、德语版和英语版,这表明了他们在早期就有国际性的愿望。在接下来的一年,建筑师和设计师格里特·里特维尔德(Gerrit Rietveld,1888~1964年)加入进来,这是一个重要发展,对双方的思想和作品都有极大影响。里特维尔德的红-蓝椅和黑色框架以及原色,突出了它的建造元素,第一个在实用艺术中运用了新造型主义设计理论。

风格派建筑显示出和风格派绘画相似的清晰性、严肃性和秩序感,新造型主义绘画的几何抽象语言、直线、直角和干净的表面,在三维空间中找到了表现力。风格派建筑师的对头是*阿姆斯特丹学派的表现主义建筑师,像它的对头一样,风格派吸收了其他两种来源:一个是来自

上:皮耶·蒙德里安,《构图A;有黑、红、灰、黄和蓝的构图》,1920年
蒙德里安在1917年写道:"新造型不能披上特别的、自然的形式和色彩,但必须用直线和确定的原色手段来表现。"

下:格里特·里特维尔德,《重造的红-蓝椅》,约1923年
里特维尔德的著名椅子,不仅使风格派的绘画处于三维空间,而且鼓舞范杜斯堡和蒙德里安采取了最后的一步,将他们自己局限于原色。

对页:来自泰奥·范杜斯堡的《新造型主义艺术原则》一书的照片和线图,1925年
范杜斯堡采用了荷兰绘画的伟大主题,机智地用插图说明抽象的过程。

ÄSTHETISCHE TRANSFIGURATION EINES GEGENSTANDES
Abb. 5: Photographische Darstellung. Abb. 6: Formgebundene Akzentuierung von Verhältnissen.
Abb. 7: Aufhebung der Form. Abb. 8: Bild

亨德里克·彼得吕斯·贝尔拉格（Hendrik Petrus Berlage，1856~1934年），他的建筑物为他们提供了意气相投的理性主义样板；另一个来源是弗兰克·劳埃德·赖特（见*工艺美术运动），赖特把家当做"总体设计"的产品观念，直接注入到风格派的思想中。他们对安东尼奥·圣埃利亚（Antonio Sant'Elia，见*未来主义）幻想的崇拜，也纳入到他们的思想之中。于是产生了平屋顶、平面墙和灵活内部空间的建筑风格，这种风格将成为*国际风格的同义语。

里特维尔德在乌德勒支建的别具一格的施罗德住宅（1924年），在许多方面都是整个风格派运动的杰作。施罗德住宅，独此一家，风格派创造总体生活环境的目标达到了。里特维尔德设计的这座建筑物的合作者是他的业主，室内设计师特鲁斯·施罗德–施雷德（Truus Schroder-Schrader），她本人后来也成为这个流派的成员。在这座住宅中，线条、角度和色彩作用的总体效果，就是风格派绘画中的生活总体效果。如里特维尔德所说："我们不能因为老风格丑，或者不能因为不能复制它们，就回避老风格，但是，因为我们自己时代要求这个时代自己的形式，我的意思是，自己时代的形式自己做主。"

在整个1920年代，风格派和其杂志的发展变得更有自我意识的国际化。杜斯堡四处游历，举办展览和讲学。1920年和1921年，他在德国时，对包豪斯产生了巨大影响。他的旅行也使他和*达达有了接触，通过伊尔·利西茨基（El Lissitzky，见构成主义），与俄国的超现实主义以及构成主义有短暂联系。

范杜斯堡的新国际性定位，对他的艺术和理论的发展都发生了影响，结果，也就影响了整个风格派运动。到1921年，一些成员，如德尔·莱克、范同格罗、范特霍夫、奥德、威尔斯和科克离开了风格派，而国际先锋艺术的其他一些人物加入了进来，包括利西茨基、意大利的未来主义艺术家吉诺·塞韦里尼（Gino Severini）、奥地利建筑师弗雷德里克·基斯勒（Frederick Kiesler）和德国达达艺术家让·（汉斯）·阿尔普（Jean【Hans】Arp）和汉斯·里希特（Hans Richter）。大约在1924年，杜斯堡开始把斜线引入他的作品，那是对新造型主义的修正，他把它叫做"基本要素主义"，这导致蒙德里安退出了风格派。蒙德里安在给他老朋友的信中说："在你们对新造型主义作了专横跋扈的改进之后，对我来说任何合作都是不可能的了"。双方都在朝新的方向移动。蒙德里安继续以作品和著作探索和提升他的纯粹色彩和形式的概念，成为前半世纪中最重要的艺术家和所有类型抽象艺术家的重要试金石。范杜斯堡继续用基本要素主义探索斜线的可能性，然后用他1930年的宣言《具象艺术的基础》进行探索，他成为*具象艺术的创始人，1931年他逝世后，具象艺术将更充分地发展。

发刊于1932年的最后一期《风格派》（第90期）是对范杜斯堡的纪念。虽然风格派运动事实上也随他一起死去了，但其影响却很广泛，继续为艺术家、设计师和建筑师提供灵感。许多风格派的艺术家和建筑师，继续成为其他国际先锋艺术的成员，比如抽象创造和国际建协（CIAM；见国际风格）。

Key Collections
Carnegie Museum of Art, Pittsburgh, Pennsylvania
Museum of Modern Art, New York
Kimbell Art Museum, Fort Worth, Texas
Kröller-Müller Museum, Otterlo, the Netherlands
Stedelijk Museum, Amsterdam
Tate Gallery, London

Key Books
H.L.C. Jaffe, *De Stijl, 1917–1931* (Cambridge, MA, 1987)
S. Lemoine, *Mondrian and De Stijl* (1987)
H. Holtzman and M. S. James (eds), *The New Art – The New Life. The Collected Writings of Piet Mondrian* (1987)
P. Overy, *De Stijl* (1991)

1918~1945 年

第 3 章　寻求新秩序

勒·柯布西耶与苏维埃宫模型，1931 年

工人艺术协会　Arbeitsrat für Kunst

> 艺术和人民必须成为一体。
> 艺术将不是几个人的奢侈品，艺术将受到大众的体验和欣赏。
>
> 工人艺术协会宣言，1919 年

工人艺术协会于1918年12月成立于柏林，创建者是建筑师布鲁诺·陶特（Bruno Taut，1880~1938年）和建筑评论家阿道夫·贝内（Adolf Behne，1885~1948年）。他们的直接目的是，创立一个有能力对德国新政府施加压力的艺术团体，执行强力的工人和士兵委员会的路线。他们的长期目标是，为遭到第一次世界大战破坏后出现的新社会，带来一种乌托邦式的（即空想社会主义，译著）建筑。他们创造的作品，以运用玻璃和钢铁为特征，几乎充满了科幻的形式和强烈的宗教情感，甚至在非基督教会的建筑物中也是这样。

很快，这个团体有了大约50位成员，他们中有激进的艺术家、建筑师、批评家和生活在柏林地区的赞助人，他们中的许多人已经是德意志制造联盟和*桥社的成员，与*表现主义的联系最紧密。

虽然工人艺术协会代表了所有的艺术，建筑却是活动的最大领域。出类拔萃的成员是建筑师奥托·巴特宁（Otto Bartning，1883~1959年）、沃尔特·格罗皮乌斯（Walter Gropius，见*包豪斯）、路德维希·希尔伯施默（Ludwig Hilbersheimer，1885~1967年）和埃里希·门德尔松（Erich Mendelsohn，见表现主义）；画家莱昂内尔·法宁格（Lyonel Feininger，见包豪斯和*青骑士）、赫尔曼·芬斯特林（Hermann Finsterlin，1887~1973年）、埃里希·黑克尔（Erich Heckel，见桥社）、克特·珂勒惠支（Käthe Kollwitz，见*新现实主义，（Neue Sachlichkeit））、埃米尔·诺尔德（Emil Nolde，见表现主义）、马克斯·佩希施泰因（Max Pechstein，见桥社）、卡尔·施密特-罗特卢夫（Karl Schmidt-Rottluff，见桥社）；雕塑家鲁道夫·贝林（Rudolph Belling，1886~1972年）、乔治·科尔贝（George Kolbe，1877~1947年）和格哈德·马克斯（Gerhard Marcks，1889~1981年）。许多人都是*十一月集团（Novembergruppe）的成员，对促进现代主义作出了贡献。然而，工人艺术协会的愿望更加政治化，其成员寻求艺术和建筑中管理体系的变化。

陶特是主要人物，发挥了作为创始人的影响。通过他，这个团体采用了当时的乌托邦趋势。他们对玻璃和不锈钢的偏爱，透露了陶特和他的良师，玻璃幻想曲作曲家和诗

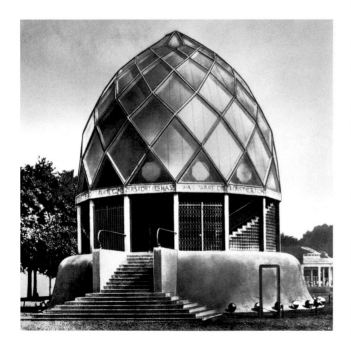

上：工人艺术协会宣传小册子的插图，1919 年 4 月
这张木刻插图可能是德国画家和版画家马克斯·佩希施泰因制作的，他是刚成立于几个月前该团体的主要成员。

下：布鲁诺·陶特，玻璃屋，德意志制造联盟展览，科隆，1914 年
陶特的玻璃馆，是这个展览的主要吸引力之一，在 1914 年夏展览闭幕之前，仅存在了几个星期。

对页：布鲁诺·陶特，玻璃屋，楼梯，德意志制造联盟，科隆，1914 年
像"玻璃带来新时代"、"彩色玻璃消除仇恨"等引语，是来自保罗·舍尔巴特的著作《玻璃建筑》，这些引语题在建筑物的织品上，并由玻璃砖的表面和哥特式圆屋顶照亮。

工人艺术协会　Arbeitsrat für Kunst

人保罗·舍尔巴特（Paul Scheerbart）的影响。舍尔巴特 1914 年致陶特的文章"玻璃建筑"（Glasarchitektur），表现了乌托邦主义和未来主义的信念，新的建筑需要转变文化：

> 不过，我们唯一能做的就是引进一种玻璃建筑，这种建筑让阳光、月光和星光照进屋内，不仅是通过几扇窗子，而是尽可能多地通过墙壁照射进来，完全由玻璃、彩色玻璃构成。

舍尔巴特的这些主张，陶特 1914 年在科隆举办的德意志制造联盟展的玻璃馆（Glashaus）里，得到了忠实的体现。

但是，一些政治事件并不看好。1919 年 1 月，在柏林发生的两星期的武装冲突之后，斯巴达克斯团的两位成员，德国的共产主义者卡尔·李卜克内西（Karl Liebknecht）和罗莎·卢森堡（Rosa Luxemburg）被处决。工人艺术协会不再期望取得任何政治权利，幻想破灭的陶特，辞去这个组织领导职务，由格罗皮乌斯取而代之。从那时起，工人艺术协会的活动主要限于讨论和展览。1919 年 4 月，"无名建筑师展览"故意包含了几位成员的幻想作品，以及由格罗皮乌斯写的序言目录，这个序言抓住了该团体的乌托邦式目标：

> 画家、雕塑家打破了建筑周围的屏障，成为合作建造者和战友，共同走向艺术的最高目标：未来大教堂的创造性设想，它将再次把所有事物，建筑、雕塑和绘画，包含在一种形式之中。

在同一时期，陶特开始了"乌托邦交流"圈，玻璃链（Die Gläserne Kette）和艺术界的 14 位领袖人物，主要是建筑师，包括格罗皮乌斯、芬斯特林、汉斯（Hans，1890~1954 年）和瓦西里·卢克哈特（Wassili Luckhardt，1889~1972 年）以及汉斯·夏隆（Hans Scharoun，1893~1972 年）。他们的目标是去探索并最终会获得一种新的建筑。"我们中的每个人，将在间隔短暂的时间内，非正式地画出或写下推动他的精神的东西……，他会愿意在我们的圈子分享他的那些思想。"这个交流证明，它是讨论新思想至关重要的论坛。交流一直持续到 1920 年 11 月，大部分内容发表在陶特出版的杂志《晨光》中。这份杂志激励建筑师去寻找根本的有机形式，作为建筑的源泉，付诸表现主义信念的实践，创作无意识的重要性。

工人艺术协会组织的其他展览，于 1920 年举行，那些展览展示了工人、儿童创作的艺术（在 1 月）、先锋建筑（在 5 月）以及在阿姆斯特丹和安特卫普的德国当代艺术，但他们没有经济上的来源。在 1921 年 5 月 30 日，这个团体正式解体。许多建筑师在整个 1920 年代继续发展更加功能性和理性的风格（见 *圈社和 *国际风格），并继续努力准确地创造工人艺术协会所激励的：一种未来新建筑的美景。

Key Monuments
Hans Häring, Gut Garkau, Lübeck, Germany
Eric Mendelsohn, Steinberg-Herrmann Hat Factory, Luckenwalde, Germany
Hans Poelzig, Grosse Schauspielhaus, Berlin
Bruno Taut, Steel Industry Pavilion, Leipzig, Germany

Key Books
P. Scheerbart and B. Taut, *Glass Architecture and Alpine Architecture* (1972)
I. Whyte, *Bruno Taut and the Architecture of Activism* (Cambridge, UK, 1982)
—, *The Crystal Chain Letters: Architectural Fantasies by Bruno Taut and his Circle* (Cambridge, UK, 1985)

十一月集团　Novembergruppe

> 在排斥以前的表现形式方面激进，在使用新表现技巧方面激进。
> ——十一月集团展览目录，1919 年

十一月集团是跟着 1918 年德国十一月革命命名的，1918 年 12 月 3 日成立于柏林，一直存在到 1933 年 9 月被纳粹政府所禁止。该集团最初受 *表现主义画家马克斯·佩希施泰因（Max Pechstein，1881~1955 年，见 *桥社）和塞萨尔·克莱因（César Klein，1876~1954 年）领导，他们邀请所有"精神上的革命者"加入进来，重建艺术。

他们很快从各种先锋运动中吸引了 100 多位成员，将他们编入遍及全国的十一月集团的"篇章"之中。他们中有画家和雕塑家海因里希·坎彭敦科（Heinrich Campendonck，1889~1957 年）、莱昂内尔·法宁格（Lyonel

十一月集团 Novembergruppe

Feininger，见＊包豪斯、＊青骑士）、奥托·弗罗因德利希（Otto Freundlich，1878~1943年）、瓦西里·康定斯基（Vasily Kandinsky，见青骑士）、保罗·克利（Paul Klee，见青骑士）、克特·珂罗惠支（Käthe Kollwitz，见＊新现实性）；建筑师沃尔特·格罗皮乌斯（Walter Gropius，见包豪斯、＊国际风格）、胡戈·黑林（Hugo Häring，见＊圈社）、埃里克·门德尔松（Erich Mendelsohn，见表现主义）和路德维希·密斯·凡·德·罗（见＊德意志制造联盟、国际风格）；作曲家阿尔班·贝格（Alban Berg）和库尔特·魏尔（Kurt Weill）以及剧作家贝托尔特·布雷希特（Bertolt Brecht）。

十一月集团的许多成员，也属于更有政治取向的＊工人艺术协会；他们通过前者寻求艺术中的激进变化，并通过后者表达他们政治上的同情心。这两个社团都是由同一个表现主义思想形成的，认为艺术和建筑应该创造一个更美好的世界，而且两者都促进了现代主义。在整个1920年代，这个社团组织了进步艺术和建筑的展览，仅柏林就有19次之多。社团还组织了去罗马、莫斯科和日本的巡回展，并赞助了新音乐会讲座和诗歌朗诵。它还赞助实验性电影制作，比如瑞典的维金·艾格令（Viking Eggeling，1880~1925年）和德国的汉斯·里希特（Hans Richter，见＊达达），出版小册子《致所有艺术家，容器的艺术，NG》以及平面造型设计代表作品集。在社团走向尾声之际，其激进主义逐渐减弱，但在1920年代的大部分时间里，继续发挥积极作用，使柏林成为欧洲最重要的艺术和知识的实验中心之一。

汉斯·里希特，《早餐前的幽灵》，1928年
汉斯·里希特是受十一月集团赞助的电影制作人之一。在里希特的第五部无声电影里，物体和人经历了超现实的偶发事件，主题飞翔的帽子，在整个电影里反复出现。

Key Monuments
Walter Gropius, Dammerstock Estate, Karlsruhe, Germany
Ludwig Mies van der Rohe, Wolf House, Guben, Germany
—, Hermann Lange House, Krefeld, Germany
—, Weissenhofsiedlung, Stuttgart, Germany

Key Books
A. Drexler, *Ludwig Mies van der Rohe* (1960)
J. Fitch, *Walter Gropius* (1960)
Die Novembergruppe (exh. cat., Berlin, 1977)
K. Frampton, *Modern Architecture* (1992)

包豪斯 Bauhaus

> 让我们创造一个新的工匠行会,一个没有阶级差别的行会,阶级差别只会在工匠和艺术家之间加深傲慢的鸿沟。
>
> 沃尔特·格罗皮乌斯(Walter Cropius),包豪斯宣言,1919年

包豪斯("为建造、成长和养育而建的房子")是在建筑师沃尔特·格罗皮乌斯(1883~1969年)领导下的一所学校,于1919年4月建于德国魏玛。这所学校合并了现存的魏玛美术学院和工艺美术学校,目的是在艺术理论和实践方面训练学生,使他们能够创造出既有艺术性又有商业性的产品。格罗皮乌斯设想出这样一个社区,教师和学生们一起生活和一起工作;这个概念体现在这个集团的名字上,它暗指中世纪泥瓦匠的陋室。一方面,包豪斯旨在使艺术家、设计师和建筑师更有社会责任。另一方面,它正是希望提高这个国家的文化生活并使社会更加美好。包豪斯的这些乌托邦式目的,自从19世纪末以来在德国以及任何地方开展的辩论语境中,得到了最好的认知(比如:*青年风格(Jugendstil)和*德意志制造联盟)。在新学校大纲的宣言中,格罗皮乌斯写道:

> 让我们一起盼望、构想和创造未来的新建筑,这样的新建筑将把所有的事物结合起来,像建筑和雕塑和绘画,综合成单一的形式,这种形式作为新的和正在形成信念的清澈象征,有一天将从百万工人的手中升向天堂。

格罗皮乌斯对于艺术和建筑变革力量的信念,将他和当代一些有共同信念的团体联系起来,像*工人艺术协会,他是主席,而德意志制造联盟、*十一月集团和布鲁诺·陶特的玻璃链(见工人艺术协会),他是所有这些团体的成员。他与*表现主义画家的关系也很密切,他为包豪斯宣

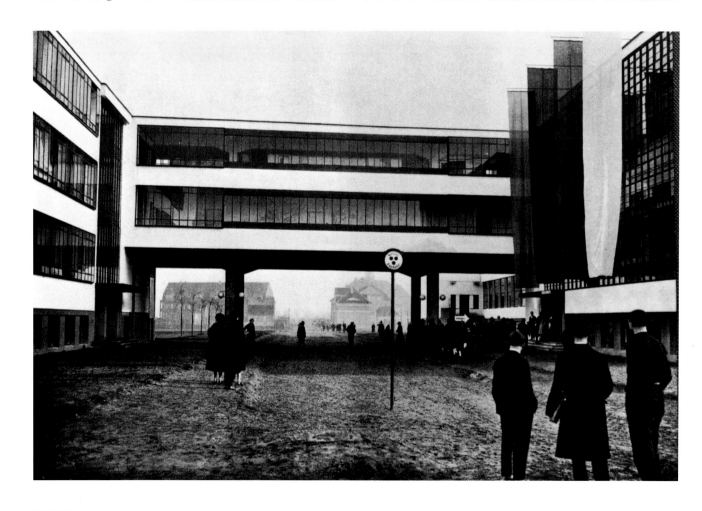

言封面选了和青骑士有关的画家莱昂内尔·法宁格（Lyonel Feininger，1871~1956年）的木刻，就不是巧合了。他还在1924年的文章"国立包豪斯的观念和发展"中承认，工艺美术运动的约翰·罗斯金（John Ruskin）和 *威廉·莫里斯（William Morris），亨利·范德费尔德（见 *新艺术运动）和彼得·贝伦斯（Peter Behrens，见青年风格），影响了他的思想，格罗皮乌斯说他们"有意识地寻求和发现了最早的方式，把创造性艺术家和工作天地重新统一起来。"格罗皮乌斯为新学校聚集了一批杰出的艺术家和教师。"我们不能从平庸开始"，他解释说，"我们的职责是，只要有可能，就要招聘那些有强大力量的著名人物，即使我们不完全理解他们。"在1919年和1922年间，格罗皮乌斯聘用了法宁格、瑞士画家约翰尼斯·伊藤（Johannes Itten，1888~1967年）和保罗·克利（Paul Klee，1879~1940年，见青骑士）；德国的格哈德·马克斯（Gerhard Marks，1889~1981年）、乔治·穆赫（Georg Muche，1895~1987年）、奥斯卡·施莱默（Oskar Schlemmer，1888~1943年）和洛塔尔·施赖尔（Lothar Schreyer，1886~1966年）；以及俄国画家瓦西里·康定斯基（Vasily Kangdinsky，见青骑士）。

伊藤发展了著名的预备课程，这门课是所有学生的必修课。课程设计的宗旨是消除学生先入为主的古典艺术训练观念，并开发他们的创造潜力。这门课包括对材料、工具和色彩理论的研究，对老一代大师绘画结构的分析，还有沉思和呼吸训练。最主要的理论课程是康定斯基和克利讲授的色彩和形式课程。伊藤对于实践经验的坚持，是来自美国哲学家约翰·杜威（John Deway）"从做中学"的进步教育理论，这成为全世界艺术和设计学校所遵循的典范。

成功地完成了预备课程之后，学生们转到车间，由艺

对页：沃尔特·格罗皮乌斯，在主楼和技术教学楼之间的包豪斯大楼，德绍，1925~1926年
这座钢、玻璃和钢筋混凝土的功能性大楼的设计者是格罗皮乌斯和迈尔，于1926年12月拍摄于新学校的开幕式。

左：约斯特·施密特，包豪斯展览的招贴画，1923年7月至9月
随着管理和政策的变化，这张招贴画（设计者是施密特，当时他还是包豪斯的学生）和原来宣言上的表现主义木刻有天壤之别。这个成功的展览吸引了约15000名参观者。

右：奥斯卡·施莱默在他的《三人芭蕾舞》中扮演土耳其人，1922年
1923年的包豪斯展览以特别的"包豪斯周"开幕，期间上演了施莱默的《三人芭蕾舞》和《机器芭蕾舞》，还有讲座、电影和音乐会。

术家和训练有素的工匠授课。到1922年，尽管资源有限，却有了一些车间：车厢制造车间（格罗皮乌斯）、木刻和石刻车间（施莱默）、壁画车间（康定斯基）、玻璃画和书籍装帧车间（克利）、金属制造车间（伊藤）、陶瓷车间（马克斯）、纺织车间（穆赫）、印染车间（法宁格）和戏剧车间（施赖尔）。在这个阶段，包豪斯依然缺少一个建筑系，尽管格罗皮乌斯开设了关于"空间"的讲座，他的建筑实践合作者阿道夫·迈尔（Adolf Meyer，1881~1929年），不定期地教授技术制图，一直持续到1922年。

虽然做了这些努力，和外界工业较紧密的工作关系却几乎没有建立起来，只有陶瓷和纺织车间成功地获得了外面的委托任务。这显然是一种失败。在1922年，包豪斯受到荷兰杂志《风格派》的严厉批评，这家杂志号召改变管理方式。问题的根源在于，原来的教师们（特别是伊藤）传播艺术是精神活动，与外部世界不相干。艺术已经和工艺融合，但没有和工业融合。对于要繁荣的包豪斯，艺术家必须从表现主义神秘的幻想家，转变为*构成主义的工程技术人员。出自风格派的艺术家，像伊尔·利西茨基（El Lissitzky，1921年访问过该校）和泰奥·范杜斯堡（Theo Van Doesburg，1921年和1923年间在魏玛教过风格派原理的独立课程），抛掉了在这种转变后有影响的包袱。经过短暂的斗争，伊藤于1923年辞职，匈牙利的拉兹洛·莫霍伊－纳吉（László Moholy-Nagy，1895~1945年）取而代之，他是一位有技术取向的艺术家，他的工作和思想反映了他与*匈牙利行动主义（Hungarian Activism）、风格派和构成主义的联系。莫霍伊－纳吉和前包豪斯的学生约瑟夫·阿伯斯（Josef Albers，1888~1976年），转变了预备课程的重点，鼓励学生在工作中用更实际的方法，用新技术和新媒介进行实验。莫霍伊－纳吉还将金属车间的作品，从一次性的手工工艺品（一位学生称之为"精神的茶壶和智慧的门把手"），改变为工业的实际原型设计。1923年，同样的变化接着发生在戏剧车间，施莱默取代了那里的施赖尔。

这个新阶段，由格罗皮乌斯在1923年组织的重要的包豪斯展览得到了宣传，格罗皮乌斯的公开地址的标题"艺术和技术，一种新的统一"，使政策的变化清晰可见。展览本身的闪光点是，穆赫和迈尔设计的实验性住宅，这是一种兼功能、廉价和批量生产的住宅原型，用最新材料（钢铁和混凝土）建成，并配有传统设计的地毯、散热器、瓷片、灯、厨房和家具，这些都是在包豪斯车间制成的。

不过，正当国立学校开始繁荣之际，魏玛的政治气候向右转，坚持社会主义政策的包豪斯立刻身受其难。1925年，魏玛政府里的民族主义者占大多数，他们撤销了学校的资助经费。同年，学校迁移到社会主义的德绍，在那里，学校得到了建设经费资源，还特别为学校、学生和教工建造了设计大楼。

随着学校在德绍的重新安顿，格罗皮乌斯希望包豪斯最终能够集中于建筑。同时，他的一段陈述，总结了后来受到*国际风格呼应的原则：

上：彼得·克勒（Peter Keler），《摇篮》，1922年
包豪斯的学生彼得·克勒的《摇篮》，表现了伊藤、康定斯基和克利形式理论的力量。其简洁性和几何形的运用，成为包豪斯设计面貌的典型特征。

下：玛丽安娜·勃兰特和海因·布里登迪克（Hein Briedendiek）为克廷和马蒂森设计的床头灯，1928年
这件生产于德绍车间的作品，渐渐赋予包豪斯一个清晰的视觉定位，并使包豪斯赢得时髦功能性工业设计的声誉。

我们要创造一种清晰、有机的建筑，建筑的内在逻辑将是明朗而率直的，用假的立面和欺骗无济于事；我们要一种适应于我们机器、收音机和快速摩托车时代的建筑，一种功能与形式的关系清晰可辨的建筑。

在德绍的另一个重要发展，是聘用了六位包豪斯前学生作为全日制教师，有马塞尔·布罗伊尔（Marcel Breuer，1902~1981年）、赫伯特·拜尔（Herbert Bayer，1900~1985年）、贡达·施特尔策尔（Gunta Stölzl，1897~1983年）、欣纳克·舍佩尔（Hinnerk Scheper，1897~1957年）、约斯特·施密特（Joost Schmidt，1893~1948年）和阿伯斯。作为最早受过包豪斯训练的教师，他们无论在理论上和实践上，以及在一些学科和材料方面，都是多才多艺和胜任担当的。他们车间的生产工作和新建筑系，于1927年在瑞士建筑师汉内斯·迈尔（Hannes Mayer，1889~1954年）的指导下建立起来，创造出新的包豪斯设计，以简洁、精致的线条和形状、几何形抽象、原色以及新材料和新技术的运用为特征。其实例包括拜尔的低层盒式无装饰的类型，用于住宅风格，布罗伊尔的不锈钢管式家具，以及在德绍－托顿建筑系承担的社会住宅项目。

格罗皮乌斯将他的九年生活奉献给学校的管理和保护之后，急于转向他的私人执业。他于1928年辞职并任命迈尔为他的接班人。但是，迈尔毫不妥协的左翼议事日程，招致同事们不喜欢他。莫霍伊－纳吉、布罗伊尔和拜尔都辞职离去，他们抱怨团队精神已被个人竞争所代替。从那以后，这所学校发展成一个训练建筑师和工业设计师的职业学院，新的课程加了进来，包括路德维希·希尔贝施默（Ludwig Hilbersheimer，1885~1967年）的城市规划和沃尔特·彼得汉斯（Walter Peterhans，1897~1960年）指导下的摄影。客座讲师开设社会学、马克思主义政治理论、物理学、工程学、心理学和经济学。在迈尔的指导下，学校首次在历史上获得了商业上的成功。克廷（Körting）和马蒂森（Mathiesen）开始制造金属车间设计的台灯，车间由学校的前学生玛丽安娜·勃兰特（Marianne Brandt，1893~1983年）领导。壁画车间设计的墙纸也投入生产，编织、家具和广告车间在获得外面的委托任务方面也取得了成功。

然而，迈尔的马克思主义政策很快使他与当地政府疏远，于1930年被迫辞职，建筑师路德维希·密斯·凡·德·罗（1886~1969年）取而代之（另见 * 德意志制造联盟和 * 圈社）。密斯·凡·德·罗引进了更严格的训练，并努力使学校远离政治。但为时已晚，随着1931年地方选举中纳粹的胜利，这所学校被指控过分世界主义，不够"德国化"，1932年，拨款被取消。人们做了最后的努力来拯救这所学校，将它作为私人机构迁移到柏林。但它只延续到1933年4月，纳粹政府最后将它关闭，宣布它是明显的"犹太马克思主义'艺术'观念的难民所之一。"

纳粹无心插柳柳成荫，确保了这所学校的名望。当1933年包豪斯作为一个机构结束之时，包豪斯作为一种思想却获得了动能。它的思想和名望，已经通过杂志《包豪斯》（1926~1931年）和14本关于艺术和设计理论的包豪斯著作系列（格罗皮乌斯和莫霍伊－纳吉合编于1925年和1930年之间）广为流传。包豪斯的许多成员和学生被迫移民，把他们的思想传播到了全世界。

包豪斯的大多数明星成员，经伦敦移民到美国，在那里，他们受到英雄般的欢迎，格罗皮乌斯和布罗伊尔加入哈佛大学的教员之列；莫霍伊－纳吉于1937年在芝加哥创办了新包豪斯，后来发展成芝加哥设计学院；密斯·凡·德·罗成为芝加哥阿穆尔学院（后来的伊利诺伊工学院）的建筑系主任；阿伯斯在北卡罗来那实验黑山学院任教；拜尔于1938~1939年在纽约现代艺术博物馆组织并设计了一场大型包豪斯作品展。这些发展，保证了包豪斯良好的功能性设计的精神气质，成为20世纪决定性的影响之一，尽管包豪斯的作品没有如包豪斯的领导人所期望的那样大批投入生产。

Key Collections
Bauhaus-Archiv, Museum für Gestaltung, Berlin
Busch-Reisinger Museum, Harvard University, Cambridge, Massachusetts
Fine Arts Museums of San Francisco, San Francisco, California
Minneapolis Institute of Arts, Minneapolis, Minnesota
Paul Klee Centre, Bern, Switzerland

Key Books
J. Itten, *Design and Form. The Basic Course at the Bauhaus* (1964)
G. Naylor, *The Bauhaus* (1968)
E. Neumann, *Bauhaus and Bauhaus People* (1970)
F. Whitford, *Bauhaus* (1984)

精确主义　Precisionism

> 我们的工厂就是宗教表现的替代物。
> 查理斯·希勒（Charles Sheeler）

精确主义也叫做方块主义的写实主义（Cubist-Realism），是1920年代美国的一种现代主义。其可辨特征是，运用*方块主义的构图和*未来主义的机器美学，特别是运用在美国的画面，农场、工厂和机械装置，都是美国景观的整体部分。这个名字是画家和摄影师查理斯·希勒（1883~1965年）起的，既恰如其分地描绘了他的精密聚焦摄影，又描绘了绘画类似摄影的风格。

在1913年的军械库展览上，希勒展览了受保罗·塞尚（见*后印象主义）和亨利·马蒂斯（见*野兽主义）影响的绘画，他早些时候曾经去欧洲访问过，看过他们的作品。他还对巴勃罗·毕加索（Pablo Picasso）和乔治·布拉克（Georges Braque，见方块主义）的作品感兴趣。大约从1910年起，他和另一位精确主义者莫顿·尚伯格（Morton Schamberg，1881~1918年），租了巴克斯县的一个农场，在那里执迷于开发农业机器，在他的作品中的形象，可以找到他们的方式。希勒还热衷于发展他的摄影，并确实想把绘画和摄影融合在一起，以便"从观看的障碍中，除掉绘画的方法。"

在1920年代的许多美国人眼中，机器是有魅力的东西，有大批生产的可能性，以亨利·福特（Henry Ford）的流水线为象征，福特曾发表过著名的讲话，说要让每个人都能拥有自己的汽车，这种可能性似乎预示了人类解放的到来。1927年，希勒本人受聘于福特汽车公司，为底特律的胭脂河工厂摄影，受到美国工业梦的吸引，他的工厂和机器的绘画，赋予作品以尊严、纪念性以及像大教堂和古代纪念物那种高耸云端的崇高。

也许，最著名的精确主义绘画是查理斯·德穆斯（Charles Demuth，1883~1935年）作于1928年的《金色数字5》。这幅画既是他的朋友，诗人威廉·卡洛斯·威廉斯（William Carlos Williams）的招贴肖像画，又是对威廉诗歌的解释，"伟大的数字"描绘了一辆救火车冲进一场大火现场。德穆斯在绘画里，包含了他朋友的名字和开头的大写字母以及他自己的名字。一般的精确主义，特别在这幅绘

查理斯·德穆斯，《现代的便利》，1921年
德穆斯在绘画的结构中，综合了大胆、清晰的水平线、竖直线和斜线。他使用"射线"来画光和表面的相互作用，使人想起未来主义的手法。不过，这里的效果是冷静而纪念性的。

画中，强调美国形象及共同主题，预示了*波普艺术的到来，而且，德穆斯自己就是波普艺术家罗伯特·印第安那（Robert Indiana）对1963年的《德穆斯5》称赞的对象。

像精确主义艺术家一样，*达达艺术家也着迷于机器。马塞尔·杜桑（Marcel Duchamp）创作于1913年和1914年的绘画《巧克力研磨机》和弗朗西斯·皮卡比亚（Francis Picabia）的机器肖像，都为精确主义艺术家提供了重要范例。1915年纽约达达成立之后，其成员包括同类的精确主义艺术家莫顿·尚伯格（Morton Schamberg），来自两个团体的先锋艺术家们定期在收藏家沃尔特（Walter）和路易斯·阿伦伯格（Louise Arensberg）的公寓里讨论。其他精确主义艺术家还有普雷斯顿·迪金森（Preston Dickinson，1891~1930年）、路易斯·罗佐维科（Louis Lozowick，1892~1973年）和洛尔斯顿·克劳福德（Ralston Crawford，1906~1978年）。

尽管乔治娅·奥基夫（George O'Keeffe，1887~1986年）的绘画主要以生物形态的抽象花卉、植物和风景而早已闻

名,但她的方块主义现实主义的纽约摩天大楼绘画,如《散热器大楼——夜,1927年的纽约》,将她的作品和精确主义艺术家们的作品结合了起来。奥基夫是德穆斯的一位朋友,她起初受到日本艺术二维风格的影响,后来变得对摄影感兴趣。她与摄影师阿尔弗雷德·施蒂格利茨(Alfred Stieglitz,1864~1946年)结婚,在他的画廊里提升自己的作品,并在她的成熟作品中使用从施蒂格利茨那里学到的摄影技术,比如剪裁和特写镜头。

精确主义是1920年代美国现代主义中最重要的发展。其影响在后来许多代写实主义和抽象主义艺术家的身上都有体现。费尔南·莱热(Fernand Leger)1940年代的机器方块主义就是一例。简洁、抽象的形状、干净的线条和表面,以及工业和商业的主题,都预示了波普艺术和极简主义。笔触的平滑节制和崇尚细致的工艺,则预示了1970年代的*超级写实主义。

Key Collections
Butler Institute of American Art, Youngstown, Ohio
Carnegie Museum of Art, Pittsburgh, Pennsylvania
Metropolitan Museum of Art, New York
Museum of Modern Art, New York
Whitney Museum of American Art, New York

Key Books
A. Ritchie, *Charles Demuth, with a tribute to the artist by Marcel Duchamp* (1950)
A. Davidson, *Early American Modernist Painting, 1910–1935* (1981)
K. Lucic, *Charles Sheeler and the Cult of the Machine* (1991)

装饰艺术派　Art Deco

> 目前,形式的简洁性和材料的丰富性形成对比……
> 现代的简洁性是丰富而华丽的。
> 奥尔德斯·赫胥黎(Aldous Huxley),1930年

F·斯科特·菲茨杰拉德(F. Scott Fitzgerald)《伟大的盖茨比》(1925年)的"爵士时代",使人回想起时髦女郎时代、查尔斯顿和探戈时代:那是一个当时人们要忘记大战的心灵创伤,大家享乐起来,并展望未来的时代。这种时尚意识的文化,渴望的是速度、旅行、奢侈、闲暇和现代性,而装饰艺术派就给了反映他们愿望的形象和目标。

装饰艺术派这个术语,在1920年代和1930年代并没有使用。在法国,它是指现代风格或1925年的巴黎,随后在同年举行了"现代工业和装饰艺术国际展览会"。就是这个展览,第一次展示了实用艺术和建筑中的设计新风格,接着就抓住了全世界的想象力。最终在1960年代中期,有了我们现在使用的这个名字。

有很长一段时间,人们普遍认为装饰艺术派是和*新艺术运动及现代主义唱反调的,但它又和两者关系密切。在思想体系上,装饰艺术派与他们在工艺美术运动和新艺术运动中的前辈一样,其设计旨在消除美术和装饰艺术之间的区别,重申在设计和生产中,艺术家兼工匠作用的重要性。尽管勒·柯布西耶和包豪斯的那些比较简朴的现代主义追随者们,批评装饰艺术派装饰过度,但他们也同样欣赏机器、几何形式、新材料和新技术。

一般地说,起源于法国的装饰艺术派有着奢华和高度装饰性的风格,它迅速传遍了世界,最富戏剧性的是美国,在1930年代,让它变得更加流线型和现代。1925年的巴黎展览,是一个政府赞助的活动,1907年开始构想,目的是鼓励艺术家、工匠和制造者之间的相互合作,促进法国实用艺术的出口市场。通过展览的长期准备,其设计者们体会到了艺术世界内外的巨大发展。*野兽主义、*方块主义、*未来主义、*表现主义和抽象,反映在装饰艺术派的线条、形式和色彩中。新艺术运动参与者们的几何形母题和直线形设计,如查尔斯·伦尼·麦金托什(Charles Rennie Mackintosh)和约瑟夫·霍夫曼(Josef Hoffmann)的设计,对装饰艺术派的设计者们产生了极大的影响。

艺术世界以外的事件表明甚至更加刺激。谢尔盖·戴阿列夫(Sergei Diaghilev)俄国芭蕾舞团异国情调的布景和服装,尤其是莱昂·贝克斯特(Léon Bakst,见*艺术世界)的布景和服装,引进了东方和阿拉伯服装的时尚。1922年,图坦卡门(Tutankhamen)墓的发现,标志了埃及母题和闪光金属色的时尚。美国的爵士乐文化以及像约瑟芬·贝克(Josephine Baker)这样的舞蹈者,如同非洲的"原始"雕塑那样,能抓住人们的想象力。

时尚设计师和建筑师引领潮流。设计师保罗·普瓦雷（Paul Poiret，1879~1944 年）、建筑师和设计师路易斯·休（Louis Sue，1875~1968 年），访问了维也纳制造联盟（见维也纳分离派），并对新艺术运动的优雅、线条设计，以及其成员总体设计实践的整体观念，有深刻印象。回到巴黎以后，他们创办了一个原型的装饰艺术工作室，在那里，他们的早期设计已经展示出新艺术运动中所流行的自然形式的独特几何形表现。1911 年，普瓦雷成立了马蒂娜和阿特利耶·马蒂娜装饰艺术学校（Ecole d'Art Decoratif Martine and Atelier Martine），生产受方块主义启发的家具、花卉陈设和纺织物设计。明亮的色彩、自然的形式和受异国情调影响的混合，很快形成了马蒂娜风格的特征。普瓦雷在时尚方面甚至更加革命。他为妇女创造了新形象，在这一过程中完全去除了紧身衣。保罗·伊莱比（Paul Iribe，1883~1935 年）和乔治·勒帕普（Georges Lepape，1887~1971 年），为普瓦雷的设计做的插图，出现在法国的杂志《高贵品味》和《今日时装》里，这使他的事业蒸蒸日上。的确，时装插图提供了那个时期一些最出众的艺术作品。乔治·巴尔比耶（George Barbier，1882~1932 年）、翁贝托·布鲁内莱斯基（Umberto Brunelleschi，1879~1949 年）、埃尔泰（Erte，1892~1990 年）和查理斯·马丁（Charles Martin，1884~1934 年），在那个时期都很活跃。画家拉乌尔·杜飞（Raoul Dufy，见野兽主义），为纺织设计师阿特利耶·马蒂娜夫妇工作，并为 1925 年展览上的普瓦雷展贡献了 14 幅壁挂作品。普瓦雷的展品陈列在三艘富丽堂皇的花绘驳船里，那些船停泊在亚历山大三世桥下。

这个时期的法国家具同样流行。1919 年，休和室内设计师安德烈·马雷（André Mare，1887~1932 年）成立了法国艺术公司，并因其受传统家具启发，用丰富而华丽的材料制作而迅速成名。他们 1925 年在"当代艺术博物馆"的展馆，一个精巧的音乐厅里，展示了他们的金木家具，引起了人们的极大关注，就像雅克-埃米尔·鲁尔曼（Jacques-Emile Ruthlmann，1879~1933 年）在收藏家大楼豪华地展示的家具一样。他华美的设计和优雅的家具连接，饰有罕见的异国情调的饰面薄板，集中体现了装饰艺术派的更加奢华的格调。在法国，其他著名的装饰艺术派家具制造者，包括生于爱尔兰的艾琳·格雷（Eileen Gray，1879~1976 年）、插图画家伊莱比（Iribe）、安德烈·格鲁（André Groult，1884~1967 年）、让·迪南（Jean Dunand，1877~1942 年）、保罗·福来（Paul Follet，1877~1941 年）和皮埃尔·沙罗（Pierre Chareau，1883~1950 年）。他们中的有些人还从事室内设计、纺织品设计、珠宝、金属器皿、雕塑、挂毯、照明、玻璃和陶器，所有这些都集中一起，在 1925 年展览的各种展馆展出。

设计师和建筑师也许是装饰艺术风格最著名的执业者，但画家们也对装饰艺术派作出了贡献，其中包括在巴黎的波兰艺术家塔玛拉·德朗皮卡（Tamara de Lempicka，1902~1980 年）、勒内·比托（René Buthaud，1886~1986 年）、拉斐尔·德洛姆（Raphaël Delorme，1885~1962 年）、让·加布里埃尔·多梅尔格（Jean Gabriel Domergue，1889~1962 年）、安德烈·洛特（André Lhote，1885~1962 年）和让·迪帕（Jean Dupas，1882~1964 年，他的绘画《鹦鹉》1925 年收在收藏家大楼中）。先锋艺术家罗伯特·德洛奈（Robert Delaunay，见 * 奥菲士主义）和费尔南·莱热（Fernand Leger，见方块主义），为 1925 年的展览画展板和壁画，罗伯特的妻子、艺术家索尼娅·德洛奈（Sonia Delaunay，1885~1980 年，

左：塔玛拉·德朗皮卡，《自画像》（在绿色布加迪车里的塔玛拉），约 1925 年
德朗皮卡的社会肖像，以大胆、有棱角的形式和金属般的色彩为特征，表现了后期看上去更流线型的装饰艺术派，即自由自在的时髦年轻男女，在他们极端风格化的环境世界里。

对页：A·M·卡桑德尔，《诺曼底》，1935 年
卡桑德尔为各种交通公司画的优雅的招贴画，以速度、旅行和奢华极好地表现了那个世纪的浪漫。相似的主题再次出现在英国摄影师耶旺德夫人（Yevonde，1893~1975 年）漂亮的招贴画里，如《艾丽尔》，1935 年

装饰艺术派 Art Deco

装饰艺术派 Art Deco

见奥菲士主义），创作了装饰艺术派的服装、家具和纺织品设计。她对展览的贡献是与毛皮裁缝雅克·埃姆（Jacques Heim）合作，搞共时精品店。

装饰艺术派简洁的形式和强烈的色彩，特别适用于平面艺术。乌克兰出生的法国艺术家阿道夫·让-玛丽·穆龙（Adolphe Jean-Marie Mouron，1901~1968年），以卡桑德尔（Cassandre）著称，是那个时代最杰出的广告画艺术家，在1925年巴黎博览会上赢得了广告设计大奖。

1925年的展览证明是国际上的流行和影响力，而且没有哪里比在美国更甚。虽然展览之后不久，装饰艺术风格开始在法国衰退，但在美国却生机盎然。纽约大都会艺术博物馆，直接从展览会上购买了许多作品，这些作品以及从巴黎展览会上借出的其他作品，于1926年在美国许多主要城市巡回展出。在1920年代和1930年代，大都会艺术博物馆和一些百货商店接着举办了其他展览；1933年，纽约现代艺术博物馆展出"美国现代艺术的来源（阿兹台克人、玛雅人、印加人）"，把"异国情调"的另外来源，带给了公众的注意力。装饰艺术风格在美国的发展，收纳了这些影响以及法国的风格。不过，最引人注目的，是把新的强调放在了机器美学上。美国的装饰艺术派，在风格上显然比早期法国表现得更加几何化和流线型。

美国建筑师威廉·范阿朗（William Van Alen，1883~1954年）和设计师唐纳德·德斯基（Donald Deskey，1894~1989年），是参观了1925年巴黎展览的两位重要人物。他们回到纽约之后，将异国情调的装饰艺术及其总体设计的观念，与典型的美国形式、摩天大楼融合起来。装饰艺术派设计的简洁、丰富的母题，轻而易举地适应了建筑的用处。德斯基注意到，在装饰艺术派的设计中，"装饰性句法几乎完全由几个母题组成，如曲折的、三角形的、扇状的曲线和设计这样的母题。"这些运用于新大楼的细节，改

左：威廉·凡·阿朗，克莱斯勒大厦，纽约，1928~1930年
这座大楼的典型特征是演技感，27吨的塔顶秘密地在大楼内组装而成，并完全从顶部提升出来，让聚集在楼下的人群吃惊的是，它就像"从茧中出来的一只蝴蝶"。

右：在美术观景窗里的纽约轮廓线，1932年
在克莱斯勒大厦完成之后不到一年，更高的帝国大厦超越了它的高度，但就风格而言，甚至那些社交常客似乎都承认，那是无法超越的。

对页左：斯隆（Sloan）和罗伯逊（Robertson），查宁大厦，卫生间，纽约，1928~1929年
这座56层的查宁大厦是献给杰出的纽约开发商欧文·查宁（Irwin Chanin）的，建造时间只花了205天。这件获奖的卫生间是在大厦的52层楼。

对页右：奥利弗·伯纳德（Oliver Bernard），斯特兰德宫宾馆门厅入口，伦敦，1930年
伦敦的几家宾馆，包括萨沃伊（Savoy）和克拉里奇（Claridge），从1930年代都有装饰艺术派室内装饰的面貌，但其雅致的空间安排，无一能超越斯特兰德宫。这个室内装饰在1968年拆除。

变了1930年代纽约的天际线。

阿朗的克莱斯勒大厦（1928~1930年），就是一个伟大的例子。其独特的金属表面半圆形塔顶，同时也指出公司的功能，并使这座摩天大楼熠熠生辉，这座建筑已经成为装饰艺术派建筑的图标。整座建筑物里，设计和材料坚持通盘考虑，以颂扬摩天大楼本身的主题。装饰艺术派结合摩天大楼的美学，是富有魅力和奇特的美国变种，还深入到建筑以外的艺术形式中。约翰·斯托尔（John Storr，1885~1956年）的雕塑、工业设计师诺曼·贝尔·格迪斯（Norman Bel Geddes，1893~1958年）的鸡尾酒服务和托盘以及保罗·T·弗兰克尔（Paul T. Frankl，1879~1962年）的摩天大楼家具是三个例子。

装饰艺术派的室内装饰，也提供了著名的风格范例。纽约洛克菲勒中心（1930~1932年）无线电城音乐厅——火箭女郎舞蹈团之家的室内装饰，是由德斯基设计的，"在效果上是完全、道地的现代化，其家具、墙纸、壁画以及为舞台表现做的技术装置也是一样。"房间是围绕主题创造的，并装饰以当代艺术家制作的壁画，而且每个细节都很协调，从家具、墙纸，一直到灯具设施都是如此。新材料像胶木、贴面塑料、镜面玻璃、铝和铬，都运用在了他的装饰艺术派的杰作中。

装饰艺术派的立面、入口和室内装饰，几乎以不变的风格，从纽约传遍美国每个地区，佛罗里达的迈阿密滩除外，那里的建筑，把装饰艺术派和现代主义的用语与强烈的热带色彩统一起来。那是一种大众化的、民主的建筑，是为那些无金钱、无地位的人也可以进入专属棕榈海滩所建的度假胜地。别处也一样，在美国和欧洲，现代风格已经为大众所熟悉，由于1920年代和1930年代建造的许多电影院采用了这种风格，由此它得到了剧场风格的绰号。

装饰艺术派的风格化，是流行的和普遍的。它渗透到了一切设计中，从珠宝、打火机到电影布景；从普通住宅的室内装饰到电影院、豪华游轮和旅馆无处不在。它的繁盛和梦幻，体现了"兴旺的1920年代"的精神，提供了逃避1930年代大萧条现实的方法。

Key Collections

Cooper-Hewitt Museum, New York
Metropolitan Museum of Art, New York
Musée de la Publicité, Paris
Victoria & Albert Museum, London
Virginia Museum of Fine Arts, Richmond, Virginia
Whitney Museum of American Art, New York

Key Books

B. Hillier, *Art Deco of the 20s and 30s* (1968)
A. Duncan, *Art Deco Furniture: the French Designers* (1984)
—, *American Art Deco* (1986)
P. Frantz Kery, *Art Deco Graphics* (1986)
A. Duncan, *Art Deco* (1988)

巴黎学派　Ecole de Paris

> 年龄和种族的共同纽带，将侨民们联系在一起，
> 他们恋上了巴黎并在那里造就了自己。
>
> 皮埃尔·卡巴纳（Pierre Cabanne）和皮埃尔·雷斯塔尼（Pierre Restany），1969 年

巴黎学派是一个既有法国人又有外国人的艺术家社团，20 世纪前半叶在巴黎工作，而不指严格定义的风格、学派或运动。事实上，巴黎学派是对巴黎作为艺术世界中心（直至第二次世界大战）的承认，并作为文化的国际主义象征。在不同时期，巴黎学派声称，在巴黎起源的与现代艺术运动相关的艺术家都纳入巴黎学派，从 *后印象主义到 *超现实主义；不过从狭义上讲，它指两次世界大战之间在巴黎生活和工作的现代主义艺术家的国际社团。

巴黎之所以吸引外国艺术家有若干原因：无政治压力、经济相对稳定、有现代艺术大师在此，如毕加索、布拉克（Braque）、鲁奥（Rouault）、马蒂斯和莱热（参见 *野兽主义、*方块主义和 *表现主义），还有繁荣的艺术天地，有画廊、批评家和收藏家支持艺术家。艺术家之间思想的相互交流和风格的多元化，也是巴黎学派的重要特征。不那么易于纳入任何特定类型的艺术家，也常常被包括进巴黎学派，诸如匈牙利的摄影师布拉塞（Brassaï，1899~1984 年）和安德烈·克特茨（André Kertész，1894~1985 年），雕塑家卡塔兰·朱利奥·冈萨雷斯（Catalan Julio Gonzalez，

巴黎学派　Ecole de Paris

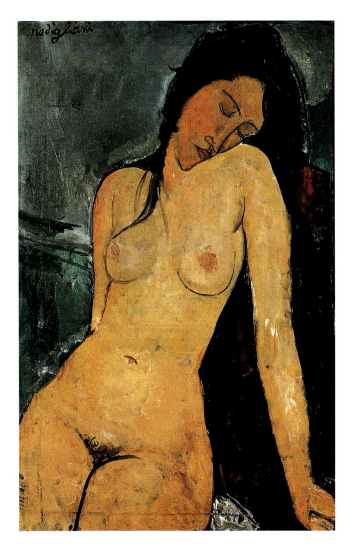

意大利画家阿梅代奥·莫迪利亚尼（Amedeo Modigliani，1884~1920年），于1909年与布朗库西相见后，受到启发也创作了一些雕塑作品，俄国的杰姆·苏丁（Chaim Soutine，1894~1943年）、比利时的朱尔·帕辛（Jules Pascin，1885~1930年）和法国人莫里斯·于特里约（Maurice Utrillo，1885~1955年）组成了巴黎学派的一个分支，由于他们潦倒的生活，人们称之为"该死的画家"（les maudits），因为他们贫困、疾病、绝望和自我毁灭的行为而遭骂。如果说莫迪利亚尼是典型的波西米亚人，那么苏丁就是受折磨的怪人。他那迷恋、狂热的绘画方式，以及惊人地不讲卫生，是众所周知的。苏丁的强烈色彩和猛烈的表现性笔法，为他打上了与早期表现主义画家精神相似的标记，如埃米尔·诺尔德（Emil Nolde）或奥斯卡·科科施卡（Oskar Kokoschka）。苏丁的绘画表现了内在的骚动和痛苦，而苏丁的朋友和同胞巴黎学派的另一位画家马克·沙加尔（Marc Chagall，1887~1985年）就大不一样了。沙加尔对野兽主义的色彩、方块主义的空间和来自俄国民间的故事形象加以综合，并施以他自己的想象力，产生了梦幻般的形象，抒情地表现了他对生活和人类的热爱。

巴黎学派的神奇国际性世界，随着纳粹的入侵嘎然而止。美国艺术批评家哈罗德·罗森堡（Harold Rosenberg）在他的文章《巴黎的崩溃》（1940年）中，抓住了这个非正式组团的本质，这篇文章实质上就是对一段失去了的时期的讣告：

"'巴黎学派'不属于一个国家，而是遍布世界、同步世界，处处相关，20世纪的思想，展现出自身的可能性，这些可能性在许多到来的社会冒险周期中，将掌握人类。"

1876~1942年）、乌克兰的亚历山大·阿奇本科（Alexander Archipenko，1887~1964年），特别是罗马尼亚的康斯坦丁·布朗库西（Constantin Brancusi，1876~1957年）。

布朗库西这位20世纪最有影响的雕塑家之一，因其精致地凝练雕塑而闻名，他的雕塑几乎简化到了抽象点。不过，雕塑还是保持了对自然形式的原本的感觉，显示了布朗库西对事物本质的追求，就是雕塑对飞、生或死的创造。他说："简单就是复杂到了底，人们只有了解其本质，才能了解其意义。"

对页：马克·沙加尔，《生日》，1915年
沙加尔与贝拉·罗森菲尔德（Bella Rosenfeld）结婚，这段婚姻为他提供了一系列情侣绘画的灵感。在这幅梦幻般的绘画中，这对夫妻相互的爱将他们飘忽于空中。

上：阿梅代奥·莫迪利亚尼，《坐着的裸女》，1912年
莫迪利亚尼的生活极富传奇色彩。他贫病交加、吸毒酗酒，他醉态的暴露狂，与女友们的打斗，几乎和他那优雅而令人沉醉的肖像和裸女画一样著名。

Key Collections
Albright-Knox Art Gallery, Buffalo, New York
Art Institute of Chicago, Chicago, Illinois
Centre Georges Pompidou, Paris
J. Paul Getty Museum, Los Angeles, California
Metropolitan Museum of Art, New York
National Gallery of Art, Washington, D.C.

Key Books
B. Dorival, *The School of Paris in the Musée d'Art Moderne* (1962)
J. Cassou, *Chagall* (1965)
The Circle of Montparnasse: Jewish Artists in Paris (exh. cat., Jewish Museum, New York, 1986)

国际风格　International Style

主要的建筑标记不再是密实的砖砌体，而是开放的盒子。
亨利－拉塞尔·希契科克（Henny-Russell Hitchcock）和菲利普·约翰逊（Philip Johnsow），国际风格，1932年

国际风格，或者国际现代主义，是20世纪中叶西方建筑的主要风格，在1920年代获得承认，并在整个1950年代占主导地位。其特征是干净的直线形式、平屋顶、开放的内部空间、不作装饰、应用新材料和新技术。代表这种风格的，有人们熟悉的两个设计：一个是勒·柯布西耶1920年代设计的白得发亮的混凝土住宅（见*纯粹主义），另一个是密斯·凡·德·罗（见*包豪斯）1940年代和1950年代的玻璃摩天楼。

国际风格代表了欧洲和美国独特兴趣的独特会合。引领国际风格影响的，如路易斯·沙利文和*芝加哥学派、弗兰克·劳埃德·赖特和草原学派（Prairie School），以及*工艺美术运动，许多欧洲先锋建筑师开始发展一种他们认为适合现代生活的类似风格。他们追求的新现代形式，与他们对新社会形式的兴趣联系在一起。概括地说，在观点上，他们是社会主义的，在目的上，是乌托邦主义。许多人附属于他们自己国家的进步运动，比如*德意志制造联盟、*风格派、*圈社、包豪斯、纯粹主义、*工人艺术协会、*七人组和意大利理性建筑运动（M.I.A.R.）。三位建筑师，有时称作"三位一体"，是国际风格的核心：他们是沃尔特·格罗皮乌斯（1883~1969年）、勒·柯布西耶（Le Corbusier，1887~1965年）和路德维希·密斯·凡·德·罗（1886~1969年）。

大约在1910年，也许是巧合，这三位建筑师都在彼得·贝伦斯（Peter Berens，1868~1940年，另见德意志制造联盟）的柏林事务所工作。贝伦斯对工业和艺术之间的关系特别感兴趣。他为德国通用电气公司（Allgenmeine Elektrizitats-Gesellschaft）设计的涡轮机大楼，把玻璃和钢铁结合在一起，为后来的建筑师提供了一个重要范例。大约在同时，出生于捷克的建筑师阿道夫·卢斯（1870~1933年），沿着新的、令人惊讶的线路正在发展私人住宅，他和路易斯·沙利文在芝加哥三年的时间，吸收了沙利文一些对装饰的敌对态度，表现在他那里程碑式的文章《装饰与罪恶》（1908年）中。他在维也纳的斯坦纳住宅（1910年），是最早使用钢筋混凝土的住宅之一，其简单纯净的风格很快受到人们的喜爱。

在整个1920年代，格罗皮乌斯发挥了主要的作用。法古斯鞋厂（1911年）和在德绍的包豪斯大楼（1926年），

都是与阿道夫·迈尔（Adolf Meyer，1881~1929年）合作设计的典范；建筑物的特征（钢框架结构、玻璃墙、带形窗），为后来的建筑师大量模仿。他的出版物和教学，也以不同的方式产生同等的影响，他先在包豪斯教学，后来又到美国哈佛大学任教。

与此同时，勒·柯布西耶在巴黎，延伸了他的机器美学，首先是从他的纯粹主义绘画发展起来的，扩展到建筑

上：**阿道夫·卢斯，卡恩特纳酒吧，维也纳，1907年**
在这个也以美国酒吧闻名的卡恩特纳酒吧里，卢斯用了许多他最喜爱的材料，包括大理石和镜子；他把镜子放在头顶上，创造出更大空间的幻觉。

对页：**勒·柯布西耶，法国，萨伏伊别墅，普瓦西，法国，1929~1931年**
在这座住宅里，勒·柯布西耶充分实现了他的"建筑五点"。不过，完工之后不久，这座房子就弃置未用，年久失修。在1965年12月16日，经过20年的修复期之后，宣布它为"历史的纪念碑"。

和实用艺术。他既是理论家又是实践者,勒·柯布西耶的两本开创性著作,《新建筑的五点宣言》(1926年)和《走向新建筑》(1923年),促进了他对现代运动的影响,在后一本书中,他写了一句著名的话"住宅是居住的机器。"他在两本书中,都强调了空间感的合意性,增强光线和空气,以及合理灵活的设计。

勒·柯布西耶的两个著名作品范例,是在普瓦西的萨伏伊别墅(1929~1931年)和新精神馆,新精神馆是1925年巴黎的"现代工业和装饰艺术国际展览会"的展馆(*装饰艺术,由展览会得名)。不过,勒·柯布西耶正是在城市规划领域中,运用了他最激进的思想。骂名远扬的巴黎市中心改造方案(Plan Voisin),提议拆毁巴黎蒙马特区和塞纳河之间的大片区域,并在那里建造十八座摩天大楼。

勒·柯布西耶还于1928年6月在瑞士拉萨拉兹加入了国际现代建筑协会(CIAM)的基金会,这个协会是一个讨论和制定政策的论坛,包容了遍及全球的建筑师。这个论坛定期召开会议,在很大程度上导致了国际风格的兴起与传播;到1959年最后一次会议之际,已有30多个国家的隶属小组和大约3000名会员。德国建筑师在第一阶段(1928~约1933年)的讨论中占主导地位,讨论倾向于以低造价的社会住宅、有效使用土地和材料以及最低生活标准的问题为中心。在1933年的《雅典宪章》之后,重点转到城市规划,反映了勒·柯布西耶在组织中与日俱增的影响,并最终导致了巴西利亚(1956年)的巴西新行政首都的设计,规划者是卢西奥·科斯塔(Lúcio Costa, 1902~1998年),主要建筑物的设计者是奥斯卡·尼迈耶(Oscar Niemeyer,生于1907年)。

在1920年代和1930年代后期,这种类型的建筑在1927年斯图加特的德意志制造联盟展览会上,得以展示全貌,并在1928年之后由国际现代建筑协会发表,而后迅速传播到欧洲和美国。维普里(维堡)市立图书馆(1930~1935年),是芬兰建筑师阿尔瓦·阿尔托(Alvar Aalto, 1898~1976年)设计的,反映出国际风格向北部的扩展,而意大利的朱塞佩·泰拉吉尼(Giuseppe Terragni)的法西斯会馆(Casa del Fascio, 1932~1936年,见意大利理性建筑运动),表明国际风格不只为社会主义所独有。在英国,现代主义建筑是由移民设计的,最有影响的是俄国建筑师伯特霍尔德·卢贝特金(Berthold Lubetkin, 1901~1990年)的设计,他的建构合作事务(Tecton, 1932~1948年),负责设计在伦敦海格特的海波特1号公寓(1935年),不过,最重要的传播是传到美国。

题为"现代建筑:国际展览"的展览会,在纽约的现代艺术博物馆举行,这在风格史上是重要的时刻。展览的

国际风格 International Style

名字最后是由菲利普·约翰逊（1906~2005年）和亨利－拉塞尔·希契科克（1903~1987年）所起，希契科克是《国际风格：自从1922年以来的建筑》的作者，该书伴随展览一起发行。约翰逊和希契科克着重于介绍欧洲现代主义的面貌和语言，而不是它的乌托邦的社会主义思想背景。他们致力于排斥历史折中主义，将批量生产的钢铁和混凝土用于基本结构而代替砖石，用玻璃作覆盖物，自由平面以及"容积而不是体量的建筑观念"。纯粹性和条理化，是他们赞赏的特征，他们得出的名言是（路易斯·沙利文认同），"少就是多"。

美国已经有了几座引以为荣的现代主义建筑。维也纳的移民鲁道夫·迈克尔·申德勒（Rudolph M.Schindler，1887~1953年）和理查德·诺伊特拉（Richard Neutra，1892~1970年）都受到了阿道夫·卢斯和弗兰克·劳埃德·赖特的影响，如申德勒在纽波特比奇的洛佛尔海滩住宅（1925~1926年）和诺伊特拉在洛杉矶格里菲斯公园的洛佛尔健康住宅（1927~1929年）。但是，在纽约现代艺术博物馆展览后的十年，国际风格才在美国真正扎下了根，部分原因是，先锋建筑师从欧洲的撤离，尤其是德国和意大利建筑师，他们正处在敌对的国家主义政府的压力之下。格罗皮乌斯、马塞尔·布罗伊尔（Marcel Breuer，1902~1981年，

见包豪斯）和马丁·瓦格纳（Martin Wagner，1885~1957年，见圈社）在哈佛大学获得教职（菲利普·约翰逊曾在那里学习，并在1940年代初期成为建筑师），密斯·凡·德·罗去芝加哥执教。

很快，密斯·凡·德·罗的名字成了国际现代主义的同义语，他适应、调整并简化国际风格，使它表现出独特、纯净和几何的风格。他得出的"密斯公式"，是纪念性的对称，是基于柱网格的裸露金属框架玻璃盒子，取代了早期欧洲现代主义建筑抓住不放的互锁空间和对称。他设计的低矮横向建筑的早期实例，是伊利诺伊理工学院的校园和建筑物（1940~1956年）和伊利诺伊州普莱诺的法恩斯沃斯住宅（1946~1950年）。他那著名的芝加哥湖滨公寓（1948年），将钢铁和玻璃塔楼作居住之用，接下来的十年，他建造了也许是他最有影响的作品，与约翰逊合作的纽约西格拉姆大厦。时至今日，密斯·凡·德·罗是美国的重要建筑师，广泛认为他是沙利文和芝加哥学派最合法的继承人。

密斯的玻璃盒子，在国际风格里似乎是最后的单词了，但建筑师们在普遍的设计中，却设法发明了个人的变体。著名的例子包括约翰逊的透明玻璃住宅（1949年）以及芬兰建筑师埃利尔·沙里宁（Eliel Saarinen，1873~1950年）和他的儿子埃罗·沙里宁（Eero Saarinen，1910~1961

国际风格　International Style

对页：奥斯卡·尼迈耶尔，国会大厦，巴西利亚，1960年
尼迈耶尔正和勒·柯布西耶做一项工程的时候，遇见了后来成为巴西总统的胡塞利诺·库比契克（Juscelino Kubitschek）。库比契克作为总统，任命尼迈耶尔为巴西利亚的首席建筑师。

右：菲利普·约翰逊，玻璃住宅，新迦南，康涅狄格州，1949年
约翰逊的透明玻璃住宅，是密斯·凡·德·罗一般玻璃盒子设计的个人变体，也是在密斯的法恩斯沃斯住宅上的个人创新。那个实体的砖砌小屋内设有卫生间。

左：路德维希·密斯·凡·德·罗，湖滨公寓，芝加哥，1948~1951年
在这些"玻璃住宅"里，密斯·凡·德·罗把钢铁和玻璃大厦作居住之用。1996年，它们成了他得到芝加哥地标地位的最早建筑物。

年）在密歇根州沃伦市设计的通用汽车技术中心（1948~1956年）。吉奥·蓬蒂（Gio Ponti，1891~1979年，见意大利20世纪，Novecento Italiano）、皮耶·路易吉·奈尔维（Pier Luigi Nervi，1891~1979年）和其他人在米兰设计的皮雷利大楼，是另一种经过改良之后公司式的"玻璃盒子"出众范例。

可是，到1950年代后期，国际风格受到攻击。部分是起源于内部，到了1956年国际现代建筑协会的第十次会议上，事情到了非解决不可的地步。一群激进的青年建筑师组成了10人组（Team X），他们中的许多人与 *新粗野主义（New Brutalism）联系在一起，责备由国际现代建筑协会签约赞同的现代主义，没有考虑地方和人类情感需要这样的问题,宣布他们造"机械的秩序观念"的反。三年后，国际现代建筑协会正式解体。

许多较年长的建筑师也变得不满极简风格。自1940年代后期以来，勒·柯布西耶渐渐偏离他的早期精确主义风格，转向非理性的表现性和梦幻性建筑风格，引以为例的是他的朗香教堂（1950~1954年），其筒仓状的白塔和漂浮的棕色混凝土屋顶，向顶端弯曲。如菲利普·约翰逊在1966年的一次采访中所说："我们所谓的现代建筑已经太老、太冷、太平了。弗兰克·劳埃德·赖特曾经说它平胸，没有乳房。"约翰逊和其他人作出的回应，用幽默和历史的参照，颠覆玻璃盒子的纯净和简朴。美国电报电话公司总部（AT&T，1978~1984年），是约翰逊在纽约的设计，这座玻璃摩天大楼，有山形墙特征，就像齐本德尔（Chippendale）式书橱，现在人们视它为*后现代主义的最早"杰作"之一。

Key Monuments
Le Corbusier, Villa Savoye, Poissy, France
Ludwig Mies van der Rohe, Lake Shore Drive Apartments,
　　Chicago, Illinois
—, Seagram Building, New York

Key Books
H.-R. Russell and P. Johnson, *The International Style* (1932)
R. Banham, *The Age of the Masters* (1975)
K. Frampton, *Modern Architecture* (1985)
D. Sharp, *Twentieth-Century Architecture:
　　A Visual History* (1991)

意大利 20 世纪　Novecento Italiano

> 20 世纪这个词，
> 会像 15 世纪荣耀的意大利人那样，重新响彻世界。
> 玛格丽塔·萨尔法蒂（Margherita Sarfatti）

"20 世纪"是一个意大利的艺术运动，创始于 1922 年，促进一群年轻艺术家的工作，与米兰佩萨罗美术馆（Pesaro Gallery）联合。他们是安塞尔莫·布奇（Anselmo Bucci，1887~1955 年）、莱奥纳尔多·迪德雷维尔（Leonardo Dudreville，1885~1975 年）、阿基利·富尼（Achille Funi，1890~1972 年）、吉安·埃米利奥·马莱尔巴（Gian Emilio Malerba，1880~1926 年）、皮耶罗·马鲁西格（Piero Marussig，1879~1937 年）、乌巴尔多·奥皮（Ubaldo Oppi，1889~1946 年）和马里奥·西罗尼（Mario Sironi，1885~1961 年）。这个名字指 20 世纪的艺术，之所以特别选择这个名字，是因为让它与意大利其他伟大时期的艺术联系起来，比如 15 世纪（Quattrocento）和 16 世纪（Cinquecento），于是，这群艺术家们宣布，自己的时代是意大利艺术最新的伟大时期。提到过去，也强调他们赞美意大利古典主义，旨在使其现代化来复兴意大利的艺术，或者如西罗尼所说，创造的艺术"不是模仿由上帝创造的世界，而是由上帝启发的世界。"

这个画派的领导人是作家和艺术批评家玛格丽塔·萨尔法蒂（1880~1961 年），她是贝尼托·墨索里尼（Benito Mussolini）的情人。1923 年在佩萨罗美术馆举行的该画派的第一次展览上，墨索里尼发表了创始演讲，而且萨尔法蒂确保该画派参加了几次备受瞩目的展览，比如 1924 年的威尼斯双年展，在展览会上，他们的作品被宣布为"纯粹的意大利艺术，从最纯粹的源泉吸取了灵感，决心摈弃所有进口的'主义'和影响，那些影响已经如此频繁地篡改

马里奥·西罗尼，《都市景观》，1921 年
工厂和公寓大楼经典式的群体，但又呈现不祥的荒凉景色，是西罗尼早期生涯中常常出现的主题。他是法西斯主义直言不讳的支持者，他用他的画来批评自由政府，不久，这个政府就被墨索里尼扫地出门。

了我们民族纯洁的根本特征。"

萨尔法蒂于1925年年初解散了"20世纪"画派，重新组成了"意大利20世纪"，以及一个负责促进他们在国内外作品的指导委员会。萨尔法蒂将新风格表现为15世纪的"意大利"风格，这种风格最好地展现了法西斯统治的新意大利，她与墨索里尼的关系以及她作为"视觉艺术独裁者"的名声，使她能够吸引其他重要的艺术家（各种倾向的艺术家）进入这场运动，像卡洛·卡拉（Carlo Carrà，1881~1966年），曾是*未来主义和*形而上画派（Pittura Metafisica）的领军人物；马西莫·坎皮利（Massimo Campigli，1895~1971年）、费利切·卡索拉蒂（Felice Casorati，1883~1963年）、马里诺·马里尼（Marino Marini，1901~1980年）；阿尔图罗·马丁尼（Arturo Martini，1889~1947年）和阿尔图罗·托西（Arturo Tosi，1871~1956年）。

这个新派别的第一次重要展览，于1926年在米兰举行，开幕式由墨索里尼主持，参加展览的艺术家有100多人。它开创了一段由20世纪占主导地位的意大利艺术的短暂时期。不过，正是这个新流派的规模，驱散了它作为一个艺术运动的凝聚力。过度曝光，往往事与愿违。西罗尼说："展览过多，即使蒙娜丽莎，如果天天看，也会失去所有价值。"尽管萨尔法蒂付出了相当大的努力，但墨索里尼拒绝批准这种风格为法西斯主义的官方艺术。这些因素以及来自政治和文化敌人的攻击，加上萨尔法蒂与墨索里尼个人关系的恶化，导致这场运动在1932~1933年间解体。

然而，这场运动发生的影响，给了这个时期有关建筑和设计运动一个名字：20世纪（novecentismo）。这些都是以一群米兰建筑师为中心的活动，这群建筑师于1926年开始合作，他们当中有乔瓦尼·穆齐奥（Giovanni Muzio，1893~1982年）、米诺·菲奥基（Mino Fiocchi，1893~1983年）、埃米利奥·兰恰（Emilio Lancia，1890~1973年）、吉奥·蓬蒂（1891~1979年）、阿尔多·安德烈亚尼（Aldo Andreani，1887~1971年）、皮耶罗·波尔塔卢皮（Piero Portaluppi，1888~1976年）。他们的思想和设计通过有影响力的建筑和设计杂志《多姆斯》（Domus）传播，那是蓬蒂于1928年创办的杂志。

受到20世纪艺术新古典主义和形而上画家如乔治·德基里科（Giorgio de Chirico）梦幻世界的启发，建筑师们要竭力重塑与战前未来主义机器崇拜相对立的意大利古典形式。正如穆齐奥所承认的，它是反未来主义的，他还争辩说，古典形式总是合适的："难道我们不是在期盼迫切诞生这样一种运动吗？这个运动正以犹豫不决却又广泛传播的状态，即将在整个欧洲产生。"这句关键的话语，把我们的注意力引向这样一个事实：尽管意大利20世纪运动经常被描述为法西斯主义的运动，也许最好把它视为，第一次世界大战后泛欧洲潮流的一部分，一种让·科克托（Jean Cocteau）称之为回归秩序的现象。这是寻求稳定和秩序，排斥现代的发展，回归本土和更具象的源泉，是这个艺术时期的广泛特征：像美国风情、纯粹主义、社会主义现实主义和新现实性。

Key Collections
Marini Museum, Milan, Italy
Museo di Arte Moderna e Contemporanea, Trento, Italy
Museum of Fine Arts, Houston, Texas
Palazzo Montecitorio, Rome, Italy
Pinoteca di Brera, Milan, Italy

Key Books
Italian Art in the 20th Century: Painting and Sculpture 1900–1988
 (exh. cat., Royal Academy of Arts, London, 1989)
R. A. Etlin, *Modernism in Italian Architecture, 1890–1940*
 (1991)

圈社　Der Ring

> 为新住区的斗争，不过是为新社会秩序更大斗争的一部分。
> 路德维希·密斯·凡·德·罗，1927年

圈社是一个建筑社团，于1923年或1924年成立于柏林，其目的是促进德国的现代主义。开始时，它只是一个10位建筑师小组，他们自称十人圈（Zehnerring）。奥托·巴特宁（Otto Bartning，1883~1959年）、彼得·贝伦斯（Peter Behrens，1869~1940年）、胡戈·黑林（Hugo Häring，1882~1958年）、埃里希·门德尔松（Erich Mendelsohn，1887~1953年）、路德维希·密斯·凡·德·罗（1886~1969年，见国际风格）、布鲁诺·陶特（Bruno Taut，1880~1938年）和马克斯·陶特（Max Taut，1884~1967年）都在原来成员之列。如圈社之名所示，他们不把自己看成是等级制度的

圈社 Der Ring

组织，而是一个平等的群体。他们中的许多人，都同时参加了其他的合作性组织，诸如 * 德意志制造联盟、* 工人艺术协会和 * 十一月集团。

1926 年，他们认为规模小抑制了他们的成功，故把会员扩大到 27 人并称其为圈社，以黑林作为秘书长。那些通过缴纳会费加入的成员有：沃尔特・格罗皮乌斯（Walter Gropius，1883~1969 年，见 * 包豪斯）、奥托・黑斯勒（Otto Haesler，1880~1962 年）、路德维希・希尔伯施默（Ludwig Hilbersheimer，1885~1967 年）、汉斯・卢克哈特（Hans Luckhardt，1890~1954 年）和瓦西里・卢克哈特（Wassili Luckhardt，1889~1972 年）兄弟、恩斯特・迈（Ernst May，1886~1970 年）、阿道夫・迈尔（Adolf Meyer，1881~1929 年）、汉斯・夏隆（Hans Scharoun，1893~1972 年）、马丁・瓦格纳（Martin Wagner，1885~1957 年）和批评家沃尔特・库尔特・贝伦特（Walter Curt Behrendt，约 1885~1945 年）。为了给新建筑、新科学和新社会时代准备场地，他们投身建筑的各个方面，发表居住和规划方面的见解，特别是通过德意志制造联盟的《形式》(Die Form)杂志（贝伦特任编辑），向展览会捐款并进行新材料和建造技术的研究。

1926 年以后，马丁・瓦格纳取代了反现代主义的市政城市建筑师路德维希・霍夫曼（Ludwig Hoffmann），圈社的成员们开始接受柏林的市政委托。西门子城（1929~1930 年）是夏隆、巴特宁、格罗皮乌斯、黑林和其他人为西门子电气公司做的设计的；而马掌建筑项目（Hufeisensiedlung），是由布鲁诺・陶特和瓦格纳设计的。在这些项目里，圈社的建筑师们为社会住房创造了一种模式，五或六层的公寓大楼，自然光的大窗与绿色的空地融为一体。1927 年，他们还参与了在斯图加特的魏森霍夫居住区的住宅展（见德意志制造联盟），在那里可以看到国际风格的最早例子。

在斯图加特展览会上，圈社占主导地位的现代主义眼光并不是没有引起争议。在一套基于传统坡屋顶的住区计划遭到拒绝时，保罗・博纳茨（Paul Bonatz，1877~1956 年）和保罗・施密特黑纳（Paul Schmitthenner，1884~1973 年）两位建筑师出于抗议退出协会，成立了一个更有传统取向的对立建筑师社团，街区社（Der Block）。街区社的成员包括，德国的格尔曼・贝斯特迈尔（German Bestelmeyer）和保罗・舒尔茨－瑙姆堡（Paul Schultze-Naumburg），他们推崇一种传统的、田园的和基于本土形式的建筑（反都市、反现代，广义来说，反国际），在宣言中强调"德国化"。

尽管街区社作为一个小组只持续到 1929 年，但他们信念的前提和他们表现的形式，预示了由纳粹攻击现代主义（国际主义）建筑和建筑师的核心。不同建筑师"学派"之间的冲突，广义地说，就是平屋顶的现代主义与坡屋顶的传统主义的冲突，在 1930 年代呈现出更大的意义，由国家资助的魏玛共和国的现代民用住宅建筑形式，被第三帝国统治下更"德国化"的坡屋顶形式所取代。

由萧条引起的经济限制和德国在政治上的向右转，削弱了圈社的影响，社团于 1933 年解体。不过，它的思想却传播开来，许多成员，包括格罗皮乌斯、希尔伯施默、瓦格纳、密斯・凡・德・罗、门德尔松、迈和迈尔，在 1930 年代后期移民国外，确保他们的现代主义版本变成国际化。

Key Monuments
Scharoun, et al., Siemensstadt, Berlin, Germany
Bruno Taut and Martin Wagner, Hufeisensiedlung, Berlin-Neukölln, Germany
Ludwig Mies van der Rohe, Weissenhofsiedlung, Stuttgart, Germany

Key Books
B. M. Lane, *Architecture and Politics in Germany, 1918–1945* (Cambridge, MA, 1968)
K. Frampton, *Modern Architecture: A Critical History* (1992)
K. James, *Erich Mendelsohn and the Architecture of German Modernism* (Cambridge, UK, 1997)

布鲁诺・陶特，马掌建筑群，柏林，1925~1930 年
马丁・瓦格纳开创了这个住区的建设，并用其形状命名。这是在柏林建造的最大规模的居住建筑群之一，在此期间，房租是得到补贴的。

新现实性　Neue Sachlichkeit

> 我的画是对上帝所做一切错事的责备。
> 马克斯·贝克曼（Max Beckmann），1919 年

新现实性，是曼海姆美术馆馆长古斯塔夫·F·哈特劳布（Gustav F. Hartlaub）创造的一个术语，用来描述1920年代德国绘画显居要位的写实主义倾向。1925年新现实性在博物馆举办了展览，"艺术家们保持或者恢复他们对确实又摸得到的现实的忠诚"。与德国 * 表现主义（见 * 桥社、* 青骑士和 * 工人艺术协会）相关的理想主义和乌托邦主义，在第一次世界大战后立即迅速幻灭，作为德国政治的犬儒主义向右转。对许多艺术家而言，当时的环境似乎要求反理想主义，而且要从事社会的现实主义绘画风格。这是一个更广泛运动的一部分，即所谓回归秩序（rappel à l'ordre）运动，这在 * 美国风情画家和美国 * 社会现实主义（Social Realist）的画家作品中也能看到。

和表现主义一样，新现实性在德国的一些城市找到了天然的基地，如柏林、德累斯顿、卡尔斯鲁厄、科隆、杜塞尔多夫、汉诺威和慕尼黑。和表现主义艺术家不一样的是，新现实性的艺术家，没有作为社团捆绑在一起，他们作为个体独立工作。其中最著名的有：克特·珂勒惠支（Käthe Kollwitz, 1867~1945年）、马克斯·贝克曼（1884~1950年）、奥托·迪克斯（Otto Dix, 1891~1969年）、乔治·格罗斯（George Grosz, 1893~1959年）、克里斯蒂安·沙德（Christian Schad, 1894~1982年）、康拉德·费利克斯穆勒（Conrad Felixmüller, 1897~1977年）和鲁道夫·施利希特（Rudolf Schlichter, 1890~1955年），他们都以不同的风格创作，但共享许多主题：战争的恐惧、社会的伪善和道德的堕落、穷人的困境以及纳粹的兴起。

珂勒惠支比表现主义艺术家和新现实性艺术家都年长，从1890年代起，她创作了受压迫者的一些有力的形象，先是蚀刻版画，后来是石版画和雕塑。表现战争受害者的系列版画，如《农民的战争》（1902~1908年）和《战争》（1923年），使她受到高度尊敬。贝克曼起初是柏林分离派（见 * 维也纳分离派）的成员，后来勉强算是一位表现主义艺术家（直到1912年在《潘》杂志上广为传扬的与弗朗茨·马克（Franz Marc）的争论），但他总是一位有点儿孤立的人物。第一次世界大战中，他在医疗队服兵役期间患了神经衰弱，战争结束后，他没有回到柏林或他妻子的身边，而是在法兰克福开始了新生活。他的那些尖刻、象征性的哥特式表现主义绘画，在那些纪念性情节里，描绘受尽折磨的人物画像，经常以中世纪三联画的形式陈列，在一个精神和道德腐败的时代，以宗教的强烈情感，传达交流精神价值的愿望。

珂勒惠支和贝克曼作品中的表现主义焦虑，在迪克斯和格罗斯的绘画中变成了尖锐的犬儒主义。他们扭曲的现实主义，具有野蛮的讽刺性。和贝克曼一样，迪克斯也在战争中服兵役，他在1920年代的绘画《堑壕战》（1922~1923年，毁于1943~1945年）和蚀刻版画集《战争》（1924年），

右：乔治·格罗斯，《道姆与她卖弄学问的机器人乔治于1920年5月结婚；约翰·哈特菲德（John Heartfield）对此感到非常高兴，1920年》带着对哈特菲尔德那刻薄又滑稽的达达照片的赞许，格罗斯把机械资本主义者集中在一起，它们头脑里充满数字，身旁有个出卖激情的妓女。

新现实性 Neue Sachlichkeit

被历史学家 G·H·汉密尔顿（G.H.Hamilton）描述为"也许是最有力也是最令人不愉快的现代艺术反战宣言。"在迪克斯那个时代的心理画像中，同样严酷的批评，转向了个人和社会。

左：奥托·迪克斯，《战争残废者在打牌》，1920 年
迪克斯是魏玛共和国的一位激烈讽刺家。战争残废者是第一次世界大战后整个德国所熟知的人物，但是在这里他极力地转化为一种被肢解的、失去人性的、社会腐化堕落象征。

右：约翰·哈特菲尔德，《阿道夫这个大口吞咽黄金而又滔滔不绝吐出垃圾的超人》，1932 年
哈特菲尔德（他的德文名字英文化，体现反纳粹的态度）是一位最涉及政治的艺术家，纳粹党在国会勉强获得多数后，他的这幅照相蒙太奇经放大后短暂贴遍柏林。

Key Collections
Fine Arts Museums of San Francisco, San Francisco, California
Kunsthaus, Zurich, Switzerland
Minneapolis Institute of Arts, Minnesota
Museum Kunst Palast, Düsseldorf, Germany
Palazzo Grassi, Venice, Italy

Key Books
P. Gay, *Weimar Culture: The Outsider as Insider* (1969)
J. Willett, *The New Sobriety, Art and Politics in the Weimar Period, 1917–1933* (1984)
M. Eberle, *World War I and the Weimar Artists. Dix, Grosz, Beckmann, Schlemmer* (1985)

新现实性，英译 New Objecivity，中译曾为"新现实派"。这里译"新现实性"，意在与多种"现实派"相区别，译者注

超现实主义　Surrealism

> 只有不可思议的才是美丽的。
> 安德烈·布雷东（Andre Breton），《什么是超现实主义》，1934 年

超现实主义是法国诗人安德烈·布雷东（1896~1966 年）于 1924 年推出的。尽管这个术语自从批评家纪尧姆·阿波里耐（Guillaume Apollinaire）在 1917 年创造它以来就用来描述某种超越现实的事物，但布雷东成功地对它进行了增补，用来描述他自己未来的幻想。在《第一次超现实主义宣言》中（1924 年），布雷东将超现实主义定义为"没有任何外来掌控的情况下所表达的思想，没有理性，超出所有道德和美学考虑的范围。"

布雷东想让超现实主义带来一场革命，这场革命和他所谓的思想先驱的革命一样意义深远，像西格蒙德·弗洛伊德（Sigmund Freud，1856~1939 年）、利昂·托洛茨基（Leon Trotsky，1879~1940 年）和诗人孔特·德洛特雷阿蒙（Comte de Lautréamont，也就是伊西多尔·迪卡斯—Isidore Ducasse，1846~1880 年）和阿蒂尔·兰博（Arthur Rimbaud，1854~1891 年）。马克思主义、精神分析学和神秘哲学，都对布雷东产生了重要影响，他作为反叛社会的空想艺术家典型，则是得自洛特雷阿蒙和兰博。洛特雷阿蒙的一种说法，为超现实主义提供了他们的箴言，清晰地表达了他们的信念，美，或者不可思议的东西，可以在大街上未曾料到的偶遇中找到："就如一台缝纫机和一把伞在一张解剖台上，这偶然相遇一样美丽。"超现实主义是在绰号为"超现实主义教皇"的布雷东领导下跳出来的，出自达达的混乱和自发性的尖锐对立之际，超现实主义是一个有教条理论、有高度组织化的运动。事实上，布雷东对艺术批评进行了革命：从现在起，批评家作为先锋团体有魅力的领导人物，将会是一个亲和的人物。到 1966 年布雷东去世之际，他已经看到超现实主义成为 20 世纪最普遍的运动之一。超现实主义的乐观主义与达达形成了另一个对比，达达的立场是否定艺术，

马克斯·恩斯特，《在朋友的聚会上》，1922 年
当安德烈·布雷东（13）祝福那些聚会的超现实主义诗人和艺术家时，马克斯·恩斯特坐在杜斯托耶夫斯基（Dostoevsky，另一位超现实主义的精神领袖）的膝盖上，并拧他的胡子。

超现实主义 Surrealism

而超现实主义的目标是，要完全转变人们的思维方式。超现实主义打破了他们的内在和外在世界的界限，改变了他们观察现实的方式，将释放无意识的东西，将无意识的东西和有意识的东西联系起来，使人类从逻辑和理性的束缚中获得自由，到目前为止，这种束缚只是导致了战争和控制。

超现实主义对艺术家们产生了巨大的吸引力。许多最初的超现实主义艺术家，像马克斯·恩斯特（Max Ernst，1891~1976年）、曼·雷（Man Ray，1890~1977年）和让·阿尔普（Jean Arp，1887~1966年），都是从达达行列中分离出来的，新的成员包括安东尼·阿尔托（Antonin Artaud，1896~1948年）、安德烈·马松（André Masson，1896~1987年）、霍安·米罗（Joan Miró，1893~1983年）、伊夫·唐吉（Yves Tanguy，1900~1955年）和皮埃尔·罗伊（Pierre Roy，1880~1950年，见*魔幻现实主义）。后来，在整个1920年代和1930年代，又有新成员加入，他们是特里斯坦·扎拉（Tristan Tzara，见达达）、萨尔瓦多·达利（Salvador Dali，1904~1989年）、路易斯·布努埃尔（Luis Buńuel，1900~1983年）、阿尔贝托·贾科梅蒂（Alberto Giacomett，1901~1966年）、马塔（Matta，又名罗伯托·马塔·埃绍林—Roberto Matta Echaurren，1911~2002年）和汉斯·贝尔墨（Hans Bellmer，1902~1975年）。其他的艺术家站在超现实主义的边缘，比如比利时的勒内·马格里特（Renè Magritte，1898~1967年，见魔幻现实主义）。还有一些人，不管他们喜欢与否，也被称作超现实主义，比如巴勃罗·毕加索（Pablo Picasso，见方块主义）、马克·沙加尔（Marc Chagall，见*巴黎学派）和保罗·克利（Paul Klee，见*青骑士）。

达达在技术和决心方面打破边界，依然是超现实主义的伟大榜样。乔治·德基里科（Giorgio de Chirico，见*形而上绘画）梦幻般的绘画也很重要。但对超现实主义产生最重要的智力方面的影响，也许是弗洛伊德（Freud）。超现实主义艺术家把无意识的、梦境的以及弗洛伊德若干关键理论，作为大量受压抑形象的保留项目随意运用。他们对弗洛伊德思想尤其感兴趣的是，关于阉割的焦虑、恋物和不可思议。超现实主义艺术家们以各种方式吸收了这些思想：他们使熟悉的东西变成不熟悉的；进行无意识写作和绘画实验；运用偶然和陌生并置；对吞噬女性的见解；打破性别之间、人类和动物之间以及梦幻和现实之间的界

限。在超现实主义作品中，达达对机器的爱，转向对丧失人性机器人的怕，那是一种从死亡而复生的恐惧；面具、娃娃和人体模型，都是再现的形象。例如，贝尔墨那割断手足的娃娃照片，实在使人深感不安，因为它们好像是消除了有生命和无生命之间的界线。大多数超现实主义艺术家的作品，如米罗、马松、马塔和阿尔普的所谓"有机"超现实主义，或者达利、马格里特、唐吉和罗伊的"梦想"超现实主义，把这些令人不安的驱动力，说成是恐惧、愿望和色情。

马克斯·恩斯特是一位关键人物，他以不同的媒介处理一系列的想法，像《盲人游泳者》（1934年）或《被夜莺吓到的两个儿童》（1924年），这两幅画具有梦幻般的特点，使人想起兰博和弗洛伊德的"不可思议"。很难说绘画说的是什么：它们不和谐且令人不安。《盲人游泳者》里的形象，可以说既是男人又是女人的性器官，使人想起繁殖或阉割。对恩斯特和所有超现实主义艺术家来说，并置（juxtaposition）和偶然的含糊效果是重要的。1925年，恩斯特住在法国海边的一家旅馆，他用黑色蜡笔在木头地板上擦时发现了擦画法（frottage）。在擦出的痕迹中，他激动地发现，"对立的形象产生了，一个在另一个上，随着持续和快速的色情梦幻。"后来大约在1930年，他开始了一系列"拼贴小说"，其中最著名的是《许多周中的一周》（Une Semaine de Bonte）。他切碎又重组的维多利亚式钢版画，真正地玷污了过去，虽然他本人是在安全的资本主义世界中长大，却从中创作出了离奇的世界。

贾科梅蒂创造了超现实主义雕塑的杰作，比如《割喉的女人》（1932年），肢解女尸的青铜结构，《看不见的物体》（亦称《握着空虚的手》，1934~1935年）。这两个女性躯体，既残忍又危险。对许多超现实主义艺术家来说，作品把两种重要的思想带到了一起：即丧失人性的面具的思想（非洲面具、气体面具、工业面具），以及雌螳螂在交配时杀死雄螳螂并将其斩首的思想。像这些作品一样，在《看不见的物体》中，奇怪而悲伤的人物，可能是"女杀手"，表现了妇女的恐惧、死亡以及危险的性兴奋。对布雷东来说，这件作品"是爱与被爱愿望的流露"。

对页：霍安·米罗，《夏天》，1938年
米罗虽然从没有正式加入超现实主义，但和他们一起展览，他那大胆而微妙的绘画，充满想象力的生活，精彩地展示了经典的超现实主义从真实到不可思议的转变。

上：萨尔瓦多·达利，《龙虾电话》，约1936年
达利用各种媒介创作，但他作品的共同特点是制造引人注意的联想，比如：一只龙虾和一台电话，达利说："这是一种自发的、荒谬的认知方法"。

超现实主义　Surrealism

曼·雷，《人体解剖》，1929年
这张照片表现了一个令人不安、模棱两可的男性或女性：照相机使人意想不到地将女性的脖子和下巴转换成阴茎的形象。超现实主义与弗洛伊德理论的联想显而易见；照片暗示了斩首和阉割的恐惧。

曼·雷是最早的超现实主义摄影师；其他人包括贝尔墨、布拉塞（Brassaï，1899~1984年）、雅克－安德烈·布瓦法尔（Jacques-André Boiffard，1902~1961年）和拉乌尔·于巴克（Raoul Ubac，1909~1985年）。摄影以其暗房处理、特写镜头和意想不到的并置，证明它是一种巧妙的媒介，可以将世界上出现的超现实形象分离出来。摄影作为纪实和艺术的双重地位，强调了超现实主义所断言的：这个世界充满了色情的象征和超现实的邂逅。曼·雷在巴黎先锋摄影和商业摄影似乎互不相容的世界里，成功地创作。他的摄影作品刊登在专业和流行杂志上，从《时尚》、《名利场》到《为革命服务的超现实主义》（La Surréalism au service de la révolution，1930~1933年）和《超现实主义革命》（La Révolution surréaliste，1924~1929年），都有他的作品，而且出现在两种杂志上的形象，往往出自同一系列。至于时装，就超现实主义而言，时装模特象征妇女是个物体，经过构造和处理，打破了活着和死去的界限。尽管在许多超现实主义的作品隐含着厌女症，却有几位重要的超现实主义女艺术家，尤其是莱昂诺拉·卡灵顿（Leonora Carrington，生于1917年）、莱昂诺尔·菲尼（Leonor Fini，1908~1996年）、雅克利娜·布雷东（Jacqueline Breton，1910~1993年）、多罗泰亚·坦宁（Dorothea Tanning，生于1910年）、瓦伦丁·雨果（Valentine Hugo，1887~1968年）、艾琳·阿加（Eileen Agar，1899~1991年）和梅雷·奥本海姆（Meret Oppenheim，1913~1985年）。梅雷的作品《物体》（1936年）是覆盖了毛皮的杯子和茶碟，这件作品是最容易认出的超现实主义的物体之一。

1930年代，随着在布鲁塞尔、哥本哈根、伦敦、纽约和巴黎的大型展览的举办，超现实主义登上了国际舞台。它很快就成为遍及世界的现象，英国、捷克斯洛伐克、比利时、埃及、丹麦、日本、荷兰、罗马尼亚和匈牙利，都形成了超现实主义团体。尽管公众的想象力，可能还没有抓住超现实主义在诗意和理智方面的抱负，但超现实主义的形象已经博得了他们的想象力。它那奇怪的并置、异想天开和梦幻的形象化，无处不在，从电影到埃莉萨·斯基亚帕雷利（Elsa Schiaparelli，1890~1973年）的高级时装设计、广告、橱窗陈列和实用艺术（如：达利的龙虾电话和马埃的西式嘴唇沙发），都到处可见。在1930年代期间，对于诱惑力和逃避现实之类的愿望，导致了*装饰艺术的流行，也把公众的注意力吸引到超现实主义。到第二次世界大战爆发之际，大多数超现实主义艺术家，包括布雷东、福斯特和马松都在美国，他们纳入了新成员：坦宁、弗雷德里克·基斯勒（Frederick Kiesler，1896~1965年）、恩理科·多纳蒂（Enrico Donati，1909~2008年）、埃施乐·戈尔基（Arshile Gorky，1905~1948年）和约瑟夫·康奈尔（Joseph Cornell，1903~1973年）。然而，当战后布雷东回到巴黎时，他发现超现实主义遭到了以前的成员扎拉，还有先锋派新的领头人让－保罗·萨特里（Jean-Paul Sartre，见*存在艺术—Existential Art）的攻击，他严厉谴责"它是美丽而愚蠢的乐观主义"。尽管这样，重要的超现实主义展览于1947年和1959年在巴黎举行，而且超现实主义的思想和技术，在战后的许多艺术运动中留下了印记，包括*无形式艺术和*抽象表现主义，*哥布鲁阿组（CoBrA，也称眼镜蛇集团）、*新现实主义（Nouveau Réalisme）和*表演艺术。

Key Collections
Chrysler Museum, Norfolk, Virginia
Fine Arts Museums of San Francisco, San Francisco, California
Joan Miró Foundation, Barcelona, Spain
Kunstmuseum, Düsseldorf, Germany
Salvador Dalí Museum, St Petersburg, Florida
Tate Gallery, London

Key Books
W. Rubin, *Dada and Surrealist Art* (1969)
D. Ades, *Dada and Surrealism Reviewed* (1978)
R. Krauss and J. Livingston, *L'Amour fou: Photography and Surrealism* (1985)
A. Mahon, *Surrealism and the Politics of Eros: 1938–1968* (2005)

基本要素主义　Elementarism

> 我们必须懂得，艺术和生活不是分开的领域，
> 这就是为什么把艺术当幻觉的思想必须消失。
>
> 泰奥·范杜斯堡（Theo van doesburg）和科尔·范爱伊斯特伦（Cor van Eesteren），1924 年

基本要素主义是*风格派新造型主义的变体，大约形成于 1924 年，发起人是风格派最活跃和最喧闹的成员之一泰奥·范杜斯堡（Theo Van Doesburg, 1883~1931 年）。范杜斯堡保持了新造型主义的直角和三原色，将构图倾斜 45°，以便给作品来个出其不意的元素和动势，这是严格按垂直和水平的绘画所缺乏的，像皮耶·蒙德里安（Piet Mondrian）等其他的风格派艺术家的作品那样。基本要素主义的动机是故意挑起争端，几乎立刻导致蒙德里安和范杜斯堡之间的裂痕，没有几个月，蒙德里安就退出了风格派。

范杜斯堡把他的新绘画称作"反构图"。这种构图与*未来主义艺术和*漩涡主义艺术（Vorticism）有表面的联系，这些艺术家的绘画，是用斜线来表现当代生活的活力，但范杜斯堡本人的兴趣，把它引向建筑和设计。*包豪斯艺术家和*构成主义艺术家是重要的影响。范杜斯堡像他们一样，对艺术的综合和日常生活中实际应用的艺术感兴趣。在 1920 年和 1921 年，他受沃尔特·格罗皮乌斯之邀，访问了包豪斯，并抨击了表现主义和当时受到约翰尼斯·伊藤（Johannes Itten）提倡的神秘主义趋势。他甚至在包豪斯旁边，设立了与之唱反调的工作室，他欢欣鼓舞地对一位朋友写道："我已在魏玛把一切从根本上颠倒了过来……

泰奥·范杜斯堡，奥贝特餐厅，斯特拉斯堡，1928~1929 年
这件新造型主义的最后作品，也许是它最伟大的作品，最如实地达到了范杜斯堡将绘画和建筑充分结合的目的。他写道："没有建筑结构的绘画，就没有继续存在的理由。"

我把新精神的毒药撒得到处都是。"范杜斯堡在1921年遇见了与他有一点争斗关系的伊尔·利西茨基（El Lissitzky，见构成主义），他喜欢与利西茨基的这种关系。利西茨基已经将艺术和建筑结合在一起的方式理论化，对范杜斯堡产生了决定性的影响。

范杜斯堡在新实践和理论方面发展，同时还写文章和发宣言。在《走向集体的构成》中（1924年），范杜斯堡和科尔·范爱伊斯特伦（1897~1988年）写道："我们已经在建筑中建立了色彩的真正地位，我们宣布：没有像建筑结构的绘画（这就是，架上绘画），就没有继续存在的理由了。"他们在《基本要素主义宣言》中，详细陈述了基本要素主义的原理，这个宣言于1926年刊登在《风格》杂志上，杂志从1926年持续到1928年。对范杜斯堡而言，反构图是人类精神最纯粹、同时也是最直接的表现手段……可是，总与大自然对立，造它的反。但是，他最有趣的计划是，以许多方法综合基本要素主义绘画和建筑，在绘画的斜线和建筑的横平竖直结构之间，创造一种张力。

1928年，范杜斯堡、让·(汉斯)·阿尔普（1887~1966年，见达达主义）和索菲·托伊伯-阿尔普（Sophie Taeuber-Arp，1889~1943年，见达达主义）在修复斯特拉斯堡的奥贝特餐厅时，实现了这些计划。范杜斯堡做了总体规划，每一位艺术家装饰一个房间。室内的表面覆盖上了大胆的色彩，斜线的抽象浅浮雕，与横平竖直结构的线条形成对比，由色彩和照明结合的对比特征，创造了运动感。这是范杜斯堡最后一件重要作品，1931年，他与世长辞，随着他的逝世，基本要素主义的动力也随之消失。

Key Collections
Art Gallery of New South Wales, Australia
Museum of Modern Art, New York
Portland Art Museum, Portland, Oregon
Stedelijk Museum, Amsterdam, the Netherlands
Tate Gallery, London

Key Books
R. Banham, *Theory and Design in the First Machine Age* (1960)
Theo van Doesburg 1883–1931 (exh. cat., Eindhoven 1968)
J. Balieu, *Theo van Doesburg* (1974)
S. A. Mansbach, *Visions of Totality* (Ann Arbor, MA, 1980)
E. van Straaten, *Theo van Doesburg: Painter and Architect* (The Hague, 1988)

七人组　Gruppo 7

> 当今青年的标志是，追求光辉和智慧的愿望。
> 七人组宣言，1926年

七人组是先锋建筑师的一个协会，1926年建于米兰，目的是促进意大利的现代建筑。其成员是路易吉·菲吉尼（Luigi Figini，1903~1984年）、圭多·弗雷蒂（Guido Frette，生于1901年）、塞巴斯蒂亚诺·拉尔科（Sebastiano Larco，生于1901年）、阿达尔贝托·利贝拉（Adalberto Libera，1903~1963年）、吉诺·波利尼（Gino Pollini，1903~1991年）、卡洛·恩里科·拉瓦（Carlo Enrico Rava，1903~1985年）和朱塞佩·泰拉吉尼（Giuseppe Terragni，1904~1941年）。他们在1926年和1927年间的《意大利艺术评论》杂志（La Rassegna Italiana）上发表了一个四部分

朱塞佩·泰拉吉尼，新公寓，科莫，1927~1928年
这座简单而对称的白色五层楼，有四层在角落挖空，以暴露出玻璃圆筒，这是意大利第一座最重要的理性主义建筑，它结合了意大利的古典主义和俄国构成主义提倡的结构清晰性。

的宣言，概述了他们的立场。他们批判*未来主义，说它是"一种徒劳的、破坏性的狂怒"，也批判20世纪建筑师乏味的复兴主义风格，视它为"一种勉强的动力"，他们说："我们不想打破传统……新的建筑、真正的建筑，必须从严格遵守逻辑和理性而发展。"像他们的20世纪当代艺术家们一样，七人组的建筑师们在寻找"意大利"版本的现代建筑，但他们没有把国际现代主义拒之门外。相反，他们打算使用*国际风格的"普世"元素，以形成特定的意大利现代风格。

1927年，在蒙扎有一个双年展，这是一个由国家赞助的现代建筑和装饰以及工业艺术展，七人组的参展首次引起了公众的注意。七人组受机器启发的设计和模型，与新古典主义的意大利20世纪的展品一同展出，这两派争相引起墨索里尼的注意。这一年之末，他们的作品搬到了斯图加特的*德意志制造联盟的展览会上，在那里，他们加入了国际舞台上其他理性主义建筑师的行列。

泰拉吉尼是七人组最重要的建筑师之一。他创造了意大利第一座重要的理性主义建筑，一座叫做新公社（Novocomum）的公寓大楼，现在称作"远洋巨轮"（在科莫，1927~1928年）。这座大楼在建筑圈子中引起了轩然大波。它广采博取各家源流，从勒·柯布西耶的机器美学（见国际风格和纯粹主义），俄国的*构成主义，到*形而上画家充满永恒诗意的"意大利式"（Italianness）。这是泰拉吉尼的成就，他综合了国际和本土的各种来源，创造了一种新风格，展示了七人组既是理性主义又是民族主义的独特趋势。泰拉吉尼的新建筑，成了适合于法西斯政权的建筑类型，公众的注意力把目光转向次年在罗马举办的更大的展览。正是在那里，在利贝拉（Libera）和批评家加埃塔诺·明努奇（Gaetano Minnucci）组织的第一次理性主义建筑展览会上，七人组的建筑师第一次与其他意大利理性主义艺术家一起展览。展后形成了更大的协会组织，*意大利理性建筑运动，七人组加入其中，更广泛地促进了意大利理性主义建筑。

Key Monuments
Novocomum (Transatlantico), Como, Italy

Key Books
G. R. Shapiro, 'Il Gruppo 7', *Oppositions* 6 and 12 (1978)
A. F. Marciano, *Giuseppe Terragni Opera Complet 1925–1943* (1987)
D. P. Doordan, *Building Modern Italy: Italian Architecture, 1914–1936* (1988)
R. Etlin, *Modernism in Italian Architecture, 1890–1940* (1991)

意大利理性建筑运动　M.I.A.R.

> 向"反现代主义"大多数的断言作斗争的意志。
> 埃多阿多·佩尔西克（Edoardo Persico），1934年

意大利理性建筑运动（Movimento Italiano per l'Architettura Razionale 即 M.I.A.R.）建立于1930年。它是从米兰的*七人组产生出来的，前成员有路易吉·菲吉尼（Luigi Figini，1903~1984年）、阿达尔贝托·利贝拉（Adalberto Libera，1903~1963年）、吉诺·波利尼（Gino Pollini，1903~1991年）和朱塞佩·泰拉吉尼（Giuseppe Terragni，1904~1941年），来自全国的其他理性主义建筑师加入其中，诸如卢恰诺·巴尔代萨里（Luciano Baldessari，1896~1982年）、朱塞佩·帕加诺（Giuseppe Pagano，1896~1945年）和马里奥·里多尔菲（Mario Ridolfi，1904~1984年）。其使命是扩展由七人组开始的工作，将现代理性主义建筑，提升到*20世纪建筑师的新古典主义建筑之上。在法西斯主义的意大利，他们的任务并不容易。新古典主义风格，是以意大利模式为基础的，自然地适应民族主义的思想，而现代主义建筑，是国际建筑师们的风格，很快被法西斯主义当局贴上了"堕落"的标签。

1931年，为进一步达到他们的目的，他们在罗马批评家彼得罗·马里亚·巴尔迪（Pietro Maria Bardi）的美术馆举办了"理性建筑展"。展览会上还发了巴尔迪《给墨索里尼的建筑报告》的小册子和《理性建筑宣言》，展览会的开幕式由墨索里尼主持。但他们所有进言的努力，都因《恐怖的桌子》（Tavola degli orrori）的参展而付之东流。《恐

意大利理性建筑运动 M.I.A.R.

怖的桌子》是讽刺性的照片蒙太奇作品，作者是受人尊敬的新古典主义建筑师，像马尔切洛·皮亚琴蒂尼（Marcello Piacentini，1881~1960年），他是墨索里尼最亲密的建筑顾问。政府支持国家建筑师联盟，该联盟原先是不参与现代与传统的辩论的，现在政府撤销了支持，同年，这个组织解体。

1932年和1936年之间的许多建筑，保持了理性主义事业的活力。在科莫，泰拉吉尼的法西斯大楼（1932~1936年，现在是国民大楼）既是他的杰作，又是意大利理性主义的里程碑。这个白色方块，围着几何性设计的玻璃屋顶的内院，大理石贴面，一并突出了意大利的特征、现代性以及其政治功能（作为意大利的当地法西斯行政大楼）。菲吉尼和波利尼合营事务所及BBPR公司，也继续以理性主义风格建造，最突出的是为实业家阿德里亚诺·奥利韦蒂（Adriano Olivetti，1901~1960年）的工作。菲吉尼和波利尼为奥利韦蒂在意大利小镇伊夫雷亚，实现了若干工业项目（1934~1942年），1935年，他们与赞蒂·沙温斯基（Xanti Schawinsky，1904~1979年）合作，沙温斯基曾是包豪斯的学生，在古典的"42工作室"从事奥利韦蒂打字机设计。

自1930年起，理性主义艺术家们得到了《卡萨贝拉》（Casa Bella，美建筑）建筑杂志的支持，杂志创办者是编辑帕加诺和他的副主编、艺术批评家和设计师埃多阿多·佩尔西克（1900~1936年），他们坚持认为，理性主义与法西斯主义是不相容的。但在1930年代后期，皮亚琴蒂尼和最近成立的意大利现代建筑师集团（Raggruppamento Architetti Moderni Italiani）变得明显占据优势。意大利采取了和纳粹德国一致的反现代立场。《卡萨贝拉》杂志遭到扼杀，许多理性主义艺术家加入反法西斯的地下活动。BBPR公司的詹路易吉·班菲（Gianluigi Banfi，1910~1945年）和帕加诺因他们的活动遭到逮捕，关进德国集中营，直至1945年在那里去世。随着佩尔西克于1936年早逝，接着，1941年泰拉吉尼和1943年他的学生切萨雷·卡塔内奥（Cesare Cattaneo）去世，意大利理性主义寿终正寝。直到1970年代，随着"纽约五"的建筑物和坦丹札学派（Tendenza，即趋势学派，译注）运动的出现，其影响才在国际舞台上出现。

Key Monuments
Casa del Fascio (now Casa del Popolo), Como, Italy
Olivetti Factory, Via Jervis, Ivrea, Italy
Piazza del Popolo, Como, Italy

Key Books
A. F. Marciano, *Giuseppe Terragni Opera Completa 1925–1943* (1987)
D. P. Doordan, *Building Modern Italy: Italian Architecture, 1914–1936* (1988)
R. Etlin, *Modernism in Italian Architecture, 1890–1940* (1991)
T. L. Schumacher, *Surface and Symbol: Giuseppe Terragni and the Architecture of Italian Rationalism* (1991)
F. Garofalo, *Adalberto Libera* (1992)

对页：朱塞佩·泰拉吉尼，法西斯大楼，科莫，1932~1936年
这座建筑物反映了法西斯总部的政治功能，门厅和走廊之间的玻璃门自动地打开，可以让群众的游行从外部到建筑物的心脏。

具体艺术　Concrete Art

> 令人赞叹的人类理性的控制，人类消除混乱的胜利。
> 丹尼丝·勒内（Denise René）

泰奥·范杜斯堡（Theo Van Doesburg），荷兰的艺术家和理论家，是*风格派和*基本要素主义的创始人。他在宣言《具体艺术的基础》中，给具体艺术下了定义，这个宣言第一次发表在1930年4月《具体艺术》第一期也是唯一的一期杂志上：

> 我们宣布：1. 艺术是普世的。2. 艺术作品应当在完成之前，在大脑中完全构思并形成。它不能接受自然形式的道具，或沉迷声色，或多愁善感的任何东西。我们要排除抒情性、戏剧性、象征主义之类。3. 绘画应当完全从纯粹的造型元素来构成，那就是面和色。绘画的元素，除了"它本身"之外，没有任何意义，因此，绘画除了"它自身"以外，没有任何意义。4. 绘画的结构及其元素，应当简单并在视觉上可控。5. 技巧应当是机械的，那就是精确的、反印象主义的。6. 努力做到绝对的明晰。

在宣言中所概述的抽象艺术概念，从1930年代到1950年代，一直是那些把自己的作品称作"具体"艺术的无数艺术家的主要出发点。这个宣言，简洁地把具体艺术

具体艺术 Concrete Art

与整个系列的新造型风格（见 *美国风情、*意大利20世纪和 *超现实主义）区别开来，把抽象艺术的某种形式，如瓦西里·康定斯基（Vasily Kandinsky）所表现的抽象（见 *青骑士），以及从自然中抽象出的作品或抽象本质的作品（如 *方块主义、*未来主义和 *纯粹主义）区别开来。

在具体艺术中，不存在任何多愁善感、民族主义或浪漫主义的东西。它扎根于 *至上主义、*构成主义、风格派和范杜斯堡的基本要素主义。其目的是要做到处处清晰，作品不是像超现实主义艺术家们声称的那样，出自非理性的头脑，而是出自有意识和理性的头脑，脱离幻觉和象征。这种艺术本身是一种实体，而不是精神或政治思想的传播媒介。在实践中，这个用语成为绘画和雕塑中几何抽象的同义词。在这些艺术作品中，具有对真实材料和真实空间的强调，对格构、几何形状和光滑表面的喜爱。艺术家们经常受到科学概念或数学公式的启发。

虽然范杜斯堡于1931年逝世，但具体艺术却获得了相当大的契机。起初，抽象创造（Abstract-Creation）支持它，直到1936年消亡，当时，瑞士艺术家和建筑师、曾是包豪斯学生的马克斯·贝尔（Max Bill, 1908~1994年）接受了这个术语和概念。在1930年代，在那些以几何抽象风格创作的艺术家中间，有法国艺术家让·戈兰（Jean Gorin, 1899~1981年）、让·埃利翁（Jean Hélion, 1904~1987年）和奥古斯特·埃尔班（Auguste Herbin, 1882~1960年）、意大利的阿尔贝托·马涅利（Alberto Magnelli, 1888~1971年）、荷兰的塞萨尔·多梅拉（César Domela, 1900~1992年）、英国的本·尼科尔森（Ben Nicholson, 1894~1982年）和芭芭拉·赫普沃思（Barbara Hepworth, 1903~1975年）、美国的伊利亚·博洛托夫斯基（Ilya Bolotowsky, 1907~1981年）和埃德·莱因哈特（Ad Reinhardt, 1913~1967年），还有俄国侨民安东·佩夫斯纳（Anton Pevsner, 1886~1962年，见构成主义）和瑙姆·伽勃（Naum Gabo, 1890~1977年）。

第二次世界大战后，巴黎成为具体艺术最重要的中心。1944年，丹尼丝·勒内开放她的画廊，以促进具体艺术、*活动艺术（Kinetic Art）和 *光效艺术（Op Art）。次年，"具体艺术"展览在内莉·范杜斯堡（Nelly Van Doesburg，泰奥的遗孀）的帮助下，在巴黎勒内·德鲁安（René Drouin）的画廊举行，1946年，新现实沙龙（Salon des Realites Nouvelles）成立，展览了抽象几何。在1940年代后期和1950年代，具体艺术继续聚集国际的成员，在阿根廷、巴西、意大利和瑞典形成团体。几何抽象新的实践者，包括英国的马里·马丁（Mary Martin, 1907~1969年）、肯尼思·马丁（Kenneth Martin, 1905~1984年）和维克多·帕斯莫尔（Victor Pasmore, 1908~1998年）以及美国的雕塑家若泽·德里韦拉（José de Rivera, 1904~1985年）和肯尼思·斯内尔森（Kenneth Snelson，生于1927年）。

战后关于抽象艺术的辩论，集中在"冷"抽象（几何的）和"热"抽象（动姿的）的相对价值上；在1950年代，"热"抽象的形式，*抽象表现主义（Abstract Expressionism）和 *无形式艺术（Informel Art）占了主导地位。具体艺术又一次将自己定义为与主流唱反调，坚持几何抽象的乌托邦式遗产，反对物质和动姿的新"存在"态度。具体艺术一直保持冷静、无情和精确。从这一角度，新一代的具体艺术家出现了，他们继续扩展其形式和可能性，他们的创作，最终导致 *后绘画性抽象（Post-painterly Abstraction）、*极简主义（Minimalism）和光效艺术（Op Art）的产生。

Key Collections
Foundation for Constructivist and Concrete Art, Zurich, Switzerland
National Museum of Women in the Arts, Washington, D.C.
Sintra Museu de Arte Moderna, Sintra, Portugal
Tate Gallery, London
Tate St Ives, England
Yale Center for British Art, New Haven, Connecticut

Key Books
Theo van Doesburg 1883–1931 (exh. cat., Eindhoven 1968)
J. Balieu, *Theo van Doesburg* (1974)
E. van Straaten, *Theo van Doesburg: Painter and Architect* (The Hague, 1988)
N. Lynton, *Ben Nicholson* (1993)

马克斯·贝尔，《四个方块的节奏》，1943年
贝尔构图严谨的绘画，强调的是真实的材料和真正的空间。像贝尔这样的艺术家，经常将科学概念和数学公式作为作品的出发点，产生出有特征的格构和几何形状的排列。

魔幻现实主义　Magic Realism

> 绘画艺术是一种思考的艺术。
> 勒内·马格里特（René Magritte）

1925 年，德国艺术批评家弗朗茨·罗（Franz Roh），第一个使用了魔幻现实主义这个术语，用它来区分当代艺术中描绘性的（Representative）倾向和表现主义的（Expressionist）倾向二者之间的不同。在德国，它被术语 * 新现实性（Neue Sachlichkei）所替代。其他人接受了这个标签以及"精确表现主义"（Precise Realism）和"精锐聚焦现实主义"（Sharp-Focus Realism），以此来描述从 1920 年代到 1950 年代流行于美国和欧洲的一种绘画风格。一般来说，这些作品是以过度重视细节、几乎是以照片式的写实表现场景为特征，通过不明确的透视角度和非同寻常的并置，赋予作品神秘和魔幻，这些手法都来自乔治·德基里科（Georgio de Chirico）* 形而上绘画派的画作。像 * 超

保罗·德尔沃，《手》（梦），1941 年
在德尔沃的世界里女人的催眠恍惚状态，后面的暗处提示梦中的幻觉或者童话情境，激发观者一种窥阴感，容许特别接近她们。

魔幻现实主义　Magic Realism

勒内·马格里特,《半牛半人怪》杂志的封面,1937 年
马格里特为超现实主义刊物《半牛半人怪》设计的封面,传递了魔幻现实主义不祥的一面。半牛半人怪解读为象征纳粹主义,是对正统超现实主义的警告,不仅意识到那是内在的野兽,而且也意识到外在的野兽。

现实主义艺术家一样,魔幻现实主义艺术家使用自由联想,来创造日常生活题材中的迷惑感。不过,他们排斥弗洛伊德的梦中意象和自动行为。

生活在美国的艺术家彼得·布卢姆（Peter Blume,1906~1992 年）、路易斯·古列尔米（Louis Guglielmi,1906~1956 年）、伊万·奥尔布赖特（Ivan Albright,1897~1983 年）和乔治·图克（George Tooker,生于 1920 年）,都在魔幻现实主义艺术家之列。布卢姆在他著名的绘画《永恒的城市》中（1934~1937 年）,创造了一种"社会超现实主义",他把 * 精确主义的技法,和包含 * 在社会现实主义作品中的那种抗议,以及超现实主义产生幻觉的视觉词汇融合在一起。最终结果是,形成对墨索里尼和意大利法西斯主义的有力批判。

欧洲的超现实主义艺术家也被称为魔幻现实主义艺术家,其中包括法国人皮埃尔·罗伊（Pierre Roy,1880~1950 年）、比利时人保罗·德尔沃（Paul Delvaux,1897~1994 年）和勒内·马格里特（1898~1967 年）。这三个人都受到德基里科的影响,尤其是德尔沃,这在他那幅布满梦游裸体的静谧城市绘画中可以看到。

马格里特是魔幻现实主义最广为人知的人物,他精心创作的现实主义绘画《公共场所的梦幻》也同样广为人知。他的绘画提出了,在真实空间和虚拟空间之间设置对立的情况下,表达现实的问题,向要把绘画作为世界之窗的观念,发起挑战。他的技法是,运用不协调并置、画中画、色情人与正常人的结合、尺度与透视的分裂,这些技巧将日常生活的物体,转换成神秘的形象。马格里特对物体、形象和语言之间的关系感兴趣。《形象的叛逆》（或《形象的不忠》,1928~1929 年）是一张有名的招贴画,描绘了一个不是烟斗的烟斗（他写的 Cecil n'est pas une pipe,那不是烟斗）,因为那是一幅烟斗的画,仅仅是现实的一种表现。马格里特的许多作品,关注的是视觉的作用,我们的智力和情感制约我们感知现实的方式,而最终,质疑我们眼见的现实。

马格里特的作品特别吸引超现实主义艺术家。不过,马格里特本人不鼓励心理分析的解读:"真正的绘画艺术,是去构思并实现一种绘画的能力,能够给予观者对外部世界的纯粹视觉认识。"马格里特表现的外部世界,充满了矛盾、错位、奥秘和奇怪的并置;总之,它是一个谜。与超现实主义的自动性质的行为相反,马格里特（像德基里科一样）,强调可见的世界和潜意识的内部世界一样,是不可思议事物的来源,且一样的合理。

马格里特为超现实主义刊物做的封面设计《半牛半人怪》（Minotaure,1937 年;希腊神话中以食人肉为生的半牛半人怪）,传递了超现实主义和魔幻现实主义不祥的一面。由于半牛半人怪代表的是纳粹主义,马格里特的形象可以解读成就将到来的预兆,那是一种对正统超现实主义的紧急警告,也是提醒大众从梦中醒来。

魔幻现实主义的策略,尤其是写实的形象和魔幻的内容相结合,对后来与 * 新现实主义、* 新达达、* 波普艺术和 * 超级写实主义（Super-realism）有联系的艺术家,产生了相当大的影响。

Key Collections
J. Paul Getty Museum, Los Angeles, California
Minneapolis Institute of Arts, Minneapolis, Minnesota
Museum of Modern Art, New York
National Museum of American Art, Washington, D.C.
Norton Museum of Art, West Palm Beach, Florida
Tate Gallery, London

Key Books
S. Menton, *Magic Realism Rediscovered, 1918–1981* (1983)
D. Sylvester, *Magritte* (1992)
M. Pacquet, *René Magritte* (Cologne, 1994)
Magritte (exh. cat., Musée des Beaux-Arts, Brussels, 1998)

美国风情　American Scene

> 真正的美国艺术……
> 真正地产生于美国的土壤，并寻求解释美国的生活。
> 梅纳德·沃克，1933 年

在 1930 年代，美国见证了本土现实主义传统的复兴，这个传统是源自 20 世纪早期的垃圾箱画派。1929 年股票市场崩盘、经济大萧条和欧洲法西斯主义的兴起，在政治和艺术方面，都形成了民族自省和逐渐独立于欧洲的时期。在许多美国人看来，欧洲现代主义艺术的抽象，象征了欧洲的不断衰弱，促成了向现实主义艺术的转折，包含 *精确主义艺术家在 1920 年代初发展起来的特别美国化的形象。美国风情画家，也叫美国哥特式画家和地域主义画家，他们和 *社会现实主义画家们一起，创作了美国的各层次形象，从忧郁的孤独，到骄傲，乃至新乡村乐园的壮丽。

查尔斯·伯奇菲尔德（Charles Burchfield，1893~1967 年）表现乡村和小镇风土建筑的风情，而爱德华·霍珀（Edward Hopper，1882~1967 年）表现美国都市和郊区的荒凉形象，他们的作品传达出强烈的孤独和绝望感。伯奇菲尔德梦幻的、表现主义的手法，使他的绘画看上去腐朽衰败，激起一位批评家称它们为"恨之歌"。霍珀写道，他朋友的作品表现了"一个乡下社区里每日生存的厌倦"，并赞扬他抓住了"我们可能称为诗意、浪漫、抒情或管你叫做什么的本质。"

霍珀使用光的手法别具一格，一位批评家将他的光描

爱德华·霍珀，《走进一座城市》，1946 年
霍珀的主题虽然普通，也没有特色，且以直截了当、甚至匠人似的手法，然而却产生出不寻常的心理气氛，像这幅画一样，往往暗示了由到达和离开所构成的短暂生命。

美国风情 American Scene

绘为一种"发亮但从不温暖"的光,这使他自己的形象特别神秘。他的目的是,唤醒"美国小镇一切沉闷而浮华的生活,就是我们郊区景观的那种伤感孤寂"。霍珀曾在纽约艺术学校学习过,从师于美国现实主义之父之一的罗伯特·亨利(Robert Henri),学习之后,他怀着去巴黎学习并长期居留的抱负,第一次踏上了去欧洲的旅程。在欧洲住了几个月之后返回,还访问了伦敦、阿姆斯特丹、柏林和布鲁塞尔。他声称,也许带点儿自我意识,他在巴黎的经历几乎没有什么影响:

> 我遇见了谁?谁也没遇见。我曾听说过热特吕德·斯坦(Gertrude Stein),但我根本不记得听说过毕加索。我在夜里常去咖啡馆,坐在那里并观察。我很难得去剧院。巴黎对我没有大的或直接的影响。

在1909年和1910年,他又访问了欧洲两次以上,不过,尽管在某种程度上他受到旅行的影响,但他的作品还是集中在使他最终赢得声誉的美国主题上。他说:"当我回来时,美国看上去十分原生态。我花了十年的时间去克服欧洲对我的影响。"

伯奇菲尔德和霍珀笔下的美国乡村和小镇,看上去可能有些呆板和压抑,但同样的题材被地域主义艺术家赋予了更乐观、更怀旧的格调。1933年,既是新闻工作者又是艺术经纪人的梅纳德·沃克(Maynard Walker),在堪萨斯城的艺术学院举行了题为"自惠斯勒(Whistler)以来的美国绘画展",这个展览包括了托马斯·哈特·本顿(Thomas Hart Benton,1889~1975年)、约翰·斯图尔特·柯里(John Steuart Curry,1897~1946年)和格兰特·伍德(Grant Wood,1892~1942年)的作品。沃克直言不讳地提倡现实主义的美国艺术。他在展览目录序言中,呼吁收藏者们支持这种艺术,而不是支持"巴黎学派"刚刚用船运回来的"垃圾货"(见 * 巴黎学派)。《时代》杂志的亨利·吕斯(Henry Luce)热情地支持这种维护整体"美国价值"的爱国主义美国艺术的思想。1934年《时代》杂志圣诞版的封面,醒目地刊登了本顿的作品,上面还有其他地域主义艺术的色彩复制品和赞美的评论。地域主义的神话随本顿、

柯里和伍德扮演的角色一起诞生；如本顿后来所回忆：

> "剧本写好了，舞台也为我们搭好了。格兰特·伍德成为典型的爱荷华小镇的人，约翰·柯里成为典型的堪萨斯的农民，而我只是一个奥沙克（Ozark）的山地人。我们接受了我们的角色。"

在1930年代前半期，格兰特·伍德的绘画普遍描绘中西部风景、小镇的市民和坚忍、清教徒式的爱荷华农民，很快就流行了。《美国哥特式》（1930年）是给消瘦贫瘠的美国风情画起的名字，这幅画成了民族的偶像，赞美辛勤劳动的中部美国人，在大萧条时期之后吃苦耐劳的精神，这正是画要表现的意图。

比梅纳德·沃克更坦率的是托马斯·哈特·本顿，他成为地域主义的代言人。他的民族主义接近于仇外了。他说："一个风车、一个垃圾堆和一个扶轮社社员，对我来说，比圣母院或帕提农神庙更有意义。"他特别蔑视的是保留大城市，尤其是纽约，他称纽约是"生活和思考的棺材"，同时把欧洲现代主义叫"美学的殖民主义"。他自己充满活力和英雄式的风格，与系列公共壁画相得益彰，那些绘制于1930年之后的，描述了中西部人民的理想化社会历史，画中肌肉发达的人物造型，使人想起米开朗琪罗。

本顿曾在巴黎学习，师从美国的 *色彩交响主义画家斯坦顿·麦克唐纳-赖特（Stanton MacDonald-Wright），但是，他也一度转向现实主义，并促进美国的乡村黄金时代，他毁掉了早期的大部分抽象作品。他说："我沉迷于出现的每一种荒谬的主义之中，这让我花了十年时间，把所有这些现代主义的污垢，从我的体系中清除出去。"

在1930年代，他在纽约的艺术学生联盟任教，成为年轻的杰克逊·波洛克（Jackson Pollock）的老师和朋友，杰克逊·波洛克后来将本顿作品流动的线条和史诗般的尺度，转换成新型的现代主义；他声称："我和本顿一起工作是重要的，这可以防备以后发生非常强烈的事情。"到1940年初期，地域主义的受欢迎程度日渐下降，*抽象表现主义艺术家以及以波洛克为中心的一群艺术家，正在引起不可抗拒的注意力。

对页：格兰特·伍德，《石头城》，爱荷华，1930年
在1930年代的前半叶，伍德的绘画表现中西部风景、小镇的市民和坚忍、清教徒式的爱荷华农民，他的画极受欢迎，他赞美了勤劳的中部美国人的吃苦耐劳精神。

右：诺曼·罗克韦尔，《匮乏的自由》，1943年
在冷战时期，罗克韦尔描绘的美国家庭形象是，结实的、可靠的、繁荣的，尤以自由为贵，给了美国一整代人，极为令人心动和心悦诚服的传统价值观。

地域主义的主要继承人，就英国的怀旧画像来说，至少有诺曼·罗克韦尔（Norman Rockwell，1894~1978年）和安德鲁·韦思（Andrew Wyeth，1917~2009年）。两位艺术家都已经证明广受欢迎。罗克韦尔理想美国家庭的插图和绘画，使他在1950年代家喻户晓，而韦思的《基督徒的世界》和《美国哥特式》，与在美国最受欢迎的绘画地位并驾齐驱。

Key Collections
Butler Institute of American Art, Youngstown, Ohio
Cedar Rapids Museum of Art, Cedar Rapids, Iowa
Knoxville Museum of Art, Knoxville, Tennessee
National Museum of American Art, Washington, D.C.
Swope Art Museum, Terre Haute, Indiana

Key Books
W. M. Corn, *Grant Wood: The Regionalist Vision* (1983)
T. Benton, *An Artist in America* (1983)
D. Lyons, *Edward Hopper and the American Imagination* (exh. cat., Whitney Museum of American Art, New York, 1995)
R. Hughes, *American Visions: The Epic History of Art in America* (1997)
W. Schmied, *Edward Hopper: Portraits of America* (1999)
W. Wells, *Silent Theater: The Art of Edward Hopper* (2007)

社会现实主义　Social Realism

> 是的，画美国，不过，画的时候睁开你的眼睛。
> 不要美化大街。画它本来的样子：没落、肮脏、贪婪。
> 摩西·苏瓦耶（Moses Soyer）

1930年代有两个起决定性作用的事件，即大萧条和欧洲法西斯主义的崛起，这使许多美国艺术家由抽象转而采取现实主义绘画风格。对地域主义艺术家来说（见 * 美国风情），这意味着提升一种理想化，往往是美国过去农耕时代盲目爱国主义的愿景。不过，社会现实主义艺术家们却感到，需要一种更有社会意识的艺术。

这些画家经常被称作"都市现实主义者"，像本·沙恩（Ben Shahn，1898~1969年）、雷金纳德·马什（Reginald Marsh，1898~1954年）、摩西·苏瓦耶（Moses Soyer，1899~1974年）和拉斐尔·苏瓦耶（Raphael Soyer，1899~1987年）、威廉·格罗佩尔（William Gropper，1897~1977年）和伊莎贝尔·毕绍普（Isabel Bishop，1902~1988年），他们记录了人类当时政治和经济悲剧的代价。他们的主题把和他们一样的摄影师们，如多罗西娅·兰格（Dorothea Lange，1895~1965年）、沃克·埃文斯（Walker Evans，1903~1975年）以及玛格丽特·伯克－怀特（Margaret Bourke-White，1904~1971年）等人联系在一起，他们完成了同样具有特色的把报道与尖锐的社会评论相结合，

创造出一些美国内战经久不衰的形象。

沙恩既是摄影师，又是画家。像许多同行们一样，他描绘那些没有受到公正对待的受害者。在1930年代中期，因他的画使他变得众所周知，他描绘了意大利移民尼古拉·萨科（Nicola Sacco）和巴尔托洛梅奥·万泽蒂（Bartolomeo Vanzetti）的审讯、监禁和处决，这两个人被广泛视为美国仇视外国人的受害者。沙恩和1930年代其他的艺术家和摄影师一起，为农业安全署工作，记录农村贫困的状况，以鼓动联邦政府给予援助。

许多社会现实主义画家坚持马克思主义的原理，但在莫斯科的作秀审判（1936~1937年）和希特勒与斯大林在1939年签订互不侵犯条约之后，他们对共产主义大失所望。虽然描绘同样的题材，但社会现实主义艺术家的严厉目光和坚忍不拔的现实主义，使他们的作品有别于苏联 * 社会主义现实主义英雄般的农民。他们的作品可以和德国当代人的作品作对比，比如乔治·格罗斯（George Grosz）和奥托·迪克斯（Otto Dix，见 * 新现实性）的作品。

社会现实主义艺术家的灵感来自 * 垃圾箱画派，他们中的许多人曾在纽约艺术学生联盟同垃圾箱画派的艺术家一块学习过，再就是得自墨西哥壁画家的作品。迭戈·里韦拉（Diego Rivera，1886~1957年）、何塞·克莱门特·奥罗斯科（José Clemente Orozco，1883~1949年）和戴维·阿尔法罗·西凯罗斯（David Alfaro Siqueiros，1896~1974年）都在美国画过大型壁画，他们提供了有社会内容的流行具象艺术的范例。到1940年代初期，新的艺术形式，特别是 * 抽象表现主义，正在吸引批评家和公众的注意力。

上：玛格丽特·伯克－怀特，《在路易维尔洪水时代》，1937年
伯克－怀特的照片，留给了我们一些美国内战经久不衰的形象，是社会现实主义艺术家融合报道和尖锐社会批评的特征。

对页：本·沙恩，《蒙尘的年代》，约1935年
1930年代，沙恩和其他艺术家以及摄影师，包括兰格（Lange）和埃文斯（Evens）一起，为农业安全署工作，记录下农村穷人的状况，以鼓动联邦政府给予援助。

Key Collections
Art Institute of Chicago, Chicago, Illinois
Butler Institute of American Art, Youngstown, Ohio
Modern Art Museum of Fort Worth, Texas
Oakland Museum of California, Oakland, California
Springfield Museum of Art, Springfield, Ohio
Whitney Museum of American Art, New York

Key Books
D. Shapiro, *Social Realism: Art as a Weapon* (1973)
J. Treuherz, *Hard Times* (1987)
F. K. Pohl, *Ben Shahn* (1989)
H. Yglesias, *Isabel Bishop* (1989)

社会现实主义　Social Realism

社会主义现实主义　Socialist Realism

> 艺术表现必须与改变思想和教育工人的任务相一致。
> 苏联作家协会章程，1934 年

　　1934 年，在莫斯科第一次全苏作家协会大会上，社会主义现实主义被宣布为苏联的官方艺术风格。其他艺术领域同样的大会也相继召开，宣布社会主义现实主义为苏联所接受的唯一艺术类型，这个决定最终结束了具象艺术支持者和抽象艺术支持者之间的辩论。他们自从 1920 年代以来，就在争论最好的服务于革命的艺术是什么（见 * 至上主义和 * 构成主义），并有效地在苏联终止了"现代"（抽象）运动。从 1934 年起，所有艺术家不得不加入国家控制的苏联艺术家协会，并用所接受的模式制作作品。

　　社会主义现实主义的三个指导性原则是，党性（对党的忠诚）、思想性（表现正确的思想）和人民性（容易理解）。艺术的价值取决于，一件作品对社会主义建设的贡献程度；不具备这种价值的作品就遭禁止。现实主义，是更易于被大众理解的风格选择。这种现实主义，不是批判的现实主义（像社会现实主义的作品那样），而是鼓舞人心和有教育意义的现实主义。

　　社会主义现实主义是要使国家得到荣耀，要赞美苏联建立起来的新无产阶级社会的优越性。艺术中的主题和主题的表现，都要受到严密监控。通过国家检查的绘画，典型地表现那些在工作或进行体育运动的男人或女人，政治集会，政治领导人和苏联的技术成就，所有这些都以自然主义和理想化的方式表现，画中的人物年轻、健壮、快乐，他们是进步的无阶级社会成员，领袖人物的英雄。社会主义现实主义的作品，通常具有纪念性规模，传达了一种英雄乐观主义的气氛。杰出的社会主义现实主义艺术家包括，艾萨克·布罗德斯基（Isaak Brodsky，1884~1939 年）、亚历山大·戴尼卡（Alexander Deineka，1899~1969 年）、亚历山大·格拉西莫夫（Alexander Gerasimov，1885~1964 年）、谢尔盖·格拉西莫夫（Sergei Gerasimov，1880~1963 年）、亚历山大·拉克吉奥诺夫（Alexander Laktionov，1910~1972 年）、鲍里斯·弗拉基米尔斯基（Boris Vladimirsky，1878~1950 年）和维拉·穆希娜（Vera Mukhina，1889~1953 年）。

　　在 1930 年代中期，大多数社会主义现实主义绘画流行的主题是，集体农庄和工业化城市，展现了斯大林五年计划的理想化成果。到 1930 年代后期，斯大林本人的肖像画变得更加流行，反映出不断增长的"个人崇拜"，这种个人崇拜，贯穿于成功完成深入清洗运动的第一个时期。亚历山大·格拉西莫夫是斯大林最喜爱的画家之一，他在 1938 年对艺术协会作的讲话中清楚地表明了这一点：

> 　　人民的敌人、托洛茨基－布哈林的乌合之众，法西斯主义的代理人，曾活跃于艺术的前沿，他们设法以各种方式扼杀和阻碍苏联艺术的发展，我们苏联的秘密机构已经揭开了他们的面纱，并将它们消灭。

　　安德烈·日丹诺夫（Andrei Zhdanov，1896~1948 年）自 1934 年以来就是斯大林的文化代言人，在第二次世界大战末，他形成了一套甚至更严格的决议，共产党中央委员会在 1946 年采纳了这些决议。他在决议中提倡一种有俄罗斯特色的民族主义艺术，禁止所有外国的影响，尤其是西方的影响，号召政府更严厉地控制艺术。在 1946 年和 1948 年间，日丹诺夫清洗所有的作家、音乐家、艺术家、知识分子和科学家，他们被视为犯有"疏忽意识形态和屈从于西方影响"的罪名。虽然这些限制在 1953 年斯大林逝世后略有缓解，但社会主义现实主义仍然是苏联的家庭风格及其附属品，这种情况一直持续到 1980 年代中期米哈伊尔·戈尔巴乔夫（Mikhail Gorbachev）的开放运动。

　　1937 年，苏联建筑师联盟第一次代表大会，号召成员在建筑领域运用社会主义现实主义原则。大会还要求，建筑物的建造要为每种建筑类型采取合适的当地乡土特色，运用最新的建造技术，打破过时的早先资产阶级传统。建筑作品需要恰如其分的民族化并有纪念意义。在战争爆发之际，当所有其他工作停顿下来之时，考虑到莫斯科地铁系统独一无二的重要性，还是继续建造下去。

　　自 1970 年代以来，许多非官方的俄罗斯艺术家，主要有维塔利·科马（Vitali Komar，生于 1943 年）和亚历山大·梅拉米德（Alexander Melamid，生于 1945 年），在 1970 年代期间移民到美国，他们将社会主义现实主义的视觉词汇和 * 波普艺术融合，成为他们称为"苏刺艺术"（Sots Art）的风格。这种风趣的合成风格，便可以使之呈现出苏联的神话和现实，冷战期间美国运用这种艺术风格描绘苏联。

对页：维拉·穆希娜，《产业工人和集体农场的女孩》，1937 年

社会主义现实主义　Socialist Realism

新浪漫主义　Neo-Romanticism

维塔利·科马和亚历山大·梅拉米德,《少年先锋的双人肖像》,1982~1983年
科马和梅拉米德风趣的并置构图,使之呈现出苏联的神话和现实,冷战期间通过使用同样的艺术风格,来构成和反映它们。

Key Collections
Dia Center for the Arts, New York City
State Russian Museum, St Petersburg
Tretyakov Gallery, Moscow

Key Books
V. Komar, *Komar/Melamid: Two Soviet Dissident Artists* (Carbondale, Ill. 1979)
M. Cullerne Bown, *Art under Stalin* (1991)
D. Ades and T. Benton, *Art and Power* (1996)
T. Lahusen and E. Dobrenko (eds), *Socialist Realism Without Shores* (Durham, N.C., 1997)
A. Julius, *Idolizing Pictures* (2001)

新浪漫主义　Neo-Romanticism

一个私密的世界。
约翰·克拉克斯顿（John Craxton），1943年

　　新浪漫主义曾用来描述两个相关而又不同的画家群体，一个是1920年代和1930年代之间在巴黎的群体，另一个是1930年代和1950年代之间活跃于英国的群体。在巴黎的主要人物是法国人克里斯坦·贝拉尔（Christian Bérard, 1902~1949年），俄国流亡者帕维尔·柴里切夫（Pavel Tchelitchew，1889~1957年）以及贝尔曼·尤金（Berman Eugene，1899~1972年）和贝尔曼·莱昂尼德（Berman Leonid，1896~1976年）兄弟。他们幻想的形象是荒凉的风景，里面住着忧伤、悲惨或令人害怕的人物，这很容易追溯到*超现实主义和乔治·德基里科（Giorgio de Chrico，见*形而上绘画）以及勒内·马格里特（René Magritte，见*魔幻现实主义 幻想和神秘景色的影响。从象征意义上看，他们表达的是消逝和怀念，考虑到俄国流亡者的流放，他们思念另外的地方和另外的时代。

　　约翰·明顿（John Minton，1917~1957年）是英国的新浪漫主义艺术家之一，他曾在柴里切夫的指导下学习，他欣赏巴黎小组作品里那种挥之不去的悲痛；但一般来说，英国艺术家，包括保罗·纳什（Paul Nash，1889~1946年）、约翰·派珀（John Piper，1903~1992年）、格雷厄姆·萨瑟兰（Graham Sutherland，1903~1980年）、基思·沃恩（Keith Vaughan，1912~1977年）以及迈克尔·艾尔顿（Michael Ayrton，1921~1975年）等人，在他们的作品中，都有意识地吸收本土的主题和风格。在第二次世界大战临近之际，他们使欧洲现代主义英国化，以适应他们的需要。对他们

新浪漫主义　Neo-Romanticism

来说，重要的是威廉·布莱克（William Blake）、塞缪尔·帕尔默（Samuel Palmer）、拉斐尔前派（Pre-Raphaelites）、亚瑟王的传说、教区教堂和大教堂建筑以及英国的风景传统。

一般来说，他们创作的作品有感情上的和象征的倾向，其中，自然既是作为奇异性又是当做美的源泉来表现的。风景中的物体，不管是自然的还是人造的，都以其本身的个性特征来表现。英国景观传统里，绘画元素是拟人化的，树木、建筑甚或失事的飞机都是，超现实主义的形象与英国景观传统的这种融合，使人想起纳什最著名的第二次世界大战的绘画之一《死海》（Totes Meer，1940~1941年），画中描绘了他在牛津附近看到的一个德国飞机残骸。纳什所作的相关解释说：

> 被我看到的这个场面，突然间像是一个波涛汹涌的大海……借着月光……有人会断言，它们开始移动、扭曲、翻转，就像它们在空中所做的那样。这是一种尸僵吗？不，他们确确实实是死的，一动也不动。唯一移动的活物就是那只白色的猫头鹰，低空飞行在掠夺成性的那个活物的尸体上。

保罗·纳什，《死海》，1940~1941年
纳什的《死海》是由侵略者/受害者的"尸体"形成的，使人想起超现实主义对有生命和无生命之间联系的兴趣，以及机器和自然之间的斗争，画中的自然，特别是英国的乡村，隐喻展现主导地位。

纳什的绘画中的"死海"，是由侵略者/受害者的"尸体"形成的，这使人们想起许多不同元素，埃米尔·诺尔德（Emil Nolde）想象的风景（见＊表现主义），超现实主义对有生命和无生命之间联系的兴趣，以及机器和自然之间的斗争。

英国的新浪漫主义艺术家偏爱水彩、钢笔和墨水，他们的作品在战争期间和战后的插图以及书籍装帧中都很流行。亨利·穆尔（Henry Moore，1898~1986年，见＊有机抽象）有时也与新浪漫主义有关联，他那战时素描的特色，至今让人难以忘怀。

Key Collections
Aberdeen Art Gallery, Aberdeen, Scotland
Fine Arts Museums of San Francisco, San Francisco, California
Museum of Modern Art, New York
National Gallery of Art, Washington, D.C.
Tate Gallery, London

Key Books
S. Gablik, *Magritte* (1985)
B. Kochno, *Christian Bérard* (1988)
N. Yorke, *The Spirit of the Place: Nine Neo-Romantic Artists and their Times* (1988)
L. Kirstein, *Tchelitchew* (Santa Fe, CA, 1994)

1945~1965 年

第 4 章　新乱局

杰克逊·波洛克在他的工作室绘画，东汉普顿，长岛

粗野艺术　Art Brut

> 艺术源于纯粹的发明，完全没有根据，
> 作为文化艺术，时常处于变色龙或鹦鹉学舌的过程。
>
> 让·迪比费（Jean Dubuffet）

粗野艺术是法国艺术家和作家让·迪比费（1901~1985年，另见*目的地艺术）于1945年创造的术语，用来描述他所建立的收藏，那是从未受过艺术训练的人那里搜集来的绘画、素描和雕塑作品（另见*门外汉艺术）。在他看来，儿童、有幻觉的人、巫师、非科班出身的人、囚犯和精神病患者等这些与众不同的人，他们对学院派的训练和社会世故的麻木效果都毫不知情，因而能够自由创造真正表现的作品。第二次世界大战刚刚结束，欧洲差不多还在废墟之中。传统和价值，至少是城市和乡镇，似乎成了残垣断壁，艺术家也和每个人一样，被迫重新开始。迪比费的兴趣受到多重刺激，战前*超现实主义艺术家对精神病患者作品的兴趣，占领期间举行的许多儿童艺术展览，以及1946年和1950年在巴黎圣安妮精神病院举办的精神病人作品展，都对他产生了影响。迪比费还阅读柏林精神病学家汉斯·普林茨霍恩（Hans Prinzhorn）博士的前沿性研究《精神病患者的艺术》（1922年），并在1945年访问了瑞士精神病院。

1948年，迪比费和批评家安德烈·布雷东（André Breton，见超现实主义）、迈克尔·塔皮埃（Michel Tapié，见*无形式艺术）以及其他一些人，成立了粗野艺术协会，这个协会是一个收藏和研究粗野艺术的非盈利公司，直到那时，作品都存在于官方艺术世界之外，却又与之并驾齐驱，"像一些野生动物一样粗野而诡秘"。收藏中，最著名的粗野艺术家之一是患精神分裂症的瑞士人阿道夫·韦尔夫利（Adolf Wölfli，1864~1930年），大约有30年，他在一家精神病院的小格子屋里，从事他的自传创作，他将真实的和想象的东西，变成梦幻的旅程，通过细节详尽的文本和插图来讲述它。另一位艺术家是英国家庭主妇和巫师玛奇·吉尔（Madge Gill，1884~1961年），她在一些女孩面孔的素描画中，受到"一种看不见的力量"（她称之为Myrninerest，最高领航人）的指引，这些女孩的面孔，由形状纠缠并流动的复杂图案构成。

虽然在粗野艺术的收藏中，大部分作品是患有精神障碍的人所作，但迪比费并不认为，有这样一种如同"精神病"艺术的东西。他没有在精神病患者和未受过艺术训练的人或者自学成才艺术家之间划分界线，而是把两者都当做普通人的作品来赞扬，证明创造力的民主天性。他特别赞美粗野艺术的纯粹力量和狂放不羁的表现力。题为"粗野艺术喜欢文化艺术"的第一次粗野艺术收藏品展览，于1949年在巴黎勒内·德鲁安（René Drouin）画廊举办，在富丽堂皇的目录上，他写道："艺术的功能在所有病例中都一样，精神病患者的艺术并不比胃病和腿痛患者的艺术更特别。"

粗野艺术的展品最终旅行到美国，并安置在艺术家兼作家阿方索·奥索里奥（Alfonso Ossorio，1916~1990年）在长岛的家里（1952~1962年）。1962年，这些展品运回巴黎之前，在纽约科迪埃－沃伦（Cordier-Warren）画廊展出，来访的艺术家和普通大众都一饱眼福。1972年，这个5000多件的收藏捐献给了洛桑市，粗野艺术的收藏在博利厄堡（Chateau de Beaulieu）安下永久之家。自从建立这个机构以来，从理论上说，粗野艺术仅指在洛桑市的收藏作品。"门外汉艺术"和"幻觉艺术"（Visionary Art）是在英国更普遍使用的术语。

粗野艺术这个用语，也常常运用于描述迪比费自己的艺术。他本人不是一个门外汉，尽管他步入艺术生涯是

左：玛奇·吉尔，《无题》，约1940年
超现实主义对玛奇·吉尔是一种安慰和兴奋剂。她的"看不见的力量"（她称之为领航人），引导她画出那些焦虑而杂乱的女孩面孔的素描，这些面孔的形状被纠缠的、流动的复杂图案所包围。

对页：让·迪比费，《有敏锐鼻子的奶牛》，1954年
荒唐但却感人，迪比费的奶牛打断了欧洲以崇高、自然的象征主义画奶牛和公牛的传统；脱离了繁殖力的，或甚至男子英雄主义的，以及毕加索的人身牛头怪显示的那种东西。他画的奶牛天真而幽默，使人感到清新和真诚。

粗野艺术 Art Brut

在生活的后期，他在 41 岁以前，是一位酒商。1940 年，拉斯科斯（Lascaux）岩洞绘画的发现，布拉塞（Brassaï，1899~1984 年）用相机拍下的巴黎墙上的无名涂鸦艺术，都对他产生了影响，这些影响形成了他的信念，人类对作记号和创作，以及对个人视觉词汇有原始冲动。他自己的目的在于，创造一种原生的和狂放的艺术，同时又滑稽、讽刺、粗俗和荒谬。《有敏锐鼻子的奶牛》（1954 年）荒唐但却感人，不可能再进一步打断欧洲描绘奶牛和公牛的传统了，它带着田园气氛和热气腾腾的潜能；奶牛似藏身于自身的天真无邪之中。

迪比费的朋友安东尼·阿尔托（Antonin Artaud，1896~1948 年），是一位剧作家、艺术家、批评家、神秘主义者和一度的超现实主义者，迪比费和他不一样的是，迪比费有幸观察过疯狂，而不用自己去体验。对阿尔托而言，写作和画画不过是对抗他的精神病手段：不是一种奢侈，而是精神发泄。在他那有影响的文本中，他自言自语道："梵高，是被社会自杀的人"（1947 年），"没有人曾经写作过、绘画过、雕塑过、塑造过、建造过或发明过，除非真正走出地狱。"阿尔托悲惨地陷入地狱，这在他极度痛苦的自画像中，得到有力的表现，他在用他的色粉笔，对画纸发动攻击。"他带着愤怒的情绪创作，弄断一支又一支笔，忍受着他自己驱邪的剧痛"，他的一位朋友写道。迪比费也认为，艺术产生于艺术家和他的媒介之间在身体上的斗争。他在 1940 年代和 1950 年代画的那些色彩浓重的杰出作品，是些浮雕般的物体，里面的形象，被野蛮地刮擦或涂抹成烂泥状的物质，其中混合了沙子、沥青和碎石。塔皮埃把这种糊状物描述为"一种施展永恒魔力的活物质"，他操纵这种糊状物，创造出了从原始污泥里升起人物的效果。他后来的作品，虽然和早期的作品显得大不相同，但探索的却是类似的主题。从 1962 年到 1974 年，他从事《乌尔卢普》（Hourloupe）系列创作，是受到人们打电话时心不在焉地用圆珠笔乱写乱画的东西的启发。从现代人用来作记号的工具开始，迪比费创造了一种形象，那是迷宫一样的绘画、雕塑和环境的世界。

存在主义艺术　Existential Art

迪比费用他自己的艺术以及通过他对粗野艺术的资助和促进，试图颠覆被普遍认可的关于艺术的观念，如艺术是怎么做成的？会是用什么做成的？谁会把它做出来？他的作品和理论，使他与许多战后艺术运动结盟。他所强调的艺术的直觉和原始来源，与许多相关的艺术家所共享，如无形式艺术、*存在主义艺术（Existential Art）、*哥布鲁阿（CoBrA）以及*抽象表现主义相关的艺术家。他运用新材料和技术，为艺术家的整体多样性，如*波普艺术家克拉斯·奥尔登伯格（Claes Oldenburg），树起了一个自由清新的榜样，克拉斯·奥尔登伯格在 1969 年写道："让·迪比费影响我去问，为什么创造艺术，艺术过程包括什么，诸如此类的问题，而不是设法遵循和推广传统。"

Key Collections
Adolf Wölfli-Stiftung, Kunstmuseum, Bern, Switzerland
Collection de l'Art Brut, Château de Beaulieu,
　Lausanne, Switzerland
Fine Arts Museums of San Francisco, San Francisco, California
Kreeger Museum, Washington, D.C.
Musée des Arts Décoratifs, Paris
Museum of Fine Arts, Boston, Massachusetts

Key Books
Parallel Visions: Modern Artists and Outsider Art, (exh. cat.,
　Los Angeles County Museum of Art, 1992)
Susan J. Cooke, et al., *Jean Dubuffet 1943–1963* (exh. cat.,
　Hirshhorn Museum, Washington, D.C., 1993)
J. Dubuffet, *Jean Dubuffet: The Radiant Earth* (1996)

存在主义艺术　Existential Art

> 确实，我们这代人只被要求过一件事，那就是应该能够对付绝望。
> 　　　　　艾伯特·卡默斯（Albert Camus），1944 年

存在主义（Existentialism）在欧洲大陆战后时期是最流行的哲学。它采取的立场是，人在世界上是孤独的，没有任何先验的道德或宗教体系来支持和指引他。一方面，他被迫实现他存在的孤独、无用和荒谬；另一方面，他又定义自己是自由的，用每一个行动重新发现自己。这样一个话题，抓住了紧接战后几年当即出现的情绪，对 1950 年代艺术和文学的发展发生了有力影响，诸如圣日耳曼德佩（St-Germain-des-Prés）的时髦青年文化、垮掉的一代（Beat Generation）的反文化和英国"愤怒的青年"（Angry Young Men）。

法国作家让-保罗·萨特（Jean-Paul Sartre，1905~1980 年）和艾伯特·卡默斯（1913~1960 年）在二战时期是抵抗英雄，他们也是战后时期的两位知识分子精英。萨特的存在主义哲学首次在他的专著《存在与虚无》（L'Etre et le néant）中有所陈述，该书于 1943 年出版于被占领的巴黎，在战后的年代里，那里接着出现了法国作家西蒙·德波伏瓦（Simon de Beauvoir，1908~1986 年）的所谓"存在主义的攻势"，由卡默斯、萨特、波伏瓦和让·热内（Jean Genet，1910~1986 年）写的一批著作、剧本和文章，使那些由于战争而理想幻灭的大众，热情地接受了他们的作品。如波伏瓦在 1965 年所说，存在主义似乎"认可他们去接受他们的暂时状况，并不放弃某种绝对的东西，以面对恐惧和荒谬，同时依然保留他们的人类尊严。"存在主义是一种哲学，这种哲学迅速感染了艺术，尤其是文学和视觉艺术。在作家和当时的艺术家之间，结成紧密的纽带，比如作家安德烈·马尔罗（André Malraux，1901~1976 年）、莫里斯·梅洛-蓬蒂（Maurice Merleau-Ponty，1908~1961 年）、弗朗西斯·蓬热（Francis Ponge，1899~1988 年）、萨米埃尔·贝凯（Samuel Beckett，1906~1989 年）等人。存在主义的语言，真实性、焦虑、异化、荒谬、反感、转化、变形、忧虑、自由等，变成了艺术批评的语言，就像作家们将其变成所面临作品体验的文字一样。在萨特和其他人眼里，艺术家是不断寻找新表现形式的人，他们不停地表现人存在的困境。

艺术作品中的情绪和思想，不是风格，而是存在主义情趣。一些艺术派别的作品，有时都被说成是存在主义的、抽象的和类似具象的，如*抽象表现主义、*无形式艺术、*哥布鲁阿、法国目击者组（Homme-Temoin）、英国*厨房水池学派（*Kitchen Sink School）和美国*垮掉的一代（Beats）。许多不太容易纳入任何流派的作品也是如此，比如法国艺术家让·福特里耶（Jean Fautrier，1898~1964 年）、热尔梅娜·里希耶（Germaine Richier，1904~1959 年）和弗朗西斯·格吕贝（Francis Gruber，1912~1948 年）、瑞士艺术家阿尔贝托·贾科梅蒂（Alberto Giacometti，1901~1966 年）、荷兰艺术家布拉姆·范费尔德（Bram Van

存在主义艺术 Existential Art

Velde，1895~1981 年)，以及英国艺术家弗朗西斯·培根（Francis Bacon，1909~1992 年) 和卢西恩·弗罗伊德（Lucian Freud，生于 1922 年)。

福特里耶最著名的系列绘画和雕塑作品《人质》，是他在战争期间躲藏在巴黎郊外的一个精神病院里创作的，他在那里能听见纳粹在周围的森林里折磨和处决囚犯的惨叫声。这种痛苦经历反映在作品本身里。他用分层的和有刮痕的表面材料处理，使处决的躯体看上去支离破碎。尽管福特里耶制作了如此直言暴力的图画，但是他突然停止了对人的形体的完全破坏。他混合具象和抽象，强有力地表达出受难者的人类本源，以及在万人冢里发现的无名受难者的抽象性质。这些作品还揭示出一种急切的愿望，那就是要纪念受害者，并记录下施加于他们的暴行。1945 年，作品《人质》首次在巴黎勒内·德鲁安（René Drouin）画廊展出，引起了骚动。这些绘画作品紧凑地排列挂在墙上，进一步让人想起大屠杀，其中的许多作品以色粉笔上色，给它们一种让人震惊的色情之美。马尔罗在这个展览目录的前言中，把这些系列作品视为"第一次试图把当代的痛苦，转化成悲惨的表意字符，并力推它进入永恒的世界。"

像福特里耶一样，里希耶因她的"真实性"（存在主义的一个重要概念）而受到赞美，而且她的雕塑要么被视为希望，要么被视为沮丧，作为战争恐怖的形象或者人类超越战争的力量。她的人物特征可能彻底被毁掉或者皮开肉绽，但他们还残存着，保留了某种尊严和生命感。存在主义的痛苦，在里希耶的作品里显而易见，但这种痛苦也可以在 *表现主义那里看到，在她艺术语言的暴力中，在 *超现实主义以及她作品丰富的神秘性中看到；她的作品，如此贴切地代表了战后时期的情绪，就是在于这些特征的组合。

对许多作家来说，如热内、萨特和蓬热、贾科梅蒂这位以前的超现实主义者，是典型的存在主义艺术家。他对某种主题迷恋于再加工，以及那些消失在广阔开放空间里的虚弱人物，表现了人类的孤独和挣扎，以及持续不断地需要回到开始，然后周而复始。热内在 1958 年写道："美是每人自身怀有的特定创伤，没有别的来源……。贾科梅蒂的艺术在我看来，目的似乎是去暴露每个人乃至每件事中的这种秘密创伤，从而容许这种创伤来开导他们。"萨特

上：**热尔梅娜·里希耶，《水》，1953~1954 年**
里希耶的雕塑，要么被视为希望，要么被视为沮丧，即被视为战争恐怖的形象，或人类超越战争恐怖的力量。她的人物特征，可能是彻底被毁掉或者皮开肉绽，但他们还残存着，保留了某种尊严和生命感。

下：**让·福特里耶，《人质》，1945 年**
福特里耶痛苦的个人经历，反映在《人质》系列中，他用分层的和有刮痕的表面材料处理，使处决的躯体看上去支离破碎。

177

存在主义艺术　Existential Art

也写过关于贾科梅蒂的文章。贾科梅蒂1948年在纽约皮埃尔·马蒂斯画廊举办了战后第一次展览，他为展览写的题为《寻找绝对》的目录文章，帮助把存在主义的思想介绍到美国和英国。

存在主义的"痛苦"，这个存在主义艺术家的神话，1950年代已变得时髦了，在咖啡馆、地下室和圣日耳曼德佩爵士酒吧里，被有风格意识的青年所接受。法国目击者组（Homme-Témoin group）画家的悲惨主义模式特别受欢迎，目击者组成员包括伯纳德·比费（Bernard Buffet, 1928~1999年）、伯纳德·洛尔茹（Bernard Lorjou, 1908~1986年）和保罗·勒贝罗勒（Paul Rebeyrolle, 1926~2005年）。1948年，批评家让·布雷为他们写的宣言

称："绘画是担负着见证的，没有人能够对它保持事不关己的态度。"他们采用的风格，是戏剧化的现实主义。比费在战后的那些严酷和悲伤场面中，其风格化的线条人物，使他一举成名，成为1950年代最成功的画家之一。存在主义的思想还变成1950年代英国艺术批判主义语言的一部分，这主要是通过发表萨特关于贾科梅蒂的文章而实现的，文章表明，这对于英国批评家戴维·西尔维斯特（David Sylvester）和他关系密切的英国艺术家圈子很重要，先是在巴黎，然后又在伦敦，其成员有培根（Bacon）、雷吉·巴特勒（Reg Butler, 1913~1981年）、爱德华多·保罗齐（Eduardo Paolozzi, 1924~2005年）和威廉·特恩布尔（William Turnbull, 生于1922年）。培根绘画的戏剧性、暴力性和幽闭恐怖气氛，使许多人称他为最苦闷的存在主义艺术家。类似的是，卢西恩·弗罗伊德（Lucian Freud）1940年代高度写实主义肖像画的郁闷气氛，使批评家赫伯特·里德（Herbert Read）把他称为"存在主义的安格尔"。

至1950年代末，存在主义已成为一个普遍现象。在1959年，许多欧洲"存在主义"艺术家和他们的美国同仁们聚集在一起，如抽象表现主义艺术家威廉·德库宁（William de Kooning），他们在纽约现代艺术博物馆，由彼得·塞尔兹（Peter Selz）策划的一次展览会上聚首。展览会的标题是"人类新形象"，这表明存在主义作为解释视觉艺术的知识框架普及开来。不过，到1960年代，异化和个人主义，似乎已堕落为自我中心主义，而存在主义的世界观受到了新一代的挑战，这新一代寻求创造与其他人以及和他们的环境有交流的艺术（见 * 新达达、* 新现实主义和 * 波普艺术）。

下：阿尔贝托·贾科梅蒂，《行走的人III》，1960年
抽象表现主义艺术家巴尼特·纽曼（Barnet Newman）说，贾科梅蒂的人物看上去"好像是用烤肉叉做出来的一样，是没有形式，没有肌理，但不知何故像是填充起来的新事物。"由于强调了人物周围的无限空间，他们看起来弱不禁风，形单影只而又孤立无助。

对页：弗朗西斯·培根，《运动中的人物》，1976年
培根的绘画呈现出戏剧性、暴力性和幽闭恐怖气氛，拒绝提供不费事的安慰或实际上的任何安慰，这导致许多人称他的作品是所有存在主义艺术中最无情、最苦闷的。

Key Collections
Beyeler Foundation Collection, Basel, Switzerland
California State University Library, Northridge, California
Fine Arts Museum of San Francisco, San Francisco, California
Moderna Museet, Stockholm, Sweden
Stedelijk Museum of Modern Art, Amsterdam, the Netherlands
Tate Gallery, London

Key Books
C. Juliet, *Giacometti* (1986)
R. M. Mason, *Jean Fautrier's Prints* (1986)
H. Matter, *Alberto Giacometti* (1987)
R. Hughes, *Lucian Freud: Paintings* (1989)
D. Sylvester, *Looking Back at Francis Bacon* (2000)
M. Gale and C. Stephens (eds), *Francis Bacon* (exh. cat., Tate, London, 2008)

存在主义艺术 Existential Art

179

门外汉艺术　Outsider Art

他们的作品出自生气勃勃的需求、迷恋和难以抗拒的冲动，他们的动机诚实、纯洁而强烈。

安迪·纳西斯（Andy Nasisse）

门外汉艺术这个用语常常和 *粗野艺术互换使用，形容由非艺术家创造的艺术。不过，它的应用范围较广，不但包括在洛桑、瑞士的粗野艺术收藏品，而且包括那些在艺术体系之外的人所创作的任何艺术。这个术语开始被广泛使用，是在批评家罗杰·卡迪纳尔（Roger Cardinal）有影响的著作《门外汉艺术》于1972年出版之后。卡迪纳尔在寻找一个标签，这个标签能够强调制作者的独立创造性，而不是说他在社会上或精神上处于边缘状态：门外汉艺术是在艺术世界之外，但并不意味在社会之外。幻觉艺术（Visionary Art）、直觉艺术（Intuitive Art）和草根艺术（Grassroots Art）是另外的术语，用于与之类似的中性理由。

给人印象最深刻的一些门外汉艺术作品，是经过多年建造起来的纪念性结构物（另见 *目的地艺术（Destination Art））。一个是在法国欧德赫佛（Hauterives）的理想宫，这个建筑物出自法国的一位邮递员勒弗克托·（费迪南）·舍瓦尔（Le Facteur【Ferdinand】Cheval,1836~1924年）之手，他于1879年开始建造，33年后才完工。这座离奇的结构，使人联想起印度的庙宇、哥特式教堂和舍瓦尔建于1878年巴黎世界博览会法国馆的纪念物，成了他那个时代的旅游胜地，许多 *超现实主义艺术家在1930年代去那里朝拜。洛杉矶的华兹塔（Watts Towers，1921~1954年）是由意大利建筑工人西蒙·罗迪亚（Simon Rodia，约1879~1965年）

所做,他用钢铁和彩色水泥建造,用瓷片、贝壳和石头加以装饰,这是另一个著名的纪念物。像舍瓦尔一样,罗迪亚在他的作品上也辛勤工作了 33 年,然后,他把它转让给一位邻居,离开这座城市而且拒绝重返,他说:"那里什么都没有了"。在 1960 年代,这些塔成为 * 装配艺术家灵感的重要源泉。昌迪加尔岩石花园(Rock Garden of Chandigarh)的建造者,是印度的道路检查工尼克·昌德(Nek Chand,生于 1924 年),他于 1958 年开始建造,目前仍在建造之中。所有这些结构物,为主流艺术家提供了非科班出身的人在创作视觉和风格以及形式方面的榜样。同样重要的是,他们提出了诱人的艺术家模式,他们的创作身不由己,也就是艺术创作的观念是需要,而不是选择。门外汉艺术家的真诚和毅力受到了赞赏,正如安迪·纳西斯(Andy Nasisse,生于 1946 年)所解释的那样,他是许多研究、收藏和受到门外汉艺术启发的当代艺术家之一。

公众愈来愈认可并欣赏门外汉艺术,这把门外汉艺术带入主流。最突出的例子之一是美国的雷韦朗·霍华德·芬斯特(Reverend Howard Finster,1916~2001 年),他的作品通过唱片专辑的封面而家喻户晓,他为两个乐队的专辑封面做了设计,一个是传声头像乐队的《小动物》专辑(1985 年);另一个是 R.E.M. 乐队的《惩罚》专辑(1988 年)。门外汉艺术家已经获得了展览馆的展示和委托,他们的作品已经进入大博物馆,留下的遗迹和环境也被载入历史记录而受到保护。当权威机构发现昌德的非法秘密花园时,他们非但没有毁掉它,而是给他薪水和员工以助他一臂之力。他的花园现在扩展到 25 英亩地,一天接待 5000 多名游客。

Key Monuments
Howard Finster, Paradise Garden, Pennville, Georgia
Le Facteur (Ferdinand) Cheval, Palais Idéal, Hauterives, France
Nek Chand, The Rock Garden of Chandigarh, Chandigarh, India
Simon Rodia, Watts Towers, 107th Street, Los Angeles, California

Key Books
R. Cardinal, *Outsider Art* (1972)
B.-C. Sellen and C. J. Johanson, *20th Century American Folk, Self-Taught, and Outsider Art* (1993)
B. Goldstone, *The Los Angeles Watts Towers* (Los Angeles, CA, 1997)
C. Rhodes, *Outsider Art* (2000)

对页:尼克·昌德,《聚集的村民》(岩石花园的第二阶段),1965~1966 年
岩石花园在昌迪加尔市的东北部边缘,由废弃物品和工业垃圾做成。门外汉艺术家的地位最近已有提高,昌德得到了维修秘密花园的经济资助。为完成和保护这座花园,已建立了一个基金会。

有机抽象　Organic Abstraction

> 在对大自然的沉思中,我们永远不断革新。
> 芭芭拉·赫普沃思(Barbara Hepworth)

有机抽象这个名称指的是,运用基本上在大自然中发现的那些圆滑形状的抽象形式,也称生物形态抽象,它不是一个学派或运动,而是许多不同艺术家作品的鲜明特征,如瓦西里·康定斯基(Vasily Kandinsky,见 * 青骑士)、康斯坦丁·布朗库西(Constantin Brancusi,见 * 巴黎学派)以及 * 新艺术运动艺术家的作品特征。不过,这种特征最普遍地出现于 1940 年代和 1950 年代的作品中,特别是 * 超现实主义艺术家让·(汉斯)·阿尔普(Jean

右:野口勇,《桌子》,约 1940 年
野口勇把他的所有作品都看成是雕塑,他一贯喜欢生物形态的形式,尤其是在 1940 年代。他的作品体现出雕塑的优雅和材料的凝练,展现出他的作品作为一个总体的特征。

有机抽象 Organic Abstraction

【Hans】Arp）、霍安·米罗（Joan Miró）和伊夫·唐吉（Yves Tanguy）、英国雕塑家芭芭拉·赫普沃思（1903~1975 年，另见 *具体艺术）和亨利·穆尔（Henry Moore，1898~1986 年，另见 *新浪漫主义）的作品。

阿尔普、米罗和穆尔雕塑的形状，显示出与自然形式的明显关系，比如骨头、贝壳和鹅卵石。他们的作品享有盛誉，穆尔在 1937 年的文章中，记录了他的信念："这是普世存在的形状，对于这些形状，每个人在潜意识中都已司空见惯，如果人们的自觉控制意识不把这些形状关掉的话，人们就能对它们作出反应。"这种吸引力不仅蔓延到其他艺术家，诸如亚历山大·考尔德（Alexander Calder，1898~1976 年，见 *活动艺术）、野口勇（Isamu Noguchi，1904~1988 年）和 *抽象表现主义艺术家，而且扩展到整整一代家具设计师，尤其是在美国、斯堪的纳维亚和意大利。虽然自然本身对于赫普沃思、穆尔和阿尔普是重要的灵感来源，但他们雕塑中那些更"圆滑"、自由流动的形状，才更受到赞赏，它们堪称"在空间里的绘画"，这对 1940 年代和 1950 年代的设计师而言，至关重要。

美国的杰出家具设计师包括查尔斯·埃姆斯（Charles Eames，1907~1978 年）和他的妻子蕾·埃姆斯（Ray Eames，1912~1988 年）、野口勇和芬兰人埃罗·沙里宁（1910~1961 年）。查尔斯·埃姆斯和沙里宁在 1940 年崭露头角，那时，他们合作设计的起居室家具，在纽约现代艺术博物馆的"家用家具有机设计竞赛"中获得一等奖。埃姆斯于 1946 年在这个博物馆举办了个展，他成为曾在这个博物馆举办个展的第一位设计师。先锋艺术家、工业设计师（尤其是飞机和汽车工业）的实例，以及创新的技术发展（如各种材料的新弯曲和新层压技术），容许家具设计师创造越来越有机的设计。这样，一般的观念与更为舒适的圆滑形状相结合，使得有机家具显得既新锐又受欢迎。

1955 年，埃姆斯夫妇独到的红木皮革安乐椅和脚凳设计，是他们为电影导演比利·怀尔德（Billy Wilder）制作的生日礼物，也是他们最著名的设计之一。查尔斯描述这个设计时说：他要家具有"温暖的愿意接受的样子，就是第一守垒员惯用的手套那种感觉。"沙里宁也设计标志性的椅子，其名字恰恰指明了家具"有机"的来源：如 1946 年的子宫椅和 1956 年的郁金香椅。生物形态形式，也是他在那个时期的建筑项目的特征，特别是那座纽约约翰·F·肯尼迪机场的世界航运公司（TWA）航站楼（1956~1962 年）。对野口勇而言，他的所有作品都是雕塑，无论是一盏台灯、一个操场、一个舞台设计、一座花园或一件公共艺术作品，所有这些都偏重采取生物形态形式，特别是在 1940 年代期间。他在 1947 年设计了一个著名的咖啡桌，他让一个玻璃面板搁在一个曲线柔和的木制基座上，体现出雕塑的优雅和材料的凝练，展现出他的作品作为一个总体的特征。

在意大利，具有强烈有机感的设计，在战后重建中起了主要作用。由于理性主义的直线几何线条，与法西斯主义有牵连而名誉受损（见 *意大利理性建筑运动），于是，设计师们求助于曲线。他们融合美国的设计、超现实主义，以及穆尔和阿尔普雕塑的诸多方面，出现了风靡整个意大利的独特有机美学，从工业设计（汽车、打字机和摩托车）到室内设计和家具应有尽有。例如，卡洛·莫利诺（Carlo Mollino，1905~1973 年）的弯曲木和金属家具，就借鉴了这些来源以及更早的有机设计先驱安东尼·高迪（Antoni Gaudí，见现代主义（*Modernisme）的设计。1945 年莫利诺带着他的高迪椅去参拜了高迪。阿基利·卡斯蒂廖内（Achille Castiglioni，1918~2002 年）也制作家具，特别涉及先锋艺

左：阿基利·卡斯蒂廖内，《拖拉机椅 220》，1957 年
卡斯蒂廖内的这把椅子是用拖拉机座做成，它巧妙地重述了关于艺术和设计、设计和技术之间关系的反复辩论，这种辩论在德意志制造联盟和包豪斯时代十分活跃。

对页：亨利·穆尔，《斜倚的人体》，1936 年
穆尔在完成这件作品的一年以后，在文章中记录了他的信念："这是普世存在的形状，对于这些形状，每个人在潜意识中都已司空见惯，如果人们的自觉控制意识不把这些形状关掉的话，人们就能对它们作出反应。"

有机抽象　Organic Abstraction

术的家具，即＊达达（Dada）和超现实主义（Surrealism），以及使用"捡来的物品"的实践。他1957年的马鞍凳（Sella）是用自行车座做成，而拖拉机椅（Mezzadro chair）是用拖拉机座做成，巧妙地重述了关于艺术和设计、设计和技术之间一再辩论的关系（见＊德意志制造联盟和＊包豪斯）。

在1940和1950年代，斯堪的纳维亚是另一个有机抽象之乡，芬兰的阿尔瓦·阿尔托（Alvar Aalto，另见＊国际风格）和妻子艾诺·马尔肖·阿尔托（Aino Marsio Aalto, 1894~1949年）以及丹麦建筑师和设计师阿尔内·雅克布森（Arne Jacobsen, 1902~1971年），都创作出了国际公认的作品。像沙里宁一样，雅克布森的有机形体来源，体现在他最著名的椅子名称里：如蚂蚁（1951年）、天鹅（1957年）和卵形（1957年）。

虽然有机抽象的趋势在1940和1950年代就特别明显了，后来，这种趋势继续成为艺术和设计中明显的主流之一，这反映在形形色色的艺术家作品中，如雕塑家琳达·本利斯（Linda Benglis，生于1941年）、理查德·迪肯（Richard Deacon，生于1949年）、伊娃·赫西（Eva Hesse, 1936~1970年）、阿尼什·卡普尔（Anish Kapoor，生于1954年）、乌尔苏拉·冯·里丁斯瓦德（Ursula von Rydingsvard，生于1942年）和贝尔·伍德罗（Bill Woodrow，生于1948年），以及设计师罗恩·阿拉德（Ron Arad，生于1951年，见＊设计艺术（Design Art））、弗纳·潘顿（Verner Panton, 1926~1998年）和奥斯卡·塔斯科茨（Oscar Tusquets，生于1941年）的作品。

Key Collections
Bolton Art Gallery, Bolton, England
Cornell Fine Arts Museum at Rollins College, Winter Park, Florida
National Museum of Women in the Arts, Washington, D.C.
Tate Gallery, London
Tate St Ives, England

Key Books
Bruce Altshuler, *Isamu Noguchi* (1994)
P. Curtis, *Barbara Hepworth* (1998)
P. Reed (ed.), *Alvar Aalto* (1998)
J. Wallis, *Henry Moore* (Chicago, Ill., 2001)

无形式艺术 Art Informel

> 现在，艺术无法生存，除非它变蠢。
> 米歇尔·塔皮耶（Michel Tapié），1952 年

无形式艺术（艺术没有形式；又译非形象艺术，译注），在欧洲是给一种笔势抽象绘画（gestural abstract painting）起的名称，这种绘画从 1940 年代中期直到 1950 年代后期，主导国际的艺术世界。法国作家、雕塑家和爵士音乐家米歇尔·塔皮耶（Michel Tapié，1902~1987 年）创造了这个名称，虽然这个名字不得不和其他几个术语较量一下，包括抒情抽象（Lyrical Abstraction）、实体绘画（Matter Painting）和斑污主义（Tachism）。这些五花八门的名称，倾向于交叉和混用，而不是明确划分，这种现象产生于战后法国批评家之间的激烈交锋，他们争相为新的先锋定位和定义。

抒情抽象这个术语是乔治·马蒂厄（Georges Mathieu，生于 1921 年）创造的，他对自己作品和其他艺术家作品绘画的身体动作予以关注，诸如法国艺术家卡米耶·布赖恩（Camille Bryen，1907~1977 年）、生于匈牙利的西蒙·汉泰（Simon Hantaï，1922~2008 年）、生于捷克的亚罗斯拉夫·索桑佐夫（Iaroslav Sossuntzov，又名瑟潘—Serpan，1922~1976 年）、德国的汉斯·哈通（Hans Hartung，1904~1989 年）和阿尔弗雷德·奥托·沃尔夫冈·舒尔茨（Alfred Otto Wolfgang Schulze，又名沃尔斯（Wols），1913~1951 年）。

实体绘画强调材料的共鸣力量，往往是非同寻常的力量，这种力量为法国艺术家们所用，诸如艺术家让·迪比费（Jean Dubuffet，见 *粗野艺术）、让·福特里耶（Jean Fautrier，见 *存在主义艺术）、荷兰艺术家亚普·瓦格马克（Jaap Wagmaker，1906~1975 年）和布拉姆·博加特（Bram Bogart，生于 1912 年）；意大利艺术家阿尔贝托·布里（Alberto Burri，1915~1995 年），以及加泰罗尼亚的艺术家安东尼·塔皮耶斯（Antoni Tàpies，生于 1923 年）。斑污主义（Tachism，来自法语的 tache，斑污、污迹），聚焦于强调艺术家所标识的表现手势，如英国画家帕特里克·赫伦（Patrick Heron，1920~1999 年）、法国艺术家皮埃尔·苏雷吉斯（Pierre Soulages，生于 1919 年）和比利时艺术家亨利·米肖（Henri Michaux，1899~1984 年）。

所有新艺术的理论家所取得的一致看法是：这些艺术家的作品表明，与紧接战后主流艺术实践彻底决裂，批评家热纳维耶芙·博纳富瓦（Geneviève Bonnefoi）将这总结为"*社会主义现实主义和几何抽象的双重恐怖"。现实主义的词汇和几何抽象的理智主义（intellectualism，见 *具体艺术（Concrete Art）、*风格派和 *基本要素主义），被认为都不

左：汉斯·哈通，《无题》，1961 年
哈通是由塔皮耶安排的与欧洲画家一起展出的美国抽象表现主义艺术家之一，还有威廉·德·库宁和杰克逊·波洛克，他们的展览旨在展示笔势抽象是一个国际趋势。

对页：沃尔斯，《蓝色的幽灵》，1951 年
1963 年，在艺术家沃尔斯去世很久以后，让－保罗·萨特写道："沃尔斯，这个人和火星人一起，运用他自己非人类的眼光看世界：他认为这是唯一普及我们经验的方式。"

无形式艺术　Art Informel

无形式艺术　Art Informel

足以担当应对战后经历的现实任务；他们认为，贫穷、痛苦和愤怒不能被描绘，只能被表现。

由于受到那个时代存在主义的影响，无形式艺术家因其个人主义、真实性、自发性，以及在创造"内心世界"形象的过程中，艺术家的情绪和身体的运用而闻名。马蒂厄把他自己的过程描述为"速度、直觉和激动：那就是我的创作方法。"他常常做一些华而不实的公共展示，如1956年在巴黎萨拉-贝纳尔（Sarah-Bernhardt）剧院举行的那一场，他在不到30分钟的时间内，画了12m×12m（39ft×39ft）的布上油画，用了800管颜料。

对塔皮耶而言，正是战后不久的那些展览，如福特里耶的《人质》、迪比费色彩鲜艳的《厚涂料》（Haute Pâtes）以及沃尔斯在1945年的素描和水彩画展览，发出了无形式艺术冒险活动的信号。这三个展览都在巴黎的勒内·德鲁安画廊（Galerie René Drouin）举行，那是一个为新类型艺术作品举办展览的重要场所。就像福特里耶《人质》的情形一样，这个画廊把沃尔斯有感召力的小型作品，装置在黑盒子的框子里，并别具一格地加以照明，增添了观看体验的强度。塔皮耶在1953年的文章中称，沃尔斯是"抒情性、爆发性、反几何和无形式非具象的催化剂"。

沃尔斯对于艺术家和作家来说，都是灵感的主要来源，比如让-保罗·萨特（Jean-Paul Sartre）。沃尔斯去世很久以后，萨特在1963年写道："沃尔斯，这个人和火星人一起，运用他自己非人类的眼光看世界：他认为这是唯一普及我们经验的方式。"沃尔斯的生活方式放荡不羁，被贫穷、抑郁、酗酒所困扰，再加上他因食物中毒英年早逝，他在执着的奋斗中自我牺牲，使世界变得有意义，导致萨特把他定为存在主义艺术家的典型。

诗人和画家米肖在他妻子意外死亡后的两个月内，画了300多幅画，以解悲哀之情，或如他所说："拨开世界的迷茫，解决我所投身其中的那些冲突的事情。"这些画于1948年在德鲁安画廊展出，作品的密集展出，再次提高了作品的影响力，这使批评家勒内·贝特尔（René Bertelé）把这个画廊的墙壁形容成，看上去"好像被吞噬一切的巨浪打得碎片四溅。"

像那个时期的许多其他人一样，米肖对东方哲学感兴趣，像道教和禅宗，而且，他也喜欢中国和日本的书法，这是他研究视觉和文字两者交流基本法则的结果。许多这样的兴趣，集中反映在像是书法的系列印度墨水画中，总称为《运动》（1951年出版）。在附加的声明中，米肖写道："我在它们中看到一种新的语言，拒绝文字的语言，因此，我把他们看成是解放者。"对米肖而言，他的文章和他的绘画一样有名，两者都是自我发现的工具。他在1959年写道："我绘画就好像我写作。去发现，去再发现我自己，去找真正属于我的东西，那个东西对于我是未知的，却已总是属于我。"

在许多批评家和艺术家试图建立另一个 *巴黎学派（Ecole de Paris）之时，塔皮耶却对成为一种国际趋势的笔势抽象更感兴趣，他越过法国首都去看美国的 *抽象表现主义艺术家、德国的团体禅宗49和双轮战车（Quadriga），

上：帕特里克·赫伦，《带有紫罗兰色、猩红、翠绿、柠檬黄和威尼斯红的镉红》，1969年
自然是赫伦的刺激因素，然而他的作品却变成抽象。色彩是他的主题和重中之重。1962年赫伦写道："绘画在色彩的方向上（而且别无其他方向），仍然有要探索的新大陆。"

对页：乔治·马蒂厄，《马蒂厄从阿尔萨斯到拉姆齐修道院》
在给1950年"反势力"展览目录的前言中，马蒂厄取消了艺术世界抽象与具象的辩论，宣布"冒险活动就是在别的地方和搞另外的东西。"

加拿大的自动主义艺术家（Automatistes）、意大利的核艺术画家（Arte Nucleare painters）以及日本的具体艺术协会（Gutai association）。他和过分华丽的画家和宣传家马蒂厄一起，在巴黎组织了一些展览会，广泛召集了多样的实践者，如 1951 年在尼纳·多赛画廊（Galerie Nina Dausset）举办"反势力"（Véhémences Confrontées）展览，它将美国抽象表现主义艺术家威廉·德库宁（Willem de Kooning）、杰克逊·波洛克（Jackson Pollock）与欧洲的哈通（Hartung）、布赖恩（Bryen）以及沃尔斯（Wols）聚集到一起。马蒂厄在展览目录的前言中，完全取消了 1940 年代艺术界抽象与具象辩论的相关性，宣布"冒险活动就是在另外的地方和搞另外的东西。"1952 年，塔皮耶在他宣言般的著作《另外的艺术》中（Un art autre，不同的，另外的艺术），对此进一步说明。在写道需要"修炼好打破一切的性格"时，他解释说："真正的创造者知道，对他们而言，要表达他们必不可少的信息，唯一的方式就是，通过非凡的东西，即突发、魔幻、彻底的忘形。"这本书阐释了对无形式艺术的各种影响。战前的超现实主义就是其一，超现实主义强调：无意识或者前意识的东西是艺术灵感的中心所在。*表现主义的抽象，是另一种影响，特别是瓦西里·康定斯基（Vasily Kandinsky，见*青骑士）的作品。塔皮耶对无形式艺术家作品的解释（展示人类的主要冲动是要创造），也点明了他与粗野艺术的复杂关联，对存在主义艺术和哲学的兴趣，以及无形式艺术与其他当代潮流的关系，比如*字母主义（Lettrism）。像字母主义一样，塔皮耶的《另外的艺术》也可以看成是*达达的部分回归；因为，像达达的冒险活动一样，另外的艺术也是回归到起点，一种涉及"真实的"东西，也就是建立在科学、数学、物理学和空间发现意识基础上的无形式的、模糊的空间。对书法和交流问题的共同兴趣，也表明了字母主义和无形式艺术家之间的趋同态度，即他们企图创造一个视觉诗歌的态度。

塔皮耶的"另外的艺术"的概念，强调了一种态度，而不是特定的风格，还包括了一些艺术家的作品，似乎要调解，或减少抽象－具象和几何－笔势之间，或者几何—笔势之间的冲突，如在巴黎的艺术家罗杰·比瑟里（Roger Bissière，1888~1964 年）、玛丽亚·艾琳娜·维埃拉·德·席尔瓦（Maria Elena Vieira de Silva，1908~1992 年）、尼古拉·德·斯塔埃尔（Nicolas de Staël，1914~1955 年）和热尔梅娜·里希耶（Germaine Richier，见存在主义艺术）；奥地利的弗里德里希·施托瓦塞尔（Friedrich Stowasser，又名洪德特瓦塞尔 Hundertwasser，1928~2000 年）；英国画家罗杰·希尔顿（Roger Hilton，1911~1975 年）、彼得·兰雍（Peter Lanyon，1918~1964 年）和艾伦·戴维（Alan Davie，生于 1920 年）以及*哥布鲁阿（CoBrA）的艺术家。还有一些艺术家，作品表现出对创造性的精神来源的兴趣，如俄国侨民泽格·波莱科夫（Serge Poliakoff, 1900~1969 年）和安德烈·兰斯克伊（André Lanskoy，1902~1976 年）、奥地利的阿努尔夫·赖纳（Arnulf Rainer，生于 1929 年）和意大利的埃米利奥·韦多瓦（Emilio Vedova, 1919~2006 年），这些人都可以纳入塔皮耶的用语之下。

无形式艺术的进一步展览，随后在整个 1950 年代于欧洲、远东和北美举办，而且，表现性的笔势抽象的完全普及，致使抽象表现主义和无形式艺术成为战后时期的国际绘画风格。然而，到 1950 年代后期，出现了新一代艺术家（见*新达达、*新现实主义和*波普艺术），他们对无形式艺术的发展状况和主导地位表示怀疑。

Key Collections

Centre Georges Pompidou, Paris
Fine Arts Museums of San Francisco, San Francisco, California
Museum of Modern Art Ludwig Foundation, Vienna, Austria
Tate Gallery, London
University of Montana Museum of Fine Arts, Missoula, Montana

Key Books

Lyrical abstraction (exh. cat., Whitney Museum of American Art, New York, 1971)
S. J. Cooke, et al., *Jean Dubuffet 1943–1963* (exh. cat., Hirshhorn Museum, Washington, D.C., 1993)
J. Mundy, *Hans Hartung: Works on Paper* (1996)
M. Leja, J. Lewison, et al., *The Informal Artists* (1999)
H. Michaux, *Henri Michaux, 1899–1984* (exh. cat., Whitechapel Art Gallery, London, 1999)

抽象表现主义　Abstract Expressionism

> 需要的是感觉到的经验，
> 强烈、即时、直接、微妙、统一、温暖、生动而有韵律。
> 罗伯特·马瑟韦尔（Robert Motherwell），1951年

虽然抽象表现主义这个用语曾在1920年代用于描述瓦西里·康定斯基（Vasily Kandinsky，见*青骑士）的早期抽象，但自那以后，它开始指一群美国或以美国为活动中心的艺术家，他们在1940和1950年代很突出，包括威廉·巴乔蒂斯（William Baziotes，1912~1963年）、威廉·德库宁（Willem de Kooning，1904~1997年）、阿什尔·戈尔基（Arshile Gorky，1905~1948年）、阿道夫·戈特利布（Adolph Gottlieb，1903~1974年）、菲利普·古斯顿（Philip Guston，1913~1980年）、汉斯·霍夫曼（Hans Hofmann，1880~1966年）、弗朗斯·克兰（Franz Kline，1910~1962年）、罗伯特·马瑟韦尔（Robert Motherwell，1915~1991年）、李·克拉斯纳（Lee Krasner，1911~1984年）、巴奈特·纽曼（Barnett Newman，1905~1970年）、杰克逊·波洛克（Jackson Pollock，1912~1956年）、阿德·莱因哈特（Ad Reinhardt，1913~1967年）、马克·罗斯科（Mark Rothko，1903~1970年）、克利福德·斯蒂尔（Clyfford Still，1904~1980年）以及马克·托比（Mark Tobey，1890~1976年）。

像*表现主义艺术家一样，他们感到艺术的真正主题是人的内心情感和焦虑，为此，他们探索绘画过程的根本方面，即笔势、色彩、形式、肌理，用以开发他们的表现和象征的潜力。他们与欧洲的同时代人一起（见*存在主义艺术和*无形式艺术），共享疏远主流社会艺术家的浪漫

看法，共享在道义上不得不去创造新型艺术的形象，而这种新艺术可能会面对一个非理性和荒谬的世界。

这个术语是批评家罗伯特·科茨（Robert Coates）提出来的，出现在 1946 年一篇关于戈尔基、波洛克和德库宁作品的文章中，虽然它只是那个时期提出的许多术语之一。其他的术语包括纽约学派（New York School）、美国式绘画（American Type Painting）、行动绘画（Action Painting）和色场绘画（Colour-Field），每一种术语都描绘了抽象表现主义的一个不同方面。"行动绘画"这个词是批评家哈罗德·罗森伯格（Harold Rosenberg, 1906~1978 年）创造的，出现在他题为《美国行动画家》（《艺术新闻》1952 年 11 月）的文章中，把注意力引向波洛克在滴画（drip painting）里，艺术家所主张的在身体方面的运用，引向德库宁的猛烈笔触和克兰的大胆而带纪念性的黑白形式。这个词还传达了，艺术家在面对不断选择中，对于创造行动的承诺，作品紧跟战后当时形势，在这当中，一幅画不只是一件物体，而是一种生存斗争的记录，争取自由、责任和自我定义的斗争记录。

尽管艺术家们风格各异，但他们有许多共同的经历和信念。他们成长于大萧条和第二次世界大战时期，这导致他们丧失了对当时的思想体系以及与他们有关的艺术风格方面的信念，无论是社会主义、*社会现实主义、民族主义和地域主义（见*美国风情），还是乌托邦主义和几何抽象（见*风格派和*具体艺术）。美国的各种场馆举办了许多展览，展出了其他有影响的先锋作品，如*野兽主义、*方块主义、*达达和*超现实主义，还有阿兹特克、非洲和美国的印第安艺术。

像霍夫曼这样的新一代教师，补充了这些视觉体验，他在搬到纽约和 1934 年创办汉斯·霍夫曼美术学校之前，就已经获得了欧洲先锋派的第一手经验。其他一些二战中寻求避难的欧洲艺术家，加入他的学校，最出名的是超现实主义艺术家安德烈·布雷东（André Breton）、安德烈·马松（André Masson）、罗伯托·马塔（Roberto Matta）、伊夫·唐吉（Yves Tanguy）和马克斯·恩斯特（Max Ernst）。在抽象

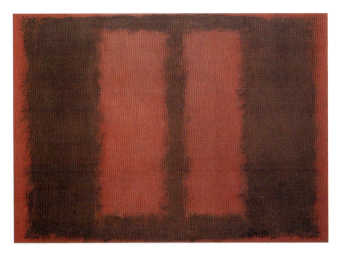

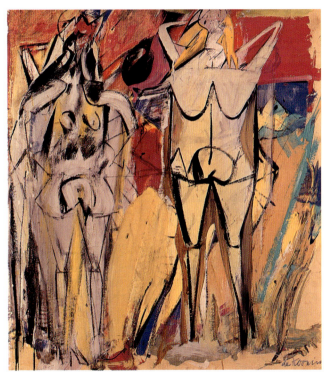

对页：阿什尔·戈尔基，《肝脏是鸡冠》，1944 年
戈尔基的动植物形式轮廓线充满生气，它们看起来如此自然，实际上它们取自对自然的长期观察和细致的草图，以获得"当自然跳动时的脉动"效果。

上：马克·罗斯科，《紫褐色上的黑色》（亦称《黑色覆盖在葡萄酒红上的两个开口》），1958 年
罗斯科总是强调他的画要紧靠着挂在一起，以尽可能吸引观看者。他说："我不是一个抽象主义艺术家"，"我只对表现人类的情感有兴趣。"

下：威廉·德库宁，《两位站着的女子》，1949 年
这幅画代表着德库宁的大型系列女性裸体画的开始，画中模棱两可的人物，就像万花筒里看到的图像，她们充满强大而澎湃的生命力。他说："肉体，是之所以发明油画颜料的理由。"

表现主义的发展中，这是一个决定性时刻。超现实主义的"精神自动主义"（psychic automatism）概念，成为获得受压抑的形象和创造性的手段，对年轻的美国画家们，产生了巨大的影响。这恰好是在纽约人们对荣格精神分析（Jungian psychoanalysis）的兴趣与日俱增之际，波洛克从 1939 年到 1941 年，曾在荣格的分析上花了两年时间。像西格蒙德·弗洛伊德（Sigmund Freud）一样，卡尔·荣格（Carl Jung, 1875~1961 年）主张揭开无意识的东西，但对弗洛伊德所强调的关于性和个人神经官能症提出异议。他假定"集体无意识"的存在，设想人类作为一种物种的先验知识，这种知识由原型构成，即共享的非学习所得的神话、符号和原始形象。这种文化和智力影响的强力交叉，解释了艺术

抽象表现主义　Abstract Expressionism

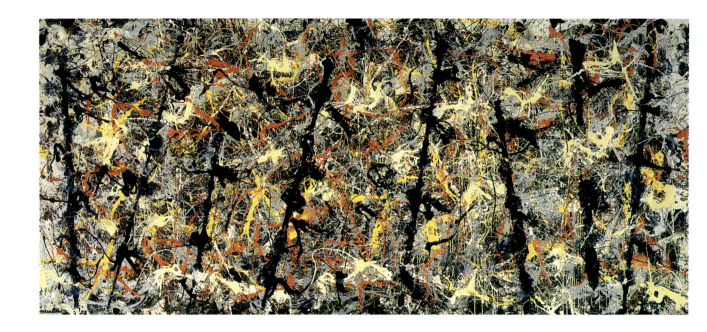

家的行动，以英雄般的含义，进入存在主义的约定行动。这种自动主义的自发性，不仅是艺术家自我发现的航程，而且是对普世神话和符号的揭示，一种既是个人又是叙事诗般的行动。艺术和艺术家不仅是必要的，而且是高尚的。

新一代艺术家以惊人的和戏剧般的作品迎接挑战。被布雷东称作超现实主义者的阿什尔·戈尔基，也可以算得上是第一位抽象表现主义者。他尤其受到康定斯基和霍安·米罗（Joan Miró）*有机抽象的影响，他们的生物形态形式，渗透到戈尔基的大型绘画中：那些活灵活现、意味深长而又模棱两可的图画，是在他44岁自杀前的几年中完成的。他的亲密朋友德库宁赞扬他为榜样，也画生物形态抽象画，但他还是以对人物的注意而最负盛名，尤其是美国招贴画美女的形象，那是人们从遍及全国的广告牌上所熟悉的形象。他因1950年代所画的《女人》系列而变得声名狼藉，画中富于表现力的猛烈笔触，创造出怪异而又难忘的性焦虑形象。

最著名的行动画家还得算杰克逊·波洛克。由于他对电影作品和汉斯·纳穆斯（Hans Namuth）为《生活》杂志拍照片的工作感兴趣，"杰克滴头"（"Jack the Dripper"）成了这位新艺术家的源头。在1950年代，他把画布铺在地板上，直接把颜料从罐里滴到画布上，要不就用枝条或抹刀将颜料滴在上面，正是这种激进的创新，创造出了错综复杂的形象，他说这样做是为了"使能量和运动变得可见"。那些形象远非草率，而是规律严谨，显示出和谐和节奏的自信感，使一些批评家联想到波洛克在托马斯·哈特·本顿（Thomas Hart Benton，见美国风情）名下受过的训练。波洛克的荣格分析进入到他的绘画中，里面大量引用了神话的特点：如祭坛、神父、图腾和巫师。

波洛克作品中另一个永恒主题是美国风景，这在克利福德·斯蒂尔和巴尼特·纽曼两个人的绘画中可以找到表现，巨幅画上部再次用"英雄般的"的语言画出了山脉的跌宕起伏和西部平原的广袤无垠。纽曼的签名是他画中的"点睛之笔"，对一些批评家而言，这个垂直线象征了美国的超验主义（transcendentalism），是一种闪亮。不过，最具宗教性的抽象表现主义艺术家是马克·罗斯科。他的成熟绘画，完成于美国消费主义鼎盛时期，作品唤醒灵性的观念，并发人冥想。那些堆积起强烈色彩的水平色场，似乎在漂流和闪烁，照耀出一种缥缈的光辉。他最后的大型布上系列油画，是为休斯敦的罗斯科教堂所做，在他自杀前不久完成，他设法创造一种令人敬畏的环境，一种与最伟大宗教艺术同样强力的环境。

批评家们和艺术家们本身，都给这些作品作了英雄式的和崇高的解释。纽曼在1962年的一次采访中评论说：但愿人们能适当地解读他的绘画，那么"那将意味着所有国家资本主义和集权主义的末日。"虽然他们的许多作品是抽象的，但是，艺术家们本身坚称他们不是没有主题。相反，他们明确强调了他们作品中主题的重要性。罗斯科、戈特利布（Gottlieb）和纽曼在1943年给《纽约时报》的一封宣言般的信中联合宣称："好的绘画但空空如也，没有那回事儿。我们断言主题极其重要，而且只有主题才有意义，这样

上：杰克逊·波洛克，《蓝柱子》，1952年
与所有先锋风格传统构图技巧最具革命性决裂，可以说当属波洛克的滴画，那些画第一次出现在1948年1月，当时德库宁评论说："杰克逊破了冰。"

对页：戴维·史密斯，《立方体18号》，1964年
28个立方体系列雕塑，在史密斯早逝之时还未完成，他们代表了雕塑中的独特成就，每一个巨大的结构都是用发亮的超硬T-304钢做成，足以在自然的背景上显示自己。

的主题是悲剧性的和永恒的。"1948年,"艺术家主题"(The Subjects of Artist)学派成立,发起人是巴乔蒂斯、马瑟韦尔、罗斯科和雕塑家戴维·黑尔(David Hare,1917~1991年),据马瑟韦尔所说,"之所以特别选择这个名字,就是要去强调我们的绘画不是抽象的,而是充满了主题。"艺术家们最终追求的是主观的和情感的东西;那是"基本的人类情感"(罗斯科);"那只是我自己,不是自然"(斯蒂尔);"那是表达我的感受,而不是说明它们"(波洛克);"那是去寻找隐藏的生活意义"(纽曼);"那是把某种秩序纳入我们自身"(德库宁);"那是要将自己与宇宙融为一体"(马瑟韦尔)。

在1940和1950年代,抽象表现主义艺术家的作品受到许多批评家的声援,包括哈罗德·罗森伯格(Harold Rosenberg)和克莱门特·格林伯格(Clement Greenberg),而且抽象表现主义的作品在佩奇·古根海姆(Peggy Guggenheim)的这座世纪的艺术馆和其他致力于当代艺术的场馆举办展览。随着"美国抽象绘画和雕塑"展在纽约现代艺术博物馆的展出,这个运动在1951年受到了公共机构的认可。在冷战时期,当苏联正在对 * 社会主义现实主义(Socialist Realism)实施惩罚,以及美国保守主义政治家和批评家攻击抽象艺术为"共产主义的"艺术之时,其支持者们公认抽象表现主义是艺术自由和正直的证明。

尽管抽象表现主义被认为主要是画家的运动,但是,阿龙·西斯金德(Aaron Siskind,1903~1992年)的抽象摄影作品,以及赫伯特·费伯(Herbert Ferber,1906~1991年)、黑尔、伊布拉姆·拉索(Ibram Lassaw,1913~2003年)、西摩·利普顿(Seymour Lipton,1903~1986年)、鲁本·纳吉安(Reuben Nakian,1897~1986年)、纽曼、泰奥多尔·罗萨克(Theodore Roszak,1907~1981年)以及戴维·史密斯(David Smith,1906~1965年)的雕塑作品,也可以被视为抽象表现主义。这样的作品,从情感强烈到宁静安谧,应有尽有,主题从个人的到普世的无所不包。史密斯是那个时期的主要雕塑家,他用铁和钢创作。他在大型雕塑中,运用不同的色彩和表面来挖掘它们的表现性潜力。他给一些雕塑上颜色,将抛光的不锈钢用于其他一些室外雕塑作品,让变化的色彩和周围风景的阳光融入作品,并让其他作品生锈来获得一种深红色。对史密斯而言,这种铁锈红"是东方人眼里神秘的西方红,是人的血,是生命的一种文化象征。"不管是抛光还是生锈,这些作品被钢丝刷擦亮,产生出微妙的漩痕,显示出与建筑体量的明显对比。史密斯意外英年早逝,很是令人伤感,正如马瑟韦尔在充满激情的演说中所表达的:"哦,戴维,你像维瓦尔第(Vivaldi)一样纤弱,像麦克牌卡车一样结实。"

抽象表现主义受到了国际的承认,那是在1958~1959年现代艺术博物馆的巡回展览"新美国绘画展"之后,这个展览在欧洲八个国家巡回展出。不过,到了此时,不仅

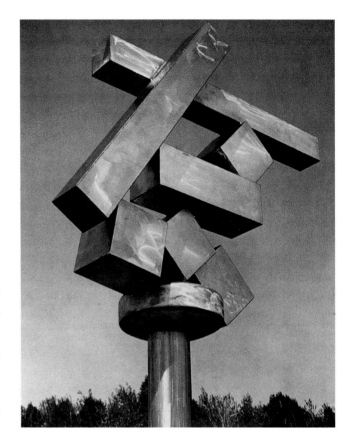

抽象表现主义的作品不再特别新颖,而且目录序言中概述的态度,即那句"约翰·多恩(John Donne)相反,每个人都是一座岛屿",受到了新一代艺术家的关注(见 * 新达达主义、* 新现实主义和波普艺术),他们厌倦了前辈看上去像是转移焦虑的公式化。然而,抽象表现主义的主导地位,的确造就了追随者的重要出发点。作品的不同方面和解释,传输到各种各样的运动中去,诸如 * 后绘画性抽象、* 极简主义和 * 表演艺术。

Key Collections
Aberdeen Art Gallery and Museums, Aberdeen, Scotland
Carnegie Museum of Art, Pittsburgh, Pennsylvania
Modern Art Museum of Fort Worth, Texas
Montclair Art Museum, Montclair, New Jersey
Seattle Art Museum, Seattle, Washington
Tate Gallery, London

Key Books
D. Anfam, *Abstract Expressionism* (1990)
S. Polcari, *Abstract Expressionism and the Modern Experience* (Cambridge, UK, 1991)
M. Auping, *Arshile Gorky* (1995)
P. Karmel (ed.), *Jackson Pollock* (2000)
J. Weiss, *Mark Rothko* (New Haven, CT, 2000)

字母主义　Lettrism

> 字母的感情力量，纯粹的字母，剥去了所有内容的字母。
> 伊西多尔·伊苏（Isidore Isou），《字母主义绘画的势力场》，1964 年

上：伊西多尔·伊苏，《废话和永恒的论文》，1950~1951 年
这部黑白电影中，担任角色的有伊西多尔·伊苏、马塞尔·阿沙尔（Marcel Achard）、让－路易斯·巴罗（Jean-Louis Barrault）、达尼埃尔·德洛姆（Danielle Delorme）、让·科克托（Jean Cocteau）和莫里斯·勒迈特（也是助理制片人）。

字母主义是一场理想主义的文学和艺术运动，由年轻的罗马尼亚诗人伊西多尔·伊苏（1925~2007 年），于 1940 年代中期创始于布加勒斯特。他相信，更好社会的唯一希望，在于彻底更新语言和绘画的僵化形式。他企图创造符号和字母的一种视觉词汇，这种词汇有点像象形字，可以用来和所有人交流。

伊苏和他的艺术有强烈的传教特征。他认为，艺术家通过创造的行动，可以最接近上帝，而且，他选择字母作为他的出发点，"源初乃是文字"，文句像是已得了神明的批准。有许多影响在他身上起了作用。1940 年拉斯科岩洞绘画的发现，深入到他创造意愿的信念中，这是一种基本的影响；不过更重要的影响是 * 达达（Dada）和 * 超现实主义运动方面，伊苏企图用他自己的运动，字母主义，去挑战和取代它们。这种挑战甚至隐含在新名字的选择上，他出生时名叫萨米埃尔·戈尔茨坦（Samuel Goldstein），新名字参考了超现实主义的勇士伊西多尔·迪卡斯（Isidore Ducasse）的名字，而且，在名字的头韵中，故意使人想起他的罗马尼亚同胞的名字，建立了达达的特里斯坦·查拉（Tristan Tzara）。这位年轻的罗马尼亚人，似乎一直热衷于宣布第二次降临在他自己身上的达达美学，直接向查拉和超现实主义的"教皇"安德烈·布雷东（André Breton）发起挑战。

伊西多尔·伊苏于 1945 年到达巴黎，公开指责 * 社会主义现实主义和超现实主义的诗人们，并于 1946 年 1 月，

公开声明:"达达死了,字母主义已经取代了它。"莫里斯·勒迈特(Maurice Lemaître,生于 1926 年)、弗朗索瓦·迪弗雷纳(François Dufrêne,1930~1982 年,见新现实主义)、居伊·德博尔(Guy Debord,1931~1994 年)、罗兰·萨巴捷(Roland Sabatier,生于 1942 年)和阿兰·萨蒂(Alain Satié,生于 1944 年)都在加入伊苏之列,他们创作字母主义诗歌、绘画和电影。最初,艺术家们限制自己用拉丁字母,但在 1950 年以后,他们把所有类型的字母和符号,无论是真的或发明的,都包括进来,以创造"超图形标记语言"(Hypergraphics)。尽管字母主义今天依然存在,不过,它的最大影响是在 1946 年和 1952 年间。那一年,内部的争端导致了分裂,持不同意见的人组成字母主义国际(Lettrist International),最终形成了 *情境主义国际(*Situationist International),这个团体甚至用更激进的方法,发展伊苏思想的许多方面。

Key Collections
Archives de la Critique d'Art, Châteaugiron, France
Centre Georges Pompidou, Paris
Getty Research Institute, Los Angeles, California
Sintra Museu de Arte Moderna, Sintra, Portugal

Key Books
J.-P. Curtay, *Letterism and Hypergraphics* (1985)
S. Home, *The Assault on Culture: Utopian Currents from Lettrisme to Class War* (1993)
L. Bracken, *Guy Debord: Revolutionary* (Venice, CA, 1997)
A. Jappe, *Guy Debord* (Berkeley, CA, 1999)
T. McDonough (ed.), *Guy Debord and the Situationist International: Texts and Documents* (2002)

哥布鲁阿　CoBrA

生活需要创新,美就是生活。
科斯唐(Constant),1949 年

哥布鲁阿是一个国际性集体,主要由北欧艺术家组成,他们从 1948 年至 1951 年联手,提升他们为人民的新表现主义艺术愿景。主要人物是荷兰人科斯唐(即科斯唐·A·纽文惠斯(Constant A.Nieuwenhuys),1920~2005 年)和卡雷尔·阿佩尔(Karel Appel,1921~2006 年)、比利时籍荷兰人科尔内耶(即科尔内耶·纪尧姆·范贝伟罗(Corneille Guillaume van Beverloo),生于 1922 年)、丹麦画家阿斯格尔·约恩(Asger Jorn,1914~1973 年)、比利时画家皮埃尔·阿莱钦斯基(Pierre Alechinsky,生于 1927 年)和比利时诗人克里斯坦·多特里蒙特(Christian Dotremont,1924~1979 年)。哥布鲁阿这个名字,取自他们家乡城市的名字开头字母,哥本哈根、布鲁塞尔和阿姆斯特丹。

在第二次世界大战结束时的绝望气候下,这群年轻的艺术家需要一种即时性艺术,既能表达人类的残忍,又能表达对更美好未来的憧憬。他们强烈反对几何抽象的理性分析原则、*社会主义现实主义(Socialist Realism)的教条主义,以及巴黎学派(Ecole de Paris)相关的因循旧习。

左:科尔内耶,桑特伊街工作室,巴黎,1961 年
哥布鲁阿解体 10 年以后,仍然对较年轻的艺术家发生影响,这些艺术家跟随他们的领袖,发展合作的方法、梦幻的主题和抽象的造型技术。

哥布鲁阿 CoBrA

他们对具象和抽象绘画传统一概加以排斥，他们利用具象和抽象的某些方面，目的是要扩大艺术边界，并创造一种普遍和大众化艺术，从而释放全人类的创造力。为传播他们未来艺术和生活的愿景，他们发表了宣言和10期《哥布鲁阿》评论，其中还发表了他们的许多文字绘画，那是一些艺术家和诗人的合作成果。这个团体照他们所宣传的那样进行实践，至少有些时候是这样，他们和他们的家庭一起生活和工作，合作创作了一些作品，包括朋友们家的室内装饰。

在争取完全自由表现方面，就是容许他们自由表达现实的恐怖和幽默，哥布鲁阿的艺术家们从许多来源汲取灵感。在史前艺术、原始艺术、民间艺术、涂鸦艺术、北欧神话、儿童艺术和精神病患者的艺术中（见 *粗野艺术和 *门外汉艺术），他们找到了失去的天真和人类原始需要的证据，这种需要就是表达人类的愿望，不管是美丽的或暴力的、快乐的或宣泄的愿望。在某些方面，哥布鲁阿的画家们继续 *超现实主义艺术家开始的课题，他们要解除潜意识的束缚，并逃避艺术"教化"的影响，以及战后不得人心的社会。他们的作品还使人回想起，像爱德华·蒙克（Edvard Munch）和埃米尔·诺尔德（Emil Nolde）这样的 *表现主义艺术家的绘画。由于使用强烈的原色和富有表现力的笔触，哥布鲁阿的作品与早期美国 *抽象表现主义有些视觉上的密切关系，但是，这两家的发展却完全是分道扬镳的，并且各自有广泛的不同目标、技术和思想。到1950年代，随着战争的继续和冷战的发展，这个画派乌托邦式的乐观主义难以为继。他们的幻灭和愤怒，可以在1950年代后期的许多作品中感到，如1958年阿佩尔《爆炸的头》。虽然这个团体在1951年正式解体，但其中的许多艺术家继续以哥布鲁阿式的方法绘画，并且支持和参加生活和艺术中的革命性冒险，比如情境主义国际。

Key Collections
The Cobra Museum for Modern Art Amstelveen, Amstelveen, the Netherlands
Solomon R. Guggenheim Museum, New York
Stedelijk Museum, Amsterdam, the Netherlands
Tate Gallery, London

Key Books
K. Appel, *Karel Appel* (1980)
E. Flomenhaft, *A CoBrA Portfolio* (1981)
J.-C. Lambert, *CoBrA* (1983)
COBRA, 40 Years After (exh. cat., Amsterdam, 1988)
W. Stokvis, *CoBrA: An International Movement in Art after the Second World War* (1988)

卡雷尔·阿佩尔，《提问的儿童》，1949年
阿佩尔的一些色彩强烈的作品，主题是关于提问的儿童，这些作品于1949年在阿姆斯特丹引起了轩然大波，员工们抱怨面对市政厅餐厅墙上的壁画无法就餐，后来这些壁画被糊上了墙纸。

垮掉的一代的艺术　Beat Art

> 对他们来说，如何生活比为什么生活更为关键。
> 约翰·克莱隆·霍姆斯（John clellon Holmes），《纽约时报》杂志，1952年

虽然说文学成就是一般讨论垮掉的一代的焦点，但在实际上，它是一场跨学科的社会和艺术运动，涉及很强的视觉艺术维度，包括绘画、雕塑、摄影和电影。这个术语是小说家杰克·卡鲁阿克（Jack Karouac，1922~1968年）于1948年创造的，他在同行小说家约翰·克莱隆·霍姆斯（John Clellon Holmes，1926~1988年）让他描述他们不满的一代时，想到了这个词儿。霍姆斯在他1952年《纽约时报》"这就是垮掉的一代"一文中，将此观点公之于众。他解释说，垮掉的一代，除了理想被粉碎的世界之外，他们一无所知，而且他们把这看成理所当然。有时人们称他们为美国的 *存在主义者，这让他们感到不合群，但是，他们和较早期的"失落的一代"不一样，他们不想改变社会，只想逃避社会，创造他们自己的对抗文化。毒品、爵士乐、夜生活、禅宗佛教和神秘学，所有这一切都进入垮掉一代文化的创作中。

垮掉的一代很快扩展到各种先锋艺术的整个行列，包括纽约、洛杉矶、旧金山和北卡罗来那黑山学院的先锋作家、视觉艺术家和电影制作者。与这个运动有关的作家有，威廉·伯勒斯（William Burroughs，1914~1997年）、艾伦·金斯伯格（Allen Ginsberg，1926~1997年）、肯尼思·科克（Kenneth Koch，1925~2002年）和弗兰克·奥哈

垮掉的一代的艺术　Beat Art

上：杰斯,《狡猾的坏蛋,案例1》,1954年
杰斯的拼贴连环画,利用了虚构的私人侦探迪·特雷西的名字,展示了一个困惑而紧张的世界,其中的人物不能交流,还转弯抹角地评论军备竞赛、麦卡锡听证会和政治腐败。

拉(Frank O'Hara,1926~1966年),有关艺术家如,华莱士·伯曼(Wallace Berman,1926~1976年)、杰伊·德菲奥(Jay DeFeo,1929~1989年)、杰斯·科林(Jess Collins,1923~2004年)、罗伯特·弗兰克(Robert Frank,生于1924年)、克拉斯·奥尔登堡(Claes Oldenburg,生于1929年)和拉里·里弗斯(Larry Rivers,1923~2002年)。"垮掉的一代"成为作家与视觉艺术家的交叉点,视觉艺术家通常被归类于其他"派别",如 *新达达、*装配艺术、偶发艺术(见*表演艺术)和 *恶臭艺术。他们要打破艺术和生活之间的界限,因为艺术是咖啡馆和爵士俱乐部里有生命的体验,而不只是博物馆里的艺术。他们还要打破不同艺术之间的界限,艺术家们写诗歌,作家们画画,卡鲁阿克声称他可以画得比弗朗斯·克兰(Franz Kline)更好。表演在垮掉的一代的作品中是一个关键因素,无论是1952年在黑山学院的"剧院事件",或是卡鲁阿克1951年《在路上》的打字,他一口气在一卷由一张张纸粘贴成长达100英尺(31米)的纸上表演打字。垮掉的一代蔑视循规蹈矩的人和物质主义文化,拒绝无视美国生活的黑暗面:它的暴力、腐败、审查制度、种族偏见和道德虚伪,并且都希望创造一种基于反叛和自由的新生活方式。

伯曼的作品把垮掉的一代的艺术中的许多风格聚为一体,尤其体现在他在复印机上做的染料转印复印法拼贴画(verifax collages):平凡的和神秘的流行文化蒙太奇。德菲奥的《玫瑰》(1958~1966年)是另一件开创性作品。她在巨大的绘画装配上创作,几乎以仪式般的方式工作了7年,最终这幅画的尺寸是80×110(24米×33米;原文为8英尺×11英尺,有误,译者注)、厚度达8英寸(20厘米),重一吨。朋友和家人把它描述为一个"活的存在"。杰西的《狡猾的坏蛋》系列拼贴画(1954~1959年),是从迪克·特雷西(Dick Tracy)连环漫画拼贴而成,它展现了一种客观狂热世界的想象。

与1950年代顺利和幸福时代的怀旧观点相反,垮掉的一代的作品表述"美国生活方式"的所有希望与失败。他们的作品在1950年代受到涉黄调查,到1960年代已被纳入主流,这些披头族(Beatniks)在电视里的形象,刊登在流行杂志上。不过,垮掉的一代的影响存留了下来,它的特立独行,继续激励青年一代和艺术家。

Key Collections
Kemper Museum of Contemporary Art, Kansas City, Missouri
Modern Art Museum of Fort Worth, Fort Worth, Texas
Spencer Museum of Art at the University of Kansas,
　Lawrence, Kansas
Whitney Museum of American Art, New York

Key Books
B. Miles, *William Burroughs* (1993)
L. Phillips, et al., *Beat Culture and the New America* (1995)
M. Perloff, *Frank O'Hara* (Chicago, Ill. 1998)
R. Ferguson, *In Memory of My Feelings: Frank O'Hara and American Art* (Los Angeles, 1999)

活动艺术 Kinetic Art

> 万物都在不停移动。一动不动的东西不存在。
> 让·廷古莱 (Jean Tinguely), 1959 年

活动艺术是动的艺术或看上去动的艺术。用小说家翁贝托·埃科 (Umberto Eco) 的话来说, 它是一种"造型艺术形式, 其中形式的运动、色彩和面板, 是获得一种变化着的整体手段", 这个定义, 不仅包括最简单的活动艺术类型, 即把实际的运动变成艺术对象, 而且还包括其他各种各样的类型: 艺术涉及光学上产生的虚拟运动 (见 * 光效艺术); 艺术依靠观者运动的运动错觉; 以及艺术与不断变换的光线相结合, 像美国艺术家布鲁斯·瑙曼 (Bruce Nauman) 的霓虹灯作品, 见 * 人体艺术和零派的成员, 见 * 视觉艺术研究组。

虽然活动艺术形成于 1950 年代, 不过, 20 世纪早期的许多艺术家, 就已经进行运动的实验了。发展的主要线索, 一方面是 * 构成主义, 另一方面, 则是 * 达达。在科学和技术方面的兴趣, 是构成主义项目的一部分, 这种兴趣是活动

亚历山大·考尔德,《四个红色的系统》(活动雕塑), 1960 年
偶然的元素, 是活动雕塑的重要因素, 考尔德 1934 年以后创作的这件作品, 显出了他的达达主义朋友们的影响。不过, 他与霍安·米罗和让·(汉斯)·阿尔普的友谊, 使他把兴趣放在开发有机的形状上。

活动艺术 Kinetic Art

艺术的不变主题。早在 1919 年,弗拉基米尔·塔特林(Vladimier Tatline)设计了一个包含活动部件的建筑物(第三国际纪念碑),同年,构成主义成员瑙姆·贾波(Naum Gabo)开始了活动的构成或者叫站立的波。而达达艺术家们对活动艺术中固有的动作因素和机遇更感兴趣。马塞尔·杜桑(Marcel Duchamp)的第一个现成品《自行车轮》(1913 年),是一个固定在厨房凳子上的自行车轮,它可以手动旋转,这是一个早期的例子。

进一步的发展出现在 1920 年代后期和 1930 年代,它们是另外两位艺术家的作品,一位是美籍匈牙利人拉兹洛·莫霍伊-纳吉(László Moholy-Nagy,1895~1946 年,另见 * 包豪斯),还有一位是美国的亚历山大·考尔德(Alexander Calder,1898~1976 年)。莫霍伊-纳吉(Moholy-Nagy)的非凡作品《光空间调制器》(1930 年),是一个电动旋转的雕塑,它是由金属、玻璃和光束构成,它通过光反射和偏转的作用,移动不同形状和材料的要素,从而改变它周围的空间。同时,考尔德也将真正的运动放入他的雕塑:比如他的电线《马戏团》,是为一位迷人的巴黎先锋人物而"表演的",1926 年完成于他的工作室。1930 年,他访问了皮耶·蒙德里安(Piet Mondrian)的巴黎工作室,那个工作室装饰得就像他的 * 风格派绘画,之后,他写信告知杜桑,关于他制作"活动的蒙德里安"的愿望。是杜桑把他的早期手动和机动的雕塑称为"活动"雕塑的,对此,让·阿尔普(Jean Arp)回应道:"你去年做的那些东西是什么?是静态的吗?"

在 1950 年代,无数的艺术家开始在艺术中采取活动,而且活动艺术成为一种普遍使用的分类。题为"运动"的定义性展览,于 1955 年在巴黎的丹尼丝·勒内美术馆举行,其中包括历史性的前辈杜桑和与考尔德并列的当代艺术家的作品,有以色列的雅科夫·阿加姆(Yaacov Agam,生于 1928 年)、比利时的波尔·比里(Pol Bury,1922~2005 年)、丹麦的罗伯特·雅克布森(Robert Jacobsen,1912~1993 年)、委内瑞拉的赫苏斯·拉斐尔·索托(Jesús Raphael Soto,1923~2005 年)、瑞士的让·廷古莱(1925~1991 年,另见 * 新现实主义和 * 目的地艺术)和维克托·瓦萨勒利(Victor Vasarely,见光效艺术)。1961 年,这个定义性展览扩展为

左:拉兹洛·莫霍伊-纳吉,《光空间调制器》,1930 年
据他自己第一次看到调制器工作的印象,他说:"我感觉就像是巫师的徒弟。它的互相协调的运动和光与影序列的协同发音(articulations)是如此惊人,以至于我几乎开始相信巫术了。"

右:让·廷古莱,《向纽约致敬》,1960 年
这是一个有趣而感人的场面。廷古莱的机器自动点燃,弹起钢琴,打开收音机,从卷轴上传输出文本卷,点燃烟雾信号,点燃电喇叭,引爆臭弹,最后"自杀",垮成一堆。

一个大型国际博物馆回顾展,题为"艺术中的运动",展出的是活动艺术和75位艺术家的光效艺术作品,向整个欧洲的广大观众进行了展示。在整个1960年代和1970年代,全世界的许多艺术家制作了大批各种各样的活动艺术作品,其中有巴西的亚伯拉罕·帕拉特尼克(Abraham Palatnik,生于1928年)、美国的乔治·里基(George Rickey,1907~2002年)和肯尼思·斯内尔森(Kenneth Snelson,生于1927年)、德国的汉斯·哈克(Hans Haacke,生于1936年)、新西兰的莱恩·莱伊(Len Lye,1901~1980年)、菲律宾的戴维·梅达拉(David Medalla,生于1942年)、希腊的塔基斯(Takis,生于1925年)以及法籍匈牙利人尼古拉斯·舍费尔(Nicolas Schöffer,1912~1992年)。

活动艺术中的多样性显而易见,从比里的催眠慢动作品到里基的优雅摆动的室外活动雕塑,从舍费尔的自动化作品到塔基斯的悬空物体电磁雕塑,无奇不有。但也许最受喜欢的一系列作品是让·廷古莱收藏的稀奇古怪的垃圾机器。在1950年代中期,他的后-马列维奇(Meta-Malevichs)和后-康定斯基(Meta-Kandinsky),促成了考尔德的美好愿望,使他想创造"活动的蒙德里安",并在这个十年之末,因他的"后-数学"(meta-matics)而名声大噪,那是一种创造抽象艺术的绘图机器,一种呈现高度严肃性和独创性机智,可以联想到一代占据优势的抽象表现主义艺术家(见*无形式艺术和*抽象表现主义)。能喷出抽象设计图形的喷泉,也如出一辙,就像他著名的自毁机器所做的那样,比如《向纽约致敬》,这件作品,于1960年3月17日在纽约现代艺术博物馆演示并自毁,罗伯特·劳申贝格(Robert Rauschenberg,见*新达达和*结合绘画)把它说成"像生活一样真实、有趣、复杂、脆弱和可爱。"

运动仍在继续吸引当代艺术家,日本人宫岛达男(Tatsuo Miyajima,生于1957年)的LED灯装置、美国人奇科·麦克默特里(Chico MacMurtrie,生于1961年)的机器人、英国人安杰拉(Angela Bullock,生于1964年)的变换光线的书架以及英国人科妮莉亚·帕克(Cornelia Parker,生于1956年)的《冷黑物质:一种爆炸的景色》就是证明。艺术家和观众都对一种艺术作出反应,用宫岛的话来说,渴望"不断变化,与一切发生联系,永远继续。"

Key Collections
Centre Georges Pompidou, Paris
Fine Art Museums of San Francisco, San Francisco, California
Museum Jean Tinguely, Basel, Switzerland
Museum of Fine Arts, Houston, Texas
Tate Gallery, London
Whitney Museum of American Art, New York

Key Books
Kinetic art (exh. cat., Glynn Vivian Art Gallery, Swansea, Wales, 1972)
C. Bischofberger, *Jean Tinguely: Catalogue Raisonné* (Zürich, 1990)
J. Morgan, *Cornelia Parker* (Boston, MA, 2000)
Force Fields: Phases of the Kinetic (exh. cat., Hayward Gallery, London, 2000)

厨房水池学派　　Kitchen Sink School

> 厄运来了,希望毁了……原子的主题已说明白了:
> 存在主义的火车站不再有车到达。
> 　　　　约翰·明顿,1955年

厨房水池学派是给一群英国画家起的名字,这群人中包括约翰·布拉特比(John Bratby,1928~1992年)、德里克·格雷夫斯(Derrick Greaves,生于1927年)、爱德华·米德尔迪奇(Edward Middleditch,1923~1987年)和杰克·史密斯(生于1928年),他们的人物和写实作品,在1950年代中期的英国大受欢迎。画家们是在伦敦皇家艺术学院接受的训练,并在伦敦美术馆举办展览,在那里,他们受到批评家戴维·西尔维斯特(David Sylvester)的注意,他在1954年的一篇文章中,创造了这个名字。许多艺术家原本是来自英国北部(格雷夫斯和史密斯在谢菲尔德的同一条街长大,而且米德尔迪奇后来也住在那里),那里有一种工业和工人阶级主题的传统,如L·S·劳里(L.S.Lowry,1887~1976年)以及其他人作品里所显示的那样。厨房水池学派把这些主题变为他们自己的主题。他们的作品描绘了单调平凡的战后严峻场面,即日常生活的普通主题:杂乱无章的厨房、炸毁的房屋和后院。一群感到受到冒犯的公众,故意将这些乏味的主题与"愤怒的年轻人"的文学作品相比,这样的年轻人有约翰·韦恩(John Wain)、金斯利·埃米斯(Kingsley Amis)和约翰·奥斯本(John Osborne,他的剧本《愤怒的回顾》于1956年首演)。

厨房水池学派 Kitchen Sink School

上：约翰·布拉特比，《桌面》，1955 年
在厨房水池学派因抽象表现主义而黯然失色以后，他们转向小说写作，布拉特比在《崩溃》（1960 年）中写道：他这一代的画家寻求表现核时代的忧虑。

虽然这个学派的作品是独特的英国风格，但它也形成了走向社会现实主义普遍趋势的一部分，这种趋势在 1940 年代末和 1950 年代初的整个欧洲很普遍，而且，在意大利和法国画家们的作品中也很明显：如意大利画家阿尔曼多·皮齐纳托（Armando Pizzinato，1910~2004 年）和雷纳托·古托索（Renato Guttoso，1912~1987 年），以及法国艺术家贝尔纳·比费（Bernard Buffet）（见 * 存在主义艺术）领导的目击者（Homm-Témoin）的作品。事实上，他们的作品有时透露出经典的存在主义焦虑，那是当时在欧洲大陆人们正在探索的东西。这个画派的支持者之一是马克思主义批评家约翰·伯杰（John Berger），他在 1954 年的一篇文章里，把布拉特比描述为典型的存在主义艺术家：

> 布拉特比画画，好像他只能再活一天。他画一张杂乱餐桌上的一包玉米片，好像它是最后晚餐的一部分；他画他的妻子，好像她正通过一个格栅凝

视着他，而且他永远不能再看到她。

布拉特比和其他人的作品，还反映了由冷战和原子弹威胁所造成的当代情绪，这招致出 *新浪漫主义画家约翰·明顿（John Minton）的注意，1955年将此表述为"当代绝望的时尚"。

厨房水池学派画家们的作品经常和另一群英国画家的作品一起展出，后来这群画家被称作伦敦画派，其中包括弗朗西斯·培根（Francis Bacon）和吕西安·弗罗伊德（Lucian Freud，见存在主义艺术）、弗兰克·奥尔巴克（Frank Auerbach，生于1931年）和莱昂·科索夫（Leon Kossoff，生于1926年）。这后两位艺术家是戴维·邦伯格（David Bomberg，见 *漩涡主义）的学生，戴维·邦伯格曾在伦敦的伯勒理工学院任教。像厨房水池学派一样，他们画城市景观真实的一面，尤其是伦敦杂乱无章的老式地区。不过，他们的技巧和途径与厨房水池学派大不相同，他们的画面制作浓密并富于表现力，而科索夫有关基尔伯恩地铁站和伦敦哈克尼大都会市区的系列绘画，以及奥尔巴克表现城市建筑工地的绘画，却与厨房水池学派的作品有共同的主题。

厨房水池学派的画家们，在1956年威尼斯双年展上是英国的代表，他们尽享一时的风光。到1950年代之末，由于伦敦开始启动新的繁荣，战后的情绪发生了改变。

Key Collections
Graves Art Gallery, Sheffield, England
National Portrait Gallery, London
Tate Gallery, London
The Lowry, Salford Quays, Manchester, England

Key Books
E. Middleditch, *Edward Middleditch* (1987)
L. S. Lowry, *L. S. Lowry* (Oxford, 1987)
M. Leber and J. Sandling, *L. S. Lowry* (1994)
L. Norbert, *Jack Smith* (2000)
J. Hyman, *Derrick Greaves: From Kitchen-Sink to Shangri-La* (2007)

新达达　Neo-Dada

> 艺术，不是由一个人创造出来的东西，而是由一群人设定的运转过程。艺术是社会化的。
> ——约翰·凯奇（John Cage），1967年

新达达从来不是一个有组织的运动，它是几个标签中的一个，包括新现实主义、求实主义、多材料主义和普通物体艺术家，新达达这个标签用在1950年代末和1960年代的一群年轻实验艺术家身上，他们很多人在纽约市安营扎寨，作品引起了激烈的争论。那时，艺术中有一个趋向于形式纯粹性的主要倾向，如 *后绘画性抽象画家的作品所示。在与这种倾向的故意对抗中，新达达艺术家本着幽默、风趣和古怪的精神，着手混合材料和媒介。新达达有时是作为一个普通术语来使用，覆盖许多发生在1950年代和1960年代的运动，诸如 *字母主义、*垮掉一代的艺术、*恶臭艺术、*新现实主义和 *情境主义国际。

对于一些艺术家而言，如罗伯特·劳申贝格（Robert Rauschenberg，1925~2008年）、贾斯珀·约翰（Jasper John，生于1930年）、拉里·里弗斯（Larry Rivers，1923~2002年）、约翰·张伯伦（John Chamberlain，生于1927年）、理查德·斯坦凯维奇（Richard Stankiewicz，1922~1983年）、李·本特库（Lee Bontecou，生于1931年）、

劳申贝格在他的前街工作室里，纽约，1958年
劳申贝格在1950年代初期是黑山学院约翰·凯奇的学生，他使自己成为一位风格多变、勇于创新的人物，他的绘画、物体、表演和声音的实践，为他的许多同时代人开辟了道路。

新达达 Neo-Dada

吉姆·戴恩（Jim Dine，生于1935年）和克拉斯·奥尔登伯格（Claes Oldenburg，生于1929年），艺术要包罗万象，要利用非艺术材料，要接纳普通现实和颂扬大众文化。他们排斥与 *抽象表现主义有关的异化和个人主义，赞成一种社会化的艺术，引向强调社区和环境的艺术。合作是他们作品的主要特征。新达达的艺术家们与诗人、音乐家、舞蹈家联手合作一些项目，接纳其他志趣相投的艺术家，如新现实主义。其结果是，产生一种基于实验和交互影响的新美学。

这个时期，人们对 *达达运动和马塞尔·杜桑的作品再次发生兴趣，尤其是在美国。达达主义"什么都行"的态度，当然被艺术家们欣然接受，他们像原来的达达主义艺术家一样，用非传统的材料来抵制高雅艺术的传统。巴勃罗·毕加索（Pablo Picasso）和库尔特·施威特斯（Kurt Schwitters）的拼贴画、杜桑的现成品以及 *超现实主义艺术家，将日常物品的"不可思议"变成公共语言的努力，都是他们灵感的重要来源。新艺术思想也与新批评思想保持一致。杰克逊·波洛克（Jackson Pollock）的作品，被艺术家艾伦·卡普罗（Allan Kaprow，见 *表演艺术）重新解释为日常生活世界的表现，而不是纯粹抽象的表现。

有影响的当代艺术家，包括作曲家约翰·凯奇、发明家巴克敏斯特·富勒（Buckminster Fuller）和媒体理论家马歇尔·麦克卢汉（Marshall McLuhan）。在一个极端民族主义的时代，麦克卢汉的"地球村"概念和富勒的"地球太空船"思想，把世界描述为一个单一的实体，对许多人而言，这似乎比往往是宿命论的当代社会评论和存在主义哲学，提供了一个更有希望的方式。像许多新达达的作品

上：拉里·里弗斯，《华盛顿横渡特拉华河》，1953年
里弗斯的靶子选择得很好。伊曼纽尔·洛伊策1851年同一标题的绘画，是19世纪爱国主义的一个杰出典范，在拉里·里弗斯进行政治攻击之际，它已为好多代美国学童所熟悉。

对页：贾斯珀·约翰斯，《石膏铸型旗子、靶子》，1955年
约翰斯使用"脑子里已经知道的东西"（旗子、靶子、数字），创造了模棱两可的、令人不安的作品，那是些抽象主义绘画，同时又是传统的记号。模棱两可和社会政治的参与，都是从达达那里学来的，那是新达达艺术家的特点。

新达达 Neo-Dada

新达达 Neo-Dada

一样,凯奇的混合媒体作曲和与舞蹈家默塞·坎宁安(Merce Cunningham)的合作,促进了机遇和实验的运用,并赞美了社会环境。

重要的达达作品,包括里弗斯的《华盛顿横渡特拉华河》(1953年)、劳申贝格的*结合绘画(1954~1964年)、约翰斯的《地图》(1967~1971年,出自巴克敏斯特·富勒的《最大效用的天空、海洋世界》),以及旗子、靶子和数字。里弗斯重新绘制了伊曼纽尔·洛伊策(Emanuel Leutze)19世纪著名的历史绘画,当它第一次展出时,被纽约艺术世界嗤之以鼻。因为里弗斯运用的抽象表现主义式的处理和满幅的构图,被过时的历史画和具象所"污染",他被视为

亵渎了过去和当今的大师。总的来说,他的作品展现出一种意愿,博采不同来源,堪与*后现代主义的艺术作品一比高下。

约翰斯的第一次展览使他一夜成名,那次展览于1958年在纽约莱奥·卡斯泰利(Leo Castelli)展览馆举办,在展览会闭幕之际,展出的20件作品中就售出了18件。他的旗子有真实生活的品质,那是一种熟悉而又令人耳目一新的物体,使得人们不禁要问它的身份:它是一面旗子还是一幅画?同样,劳申贝格的创新向艺术的界限提出了质疑,他拓宽了艺术的边界。劳申贝格、约翰斯和里弗斯,虽然创造了截然不同的作品,但他们还是团结在一起,因为他们都变换使用抽象表现主义手法、藐视传统并使用美国形象。这三位艺术家对后来的艺术,如*波普艺术、*概念艺术、*极简主义和表演艺术产生了相当大的影响。

拉里·里弗斯和新现实主义艺术家让·廷古莱(Jean Tinguely)的合作作品《扭转美国和法国的友谊》(1961年),是动人的乐观主义作品,在许多方面是新达达作品的典型。作品像地球那样旋转,代表了和平共处的可能性和愿望,并且提倡运用商业来建立各个层次的文化交流,作品中以香烟包装盒的形象作商业象征。同样,约翰斯的富勒地图,提供了这个新的,相互关联的艺术世界的有力形象,以及艺术和技术之间的合作精神。

尽管新达达主义艺术家参差不齐,但是他们有很深的影响力。后来的艺术家们在抗议越南战争、种族主义、性别歧视和政府政策中,采用了他们的视觉词汇和技术,更重要的是他们要让人们听到的决心。他们强调参与和表演,反映在行动主义中,行动主义是1960年代后期政治和表演艺术的标志;他们属于世界社区的观念,预示了随后出现的静坐示威、反战抗议、环境保护抗议、学生抗议和民权抗议。

拉里·里弗斯和让·廷古莱,《扭转美国和法国的友谊》,1961年
一半是机器,一半是绘画,这样的合作是新达达作品的典型特征。正当对边界的关注是国际政治令人不安的特征之时,作品诙谐地承认了跨越国界的艺术家共同体。

Key Collections
Centre Georges Pompidou, Paris
Museum of Modern Art, New York
Stedelijk Museum of Modern Art, Amsterdam, the Netherlands
Whitney Museum of American Art, New York

Key Books
L. Rivers with A. Weinstein, *What Did I Do?* (1992)
K. Varnedoe, *Jasper Johns: A Retrospective* (exh. cat., New York, The Museum of Modern Art, 1996)
Robert Rauschenberg: A Retrospective (exh. cat., New York, Guggenheim Museum, 1997)
A. J. Dempsey, *The Friendship of America and France*, Ph.D. (Courtauld Institute of Art, University of London, 1999)

结合绘画　Combines

> 绘画与艺术和生活都有联系，缺一不可。
> （我试图在两者之间的夹缝里行动）
> 罗伯特·劳申贝格（Robert Rauschenberg），1959 年

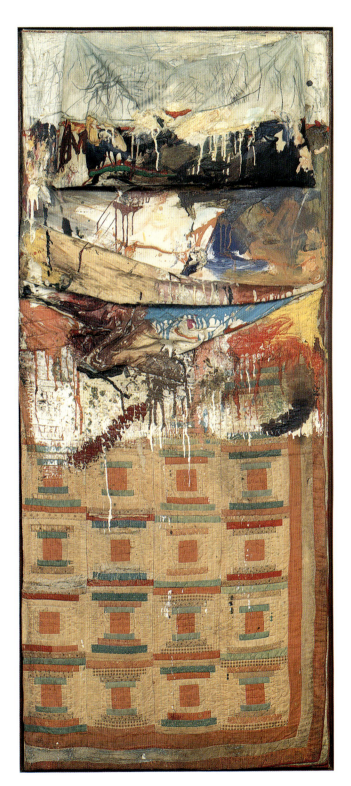

1954 年的夏天，美国艺术家罗伯特·劳申贝格（1925~2005 年）创造了结合绘画这个术语，用这个术语专指他的那些既有绘画又有雕塑形态的新作品。那些要安装在墙上的作品：比如《床》(1955 年)，称为结合绘画（Combine paintings），还有独立作品：比如《字母组合》（Monogram, 1955~1959 年），也叫做"结合画绘"。这两件作品展出时，引起的反映，也许是劳申贝格的作品中最享有盛名或最声名狼藉的。

1958 年，《床》被选中参展，这是年轻的美国和意大利艺术家在意大利斯波莱托的两个世界节上举办的展览。然而，这个节日的官员们拒绝展览结合绘画，并把它们搬进仓库。第二年，当《字母组合》在纽约展出时，一位富有的收藏家要为纽约现代艺术博物馆买下它，可是展览馆却拒绝了这次捐赠。

劳申贝格形容，他决定在床的被子上画画，是一种必要，因为他画布用光了。绘画与真正的物品相结合，像指甲油、牙膏之类，以及类似抽象表现主义的绘画，震惊了当时纽约的艺术世界。虽然艺术界对把一张床放在墙上的创新进行了辩论，但劳申贝格认为，那是"他曾经画过的最友好的画之一。他一直担心某个人会钻到里面去。"不过，其他人发觉该作品令人不快，感到它会使人想起强奸或谋杀的场面。不管这些反应如何，它的确使人们对劳申贝格的灵感有了深入了解，它集各家特征为一身，诸如库尔特·施威特斯（Kurt Schwitters）日常残渣的拼贴、马塞尔·杜桑（Marcel Duchamp）的现成品（*见达达）和抽象表现主义的笔触，这使它成为独特的装配艺术品（见 *装配艺术）。

在 1950 年代后期和 1960 年代，劳申贝格和他那一代的其他艺术家，如贾斯珀·约翰斯（Jasper Johns）和拉里·里弗斯（Larry Rivers），常常因他们和达达的关系，以及他们对传统达达主义式的不敬，而被描述为 *新达达。这些艺术家在寻找一条道路，来吸收并超越抽象表现主义的强大影响。他们在保留表现主义笔触面貌的同时，混合来自日

罗伯特·劳申贝格，《床》，1955 年
劳申贝格形容，他决定在床的被子上画画，是一种必要，因为他画布用光了，而且当时也再买不起任何画布。他说：把枕头加上去，是为了结构的缘故，以便构图均衡。

常生活形象、来自媒体和普通参考资料,来创作对未来艺术实践产生深厚影响的艺术,比如 * 波普艺术。

虽然许多批评家斥责劳申贝格为"爱搞恶作剧的人",但是,他的人气在艺术家和大众中与日俱增,而且他成了1960年代初期许多博物馆回顾展的主题,尤其是1963年在纽约犹太博物馆和1964年在伦敦白教堂美术馆举办的展览。同年,一位伦敦的批评家把他说成是"自从杰克逊·波洛克(Jackson Pollock)以来最重要的美国艺术家",他还在威尼斯双年展上获得了国际绘画大奖。1964年以后,劳申贝格从结合绘画转向试验丝网印刷、技术、舞蹈和表演的实验。许多人认为他是20世纪后半期最富有创新精神和最有影响力的艺术家之一。

Key Collections
Moderna Museet, Stockholm, Sweden
Museum Ludwig, Cologne, Germany
Museum of Contemporary Art, Los Angeles
Museum of Modern Art, New York
Stedelijk Museum of Modern Art, Amsterdam, the Netherlands

Key Books
C. Tomkins, *Off the Wall: Robert Rauschenberg and the Art World of Our Time* (1980)
M. L. Kotz, *Rauschenberg: Art and Life* (1990)
Robert Rauschenberg: A Retrospective (exh.cat., Guggenheim Museum, New York, 1997)
S. Hunter, *Robert Rauschenberg* (1999)

新粗野主义　New Brutalism

> 新粗野主义试图勇敢地面对大批量生产的社会,
> 并从正在起作用的混乱而强大的力量当中,去发掘粗糙的诗歌。
> 艾莉森·史密森(Alison Smithson)和彼得·史密森(Peter Smithson),1957年

新粗野主义是给1950年代一个建筑改革运动起的名称,运动的发起人是建筑师夫妻团队艾莉森·史密森(1928~1993年)和彼得·史密森(1923~2003年)。这个术语首次见诸报端是在1953年11月《建筑评论》的一篇文章里,之所以选择新粗野主义这个词,是暗指勒·柯布西耶在建筑物中运用粗糙的混凝土(béton brut),如马赛公寓(1947~1952年)以及让·迪比费(Jean Dubuffet) *粗野艺术对材料本质的表现。史密森夫妇采用这个术语来描述他们自己的作品,他们拒绝晚期 * 国际风格现代主义造型优美而老气横秋,消除福利国家提倡的英国战后怀旧的贵族气息。目的是为住宅和学校提供有力而明快的工业设计,将这种设计更直接地与在里面生活和工作的人们的现实需求融合起来,那才是战后英国的迫切需求。

史密森夫妇有选择地挽救现代主义先驱们的价值,比如路易斯·沙利文"功能主义"的整体视觉(见 * 芝加哥学派)和沃尔特·格罗皮乌斯、勒·柯布西耶(Le Corbusier)以及路德维希·密斯·凡·德·罗(见国际风格)的社会理想。但是,他们还带着新兴的大众文化意识创作,这就预示了 * 波普艺术和设计。新粗野主义是要建造实用而强劲的建筑物,与建筑周围的环境结合,并拥有现代工业设计和广告那样十分强而有力、引人入胜的清晰性。

史密森妇设计的在诺福克的汉斯坦顿高级现代中学(1949~1954年),因其裸露的材料和设施以及简朴的设计,被认为是新粗野主义的第一个典范;在美国,由路易斯·康(1901~1974年)和道格拉斯·奥尔(Douglas Orr)设计的美国纽黑文耶鲁大学美术馆(1951~1953年),是这种风格的最重要典范之一。两座建筑物都表达了新粗野主义理念,使用工业材料的"诚实"以及反美学的 * 存在主义意识(Existential ethos)。史密森夫妇赞赏密斯的作品,以及他对表现建筑结构的冷峻承诺。

对许多建筑师而言,勒·柯布西耶甚至是一位更有影响的人物,对于那些在1950年代崭露头角的人来说更是如此,像英国的威廉·豪厄尔(William Howell, 1922~1974年)、史密森夫妇、詹姆斯·斯特林(James Stirling, 1926~1992年)和德尼斯·拉斯登(Denys Lasdun, 1914~2001年),荷兰的阿尔多·范爱克(Aldo van Eyck, 1918~1999年)和雅各布·贝克马(Jacob Bakema, 1914~1981年),日本的丹下健三(Kenzo Tange,生于1913年),还有美国的康和保罗·鲁道夫(1918~1997年)。勒·柯布西耶表现性地采纳国际风格的功能主义,他注意场地,文脉以及运用乡土形式和建造方法,形成他主要灵感的来源。新粗野主义的艺术家们,遵循勒·柯布西耶后期作品的典范,运用玻璃、砖和混凝土的表现能力。在建筑中浇灌混凝土,强调的是建筑的结构要素,维护了材料和结构的本质,并避免光滑和润饰。

新粗野主义 New Brutalism

如路易斯·康所阐明的:"我认为,在建筑中,乃至在所有艺术中,艺术家本应直觉地保留一些痕迹,这些痕迹能展示这种东西是怎样做出来的。"新粗野主义体现了对正统现代主义死板形式松绑,展示出一种新的自由,*后现代主义建筑师将进一步对这种自由进行探索。

杰克·林恩(Jack Lynn)和艾弗·史密斯(Ivor Smith),公园山居住区,谢菲尔德,1961年
公园山居住区沿着史密森夫妇的黄金巷项目的线路建造,紧密地遵循场地的拓扑结构。对内部流线、对高密度住宅群之间的连续性以及室外空间的考虑,真是尽善尽美。

Key Monuments
Louis Kahn, Kimbell Art Museum, Fort Worth, Texas
Louis Kahn with Douglas Orr, Yale University Art Gallery, New Haven, Connecticut
Denys Lasdun, National Theatre, Southbank Centre, London
Alison and Peter Smithson, Hunstanton Secondary Modern School, Norfolk
—, Golden Lane housing, London
Kenzo Tange, National Gymnasiums, Tokyo

Key Books
R. Banham, *The New Brutalism* (1966)
L. I. Kahn, *Louis I. Kahn: Writings, Lectures, Interviews* (1991)
W. Curtis, *Denys Lasdun* (1994)
J. Rykwert, *Louis Kahn* (2001)

恶臭艺术 Funk Art

> 有机的，通常是生物形态的、怀旧的、拟人化的、性欲的、本能的、出自内心的、色情的、粗俗的、发臭的。
>
> 哈罗德·帕里斯（Harold Paris），"恶臭的甜蜜土地"，《美国艺术》，1967 年

1950 年代后期，加利福尼亚的许多艺术家，如布鲁斯·康纳（Bruce Conner，1933~2008 年）、乔治·赫尔姆斯（George Herms，生于 1935 年）和埃德·金霍尔茨（Ed Kienholz，1927~1994 年）等人的作品，被形容为"恶臭的"，即气味难闻。这个术语指他们使用垃圾材料，或如金霍尔茨所说："人类经验的残羹剩饭"。恶臭艺术家对许多 * 抽象表现主义作品令人难以接受的纪念性和抽象性表达了一种反应。他们的目的是，在当代艺术界，要恢复现实主义的衡量标准和社会责任。

金霍尔茨、康纳、保罗·迪克（Paul Thek，1933~1988 年）、卢卡斯·萨马拉斯（Lucas Samaras，生于 1936 年）和英国艺术家科林·塞尔夫（Colin Self，生于 1941 年），使用让人惊愕不已的手段，来强调太多被人忘在脑后的问题：诸如堕胎、暴力、死刑、精神病、疾病的恐惧、年老和死亡、司法误判、"重蹈覆辙"的战争性质、核战争的恐惧和对女性的迫害。

他们的作品继续坚持社会批评传统和 1930 年代 * 社会现实主义以及魔幻现实主义的抗议态度，并与 * 新达达主义和 * 垮掉的一代相交叉。虽然所有这些"运动"的艺术家都怀抱同样的信念，认为艺术必须在这个世界之中，属于这个世界，不能从这个世界逃脱，恶臭艺术比大多数新达达作品，展示出更强烈的道德义愤，而且全无大多垮掉的一代艺术的精神或神秘的一面。

康纳和金霍尔茨尤其正视当时的社会和政治问题，带着一种愤怒的真诚。康纳的装配作品，是由撕破的衣服、破旧的家具和破碎的小玩意儿组成，它们代表失去的生命转换成艺术。《黑色大丽花》（1959 年）对持久的偷窥兴趣加以评论，这兴趣出自 1947 年那场耸人听闻且迷情未解的谋杀案，被杀的是女演员伊丽莎白·肖特（Elizabeth Short），别名叫大丽花，后来此案成为詹姆斯·埃尔罗伊（James Ellroy）同名小说的主题。《孩子》（1959~1960 年）表现的是父母的疏忽：不是光滑杂志上微笑的孩子，而是一

恶臭艺术　Funk Art

个康纳的典型人物，由破布和脏物构成的人物。金霍尔茨的《罗克西斯》(Roxy's，1961年)，提出憎恶女性和道德虚伪。就像1942年著名的拉斯韦加斯妓院的大规模娱乐一样，作品中包含了用女人做的家具以及用动物骨头做的女人，它把女人描绘成情人、物体、商品、受害者、动物和食肉动物。

康纳和金霍尔茨都为一些特殊事件所吸引，那些事件似乎从官方历史中忽略了。他们都创作了关于1960年代卡里尔·切斯曼 (Caryl Chessman) 被处死的作品，因为法庭的死刑延缓执行令没有及时到达执行者，死刑就执行了。康纳看似腐烂的装配作品上有一根电话线，题为《向切斯曼致敬》(1960年)，这件作品的创作始于执行死刑的那一天，以表示对这个事件的抗议。金霍尔茨粗俗作品的双关语标题《报复心理案》(1960年)，质疑死刑这种国家认可的模式是否神智健全，并特别将切斯曼的死刑与另一个声名狼藉的误判相提并论，即1927年萨科 – 万泽蒂 (Sacco-Vanzetti) 案，此案乃是社会现实主义艺术家本·沙恩 (Ben Shahn) 在1930年代的作品主题。

康纳和金霍尔茨也坚持不懈地关注此类话题，如恐惧、精神疾病的现实、现代生活的异化、幕后非法堕胎的悲剧、战争的延续以及核战争的恐惧。康纳的《长沙发椅》(1963年)，尤其表现了这种可能性的可怕形象，在血迹斑斑的沙发上，是肢解的破碎的尸体。金霍尔茨在作品《便携式战争纪念》(1968年) 中，展示了令人惊骇的事实：战争已经变成我们生活的一部分，而且我们被数量无限、可相互替代的战争纪念馆所包围，而这些纪念馆不再使我们感动或改变我们的行动。准确地说，恶臭艺术家要接近的正是这些"无动于衷的旁观者们"。

在1960年代，恶臭艺术也开始指另一群艺术家，他们中的许多人以旧金山为基地，包括罗伯特·阿尼森 (Robert Arneson，1930~1992年)、威廉·T·威利 (William T. Wiley，生于1937年)、戴维·吉尔胡利 (David Gilhooly，生于1943年) 和薇奥拉·弗雷 (Viola Frey，1933~2004年)。他们的所见不再那么凄苦，并且更加幽默，更像是一个地区性的 *波普 – 恶臭混血。许多艺术家用陶瓷材料创作，将高雅艺术和手艺融合，并以视觉和文字的双关语加以处理。阿尼森对民族的偶像进行修改，比如他在《我

对页：埃德·金霍尔茨，《便携式战争纪念》，1968年
场面被分成两部分，左边充满了艺术家所称的"宣传装置"，即战争偶像和爱国主义；右边描绘了在快餐店里的无动于衷的旁观者："照常营业"。黑板、粉笔和黑板擦可以更新受害者的名字。

右：布鲁斯·康纳，《黑色大丽花》，1959年
《黑色大丽花》评论的是一个当时耸人听闻的谋杀案。这件作品是照片和迷信物体（小金属片、羽毛、花边、尼龙长筒袜）构成的，它玩弄私人禁忌和公开曝光。

新现实主义　Nouveau Réalisme

们相信的上帝》（1965年）中，把乔治·华盛顿（George Washington）在四分之一美元硬币里的形象换成了他自己，这种做法比尖刻更风趣。

许多较年轻的英国艺术家，如杰克·查普曼（Jake Chapman，生于1966年）和迪诺斯·查普曼（Dinos Chapman，生于1962年）、萨拉·卢卡斯（Sarah Lucas，生于1962年）和达米安·赫斯特（Damien Hirst，生于1965年），也用恐怖而怪诞的装配，来探讨人的非人性、死亡和妇女的物化。查普曼兄弟的《地狱》（1999~2000年）、卢卡斯的《小兔子》（1997年）和赫斯特的《一千年》（1990年，由腐烂的牛头和蛆虫构成）是三个典范，它们似乎把金霍尔茨和康纳的尖锐社会批评，以及后来加利福尼亚恶臭艺术家们的黑色幽默综合在一起了。

Key Collections
Moderna Museet, Stockholm, Sweden
Norton Simon Museum, Pasadena, California
Saatchi Collection, London
San Francisco Museum of Modern Art, San Francisco, California

Key Books
R. L. Pincus, *On a Scale that Competes with the World* (Berkeley, CA,1994)
L. Phillips, *Beat Culture and the New America, 1950–65* (1995)
T. Crow, *The Rise of the Sixties* (1996)
Kienholz: A Retrospective (exh. cat., Whitney Museum of American Art, New York, 1996)
2000 BC: The Bruce Conner Story Part II (exh. cat., Walker Art Centre, Minneapolis, 1999)

新现实主义　Nouveau Réalisme

> 这是新现实主义：去表现真实的新感知方法。
> 皮埃尔·雷斯塔尼，1960年

欧洲新现实主义艺术家（Nouveaux Réalistes）在1950年代后期和1960年代创作的作品，明显多样化并覆盖了差异如此之大的艺术，像法国的艺术家雷蒙·海恩斯（Raymond Hains，1926~2005年）撕海报、瑞士的达尼埃尔·斯波埃里（Daniel Spoerri，生于1930年）的圈套画（trap paintings）以及法国人阿尔曼（Arman，1928~2005年）的"积累艺术"（accumulations）。不过，所有这些作品的共同点是，与那个时代的主流现代主义形成故意而尖锐的对立。

到1950年代后期，随着第二和第三代实践者的增加，*抽象表现主义和*无形式艺术对许多人来说似乎与社会现实失去了联系。战后第一代艺术家匮乏和严峻的工作条件，已被新社会的不断富裕、技术的进步和迅速的政治变化所取代。新现实主义要探索的正是这个世界。

在1960年10月，在伊夫·克莱因（Yves Klein，1928~1962年）的巴黎之家，法国艺术批评家皮埃尔·雷斯塔尼（Pierre Restany）正式成立了新现实主义团体。他和八位艺术家签了团体宣言，他们是：法国人克莱因、海恩斯、阿尔曼、弗朗索瓦·迪弗雷纳（François Dufréne，1930~1982年）、马夏尔·雷瑟（Martial Raysse，生于1936年）和雅克·德拉维莱吉莱（Jacques de la Villeglé，生于1926年）以及瑞士艺术家斯波埃里（Spoerri）和让·廷古莱（Jean Tinguely，1925~1991年，另见*活动艺术和

*目的地艺术）。这个基础平台为集体活动提供了一个身份，并包含了这些艺术家和后来加入的其他人的极不相同的作品，像法国的塞萨尔（César，1921~1999年）和热

上：阿尔曼，《罐子的积累》，1960年
阿尔曼曾说："我没有发现'积累'的原理，是它发现了我。"一直明显的是，社会以彼得老鼠的本能满足它的安全感，这种本能展示在橱窗陈设、装配线和垃圾堆中。

对页：伊夫·克莱因，《蓝色时期的人体测量》，1960年9月8日
在一个观众面前，克莱因的模特们身上涂上专利颜料（国际克莱因蓝），在艺术家的个人指导下，随着他的单音调交响乐的声音，将自己紧贴在布的表面上。

新现实主义 Nouveau Réalisme

拉尔·德尚（Gérard Deschamps，生于 1937 年）、意大利的米莫·罗泰拉（Mimmo Rotella，1918~2006 年）和法裔美国人尼基·德圣法勒（Niki de Saint Phalle，1930~2002 年，另见目的地艺术）。生于保加利亚的克里斯托（Christo，生于 1935 年）在早期生涯中参加了许多展览和新现实主义的艺术节，但他不认为自身已经成为一个新现实主义艺术家（见*装置艺术和*大地艺术，关于克里斯托和珍妮－克劳德的作品讨论）。

新现实主义一般是作为美国*波普艺术（Pop Art）的法国同类艺术提出的，但事实上艺术家们与*新达达艺术家的关系更紧密。像新达达一样，新现实主义艺术家的灵感汲取自*达达、马塞尔·杜桑（Marcel Duchamp）的现成品、*超现实主义对平凡事物中的"绝妙"欣赏，以及费尔南·莱热（Fernand Légerd）"新现实主义"的*方块主义机器美

新现实主义 Nouveau Réalisme

学。他们还团结起来,拒绝崇拜与抽象画家有联系的艺术家,并鼓励观众参与他们的作品。

雷斯塔尼是第一个注意到许多美国和欧洲艺术家之间友谊不断增长的艺术家之一。在 1961 年,他在巴黎组织了一个题为"巴黎和纽约新现实主义"展览,这次参展作品包括新现实主义的作品,以及美国人罗伯特·劳申贝格(Robert Rauschenberg)、贾斯珀·约翰斯(Jasper Johns)、约翰·张伯伦(John Chamberlain)、克利萨(Chryssa)、李·本特库(Lee Bontecou)和理查德·斯坦凯维奇(Richard Stankiewicz)的作品。从那时起直至 1970 年,新现实主义在米兰举行的最后一个艺术节,被雷斯塔尼称为新现实主义的艺术家们,一起参加了在欧洲和美国的无数次展览、艺术节和表演。

伊夫·克莱因(Yves Klein)仍然是新现实主义的最著名人物,他的多样化作品影响了 20 世纪后期的许多不同艺术领域:多媒体、多学科艺术、合作、*表演艺术、*极简主义、*人体艺术、*概念主义等。矛盾的是,虽然他讽刺艺术中独具一格的观念,而他所做的一切,其个性活力四射。1957 年,他绘制了许多相同的单色画,这些画都是令人震惊的深蓝色(后来获得专利为"IKB":国际克莱因蓝),并且以不同价格出售。次年,他在巴黎伊丽丝·克莱尔画廊(Iris Clert Gallery)展览了一个完全空闲的空间,并以这里包含他的感受为由,将这些空闲地方出售。他 1960 年的《人体测量》(Anthropometries),是一个表演作品,裸体女人涂抹了 IKB 颜料,互相拉扯着横过地板上的一大块画布,一个交响乐队演奏着克莱因的单色调交响曲(单一音符演奏 20min,沉默 20min,交替进行),观者穿着小礼服和晚礼服,毕恭毕敬鸦雀无声地观望。

像塞萨尔的压缩艺术和阿尔曼的积累艺术作品,也期盼未来的发展。比如,塞萨尔直接的现成品,预示了极简主义艺术家的工业化"方块"。不过,他们也对非常直接和刺激性当代社会问题与他们的关系感兴趣,这是新现实主义艺术的主要特征之一。塞萨尔的压缩艺术品中,有回收的废汽车作为艺术被赋予了新生命,可以被解读为对商品文化及其消费与浪费的批评,或者更明确地解释为,对机器重要作用的承认。阿尔曼收藏的物品,在反艺术中代表了先进的活动,破坏了公认的艺术价值和目的。他的作品《垃圾桶》展现了废物篮里的东西;他的《愤怒的拳头》,展示了一排砸毁的物品。他的积累艺术是集中收藏在一个盒子

尼基·德圣法勒,《米洛的维纳斯》,1962 年
1962 年,在纽约的一个表演活动中,一个装有颜料袋的维纳斯被推上舞台,并由圣法勒用步枪对其进行射击,这将一个理想化的女性代表转换成一个"被谋杀"的溅满颜料的尸体。

里的物品，比如，它促使观看者去考虑物品在大规模消费时代的地位。阿尔曼经常参考历史主题。《家，甜蜜的家》（1960年）是防毒面具的积累艺术作品，它使观看者直面大屠杀的恐惧，以及战争的连续性和种族灭绝。

新现实主义艺术家的许多作品包含了"创造性的破坏"，这些作品是行动和表演的结果。克莱因的《人体测量》、阿尔曼的《愤怒的拳头》和尼基·德圣法勒的《射击绘画》，只不过是几个例子而已。德圣法勒把她的射击装配作品，说成是象征性的抗议行动，抗议由当代社会强加于女性的老一套形象。把焦点放在艺术预言的女性人物及其表现上，女性形象与女权主义讨论的话题都将在1970年代变得流行起来。

Key Collections
Centre Georges Pompidou, Paris
Museum of Modern and Contemporary Art, Nice
Museum of Modern Art, New York
Tate Gallery, London
Whitney Museum of American Art, New York

Key Books
P. Restany, *Yves Klein* (1982)
M. Vaizey, *Christo* (1990)
J. Howell, *Breakthroughs: Avant-Garde Artists in Europe and America, 1950–1990* (1991)
A. J. Dempsey *The Friendship of America and France: A New Internationalism, 1961–1965*, Ph.D
(Courtauld Institute of Art, University of London, 1999)

情境主义国际　Situationist International

> 可以没有情境主义绘画或音乐，
> 但却有对这些手法的情境主义的运用。
> 国际情境主义一号，1958年6月

情境主义国际（SI，与1960年代初英国情境艺术无关）作为先锋艺术家团体的同盟，于1957年形成于意大利的科西奥达罗斯西亚（Cosio d'Arroscia），联盟里有先锋艺术家、诗人、作家、批评家和电影制作者，他们都致力于现代艺术和激进的政治活动。他们认为，艺术实践是一种政治行动：通过艺术革命可以成功。他们在理论和实践中，有意识地投身于*达达、*超现实主义和*哥布鲁阿的理想。

这个联盟最初是由以巴黎为活动中心的字母主义国际成员（从*字母主义分出来的团体）构成，包括电影制作人和理论家盖伊·德博尔（Guy Debord, 1931~1994年）、他的妻子、拼贴艺术家米谢勒·贝尔斯坦（Michèle Berstein）和吉尔·J·沃尔曼（Gil J. Wolman, 1929~1995年）；有意象主义包豪斯（哥布鲁阿解体之后成立的团体）国际运动的成员，包括前哥布鲁阿艺术家达内·阿斯格尔·约恩（Dane Asger Jorn, 1914~1973年）和意大利的朱塞佩·皮诺特-加利齐奥（Giuseppe Pinot-Gallizio, 1902~1964年）；以及英国艺术家拉尔夫·拉姆尼（Ralph Rumney, 1934~2002年），他们称自己是"伦敦心理地理委员会"的代表。其他突出的艺术家，比如前哥布鲁阿艺术家康斯坦特（Constant，生于1920年）加入进来，而且很快情境主义国际包括了来自阿尔及利亚、比利时、英国、法国、德国、荷兰、意大利和瑞典的70名成员。他们举行年会并出版《情境主义国际》杂志（1958~1969年）。

他们的作品围绕许多关键策略。"结构的情境"就是其一。用工程制作"结构情境"，而不是制作传统艺术品，情境主义艺术家相信，他们能够将艺术从商业化拯救出来，商业化威胁要将艺术变成仅仅是另一种高品位的商品。因此，皮诺特-加利齐奥创作了他的"工业绘画"，巨大的画布长度长达148英尺（45米），绘画的制作运用了新材料和技术（喷枪、工业漆、树脂），并以米为单位出售，他藐视艺术市场的惯例，市场把创新性和垄断性加在艺术作品上。不过，艺术市场并不理会。当皮诺特-加利齐奥提高他作品的价格时，需求竟然增加了。情境主义艺术家还认为，艺术介入日常环境，能够唤醒人民对他们周围环境的认识，并导致一种社会变革。皮诺特-加利齐奥企图将他的巨幅绘画做成一种遮盖整个城市的规模，让城市变得更令人愉快和充满活力。他的《反物质洞穴》（1959年）是一个多媒体、多感官的装置，竭力要吸引并使观者认识到：他或她会输入进去一种气氛的创造和处理。他们的另一种重要思想是，他们称作"心理地理"（Psychogeography）的东西，即关于城市对居民心理影响的研究。和勒·柯布西耶的功能城市不一样（见*国际风格），康斯坦特为一座理想城市新巴比伦（1956~1974年）做的方案，基本前提是，生活在里面的人将能够根据他们自己的愿望来改变城市。在1960年代

情境主义国际 Situationist International

和 1970 年代，新巴比伦对建筑和设计实践产生了强烈影响，比如阿基格拉姆和阿基祖姆（见 *反设计）。

侵吞（Detournement，亦称颠覆或腐败）对于情境主义艺术家是另一个重要观念。他们侵吞和更改现存的艺术，质疑和破坏旧思想，创造新思想。约恩的作品《更改》，开始于 1959 年，它是在跳蚤市场上发现的二手画布上复绘而成。同年，他与德博尔合写一本关于颠覆的形象和文本的书，题为《回忆录》，这本书以砂纸装订，中断了像其他任何一本书那样成卷的做法。

从 1957 年到 1961 年，情境主义艺术家创作了无数艺术品、情境、展览、电影、模型、计划、宣传小册子和杂志。但是，激进艺术和政治之间的合作是短暂的。内部斗争导致了排斥和辞职，到 1962 年，大部分职业艺术家已离开。剩下了由德博尔领导的以巴黎为活动中心的成员，更集中精力于政治理论和行动主义。他们的思想直接输进 1968 年的学生运动，甚至出现了大罢工，并于 1968 年 5 月占领巴黎。"在铺装的海滩上"和"消费是人民的鸦片"是情境主义的国际标语，随着这些标语出现在巴黎四处的墙上，这个运动的名声也变得空前之大，可具有讽刺意味的是，这成了它垮台的开始。随着他们的名声继续变大，内部分歧和正在被"壮观的社会"所消费的恐惧，导致德博尔于 1972 年悄悄解散了这个团体。

他们与那个时期的其他艺术家（*新现实主义、*表演艺术、*激浪派、*垮掉一代的艺术和*新达达），有明显的相似之处，而且，在艺术世界之外，情境主义国际的技术在广告和粉丝专刊中，已经变得司空见惯。与*后现代主义有关的问题，诸如都市景观的政治化、媒体表现的作用、艺术的商品化和拜物化，以及艺术和政治之间的关系，情境主义国际在早些时候都提出过。

Key Collections
Centre Georges Pompidou, Paris
Fine Arts Museums of San Francisco, San Francisco, California
Sintra Museu de Arte Moderna, Sintra, Portugal
Tate Gallery, London

Key Books
K. Knabb (ed.), *Situationist International* (Berkeley, CA, 1981)
A. Jorn, *Asger Jorn* (exh. cat., Solomon R. Guggenheim Museum, New York, 1982)
E. Sussman (ed.), *On the passage of a few people through a rather brief moment in time* (Cambridge, MA, 1991)
M. Wigley, *Constant's New Babylon: The Hyper-Architecture of Desire* (Rotterdam, 1998)
A. Jappe, *Guy Debord* (Berkeley, CA, 1999)

皮诺特 – 加利齐奥，《异教徒之神殿》，1959 年
这个装置是一幅在画布环境上的油画，于 1989 年展出于巴黎的乔治·蓬皮杜中心。它构成了情境主义艺术家企图去改变艺术品商品化地位的状态。

装配艺术　Assemblage

合成艺术和并置模式的所有形式。
威廉·C·塞茨（William C.Seitz），1961 年

在 1960 年代初，纽约现代艺术博物馆的美国策展人威廉·C·塞茨研究了一个关于拼贴艺术史的展览，他发现他的注意力转向最近的作品，这些作品无法按照传统的艺术分类，像绘画和雕塑那样对号入座。最终结果就是，1961 年那场意义深远的"装配艺术"展览，为先前没分类的作品建立了类型。他写道："作为一个历史性展览的起源，是从它自身的逻辑和事件的压力发展而来，在那些事件突破之际，进入国际浪潮的调查。"

装配艺术这个术语，1953 年以来曾被让·迪比费（Jean Dubuffet，见 * 粗野艺术）用来描述他自己作品的类型。塞茨把这个展览写成是一种"试图追随贯穿 20 世纪风格迷宫的许多脉络之一"，他展示了整个系列的历史和当代作品，这些作品都有下列物理特征：

1. 它们大多是装配起来的，不是绘制的、勾画的、塑造的或雕刻的。
2. 它们构成的元素，全部或部分是预制的自然或人造材料、物体或碎片，不是有意使用的艺术材料。

这个展览包括了来自 20 个国家的 138 位装配艺术家的 252 件作品，他们中的许多人已经是著名的 * 方块主义、* 未来主义、* 构成主义、* 达达和 * 超现实主义艺

路易斯·内韦尔森，《皇家浪潮四号》，1959~1960 年
内韦尔森的许多作品，是用她从纽约街头捡来的木头做成的，她经常在清晨三点钟或四点钟去捡。然后她装配成雕塑状的壁画，在上面统一上色。她后来的作品（在更繁华的岁月里），利用金属和树脂玻璃。

装配艺术 Assemblage

约瑟夫·康奈尔,《克利奥·德梅罗德小姐的埃及:自然历史基础课》,1940年

康奈尔装配了一个盒子,里面装有埃及象征(沙子、麦子和纸上的信息),1890年代埃及总督有可能把这些东西送给他想求婚的一位法国名妓。

术家。重要的达达展品有马塞尔·杜桑(Marcel Duchamp)的现成品和库尔特·施威特斯(Kurt Schwitters)的默兹结构(Merzbau)以及用碎石和捡来的物品做成的拼贴艺术品。超现实主义艺术家们受到戏剧所达到可能性的启发,就是戏剧化的并置和对日常生活中"绝妙之处"的欣赏。这在两位早期的美国装配艺术大师的作品中显而易见,其中一件作品是约瑟夫·康奈尔(Joseph Cornell,1903~1972年)的私密小盒子,另一件作品是路易斯·内韦尔森(Louise Nevelson,1899~1988年)像墙一样的大尺度环境结构。

这个展览的当代部分,将美国和欧洲的艺术家聚在一起,在情投意合的气氛中工作,他们是 *新现实主义艺术家还有标着 *垮掉一代的、*恶臭的、废品的、*活动的和 *新达达的艺术家(Neo-Dada)。参展的其他重要装配艺术家包括,美国的琼·福勒特(Jean Follert,1917~1991年)、马里索尔(Marisol,生于1930年)、理查德·斯坦凯维奇(Richard Stankiewicz,1922~1983年)、卢卡斯·萨马拉斯(Lucas Samaras,生于1936年)和H·C·韦斯特曼(H.C.Westermann,1922~1981年);意大利的恩里科·巴伊(Enrico Baj,1924~2003年)、阿尔贝托·布里(Alberto Burri,1915~1995年)和埃托雷·科拉(Ettore Colla,1896~1968年);以及英国的约翰·莱瑟姆(John Latham,1921~2006年)和爱德华多·保罗齐(Eduardo

Paolozzi,1924~2005年)。在这林林总总的作品中,也有许多不同的种类:李·本特库(Lee Bontecou,生于1931年)、斯坦凯维奇和其他人的废品雕塑和浅浮雕;乔治·赫尔姆斯(George Herms,生于1935年)、罗伯特·劳申贝格(Robert Rauschenberg,见 *结合绘画)、达尼埃尔·斯波埃里(Daniel Spoerri,生于1930年)和其他人的三维空间的拼贴作品;康奈尔、内韦尔森、阿尔曼(Arman,见新现实主义)和其他人的盒子状结构装着现成物品的作品;以及马里索尔和韦斯特曼制作的讽刺性木头人物。将这些形形色色艺术家统一起来的共同主线,是一种共同的兴趣,他们都对使用日常生活物品、与环境的密切关系津津乐道,排斥自从战争以来占主导地位的表现性抽象(见 *无形式艺术和 *抽象表现主义)。

现代艺术博物馆展览的部分目的,就是要表现不易于分类的作品。随展览举行的还有一个专题讨论会,专题针对杜桑、理查德·许尔斯贝克(Richard Huelsenbeck)、劳申贝格(Rauschenberg)、艺术史家罗杰·沙特克(Roger Shattuck)和批评家劳伦斯·阿洛维(Lawrence Alloway)的专门小组,以及那次高调的批评辩论,帮助装配艺术这个用语变得举世闻名。这次展览为人们重新评价杜桑、施威特斯(Schwitters)和达达的作品带来了新认识。塞茨的展览,也帮助打破了自19世纪以来严格的固定分类。

装配艺术把拼贴艺术带进三维空间,而且装配艺术家吉姆·戴恩(Jim Dine,生于1935年)、艾伦·卡普罗(Allan Kaprow,1927~2006年)、埃德·金霍尔茨(Ed Kienholz,1927~1994年)、克拉斯·奥尔登伯格(Claes Oldenburg,生于1929年)、萨马拉斯和卡罗里·施内曼(Carolee Schneemann,生于1939年),用他们的装置和表演将拼贴艺术扩展成整体环境。虽然艺术世界的注意力很快转向1960年代后期的 *波普艺术和 *极简主义(装配艺术对大众文化和运用现成材料的兴趣,对这些运动都功不可没),但是装配艺术已经造就一种灵活的技巧,受到许多当代艺术家的青睐。

Key Collections
Centre Georges Pompidou, Paris
Museum of Modern Art, New York
Stedelijk Museum, Amsterdam
Tate Gallery, London
Whitney Museum of Modern Art, New York

Key Books
W. Seitz, *The Art of Assemblage* (exh. cat., Museum of Modern Art, New York, 1961)
K. McShine, *Joseph Cornell* (1980)
J. Elderfield (ed.), *Studies in Modern Art 2: Essays on Assemblage* (1992)
J. Cornell, *Theater of the Mind* (1993)
A. J. Dempsey, *The Friendship of America and France*, Ph.D. (Courtauld Institute of Art, University of London, 1999)

波普艺术　POP Art

> 通俗、短暂、值得消耗、低成本、大批生产、年轻、诙谐、性感、噱头、迷人，而且是大产业。
> 理查德·汉密尔顿（Richard Hamilton），1957年

波普艺术这个术语1958年首次出现在英国批评家劳伦斯·阿洛维（Lawrence Alloway，1926~1990年）发表的一篇文章里，但是，在1950年代初，伦敦的独立团体对大众文化新的兴趣，和从中搞出艺术的企图，是它的一个特色。一些艺术家在当代艺术协会（ICA）的非正式聚会，讨论越来越多的大众电影文化、广告、科幻小说、消费主义、媒体和通信技术、产品设计以及源自美国但现在传遍西方的新技术，他们是阿洛维、彼得·史密森和艾莉森·史密森（Alison and Peter Smithson，见*新粗野主义）、理查德·汉密尔顿（生于1922年）、爱德华多·保罗齐（Eduardo Paolozzi，1924~2005年）等人。他们尤其着迷广告和平面造型设计以及产品设计，想创作出有同样大众诉求的艺术和建筑。早在1947年，一直对*达达和*超现实主义手段感兴趣的保罗齐，把波普这个用语包括在他的拼贴作品《我是一个富人的玩物》中，他在1940年年末和1950年代初的拼贴作品，被叫做"原型波普"。1952年他在当代艺术协会作的讲座和幻灯演示《废话》（Bunk）富有创意，表现了一系列为了严肃欣赏而做的来自大众文化的形象。

彼得·布莱克（Peter Blake，生于1932年）、乔·蒂尔森（Joe Tilson，生于1928年）和理查德·史密斯（Richard Smith，生于1931年）这三位艺术家，都在伦敦皇家艺术学院学习过，保罗齐和汉密尔顿都在那里有过短期教学合同，他们都创作出了早期波普艺术，但理查德·汉密尔顿的拼贴作品《到底是什么使得今日的家庭如此非凡，如此迷人？》（1956年）是第一件获得标志性地位的作品。由美国杂志广告制作而成的这件作品，是为一组题为"这是明天"的展览而做，展览的组织者是独立团体，他们于1956年在伦敦的白教堂美术馆举办了这次展览。作品中著名的健身运动员查尔斯·阿特拉斯（Charles Atlas）和迷人的海报女郎作为家庭的伴侣，似乎引领了一个新时代。一张卡通漫画和一罐火腿取代了绘画和雕塑，挂在墙上的一张约翰·罗斯金（John Ruskin）的肖像（见*工艺美术运动）把"美国生活方式"宣布为生活体验的最新艺术现象，而这种生活经验曾经是工艺美术运动所倡导的。

皇家艺术学院的下一代学生中，包括生于美国的R·B·基塔伊（R.B.Kitaj，1932~2007年）、帕特里克·考尔菲尔德（Patrick Caulfield，1936~2005年）、戴维·霍克

尼（David Hockney，生于1937年）和艾伦·琼斯（Allen Jones，生于1937年），他们也把通俗文化中的母题结合到拼贴艺术和装配艺术中，并且在1959年到1962年这段时期，尤其是经过一年一度的"青年当代艺术家"展览，在公众中声名不佳。他们的作品利用无所不在的都市形象，比如涂鸦和广告，有时以刮损的图形来表现，使人联想起让·迪比费（Jean Dunuffet）的*粗野艺术（如霍克尼所勾画的作品），有时则以光滑亮泽的形象表现，故意使人想到时装和色情杂志（如琼斯的绘画和后来的雕塑）。大多数第一代英国波普艺术家的作品，是绝对具象化的，而第二代和第一代不同，他们把抽象的信息引进作品。不仅喜欢把美国风格的消费主义作为他们的主题，而且也结合美国抽象画家相关的技巧（见*抽象表现主义和*后绘画性抽象）。

与此同时，在美国本土，*新达达、*恶臭艺术、*垮掉

理查德·汉密尔顿，《到底是什么使得今日的家庭如此非凡，如此迷人？》，1956年
这张小而构图饱满的拼贴艺术，成了波普艺术的图标。连环漫画、电视、广告、广告牌和商标，加上那对荒谬的理想化夫妇一起，都向观看者发起了挑战，要他们变得具有批评性的超然眼光。

波普艺术 POP Art

一代的艺术（Beat）和 * 表演艺术的艺术家，在 1950 年代正以他们的作品震惊世界，作品中包括大众文化的文章，如雷·约翰逊（Ray Johnson, 1927~1995 年）制作的詹姆斯·迪安（James Dean）、秀兰·邓波儿（Shirley Temple）和猫王（Elvis 埃尔维斯）的著名拼贴。贾斯珀·约翰斯（Jasper Johns）、拉里·里弗斯（Larry Rivers）和罗伯特·劳申贝格（Robert Rauschenberg）的新达达作品，对出现在纽约的一群艺术家来说尤其重要，1961 年和 1962 年在纽约参加了许多个人展览，其中有比利·阿尔·本斯顿（Billy Al Bengston, 生于 1934 年）、吉姆·戴恩（Jim Dine, 生于 1935 年）、罗伯特·印第安那（Robert Indiana, 生于 1928 年）、亚历克斯·卡茨（Alex Katz, 生于 1927 年）、罗伊·利希滕斯坦（Roy Lichtenstein, 1923~1997 年）、马里索尔（Marisol, 生于 1930 年）、克拉斯·奥尔登伯格（Claes Oldenburg, 生于 1929 年）、詹姆斯·罗森奎斯特（James Rosenquist, 生于 1933 年）、乔治·西格尔（George Segal, 1924~2000 年）、安迪·沃霍尔（Andy Warhol, 1928~1987 年）和汤姆·韦塞尔曼（Tom Wesselmann, 1931~2004 年）。在 1960 年代初，公众第一次看见了在国际上名声远扬的作品：沃霍尔的丝屏印制的玛丽莲·梦露、利希滕斯坦的连环漫画油画、奥登伯格的巨大乙烯基汉堡包和蛋卷冰激凌，以及韦塞尔曼放在家居环境中的裸体，里面还放进了真正的浴帘、电话和卫浴橱柜。一场大型展览在纽约的悉尼·贾尼斯美术馆举行（Sidney Janis Gallery, 1962 年 10 月 31 日 –12 月 1 日），标题是"新现实主义"。英国、法国、意大利、瑞典和美国艺术家的作品都围绕这一些主题，比如"日常生活用品"、"大众传媒"和大批生产物品的"重复"和"积累"。这是一个精确定义的时刻。在热门的欧洲现代和抽象表现主义方面，悉尼·贾尼斯是一位领军的画商，他的展览把作品奉献给下一代艺术史的运动，去讨论和收藏。

批评的新闻报道，对这种新艺术既赞成又反对。有些评论家，因接受这种"低俗文化"和商业艺术的伎俩而备感受辱，乃至斥责波普艺术为非艺术或反艺术。马克斯·科兹洛夫（Max Kozloff）就是这样的一位批评家，他在 1962 年把波普艺术家称为"新土豪"、"嚼口香糖的人"和"流氓"。其他人则把它视为新型的 * 美国风情绘画或 * 社会现实主义。许多批评家觉得这种作品根本无法讨论，认为这种明显缺乏社会评论或政治批判的艺术令人不安。不过，对科

对页：戴维·霍克尼，《我在爱的情绪中》，1961 年
霍克尼在 1961 年获得伦敦皇家艺术学院金奖之后，很快成为波普艺术的主要人物。在访问美国之后，他把美国的活力和快感带到伦敦艺术舞台，后来他在美国定居。

上：安迪·沃霍尔，《橙色的灾难》，1963 年
沃霍尔的灾难绘画，暗指耸人听闻和偷窥心理；它们的报纸印刷质量和色彩的色调，在观者和主题之间放进了冷冰冰的讽刺性距离。这种结合起来的效果是，想引起人们注意我们面对日常灾难时在道德上的冷漠。

219

兹洛夫而言，在1973年进行了反思，它只不过是"犯罪、性爱、食物和暴力恶名昭著话题"的结合，没有任何"政治的党派作用"，赋予作品"反叛价值"。最重要的是，这支小分队与那个时期的其他艺术形式联系在一起，诸如法国的新小说、新浪潮（Nouveau Vague）影院、*极简主义和后绘画性抽象。

在这个阶段，此类作品仍然有许多名称，包括新现实主义、求实艺术（Factual Art）、普通物体绘画（Common-Objects Painting）和新达达。但是批评家们对"现实主义的"（realist）这个术语感到不舒服，因为它有政治和道德的含义（例如社会主义现实主义和社会现实主义），还是退回到英国的术语波普艺术。阿洛维（Alloway）现在是纽约古根海姆博物馆的一位负责人，他帮助把这个术语在美国普及开来，从而使它的用法来得更明确，阿洛维把它作为一个美术用语来使用，而不是指通俗文化和大众媒介。

洛杉矶是一个特别善于接受新艺术的地方，因为它的艺术传统不是那么根深蒂固，而且年轻、富裕的民众急于要收藏当代艺术。就在纽约"新现实主义艺术家"展览之前，帕萨迪纳艺术博物馆（Pasadena Art Museum）举办了题为"普通物体的新绘画"展（1962年9月25日–10月19日），重点展示了戴恩（Dine）、利希滕斯坦（Lichtenstein）、沃霍尔（Warhol）和加利福尼亚艺术家罗伯特·多德（Robert 菲利普·赫弗顿（Phillip Hefferton）、爱德华·鲁沙（Edward Ruscha，生于1937年）和韦恩·蒂鲍德（Wayne Thiebaud，生于1920年）的作品。也是在1962年，德万美术馆（Dwan Gallery）还在一个题为"我的国家属于你"的展览中，展出了新达达和波普艺术家的作品，沃霍尔在洛杉矶的费拉斯（Ferus）美术馆举办了他的第一次重要展览，展示了他的32件坎贝尔汤罐头绘画。波普艺术的绘画题材是，连环漫画、消费产品、名人偶像、广告和色情书画；波普艺术的主题是，"低级"艺术的提升、美式乡村、郊区居民、神话和美国梦的现实，它的题材和主题很快在西海岸和东海岸得到认可并被接受。

波普艺术通过无数的美术馆和博物馆的展览，传遍美国和欧洲的其他地方。这个时期的其他艺术家，创作了与波普相关的作品，他们中包括法国艺术家马夏尔·雷瑟（Martial Raysse，生于1936年）、雅克·蒙诺里（Jacques Monory，生于1934年）和阿兰·雅凯（Alain Jacquet，1939~2008年），意大利的瓦莱里奥·阿达米（Valerio Adami，生于1935年）和瑞典的奥义温德·法尔斯特罗姆（Öyvind Fahlström，1928~1976年）。到1965年，这个术语的含义，又扩展到包括都市通俗文化的所有方面。存留下来的波普艺术的两个含义是：美术上有限的意义，更宽泛的文化上的定义，包括波普音乐、波普小说、波普文化等。

波普艺术　POP Art

以这种艺术也反馈到商业设计、广告、产品、时装和室内设计中。最著名的两个波普平面造型设计，是波什品工作室（Push Pin Studio）的米尔顿·格拉泽（Milton Glaser，生于1929年）设计的，这个工作室于1954年成立于纽约，其中的一件作品是标有一颗心的印第安那式的"我热爱纽约"，另一件是1967年的迪伦招贴画。这幅迪伦招贴画也显示了1960年代 * 对新艺术运动和 * 装饰艺术派再次燃起的兴趣的影响，这些艺术和青年的吸毒文化、音乐以及波普艺术融合成致幻药剂。受到波普艺术启发的家具，是由这样一些设计师制作的：如戴恩·维恩·潘顿（Dane Verne Panton，1926~1998年）和乔纳森·德帕斯（Jonathan De Pas，1932~1991年）、多纳托·杜尔比诺（Donato d'Urbino，生于1935年）和保罗·洛马齐（Paolo Lomazzi，生于1936

年）组成的意大利设计团队，他们因1967年可膨胀的"充气"椅，和1971年的"乔氏沙发"（Joe Sofa），一只巨大的垒球手套而闻名于世。"乔氏沙发"是以乔·迪马乔（Joe DiMaggio）的名字命名的，沙发似乎让有机设计之父查尔斯·埃姆斯（Charles Eames）的意愿得出了合乎逻辑的结论，他曾想让他的椅子如同一只垒球手套般地舒服（见 * 有机抽象）；作品也是对奥登伯格（Oldenbur）柔软雕塑的赞美。

事后看来，波普艺术和设计，像是对战后现代主义风格长期垄断的更大反应的一部分。他们排斥与抽象的国际风格有关的一本正经、焦虑不安和精英主义（见抽象表现主义和 * 无形式艺术），拒绝 * 国际风格建筑和设计的无名无姓和冷漠无情。这也是在经济繁荣和国际艺术市场扩展时期所形成的。

1960年代初期，先锋艺术与它的群众关系正在变化，就像批评家的作用发生变化一样，特别是在美国。传统上，先锋艺术已经拒绝了资产阶级；现在，* 新现实主义艺术、新达达和波普艺术，拥抱中产阶级，而且他们的全部兴趣新颖而现代。虽然这为批评家带来一些问题，但是经销商和收藏家很快接受了新艺术。美术馆的馆长们，像莱奥·卡斯泰利（Leo Castelli）、理查德·贝拉米（Richard Bellamy）、弗吉尼娅·德万（Virginia Dwan）和玛莎·杰克逊（Martha Jackson），没有等待批评家发话就采取行动使新艺术合法化了，剥夺了批评家文化"守门人"的作用。艺术家的作用也发生了变化，因魅力和名人的关系，而变得更加活跃。如拉里·里弗斯（Larry Rivers）在1963年所说："在这个国家，艺术家第一次是'在台上'。艺术家根本不是那种在地下室转悠，也许没人会看见在捣鼓什么事儿瞎混的人。现在，艺术家在这里，在众目睽睽的台上。"这种变化的影响在今天仍然能感受到。

波普艺术的人气开始略有减弱，虽然艺术世界的注意力很快转向其他运动，诸如 * 光效艺术、* 概念艺术和 * 超级写实主义，它们中的每一种都要归功于波普艺术。波普艺术现象本身在1980年代期间引起了新的注意和兴趣（见 * 新波普艺术）。

对页：乔纳森·德·帕斯、多纳托·杜尔比诺和保罗·洛马齐，《乔氏沙发》，1971年
查尔斯·埃姆斯说，他想要他的椅子像一只垒球手套一样舒服。这只以乔·迪马乔的名字命名的《乔氏沙发》，使他的愿望得以实现。波普艺术家将家喻户晓的人物、物体和品牌转变成艺术，反过来也一样。

上：罗伊·利希滕斯坦，《贝拉米先生》，1961年
利希滕斯坦带画框漫画，模仿它们廉价的手工印刷技术。那个平庸的形象放大到画布上，呈现出寓意感和纪念性。它既是一种嘲弄，又是一个问题：我们会拿什么样的画当回事，为什么？

Key Collections
Andy Warhol Museum, Pittsburgh, Pennsylvania
Fine Arts Museums of San Francisco, San Francisco, California
Museum of Contemporary Art, Chicago, Illinois
Phoenix Art Museum, Phoenix, Arizona
Sintra Museu de Arte Moderna, Sintra, Portugal
Tate Gallery, London

Key Books
L. R. Lippard, *Pop Art* (1988)
J. Katz, *Andy Warhol* (1993)
J. James, *Pop Art* (1996)
M. Livingstone, *David Hockney* (1996)
M. Livingstone and J. Dine, *Jim Dine* (1998)
L. Bolton, *Pop Art* (Lincolnwood, Ill., 2000)

表演艺术　Performance Art

> 今天的青年艺术家不需要再说"我是画家"或"诗人"或"舞蹈家"。他可以直说是一位艺术家。
> 艾伦·卡普罗（Allan Kaprow），1958年

表演艺术是20世纪许多先锋艺术和运动的一个重要成分，包括 * 未来主义、俄国先锋艺术（见 * 辐射主义和 * 构成主义）、* 达达、* 超现实主义和 * 包豪斯。1950年代，表演艺术的面貌在一些艺术家的作品里变得越来越清晰，像 * 活动艺术、* 抽象表现主义和 * 无形式艺术的"行动画家"、日本具体艺术小组（Japanese Gutai Group）和 * 垮掉一代的艺术家作品。在战后，美国作曲家约翰·凯奇（John Cage，1912~1992年）开始与钢琴家戴维·图铎（David Tudou，1926~1996年）和编舞者兼舞蹈家默塞·坎宁安（Merce Cunningham，生于1919年）合作，一起创造表演节目，1952年，他们在北卡罗来那的黑山学院，上演了意义深远的"剧院事件"。在"一个自传的陈述"（1990年）中，凯奇描述了这个事件：

> 这是些完全不同的活动，有默塞·坎宁安的舞蹈，罗伯特·劳申贝格的绘画展览和手摇留声机的播放，M·C·理查兹（M.C.Richards）在观众外面的梯子上朗诵查尔斯·奥尔森（Charles Olsen）或她自己的诗，戴维·图铎弹钢琴，我朗读自己的演讲稿，包括来自观众外面另一个梯子上的沉默，所有这些发生在我的演讲全部时间中的偶然确定的时段中。

甚至在达达时期，这和以前见过的东西都不十分一样，于是表演艺术的新闻迅速传播。很快，表演艺术的面貌（由媒体和学科的结合造成对感官的冲击、非叙事性结构以及不同类型艺术家之间的合作），就成了由纽约若干艺术家推动的、我们所知道的"偶发艺术"（Happenings）的主要特征，这些人是艾伦·卡普罗（1927~2006年）、雷德·格鲁姆斯（Red Grooms，生于1937年）、吉姆·戴恩（Dim Dine，生于1935年）和克拉斯·奥尔登伯格（Claes Oldenburg，生于1929年）以及其他艺术家。

卡普罗是首先描述这个发展的人之一。他的宣言《杰克逊·波洛克的传说》（1858年），追溯偶发艺术的开始到抽象表现主义的"行动绘画"："波洛克对这种传统（绘画）的几近破坏，很可能是一个回归点，在这个点上，艺术更积极地卷入仪式、魔幻和生活。"卡普罗自己的第一个公共偶发艺术作品是《在6个部分里的18个偶发艺术》，次年在纽约的鲁本美术馆（Reuben Gallery）展出，这次展览对于表演者和观者，都是一种体验的拼贴，其中观者也被视

为演员阵容的一部分。

在1960年代，随着不同形式的涌现，表演艺术继续获得势头。这些形式可以归结为，从 * 新现实主义的"行动－奇观"（其中，表演是艺术作品创造的一部分，如伊夫·克莱因（Yves Klein）的著名作品《跃入虚谷》（1960年）和尼基·德圣法勒（Niki de Saint Phalle）的射击作品之类），到包含自我的偶发艺术（其中，他们自己本身就是"艺术作品"）；从爵士乐和诗歌表演，到许多艺术家的多媒体合作事件，包括凯奇和坎宁安、* 新达达、新现实主义、艺术和技术实验（Experiments

上：伊夫·克莱因，《跃入虚谷》，1960年
克莱因的目的是，将创造精神与物质的和商业的世界分开，他以显然要飞翔的企图表明这个意思。对克莱因来说，他自己的色彩专利，即国际克莱因蓝（IKB），表现了同样极大的野心。

对页：**卡罗里·施内曼（Chrolee Schneemann）**，《肉的欢乐》，1964年
《肉的欢乐》在巴黎和纽约演出，这件作品试图将触觉、嗅觉、味觉和声音集中在一件艺术作品中。表演者们的身体上沾满了尸血，并且他们与生鱼、死鸡和香肠互动。

in Art and Technology 即 E.A.T.）的成员、*激浪派和贾德森舞剧院。表演艺术也出现在许多*极简主义（Minimalist）和*概念主义艺术家（Conceptual artists）的作品中。

表演艺术事件很快得以流行。对于艺术家和观者而言，解放的感觉，那是传染性的。卡普罗说："我们感到了自由以奇特的方式将现实的世界联系在一起"，舞蹈批评家吉尔·约翰斯顿（Jill Johnston）回忆道：

> 任何人都可以做。在1960年代，这种思想像丛林大火一样蔓延艺术世界……艺术家创作舞蹈。舞蹈家创作音乐。作曲家创作诗歌。诗人创作事件。总的来说，人们在所有这些事情中进行表演，其中包括批评家、妇人和儿童。

有时，不同的表演艺术在节日中集中在一起。一是"纽约剧院集会"，由舞蹈家史蒂夫·帕克斯顿（Steve Paxton）和馆长艾伦·所罗门（Alan Solomon）于1965年创作于纽约。这是一个22个表演、分为7个节目的跨学科事件，其中包括：奥登伯格的偶发艺术《洗》（1965年），罗伯特·怀特曼（Robert Whitman，生于1935年）的一个装置作品《淋浴》（1965）年、罗伯特·莫里斯（Robert Morris）的《场地》（1964年，见极简主义）；还有劳申贝格（见新达达和*结合绘画）的两个表演艺术，一个是《塘鹅》（1963年），合作者是坎宁安、舞蹈家卡洛琳·布朗（Carolyn Brown）以及激浪派艺术家佩尔·奥尔洛夫·乌尔特威特（Per Olof Ultvedt，生于1927年），另一个是《春天的训练》（1965年），合作者是舞蹈家特丽莎·布朗（Trisha Brown）、芭芭拉·劳埃德（Barbara Lloyd）、薇奥拉·法伯（Viola Farber）、德博拉·海（Deborah Hay）、帕克斯顿（Paxton）、劳申贝格的儿子克里斯托弗（Christopher），而不大可能真的是那些背上捆绑着闪光灯的海龟。劳申贝格表演艺术中，元素和马赛克式形象以及声音的并置，导致观者把他们当成了"活拼贴"，或者，的确是他的结合绘画带来了生机，很讲究地把表演艺术与这个时期的许多三维作品的精神联系起来。

为防止有人将艺术史的传统强加于新的艺术形式上，劳申贝格于1966年写了相当于宣言的文章：

> 我们称自己为杂种剧院，以正确地表现我们与传统剧院的关系（古典的和当代的）。我们的影响还是一个未知数，而且我们育种不纯。我们的杂交美学，允许我们以最大限度的自由和灵活性工作。我们的变化无常，支持我们的是，不断拒绝任何单一含义、方法或媒介。我们没有姓名，而且喜欢这样。

这个时期的多学科混杂事件，吸取了戏剧界内外和艺术传统内外的潮流。这种实验和戏剧、舞蹈、电影、视频以及视觉艺术之间的交叉影响，对表演艺术的发展必不可少。表演艺术，无论是称作行动绘画（Actions）、现场艺术（Live Art）或直接艺术（Direct Art），都允许艺术家穿越或模糊媒体和学科之间、艺术和生活之间的界限。

表演艺术作为一种表现的模式，继续在1960年代末1970年代获得能量，经常以*人体艺术的形式出现。从那以后，表演艺术家一直在探索与艺术世界相关的问题，并创造作品，直指当时更广泛的社会与政治问题。表演艺术家们以生动新颖而往往使人不安的方式，探索性别歧视、种族主义、战争、同性恋恐惧症、艾滋病以及各种各样的文化和社会禁忌，而且这种探索将继续下去。主要作品的创作者是：维托·阿孔奇（Vito Acconci）和卡洛里·施内曼（Carolee Schneemann，另见人体艺术）、维也纳行动绘画家雷贝卡·霍恩（Rebecca Horn，生于1944年）、杰基·阿普尔（Jacki Apple，生于1942年）、玛莎·威尔逊（Martha Wilson，生于1947年）、埃莉诺·安廷（Eleanor Antin，生于1935年）、阿德里安·派珀（Adrian Piper，生于1948年）、草间弥生（Yayoi Kusama，生于1940年）、卡伦·芬利（Karen Finley，生于1956年）、迪亚曼达·加拉（Diamanda Galas，生于1952年）和罗恩·阿西（Ron Athey，生于1961年）以及其他人。

表演艺术　Performance Art

许多表演艺术的作品以程序化的方式使人感动和伤感,表演艺术的编年作者、移居美国的罗斯李·戈德堡(RoseLee Goldberg)强调了这一点,他发表评论说:"表演艺术家向我们展示了我们不会看到两次的东西,而且有时展示了我们希望根本没有看过的东西。"

幽默和讽刺自一开始就是表演艺术的一部分,在1960年代,许多事件取笑艺术世界装腔作势,如加拿大的普通思想团体A·A·布朗森(A.A.Bronson)、费利克斯·帕茨(Felix Partz)和若尔·宗陶(Jorge Zontal)的作品,以及居住在伦敦的苏格兰艺术家布鲁斯·麦克莱恩(Bruce McLean,生于1944年)的作品。1972年,麦克莱恩、保罗·理查兹(Paul Richards)、加里·奇蒂(Gary Chitty)和罗宾·弗莱彻(Robin Fletcher),成立了"美好风格,世界上第一个摆造型乐队"并出版了一本为摆造型提建议的书,比如《服务员,服务员,我的汤里有一个雕塑》或《谁笑到最后,谁做的雕塑最好》。

自传的问题,比如个人和集体的记忆和身份,表演艺术比起其他的媒介,可以得到更深入的探索。一些表演艺术,在娱乐和说故事方面,与许多极简主义和概念主义表演的深奥和理智的本性,形成了明显对比;例如,从斯波尔丁·格雷(Spalding Gray,1941~2004年)的长篇独白,到埃里克·博戈西安(Eric Bogosian,生于1953年)的卡巴莱式的歌舞表演作品,以及劳里·安德森(Laurie Anderson,生于1947年)的多媒体壮观场景。表演艺术在整个1980年代变得愈来愈易于理解,特别要感谢像安德森这样的艺术家,他把高雅艺术和通俗文化巧妙地融为一体,把表演艺术带给更广泛的国际观众。

表演艺术产生自广泛的来源,有艺术、音乐厅、杂耍表演、舞蹈、剧院、摇滚乐、音乐剧、电影、马戏表演、卡巴莱歌舞表演、俱乐部文化、政治活动等,到1970年代,表演艺术变成一个有自己历史的知名派别。结果是,它开始对戏剧表演、电影、音乐、舞蹈和歌剧的发展发挥了影响。创作于1970年代后期和1980年代的大规模戏剧表演作品,影响特别大,创作者中包括艺术家罗伯特·隆哥(Robert Longo,生于1953年)、罗伯特·威尔逊(Robert Wilson,生于1941年)和简·费布里(Jan Fabre,生于1958年),像威尔逊著名的《爱因斯坦在海滩》(1976年),是一个5小时的多学科作品,它将许多像菲利普·格拉斯(Philip Glass)和露辛达·蔡尔兹(Lucinda Childs)这样的表演艺术家集中在一起。

对页:草间弥生,"反战":在布鲁克林大桥上的裸体偶发艺术和焚烧旗子,1968年
草间弥生的表演艺术以纽约市的重要地点为目标,包括中央公园和华尔街。她旨在使作品反战、反主流。这里,表演者们被"签上"了草间弥生的波尔卡圆点。

右:劳里·安德森,《为光和声接上电线,来自勇士之乡》,纽约,1986年
这位艺术家在她的嘴里装上一个特殊的灯泡和麦克风,这些东西照亮她的面颊并使她能够从鼻子里发出类似小提琴的噪声。

表演艺术难以定义的本性是它的强项。如资深表演艺术家琼·乔纳斯(Joan Jonas,生于1936年)在1955年的一次访谈中所说:

> 表演艺术之所以吸引我,是因为它混合的可能性,把声音、运动和形象所有不同的元素混合起来,作出复杂的表现。我不擅长的是,像一个雕塑,作出单一而简单的表述。

这说明了表演艺术的持续吸引力,许多艺术家选择它作为表现媒介。约翰-保罗·扎卡里尼(John-Paul Zaccarini,生于1970年)的作品,如《喉咙》(1999~2001年),使表演艺术中先前的谱系集中在一起。扎卡里尼广泛使用各种艺术形式,有马戏、舞蹈、演说作品、文本、声音、滑稽表演和电影,并且结合自传、社会评论和幽默。

Key Collections
Dia Center for the Arts, Beacon, New York
Modern Art and Contemporary Art Museum Collection, Nice, France
New Museum of Contemporary Art, New York
Tate Gallery, London
The Sherman Galleries, Sydney, Australia

Key Books
R. Kostelanetz, *The Theatre of Mixed Means* (1968)
S. Banes, *Greenwich Village 1963: Avant-Garde Performance and the Effervescent Body* (1993)
R. Goldberg, *Performance: Live Art since 1960* (1998)
—, *Performance Art: From Futurism to the Present* (2001)

视觉艺术研究组　GRAV

艺术作品就像野餐地带或西班牙小酒馆，在那里可以各取所需。

弗朗索瓦·莫雷莱（François Morellet）

许多艺术家在 1960 年代探索绘画和雕塑的特定方面，诸如光学幻觉、运动和光。当时，这样的艺术家群体一律被称为"新趋势"（la Nouvelle Tendance）。排在这个名称之下的一个群体，是视觉艺术研究组（GRAV 即 Groupe de Recherche d'Art Visuel），它于 1960 年成立于巴黎，1968 年正式解体。

视觉艺术研究组是一群不同国籍的艺术家。11 位艺术家最初签署了宣言。他们中包括：法国人弗朗索瓦·莫雷莱（生于 1926 年）、乔尔·斯坦（Joel Stein，生于 1926 年）和让-皮埃尔·瓦萨勒利（Jean-Pierre Vasarely）、维克托·瓦萨勒利（Victor Vasarely 之子，见 *光效艺术（Op Art），也叫伊瓦拉尔（Yvaral，1934~2002 年），阿根廷人奥拉西奥·加西亚-罗西（Horacio García-Rossi，生于 1929 年）和胡利奥·勒帕克（Julio Le Parc，生于 1928 年）以及西班牙人弗朗西斯科·索夫里诺（Francisco Sobrino，生于 1932 年）。小组成立后的一年，成员们发表了《足够神秘！》（Assez de Mystification！）宣言，其中，他们解释了吸引"人眼"的努力，并公开指责传统艺术中固有的精英主义。像他们那一代的许多艺术家一样，他们排斥焦虑、自我主义以及自我放纵，这种放纵，与 *无形式艺术和 *抽象表现主义画家的笔势抽象有关，并决定与精英主义传统决裂，这个传统把艺术视为特别和神圣的东西。他们的目标是，把大众卷入艺术的进程。视觉艺术研究组的艺术家，从艺术和科学的信念出发，认为两者不是势不两立而是可以统为一体，他们利用艺术的策略和技术的方法，创造充满活力和民主的作品，他们希望最终创造出一个更美好的世界。为了评估他们的作品对于整个 GRAV 目标的适用性和相关性，个别成员将它们的作品提交给小组里的其他成员去鉴定。

视觉艺术研究组和光效艺术、活动艺术有紧密关系。维克托·瓦萨勒利（Victor Vasarely，1908~1997 年）这位法籍匈牙利人、光效艺术之父，是一位有感召力的人物，的确，莫雷莱的许多作品似乎是将瓦萨勒利的几何抽象表现出三维立体感。视觉艺术研究组最有创新力和最成功的艺术家之一，是旅居巴黎的阿根廷艺术家胡利奥·勒帕克，他的目的是迷惑观者，并将他从冷漠中唤醒。他在作品《连续的移动，连续的光》（1963 年）中，将镜子挂起来，用风扇吹，并用移动光照亮，充分利用运动、光线、幻觉和机遇，对观者的知觉产生效果。他的直接涉及观者的其他作品，要求观者打开设备或戴上变形眼镜。勒帕克由于他的大量实验和丰富的想象，被授予 1966 年威尼斯双年展的绘画大奖。

视觉艺术研究组的艺术家们，对于艺术和技术联姻的乐观主义和信心，将他们和当代的两个艺术家群体联系起来，一个是德国的零派（Zero Group），另一个是美国的 E.A.T.（即艺术和技术试验组，Experiment in Art and Technology）。零派是 1957 年由艺术家奥托·皮内（Otto Piene，生于 1928 年）和海因茨·马克（Heinz Mack，生于 1931 年）成立于杜塞尔多夫。他们的主要兴趣在于光和运动的可能性，见皮内的《光之芭蕾》，这件作品 1961 年巡回展出于许多欧洲的博物馆。艺术和技术试验组由罗伯特·劳申贝格（Robert Rauschenberg，1925~2008 年，见新 *达达和 *结合绘画）和工程师比利·克吕弗（Billy Klüver）以及弗雷德·瓦尔德豪尔（Fred Waldhauer）1966 年成立于纽约。他们的合作表演，登上了国际舞台，涉及艺术家、舞蹈家、作曲家和科学家，他们创作的作品不只是在艺术、科学或工业领域，而是三者之间相互作用的结果。

Key Collections
Albright-Knox Art Gallery, Buffalo, New York
Groninger Museum, Groningen, the Netherlands
Museo de Arte Moderno, Bogotá, Colombia
Sintra Museu de Arte Moderna, Portugal
Tate Gallery, London

Key Books
J. Le Parc, *Continual Mobile, Continual Light* (1963)
J. Van der Marck, *François Morellet: Systems* (Buffalo, NY, 1984)
S. Lemoine, *François Morellet* (Zurich, 1986)
P. Wilson, *The Sixties* (1997)

对页：胡利奥·勒帕克，《赋予不同视野的眼镜》，1965 年
勒帕克的作品设计经常考虑到观者的参与，比如戴上各种眼镜，产生特殊效果。像其他视觉艺术研究组的艺术家们一样，他探索光幻觉的力量，以真正改变我们观看世界的方式。

视觉艺术研究组　GRAV

激浪派　Fluxus

> 激浪派就是激浪派所干的事情，但是无人知道是谁干的。
> 埃米特·威廉斯（Emmett Williams）

激浪派的活动不管采取的哪种形式，*表演艺术、邮件艺术、*装配艺术、游戏、音乐会或出版物的形式，它背后的根本思想是：生活可以作为艺术来体验。激浪派这个术语是由乔治·马修纳斯（George Maciunas，1931~1978年）在1961年发明的，他用这个词来强调该流派性质不断变化，在它的各种活动、媒体、学科、国籍、性别、方法和职业之间建立联系。对马修纳斯来说，激浪派是"斯派克·琼斯（Spike Jones）歌曲、歌舞杂耍表演、恶作剧、儿童游戏和杜桑的混合。"这个非正式国际流派的大部分作品，包含与其他艺术家或观者的合作，激浪派很快就发展成一个不断扩大的艺术家群体，其中各种学科和国籍的人一起工作。如乔治·布雷彻（George Brecht，1925~2008年）所解释："对我来说，激浪派是一群相互之间合得来的人，他们对相互的作品和个性感兴趣。"他们中包括马修纳斯、布雷彻、罗伯特·菲利翁（Robert Filiou，1926~1987年）、迪克·希金斯（Dick Higgins，1938~1998年）、艾利森·诺尔斯（Alison Knowles，生于1933年）、小野洋子（Yoko Ono，生于1933年）、白南准（Nam June Paik，1932~2006年）、迪特尔·罗思（Dieter Roth，1930~1998年）、丹尼尔·斯波埃里（Daniel Spoerri，生于1930年）、本·沃捷（Ben Vautier，生于1935年；以名子本—Ben著称）、沃尔夫·沃斯特尔（Wolf Vostell，1932~1998年）、罗伯特·沃茨（Robert

激浪派 Fluxus

Watts，1923~1988年）、埃米特·威廉斯（1925~2007年）和小拉蒙特（La Monte Young，生于1935年）。

激浪派可以视为1950年代和1960年代*新达达运动的一种分支，它自己的成员也这么看待它，它的风格和*字母主义、*垮掉一代的艺术、*恶臭艺术、*新现实主义和*情境主义国际相关。激浪派艺术家像他们的当代人一样，寻求艺术和生活之间更紧密的结合，以更民主的方法去创造、接受和收藏艺术。他们是无政府主义活动家（如他们之前的*未来主义和达达艺术家）以及乌托邦的激进分子（像俄国的*构成主义艺术家）。更为直接的影响来自罗伯特·马瑟韦尔（Robert Motherwell）的选集《达达画家和诗人》（1951年），以及实验作曲家约翰·凯奇（John Cage，1912~1992年，见新达达和表演艺术）。许多美国的激浪派作曲家、视觉艺术家，和凯奇有私交或跟随他学习过，地点要么在黑山学院或者在纽约的社会研究新学校。希金斯回忆说："对我们来说，在凯奇的课堂上最好的事情就是'什么都行'的感觉，至少是潜在地……"。凯奇的影响，随着他在1958年和1959年间进行的欧洲巡回演出，在国际上传播，巡回期间，他举办了问题的"音乐会"。对未来的新现实主义和激浪派艺术家斯波埃里来说，这场音乐会的确证明他深深地触及灵魂。他说这是"我看过的第一次完全不同的演出。它改变了我的生活。"激浪派和视频艺术家白南准，甚至把他的生涯描述为"只不过是在'达姆施塔特'58'一个令人难忘事件的延伸"。

激浪派的作品多种多样，从荒谬到平凡到暴力无所不有，而且经常结合了社会和政治批评的因素，目的是嘲弄艺术世界的矫揉造作，并赋予观者和艺术家自主权。一种"自己动手"的本性，弥漫于激浪派的作品中，大部分作品都有由别人执行的书面说明。在整个1960年代和1970年代，有许多激浪派艺术节、音乐会和巡回演出、激浪派报纸、文集、电影、食品、游戏、商店、展览，甚至还有激浪派离婚和激浪派婚礼。如希金斯在一块橡皮印章上所写："激浪派是：一种做事方式，一种传统，一种生活和死亡方式。"激浪派用凯奇让任何声音变成音乐的同样方式，让任何东西用于艺术。在1965年的宣言中，马修纳斯强调了同样的观点，即艺术家的工作应该"证明任何东西都可以是艺术，任何人都可以创作艺术。"

拼贴艺术家和邮件艺术之父雷·约翰逊（Ray Johnson，1927~1995年），使许多激浪派的目标得以实现。在1950年代，他开始给他崇拜的艺术家和名人发信件和图画，把它们作为礼物或者加上附言"添加并回复雷·约翰逊"。到1962年，网络已经发展成纽约函授学校（NYCS），这是一所自学艺术和舞蹈课程的学校。由于约翰逊免费分发只可以接受、不可以买卖的艺术作品，这使他创建了艺术市场之外的收藏家和合作者的国际网络。今天，激浪派和邮件艺术经过1960年代和1970年代的全盛期之后继续发展，并能够利用新技术，如互联网。

对页：乔治·马修纳斯、迪克·希金斯、沃尔夫·沃斯特尔、本杰明·帕特森（Benjamin Patterson）、埃米特·威廉斯表演了菲利普·科纳（Philip Corner）的《钢琴行动》，威斯巴登，激浪派国际新音乐节，1962年9月第一个激浪派艺术节在威斯巴登举行，在那里，马修纳斯被美国空军基地聘为设计师。

上：小野洋子，《在公园世界里的葡萄柚……》，1961年11月24日
小野站在纽约卡内基音乐厅宣传她形象的海报后面，表演她的作品《草莓和小提琴》，将剧本和声音一起再现。

Key Collections
Gallery of Contemporary Art, Hamburger Kunsthalle
Queensland Art Gallery, South Brisbane, Australia
Tate Gallery, London
Whitney Museum of American Art, New York

Key Books
J. Hendricks, *Fluxus Codex* (1988)
E. Williams, *My Life in Flux- and Vice Versa* (1992)
E. Armstrong and J. Rothfuss, *In the Spirit of Fluxus* (exh. cat., Walker Art Center, Minneapolis, 1993)
E. Williams and A. Noël, *Mr. Fluxus: A Collective Portrait of George Maciunas 1931–1978* (1997)

光效艺术　Op Art

> 体验一件艺术作品的风采，比理解它更重要。
>
> 维克托·瓦萨勒利（Victor Vasarely）

当所有艺术在某种程度上依赖于光学幻觉时，光效艺术独特地运用光学现象，使普通的认知过程混淆不清。光效艺术绘画由精确的黑白几何图案或高调色彩的并置构成，作品颤动、耀眼并闪烁，创造出波纹效果、运动或后像幻觉。

到1960年代中期，有时尚意识的纽约艺术世界，已在宣布*波普艺术的死亡，并且继续寻找替身。1965年，馆长威廉·C·塞茨（William C. Seitz，另见*装配艺术）在纽约现代艺术博物馆组织了一个题为"反应灵敏的眼睛"的展览，这个展览提供了替身答案。虽然展览包括了*后绘画性抽象艺术家、*视觉艺术研究组和*具体艺术家（Concrete artists）的作品，但正是那些被塞茨叫做"感性的抽象"作品偷走了这个展览。对一些艺术家来说，像美国人理查德·安努茨基维奇（Richard Anuszkiewicz，生于1930年）和拉里·波恩斯（Larry Poons，生于1937年）、英国人迈克尔·基德纳（Michael Kidner，生于1917年）和布丽奇特·赖利（Bridget Riley，生于1931年）以及法籍匈牙利艺术家维克托·瓦萨勒利，是引起媒体强烈关注的开始。

在展览开幕之前，他们的作品已被叫做光效艺术了（optical art的缩写），这样称呼他们的不是艺术家或批评家，而是媒体。这个名字第一次出现在1964年10月《时间》杂志的一篇未署名的文章里，到1965年展览之际，它已成为一个普通常用词。它很快抓住了公众的想象，参观者们穿上受光效艺术启发的服装，来到"反应灵敏的眼睛"的预展上，这种新风格传播到时装、室内装饰和平面造型设计里。和波普艺术的情形一样，这种骤然流行的兴起，并没有使光效艺术受到批评家的喜欢，特别是在美国，*抽象表现主义、*极简主义和后绘画性抽象，把光效艺术当做骗人的把戏加以摈弃。艺术家们本身对他们作品的流行也喜忧参半。布丽奇特·赖利的作品得到公众的热情接受，她曾以法律诉讼警告一位叫做"赖利"牌的服装制造商。她还公开说："商业主义，跟着强者走，并狂热追求轰动效应"，是形成与艺术世界脱节的原因。赖利使用黑白分明的几何形状，创造出节奏和变形的效果。她后来的作品离开了黑白，容纳了色彩对比和色调变化。

虽然光效艺术被视为崭新的艺术，但它却有自己的祖师，尤其是在欧洲，那里的批评家的态度更为严谨，光效

艺术起源可以在传统的障眼法（trompe l'oeil，法文，意思是欺骗眼睛）中找到。与*包豪斯、*达达、*构成主义、*奥菲士主义（Orphism）、*未来主义和*新印象主义等相关的20世纪艺术家，也曾对光学感知和幻觉感兴趣。早在1920年，达达艺术家马塞尔·杜桑（Marcel Duchamp）和曼·雷（Man Ray），就以他们的《旋转的玻璃盘》（精确的光学），探索过光学幻觉（optical illusions）。拉兹洛·莫霍伊－纳吉（László Moholy-Nagy，见*活动艺术和*包豪斯）和约瑟夫·阿伯斯（Josef Albers，见包豪斯）也在研究由光、空间、运动、透视和色彩关系所产生的视觉效果，而且他们的作品在欧洲和美国广为人知。

上：**布丽奇特·赖利，《停顿》，1964年**
虽然时装工业使赖利的早期黑白绘画很快时髦起来（这有点使这位艺术家感到后悔），但它们绝不令人欣慰；相反，它们产生一种威胁、破坏的感觉，令人混乱而迷惑。

对页：**维克托·瓦萨勒利，《贝加－包臀裙-2》，1971年**
瓦萨勒利认为，观者对他作品的理性认识，没有作品对他产生身体上的效果重要，因为他的绘画是基于多维的幻觉，他创造了动的艺术（Cinetic Art）这个术语，它表达的是虚拟的、而不是真正的运动。

对维克托·瓦萨勒利这位最有影响的光效艺术家来说，关注的中心总是运动的幻觉。瓦萨勒利于1929年在布达佩斯学习过，从师于 * 匈牙利活动家桑多尔·波特尼克（Sándor Bortnyik），像其他匈牙利行动主义画家和后来他给予启发的视觉艺术研究组一样，瓦萨勒利的目的是，发明一种可以扩大、收藏和乌托邦式的艺术。他希望创造可以由其他人或机器实现的设计，并可以结合到建筑和城市规划中去。他的最终目标是建立一个新社会，"新城市，几何的、阳光灿烂而且色彩斑斓"。他认为他的《行星的民间传说》系列，通过在建筑和城市规划中的运用，对这个目的作出了贡献。在整个1950年代，瓦萨勒利和其他欧洲光效艺术家，在巴黎受到丹尼丝·勒内画廊（Galerie Denise René）的支持，而且他们的许多作品，被包括在题为"运动"的展览中，1955年举行的这个展览具有里程碑意义。

光效艺术家要求观者的参与来"完成"它。在这种意义上，作品是"虚拟的"，它们促使观者考虑认知过程并加以思考，去质疑真实的虚幻本质。这些关注将光效艺术和许多当代运动联系起来，如 * 激浪派、* 超级写实主义和

后绘画性抽象　Post-painterly Abstraction

视觉艺术研究组，以及心理学中的格式塔理论（整体被看成大于部分的总和），也与心理学和知觉的生理学联系起来。运动的幻觉或光效艺术中固有的变形，也是活动艺术的一个重要特征。

虽然光效艺术很快过时了，但它的形象和技法，在1980年代有新一代艺术家使之复兴起来，像美国人菲利普·塔弗（Philip Taaffe，生于1955年）和荷兰人彼得·舒伊弗（Peter Schuyff，生于1958年）。这个重新唤醒的兴趣，也引起对致力于光效艺术实践者作品的再鉴赏，例如赖利、美国的朱利安·斯坦扎克（Julian Stanczak，生于1928年）和英国的帕特里克·休斯（Patrick Hughes，生于1939年），休斯自1964年以来，一直在创造三维的浮雕绘画。

Key Collections
Dia Center for the Arts, Beacon, New York
Fondation Vasarely, Aix-en-Provence, France
Henie Onstad Art Center, Høvikodden, Norway
Museum of Modern Art, New York
Tate Gallery, London

Key Books
K. Moffett, *Larry Poons* (exh. cat., Museum of Fine Arts, Boston, 1981)
M. Kidner, *Michael Kidner* (1984)
V. Vasarely, *Vasarely* (1994)
B. Riley, *Bridget Riley* (2000)
F. Follin, *Embodied Visions: Bridget Riley, Op Art and the Sixties* (2004)

后绘画性抽象　Post-painterly Abstraction

> 你所看到的就是你看到的。
> 弗兰克·斯特拉（Frank Stella），1966年

后绘画性抽象这个术语创造于1964年，由有影响的美国批评家克莱门特·格林伯格（Clement Greenberg，1909~1994年）在洛杉矶县艺术博物馆组织的一个展览上提出。他的术语结合了其他独特风格，比如硬边绘画（Hard-Edre Painting），过去常常用来描绘阿尔·赫尔德（Al Held，1928~2005年）、埃尔斯沃思·凯利（Ellsworth Kelly，生于1923年）、弗兰克·斯特拉（生于1936年）和杰克·杨格曼（Jack Youngerman，生于1926年）等人的作品；染色绘画包括海伦·弗兰肯塔勒（Helen Frankenthaler，生于1928年）、琼·米切尔（Joan Mitchell，1926~1992年）和朱尔斯·奥利茨基（Jules Olitski，1922~2007年）；华盛顿色彩画家，如吉恩·戴维斯（Gene Davis，1920~1985年）、莫里斯·路易斯（Morris Louis，1912~1962年）和肯尼思·诺兰（Kenneth Noland，生于1924年）；体系绘画（Systemic Painting），指约瑟夫·阿伯斯（Josef Albers，1888~1976年）、阿德·莱因哈特（Ad Reinhardt，1913~1967年）、斯特拉和杨格曼的作品；极简绘画（Minimal Painting），相关的有罗伯特·曼戈尔德（Robert Mangold，生于1937年）、阿格尼丝·马丁（Agnes Martin，1912~2004年）、布赖斯·马登（Brice Marden，生于1938年）和罗伯特·赖曼（Robert Ryman，生于1930年）的作品。

所有这些不同类型的美国抽象绘画，出自1950年代

末和1960年代初期的*抽象表现主义，而且在某些方面与之对立。一般而言，新抽象艺术家回避抽象表现主义公开的感情主义，并排斥表现性的笔势笔触，以及行动绘画有触觉的表面，行动绘画喜欢更冷静、更平淡的处理风

后绘画性抽象 Post-painterly Abstraction

格。尽管他们与抽象表现主义艺术家巴尼特·纽曼（Barnett Newman）和马克·罗斯科（Mark Rothko）共有某种视觉特征和绘画技法，但是他们没有年长艺术家关于艺术的超越信念。相反，他们倾向于强调绘画作为物体而不是幻觉。有形状的画布强调了被画的形象和画布形式、尺寸之间的统一性。由于受到莱因哈特（Reinhardt）"为艺术而艺术"的态度所影响，他们拒绝接受 *具体艺术家的社会和乌托邦式的愿望，具体艺术家的作品有时酷似他们自己的作品。

斯特拉的黑色条纹绘画，1959年在纽约现代艺术博物馆展出。他的作品形象的临场感和直接性，就宣布了它们画的是物体，而不是 *存在主义的体验或者社会评论的传播媒介。从一些批评家的意见看来，斯特拉是一个"自作聪明的人"或者说"少年罪犯"；他冷眼看待受到追捧的抽象表现主义那浪漫的、绘画性的本质，那是"扇在脸上的一巴掌"。不过，对其他人来说，尤其是对艺术家来说，他从抽象表现主义的死胡同里找到了一条路。

对格林伯格这位最直言不讳的后绘画性抽象支持者来说，从 *方块主义到抽象表现主义直至后绘画性抽象的现代艺术史，是最纯粹的简约版本之一。他认为，每一种艺术形式应当把自己仅仅限定在那些根本的本质上；因此，绘画这种视觉的艺术，应当把自身限定在视觉或光学的体验上，并且避免与雕塑、建筑、戏剧、音乐或文学有任何联系。后绘画性抽象的作品，强调它们的形式本质，利用颜料的纯粹光学本质，强调画布的形状，以及绘画版面的平整度，体现了格林伯格所说的1960年代卓越的艺术形式。他摒弃同一时代的其他风格，诸如 *波普艺术和 *极简主义，他把它们作为"新颖艺术"，虽然事实上所有这三种风格都持客观的、反表现主义的态度，并且不相信贾斯珀·约翰斯（Jasper Johns，见 *新达达）所称的"艺术家自我搞臭"。

格林伯格的影响相当之大，1960年代和1970年代博物馆的展览，后绘画性抽象占据了主导地位。1970年代，随着后现代主义各个源流的兴起，引来了反弹，格林伯格式的现代主义受到艺术家和批评家的共同挑战。像批评家金·莱文（Kim Levin）在文章"别了现代主义"（《艺术杂志》，1979年）中说，"主流苟延残喘，正在极度衰落，正在概念化，本身行将就木，但是，我们终归会厌烦所有那一切纯粹性。"

对页：肯尼思·诺兰，《第一》，1958年
诺兰喜欢用明确界定的轮廓线、简单的母题和纯粹的色彩（经常用丙烯酸而不用油画颜料）。他的染色技法是用未涂底色的画布染色，有助于除掉艺术家的手感以及任何能触知表面的性质。

上：弗兰克·斯特拉，《没有东西总是出现》，1964年
大幅条形画布徒手画出精确的几何图线，线图之间显出本色的画布，这些黑条纹的绘画将笔势和几何抽象集为一体，并似乎愚弄二者，净化这一方，污化另一方。

Key Collections
Kemper Museum of Contemporary Art, Kansas City, Missouri
Museum of Contemporary Art, San Diego, California
National Museum of American Art, Washington, D.C.
Portland Art Museum, Portland, Oregon
Tate Gallery, London

Key Books
W. Rubin, *Frank Stella: Paintings from 1958 to 1965* (1986)
K. Wilkin, *Kenneth Noland* (1990)
R. Armstrong, *Al Held* (1991)
B. Haskell, *Agnes Martin* (1992)
W. Seitz, *Art in the Age of Aquarius* (1992)
D. Waldman, *Ellsworth Kelly: A Retrospective* (1996)

1965年至今

第 5 章　超越先锋

基思·哈林（Keith Haring）在纽约市地铁勾画，纽约，1982 年

极简主义　Minimalism

> 绘画的主要错误就是把一个矩形的平面平放在墙上。
> 唐纳德·贾德，1965 年

极简主义受到纽约艺术界的注意是在 1963 和 1965 年间，在唐纳德·贾德（Donald Judd，1928~1994 年）、罗伯特·莫里斯（Robert Morris，生于 1931 年）、丹·弗莱文（Dan Flavin，1933~1996 年）和卡尔·安德烈（Carl Andre，生于 1935 年）的个展之后。尽管极简主义不是一个有组织的群体或运动，但却是被许多批评家采用的若干标签之一（初级结构、单一物体、ABC 艺术和冷艺术），描述一些艺术家和其他制作人的明显的简约几何结构。艺术家们本身并不喜欢这个标签，因为它带有贬义，说的是过分简单而且缺乏"艺术内容"。

极简主义艺术家显然注意到了俄国 * 构成主义画家和 * 至上主义画家的作品，尤其是那些倾向于单一含义纯抽象的作品。至上主义画家喀什米尔·马列维奇（Kasimir Malevich）的《黑方块》（1915 年），是一个重要的标识，一种非实用和非表现的艺术新模式。

极简主义作为一个运动的确立，是随着重要的回顾展"初级结构：美国和英国的年轻雕塑家们"开始的，该展览于 1966 年展出于纽约的犹太博物馆。不久以后，极简主义这个术语开始被运用于下列艺术家的作品：美国雕塑家安德烈（Andre）、理查德·阿奇瓦格（Richard Artschwager，生于 1923 年）、罗纳德·布莱登（Ronald Bladen，1918~1988 年）、拉里·贝尔（Larry Bell，生于 1939 年）、弗莱文、贾德、索尔·莱威特（Sol LeWitt，1928~2007 年）、莫里斯、贝弗利·佩珀（Beverly Pepper，生于 1924 年）、理查德·塞拉（Richard Serra，生于 1939 年）和托尼·史密斯（Tony Smith，1912~1980 年）的作品；英国的安东尼·卡罗（Anthony Caro 爵士，生于 1924 年）、菲利普·金（Phillip King，生于 1934 年）、威廉·塔克（William Tucker，生于 1935 年）、蒂姆·斯科特（Tim Scott，生于 1937 年），以及 * 后绘画抽象的绘画作品。

贾德在纽约的哥伦比亚大学既学习过哲学，又学习过

左：唐纳德·贾德，《无题》，1969 年
"三维是真实的空间。它消除了幻觉的空间和实际的空间问题，空间在痕迹和色彩里和它们周围……绘画的几种限制不再出现。"见唐纳德·贾德，《特殊物体》，1965 年

对页：丹·弗莱文，《荧光灯装置》，1974 年
弗莱文运用了荧光灯管，并且认为被装置的空间是作品不可或缺的一部分。因光和空间的效果取代惯常的艺术物体的空间，这件作品变得"非物质化"了。

艺术史，成为关于他和其他极简主义艺术家制作的艺术的最有趣的评论员之一。他在一篇影响重大、题为"特殊物体"（1965年）的文章中写道：

> 实际的空间从本质上讲比画布上的颜料更有力、更特殊……这种新的作品与雕塑的相似显然超过绘画，但又更接近绘画……色彩从来不是不重要的，而在雕塑中色彩通常也是这样。

贾德所提到的那些艺术家们，弗兰克·斯特拉（Frank Stella，见后绘画抽象）、新达达罗伯特·劳申贝格（Robet Rauschenberg）、约翰·张伯伦（John Chamberlain）和克拉斯·奥尔登伯格（Claes Oldenburg）以及新现实主义伊夫·克莱因（Yves Klein），他们正在制作不适合制作的一类绘画或雕塑，但却又把两个方面结合起来（另见装配）。贾德称之为"特殊物体"，这个术语常常和他自己的作品有关联。

自从1961年以来，他就一直在从事三维空间的制作。他在墙上架物的作品中，混合了涂颜料的作品（平铺在墙上）和雕塑（放置在座上）的传统表现，这就提出了一个基本问题：那些墙上物品是绘画还是雕塑呢？物品上用了颜色，如同涂绘的作品一样，但是它们从墙上凸出来，这样墙壁本身，就变成了作品的一部分。而且，其材料的种类（胶合板、铝、树脂玻璃、铁和不锈钢），是雕塑家们罕见使用的。这些显然简单的结构，提出了许多复杂的问题。一个永恒的主体就是，实际物体在正空间和负空间之间相互作用，而且物体与它的直接环境的相互作用，如同博物馆或画廊这样的空间环境。1971年，贾德搬迁到得克萨斯州的马尔发（Marfa），完全掌控了这个问题，把一些建筑物变成了他和其他一些人作品的永恒装置。

莫里斯在1965年制作的方盒子，表明了同样的关切。那些有庞大的镜面物体、观者和画廊的空间都发生相互作用，构成了变幻无穷的作品的一部分，使得视觉经验、知

极简主义 Minimalism

觉行动以及空间、运动的表现很戏剧化。这样的主题,将极简主义和*表演艺术以及*大地艺术联系在一起,那是莫里斯曾经工作过的领域。但是,莫里斯在1966年的一段陈述里,强调了简单性的自相矛盾:

> 形状的简单性并不一定等同于经验的简单性。统一的形式没有削减之间的关系。统一性让形式有秩序。

弗莱文探索与空间和光线有关的主题,尤其因荧光灯雕塑或环境而闻名,1968年的《粉红色和金色》就是一例。这些作品似乎体现了一种特别的极简主义倾向:表现独立存在的物体。不过,在光线的运用和作品装置空间的探索中(霓虹灯对周围表面的照明和反射),弗莱文的作品似乎接近独立于物体本身之外的非物质状态。弗莱文在1979年谈及关于极简主义时写道:"象征在渐渐变少,变得微小"。像贾德一样,弗莱文在哥伦比亚大学学习过艺术史,并且总是感谢艺术史给他的参照,其中包括马塞尔·杜桑和他的现成物体(见达达)和构成主义艺术家。弗莱文的《V·塔特林的纪念碑》(1964年)是霓虹灯管的组合排列,使人想起弗拉基米尔·塔

特林(Vladimir Tattlin)早期把美学和技术相结合的努力。他还感谢康斯坦丁·布兰库西(Constantin Brancusi)的一个实例:冲天耸立的《无尽的柱子》(约1920年,见*巴黎画派);弗莱文的《1963年5月25日的对角线》是献给布兰库西的,那是一个单独的黄色霓虹灯管,与水平方向成45°角悬挂着。弗莱文的作品散发着布兰库西雕塑的超凡气氛,他的装置也因其"神圣的特征"而闻名。

布兰库西的模度化雕塑也为安德烈提供了一个重要的灵感,还与斯特拉的条纹绘画的内在对称所起的作用一样。他用不同的色彩和不同重量的大量金属及其他材料进行实验,质疑雕塑与它的相关人体之间关系的合法地位。《37件作品》是1969年为纽约古根海姆博物馆所做,在作品中,36件独立的作品组合起来形成了第37件作品。这件作品不同于传统的雕塑,它不是直立或平放在底座上,而是像地毯一样水平放置在地面上。它邀请观者与它产生互动,在上面行走并从身体和视觉上体验每一块金属的不同特征。

当极简主义艺术第一次开始出现的时候,许多批评家和直言不讳的公众,认为它冷漠、毫无特色、不近人情。那些工业预制材料的运用,经常被人说不像"艺术"。不过,随着"艺术"的定义在20世纪后半叶的扩展,许多早期的攻击似乎反而令人难以理解了;比如,贾德会让别人仿造他的作品,但人们还是能认出哪些是贾德的作品。而且,许多极简主义作品的材料和表面,其纯粹感官感受性显得一点也不冷漠。弗莱文的灯光装置,把画廊或博物馆的空间转变成一个缥缈的环境;贾德的墙上雕塑将反射的灯光投射在墙上,更能使人想起教堂里的彩色玻璃窗,而不是工厂,并且,安德烈的许多地面作品,使人产生闪烁的马赛克或被面的感觉。在工作中用限制每个物体中的元素的方法,复杂而不极简的效果便油然而生。

公然对明显多愁善感的排斥,使极简主义和1950年代和1960年代的其他艺术形式联系在一起,从法国的新小说、新浪潮影院到新达达、*波普艺术和后绘画抽象。艺术家从他艺术制作中的超脱以及吸引力,使观者的智慧唤起*概念艺术的面目。近几年,极简主义这个术语还被运用于室内装饰、家具、平面设计和时装设计,其作品包含

上:卡罗·安德烈,《等价物之八》,1978年
当这件用砖块摆的作品被伦敦泰特美术馆买下之后,引起了伦敦报界的猛烈批评。买主认为:把基本工业材料煞费苦心地装置在博物馆或美术馆,可以取得一种新鲜的身份。可是这一主张没人信服。

对页:福斯特与合伙人建筑事务所和雕塑家安东尼·卡罗爵士,千禧桥,伦敦,2000年
这座很浅的吊桥,制作者称其为"极小的介入",获得了最早的概念草图的轻盈和简洁效果,虽然在使用河两岸很少的可用空间方面有相当大的技术困难。

极简主义　Minimalism

干净、有力的线条和很少装饰，但有些自相矛盾的是，往往故意产生独特和奢华的效果。

虽然这个术语直到1970年代初期才被普遍运用于音乐，但是在1960年代，几位作曲家的作品就和极简主义有了关联。他们的作曲实践和视觉艺术的活动不是没有关系：其特征是静止的和谐、重复和非传统乐器的使用，旨在把作曲的媒介减少到纯粹的极简。利用模块化或重复结构和样式化的作曲，例如：特里·赖利（Terry Riley）、斯蒂夫·赖克（Steve Reich）或菲利普·格拉斯（Philip Glass）的作曲，使人联想到极简主义艺术家的手法，用一种有秩序的观念、似乎是没有意图的网络，作为纯粹表现形式的基础，可以随意解释其含义。几位作曲家，包括小拉蒙特（La Monte Young）和约翰·凯奇（John Cage），认识到他们的作品与表演艺术、激浪派和概念主义艺术家的作品变得联系紧密起来。

尽管从形式上讲，极简主义学派的建筑不存在，但是，许多现代主义建筑师在设计中追求纯粹和严谨，大体上说，他们的设计可以称作是极简主义（见 *纯粹主义和 *国际风格）。在这个意义上，路德维希·密斯·凡·德·罗的严谨风格，可以被归类为极简主义，他说过一句著名的话："少就是多"；墨西哥的建筑师路易斯·巴拉甘（Luis Barragan，1902~1988年）的作品也可以称作是极简主义，他自己的住宅（1947年）在墨西哥城的塔库拜亚（Tacubaya），其几何的纯净和大胆的色彩十分出名。在卫星城塔（1957~1958年）中，绘画、雕塑和建筑融为一体，巴拉甘和雕塑家马赛厄斯·格里茨（Mathias Goeritz，1950~1990年）联合设计了那座高速公路纪念碑。墨西哥城外上了颜色的五座混凝土塔，亦称无功能之塔，高耸入云，高度达160英尺和190英尺（49米和58米）。

在1980年代，新一代杰出的日本建筑师有涤原一男（Kazuo Shinohara，1925~2006年）、槙文彦（生于1928年）、矶崎新（生于1931年）和安藤忠雄（生于1941年），他们制作的极简主义作品，受禅宗佛教的影响和欧洲现代主义的一样多。槙文彦在京都的国家现代艺术博物馆，提供了一个优秀例子，根据建筑师的话来说，其受限制的花岗石和玻璃立面，是根据这位建筑师京都城市网格化的明晰性启发而来。

高科技建筑师也分享极简主义的部分目标和技术。这种密切关系，在伦敦的千禧桥（2000年）的建设中获得成果，雕塑家安东尼·卡罗（Anthony Caro）爵士，福斯特（Foster）与合伙人建筑事务所，以及奥弗·阿勒普（Ove Arup）与合伙人工程事务所之间有密切合作。这座吊桥开放后三天便暂时关闭，为的是纠正其广为流传的"摆动"，当人们第一次开始过桥时，会发生摇摆。但它依然有着美丽的功能，既是"空间中的一幅图画"，又是一座"雕塑"，卡罗将这个术语用于他从1989年以来设计的建筑物。

极简主义的纯粹性和智慧的品性，在1980年代的艺术世界中成了过眼烟云，但其风格的一些特征进入了后一代艺术家的全部作品中。极简主义注重环境的效果和视觉体验的戏剧性，对概念艺术、表演和装置艺术的后来发展，产生了间接但有力的影响，为后现代主义的兴起打下了基础。

Key Collections
Chinati Foundation, Marfa, Texas
Modern Art Museum of Fort Worth, Texas
Montclair Art Museum, New Jersey
Museum Boijmans Van Beuningen, Rotterdam, the Netherlands
Museum of Modern Art, New York
Tate Gallery, London

Key Books
D. Judd, *Complete Writings, 1959–1975* (1975)
K. Baker, *Minimalism* (1988)
M. Toy, *Aspects of Minimal Architecture* (1994)
G. Battcock (ed.), *Minimal Art: A Critical Anthology* (Berkeley, CA, 1995)
D. Batchelor, *Minimalism* (1999)
J. Meyer, *Minimalism* (2001)

概念艺术　Conceptual Art

> 当一个艺术家，马上就意味着对艺术的本质有疑问。
> 约瑟夫·克索斯（Joseph Kosuth），艺术杂志，1969年

概念艺术作为一个种类或运动，盛行于1960年代末和1970年代初。它还经常被称为思想艺术或信息艺术，其基本概念是，思想或概念构成了真实的作品。无论是在 * 人体艺术、* 表演艺术、* 装置、* 视频艺术、* 声音艺术、* 大地艺术，或是在 * 激浪派活动中，物体、装置、行动或实录，只不过被认为是表现概念的一种媒介。最极端的是，概念艺术完全抛弃了物体，用口头或书面的信息来传达思想。

马塞尔·杜桑（Marcel Duchamp，见 * 达达）的作品和思想是首要的影响。他之所以成为决定性的原初概念主义艺术家，是他对艺术法则产生了疑问；是他在制作艺术和接受艺术的过程中，包含了智力、身体和观者；以及超越风格和美观传统观念的思想特质。

1960年代末，在一些 * 新达达的作品和态度中，概念艺术的轰动就有了预兆，像美国罗伯特·劳申贝格（Robert Rauschenberg）的《涂抹的德库宁的画》（用威廉·德库宁（Willem De Kooning）送给他的一张画涂抹而成，1953年，另见 * 结合绘画）以及他做的艾里斯·克莱尔（Iris Clert）的电报肖像，《这是一幅艾里斯·克莱尔的肖像，如果我这样说的话》（1961年）；法国新现实主义者伊夫·克莱因（Yves Klein）作的尝试飞翔，被实录为《在虚空中跃进》（1960年），还有他在1958和1959年展览和出售的《无形地带》以及意大利皮耶罗·曼佐尼（Piero Manzoni，1933~1963年）作于1961年的人体签字和为他自己的粪便做的90个罐藏、带标签有编号和签名的作品《艺术家的大便》（Merda d'artista，1961年）。* 恶臭艺术家埃德·基霍尔茨（Ed Kienholz）在1963年称自己的作品为"概念场景"。同年，作曲家小拉蒙特（La Monte Young）的《文集》出版，有一篇激浪派艺术家亨利·弗林特（Harry Flynt，生于1940年）的文章《概念艺术》，他试图作了如下定义：

> "概念艺术"是所有艺术中第一个认为材料就是概念的艺术，例如音乐的材料就是声音。既然概念与语言关系密切，那么概念艺术就是一种以语言为材料的艺术。

对概念艺术的进一步定义，是由两位主导的实践人物，美国的索尔·莱威特（Sol LeWitt，1928~2007年）和约瑟夫·克索斯（Joseph Kosuth，生于1945年）作出的。莱威特1967年的文章"概念艺术的段落"中，将概念艺术定义为"用来吸引观者的精神而不是眼睛和情感的艺术"，并且宣布"思想本身即使没有做成可看得见的东西，也是一件像任何完工产品一样的艺术作品"。

对克索斯而言，艺术家面临的挑战是，去发现和界定艺术的本质和语言。他在宣言式的《艺术跟随哲学》（1969

左：约瑟夫·克索斯，《一把和三把椅子》，1965年
作品由三个等同部分，一把椅子、一把椅子的照片和一张印刷的字典定义组成。用一位批评家的话来说："这是从现实到理想的进步"。克索斯帮助莱威特一起定义了概念艺术的特征。

对页：约瑟夫·博伊于斯，《包装》，1969年
塔塔斯保存了战争时期坠毁飞机的残骸，并将其用毛毡和油脂裹起来。博伊于斯用这些材料作为康复和幸存的艺术象征。他把自己当成一位教师（他开创了自由国际大学）并聚集了一大批个人的追随者。

概念艺术　Conceptual Art

241

年）中写道："艺术的唯一表明就是艺术。艺术的定义就是艺术。"他的理论形成于一种对语言分析和结构主义的兴趣。阿德·莱因哈特（Ad Reinhardt，对 * 后绘画性抽象和 * 极简主义而言，是一位的重要画家）在 1961 年宣布："对于艺术你能说的就是，它是艺术。艺术就是艺术，就是其他的一切。像是艺术的艺术只有艺术，别无其他。不是艺术的，就不是艺术。"克索斯的早期概念主义代表作品《一把和三把椅子》（1965~1966 年），其表现意图是，令观者意识到艺术和现实的语言本质，以及思想及其视觉和语言表现之间的相互作用。

这个术语虽然首先在纽约定义，但很快就运用于各路艺术家，将概念艺术转变成一个广泛的国际运动。以下的艺术家都与概念艺术作品有紧密的关系，美国的约翰·巴尔代萨里（John Baldessari，生于 1931 年）、罗伯特·巴里（Robert Barry，生于 1936 年）、梅尔·博克纳（Mel Bochner，生于 1940 年）、丹·格雷厄姆（Dan Graham，生于 1942 年）、道格拉斯·许布勒（Douglas Huebler，1924~1997 年）、威廉·韦格曼（William Wegman，生于 1942 年）和劳伦斯·韦纳（Lawrence Weiner，生于 1940 年）；德国的约瑟夫·博伊于斯（Joseph Beuys，1921~1986 年）、汉内·达尔博芬（Hanne Darboven，生于 1941 年）、汉斯·哈克（Hans Haacke，生于 1936 年）和格哈德·里希特（Gerhard Richter，生于 1932 年）；日本的荒川修作（Shusaku Arakawa，生于 1936 年）和河原温（On Kawara，生于 1932 年）；比利时的马塞尔·布鲁德瑟斯（Marcel Broodthaers，1924~1976 年）；荷兰的杨·蒂贝茨（Jan Dibbets，生于 1941 年）；英国的维克托·伯金（Victor Burgin，生于 1931 年）和迈克尔·克雷奇－马丁（Michael Craig-Martin，生于 1941 年）；在英国、纽约的艺术和语言和以巴黎为活动中心的法国和瑞士的 BMPT 艺术家，尤其是丹尼尔·布伦（Daniel Buren，生于 1938 年，另见 * 场地作品）。1969 年的大型回顾展，实录了概念艺术活动；随着 1970 年在纽约文化中心举办的"概念艺术和概念面貌"展，这个术语得到了正式的承认，并于 1970 年在纽约的现代艺术博物馆进一步举办了"信息"展。

许多概念艺术采取这样一些形式：实录、书面建议、电影、视频、表演、照片、装置、地图或数学公式。艺术家有意识地运用视觉上毫无意趣（从传统的艺术观念看来）的形式，以便把注意力集中在中心思想或信息上面。表现的这些活动或思想，可能发生在空间或者临时别的什么地方，甚至简直在观者的头脑里。含蓄是使创造性活动非神秘化的一种愿望，可以促使艺术家和观者都能超越艺术市场的关切。

劳伦斯·韦纳（Lawrence Weiner）在 1968 年停止了绘画，将注意力转向在书中写建议或直接写在画廊的墙壁上。每一条建议的"标题"，都解释其计划如何形成的，又如何能发挥每个观者的想象力，顾及多种个人对作品的看法。如韦纳所说："一旦你理解了我的一件作品，你就拥有了它。我没有办法爬进某人的脑袋把它拿走。"韦纳对语言的全神贯注，也经常发生在许多概念主义艺术家身上，如克索斯、巴里、巴尔代萨里以及艺术和语言派。正像波普艺术家罗伯特·印第安那（Robert Indiana）和埃德·鲁沙（Ed Ruscha）一样，他们的文字也有图像的功能，那些作品帮助它们本身被复制，并强调图像和文字都能被解码和阅读的事实。

尽管索尔·莱威特本身是卓著的第一位极简主义艺术家，但他坚持认为这是一种概念的形式。如他所写精彩的概念主义艺术文章一样，他创作了一些最有名的作品。他明确的目的是，消除所有偶然性和主观性因素，创造了由数字和字母构成的系列作品，作为记叙文和墙上图画来阅读，他的线条网络，任何自愿的助手，遵循莱威特的精确指令都可以使用。

当许多早期概念主义艺术家忙于艺术的语言之时，其他一些艺术家在 1970 年代另辟蹊径，制作包括自然现象的作品（巴里、蒂贝茨、哈克和大地艺术家）；创作带幽默和讽刺意味的记叙文和说故事（荒川修作、巴尔代萨里、河原温和韦格曼）；探索以艺术的力量，来改变生活和习俗（博伊于斯、布伦和哈克）；探索作品对艺术世界权力结构的追踪批评，以及探索更广泛世界中更普遍的社会、经济和政治状况的作品（布鲁德瑟斯、布伦、伯金和哈克）。大多数

左：皮耶罗·曼佐尼，《艺术家的粪便第 066 号》，1961 年
曼佐尼将自己的粪便装罐、上标签、编号并签名，共有 90 罐。这些机械密封的罐头的售价，是按照当日黄金同等重量的价格来算的。

对页：马塞尔·布鲁德瑟斯，《现代艺术博物馆，鹰馆，19 世纪部分》，布鲁塞尔，1968~1969 年
布鲁德瑟斯的虚拟博物馆，长期展示模仿作品，其意图既是艺术又是政治的，要求我们重新观察用于公共展览物体的本质和公共展览本身。

概念艺术作品所共有的是，对观者智力的一种吸引力，艺术是什么？谁来决定它是什么？谁决定它如何展出、如何批评？这就反映出许多艺术家越来越强的政治化，因为他们目睹了那段时期的越南战争、学生抗议、暗杀行动、民权斗争，以及女权主义、反核运动和环保运动的高涨。博伊斯是一个现代萨满教僧人，他大张旗鼓举行个人的、往往是对抗性的活动，有些事件是他把此类话题戏剧化了。当问到他为什么将政治和艺术搅合在一起时，他回答道："因为真正的未来政治目标必须是艺术的。"

1970年，巴尔代萨里烧掉了他以前的艺术作品，转向概念艺术。次年，他做了他的第一件作品《我将不再做任何更令人厌倦的作品》，作品的表面全是同样的重复的短语，好像是为学校的惩罚做的作业。他代表许多艺术家讲话，对占优势主导地位的极简主义和后绘画性抽象，以及他们离真实世界的关系越来越遥远而表示恼怒。哈克、布伦和布鲁德瑟斯的作品，打破了艺术和文化存在分隔的、与政治无关的神话。他们的装置和作品，引起了艺术机构权威的注意。仔细审查他们在艺术制作和观者接受方面的影响，艺术家暴露艺术能够用来工作的方法，如作为商品偶像、谈判身份的模式或隐形工具等。

哈克社会政治的、基于信息的作品，涉及艺术机构的思想（另见后现代主义）。哈克带着《现代美术馆民调》（1970年）这样的作品，邀请参观者对一个问题的反应进行投票。作品的内容取决于参观者本身提供的反应。布伦作品观察的是，画廊和博物馆接待观者和艺术品的方式。他展示他的竖条画布或在不同周围环境里的招贴画：在博物馆里、户外广告牌上、旗帜或三夹板广告牌上，将注意力吸引到环境所起的作用上来，这种作用可以识别一件物体是"艺术"也是相互关系，艺术的力量把一个空间或者周围环境，转变成一个不愧为艺术的场所（另见场地作品）。

布鲁德瑟斯是一位诗人，在1960年代中期转向艺术，引领对艺术状况和博物馆进行批评，并设想通过谜一般的作品的表现状况，如作品中的文字、图像和物体在不停地互动。他对双关语的兴趣，还得感谢他的艺术前辈的影响，像杜桑和勒内·马格里特（René Magritte，1940年与他相见，见 * 魔幻现实主义）。1968和1972年间，他在布鲁塞尔的住宅里成立了现代艺术博物馆，鹰馆。第一部分叫做"19世纪"，由招贴画、明信片、包装箱和献词构成，所有的上面都显示了鹰。在1972年，这些带着马格里特式标签的展品和人物部分一起展出，标签上写着："这不是一件艺术品。"布鲁德瑟斯的虚拟博物馆向观者提出挑战，要求他们考虑一件物品是否被认定为艺术品的因素是什么，并质疑博物馆馆藏品的历史说明：它比布鲁德瑟斯博物馆的虚拟性更少一些吗？当他关闭他的博物馆时，他解释说：他正在"扮演有时是艺术事件的政治恶搞的角色，而有时又扮演政治事件的艺术恶搞角色"，而且这就是"官方博物馆所做的……。不过，区别在于，虚拟性不仅可以被用来唤起现实，也可以唤起掩盖在后面的东西。"

概念艺术在1970年代中期达到顶峰，之后，便由于对艺术的传统材料和情绪表现感兴趣艺术家的出现而黯然失色（见 * 超先锋和 * 新表现主义）。不过，在1980年代，一些艺术家对概念艺术的兴趣又有了复苏，他们中许多人与后现代主义有联系。概念艺术的思想继续构成许多当代艺术的基础；许多艺术家的作品不能被简单分类的，都被称为概念艺术家，诸如苏珊·希勒（Susan Hiller，生于1942年）、彼得·肯纳德（Peter Kennard，生于1949年）、胡安·穆尼奥斯（Juan Muñoz，1953~2001年）、加夫列尔·奥罗斯科（Gabriel Orozco，生于1962年）和西蒙·帕特森（Simon Patterson，生于1967年）。

Key Collections
Art Gallery of Ontario, Toronto, Ontario
DeCordova Museum and Sculpture Park, Lincoln, Massachusetts
Hood Museum of Art, Hanover, New Hampshire
Housatonic Museum of Art, Bridgeport, Connecticut
Museum of Modern Art, New York
Tate Gallery, London

Key Books
U. Meyer (ed.), *Conceptual Art* (1972)
L. Lippard (ed.), *Six Years: The Dematerialization of the Art Object 1966–72* (1973)
M. Newman and J. Bird (eds), *Rewriting Conceptual Art* (1999)
A. Alberro and B. Stimson (ed.), *Conceptual Art: A Critical Anthology* (Cambridge, MA, 1999)
A. Rorimer, *New Art in the 60s and 70s* (2001)

人体艺术　Body Art

> 如果极简主义是如此强大，我能做什么？
> 源头正在消失。我必须揭示这个源头。
>
> 维托·阿孔奇

人体艺术是使用人体的艺术，通常艺术家自己的身体当做媒介。自1960年代后期以来，人体艺术已经是最受欢迎的也是最有争议的艺术形式之一，并已传遍世界。在许多方面，它代表了反对*概念艺术和*极简主义艺术非人性化的一种反应。如维托·阿孔奇（Vito Acconci，生于1940年）所说，这个时期大部分艺术所缺失的，就是艺术创造者身体的表现。然而，人体艺术也可以被看成是概念艺术和极简主义的延续。在有些情况下，人体艺术会以公众礼仪或表演的形式出现，还与表演艺术重叠，虽然它常常是私下的创造，然后通过实录公布于众，比如：美国卢卡斯·萨马拉斯（Lucas Samaras，生于1936年）的《自动人造偏光板》（1969~1971年），其效果是把观者变成了一个窥隐者。人体艺术的观者，体验了一系列的角色：从被动的观察者到窥隐者，再到积极的参与者。由于一些作品存心不良、令人厌烦、使人震惊、发人深省或滑稽可笑，引起了观者极为情绪化的反应。

几个主要人物做出了有影响的实例，造就了阿孔奇的一代。一个例子是马塞尔·杜桑（Marcel Duchamp，见*达达），他假定任何东西都可以用来充当艺术作品，首先就可以采用人体作材料。另一个榜样是伊夫·克莱因（Yves Klein，见*新现实主义），他的《人体测量》（1960年）用女性人体作为"活画笔"。第三个实例是皮耶罗·曼佐尼（Piero Manzoni，见概念艺术），1961年，他在几个人体上签名，创造出一系列的《活雕塑》（见第1页插图）。许多早期的人体艺术作品，似乎直接出自这些源头。美国人布鲁斯·瑙曼（Bruce Nauman，生于1941年）的作品《作为喷泉的自画像》（1966~1967年），是为了向杜桑的著名作品《泉》表示敬意而作，并将杜桑的规则加以延伸，把艺术家自己也包括进去，当成一件艺术品。如瑙曼所说："真正的艺术家是一个令人惊异的发光的泉。"人体在瑙曼的作品中，是一个反复出现的主题，无论它被转换成霓虹灯的形式或是视频的形式。他的作品探索空间中的人体，心理上的细节，人际关系的权力游戏、身体语言、艺术家的身体作为原材料的以及艺术家自我搜索的自恋。

艺术和生活的融合是人体艺术的中心，英国艺术家吉尔伯特（Gilbert，生于1943年）和乔治（生于1942年），将这种融合带到了幽默的极端。曼佐尼将别人变为"活雕塑"的地方，他们本身被变成了"活雕塑"的同时，也意味着把他们的全部生活转换成了艺术。在1969年《唱歌的雕塑》（也称作《拱门之下》）中，他们宣称"我们将永不停止为你，艺术，摆姿势。"像瑙曼和他的泉一样，吉尔伯特和乔治提起了一些根本性的问题，这是在承认并温和地嘲笑艺术家们和艺术界的虚荣做作时提出来的，什么是艺术？谁应当作决定？

美国画家、表演艺术家、电影制作人和作家卡罗里·施内曼（Carolee Schneemann，生于1939年）也用"人体作为知识的源泉"，她那些有争议的作品，产生了对社会、性别和艺术史的反响。她最出名的作品之一是《肉的欢乐》（见223页插图），1964年在纽约和巴黎演出，表现了多种方式的极度兴奋场面，沾着血和油漆的男女表演者们，与生鱼和鸡扭曲在一起。当然，这反映了1960年代的一些突出社会政治问题，性和女性解放，然而，施内曼的作品也可以被解读为对男性统治艺术世界的挑战，一种对克莱因表演

左：布鲁斯·瑙曼，《作为泉的自画像》，1966~1967年
瑙曼有意识地参考杜桑的那个著名的向上抬起的小便池（《泉》，1917年），他遵循了杜桑的主张：任何东西都可以被做成艺术。这个形象包括艺术家在艺术的画框之内表演，而不仅仅是一个在画外停留的制作者。

对页：克里斯·伯登，《反式固定》，1974年4月23日
艺术家像"被钉在十字架上那样"被钉在大众汽车的车盖上。人体艺术的实践者用各种方法（包括施虐受虐狂和自伤），往往以压迫和迫害的形式，不遗余力地表达艺术和世界的肉体相互作用。

人体艺术 Body Art

人体艺术　Body Art

马克·奎因，《自己》（局部），1991 年
奎因储存了 8 品脱自己的血（一个人身体中的平均量），铸制并冷冻自己的形象。在自画像以及生动性和致死性方面，这是一个令人吃惊的研究。

绘画的进步和对它的颠覆。在《人体测量》中，一位身着干净套装的男性（克莱因），在导演女性裸体者的动作；在《肉的欢乐》中，施内曼声称作为一个女导演的权力便是，精心策划男人和女人的兽性行为，脱掉男人的无尾燕尾服，创作如同生活本身一样混乱的艺术。

这三件作品概括了许多人体艺术的特征。它们质疑并提出了对艺术家作用的各种解释（作为艺术品的艺术家和作为社会与政治评论员的艺术家），以及对艺术本身作用的各种解释（作为逃离日常生活的艺术、作为暴露社会禁忌的艺术、作为自我发现手段的艺术、作为自我陶醉的艺术）。人体为探索方方面面的问题（包括身份、性别、性欲、疾病、死亡和暴力）提供了有力的手段。这些作品的表现范围很广，从施虐受虐狂的表现癖，到公众的庆典，从社论到喜剧。

一些最令人不安的人体艺术作品，作于 1960 年代末期和 1970 年代期间，当时有学生暴动、对越南和水门事件的民权抗议。美国的媒体突出描绘了残暴和腐败的背景，阿孔奇、丹尼斯·奥本海姆（Dennis Oppenheim，生于 1938 年，另见 * 目的地艺术）和克里斯·伯登（Chris Burden，生于 1946 年）创作了高度危险的、自虐的、痛苦的作品，其中带着施虐受虐狂的含义。在欧洲，探索了同样的领域，其中有英国艺术家斯图尔特·布里斯雷（Stuart Brisley，生于 1933 年）、瑟比安·马里纳·阿布拉莫维克（Serbian Marina Abramovic，生于 1946 年）、意大利的吉纳·帕内（Gina Pane，1939~1990 年）和奥地利的鲁道夫·施瓦茨克格勒（Rudolf Schwarzkogler，1941~1969 年）。他们极端的动作，往往是耐力和生存的本领，包括自我虐杀和奉行仪式主义的痛苦，暴力和受虐狂是人体艺术的特征，至今有增无减。比如，法国多媒体表演艺术家奥伦（Orlan，生于 1947 年）的作品里，他自豪地声称："我是第一个用手术作媒介，并改变美容手术目标的艺术家。"另一个在艺术实践中使用手术的人是澳大利亚的斯泰拉克 [Stelarc，即斯泰里奥斯·阿卡迪欧（Stelios Arcadiou），生于 1946 年]，他于 2007 年将一只细胞培育的耳朵移植在他左前臂的皮肤下面（《胳膊上的耳朵》）。也许，最令人伤心和辛酸的是美国的鲍勃·弗拉纳根（Bob Flanagan，1952~1996 年）的施虐受虐狂的表演，他用奉行仪式主义的痛苦，来获得力量去克服他膀胱纤维化疾病所造成的疼痛。如果说弗拉纳根的作品使我们面对疾病的恐惧、痛苦和死亡，奥伦的作品对美观的文化标准提出了质疑，那么，英国艺术家约翰·科普兰（John Coplans，1920~2003 年）则迫使我们面对我们自己衰老的恐惧，并促使我们注意，年轻等同于美貌的社会态度，他的作品是摄影的自画像，表现了从 1984 年到他死亡的渐渐衰老的裸体。

20 世纪后期的技术，拓宽了人体艺术的范围。《外国人体》（Corps étranger，1994 年）是出身于巴勒斯坦的艺术家莫娜·哈图姆（Mona Hatoum，生于 1952 年）的作品，她的作品是通过内窥镜检查自己身体过程的录像。《自己》（1991 年）是英国艺术家马克·奎因（Marc Quinn，生于 1964 年，另见 * 设计艺术）用自己的血做的一系列人体铸件。奎因在 1965 年说："自己是一个人了解得最多的，同时也是最少的……铸造这个身体就是给人一个'看'自己的机会。"

Key Collections
Kemper Museum of Contemporary Art, Kansas City, Missouri
Museum of Contemporary Art, Los Angeles, California
Saatchi Collection, London
Tate Gallery, London

Key Books
R. Goldberg, *Performance Art: From Futurism to the Present* (1988)
S. Banes, *Greenwich Village 1963: Avant-Garde Performance and the Effervescent Body* (1993)
A. Jones, *Body Art: Performing the Subject* (Minneapolis, MN, 1998)
J. Blocker, *What the Body Cost: Desire, History and Performance* (2004)

装置　Installation

> 装置艺术，不管是不是在特定位置，已经作为一种灵活的习惯用语出现。
> 戴维·戴彻（David Deitcher），1992 年

装置艺术在 1960 年代初期与 *装配艺术和偶发艺术（见 *表演艺术）分享它的源泉。那个时候，"环境"这个词是用来描述这样一些作品的：像 *恶臭艺术家埃德·基霍尔茨（Ed Kienholz）的静态画面、*波普艺术家乔治·西格尔（George Segal）、克拉斯·奥尔登伯格（Claes Oldenburg）和汤姆·韦塞尔曼（Tom Wesselmann）的可居住装配作品，以及艾伦·卡普罗（Allan Kaprow）、吉姆·戴恩（Jim Dine）、雷德·格鲁姆斯（Red Grooms）和其他人的偶发艺术作品。这些环境与他们周围的空间密切相关，公然排斥传统艺术实践，还把观者卷入到作品之中。作品的广泛和包容，旨在作为新思想的催化剂，而不是固定意思的容器。

这样一种流动性和煽动性的艺术，立刻变得流行起来：从 1960 年代以来，许多艺术家以各种不同方式发展了装置（见波普艺术、*光效艺术、*激浪派、*极简主义、表演艺术、*声音艺术、*活动艺术、*情境主义国际、*概念艺术、大地艺术、*贫穷艺术和 *场地作品）。这股潮流没有限定在任何一个国家。1958 年在巴黎，*新现实主义艺术家伊夫·克莱因（Yves Klein）展览了一个空的画廊空间，题为《空》（Le Vide），两年后，新现实主义成员阿尔曼（Arman）用《满》（Le Plein）来"呼应"《空》，将同一个画廊里填满垃圾。在纽约的玛莎·杰克逊画廊（Martha Jackson Gallery）举行的"环境、情境、空间"展（1961 年），是另一个早期的展览，那是献给将会被称作装置艺术的展览。

1960 年代的装置艺术并非全新。20 世纪初期的艺术家们已经创造了一些环境，虽然主要是将绘画扩展到三度空间。这样的例子有三个：在斯特拉斯堡的 *基本要素主义餐厅，达达的库尔特·施威特斯（Kurt Schwitters）的默兹结构，还有意大利卢乔·丰塔纳（Lucio Fontana，1899~1968 年）在 1940 年代做的荧光灯和霓虹灯环境。超现实主义艺术家们对戏剧性有敏锐的天资，也有特别影响。是来自超现实主义的展览，把装置思想作为展览整体的创造性概念。在 1942 年纽约超现实主义展览上，达达艺术家马塞尔·杜桑构造了用绳子缠绕绘画展屏的一个迷宫，在这里，这些绘画成为装置，一种介入，这件称为《长绳》的作品，要求观者积极而不是被动地参与观看作品。杜桑是一位堪当艺术讲解员的艺术家，堪称仪式大师的伟大典范，他用极好的细节计划自己的装置作品，包括

1969 年在费城艺术博物馆举办的逝世后展览"目前"（Etant Donnes），他为此作品曾秘密工作了 20 年。

装置艺术很快包括了众多不同领域的作品。短暂的作品，像克里斯托（Christo，生于 1935 年）和珍妮-克劳德（Jeanne-Claude，1935~2009 年）著名的包装就是一种（见大地艺术）。一件早期的作品《铁幕》（Rideau de Fer），是对柏林墙（建立于 1961 年）的反映，显示了装置艺术不可忽略的效果。在 1962 年 6 月 27 日的夜里，240 个彩色油桶堵在维斯孔蒂街上形成路障，这是一种非常美丽的视觉陈述，同时也是有力的政治陈述。通常，装置艺术是为特定展览而做，巨大的装置《她》（Hon，瑞典语，1966 年）就是为斯德哥尔摩的现代博物馆所做，作者是奈基·德圣法尔（Niki de Saint Phalle，见 *新现实主义）、让·廷古莱（Jean Tinguely，见活动艺术）和芬兰艺术家佩尔·奥洛夫·伍尔特韦德（Per Olof Ultvedt，生于 1927 年）。《她》是一个巨型斜倚着的怀孕妇女，观者穿过她的两腿之间进入，下面安置有游乐场类型的环境，包括一个电影院、一个酒吧、一个情人角，还有欢迎来访者的女服务员。艺术家们制作的装置艺术还包括视频艺术、声音艺术或那些追求一种更概念化的爱好的艺术，如希尔多·梅里勒斯（Cildo

马塞尔·杜桑，《长绳》，1942 年
这件作品被装置在纽约超现实主义展览会上。装置艺术的早期例子（尽管装置艺术这个术语直到 1960 年代才形成），常常是戏剧性地介入一个艺术环境；迫不得已，他们往往是短暂的表演。

装置 Installation

Meireles，生于1948年）、加布里埃尔·奥罗斯柯（Gabriel Orozco，生于1962年）、胡安·穆尼奥斯（Juan Muñoz，1953~2001年）和奥拉夫尔·伊莱松（Olafur Eliasson，生于1967年）的艺术。作品可以是自传性的，比如像特雷西·艾敏（Tracy Emin，生于1963年）的作品；或是纪念想象中别人的生活，比如克里斯琴·博尔坦斯基（Christian Boltanksi，生于1944年）、索菲·卡勒（Sophie Calle，生于1953年）和伊利亚·卡巴科夫（Ilya Kabakov，生于1933年）的作品；还可以是介入建筑空间的艺术，例如戈登·马塔－克拉克（Gordon Matta-Clark，1943~1978年）在建筑物上做的刻痕。

自1970年代以来，全世界的商业画廊和替代性空间，像阿姆斯特丹的德奥佩尔画廊（De Appel Gallery）、纽约的 PS1博物馆、匹兹堡的床垫工厂、伦敦的马特画廊（Matt Gallery），都支持过装置艺术。主要的博物馆，像蒙特利尔当代艺术博物馆、纽约现代艺术博物馆、圣地亚哥当代艺术博物馆和伦敦的皇家艺术学院，都举办了装置艺术的重要展览。1990年，装置博物馆在伦敦开放。

装置艺术可以是特定地段的（见＊场地作品），或特意为不同地点而做。毛里佐·卡特兰（Maurizio Cattelan，生于1960年）的《第九个小时》（La Nona，1999年），原本是为在巴塞尔的一家博物馆展览会所做，但次年在伦敦皇家学院重做的作品《启示》有同等效果。与真人一样大小的蜡像、幽默、痛苦而犹豫、破碎的天花板、红地毯和柔软的绳子，都经过搬迁而完好无损，所有这一切提出了同样的问题：信仰的盲目、奇迹的本性、宗教（和艺术）的力量与高尚。在同一展览中，达伦·阿尔蒙德（Darren Almond，生于1971年）的《庇护所》（1999年）实际上转向了另一个地方：奥斯维辛。集中营外面有个公共汽车站，其雕塑复制品预先安排好在展出之后重新安放在原地，而原作被搬到柏林的一个展览会。其目的是要有力地提醒：在20世纪最大悲剧之一的地点外面，日常生活秩序在继续。对激进主义画家而言，装置艺术已经证实是一种极为强大的载体，诸如罗伯特·戈伯（Robert Gober，生于1954年）、

对页：毛里佐·卡特兰，《第九个小时》，2000年
起初是为在巴塞尔的一个博物馆展览会而做，当作品2000年搬到伦敦皇家学院的"启示"展览上时，引起了一场争论的轩然大波，它展示的是教皇约翰·保罗二世的蜡像被一颗流星（或一个"上帝的行动"）砸倒了。

上：芭芭拉·克吕热，《无题》，1991年
克吕热的信息用的是招贴画、广告牌以及全部包起的装置，或者用挑战和解构主流态度的词语和图画的蒙太奇来表达；她的作品不允许观者轻易或不加思索地接受现状。

装置 Installation

莫娜·哈图姆（Mona Hatoum，生于 1952 年）和芭芭拉·克吕热（Barbara Kruger，生于 1945 年，另参见后现代主义）。克吕热在纽约马里·布恩画廊（Mary Boone Gallery）里的装置作品（1991 年），有对妇女和少数民族施暴的形象和文字，在墙壁、天花板和地面上铺天盖地，一个包罗万象的环境包围起来访者，并向他们吼叫。

在 1980 年代和 1990 年代，装置艺术家开始在同一个装置里使用多种媒介。首先看到的是，作品由不相干的东西组成，但却由一个中心主题将它们聚在一起。加拿大人克劳德·西马德（Claude Simard，生于 1956 年）将人物绘画、雕塑、物体和表演的元素集合在同一个展览里。展示一种自由，这自由来自对特定风格的承诺，或者来自对杜尚媒介的尊重，他运用必要的任何手段，来完成由记忆、身份、自传和历史组成的项目。他在 1996 年题为"记忆之网"的文章中说："我的艺术是一系列装置，用来抚慰一个被惯坏了的内向孩童……我设法抹去记忆，嘲笑它们，重新解释它们，但是它们不会消失。"在蒙特利尔魁北克当代艺术博物馆的装置（1998 年）和纽约杰克·谢恩曼画廊（Jack Shainman Gallery）的装置（1999 年），是由独自安放的作品组成，但也相互作用，如一位批评家所说：创造出一座"精神的博物馆"，这精神不仅是西马德的，也是魁北克那个拉若歇（Larouche）乡间小镇的，那是他在那里长大的地方（另参见目的地艺术）。

在 20 和 21 两个世纪交替的时期，装置艺术已经作为一个主要类型确立下来，许多艺术家制作的作品都可以被称为装置艺术。的确，随着装置艺术实践的发展，其特有的灵活性和作品所包含的全然多样性，已经使它成为一个普通术语，而不是特定术语。

Key Collections
Hamburger Kunsthalle, Hamburg, Germany
Kemper Museum of Contemporary Art, Kansas City, Missouri
The Mattress Factory, Pittsburgh, Pennsylvania
Saatchi Collection, London
Solomon R. Guggenheim Museum, New York
Tate Gallery, London

Key Books
N. De Oliveira, N. Oxley and M. Archer, *Installation Art* (1994)
Blurring the Boundaries. Installation Art 1969–96
 (exh. cat., Museum of Contemporary Art, San Diego, CA, 1997)
J. H. Reiss, *From Margin to Centre: The Spaces of Installation Art* (Cambridge, MA, 1999)

克劳德·西马德，装置景色，杰克·谢恩曼画廊，纽约，1999 年
西马德的装置呈现物体、绘画和雕塑的聚集（木雕、半身塑像、数码相片、唱片、向日葵），探索记忆和身份的主题。

超级写实主义　Super-realism

> 我想处理照相机记录的图像……
> 它是两维的，充满了表面的细节。
> 查克·克洛斯（Chuckl Close），1970 年

没有一个下定义的运动像超级写实主义这样，是若干名称中的一个，其中有照相写实主义（Photo-realism）、高度写实主义（Hyperrealism）和精准聚焦写实主义（Sharp-Focus Realism），超级写实主义用在一种特定的绘画和雕塑类型，在 1970 年代成为突出的类型，尤其是在美国。在抽象主义、*极简主义和*概念艺术的全盛时期，某些艺术家转向创造幻想、描述和具象绘画以及雕塑。大多数绘画都照抄照片，而许多雕塑则是以人体浇铸构成。在当时，这样的作品普遍受到经纪人、收藏家和普通大众的欢迎，但许多艺术批评家却对它们不屑一顾，视之为倒退。随着时间的流逝，更加容易看到超级写实主义和*波普艺术和极简主义当代运动的密切关系，比如典型的冷酷、无人情味的外表和关注公共或工业题材。同样，对细节的注意、精细的工艺以及以几近科学的方法去制作艺术，可以从 20 世纪的*精确主义追溯到*新印象主义。超级写实主义绘画，也以不同的方式承认了自从印象主义以来摄影对绘画的影响。

在绘画方面的超级写实主义，主要实践者有旅美英国艺术家马尔科姆·莫利（Malcolm Morley，生于 1931 年）、美国艺术家查克·克洛斯（生于 1940 年）、理查德·埃斯特斯（Richard Estes, 生于 1936 年）、奥德丽·弗拉克（Audrey Flack，生于 1931 年）、拉尔夫·戈因斯（Ralph Goings，生于 1928 年）、罗伯特·科廷厄姆（Robert Cottingham，生于 1935 年）、唐·埃迪（Don Eddy，生于 1944 年）和罗伯特·贝谢丽（Robert Bechtle，生于 1932 年）；美籍英国艺术家约

理查德·埃斯特斯，《荷兰旅馆》，1984 年
埃斯特斯的作品是由一个场面的几幅照片形成，将它们的多个方面结合起来，创造出统一精准聚焦的形象，似乎比照片还要"真实"，镜厅效果是由玻璃的反射造成，混淆了观者对空间的感受。

超级写实主义 Super-realism

左：约翰·埃亨，《韦罗妮卡和她的母亲》，1988年
埃亨的雕塑肖像表现的是纽约南布朗克斯的居民，有时作品被装置在该地区建筑物的墙上。"作品的根基是，具有大众化基础的艺术，不仅是在吸引力方面，而且也在其来源和意义上……它可以意味着这里的某个东西，也可以是博物馆里的东西。"

对页：查克·克洛斯，《标志》，1978~1979年
查克·克洛斯创造这些形象的方法是，将一张照片转换到坐标方格上，然后用喷笔和极少的颜料一个方块一个方块地作画，以获得一种光滑如照片的表面效果。

翰·索尔特（John Salt, 生于1937年）；德国艺术家格哈德·里希特（Gerhard Richter, 生于1932年）和在汉堡的斑马组（Zebra Group）艺术家：迪特尔·阿斯穆斯（Dieter Asmus, 生于1939年）、彼得·纳格尔（Peter Nagel, 生于1942年）、尼古劳斯·斯托坦贝克（Nikolaus Störtenbecker, 生于1940年）和迪特尔马·乌尔里希（Dietmar Ullrich, 生于1940年）。这些艺术家以不同的方式工作，描绘了多种多样的题材，肖像、风景、城市景观、市郊、静物和中产阶级的闲暇场面。虽然当时人们认为他们的技术无个性、像是机器操作，但更仔细观察便可以发现，他们的作品和大多数表现主义的作品一样，有独特的个人品质。

使他们的作品如此新颖并风行一时的是它的方法，用那种方法表达的作品引起人们关注媒体形象的影响，像照片、商业广告、电视或电影，对我们认知现实的影响。这些作品，尤其是绘画作品，不是直接得自与真实世界的接触，而是来自真实世界的图像，提出了现实与虚幻的问题。超级写实主义绘画表现的不是生活，而是生活的双重去除，即生活形象的形象。这种双重欺骗，加上常常是细节锐不可当的力度，给作品平添了显然是非现实或超现实的特性，由此导致美国艺术史家和批评家威廉·塞茨（William Seitz）建议用术语"艺术求实主义"（artifactualism）作为合适的名称。

虽然超级写实主义的作品可以一起分组，但仔细观察便显现了技术和主题的特性。马尔科姆·莫利（Malcolm Morley）于1965年创造了术语"超级写实主义"，画出了像照片一样的画，主题是富裕的中产阶级和远洋巨轮，如《阿姆斯特丹在鹿特丹前面》（1966年）。他画的许多形象是取自明信片、快照、旅游招贴画和小册子，还经常加上白色的边饰，以致谢作品的来源，提升"艺术求实"的效果。

也许，最著名的超级写实主义艺术家是查克·克洛斯，他那些朋友和他本人的肖像画面大如广告牌，让他自己名声远扬。克洛斯用喷笔和极少量的颜料创造形象，完成光滑如照片的表面。他在创作的艰辛过程中很注意细节，可以明显看到，被画者面部的凸起、毛孔和头发，还保留照片上没聚焦区域。这种大尺度与"无人情味"技巧的结合，创造的形象立刻具有了纪念性，而且明显是克洛斯本人的风格。

与此相反，人类的形象很少直接在埃斯特斯的画中出现，虽然人物是由城市景观中的物体和周围环境或通过玻璃片中的反射来暗示的，这是他作品的标记。埃斯特斯和大多数其他超级写实主义画家不一样，他的作品是由一个场面的几幅照片组成，几个方面的组合形成统一的精准聚焦的形象，似乎比一幅照片还要"真实"。由反射的玻璃造成的镜厅效果，迷惑了观者对空间的认识，回避了什么是真实的、什么是真实性的问题。戈因斯的高速公路文化和大批量生产品的光滑形象，像小汽车、卡车、车型小餐馆和房车，也缺乏表现明显的人物形象，并充分显示了寂寞和孤独，使人联想到爱德华·霍珀（Edward Hopper）的作品（见*美国风情）。

奥德丽·弗拉克（Audrey Flack）以她的虚荣心复活的一些形象最为闻名，那些形象非但没有证实照片的中立性，反而特别探索了它们情绪的、怀旧的和象征的联想。她的静物场景，色彩淋漓尽致，制作尽善尽美，往往把女性虚荣心和提醒死亡的物体结合在一起，令人在自我陶醉和物质主义的冥思苦想中惴惴不安。

格哈德·里希特的"照相绘画"，原型是在报纸、杂

超级写实主义　Super-realism

志或他自己的快照里"发现的"照片。他将它们转换到画布上，并用干刷子刷，使之成为颗粒状，故意造成业余摄影的瑕疵。他的柔和聚焦、浪漫的景观形象、人物、室内装饰、静物和抽象，似乎调和了绘画与摄影、抽象与幻象，把注意力吸引到绘画和摄影曲解我们感知真实性和过去作品的方法上来。

超级写实主义的技术既被运用于雕塑，又被运用于绘画。有一篇评论总结了美国艺术家杜安·汉森（Duane Hanson，1925~1996年）和约翰·德安德烈亚（John De Andrea，生于1941年）的"真实主义雕塑"的影响："抽象主义以前已被攻击过多次了，但是从来不彻底。"两位雕塑家都从生活中铸型，安德烈亚的裸体雕塑是年轻、有魅力的完美典型，而汉森表现的是不同类型的普通美国人群，比如《旅游者》（1970年），可以被解读为纪实或幽默的自我意识。他的人物是直接浇铸的，用聚酯纤维和玻璃纤维制作，并让它们穿上衣服，其效果足以乱真，令人赞叹。

其他一些更近期的雕塑家，也可以称作超级写实主义艺术家，如美国的约翰·埃亨（John Ahearn，生于1951年）、利戈贝托·托里斯（Rigoberto Torres，生于1962年）和在伦敦的澳大利亚雕塑家罗恩·米克（Ron Mueck，生于1958年）。埃亨和托里斯的浮雕肖像，表现的是纽约的南布朗克斯的居民，以齿科塑料模型做成，人物形象取自邻近地区的人物，然后用玻璃纤维铸型，再涂上颜色。他们在美术馆里展出以引起轰动，还把它们装置在邻里建筑物的墙上，简直变成了环境的一部分。

埃亨和托里斯的雕塑记录一个特定时间、地点的特别人物，而米克的雕塑则探索更普遍的类型。事实上，米克的作品不是从真人直接塑造的，而是以亲朋好友为模特，并用泥土做成。作品出奇的逼真，然而不是极小，就是超大；这样的效果提高了人物情感上的特色，并给观者一种爱丽丝或格列佛漫游奇境的印象。《鬼魂》（1998年）那个高7英尺、穿宽松泳衣、前青春期的女孩形象，有力地传达了一个青春少女所能体验的羞涩和自我意识。

Key Collections
Fine Arts Museums of San Francisco, San Francisco, California
National Gallery of Scotland, Edinburgh, Scotland
Tate Gallery, London
Whitney Museum of American Art, New York

Key Books
C. Lindey, *Superrealist Painting and Sculpture* (1980)
L. K. Meisel, *Photo-Realism* (1980)
M. Morley, *Malcolm Morley* (exh. cat., Tate Gallery Liverpool, England, 1991)
R. Storr, et al., *Chuck Close* (1998)
A. Rorimer, *New Art in the 60s and 70s* (2001)

反设计　Anti-Design

> 我们已经认定忽视腐朽的包豪斯形象，
> 它是对功能主义的一种侮辱。
> 阿基格拉姆（Archigram），1961年

反设计、激进设计和反向设计，是1960年代和1970年代用来描述一些"非主流"建筑和设计实践的术语，尤其是指英国的阿基格拉姆和意大利的阿基祖姆工作室以及超级工作室（Superstudio）。像他们同时代的人一样（见*后现代主义），这些反设计者排斥崇高的现代主义原则（见*国际风格），尤其反对将物体的美学功能抬高到社会和文化作用之上。他们对设计传统提出质疑，挑战大企业和政治家的影响，以激进和幻想的方式处理个人需要。

这些群体中最早的是阿基格拉姆（1961~1974年），成员有年轻的伦敦建筑师彼得·库克（Peter Cook，1936年生）、戴维·格林（David Green，生于1937年）、迈克尔·韦布（Michael Webb，生于1937年）、罗恩·赫伦（Ron Herron，1930~1994年）、沃伦·乔克（Warren Chalk，1927~1987年）和丹尼斯·克朗普顿（Dennis Crompton，生于1935年）。这个名称是建筑和电报两个单词的缩写，向新一代传达了一种紧急信息的观念。他们的独创性在现代主义先驱的乌托邦幻想里有过先例，比如布鲁诺·陶特（Bruno Taut）和玻璃链（见工人艺术协会），他们的思想受到一些当代发展的影响，也就是雷纳·班纳姆（Reyner Banham）有影响的著作《第一机器时代的理论和设计》（1960年）、U·康拉茨（Conrads）和H·G·斯珀利奇（Sperlich）的《梦幻建筑》（于1963年在英国发表）、康斯坦特（Constant）的新城市幻想

反设计 Anti-Design

（见 * 情境主义国际）和理查德·巴克敏斯特·富勒（Richard Buckminster Fuller）对旅游和居住（见 * 新达达）的创新思想。阿基格拉姆吸收了这些影响，在第二机器时代的计划里包括了消耗性、循环利用、便携性以及个人选择性。由于没有任何一位开发商和银行家相信，阿基格拉姆的未来幻想（既是技术性又是田园牧歌式的移动世界）可以盈利，所以他们的建筑作品只好以绘画、拼贴和模型形式呈现。不过，他们的一些方案，如《7》（1963 年）、《插入式城市》（Plug-in City，1964~1966 年）和《库什克尔》（Cushicle，一种充气的套房，包括水、食物、收音机和电视，1966~1967 年），在国际上启发了人们的灵感，如作家迈克尔·索金（Michael Sorkin）所说：把"乐趣"放回到"功能主义"中去。

阿基祖姆（Archizoom）这个名称是对阿基格拉姆明确表达敬意，它和超级工作室都是在 1966 年成立于佛罗伦萨。阿基祖姆（1966~1974 年）的成员包括安德烈亚·布兰齐（Andrea Branzi，生于 1939 年）、吉尔贝托·科雷蒂（Gilberto Corretti，生于 1941 年）、保罗·德加内洛（Paolo Deganello，生于 1940 年）、达里奥（Dario）和卢恰·巴尔托里尼（Lucia Bartolini）以及马西莫·莫罗齐（Massimo Morozzi）。超级工作室（1966~1978 年）的成员包括克里斯蒂亚诺·特拉尔多·迪弗兰恰（Cristiano Toraldo di Francia）、亚历山德罗（Alessandro）和罗伯托·马格里斯（Roberto Magris）、皮耶罗·弗拉斯内利（Piero Fransinelli）和阿道夫·纳塔利尼（Adolfo Natalini）。埃托雷·索特萨斯（Ettore Sottsass，见后现代主义）和乔·科隆博（Joe Colombo，1930~1971 年）也是意大利反艺术设计家的重要人物。他们接受了 * 波普艺术、粗俗作品和风格复

兴（例如：* 装饰艺术和 * 新艺术运动），他们设计的家具，像阿基祖姆设计的《密斯椅子》（1969 年）一样让人不敢恭维，这件作品对在 1950 年代意大利流行的"优秀设计"和"优秀品位"的特定观念提出了质疑（见 * 有机抽象）。他们还构想了未来灵活城市的规划，在灵活城市中，技术将使流动人口从雇佣劳动的约束中解放出来。

所有这三个团体 1970 年代都解散了，部分原因是经济萧条的结果，还有部分原因是因为误用新技术造成的幻灭。但是，这些影响都得到了应有的重视。这种实验和技术创新中的快乐，在 * 高技运动和一直排斥正统现代主义的后现代主义作品中体现出来。对都市环境动态的密切关注，是许多当代建筑师的象征，比如荷兰人勒姆·库尔哈斯（Rem Koolhaas，生于 1944 年）。原初的反设计主义者的影响，也可以在最近集体参与的都市更新方案中感觉到。比如全是妇女成员的伦敦建筑/艺术事务所（Muf，成立于 1993 年）和荷兰景观设计规划集团（West 8，成立于 1987 年）。当代设计者的挑战，现在不只是形式设计的挑战，也是促进或编排公共空间自然流动和使用的挑战，这也许构成了反设计主义的最大遗产。

Key Collections
FRAC Centre, Orléans, France
Malaysian Exhibition, Commonwealth Institute, London
Museum of Modern Art, New York

Key Books
P. Cook, *Experimental Architecture* (1970)
A. Branzi, *The Hot House: Italian New Wave Design* (1984)
D. A. Mellor and L. Gervereau (eds), *The Sixties, Britain and France, 1962–1973: The Utopian Years* (1996)
B. Lootsma, *SUPERDUTCH: New Architecture in the Netherlands* (2000)

罗恩·赫伦，《行走的城市方案》，1964 年
回忆了 20 世纪早期建筑师的无法实现的方案，阿基格拉姆的设计师赫伦的空间时代移动城市，也向许多人建议生存的技术。他的巨大、尖端的舱体轰隆隆地驶过核打击之后的城市废墟。

表面支撑 Supports–Surfaces

> 重要的不是形式而是思想，即抽象的精神。
> 诺埃尔·多拉（Noel Dolla），1993 年

表面支撑是由一群年轻的法国艺术家组成，他们大约从 1966 年到 1972 年在一起展出，那是一个法国及其殖民地发生激烈政治变化的时代，有印度和越南战争，对美国文化帝国主义的侵蚀感到不安。他们决心参与到革命的社会变化中去（大多数团体是毛主义者），他们将绘画的行动解构为基本属性，即画布和绷框（把画布绷在上面的框子），他们要松绑艺术市场对作品的掌控，消除具有象征性和浪漫性质的艺术。

他们还在作品中运用非同寻常的材料，如鹅卵石、岩石、蜡染布和纸板；他们将色彩直接与支撑（不管是画布或绷框）融合；将作品卷滚、折叠、包装、压扁、燃烧、染色并放在阳光下晾晒；展览时直接将作品放在地面上或将它们挂起，既不用绷框也不用画框。

该组主要成员有：达尼埃尔·德泽兹（Daniel Dezeuze，生于 1942 年）、帕特里克·塞图尔（Patrick Saytour，生于 1935 年）和克劳德·维亚莱（Claude Viallat，生于 1936 年），但在办展览时，该小组里还加入了若干名年轻的法国艺术家：弗朗索瓦·阿纳尔（François Arnal，生于 1924 年）、皮埃尔·布拉利奥（Pierre Buraglio，生于 1939 年）、路易斯·凯恩（Louis Cane，生于 1943 年）、马克·德瓦德（Marc Devade，1943~1983 年）、诺埃尔·多拉（Noël Dolla，生于 1945 年）、托尼·格朗（Toni Grand，1935~2005 年）、贝尔南·帕热斯（Bernard Pagès，生于 1940 年）、让-皮埃尔·潘瑟曼（Jean-Pierre Pincemin，1944~2005 年）和文森特·比乌莱斯（Vincent Bioulès，生于 1938 年），他们于 1970 年在巴黎城市现代艺术博物馆举行的 ARC 展上（Animation, Recherche, Confrontation，即：动画、探索、对抗），才迟迟给这个画派起了名字。

他们的部分计划是使艺术非神秘化，并使艺术更接近普通人。克洛德·维亚莱实事求是地描述了艺术家的工作："德泽兹画画，绷框没有帆布；我画画，帆布没有绷框，而塞图尔画画，绷框的形象在帆布上。"每当具象被认为是革命的政治风格时（见 *社会主义现实主义），这个小组就变得非同寻常，甚至故意挑衅，它喜欢抽象。在某种程度上，他们是在收回乌托邦式的议题，或者抽象先驱们的"精神"（见 *构成主义、*风格派和 *具体艺术）。他们还挑战美国批评家克莱门特·格林伯格（Clement Greenberg）对现

代艺术形式主义的解释（见 *后绘画性抽象）。

像许多概念艺术和贫穷艺术的艺术家一样，使用极简主义或形式主义艺术的语言以颠覆艺术，这个画派拒绝把画家当成"天才"形象，拒绝艺术作为"特殊"的东西，即专门为精英保留的东西。相反，他们把他们的艺术带给人民，在传统艺术圈外的小镇，尤其是在法国南部，举办了无数露天展览。不过他们没有幻想"人民"会理解他们的目标，因此煞费苦心地从理论上说明和解释他们的作品，并辅助以许多招贴画和专题文章。

这些艺术家还求助于其他一些学科，如语言学和精神分析学，就如他们所说："科学不应置身于思想体系之外"，这些艺术家希望对绘画本身产生批判性的审查效果，包括其历史、所使用的材料及其结构。他们的杂志《绘画/理论手册》（Peinture/Cahiers Theoriques），作为这个团体的喉舌成立于 1971 年，对画派作了理论上的定位，并向一些概念主义艺术家靠拢，譬如与艺术和语言画派的那些联系。不过，他们的艺术与他们的理论，从来就是两码事儿。在某种意义上，他们的作品是一种融合，把形式主义对绘画的承诺，概念主义对"思想"的承诺，以及社会主义对政治变革的承诺，融合在一起。

在让·富尼耶美术馆（Jean Fournier）的展览，1971 年 4 月 15~22 日
这次展览展出了德泽兹、塞图尔、瓦朗西（Valensi）和维亚莱的作品，强调了他们的结构的技艺和技能。不是所有的作品都在美术馆里展出；其实，该小组的作品以室外展出闻名。

很高的期望和不同的政治议题相结合，很快威胁了表面支撑小组的凝聚性。1971年6月，许多艺术家从中退出，最后一次表面支撑展览于1972年4月在斯特拉斯堡展出。虽然这个画派存在的时间短暂，但对法国艺术领域的影响很大，并且继续显示它的影响。1990年代见证了他们的思想在法国之更广泛的传播。1998年，他们的作品在纽约古根海姆博物馆的重要展览上参展，一次巡回联展把他们的作品带到罗马的展览广场（1999年）和芬兰的珀里（Pori）艺术博物馆（2000年）。1999年，在伦敦的吉姆佩尔·费尔斯（Gimpel Fils）美术馆举行了一次会议和展览，使许多艺术家汇聚一堂，这些艺术家帮助把表面支撑画派的作品和思想展现给新的观众。

Key Collections
ARC, Musée d'Art Moderne de la Ville de Paris, Paris
Centre Georges Pompidou, Paris
Museé d'Art Moderne, Saint-Etienne, France

Key Books
D. A. Mellor and L. Gervereau (eds), *The Sixties, Britain and France, 1962–1973: The Utopian Years* (1996)
S. Hunter, 'Faultlines: Buraglio and the Supports/Surfaces – Tel Quel axis', *Parallax*, vol. 4, no. 1 (January 1998)
M. Finch, 'Supports/Surfaces', *Contemporary Visual Art Magazine*, no. 20 (1998)

视频艺术　Video Art

> 正如拼贴技术取代了油画颜料，阴极射线将会取代油画布。
> 白南准（Nam June Paik）

在1960年代，当 *波普艺术家把大众文化中的形象引进美术馆时，运动和声音技术正在得到探索（见 *运动艺术和 *声音艺术），一群艺术家采用了最有力的新型大众媒介：电视。从1959年起，*激浪派艺术家沃尔夫·福斯特尔（Wolf Vostell，1932~1998年）和韩裔美国艺术家和音乐家白南准（1932~2006年），开始将电视纳入装置作品。然而，视频艺术的象征性诞生，是后来在1965年才发生的，那年，白南准买了索尼的新式便携式摄像机，第一代视频艺术家挪用了电视语言的丰富句法：自发性、非连续性、娱乐性，在许多情况下，暴露这样一种文化上强有力媒介的危险。尤其是白南准，将媒介服从于他那玩世不恭的才智，他说："我使技术荒谬。"

视频艺术的发展受到过几个思潮的影响，在白南准的视频作品《被关在笼子中的马歇尔·麦克卢汉》（1967年）

贝尔·薇奥拉，《南特三联画》，1992年
两个主题，生与死，及其形式，三联画，是欧洲基督教艺术传统的核心，也是许多世纪的旧东西，但是由视频来替代绘画，在观者之中引起不同的一系列反响。

和《向约翰·凯奇致敬》（1973年）中，艺术家向两位重要人物致敬。先锋作曲家约翰·凯奇（John Cage，另见 * 新达达、* 表演艺术和 * 激浪派），是首先倡导将新技术使用于艺术的人之一。加拿大作者马歇尔·麦克卢汉（Marshall McLuhan，1911~1980年）在《理解媒介：人的延伸》（1964年）中提出，改变交流手段已经改变了观念本身，从视觉的方向朝多感官的方向改变。他写道："艺术的工作不是去储存体验的片刻，""而是去探索不易为视线所看见的环境。"对麦克卢汉而言，就像他引用过的威廉·布莱克（William Blake）的作品那样，艺术是一种方法，"联合所有人类的能力，去追求想象力的统一"。"媒介就是信息"已经变成了他的著名口号。

早期的视频艺术家，把全球通信理论与大众文化元素相结合，制造录像带、单频道和多频道作品、国际卫星装置和多显示器雕塑。白南准经常和其他艺术家合作创作作品，尤其是和先锋派大提琴家夏洛特·穆尔曼（Charlotte Moorman，1933~1991年）合作。在作品《活动雕塑的电视胸罩》（1969年）中，白南准和他的合作者让·穆尔曼演示构图，让她穿上由两台微型电视机构成的"胸罩"，不久便被人叫做"紧身衣"，胸罩上面的图像随音乐不同的音调而变化。

到1960年代末，商业画廊开始支持视频艺术。1969年，在纽约的霍华德·怀斯画廊（Howard Wise Gallery）主办了一次里程碑式的展览，题为"电视作为创造性的媒介"，其中包括《活动雕塑的电视胸罩》，还有艾拉·施奈德（Ira Schneider，生于1939年）、弗兰克·吉勒特（Frank Gillette，生于1941年）、埃里克·西格尔（Eric Siegel，生于1944年）和保罗·瑞安（Paul Ryan，生于1943年）的作品。霍华德·怀斯（Howard Wise，1903~1989年）接着成立了电子艺术混录（EAI，即 Electronic Arts Intermix），为艺术家们提供磁带发送服务和剪辑设施。EAI 现在拥有美国最重要的视频艺术收藏之一。公共电视台，像波士顿的 WGBH 也支持视频艺术，一种创造性的关系很快在艺术家和商业电视之间成长起来。许多技术和特殊效果，在电视和音乐视频中，尤其是在后期制作中，如今已是很普遍，艺术家白南准和丹·桑丁（Dan Sandin，生于1942年），是最早发明它们的人。桑丁于1973年开发了桑丁图像处理器（Sandin Image Processor，即 IP），把视频图像变成电子化，并探索色彩的动态。其他早期视频艺术家和技术先驱，包括斯坦纳（Steina，生于1940年）的夫妻团队和伍迪·瓦苏尔卡（Woody Vasulka，生于1937年），他们开发了许多电子装置来援助艺术家，包括数码图像发音矫正器。随着新制作艺术的发展，视频艺术作为新产品技术的开发，就越来越尖端。

新媒介具有灵活性和私密性，有了这些性质，新媒介可以陈述女性特定的问题，也许正由于此，新媒介吸引了众多妇女，其中有达拉·伯恩鲍姆（Dara Birnbaum，生于1946年）、安娜·门迪耶塔（Ana Mendieta，1948~1985年）、阿德里安·派珀（Adrian Piper，生于1948年）、乌尔丽克·罗森巴赫（Ulrike Rosenbach，生于1943年）和汉纳·威尔克（Hannah Wilke，1940~1993年）。就像表演艺术家琼·乔纳斯（Joan Jonas，生于1936年）所解释的：“用视频来工作，使得我能够发展自己的语言……。视频是某种让我爬进去，并让我置身其中，探索作为空间的元素。”较年轻的一些女视频艺术家，像皮皮洛蒂·里斯特（Pipilotti Rist，生于1962年）、埃米·詹金斯（Amy Jenkins，生于1966年）和亚历克丝·巴格（Alex Bag，生于1969年）将这个传统继续了下去。伊朗的史林·乃沙特（Shirin Neshat，生于1957年）在作品《骚乱》中，为她的国家中不同地位的男人和女人制作了一个令人心酸的纪念品。

视频艺术家运用了信息技术的工具，从而削弱了媒介陈规旧习的权威，无论是性别的、性欲的或种族的。美国艺术家马修·巴尼（Matthew Barney，生于1967年）在他五部分史诗般的作品《克里马斯特循环》（Cremaster Cycle，又译《悬丝循环》，1994~2002年）里，对男性身份和快乐的问题作了探索，同时布里顿·史蒂文·麦奎因（Briton Steve McQueen，生于1969年）提供的是更复杂、更敏感的对男性黑人的表现，而不是主流媒介中传统的二维空间的描述。事实上，视频艺术吸引了范围极广、带着不同目的的实践者，而且，视频艺术能够包括威廉·韦格曼（William Wegman，生于1943年）幽默的叙述性速写和丹·格雷厄姆（Dan Graham，生于1942年，另见 * 目的地艺术）的镜像建筑环境，就像轻而易举地包括加里·希尔（Gary Hill，生于1951年）的言语–视觉游戏或加拿大的斯坦·道格拉斯（Stan Douglas，生于1960年）的分屏画面并置一样。

1980年代，世界上一些重要博物馆和大学里出现了视频基金和新媒体系。同时，新一代专门从事视频制作的艺术家开始出现。他们的作品逐渐发展得更加精致，艺术家的角色发生了很大的转变。早期的作品，往往表现艺术家

以表演者的角色出现，或者表现在照相机后面的艺术家，但现在，艺术家承担了制作者或剪辑师的角色，在后期制作中精心组织作品的意义。贝尔·薇奥拉（Bill Viola，生于1951年）制作了精致的大型视频装置场面和事件，常常是极为私密、情绪化的体验，如心脏手术、出生或死亡。

从1980年代后期，视频与计算机的融合得到发展，随着投影技术的进步，引起了更大、更复杂的视频艺术创造。视频从黑盒子中的解放，容许薇奥拉更具纪念性的投射作品，如《没有海岸的海洋》（2007年），也使美国的托尼·奥斯勒（Tony Oursler，生于1957年）的作品具有新颖性，他把无精打采的物体投射在正在与之直接说话的观者的脑袋上，使物体活了起来。他的作品可以是喜剧的、辛酸的或者偶尔是恐怖的，在伦敦海沃德画廊（Hayward Gallery）"壮观的身体"展上，那头会说话的公牛的睾丸，使看到它的儿童感到不安。在同年一个规模更大的作品《有影响的机器》里，奥斯勒将他的投影作品转到户外环境，把伦敦的苏活（Soho）广场变成了一个"心理景观"。会说话的树木和建筑，以及说着话的头在一阵阵烟雾、光线、声音和幽灵中出现，发挥了有力的综合效果。

Key Collections

Electronic Arts Intermix, New York
Museum of Modern Art, New York
Tate Gallery, London
Whitney Museum of American Art, New York

Key Books

D. Hall and S. J. Fifer (eds), *Illuminating Video: An Essential Guide to Video Art* (1990)
L. Zippay, *Artist's Video: An International Guide* (1992)
B. London, *Video Spaces: Eight Installations* (1995)
M. Rush, *New Media in Late 20th-Century Art* (1999)
C. Meigh-Andrews, *A History of Video Art: The Development of Form and Function* (2006)
S. Howarth, *Film and Video Art* (2009)

对页：白南准，《全球的套路》，1973年
白南准说："我使技术荒谬"。像他一样的第一代视频艺术家，恰当地运用了电视语言的丰富句法，自发性、非连续性、娱乐性，目的是暴露这样一种文化上强有力媒介的危险。

上：托尼·奥斯勒，《有影响的机器》，2000年
奥斯勒的室外投射作品，将伦敦的苏活（Soho）广场变成了一个"心理的风景"，唤醒了那个场地的"灵魂"，有会说话的树木和建筑，绿野仙踪似的在说话的头、光线、声音和幽灵，产生出大型室外众仙下凡会那种可怕的激动。

大地艺术　Earth Art

> 为什么不把作品放在外面，并进一步改变用语呢？
> 罗伯特·莫里斯（Robert Morris），1964年

1960年代后期出现的大地艺术，也称为土地艺术（Land Art）或大地作品（Earthworks），是在材料和场地方面扩展艺术领域的许多潮流之一。大地艺术不像波普艺术，用包容都市文化的方法排斥传统，大地艺术迁移出城市，将环境作为它的材料。它是和人们对生态日益增长的兴趣及污染和消费主义的觉悟同步发生的。用1969年在《美国的艺术》中引用的一位心理分析学家的话来说，大地艺术是"逃离城市的愿望的表现，由于城市正在吞噬我们活着的人，在还有一些人活着的时候，大地艺术或许是人们对空间和地球的一种诀别。"在某种意义上，大部分大地艺术是一种保存的形式，因为如果一片土地被像艺术品一样供奉起来，它就会免遭开发。这不仅是保护环境的一种愿望，也是人类的精神：大地艺术的作品往往清晰地唤起了考古学遗址的灵性，像北美土著居民的墓地、巨石阵、麦田怪圈，以及烙刻在英国群山上的巨大人形。

迄今为止，许多大地艺术家都是英国人和美国人，其影响可以从一种强烈的景观传统（就英国艺术来说）和西方的浪漫史（就美国艺术来说）中看到。大地艺术最早出现的美国，领军人物包括索尔·莱威特（Sol Lewit，1928~2007年）、罗伯特·莫里斯（生于1931年）、卡尔·安德烈（Carl Andre，生于1935年）、克里斯托（Christo，生于1935年）和珍妮－克劳德（Jeanne-Claude，1935~2009年）、沃尔特·德玛丽亚（Walter De Maria，1938~1973年）、丹尼斯·奥本海姆（Dennis Oppenheimer，生于1938年）、理查德·塞拉（Richard Serra，生于1939年）、玛丽·米斯（Mary Miss，生于1944年）、詹姆斯·特里尔（James Turrell，生于1943年）、迈克尔·海泽（Michael Heizer，生于1944年）以及艾利斯·艾科克（Alice Aycock，生于1946年）。在欧洲，重要的大地艺术家有英国艺术家理查德·朗（Richard Long，生于1945年）、哈米什·富尔顿（Hamish Fulton，

生于1946年）和安迪·戈兹沃西（Andy Goldsworthy，生于1956年）以及荷兰艺术家杨·迪波茨（Jan Dibbets，生于1941年，另见*目的地艺术）。

这些先驱中的某些人，也与*极简主义有关系。的确，大地艺术可以看成是极简主义作品的延伸：极简主义面对的是美术馆的空间，而大地艺术面对的是大地本身。他们的许多作品，确实也运用了极简主义的几何语言，无论是呈现在土地上的巨大雕塑形式（艾科克迷宫一样的建造物或霍尔特的建筑作品），或是在土地上做的纪念性的雕塑形式（玛丽亚的切入地面或海泽和特里尔的开挖）。另外一些作品使用照片、图表或书面文本来记录在土地上的暂时介入，与*概念艺术关系密切（玛丽亚、迪波茨、富尔顿、戈兹沃西、莱威特、朗和奥本海姆）。还有一些作品显示出在废物利用和再生使用方面的兴趣，与废品艺术（见*装配）和*贫穷艺术有相同主题。

大地艺术作为一个运动，是随着1968年纽约德万美术馆的"大地艺术作品"展而确立的。展览的组织者是史密森（Smithson），展览包括一些作品的照片记录文献，比如莱威特的《洞里的盒子》（1967年），那是在荷兰波吉克的菲瑟住宅（Visser House, Bergeyk）的地下掩埋的一个金属盒子；以及玛丽亚的《画一公里长的线》（1968年），即在加利福尼亚的莫哈韦沙漠（Mojave Dea.）上的两条直的粉笔线。随后，在纽约伊萨卡的康奈尔大学艺术博物馆举行"大地"艺术展。这家美术馆馆长弗吉尼娅·德万（Virginia Dwan，另见*波普艺术）是大地艺术家们的早期赞助者，没有她的赞助，许多大地艺术作品不会得到实现。自1974年以来，迪亚艺术基金会（Dia Arts Foundation，现在是迪亚艺术中心）也资助了大地艺术项目。

大地艺术的场地，一般都在远离人烟之处。理查德·朗在长途跋涉的地方作了实录，像北欧地区拉普兰（Lapland）或喜马拉雅山这样的地方。在跋涉过程中，他用手边的材料岩石或木材，构筑线条或土墩，以邀请观者们通过这些有情调的不毛之地，想象性地重构其过程。由于美国有尚未遭到破坏的领域，而且庞大无比，有可利用性，许多具

对页：沃尔特·德玛丽亚，《闪电地带》，1977年
动态的风景是《闪电地带》的主要因素，即使没有闪电，作品也突出了大自然的强大力量，因为那些柱子在清晨的光线里闪烁，在正午的强光下消失。

上：罗伯特·史密森，《螺旋防波堤》，1970年
20年的租赁权确保了史密森最著名作品的创造，用黑玄武石和泥土造的一条螺旋状道路，展现在犹他州大盐湖的水中，水藻和化学废物使它呈现红色。

大地艺术 Earth Art

克里斯托和珍妮 – 克劳德，《包裹海岸，澳大利亚，小海湾》，1969 年
这件作品中运用了 100 万平方英尺（9.3 万平方米）的防侵蚀织物和 36 英里（58 公里）的聚丙烯绳子。从 1969 年 10 月 28 日起，在所有材料被移除之前，这个海岸的包裹状态维持了 10 个星期。

有纪念性的大地艺术作品，都是在沙漠、山峦和美国西南部的大草原上。例如海泽，他 1967 年放弃了绘画，一头扎向西部，寻找"沙漠中那种未经触动的、宁静的、有宗教气息的空间，也就是艺术家们想方设法要放进他们作品中的那种空间"。海泽出身地理学家和考古学家的家庭背景，自从转变方向以来，足迹遍布埃及、秘鲁、玻利维亚和墨西哥的无数古代遗迹，制作了《双重否定》（1969~1970 年），从内华达的弗吉尼亚河台地，挖出一个长三分之一英里的沟渠，规模更宏大的作品是《城市》，始作于 1970 年，当时德万在内华达花园谷的一个荒无人烟的地方，为它买下了一块地。该作品的第一阶段包括《综合体一》（1972~1974 年）、《综合体二》（1980~1988 年）和《综合体三》（1980~1999 年），建造时间历时将近 30 年。海泽于 2000 年开始第二阶段的建造。

罗伯特·史密森最著名的作品《螺旋防波堤》（1970 年），位于犹他州大盐湖的一个废弃工业场地上。在德万的资助下，他将石油勘探者破坏了的工业废地，变成了所有大地艺术中也许是最著名、最浪漫的作品。史密森为一些主题所着迷，诸如熵的物理概念，或"反方向进化"，大自然的自我破坏以及自我修复过程，和废物回收再利用的可能性。《螺旋防波堤》探索的就是这样的主题，它是一个将大自然因废弃再利用作为艺术的作品，在没有介入的情况下，它也会渐渐被自然的侵蚀所改造。湖水表面涨落起伏，意味着《螺旋防波堤》在大多数情况下是被吞没的，只是偶尔像浮雕一样现出水面。人们对它的全部了解，几乎都是通过照片和早期为它制作的一部电影。

沃尔特·德玛丽亚是另一位有重大影响的大地艺术家。1977 年，迪亚艺术中心委托他创作了两件作品：《在纽约的地球房间》和《闪电地带》，也是他最著名的作品。《在纽约的地球房间》是一个在一尘不染的都市白色美术馆空间里的室内泥土雕塑，材料是肥沃的黑褐色的泥土，重达 28 万磅（合 12.73 万 kg），它将乡村的肌理和扑鼻的香气带进城市。《闪电地带》是在新墨西哥州群山环抱的高地沙漠地带，由 400 根不锈钢柱子构成，以地图上的坐标方格形式排列，每个间距长 1km，宽 1mi。这些柱子呈针尖状，以迎接该地区夏日常有的暴风雨中的闪电。用德玛丽亚的话来说："孤立是大地艺术的根本。"

克里斯托和他的伴侣珍妮 – 克劳德，从 1960 年开始工作，取得了丰硕的成果，他们一起制作了巨大的暂时性环境作品，有都市也有乡村作品（见装置艺术）。克里斯托自早期生涯起，他的巨大主题就一直是包装或覆盖物体，作为一种暂时让这些物体改观的方式。作品的制作规模真是巨大，体现出令人震惊的奇观场面和不畏艰险的努力。他们共同努力的大规模著名作品包括《包裹海岸，一百万平方英尺，澳大利亚，悉尼，小海湾》（1969 年）、《山谷帐幕，科罗拉多州，赖夫尔》（1970~1972 年）、《飞奔的栅栏，加利福尼亚的索诺马和马林县的海岸》（1972~1976 年）、《环罩岛屿，佛罗里达州，大迈阿密，比斯坎湾》（1980~1983 年）、《日 – 美的伞》（1984~1991 年）、《纽约市中央公园，门》（1979~2005 年），在制作这些作品的过程中，他们从项目的资助（克里斯托不接受委托制作，都是从草图和作品模型等的出售中筹集资金）到合法批准的谈判，乃至作品的实施都是靠自己的努力。一旦作品完成之后，他们便在市场之外操作，因为这些作品不能买卖，并且是所有人都能自由观看的。

大部分大地艺术的概念性和暂时性的特点，意味着它往往只能通过实录来知晓。创作场地的遥远或作品的难以保存，都意味着许多作品都要首先通过照片来了解。不过，情况正在发生变化，人们在作出巨大的努力来保存这些成为永久性的场地，并提供更好的设施来使人们接近它们。

Key Collections
Dia Center for the Arts, Beacon, New York
Tate Gallery, London

Key Sites
W. De Maria, *Lightning Field*, Catron County, New Mexico
M. Heizer, *Double Negative*, Overton, Nevada
N. Holt, *Sun Tunnels*, Great Basin Desert, Utah
R. Smithson, *Broken Circle/Spiral Hill*, Emmen, the Netherlands
R. Smithson, *Spiral Jetty*, Great Salt Lake, Utah
R. Smithson and R. Serra, *Amarillo Ramp*, Amarillo, Texas
J. Turrell, *Roden Crater*, Sedona, Arizona

Key Books
J. Kastner (ed.) and B. Wallis, *Land and Environmental Art* (1998)
S. Boettger, *Earthworks: Art and the Landscape of the Sixties* (2002)

场地作品　Site Works

> 我是为了一种艺术……
> 这种艺术除了一屁股坐在博物馆里之外，还要干点别的。
> 克拉斯·奥尔登伯格（Claes Oldenbury），1961 年

自 1950 年代以来，艺术家们创造的作品对环境脉络特别感兴趣，他们把艺术搬出博物馆，送进大街和乡村（见 *激浪派、*概念艺术和 *大地艺术）。在整个 1960 年代，"特定场地"这个说法越来越多地用来描述 *极简主义、大地和概念艺术的作品，像汉斯·哈克（Hans Haacke，见概念艺术和 *后现代主义）和丹尼尔·布伦（Daniel Buren，生于 1938 年）的作品。

在同一时期，开展起了一个社区艺术运动，这个运动所支持的信念是：艺术应当让更多人分享，而不是只让有特权的几个人独享。十年之后，这导致欧洲和美国的地方和国家政府来资助公共艺术项目。尽管不是所有这些项目都与它们的周围环境有关，但是对场地和环境脉络的兴趣，蔓延到公共艺术领域，其结果是场地作品的数量日益增多。特定场地作品，探索置身于此作品的物理环境脉络，可以是美术馆，城市广场或山头，所以场地本身就形成了作品不可或缺的部分。在公共艺术中，作品不再被视为一个纪念物，而是作为改善场地的手段，强调项目协同一体的性质，艺术家、建筑师、资助人和公众统一合作。

在 1977 年，美国公共艺术的最大资助人之一是美国服务总署（United States General Services Administration），有一个"艺术在建筑中"的计划，该计划委托 *波普艺术家克拉斯·奥尔登伯格（生于 1929 年）制作一个《棒球棒》雕塑，是个不锈钢的棒球柱子，从芝加哥的市中心拔地而起，高约 100 英尺（30 米）。这个《棒球棒》雕塑是场地作品创作方式的一个经典，它以切合实际的方式，完美地适应于它所在的地点（这个镂空的网格钢结构，使它能够经得住风尘的吹打而岿然不动），但在同时，它还暗指能够担当这个地区的特征，显示了当地钢铁工业和 *芝加哥学派的工程运动成就。从概念上讲，它不仅使人想起这个城市对民族的棒球娱乐的热爱，而且还夹带着一丝典型奥尔登伯格式的嘲笑，这个球拍做得很像警察的警棍，以暗示芝加哥历史上有暴力和腐败的名声。

理查德·塞拉，《倾斜的弧》，纽约，联邦广场，1981 年
塞拉本人承认，这件作品是制造了混乱，是故意这样的："我想把观看者的意识引到状况的现实中来：私人的、公众的、政治的、正式的、意识形态的、经济的、心理的、商业的、社会学上的、制度上的。"

如果说奥尔登伯格的《棒球棒》是"艺术在建筑中"计划的一个成功典范的话，那么理查德·塞拉（Richard Serra，生于 1939 年）的《倾斜的弧》，便是一个败笔。这个巨大的钢刀片雕塑，高 12 英尺（3.6 米），长 120 英尺（36.5 米），重 72 吨，于 1981 年立于纽约的弗利广场，是为联邦广场建筑综合体而作。在作品与场地的关系方面，这个刀片的优雅曲线与广场本身的装饰性设计相呼应，把人们的注意力吸引到曼哈顿统一的坐标网上来。从一开始，它就引起了相当大的争论。一方面，它受到评论家的赞扬，像迈克尔·布伦森（Michael Brenson），欣赏它自信地运用在轮船、汽车和火车上的本色钢材，它还代表钢铁工业在塑造美国方面所起的作用。如塞拉所说，虽然这个作品本身很重，但其意图却是要显得很轻，想在雕塑和空间之间，

场地作品 Site Works

场地作品 Site Works

以及雕塑和观看者之间表现一种微妙的均衡，当观者围绕它走动时，这种均衡也在变化。但是，对于这个广场的使用者来说，问题正出在围着它走动上。如果要穿越这个广场，这个"铁幕"就会迫使通勤的人绕个短弯路。虽然塞拉的部分目的，可能是要创造一个使人联想起在别处的那个发人深省的铁幕参照物，接着还是遭到了强烈的抗议，尽管塞拉在法庭上说，那已经是构思好了的，任何改动或重换场地，都会毁坏这个作品。然而，《倾斜的弧》最终还是在1989年的一个夜幕之下被搬走了。具有讽刺意义的是，同一年"另一个"铁幕——柏林墙也倒了。

虽说搬走《倾斜的弧》的决定使艺术界震惊，但在场地艺术的公众参与方面却获得了宝贵的经验。1980年代，公共艺术机构在欧洲和美国建立起来，促进艺术家、建筑师、公众、管理机构和资助机构的磋商，并向公共空间的使用者咨询。

场地艺术也碰到过敌对的态度，至少在一开始，人们对1980年代改变了巴黎的装置作品之一的态度是如此，那就是丹尼尔·布伦（Daniel Buren）做的《双盘》（Deux Plateaux，1985~1986年），它坐落在巴黎皇家宫殿的院子中。当这位革命的概念主义艺术家，将他那人人皆知的暂时装置、商标式的条纹柱搬到一个宏大的永久性场地时，引起了进步分子的大怒，他们谴责他卖身，同样它也引起了反对派的义愤，他们反对毁损一个受人喜爱的纪念物。不过，从此以后布伦的作品反而渐渐受到人们的欣赏，因为他将一个丑陋的停车场变成了一个神奇的公共空间。这些安放在地下沟槽上面的平顶条纹柱，将观者的视线引到巴黎皇家宫殿的柱子上，在夜里，上空的红绿灯产生出一种跑道的效果，蓝色的荧光灯把从地上升起的蒸汽照得五彩缤纷。

近年来，公共雕塑和特定场地作品，在欧洲和美国的城市日益普遍。1997年，德国明斯特市主办了"雕塑作品"展览，为此，70多个国际艺术家受邀前来参加将这座城市建设成一个雕塑公园的活动。英国自从开始有了国家彩票，对公共艺术项目的资助也有所增加，因此，场地作品随之大量增多。像别的地方一样，这些场地作品往往不是建在

对页：克拉斯·奥尔登伯格和库西·凡·布吕根（Coosje van Bruggen），《棒球棒》，1977年
奥尔登伯格注意到，一座建筑物颠倒过来就像一个"球棒均衡地安在把手上"，于是，他的《棒球棒》以球棒的形式，将这个地区的工业建筑转化成为一个愉快的象征。

下：丹尼尔·布伦，《双盘》，1985~1986年
各种高度的水泥和大理石柱子，光线和一条地下的人工溪流，改变了在巴黎的皇家宫殿的院子。起初，它受到很多批评，但久而久之，公众开始喜欢上这块地方。

265

贫穷艺术　Arte Povera

大都市，而是建在更有文化、更工业化和更政治化的富有挑战性的地区。实例之一，就是安东尼·戈姆利（Antony Gormley，生于 1950 年，另见 *目的地艺术）的《北方天使》（1998 年），坐落在英国东北部盖茨赫德的一座山上，山下从前是煤矿坑口的池子。这件作品用 200 吨钢做成，高度为 65 英尺（20 米），翼展为 177 英尺（54 米）。这座雕塑的物理场地是矿和山，它们使戈姆利想起"巨石丘"；再就是场所精神，即"工业的庆典和见证"，对这个纪念物的成功至关重要，这种精神使这块场地作为游览的场所被公众所接受，成为这个地区和人民的历史见证。

Key Sites
D. Buren, *Deux Plateaux*, Palais Royal, Paris
A. Gormley, *The Angel of the North*, Gateshead, England
C. Oldenburg, *Batcolumn*, Chicago, Illinois

Key Books
R. Serra, *Writings and Interviews* (1994)
G. Celant, *Claes Oldenburg and Coosje van Bruggen: Large-Scale Projects* (1995)
M. Gooding, *Public Art: Space* (1998)
Richard Serra Sculpture 1985–1998 (exh. cat., The Museum of Contemporary Art, Los Angeles, 1998)
Public Art: A World's Eye View: Integrating Art into the Environment (ICO, 2007)
A. Dempsey, *Destination Art* (2011)

贫穷艺术　Arte Povera

> 圆顶小屋和果实眼花缭乱，
> 石头在蓝色地平线上飞行，还有冰的融化和离奇的色彩。
> 杰马尔诺·切兰特（Germano Celant），1985 年

贫穷艺术这个术语是意大利策展人兼评论家杰马尔诺·切兰特（生于 1940 年）在 1967 年造出来的，涉及一群从 1963 年以来和他共事过的艺术家，意大利人乔瓦尼·安塞尔莫（Giovanni Anselmo，生于 1934 年）、阿利基耶罗－博埃蒂（Alighiero e Boetti，1940~1994 年）、皮尔·保罗·卡尔左拉里（Pier Paolo Calzolari，生于 1943 年）、卢恰诺·法布罗（Luciano Fabro，1936~2007 年）、马里奥·默茨（Mario Merz，1925~2003 年）、马里萨·默茨（Marisa Merz，生于 1931 年）、朱利奥·保利尼（Giulio Paolini，生于 1940 年）、皮诺·帕斯卡利（Pino Pascali，1935~1968 年）、朱塞佩·佩农（Giuseppe Penone，生于 1947 年）、米凯兰杰洛·皮斯托莱托（Michelangelo Pistoletto，生于 1933 年）、吉尔贝托·佐里奥（Gilberto Zorio，生于 1944 年）和希腊出生的珍妮斯·库奈里斯（Jennis Kounellis，生于 1936 年）。

贫穷艺术这个名字，暗指艺术家在 *装置、*装配和 *表演艺术中使用简陋的（或低劣的）、非艺术材料，像蜡、镀金青铜、花岗石、铅、无釉赤陶、布、尼龙、钢、塑料、

右：马里奥·默茨，《圆顶小屋》，1984~1985 年
该作品是用各种材料做成（板玻璃、钢、网、树脂玻璃和蜡），人们对它作了各种解释。杰马尔诺·切兰特对它的解释是："一座默茨圆顶小屋，是一个庇护所，生存者的大教堂，躲避艺术的政治，也遮风挡雨"。

对页：米凯兰杰洛·皮斯托莱托，《破布的金色维纳斯》，1967~1971 年
古典和当代形象的人物融合是大多数贫穷艺术作品的特征，正如皮斯托莱托作品的含糊性质所显示的那样，它提出了一个问题，那种理想化的、完美的过去比现在的色彩和混乱更可取吗？

贫穷艺术 Arte Povera

蔬菜、甚至活的动物等。这个名字不能太当真地从字面意思上去理解，因为所用的许多材料并不廉价，而且在其他学科中有丰富的传统。这些作品本身按奢侈程度分层，往往过分复杂，并常由引起美感的材料构成。这些艺术家不是来自意大利贫穷的南部地区，而是来自工业化的繁荣北部；他们的作品并不专注于贫穷的状况，而是突出抽象的概念，比如受积累物质财富的驱使，所带来的社会道德贫困。

在经济繁荣和艺术世界日益商业化的时期，切兰特和他所支持的艺术家们到达了成熟期。这是一个高度政治化的时期，1968年和1969年的学生和工人的动乱令人瞩目；如库奈里斯所评论的："在1962~1963年，我们就已经在做'1968年反叛者'做的事情了，1968年我们已经是知名的政治家了。"贫穷艺术，是意大利人对那个时代普遍精神的反应，由于艺术家们把艺术领域的边缘向外扩展，扩大材料的使用范围，并质疑艺术本身的定义和本性，质疑艺术在社会中的作用。贫穷艺术家们和那个时期的其他艺术家们，像*新达达、*激浪派、表演和*人体艺术家们，有着许多相同的兴趣。

贫穷艺术作品有下列特征：出其不意地并置物体或形象，使用差异悬殊的材料，融合过去和现在、自然和文化、艺术和生活。许多作品贯穿与历史的对话。皮斯托莱托的《破布的维纳斯》（1967年）是一个古典维纳斯的石膏复制品，高70英寸（180厘米），面对着一堆破布，作品反映了意大利社会的结构，在意大利，形而上绘画画家们的超现实并置，是日常生活的一部分。保利尼和库奈里斯解构了以前的信念，如古罗马和希腊的信念，为的是调查穿越时间后，所留存的象征意义和联系。库奈里斯在罗马拉蒂考画廊（Galleria l'Attico）的展览会上展出了作品《马》（1969年），有12匹活的马，用绳子拴在美术馆里，突显了自然（以马代表）和文化（美术馆），过去（马象征古典的过去）和现在（白色的美术馆）之间的关系。安塞尔莫的蔬菜和花岗岩石块的装配作品，显示了隐藏力量的效果，例如引力和腐朽，在1960年代后期，这个以不断增强的环保意识为标志的时期，是热门话题。法布罗的《意大利》系列作品，是用不同的丰富材料（镀金的青铜、毛皮或玻璃），做成意大利的地图浮雕，浮雕被倒悬挂起来，以吸引人们对意大利的经济和文化财富、对一个疯狂或混乱世界的注意。

马里奥·默兹的最著名作品是他的圆顶小屋，自从1968年以来，他一直在以各种材料进行建造。人们对这些作品有多种解释：作为对于过去失去人与自然相和谐的参照；作为对古代游牧部落的纪念，那些部落侵略过意大利，并以罗马盛极而衰的文化融合了野蛮文化；或者作为核毁灭之后，后启示录的生命幻象。在这种解释中，圆顶小屋是作为未来城市的完美居所，就像默兹的同胞意大利人在阿基祖姆和超级工作室（见*反设计）所想象的那样。

从一开始，切兰特是这个画派的组织者和理论家。他于1967年在杰诺阿的拉贝特斯卡美术馆举办了第一次展览并写下了宣言《贫穷艺术：游击战的笔记》，这个宣言同时在杂志《闪光艺术》中发表。他强调：艺术家的目的是，粉碎现存的文化编码，主要关心媒介的物理性质和材料的易变性。他们的作品之所以说是"贫穷的"，意思是说，作品剥光了由传统强加的联系；在这一点上，切兰特借用了波兰导演杰西·格洛托夫斯基（Jerzy Grotowsky，1933~1999年）的"贫穷剧院"，这位导演试图重新界定演员和观众之间的关系，去除一切不必要的障碍，诸如服装、化妆、音响和灯光效果。贫穷艺术作品还对*情境主义国际构成了直接挑战，该流派在1968年的事件时，已经或多或少地放弃了艺术制作。

杰马尔诺·切兰特通过他的著作《贫穷艺术》（1968年以意大利文和英文出版），来宣传这个运动；贫穷艺术迅速被包括在*概念艺术和过程艺术（Process Art）的国际展览中。尽管贫穷艺术作品具有独特的意大利风，但它所探索的关切和兴趣，与别的地方的艺术家有共同之处，如德国的约瑟夫·博伊斯（Joseph Beuys，见概念艺术）、法国的贝尔纳·帕热斯（Bernard Pages，见*表面支撑）、英国雕塑家理查德·迪肯（Richard Deacon）和贝尔·伍德罗（Bill Woodrow，见*有机抽象）、阿尼什·卡普尔（Anish Kapoor，见*新表现主义）以及托尼·克拉格（Tony Cragg，生于1949年），他回收利用人造的城市垃圾，并将它们变成色彩明亮的墙壁和地面雕塑。

Key Collections
Kunstmuseum Liechtenstein, Vaduz, Liechtenstein
Kunstmuseum Wolfsburg, Germany
Museo d'Arte Contemporanea, Rivoli, Italy
Tate Gallery, London

Key Books
G. Celant, *Arte Povera* (1969)
Italian Art in the 20th Century: Painting and Sculpture 1900–1988 (exh. cat., Royal Academy of Arts, London, 1989)
A. Boetti and F. Bouabré, *Worlds Envisioned: Alighiero e Boetti and Frédéric Bruly Bouabré* (exh. cat., Dia Center for the Arts, New York, 1995)

后现代主义　Postmodernism

> 重新发现装饰、色彩、象征关系以及形式的历史宝藏。
> 福尔克尔·费舍尔（Volker Fischer），"现在的设计"展览，法兰克福，1988年

汉斯·哈克，《自由现在打算用零用现金来资助》，1990年
柏林墙倒了之后，由于德国的大企业搬到民主德国，概念主义艺术家汉斯·哈克将一个旧瞭望台，变成一个令人不安的未来的路标。

后现代主义尽管是一个众所周知的有争论的术语，但它一般用来指20世纪最后四分之一的艺术中的某些新表现形式。后现代主义原来是用于1970年代中期的建筑，描述那些放弃干净、理性、*极简主义形式（另见*国际风格），赞成模糊、结构矛盾的建筑，以玩世不恭的态度参考历史风格，借助其他文化形式，使用惊世骇俗的色彩，让建筑更有活力。一个典型的例子是美国建筑师查理斯·穆尔（Charles Moore，1925~1993年）在新奥尔良设计的意大利广场（1975~1980年），这是一个建筑类型的精心杰作，陶醉在戏剧性的风格中，并以舞台布景形式的古典建筑母题，表现了一种机智的蒙太奇。

到1980年代，后现代主义这个术语也被用来描述设计和视觉艺术中的多元发展，以及一些作品的形象吸收了流行文化（例如商业界），像理查德·普林斯（Richard Prince，生于1949年）的作品。其他的作品，吸收了放在一起的不同元素（带有形象的文本，带有图解的物体），如在蒂姆·罗林斯（Tim Rollins，生于1955年）和K.O.S.（Kids of Survival，幸存的孩子）的作品里发现的那样；还有，和某些现代主义艺术不一样，作品直接涉及社会和政治问题。

《自由现在打算用零用现金来资助》（1990年）的设计者，是出生于德国的*概念主义艺术家汉斯·哈克（Hans Haacke），他将几个完全不同的元素放在一起，来表达作品中充满政治意味的观点：作品由一个瞭望塔组成，柏林墙倒了之后，立在波茨坦广场，顶端有奔驰车的标识，这个标识可以被理解成联邦德国资本主义的名牌象征

J·W·冯·歌德（J.W.von Goethe）的一段文字，"艺术依然是艺术"，为纪念碑文。

关于后现代主义的性质甚至它的存在，其争论一直无休无止，而且激烈异常，在许多方面，后现代主义既是对现代主义的排斥又是它的继续。阿德·莱茵哈德（Ad Reinhardt，见*后绘画性抽象）曾声称，艺术和日常现实没有关系，它唯一的事情就是和线条、色彩的形式问题打交道。但在视觉艺术领域中，一个折中并涉及政治的装配，如朱迪·芝加哥（Judy Chicago，生于1939年）的装置作品《宴会》（1974~1979年），着重设法打破莱茵哈德的现代主义教条的限制。不过，现代主义包含的思想组成部分和"形式主义"不同，后现代主义继续了马塞尔·杜桑开始的实验，并通过*达达、超现实主义、*新达达、波普艺术和概念艺术加以发展。

1966年，有两本书传达了一些后现代主义的重要思想，意大利建筑师阿尔多·罗西（Aldo Rossi，1931~1997年）在他的《城市的建筑》（Architettura della citta，1966年；英语版《城市的建筑》，1982年）中争辩道，在历史悠久的欧洲城市的文脉中，新的建筑物应当适应旧的形式而不是创造新的形式。另一本是美国建筑师罗伯特·文丘里（Robert Venturi，生于1925年）写的辩论之作《建筑的复杂性和矛盾性》（1966年），他提倡"混乱中的活力"并戏谑著名现代主义"少就是多"的说法，反过来说它是"少就是烦"。一个设计团队将"少就是烦"的寓意牢记在心，把荷兰格罗宁格博物馆（Groninger Museum，1995年）设计得生气勃勃，他们是意大利的设计兼建筑师亚历山德罗·门迪尼（Alessandro Mendini，生于1930年）和米凯利·德卢基（Michele de Lucchi，生于1951年）、法国设计师菲利普·斯塔克（Philippe Starck，生于1949年）以及威尼斯的库帕·希梅尔布劳建筑事务所（成立于1968年）。

材料、风格、结构和环境的多样性，是后现代主义的特征，它不能用单一的风格来界定。后现代主义多种多样的实例，包括英国人诺曼·福斯特（Norman Foster，生于1935年）设计的*高技派汇丰银行总部（1979~1984年，特征是管状钢桁架结构）；西班牙人拉斐尔·莫内奥（Rafael Moneo，生于1937年）设计的西班牙国立古罗马博物馆（1980~1986年），是手工砖砌建筑，表现出古典风格；美

269

后现代主义 Postmodernism

后现代主义 Postmodernism

国人迈克尔·格雷夫斯（Michael Graves，生于1934年）设计的波特兰公共服务大楼（1980~1982年），以明亮柔和的色彩和超大的拱顶石为特征；还有丹麦人约翰·奥托·冯·施普雷克尔森（Johan Otto von Spreckelsen，1919~1987年）设计的巴黎德方斯大拱门（1982~1989年），那是个纪念性的混凝土方形拱门，外装玻璃和白色大理石。就风格而言，这些作品都处心积虑地与众不同，然而它们都共有1980年代和1990年代后现代主义建筑典型的冒险意识。

设计师至少和建筑师一样，接受了后现代主义的技能。从1960年代起，对与包豪斯提倡的秩序和一致性的不满，导致了一些创新，设计师们对色彩和肌理进行试验，并以一种称作"特定目的主义"（adhocism）的手法，向过去借用装饰性母题。意大利设计师埃托雷·索特萨斯（Ettore Sottsass，1917~2007年，另见*反设计）是一个主要人物，他的创新设计以孟菲斯集团的工作而告结束，那是他于1981年在米兰成立的一个集团。集团的名字选择孟菲斯，暗示了他的折中手法。集团的首次会议上演奏了鲍勃·迪伦（Bob Dylan）的"孟菲斯蓝调"，这首曲子很丰富，提供了似乎不太可能相关的混合：美国蓝调、田纳西、猫王（埃尔维斯·普雷斯利，Elvis Presley），这一切立即吸引了索特萨斯和他的伙伴们。孟菲斯反功能的《卡尔顿书架》（1981年），是典型的反常作品，在视觉影响上孤注一掷。相似的情况在平面造型设计中也有发生，表现和直觉占主导地位，偶尔也有混乱。出生于德国的沃尔夫冈·魏因加特（Wolfgang Weingart，生于1941年）的影响，从巴塞尔、瑞士，一直传播到欧洲其他地区，最终传到美国。英国的内维尔·布罗迪（Neville Brody，生于1957年）、荷兰的东巴工作室（Studio Dumbar，成立于1977年）和西班牙的哈维·马里斯卡尔（Javie Mariscal，生于1950年），都在1980年代和1990年代制作出先锋的印刷设计。

现代主义的目的是创造一个统一的道德的和美学的乌托邦，而后现代主义是展示20世纪后期的多元化。这个多元化的一个方面，涉及大众媒介的本质和印刷以及电子形式中的图像普及，法国思想家让·波德里亚（Jean Baudrillard，1929~2007年）将这称作"传播的狂喜"。如果我们通过表现理解现实，这些表现实际上真会变成我们的现实吗？那什么是真实呢？在什么意义上独创性才是可能的？这些观念，对建筑师、艺术家和设计师，有至关重要的影响。在大多数后现代主义作品中，主要的焦点就在表现问题上：艺术家们从过去作品中"引用"（或"盗用"）母题或形象，进入新的和令人不安的周围环境的文脉，或剥夺它们的常规意义（"解构"，deconstructed），他们是迈克·彼得罗（Mike Bidlo，生于1953年）、路易斯·劳勒（Louise Lawler，生于1947年）、谢里·莱文（Sherrie Levine，生于

对页：查尔斯·穆尔，《意大利广场》，新奥尔良，1975~1980年
历史参照、耍派头、风趣和温暖，在穆尔的大部分作品中起了核心作用。这样一些相关的猜想，是上一代现代主义艺术家对他的作品产生敌意的原因。

上：辛迪·舍曼，《无题90号》，1981年
舍曼评论她自己的作品说，"这些是情绪人格化的照片，完全是它们自身，带着他们拥有的事物出场。我试图让其他人认出作品里的某些事物，但不是我。"

后现代主义 Postmodernism

1947年）和杰夫·沃尔（Jeff Wall，生于1946年，见*艺术摄影）。庸俗艺术可以转变成高雅艺术，如杰夫·孔斯（Jeff Koons，生于1955年，另见*新波普）创作的《兔子》（1986年），那是一个廉价且可充气的复活节兔子，用闪光的不锈钢铸的雕塑。

美国的两位艺术家朱利安·施纳贝尔（Julian Schnable，生于1951年）和戴维·萨尔（David Salle，生于1952年），在1970年代后期开始运用后现代主义的技巧，从流行电影和杂志里，搬用和添加形象和物体。施纳贝尔的破陶器上覆面的画，和萨尔的鬼魂般的重叠人物，造成一种惊人的并置，引起了它们的结合问题。他们的作品有丰富的表现性，经常被称为*新表现主义（Neo-Expressionism）并被比作*超先锋（Transavanguardia）。

在视觉艺术里，就像在建筑和设计中一样，后现代主义旨在表现20世纪末的生活经验，并直接涉及社会和政治问题。后现代主义艺术家们起初的想法是，艺术从前是服务于占主导的社会类型，即白人中产阶级男性，现在要突出表现其他处于社会边缘身份的人，尤其是环境的（见*大地艺术）、种族的、性的和女权主义身份的人。这些已经以各种方式成为后现代主义的关键主题。

琼-米歇尔·巴斯奎亚特（Jean-Michel Basquiat，1960~1988年）出生在美国，父母是海地人和波多黎各人，在1970年代后期，开始作为一位涂鸦艺术家，使用标签SAMO（Same Old Shit，意思是"还不是老屁话"）。他用那愤怒、对抗性的设计，来抗议其他事情里的种族偏见，他将非洲面具般面孔的涂鸦绘画，与纽约大街生活的场面以及删掉的信息结合起来。他说："在现代艺术中，黑人从来没有得到真实的描绘，甚至没有被描绘过"。他用神奇的马

后现代主义　Postmodernism

克笔，在纽约美术馆外墙上涂鸦，他的涂鸦马上吸引了艺术界的注意，显然他和安迪·沃霍尔（Andy Warhol）有关系（见 * 波普艺术）。但是，巴斯奎亚特的成名及其成名之迅速，同样都是灾难性的。1984 年，他和马里·布恩美术馆（Mary Boone Gallery）签约，那是纽约艺术界最富有魅力的场地之一；四年后，他因用海洛因过量死亡。

死亡也是后现代主义艺术中的一个主要主题，性别身份的问题也是，尤其是男性同性恋的身份。基斯·哈林（Keith Haring，1958~1990 年）像巴斯奎亚特一样，开始了涂鸦艺术家的生涯，他在墙壁、帆布、T 恤或徽章上画的那些明朗的卡通人物，同样给人留下了深刻印象，他作品的这种特征，一直保持到他生命结束，1990 年，他死于艾滋病。戴维·沃亚罗维茨（David Wojarowicz，1954~1992 年），是另一位艾滋病的受害者，他把这种疾病作为他作品的中心主题。他的作品《性系列》（1988~1989 年），将照片的底片和文本放在一起，来记录社会上艾滋病人的痛苦经历，它认为，这种经历没有受到人们的关注。

对页：朱迪·芝加哥，《宴会》，1974~1979 年
这件作品是对历史上的妇女表示敬意。在制作过程中，芝加哥的装置包括了 100 位妇女的集体努力。作品还十分受欢迎，在 1979 年旧金山现代艺术博物馆的开幕式上，超过十万多人慕名而来。

上：埃托雷·索特萨斯，《卡尔顿书架》，孟菲斯，1981 年
索特萨斯写道："对我来说，做设计并不意味着为多少乏味的产品或多少尖端工业设计形式。设计对于我是一种讨论生活、社会、政治、食品甚至设计的方式。"

在 1970 年代和 1980 年代，尤其在美国，女性艺术家们，诸如玛丽·凯莉（Mary Kelly，生于 1941 年）、芭芭拉·克鲁格（Barbara Kruger，生于 1945 年）、珍妮·霍尔泽（Jenny Holzer，生于 1950 年）和辛迪·舍曼（Cindy Sherman，生于 1954 年，另见艺术摄影）使用各种后现代主义的手段，探讨女性问题。凯莉历时长久的作品《产后文档》（1973~1979 年），独出心裁地以六个连续的片段，构成一个装置作品。描述了她与儿子在最初五年生活中与他的关系，审视了儿子作为一个男人进入社会，以及她本身作为母亲角色的变化，这件艺术作品自 1970 年代以来，得到广泛的展览并受到强烈的争议。

克鲁格（另见 * 装置艺术）以前是《小姐》（Medemoiselle）杂志的主要美术设计师，创作了一系列照片蒙太奇作品，别具一格地将形象和混乱的说明文字结合在一起，比如《无题》（"你的凝视击中了我的一边脸"，1981 年），作品中把按惯例不检点的社会行为方面（如男人盯着女人看），暴露了个仔细。霍尔泽是第一位代表美国出席 1990 年威尼斯双年展的女性，她的一些格言让她出了名，比如，"远离我所欲"这句话，通过各种电子巨幅广告牌、网络以及停车计时器上的不干胶标签等手段，传播给了大众。

舍曼的主题是她自己的照片，但她创造的系列作品，像《无标题电影剧照》（1977 年），与她的自画像并不相干。她倒是在一眼就能认出的场面里，如在 B 级影片、少女杂志、电视节目以及大师的绘画中装扮成一个人物，以超越自己身份的办法，把人们带进她所探讨的典型问题之中。

后现代主义这个用语，将继续争论下去，尤其是现代主义还没有针对它的普遍定义，而且，随着历史观点的不断扩展，它的含义毫无疑问地会发生变化。目前，恰恰是后现代主义的复杂性和偶然性，似乎正好适合于它试图要解释的多样性，以及与有时无法分类的作品相匹配。

Key Collections
Kunstmuseum, Wolfsburg, Germany
Museum of Contemporary Art, Chicago, Illinois
Museum of Modern Art, New York
New Museum of Contemporary Art, New York
Tate Gallery, London

Key Books
H. Foster (ed.), *The Anti-Aesthetic, Essays on Post-Modern Culture* (1983)
M. Lovejoy, *Postmodern Currents: Art in a Technological Age* (1989)
M. Kelly, *Post-Partum Document* (1999)
C. Jencks, *The New Paradigm in Architecture* (2002)

高技派　High-Tech

> 水利工程的诗歌。
> 诺曼·福斯特（Norman Foster）

高技派建筑，在实用目的和视觉冲击两个方面赞扬并开发新技术，运用现代工业技术的形式和材料的表现力，而不是传统建筑材料。自从1983年，英国杂志《建筑评论》用整期杂志专门讨论高技派以来，许多不同风格的建筑师把这个术语用在建筑上。与之相关的两位最著名的实验者是英国建筑师诺曼·福斯特（生于1953年）和理查德·罗杰斯（Richard Rogers，生于1933年）。

高技派建筑师像他们的同代人一样，例如阿基格拉姆和阿基祖姆（见*反设计），比*国际风格回溯得更远，回到*未来主义、*表现主义和俄国构成主义这样的现代主义去寻找灵感。美国发明家兼设计师巴克敏斯特·富勒（Buckminster Fuller，另见*新达达），是一位有重要影响的人物。福斯特于1968年遇见了富勒，从此开始了长期的友谊与合作，一直持续到1983年富勒去世。富勒那技术复杂而精致的设计，体现了有远见的人文视野，这在福斯特和罗杰斯两个人的手法中可见一斑，他们都坚持，技术本身不是目的，而是解决社会和生态问题的手段。

1960年代初，福斯特和罗杰斯在美国耶鲁大学读书时相遇。1963年回到英国后，他们成立了四人组（Team 4）事务所，包括两位建筑师的姐妹文迪（Wendy，后来成为福斯特的妻子）和乔治·奇斯曼（Georgie Cheesman）。他们在斯温顿的瑞伦斯控制工厂（Reliance Control Factory in Swindon，1965~1966年，1991年拆除）赢得了国际集团的承认，并被回顾性地指为高技派运动的开始。这个早期作品，结合了朴素的优雅（福斯特因此而出名），以及与罗杰斯相关的结构率直。1967年，这个设计室解散，文迪和诺曼组成福斯特事务所，而罗杰斯和意大利的建筑师和设计师伦佐·皮亚诺（Renzo Piano，生于1937年）合作。

建筑师和结构以及土木工程师之间的合作，是高技派建筑的主要特征。奥维·阿勒普及合伙人事务所（Ove Arup and Partner），是奥维·阿勒普（1895~1988年）在1949年成立的，该公司的工程技术对无数建筑项目起了至关重要的作用，例如，戴恩·约恩·伍重（Dane Jorn Utzon，1918~2008年）设计的表现主义悉尼歌剧院（1956~1974年）、彼得·史密森和艾莉森·史密森（见*新粗野主义）的项目，以及罗杰斯和福斯特的许多项目，在高技派作品中，另一家著名公司是安东尼·亨特（Anthony Hunt）事务所，这家事务所参与了瑞伦斯控制工厂的项目。

高技派的第一个伟大纪念碑是在巴黎的乔治·蓬皮杜中心（1971~1977年），由罗杰斯和皮亚诺（与奥维·阿勒普一起）建造，其著名之处在于所有的服务系统和结构元素都

上：皮亚诺和罗杰斯，乔治·蓬皮杜中心，巴黎，1971~1977年
皮亚诺和罗杰斯与奥维·阿勒普事务所的工程专家合作，达到了技术上的先进性，形成了建筑物内的灵活空间，建筑物的超现实主义和顽皮的外表，使人想起让·廷古莱（Jean Tinguely）的机器（见活动艺术）。

对页：福斯特及合伙人事务所，香港汇丰银行总部，1979~1986年
根据福斯特所说，这种像火箭发射器的建筑形式，原因是受到传统建筑工业外观的影响，像"处理活动桥卸载坦克荷重的军事机构"。

高技派 High-Tech

暴露在外，以创造更多的内部空间。虽然其大胆的现代设计与其周围环境文脉没有关系，但它还是很快取得了成功。生动的结构表现，以及它与工业建筑的密切关系，成为罗杰斯后来作品的商标形象（理查德·罗杰斯合营事务所成立于1977年，合伙人是他的妻子苏·罗杰斯（Su Rogers）），具有这种特征的建筑有，伦敦的劳埃德大厦（1978~1986年，与奥维·阿勒普合作）、伦敦的劳埃德船舶注册局（Lloyds Register of Shipping，与安东尼·亨特合作）以及伦敦格林尼治的千禧拱顶（1996~1999年，与奥维·阿勒普合作），一座世界上最大的单一公共装配建筑物，房顶覆有特氟纶玻璃纤维。

与此同时，福斯特因设计优雅而精致的建筑物而闻名。在英国诺里奇的塞恩斯伯里视觉艺术中心（1978年，扩建于1988~1991年，与安东尼·亨特合作）、在香港的上海汇丰银行总部（1979~1986年，与奥维·阿勒普合作）、世界最大的机场香港国际机场（1992~1998年，与奥维·阿勒普合作）、千禧桥（2000年，与阿勒普合作，见＊极简主义）以及圣玛丽·阿克斯街30号也叫嫩黄瓜楼（The Gherkin，2001~2003年，与阿勒普合作），这些都是值得称颂的实例。他的一件早期作品，是在英国伊普斯维奇的威利斯·费伯和杜马大楼（Willis Faber & Dumas Building in Ipswich，1970~1974年，与安东尼·亨特合作），该作品已经显示出他的社区意识特征。在那时，伊普斯维奇实际上没有社会设施，这座大楼里的室内游泳池、屋顶餐馆和曲线的玻璃立面，如福斯特所说："一场社会革命"。

其他建筑师设计的建筑物也被称作高技派。例如：迈克尔·霍普金及合伙人事务所（Michael Hopkins and Parter）设计的英国剑桥施伦贝格尔研究设施（Schlumberger Research Facility，1984年，与安东尼·亨特合作）、让·努韦尔（Jean Nouvel）设计的巴黎阿拉伯文化中心（Institut du Monde Arabe，1987年）、尼古拉斯·格里姆肖及合伙人事务所（Nicholas Grimshaw and Partner）设计的伦敦滑铁卢国际航站楼（1993年，与安东尼·亨特合作），以及马克斯·巴菲尔德建筑师事务所（Marks Barfield Architects）设计的伦敦眼（2000年）。弗兰克·盖瑞（Frank Gehry，生于1929年）和扎哈·哈迪德（生于1950年，另见＊设计艺术）的建筑，相比之下使用新技术也是它们的面貌。美国建筑师迈克尔·麦克多诺（Michael McDonough，生于1951年）设计的"e-住宅2000"是一座高科技、基于网络且环境适宜的住宅，坐落于纽约卡茨基尔山脉附近，由工程师、建筑工人、生产商、科学家和环境保护主义者联合研发，并运用了高技派建筑师开发的技术。

Key Monuments

Foster Associates, Hong Kong Shanghai Banking Corporation, Hong Kong
Jean Nouvel, Institut du Monde Arabe, Paris
Renzo Piano and Richard Rogers, Pompidou Centre, Paris
Richard Rogers Partnership, Lloyds Building, London

Key Books

C. Davies, *High-Tech Architecture* (1988)
Norman Foster: Buildings and Projects, 6 vols (1991–98)
K. Powell, *Structure, Space and Skin: The Work of Nicholas Grimshaw and Partners* (1993)
R. Burdett (ed.), *Richard Rogers Partnership: Works and Projects* (1995)
K. Powell, *Richard Rogers: Complete Works* (1999)

新表现主义　Neo-Expressionism

> 我厌恶所有那些纯洁的东西，我要讲故事。
> ——菲利普·古斯顿（Philip Guston）

新表现主义是*后现代主义的多种类型之一，出现在1970年代末，部分原因是对*极简主义、*概念艺术和国际风格普遍不满而形成的。新表现主义者藐视这些运动的冷静、理智的倾向，以及它们对纯抽象的偏爱，新表现主义欣然接受绘画的所谓"死亡"艺术，并且夸耀所有那些已经名声扫地的东西，像具象性、主观性、公开的情感、自传、回忆、心理、象征主义、性欲、文学和叙事等。

到1980年代初，这个用语被用来描述德国艺术家的新绘画，如格奥尔格·巴泽利茨（Georg Baselitz，生于1938年）、约尔格·伊门多夫（Jorg Immendorf，1945~2007年）、安塞尔姆·基弗（Anselm Kiefer，生于1945年）、A·R·彭克（A.R.Penck，生于1939年）、西格马·波尔克（Sigmar Polke，生于1941年）以及格哈德·里希特（Gerhard Richter，生于1932年，另见*超现实主义）；新现实主义还被用来指所谓的丑陋现实主义者（Ugly Realists），像马库斯·吕佩茨（Markus Lupertz，生于1941年）和新野蛮人（Neue Wilden），如赖纳·费廷（Rainer Fetting，生于1949年）。1981年，国际展览"绘画中的新精神"在伦敦展出，1982年，国际展览"时代精神"（Zeitgeist）在柏林

上：**安塞尔姆·基弗，《玛格丽特》，1981年**
基弗经常在绘画中使用非艺术材料（此例中是稻草），来丰富他的画面。画布上表现美的场面，变成了一个可以解决痛苦的政治和历史议题的地方。

对页：**格哈德·里希特，《抽象画》，1999年**
里希特在1985年写道："当我画一幅抽象画的时候，我事先既不知道画出来的东西要像什么，也不知道绘画过程中我的目的是什么。绘画几乎就是一种盲目、铤而走险的努力。"

新表现主义　Neo-Expressionism

新表现主义　Neo-Expressionism

展出，此后，新现实主义这个用语开始包括其他群体，如法国的自由造型、意大利的 *超先锋（Transavanguardia），以及美国的一些艺术家：新形象画家，如延内弗·巴尔特莱特（Jennifer Bartlett，生于 1941 年）、埃里克·菲施尔（Eric Fischl，生于 1948 年）、伊丽莎白·默拉里（Elizabeth Murray，1940~2007 年）和苏珊·罗滕伯格（Susan Rothenberg，生于 1945 年）；所谓"坏画家"罗伯特·隆哥（Robert Longo，生于 1953 年）、戴维·萨尔（David Salle，生于 1952 年，见 *后现代主义）、朱利安·施纳贝尔（Julian Schnabel，生于 1951 年，见后现代主义）、马尔科姆·莫利（Malcolm Morley，生于 1931 年，见超现实主义）。其他和任何派别不相关的人，不久被命名为新表现主义者，包括丹麦的佩尔·科克比（Per Kirkeby，生于 1938 年）、西班牙的米克尔·巴尔赛洛（Miquel Barceló，生于 1957 年）、意大利的布鲁诺·切科贝利（Bruno Ceccobelli，生于 1952 年）、法国的安妮特·梅萨热（Annette Messager，生于 1943 年）、加拿大的克劳德·西马德（Claude Simard，生于 1956 年，见 *装置），还有英国的弗兰克·奥尔巴克（Frank Auerbach，生于 1931 年）、霍华德·霍奇金（Howard Hodgkin，生于 1932 年）、利昂·科索夫（Leon Kossoff，生于 1926 年）和保拉·雷格（Paula Rego，生于 1935 年）。

新表现主义这个用语扩大到覆盖一个共同的趋势，而不是一个特定的风格，像 20 世纪初期 *表现主义所做的那样。泛泛地说，新表现主义作品是以技术和主题的面貌为特点。对材料的处理，倾向于使用能触知的、引起美感的或未加工的、以及能生动地表现情感的材料。话题经常显示和过去有很深的渊源，不是集体的历史就是个人的回忆，通过寓言和象征手法进行探索。新表现主义作品利用绘画、雕塑和建筑的历史，运用传统的材料和主题。其结果是，表现主义、*后印象主义、*超现实主义、*抽象表现主义、*非形象艺术和 *波普艺术，对新表现主义产生了十分明显的影响。重要的当代人物包括德国的概念主义艺术家约瑟夫·博伊于斯（Joseph Beuys，1921~1986 年），他参与政治的和处理表现性材料的例子，特别有灵感，还有美国人菲利普·古斯顿（1912~1980 年），这位抽象表现主义者在 1960 年代末大胆转换成具象的滑稽作品，震惊了艺术世界。

德国表现主义者在德国的强势影响不足为怪。彭克的那些表现生动的条状人物和象形文字，让人想起 *桥社；里希特 1980 年代的抽象作品，以更抒情的 *青骑士的调子，形成了桥社极富表现力的色彩，产生出既清新又温和的抽象。他们对贯穿整个艺术史的抽象和色彩的象征主义进行了反思，他们还惦念着德国现代主义先驱们乌托邦式的热望，那是一种提示，或许，是对艺术必要性的提示，虽然是，或者说是因为 20 世纪的历史有巨大的心灵创伤。"艺术是希望的最高形式"，对 1980 年代的德国艺术家来说如此，对 20 世纪初期的德国艺术家来说至少也是如此。事实上，1980 年代的一大部分新表现主义作品，明显地面对着德国二战后历史的重重困难时期，当时德国大部分时间是一个分隔的国家。基弗理想化的政治性绘画，肌理丰富（常常混合着稻草、沥青、砂子和铅），并掺杂着德国和北欧神话的影响，直接面向纳粹主义、战争、德国身份和民族主义。在他的绘画中，他迫使社会补偿和复兴："你越是回首，低头，你就越能向前走得更远。"

在美国，新表现主义艺术家开始与美国的生活方式作斗争。例如，施纳贝尔集中"引用"历史形象（电影、照片、宗教图腾），创作出充满活力的巨幅绘画，绘画中混合着破布、漂流的木头、马驹皮，最著名的，是破陶器这样的材料。埃里克·菲施尔的绘画描绘了富裕的美国郊区白种人，他们有窥阴癖的、使人不安的、软色情的心理剧，他的作品生动地渲染了隐藏在美国郊区梦里的空虚和因循守旧的危险。

英国艺术家珍妮·萨维尔（Jenny Saville，生于 1970 年）的主题也是因循守旧，她那具有鲁本斯风的裸体画，经常是用自己作为模特，她对美和"好的品位"的标准提出了质疑，其尖锐程度甚至超过了菲施尔的作品。在看到饮食失调、有害节食和整容手术与日俱增的时期，她的绘画使人想起拉里·里弗斯（Larry Rivers，见 *新达达）的作品，可以当成对人类身体非常规和挑衅性的赞美。

在 1980 年代，新表现主义的出现还为老一代艺术家恢复名誉提供了机会，那些艺术家长期以来一直在用表现主义的模式创作。他们是美国的路易斯·布儒瓦（Louise Bourgeois，生于 1911 年）、利昂·戈卢布（Leon Golub，1922~2004 年）和赛·通布利（Cy Twombly，生于 1929 年）；英国的卢西恩·弗罗伊德（Lucian Freud，生于 1922 年）；法国的让·吕斯坦（Jean Rustin，生于 1928 年）和奥地利的阿努尔夫·雷纳（Arnulf Rainer，生于 1929 年），所有这些艺术家的作品都被回顾性地纳入新表现主义。

新表现主义这个术语还被运用于雕塑家和建筑师。丹麦人约恩·伍重（Jorn Utzon，1918~2008 年）设计的悉尼歌剧院（1956~1974 年），由多学科组织赛蒂（SITE，成立于 1969 年）于 1970 年代在美国建造的雕塑商店以及弗兰克·盖瑞（Frank Gehry，生于 1929 年）设计的西班牙毕尔巴鄂的古根海姆博物馆（1997 年），也都被称作表现主义的建筑。作品具有表现主义特征的雕塑家有：美国的查尔斯·西蒙兹（Cherles Simonds，生于 1945 年）；英国的安东

对页：阿尼什·卡普尔，《1000 个名字》，1982 年
卡普尔评论说："在制作这些粉末颜料作品时，我想起它们相互形成自己。于是我决定给它们一个通用的名字，《1000 个名字》，暗示无限性，1000 是一个象征的数字。"

新表现主义 Neo-Expressionism

尼·戈姆利（Antony Gormley，生于1950年，另见 *场地作品）、阿尼什·卡普尔（Anish Kapoor，生于1954年）和雷切尔·怀特利德（Rachel Whiteread，生于1963年）；捷克的玛格达丽娜·耶特洛娃（Magdalena Jetelova，生于1946年）；德国的伊萨·根茨肯（Isa Genzken，生于1948年）和波兰的玛

上：埃里克·菲施尔，《坏男孩》，1981年
菲施尔曾说："自从1970年代以来，为了含义的所有斗争，一直是为个性的斗争……一种为了自己的需要。"他的那些令人不安的郊区生活的快照（来自照片），是通过他的艺术化和情感化的本身过滤出来的叙事。

下：珍妮·萨维尔，《品牌》，1992年
萨维尔硕大无比的油画布，似乎还是装不下她那膨胀鼓起的女裸体。从下面看，画面常常装饰有轮廓线或文字，她的作品对抗性地、扣人心弦地表现了女性和躯体。

格达丽娜·阿布卡诺维奇（Magdalena Abakanowicz，生于1930年）。尽管这些作品五花八门，从抽象到具象、从朴素无华到赏心悦目、从微不足道到永垂不朽什么都有，但是它们都饱含情感。卡普尔是一个杰出雕塑家的例子，他用各种富有表现性的材料创作，包括色彩鲜艳的纯粉末颜料、石灰石、石板、沙石和镜面。正是这些材料，促使观者反省人类状况的物质和精神成分。他的作品他经常说成"存在状态的符号"，包括空隙，如他在1990年所说：

> 我发现自己回到了没有说故事的叙事理念，回到那种允许人以尽可能直接的方式，引入心理、恐惧、死亡和爱情……这个空处不是某种不能表达的东西，它是一个潜在的空间，不是一个非空间。

在根茨肯的作品里，有一种对乌托邦表现主义艺术和对过去建筑作品的共鸣（参见如：*工人艺术协会、*圈社和 *包豪斯）。在1980年代的中期和后期，她那玩具屋尺度的混凝土废墟雕塑，使人回想起从罗马到1920年代的现代主义德国建筑，以及二战后国际风格的极简主义方盒子，整个建筑史上史诗般的建筑类型和材料。她的雕塑以被炸毁的形式出现，似乎略带怒气、忧伤和惆怅；作品提醒观者：一场战争不仅杀害了成千上万的人，而且摧毁了他们的梦。怀特利德的《住宅》（1993年），是混凝土浇制的，受到伦敦东端当局谴责的住房室内模型，住房于1994年1月自毁，表现了对于过去社会住宅的理想和失败的记忆。根茨肯的废墟和怀特利德的遗迹，承认了艺术和建筑中乌托邦梦想的破灭。赛蒂的剥落的建筑（peeling buildings）似乎提供了唯一可行的反应：剥去滥用风格的虚假表层，重新发现本来的目标。他们向这个梦想表示敬意，并作出请求来保持这个信念，坚决主张，过去的失败无须指责现在是玩世不恭，也不要排除艺术和建筑可以在创造更好的未来中，起积极作用的信念。

Key Collections
Museum of Modern Art, New York
Solomon R. Guggenheim Museum, New York
Stedelijk Museum, Amsterdam, the Netherlands
Tate Gallery, London

Key Books
D. Salle, *David Salle* (1989)
J. Gilmour, *Fire on Earth: Anselm Kiefer and the Post-Modern World* (Philadelphia, PA, 1990)
G. Celant, *Anish Kapoor* (1996)
L. Saltzman, *Anselm Kiefer: Art After Auschwitz* (Cambridge, UK, 1999)

新波普 Neo-Pop

> 公众是我的现成品。
> 杰夫·孔斯（Jeff Koons），1992 年

新波普是指 1980 年代后期出现在纽约艺术界的许多艺术家的作品，尤其指阿什利·比克顿（Ashley Bickerton，生于 1959 年）、杰夫·孔斯（生于 1955 年）、艾伦·麦科勒姆（Alan McCollum，生于 1944 年）和海姆·施泰因巴赫（Haim Steinbach，生于 1944 年）的作品。作为 *后现代主义的许多品种之一，新波普对 1970 年代期间 *极简主义和 *概念艺术的主导地位作出了反应，用 1960 年代 *波普艺术的方法、材料和形象作为出发点，新波普也反映概念艺术的遗产，有时是讽刺的和客观的风格。

这种双重继承，表现在以照片为基本媒介的艺术作品中，如美国自学成才的艺术家理查德·普林斯（Richard Prince，生于 1949 年），语言作品有珍妮·霍尔策（Jenny Holzer，生于 1950 年，见 *后现代主义），麦科勒姆的涂层物体，以及施泰因巴赫和孔斯使用捡来的流行图像的作品。

其他一些 20 世纪艺术运动，显示出持续的影响，尤其在使用捡来物体和现成物体方面（见 *达达）。例如，比利时的利奥·库珀斯（Leo Copers）的物体，是作为达达-波普-概念艺术的混血体出现的。在英国，迈克尔·克雷格-马丁（Michael Craig-Martin，生于 1941 年）的墙上绘画、朱利安·奥佩（Julian Opie，生于 1958 年）的计算机图解风格的形象和大玩具般的雕塑，以及莉萨·米尔罗伊（Lisa Milroy，生于 1959 年）情深意浓绘制的一排排消费品，都呈现出波普艺术遗产的影响。施泰因巴赫的贴面塑料架子，放着从商店里购买的物品，真诚地安排展示；这些装配作品，对我们的物质占有崇拜，以及对我们选择它们作为我们身份的一部分的方式，作出了评论。回忆极简主义雕塑以及百货商店展示架子，使我们注意到，波普艺术和极简主义，都那么深刻地把注意力吸收到更广泛的文化舞台。

新波普这个用语，还可以用来描述两个帮助形成波普艺术语言艺术家的后期作品，即贾斯珀·约翰斯（Jasper Johns，见 *新达达）和罗伊·利希滕斯坦（Roy Lichtenstein，见 *波普艺术）。他们两位在整个生涯中，都在作品里对所敬重的艺术家表现出敬意。不过，他们在后期作品中，也纳入了自己艺术的形象，也许是当成对大众认可的一种鸣谢，他们拥有许多捡来作品，有些作品也变得和他们第一次利用流行文化图像一样闻名。

孔斯（另见 *后现代主义）因把媚俗艺术提升为高雅艺术而招致臭名。他的作品《气球狗》（1994-2000 年），是一个闪光的红色钢雕塑，高达 10 多英尺（3 米），它那绝对的尺度和结构的细节，与其主题形成了荒谬的对比，然而又有一种望而生畏的临场效果。回忆起克拉斯·奥登伯格（Claes Oldenburg）对波普艺术的讽刺性纪念（见 *波普艺术和 *场地作品），孔斯将儿童们一时玩玩的玩具，变成了庞大经久的纪念碑。

杰夫·孔斯，《水族箱中的悬浮篮球》，1985 年
孔斯的文字陈述，几乎和他的作品一样出名。他写道："观者可能最初在我的作品里看到的是讽刺，但我根本看不到。讽刺引起太多的批判性思考。"

其他艺术家在20世纪末，也在创作受到波普影响的作品，包括美国的卡迪·诺兰（Cady Noland，生于1956年），俄国的维塔利·科马（Vitali Komar，生于1943年）和亚历山大·梅拉米德（Alexander Melamid，生于1945年，见*社会主义现实主义）以及英国艺术家达米安·希尔施特（Damien Hirst，生于1965年）、加里·休姆（Gary Hume，生于1962年）和加文·特克（Gavin Turk，生于1967年）。特克的《波普》（1993年）是一个等身的蜡制自画像，封在一个玻璃盒子里，如安迪·沃霍尔（Andy Warhol）描述的那样，它像锡德·维舍斯（Sid Vicious，朋克性手枪乐队成员）那样，穿着套装，摆着猫王扮牛仔的姿势，使人想起维舍斯版本的弗兰克·西纳特拉（Frank Sinatra）演唱的《我的路》。《波普》显示了创作的原创性之传奇，并回忆了波普音乐、波普艺术、波普明星以及波普明星艺术家的兴起。它起了纪念那些先驱们自我提升的作用，那些先驱曾帮助媒体把自己从微不足道的人物转换成偶像。

Key Collections
Modern Art Museum of Fort Worth, Texas
Museum of Fine Arts, Boston, Massachusetts
San Francisco Museum of Modern Art,
　San Francisco, California
Sintra Museu de Arte Moderna, Sintra, Portugal
Tate Gallery, London

Key Books
The Jeff Koons Handbook (1992)
J. Johns and K. Varnedoe, *Jasper Johns:
　Interviews and Writings* (1996)
N. Rosenthal, et al., *Sensation* (exh. cat., Royal
　Academy of Arts, London, 1998)

超先锋　Transavanguardia

> ……艺术家，就像绳索舞者，朝着各种方向舞去，不是因为他技能娴熟，而是因为他不能够只选择一个方向。
>
> 米莫·帕拉迪诺（Mimmo Paladino），1985年

意大利艺术批评家阿基里·博尼托·奥利瓦（Achille Bonito Oliva），在1979年10月份的《闪光艺术》杂志上，把意大利版本的*新表现主义称作超先锋；从此之后，超先锋被用来指一群艺术家在1980年代和1990年代创作的作品，这些艺术家包括：山德罗·基亚（Sandro Chia，生于1946年）、弗朗西斯科·克莱门特（Francesco Clement，生于1952年）、恩佐·库基（Enzo Cucchi，生于1949年）和米莫·帕拉迪诺（生于1948年）。他们作品的标志是，回到以表现和处理的某种暴力、以一种浪漫的怀旧气氛为特征的绘画。这些色彩丰富、性感、戏剧化的作品，在重新发现绘画材料的触感和表现性方面，转达出一种真实的品位感。

博尼托·奥利瓦给这个运动起的名字，意味着艺术家们已经超越或取代了20世纪先锋艺术的进步性质。与德国和美国的新表现主义同仁们一道，以他们的作品向*概念艺术和*极简主义艺术的主导地位发起了挑战，而在意大利艺术家的作品中，这也被视为对*贫穷艺术的更为清教徒般的反叛。艺术家们排斥艺术"正确道路"的观念（尤其认为价值的纯粹性超过一切的观念），而且这些艺术家热衷拥抱一种早被宣布"死亡"的媒介（绘画），就像这些艺术家们的作品和陈述里所描绘的那样，有一种如释重负的超脱效果。

在结合和转变过去的形式和内容的传统中，超先锋艺术特别吸收了意大利的丰富文化遗产。在基亚的绘画中，英雄形象似乎在时间和空间中浮现，人们经常能感觉到，整部艺术和文化史都在发挥作用。这位艺术家的形象经常在画面中呈现，人们把它看做既是英雄又是马戏团的小丑，而他在画面中所处的情境，显得既生气勃勃又郁郁寡欢。1983年，他在解释对绘画作用的态度时写道：

超先锋 Transavanguardia

在这个被我的绘画和我的雕塑包围的地方,我就像一个在野兽群中的驯狮员,我感到离我儿时的英雄很近,离米开朗琪罗、提香和丁托列托很近。我要让这些画和这些雕塑,随着我的音乐和为了我的快乐,只用一条腿跳舞。

库基的黑暗风景,尽管唤起对他的家乡、意大利中部亚德里亚港口城市安科纳的回忆,在情感上却最接近20世纪初的北部表现主义。画中对自然力量和人类微不足道的描绘,使人想起埃米尔·诺尔德的幻想风景画。

如果说库基似乎要让艺术家作为幻想家的观念复活,那么克莱门特的折中主义作品,便把艺术的表现主义的戒律,当做把自我表现提升到新水平的载体。像文森特·梵高(Vincent van Gogh,见 * 后印象主义)和埃贡·席勒(Egon Schiele,见 * 表现主义)的作品一样,克莱门特的形象,具有心理自画像的功能,经常把艺术家描绘成一位孤独的、落魄的英雄。凭借广泛的影响和灵感的来源,这些形象与宗教的象征主义、自传、文化史和艺术史纠缠在一起,经常表现出,从自我表现到自我暴露的那种个人色情幻想令人迷恋的旅行。

帕拉迪诺的艺术同样穿越了时间,超越了风格,却是以一种几乎是考古的方式。在他的绘画和雕塑中,过去和现在交织在一起,活的与死的放在一起,大教堂的仪式融合了异教徒、象征、人类和动物,以陈旧的外形聚集在一起。在帕拉迪诺的大杂烩倾向里,由1985年的一个声明中一语道破他的自由感:

对页:**超先锋的艺术家们**
自左向右:山德罗·基亚,尼诺·隆戈巴尔迪(Nino Longobardi),米莫·帕拉迪诺,保罗·门茨(Paul Maenz),弗朗西斯科·克莱门特和他的妻子,沃尔夫冈·马克斯·福斯特(Wolfgang Max Faust),未知,方托马斯(Fantomas),格尔德·德弗里斯(Gerd de Vries),卢乔·阿梅利奥(Lucio Amelio),"三C"成员之一恩佐·库基,未知。

上:**恩佐·库基,《珍贵的火焰绘画》,1983年**
在安科纳的亚德里亚港口城市,恩佐·库基的家族在那里世代务农,那个地方为他提供了坡地和燃烧秸秆的背景,这些背景在他的绘画中呈现出毁灭性的能量。

艺术就像一座城堡，里面有许多陌生的房间，房间里装满了绘画、雕塑、马赛克、镶嵌画、壁画，随着岁月的推移，你会惊奇地发现它们。概念主义艺术穿过这座城堡的方式可以被清晰地辨认出。我的却不能，但我的与它平行移动。我可以选择。在我看来，关于形象和表现的老问题，已经被抽象艺术扫地出门。在我的画中我可以同时接受对马蒂斯和对马列维奇的关系，而在他们之间不存在关系。

他们的作品在巴塞尔美术馆、1980 年的威尼斯双年展以及 1981 年伦敦皇家学院的重要展览展出，随之，超先锋艺术家迅速出名，并被国际艺术界作为重要的群体接受。不久之后，就像那些蜚声国际的艺术家们一样，超先锋艺术家们在欧洲和美国举办了个展。

Key Collections
Ball State University Museum of Art, Muncie, Indiana
Museo di Capodimonte, Naples, Italy
Solomon R. Guggenheim Museum, New York
University of Lethbridge Art Gallery, Alberta, Canada

Key Books
A. Bonito Oliva, *The Italian Transavantgarde* (Milan, 1980)
M. Auping, *Francesco Clemente* (1985)
E. Avedon, *Clemente: An Interview* (1987)
Italian Art in the 20th Century: Painting and Sculpture 1900–1988 (exh. cat., Royal Academy of Arts, London, 1989)

声音艺术　Sound Art

> 人类和他的环境声音之间的关系是什么？
> 当那些声音变化时会发生什么？
> R·默里·谢弗（R. Murray Schafer），《世界的转折》，1977 年

声音艺术（或音频艺术，Audio Art）作为 1970 年代后期的一个种类，获得了相当大的承认，到 1990 年代，当全世界的艺术家都参与到使用声音的作品中时，声音艺术已经变得非常有名了。那些声音可以是自然的、人造的、音乐的、技术的或原声的，而且，那些作品可以采取装配、装置、视频、表演艺术和活动艺术以及绘画和雕塑的形式。

声音艺术的起源可以追溯到 20 世纪早期。音乐和艺术之间的关系，是一个驱动力，背后有抽象艺术发展的支持（见 *青骑士、*奥菲士主义和 *色彩交响主义）。*未来主义艺术家和 *达达艺术家对"噪声艺术"进行过探索，美国作曲家约翰·凯奇（John Cage）在 1950 年代将它进一步发展。凯奇引用了罗伯特·劳申贝格（Robert Rauschenberg）于 1951 年创作的《白色绘画》，将该作品说成"光线、阴影和粒子的机场"，并视之为他的作品《沉默，4 分 33 秒》（1952）的主要灵感来源。凯奇将"音乐"重新定义为声音和噪声的任意结合，使他成为对 1950 和 1960 年代的视觉艺术家有影响的人物，尤其是那些与 *垮掉的一代、*新达达、激浪派和表演有关的运动发生了影响，反过来，那些人又对 1970 年代的声音和表演艺术家劳里·安德森（Laurie Anderson）和罗伯特·威尔逊（Robert Wilson）产生了影响。

劳申贝格的创作生涯里（另见 *新达达、*结合绘画、表演和概念艺术），包括一些著名的声音作品：《广播》（1959 年）是一件结合绘画与画布后面三台收音机，以及面板上的两个旋钮；《神谕》是一件雕塑的声音环境作品，与瑞典工程师比利·克吕弗（Billy Klüver, 生于 1927 年）合作完成；《声测》（1968 年）是一件巨大的树脂玻璃屏幕，装有观者的声音可以启动的隐藏灯具，显示摇椅的图像。这件作品是艺术与科技实验团体（E.A.T., 见 *GRAV）的工程人员共同制作完成，该团体以新技术帮助艺术家进行实验。

一些早期的声音作品，于 1964 年在纽约科迪埃和埃克斯特龙美术馆（Cordier & Ekstrom Gallery）举办的"为了眼睛和耳朵"展览上展出，其中包括达达艺术家马塞尔·杜桑和曼·雷（Man Ray）制作的发出噪声的物体，克吕弗的声音装置作品、当代执业者劳申贝格的作品、活动艺术家让·廷古莱（Jean Tinguely）和塔基斯（Takis）的作品以及由艺术家和作曲家、艺术家和工程师合作的作品。

美国的李·拉纳尔多（Lee Ranaldo, 生于 1956 年）和克里斯琴·马克雷（Christian Marclay, 生于 1955 年）以及

对页：**克里斯琴·马克雷，《拖吉他》，2000 年**
这是一段 15 分钟的视频，一只扩音器电吉他，被一辆小型卡车拖在后面，沿着得克萨斯州的泥路跑，它不但发出一种特别的噪声，而且使人想起一系列的参照，从私刑到公路电影。

生于英国的布赖恩·伊诺（Brian Eno，生于1948年），成立了视觉艺术团体，这些团体被它的音乐背景所丰富而不是所定义。伊诺曾和声音艺术家们一起工作过，他们是安德森和其他一些视觉艺术家，诸如米莫·帕拉迪诺（Mimmo Paladino，见超先锋）。正像安德森一样，拉纳尔多·马克雷和伊诺融合了高雅艺术和流行文化的许多方面，不少近来的声音艺术，是由俱乐部和电子音乐及节录培育出来的。英国的罗宾·兰波（Robin Rimbaud）又名斯坎纳（Scanner，生于1964年），为俱乐部、展览会、广播和电视创造了声音拼贴。他还与澳大利亚的艺术家凯塔琳娜·马提亚塞克（Katarina Matiasek，生于1965年）合作。2000年在伦敦海沃德美术馆（Hayward Gallery）举行的展览"声震：声音的艺术"上，突出显示了，把声音和视觉艺术联合使用的艺术家数目越来越多。声音艺术使观者意识到多感官的知觉经验。例如，在《交叉火力》（2007年）中，马克雷使用好莱坞枪战电影的剪辑，构成了强有力的视频装置和打击乐器作品。

Key Collections
Kunsthalle, Hamburg, Germany
Museum Ludwig, Cologne, Germany
Stedelijk Museum, Amsterdam, the Netherlands

Key Books
Voice Over: Sound and Vision in Current Art (exh. cat., Arts Council of England, 1998)
K. Maur, *The Sound of Painting* (Munich, 1999)
Sonic Boom: The Art of Sound (exh. cat., Hayward Gallery, London, 2000)

互联网艺术　Internet Art

> 一种偷猎、欺骗、阅读、说话、散步、购物和渴望的审美观。
> 媒体活动家，戴维·加西亚（David Garcia），格特·洛文特（Geert Lovink），1997年

英国科学家蒂莫西·伯纳斯-李（Timothy Berners-Lee，生于1955年），于1989年创立了万维网（World Wid Wet，或WWW；3W），为的是帮助在欧洲物理实验室从事粒子物理学研究的物理学家，1990年代中期，这个网变成了艺术实践的论坛，那时只有大约5000个用户有自己的网站。不过，在20世纪的最后几年里，使用者数目的猛涨，推进了互联网艺术（Web艺术，或net艺术）的迅速发展。互联网艺术的全球化发展，对本身就是全球共享的媒体而言，再合适不过了。比如，后共产主义的东欧人，在最早的参与者之列，由乔治·索罗斯（George Soros）的开放社会研究所成立的斯洛文尼亚柳德米拉媒体中心，就是艺术家的网站与启蒙教育联合空间的创新。

首要的是，互联网艺术是民主的，互动性是其主要特征。艺术家将图像、文本、手势和声音集聚一起，观者可以驾驭，从而创造出他们自己的多媒体蒙太奇，而最终的"作者身份"不知属谁。观者变成了使用者。俄国的奥里亚·赖丽娜（Olia Lialina，生于1971年）的作品《我的男友从战争中归来》（1996年），把个人和政治的历史，放在了关注焦点上，作品中提供的全部图像和文本，被观者用来按序列摆放，创造出不同版本命中注定的恋情。1994年，英国的系统分析师希思·邦廷（Heath Bunting，生于1966年），筹建了Irational.org（非理性组织，其名字暗指共同的合理性世界的颠覆），他以另外的方式探索了网络的互联性。他的《国王十字车站电话直播节目》，将伦敦火车站里面和周围的36个电话亭的电话号码贴到了互联网上，邀请观者和通勤者们打电话和聊天，在日常事务中注入了令人意想不到的社交现象，无政府状态，成了企业的常规。这件作品还显示出，互联网艺术能够多么变化多端，能够多么流畅地与其他艺术形式互联，比如与 * 表演艺术。

对艺术家而言，互联网提供了一种新的发布模式，以及有自己特色的新媒介。特色之一就是技术本身，技术形成了艺术家的材料。使得可视的编码通常是可以隐蔽的，如HTML（hypertext mark-up laguage，超文本标记语言），已经成了一种手段，展现出技术明显的混沌一片：看看

杰克·蒂尔森，《炉具》屏幕节选，1994年（www.thecooker.com）
蒂尔森进行中的作品，将一些奇异的"现成艺术品"收集在一起，比如旅游照片、餐馆里背景噪声的录音和一系列数据，让观者以几乎无限的结合可能性加以合成。

互联网艺术　Internet Art

互联网艺术 Internet Art

实例,荷兰艺术家若昂·黑姆斯科尔克(Joan Heemskerk,生于1968年)和比利时艺术家迪尔克·佩斯曼斯(Dirk Paesmans,生于1965年)建立的www.jodi.org。使用基于矢量的(vector-based)网上创作工具(如二维动画软件,Macromedia Flash)是另一种技术。与基于像素的(pixel-based)程序不同,如数码化照片,基于矢量的形式可以被缩放成任何尺寸而不损失质量。美国的彼得·斯坦尼克(Peter Stanick,生于1953年,www.stanick.com)制作了有感染力的、*波普艺术般的纽约街景数字绘画,他认为这是波普艺术家罗伊·利希滕斯坦(Roy Lichtenstein)和安迪·沃霍尔(Andy Warhol)机械手段的继续。另外一些艺术家,对网络技术特有的调色板进行了实验,网络技术特有的调色板呈现出与机器技术相反的颜料物理性质,比如像16进制的调色板——256网页安全色,就是由红、绿、蓝组成的(这三种颜色构成了单一显示屏像素)。

英国的杰克·蒂尔森(Jake Tilson,生于1958年)进行中的作品《炉具》(开始于1994年),突出了互联网艺术的另一个主要特征,那就是艺术家和观众之间超乎寻常地理联系的能力。如巴克敏斯特·富勒(Buckminster Fuller,见*新达和*反设计)在1960年代的预言,技术已经有了把世界搬进我们后院的效果。蒂尔森的《炉具》的主要特点是,来自世界各地与食物相关的普通主题,种类多得惊人的图像、文本和其他经历。例如,"巨餐"(Macro Meals)允许观者坐在终端访问印度,并在拉贾斯坦邦的特快列车上"订"早餐,看着列车的图像和食物,甚至听到准备早餐和吃早餐的声音。

意大利的双夏娃(duo Eva)和佛朗哥·马泰斯(Franco Mattes,生于1976年,aka 0100101110101101.org),把他们自己装扮成电子公路上的邦妮和克莱德(Bonnie and Clyde,美国电影《公路上的邦妮和克莱德》中的雌雄大盗,译注),作品施展了非常特别的互联网用途,也就是黑客,挪用、赌博、化身的创造(一个电脑使用者的数码代理)。

奥里亚·赖丽娜,《我的男友从战争中归来》,1996年(www.teleportacia.org/war)

像奥里亚·赖丽娜的互动性网站,展示了与电影和文学的密切关系,但也展示了关键性的差异,这就是观者控制未展开的图像和文本,来创造新的故事版本。

这个化身生活在一个虚拟的网络在线世界里。《合成表演》(自2007年)就是这样的一个作品,作品中,他们的化身在网上再次扮演了历史的表演作品,比如像吉尔伯特(Gilbert)和乔治(George)的《歌唱的雕塑》(见*人体艺术)。

互联网艺术的实践者们来自各种背景,有些人有过美术训练,有些人则来自商业、技术和平面造型设计领域。阿达网(Ada'web,1995~1998年,http://adaweb.walkerart.org)起源于艺术界的主流。它的管理者本杰明·韦尔(Benjamin Weil)邀请了像珍妮·霍尔泽(Jenny Holzer,见*后现代主义)和劳伦斯·韦纳(Lawrence Weiner,见*概念艺术)这样的知名艺术家与他的设计者们共创网站。霍尔泽的网站《请改变信念》邀请观看者"改进"老生常谈的东西(比如"过了气的爱,美丽但愚蠢"),显示出互联网的互动性质,它是用发挥观者自己想法的方法,推广一种已创建的艺术。

日裔美籍的约翰·梅达(John Maeda,生于1966年),自2008年以来任罗德岛设计学校的校长,在学习艺术和设计之前,曾首先受过计算机科学的训练。他的大多数艺术的来源是技术,主题往往是人机之间的互动,他将视觉艺术和计算机科学天衣无缝地结合在一起,作品经常出现一种光的活力,使人想起*光效艺术(见www.maedastudio.com)。

互联网是一种媒体,一种传播工具和消费手段。互联网艺术将继续发展,毫无疑问,将来会有许多变化,尤其是信息技术的进步和传送格式带来的变化。因此,随着媒体的发展,艺术家将不得不或必须改变他们的实践。

Key Sites
Dia Center for the Arts, New York: www.diacenter.org
Institute for Contemporary Arts, London: www.ica.org.uk
Museum of Modern Art, New York: www.moma.org
Tate Gallery, London: www.tate.org.uk
Walker Art Center, Minneapolis: www.walkerart.org

Key Books
C. Sommerer, L. Mignonneau, *Art@Science* (1998)
M. Rush, *New Media in Late 20th-Century Art* (1999)
J. Maeda, *Maeda@Media* (2000)
J. Stallabrass, *Internet Art: The Online Clash of Culture and Commerce* (2003)
R. Greene, *Internet Art* (2004)

目的地艺术　Destination Art

> 艺术所在的地方似乎是不该有艺术的地方。
> 威廉·L·福克斯（William L. Fox）

目的地艺术不会进入你附近的博物馆。这种艺术，你必须旅行到它所拥有的空间，以它所拥有的用语，与它相会。目的地艺术必须在现场观看，这种用语认同艺术的周围环境文脉的影响；还要认同一个事实，即地点是体验作品与理解作品固有的部分。这个用语还承认和探讨，艺术和它的所在地彼此常有的互动活力。因此，目的地艺术就是在特定所在地的艺术。

有些目的地艺术，要求人们通过虔诚的朝圣之旅来发现和观看它，去沙漠、森林、采石场，去农田、山脉，上鬼城和自然保护区这样的地方；其他的地点有可能是都市环境中隐藏珠宝之所在。例如，英国雕塑家安东尼·戈姆利（Antony Gormley，生于1950年，见*场地作品）的作品《在澳洲》（2002~2003年），是在澳大利亚西部遥远地区，一个干涸的盐田上的装置作品，由51个黑色不锈钢的塑像组成；而法国艺术家让·迪比费（Jean Dubuffet，1901~1985年，见*粗野艺术）的雕塑塔《人像塔》（1988年），则是在巴黎的郊外。去看这些艺术作品的旅程，是体验的一部分，而途中冒险的感觉，增加了发现的兴奋。

目的地艺术这个用语，还被*门外汉艺术家包括了环境，像法国的邮递员费迪南·舍瓦尔（Ferdinand Cheval，1836~1924年）和意大利的移民劳工西蒙·罗迪亚（Simon Rodia，1879~1965年），他们都分别花了35年时间，制作别具一格的结构，一个是在法国南部的理想宫（Le Palais Ideal，1879~1912年），另一个是在加利福尼亚，洛杉矶的沃茨塔（Watts Tower，1921~1954年）。他们两人灵感的主要来源，都是他们曾追随的一些艺术家，例如瑞士的让·廷古莱（Jean Tinguely，1925~1991年），美籍法国人尼基·德·圣法莱（Niki de Saint Phalle，1930~2002年，见新现实主义）和美国的詹姆斯·特里尔（James Turrell，生于1943年），都接着创造了他们自己的目的地艺术杰作。

这个术语还可以包括著名的大地艺术或土地艺术，例如美国人罗伯特·史密森（Robert Smithson，1938~1973年）在犹他州的作品《螺旋防波堤》（1970年），或者沃尔特·德玛丽亚（Walter De Maria，生于1953年）在新墨西哥的作品《闪电地带》（1977年），以及不太为人所知但却同样令人印象深刻的《绿色大教堂》（De Groene Kathedraal，1987~1996年），那是荷兰艺术家马里纳斯·博埃兹姆（Marinus Boezem，生于1934年）在荷兰制作的一个纪念性的、基于时间的、有生命的作品，主要材料是树木；苏格兰人伊恩·汉密尔顿·芬利（Ian Hamilton Finlay，1925~2006年）在苏格兰建造的一个艺术花园《小斯巴达》（1966~2006年）、美国人南希·霍尔特（Nancy Holt，生于1938年，见大地艺术）在犹他州沙漠建造的《太阳隧道》（1973~1976年）、美国人查尔斯·罗斯（Charles Ross，生于1937年）在西墨西哥建造的一个天文观测站《星轴》（自

阿尔菲奥·博南诺，《莫尔塞尔夫石堆》，2005年，奥尔斯堡，特隆母瑟，挪威

博南诺创造的一个装置，是一个在莫尔塞尔河岸上的休息站，与北极挪威的一个场地的自然和人造元素相呼应。这个景观环境中，以一个圆形大石堆为主，环绕其周围的是12棵烧焦的高达52英尺（16米）的冷杉树，在夜里和没有阳光的冬天，这个大石堆像一堆烽火那样发亮。

目的地艺术　Destination Art

1971年）；还有英国人克里斯·德鲁里（Chris Drury，生于1948年）在英国制作的作品《手指迷津》等。

大多数目的地艺术都是特定的场地，即使不是由于场地，那也仍然是一个重要的因素，赋予作品一种别具一格的情趣，即使一位艺术家以前接触过它，观者也知道他或她是在一个特定的地方、国家或环境中体验它。

还有越来越多的艺术和自然作品以及计划，处心积虑地把艺术作为更新和社会变革的代言。许多艺术家还把当代艺术带到一个国家的遥远地区，而不是把作品放到生活在大都市中心的人们的专属领地。出生于意大利的丹麦艺术家阿尔菲奥·博南诺（Alfio Bonanno，生于1947年）的《莫尔塞尔夫石堆》（Malselv Varde，2005年）是为北极挪威的一个小乡村社区制作的场地特定的风景环境，是这些计划之一。克罗地亚雕塑家伊万·科拉皮兹（Ivan Klapez，生于1961年），为坦桑尼亚莫罗戈罗附近的一个新村庄制作的巨大花岗石雕塑，是另一个例子；这些雕塑引起了艺术界和政府官员的注意，于是反过来，这又引起对发展中社区的迫切需求的关注。还有一个例子是加拿大艺术家克劳德·西马德（Claude Simard，生于1956年，见 *装置），在魁北克北部的乡村制作的宏伟作品，在他的监管下，这件作品正初具规模。自2000年以来，西马德一直在重建他拉洛克（Larouche）家乡的一些地方，在某种意义上可以说，他已经把整个村子变成了一个有生命力的、会呼吸的艺术作品。自2010年起，重建工程还包括了魁北克历史建筑物的运输和装置，还有来自印度南部的结构，其中有一个16世纪的清真寺和两个18世纪的教堂。虽然这个计划本身已非凡无比，可它还正在变成社会变革的动力，而且这个村子正在变成艺术旅行者的"目的地"。

许多目的地艺术作品是功能型的，并模糊了雕塑和建筑之间的界限，变成了英国艺术家安东尼·卡罗（Anthony Caro，爵士，见 *极简主义）所谓的"雕塑建筑"。例如，博南诺在爪哇中部制作的高10英尺（3米）的竹子结构《蜗牛》（Keong，2002年）是用作遮风挡雨的一个庇护所，也是这个村子的公共汽车站。在加利福尼亚的《公共汽车之家》，是另一个风趣的功能性结构，作者是美国的丹尼斯·奥本海姆（Dennis Oppenheim，生于1938年），这个高36英尺（11米）的棚子，一辆公共汽车可进入地下，然后钻出地面，绕几个弯子，又再次进入地下，最后出现一座房子，预示着那就是等车旅行者的旅行之家。另一个作品是《自行车棚》（2008年），是一系列放自行车的看管房，作品遍布荷兰海牙，是由艺术家、建筑师和设计师，包括美国的丹·格雷厄姆（Dan Graham，生于1942年）组成的一个国际小组设计的。这个例子强调了一种都市环境，而英国艺术家安迪·戈兹沃西（Andy Goldsworthy，生于1956年，见 *大地艺术）的《艺术庇护所》（Refuge d'art，自1995年），是一系列石头的庇护所，分布在法国上普罗旺斯阿尔卑斯的100多英里的乡村。要看到所有作品，大约需要步行10天。

也许，如果说詹姆斯·特里尔把目的地艺术推向了极致，或他是最杰出的人物，那正是因为他创造的去天空空间的通行证，即精密的建筑结构，这个结构能把注意力聚焦在天空、光和感知现象上，这些作品才得以落脚于世界各地。一旦观者拜访了通行证上列出的所有目的地，他们就要付去《罗登火山口》的"入场费"，这个火山口是在亚利桑那沙漠上，特里尔自从1970年代以来，一直在将它改变成最终的天空空间，使之成为21世纪目的地艺术朝圣的"圣杯"。

克里斯·德鲁里，《手指迷津》，2006年，霍夫，英国
该作品位于霍夫公园，即20t的岩石金石之家，传说那些金石是魔鬼所扔。德鲁里的巨大指印雕塑，美丽地参照其场地，同时引起人们反思人类在地球上留下的痕迹。

Key Sites
M. Boezem, *De Groene Kathedraal*, Almere, Netherlands
A. Bonanno, *Keong*, Nitiprayan, Central Java, Indonesia
I. H. Finlay, *Little Sparta*, Dunsyre, Lanarkshire, Scotland
I. Klapez, *Stepinac and Nyerere*, Dakawa, Tanzania
C. Ross, *Star Axis*, Chupinas Mesa, New Mexico, USA
N. de Saint Phalle, *Tarot Garden*, Pescia Fiorentina, Italy
C. Simard, *Larouche*, Quebec, Canada
J. Tinguely, *Le Cyclop*, Milly-la-Forêt, France

Key Books
Sculpture Parks in Europe: A Guide to Art and Nature (Basel, 2006)
E. Hogan, *Spiral Jetta: A Road Trip Through the Land Art of the American West* (2008)
A. Dempsey, *Destination Art* (2011)

设计艺术　Design Art

> 那么，立刻彻底抛弃装饰艺术的任何观念吧，
> 因为它已经变成一种庸俗或分离的艺术。
> 约翰·罗斯金，1859 年

设计艺术是设计领域的高级时装，就是说，家具和装饰艺术是用于收藏和值得向往的而不是拿来使用的东西。它包括高级的、限量版的和一次性的物品，而不是大批生产的东西，尽管托词说有功能性，但它往往要么是在物品本身内部起作用的因素，要么就完全不相干。这些物品绝对是让人观看的，而不是守着的东西。

到 20 世纪后期，引人注目的不再是古董，而是 20 世纪和当代的设计，设计吸引收藏者的眼睛和钱包。在 1980 年代期间，人们盲目迷恋经典的现代家具和装饰艺术，并把它们当做艺术品收藏，到 1990 年代，20 世纪中期的现代设计作品（见 * 有机抽象）的售价，也在创纪录。1990 年代后期，紧接着人们对当代设计的兴趣与日俱增。在 21

塞巴斯蒂安·布拉伊科维克，《车床椅 8》，2008 年
布拉伊科维克设法"用计算机辅助技术去平衡对古老的东西的参考"。这里，一种经典的椅子被拉成两个，并覆盖有动物的形象，使人联想起埃德沃德·迈布里奇（Eadweard Muybridge，1830~1904 年）对动物的运动所作的摄影研究和未来主义者的作品。一件原本是用作休息的设计物品被转换成了一件赶上现代生活速度的艺术品。

设计艺术 Design Art

世纪的第一个十年间，随当代艺术的繁荣，市场也繁荣了起来。美术馆开始录用设计师，并为国际商品交易会委托新作品，国际商品交易会突然涌现出来，支持人们对"艺术物品"不断增长的兴趣，顶级收藏家们和博物馆开始争夺新作品。

设计艺术这个术语，已基本上被与之有关的许多艺术家所接受和发展。美国艺术家乔·斯坎伦（Joe Scanlan，生于1961年）与尼尔·杰克逊（Neal Jackson，生于1961年），在2001年的一篇文章《请吃雏菊》中写道："设计艺术可以被宽松地定义为任何艺术作品，试图用设计艺术与建筑、家具和平面造型设计相混合的方法，去把玩场所、功能和艺术风格的艺术作品"。批评家亚历克斯·科尔斯（Alex Coles）在他2005年的《设计艺术》一书中，还涉及设计和美术领域之间的这种冲突，他在书中描述了两个学科之间的"浪漫"，这种浪漫使某种"同时性"进一步发展，正如索尼娅·德洛奈（Sonia Delaunay，1884~1979年，见*奥菲士主义）在绘画和设计之间游刃有余的实践那样。

设计艺术包括艺术家创造的有功能的作品，例如英国的马克·奎因（Mark Quinn，生于1964年，见*人体艺术）的"冰山"系列大理石家具，平面切割并嵌入花卉图案（2008年）；也包括设计师创造的可以当做艺术品的有功能的物体，例如以色列设计师兼制作人的罗恩·阿拉德（Ron Arad，生于1951年，见有机抽象）的限量版手工雕塑家具，自从1990年代后期，他就一直在进行该作品的制作，其中包括高抛光的、球根状的铝制"卫士"雕塑椅子（2007~2008年）。

设计艺术还包括蓄意不服从任何简单分类的作品，例如古巴籍美国人豪尔赫·帕尔多（Jorge Pardo，生于1963年）、英国人利亚姆·吉利克（Liam Gillick，生于1964年）和吉姆·兰比（Jim Lambie，生于1964年）的各种作品。这三位艺术家以包罗万象的、往往是复杂的装置作品而著名，帕尔多的《项目2000》是色彩明亮的瓷片以及艺术和设计物品的装置，艺术和设计物品两者相结合，勾勒出纽约的画廊、书店和迪亚：切尔西（Dia:Chelsea）大厅的空间（2000年9月~2001年6月）。最近（2008年开放），他为加利福尼亚的洛杉矶县艺术博物馆设计前哥伦比亚美术馆，以及呈波浪形的布帘和细木工家具，不禁让人想起洞穴的墙壁，尽管那是当代都市的洞穴墙壁。

设计艺术领域的其他明星，包括出生在伊拉克、以伦敦为活动中心的扎哈·哈迪德（见*高技派）；巴西的坎帕尼亚兄弟，费尔南多（Campana Fernando，生于1961年）和温贝托（Campana Humberto，生于1953年）；澳大利亚的马克·纽森（Marc Newson，生于1963年）；以及荷兰的托尔德·博恩吉（Tord Boontje，生于1968年）。哈迪德做的建筑和家具，注重"复杂的"曲线和无缝衔接，这在她收藏的"无缝"家具中可见一斑（2006年）。坎帕尼亚兄弟的灵感是"圣保罗街道的杂乱"，他们将捡来的"下等"材料，比如木头刨花、地毯的衬垫和橡胶软管等，变为迷人、颓废和昂贵的家具，就这些作品而言，传达了当代巴西的"生活热情"。工业设计师纽森用异变金属制作的《洛克希德长椅》（Lockheed Chair），他那时髦的、未来的、曲线的一切设计，使*波普美学再度流行起来，从家庭用品到餐厅用具，乃至为欧洲宇航防务集团的艾斯特里厄姆公司（EADS Astrium）做的机舱设计（2007年），2012年起把旅客带进空间，这些无不体现出这种风格。纽森自从事业开始，既创作批量生产的物品，也制作华贵物品，他是帮助去模糊艺术和设计之间界限的人之一。博恩吉是另一位有影响的设计师，他那浪漫、精密、又像是闹着玩的设计作品，既可以是精致的一次性物品，也可是市场大量销售的产品。

与设计艺术有关的一些设计师，积极地参与重新解释过去的工作，例如荷兰的设计师塞巴斯蒂安·布拉伊科维克（Sebastian Brajkovic，生于1975年）和马腾·巴斯（Maarten Baas，生于1978年）。布拉伊科维克的《车床椅8》（2008年）是一个双人座椅，制作方法是将一张古典的椅子一分为二，然后用青铜浇铸并装潢以刺绣品，而巴斯声名狼藉的"烟熏"系列（2002年），是被烧焦、然后涂上透明的环氧树脂的家具。能接受他那优雅的炭化处理

罗恩·阿拉德，《警卫4》，2007年
这张有光泽的摇椅，是阿拉德的作品《警卫》之一，之所以这样命名这个系列，是因为不少警卫在他的设计艺术作品展览会上执勤。在这些雕塑椅子中，阿拉德探索了形式和材料的可能性，以及用新技术铝喷涂的实验。

的，有安东尼·高迪（Antoni Gaudi，见 * 现代主义）、查尔斯·埃姆斯（Charles Eames，见有机抽象）、格里特·里特维尔德（Gerrit Rietveld，见 * 风格派）、埃托雷·索特萨斯（Ettore Sottsass，见后现代主义）和坎帕尼亚兄弟的古典设计。

关于艺术与设计以及设计与技术之间关系的辩论，曾经是早期设计流派和运动所关注的事情（见 * 工艺美术运动、德意志制造联盟、风格派、包豪斯、有机抽象、波普、后现代主义），可现在已证明，那个辩论已经与设计艺术是把家具变成雕塑还是雕塑家具的讨论不相干了，新的技术已经在实验性的新作品里用上了。相反，设计艺术激起了关于文化对商业、媒体的作用，以及创造充满生气的新的艺术运动市场的辩论。

Key Collections
Centre Georges Pompidou, Paris
Design Museum, London
Groninger Museum, Groningen, Netherlands
Los Angeles County Museum of Art, Los Angeles, California
Museum of Modern Art, New York
Victoria & Albert Museum, London
Vitra Design Museum, Weil am Rhein, Germany

Key Books
J. Scanlan and N. Jackson, 'Please, Eat the Daisies', *Art Issues* (Jan/Feb 2001)
M. Collings, *Ron Arad Talks to Matthew Collings* (2004)
A. Coles, *DesignArt* (2005)
A. Coles (ed.), *Design and Art* (Documents of Contemporary Art, 2007),
G. Williams, *Telling Tales: Fantasy and Fear in Contemporary Design* (2009)

艺术摄影　Art Photography

> ……摄影不是艺术，但是照片可以被做成艺术。
> 马里厄斯·德·扎亚斯（Marius de Zayas），《摄影工作》，1913 年

在 20 世纪结束之际，摄影是否可以被看成是艺术的问题，已不再是一个话题，因为摄影已经经历了这个世纪的各个时期。随着更新、更进步的影像制作技术的引进，以及摄影在艺术实践中更广泛多样的使用，辩论摄影是不是艺术，似乎越来越过时了。如今，艺术摄影作为一种重要的艺术形式，已深深地扎下了根，而且变得越来越普及。

不过，依旧存在的问题是：哪一种摄影是"艺术"。对一个特定的实践者，她或他的作品下定义，还是会有问题，那些制作摄影作品的艺术家，或者在作品中使用摄影元素的艺术家，经常把他们自己称为"从事摄影的艺术家"，从而把他们自己和商业摄影师（比如肖像、时尚或婚礼摄影师）区别开来。像 * 设计艺术一样，艺术摄影是独家的或限量版的，而且展示地点是美术馆或艺术博物馆。对某些情况来说，尽管这是一个对复杂问题的简化解释，但宽泛地讲，制作者的身份以及作品的类型和展览的地方，是区分艺术摄影和决定其市场价格的主要因素。

也就是说，许多不同的动机、工作方式和想法，形成了艺术摄影的视觉图像，而它们和任何媒介的视觉图像一样多，其制作者既从艺术也从摄影中借鉴和参照传统。贯穿于艺术摄影制作、讲故事、审视日常生活物品和家居场面的多种感受性，以及无表情美学的运用，已经成了艺术摄影特别突出的组成部分。

戏剧摄影包括表演或事件，特别为照相机设计的、不是在胶卷上捕捉的瞬间表演或事件。戏剧摄影与 1960 年代和 1970 年代早期的 * 人体艺术、* 表演以及 * 概念艺术的摄影图像有相应关系，但又有区别。当这些图像作为文献或事件踪迹或艺术作品时，或者作为表演的传播手段时，这些新的照片是艺术品。美国的辛迪·舍曼（Cindy Sherman，生于 1954 年，见 * 后现代主义），用她的身体作品探索女性的身份问题，她是这一领域最著名和最有影响力的艺术家。日本的折元立身（Tatsumi Orimoto，生于 1946 年）也是以这种模式工作，他捕捉住了他的另一个自我，"面包人"，在日常情形中的荒诞主义者的模样（面包人是他的系列作品，总是在头上绑满长棍面包，译注）。法国艺术家乔治·鲁斯（George Rousse，生于 1947 年）又是一个例子，他精心构筑的建筑场面，产生出复杂的幻觉，而这些幻觉是由他的照相机完成的。

所谓的"活人画"（taleau）摄影，建立了单一图像的叙事（与 20 世纪中叶流行的照片故事形成对照），使人联想起 18 世纪讲故事的传统和 19 世纪历史绘画。加拿大的杰夫·沃尔（Jeff Wall，生于 1946 年，见后现代主义），就是这种类型的明星，他精心组织表面日常生活的戏剧化

场面，且常常在灯箱上展示，使其看上去更引人注目。他的许多图像，特别会使人想起老艺术家的作品，例如爱德华·马奈（Edouard Manet，1832~1883 年）的作品。英国的萨姆·泰勒－伍德（Sam Taylor-Wood，生于 1967 年）的巴洛克构图，有些表现的是她的亲密朋友，她的构图经常参考和使用较早的艺术作品，就像巴西艺术家维科·穆尼兹（Vik Muniz，生于 1961 年）和日本的杉本博司（Hiroshi Sugimoto，生于 1948 年）创造的那些复杂的幻想一样。穆尼兹的那些重组著名图像的照片，运用了一些令人意想不到的材料，如食品、泥土和细线，而杉本博司的博物馆系列蜡像，对视觉表现本身的传统作了积极的研究。

其他的艺术家以日用品和日常生活织物作为创作的题材，再现了被我们忽视了的东西，并鼓励我们以敏锐的不同方式，去看我们周围的世界。例如，瑞士艺术家彼得·菲谢里（Peter Fischli，生于 1952 年）和戴维·韦斯（David Weiss，生于 1946 年），表现了妙趣横生的静物场景系列照片，这些照片似乎是从他们工作室里找到的平凡物品创作而成。法国艺术家让－马克·巴斯特曼特（Jean-Marc Bustamante，生于 1952 年）和美国的维姆·温德斯（Wim Wenders，生于 1945 年）都认定，各干各的并且在普通环境或日常生活中，找到所表现的画面，而德国艺术家沃尔夫冈·蒂尔曼斯（Wolfgang Tillmans，生于 1968 年），则表现废弃服装或成熟果实的静物，以及他朋友的快照般的图像。英国艺术家理查德·比林厄姆（Richard Billingham，生于 1970 年），因他那快照般的家庭生活照片，在 1990 年代一举成名，像美国的纳恩·戈尔丁（Nan Goldin，生于 1953 年），因为她那朋友"家庭"的亲密照片而成名一样。

与表现情感和亲切截然相反的是，"无表情"美学（deadpan aesthetic）于 1990 年代流行，它那感知的客观性，也许是对 1980 年代 * 新表现主义艺术的主观性的反驳。这种中立的美学，以中画幅或大画幅的照相机拍摄图像为特征。人们还经常称它为"德国式的"，指的是许多这种美学的主要实践者的国籍，包括安德烈亚斯·古尔斯基（Andreas Gursky，生于 1955 年）、托马斯·施特鲁特（Thomas Struth，生于 1954 年）和坎迪达·赫费尔（Candida Hofer，生于 1944 年），以及他们老师，伯恩德（Bernd，生于 1931 年）和希拉·贝歇尔（Hilla Becher，生于 1934 年）的国籍，1957 年以来，他们一直在制作工业建筑和本地的简朴格子建筑的黑白图像。古尔斯基的照片非常壮观，高度为 6.5 英尺（2 米），宽度为 16.5 英尺（5 米），这些从极

艺术摄影　Art Photography

为有利位置拍摄的当代都市生活精确场面的照片，使他在1990年代成为这类图画摄影的大师。赫费尔使用同样的技术和格式探索文化设施，而施特鲁特强调照片的结构方面，比如在图像制作中强调照相机的位置和姿势。

英国的丹·霍尔斯沃思（Dan Holdsworth，生于1974年）用长时间曝光对夜里的建筑空间和遥远的风景进行摄影，如《北方乐土》（2006年）里的情形，他的那些照片拍的是冰岛和挪威的北极风景中的极光，有着怪诞的效果。不过，虽然霍尔斯沃思的无表情图像是没有人的，南非的兹卫莱杜·穆迪斯瓦（Zwelethu Mthethwa，生于1960年）却用大幅面的彩色摄影来表现他非洲同胞的形象。这些照片会使人看上去不太舒服，因为照片往往是忧郁场景里的奢

华而艳丽的形象，比如他的《当代角斗士》系列照片（2007年），是一些生活在莫桑比克的垃圾堆上的儿童肖像，他把这些肖像表现得英勇悲壮、高贵尊严、咄咄逼人、生动逼真。

这些仅仅是艺术摄影的几个例子，艺术摄影是一种流畅的、灵活的媒介，它正在不停地演进，对当代艺术实践变得更加重要。

对页：杰夫·沃尔，《一座公寓的场景》，2004~2005年
这幅照片，将家庭内部与城市景观相结合，似乎就是真实的家庭生活场景。不过，这间公寓是租来的，并特地为照片的拍摄作了装修，沃尔以数字化处理方式，把在2004年5月到2005年3月之间，在实地和在工作室拍摄的图像结合在一起，他称其为"近似纪录片"。

上：沃尔夫冈·蒂尔曼斯，《蜗牛静物》，2004年
对蒂尔曼斯而言，他的照片是一种联系世界和其他事物的方式："我认为每一种思想和想法，必须以某种方式通过个人的体验提出来，然后加以推广。"

Key Collections
Centre Georges Pompidou, Paris
Los Angeles County Museum of Art, Los Angeles, California
Museum of Modern Art, New York
Tate Gallery, London
Vancouver Art Gallery, Vancouver, British Columbia, Canada
Victoria & Albert Museum, London

Key Books
G. Clarke, *The Photograph* (1997)
D. Campany (ed.), *Art and Photography* (2003)
S. Bright, *Art Photography Now* (2006)
C. Cotton, *The Photograph as Contemporary Art* (2009)

词典：200 个主要风格

* 号标出本书主要词条之一（第 14-295 页），可交叉参考。

※ 号标出本词典中的 200 个词条。

Abbaye de Créteil 克雷泰伊修道院　短暂设在法国克雷泰伊的艺术家和作家团体（1906~1908 年）。他们探索的新技术（简化和形象描述），导致了后来的先锋艺术风格，比如 * 方块主义（Cubism）。Marinetti 于 1907 年访问了这个团体，在他的 * 未来主义理论中吸取了他们的思想。

（ABC）ABC 组　1924 年在瑞士巴塞尔成立的左翼建筑团体。俄国的伊尔·利西茨基（EL Lissitzky）、荷兰的马尔特·斯塔姆（Mart Stam）和瑞士建筑师汉内斯·迈尔（Hannes Meyer）、埃米尔·罗思（Emil Roth）、汉斯·施密特（Hans Schmidt）和汉斯·威特卡（Hans Wittwer），致力于他们本身构成主义的并有社会意义的建筑物，通常是 * 构成主义的风格。

Abstraction-Création 抽象创造　国际艺术家小组，1931 年成立于巴黎并持续活跃到 1936 年。它提升了抽象艺术，那是在政治压迫日益增大时期的自由表现形式，在这个团体解体之时，它的成员和朋友达 400 多人，其中包括当时最著名的艺术家。

Action Painting 行动绘画　对 * 抽象表现主义艺术家作品的用语，特别是杰克逊·波洛克（Jackson Pollock）和威廉·德库宁（Willem de Kooning）的作品，他们的"笔势"布上油画，意味着表现艺术家个性的一个存在主义元素（Existential element），是通过艺术家明显冲动地运用材料而达成的；因此，也使人联想到 * 无形式艺术（Art Informal）。

Actionism 行动主义　见 ※ 维也纳行动艺术。

Adhocism 局部独立主义　用于描述 * 后现代主义艺术家在建筑和设计中的实践，他们运用并结合以前存在的风格和形式，来创造一个新对象。局部独立主义是查尔斯·詹克斯（Charles Jencks）和内森·西尔弗（Nathan Silver）写的一本书的标题，该书出版于 1972 年。

Aeropittura 喷绘　意大利语，用空气喷墨作画：第二代 * 未来主义艺术家的艺术，他们的作品主要贯注于描绘飞行或激发人们想象飞行。1929 年，该画派宣布了其主要艺术家：杰拉尔多·多托尔（Gerardo Dottor）、塔托（Tato）、布鲁诺·姆纳里（Bruno Munari）和菲利亚（Fillia），他们在宣言和展览中发表他们的作品，直至 1944 年意大利法西斯主义垮台。

Aesthetic Movement 美学运动　1870 年代和 1880 年代美术和装饰艺术使用的一个术语。J·A·M·惠斯勒（J.A.M.Whistler）和丹蒂·加布里埃尔·罗塞蒂（Dante Gabriel Rossetti, 另见 * 颓废运动 [Decadent Movement, ※ 日本主义（Japonisme）]），所创作的作品追求美观中的愉悦和艺术的自主性。

Affichistes 招贴画拼贴　这个名字是雷蒙·海恩斯（Raymond Hains）和雅克·德拉维莱格勒（Jacques de la Villeglé）用来指他们 1949 年以来创作艺术的方法，即把城市墙上撕下的海报碎片制作拼贴画，米莫·罗泰拉 Mimmo Rotella 和弗朗索瓦·迪弗 François Dufrene 雷纳也运用这种方法。后来与 * 新现实主义发生联系。

AfriCobra 非洲眼镜蛇　不相关艺术家的非洲人社团壁画家芭芭拉·琼斯-霍格（Barbara Jones-Hogu）和杰夫·唐纳森（Jeff Donaldson）发起了这个团体。这是非洲裔美国艺术家的运动，他们用荧光灯的色彩制作高质量的屏幕照片（screenprints），推行"为每一个美国黑人家庭的黑人艺术"信条。

Agitprop 为 agitatsionnaya propaganda, 宣传鼓动派　俄文英音译缩写　1917 年布尔什维克革命以后的俄国流行艺术形式。这个流派吸收了民间艺术以及现代艺术中的动向（* 未来主义、* 至上主义和 * 构成主义），艺术家们用戏剧性事件、横幅、招贴画、雕塑、纪念碑，以及火车上、火车上、墙壁上和建筑物中的绘画等让城市改观，赞扬新政权。

AkhRR, AkhR 俄国革命艺术家协会　该协会 1922 年成立于莫斯科。它排斥 * 至上主义-抽象（Suprematism-abstraction）的遗产，提倡回归具象艺术（figurative realism）。很快，它在全国有了分支并得到政府支持，虽然它在 1932 年遭到废除，但它的英雄现实主义和以日常生活为中心，为 * 社会主义现实主义（Socialist Realism）铺平了道路。

Allianz 瑞士先锋艺术家联盟　瑞士先锋艺术家小组，包括马克斯·贝尔（Max Bill）、沃尔特·博德默（Walter Bodmer）和理查德·洛泽（Richard Lohse）成立于 1931 年，活跃至 1950 年代。联盟的展览和出版物，将他们与 * 具体艺术（Concrete art）和 * 构成主义（Constructivism）有关的作品带给公众。

AAA（即 Allied Artists Association）同盟艺术家协会　英国艺术家团体，由批评家弗兰克·拉特（Frank Rutter）创立于 1908 年，他们组织进步艺术家国际性作品年度公开展，比如像巴黎的 ※ 的独立沙龙。1908 年至 1914 年举办的那些展览，将许多欧洲的新动态介绍到英国。

AAA（即 American Abstract Artists）美国抽象艺术家协会　抽象画家和雕塑家协会于 1936 年成立于纽约，对占主导地位的现实主义风格（见 * 美国风情和 * 社会现实主义）作出反应。像欧洲的抽象-创造一样，协会通过展览、讲座和出版物，致力于支持和促进美国的抽象艺术。到 1950 年代，已有 200 多位成员。

American Craft Movement 美国工艺运动　第二次世界大战后的这场运动，旨在通过大学的教程复兴工艺传统，当时的很多课程由前包豪斯学生授课；他们的影响一直延续到 1970 年代和 1980 年代。

American Gothic 美国哥特　见 * 美国风情。

Angry Penguins 愤怒的企鹅　1940 年代澳大利亚先锋杂志和艺术与文学运动。在墨尔本的小组包括阿瑟·博伊德（Arthur Boyd）、马克斯·哈里斯（Max Harris）、悉尼·诺兰（Sidney Nolan）、约翰·珀西瓦尔（John Perceval）、约翰·里德（John Reed）和艾伯特·塔克（Albert Tucker）。他们的作品基本上是 * 表现主义和象征，并且反映了他们在 * 超现实主义方面的兴趣。许多人后来成为 ※ 反向组的成员。

Antipodean group 反向组　1959 年成立的澳大利亚艺术家团体，活跃至 1960 年。历史学家伯纳德·史密斯（Bernard Smith）汇编了反向宣言，他们的宣言促进了具象绘画，主要的澳大利亚画家包括阿瑟·博伊德（Arthur Boyd）和克利夫顿·皮尤（Clifton Pugh）。同悉尼·诺兰（Sidney Nolan）和拉塞尔·德赖斯代尔（Russell Drysdale）一道，他们的作品涉及 * 超现实主义和原住民艺术（aboriginal art），这个小组的影响贯穿于 20 世纪后半叶。

The Apostles of Ugliness 丑陋的使徒　见 * 垃圾箱画派。

Architext 阿基泰科斯特　一种日本杂志和一个建筑流派的名称，成立于 1971 年，它反对 * 新陈代谢主义 Metabolism，排斥现代主义的教条主义或集权主义并提倡多元主义。

Art and Freedom 艺术和自由　阿拉伯语：Al-Fann wa'l-hurriyya 埃及超现实主义流派，成立于 1939 年。画家拉姆西斯·云楠（Ramsis Yunan）、费德·卡米尔（Fu'ad Kamil）、卡米尔·阿里-泰洛姆萨尼（Kamil al-Talamsani）和诗人乔治（Georges）受到安德烈·布雷东的（André Breton）巴黎画派的启发；他们的宣言，"颓废艺术万岁"，促进了艺术自由。

Art & Language 艺术和语言　英国艺术家团体和杂志名称，他们通过杂志进行分析、社会和政治之间关系的理论分析和评论，将理论和批评变成一种 * 概念艺术。1968 年，这个流派由特里·阿特金森（Terry Atkinson）、戴维·班布里奇（David Bainbridge）、迈克尔·鲍德温（Michael Baldwin）和哈罗德·赫里尔（Harold Hurrell）在考文垂成立。至 1976 年，在美国和纽约有了 20 多位成员。

Art autre, 法文另外艺术　批评家迈克尔·塔皮埃（Michel Tapié）在第二次世界大战后创造了这个术语，它指受到儿童艺术、天真艺术和 ※ 原始主义（Primitivism）以及瓦西里·康定斯基（Vasily Kandinsky）和 * 存在主义启发的艺术。常常用于 * 无形式艺术和 * 斑污主义。

Art Workers' Coalition 艺术工作者同盟（AWC）　这个强力集团 1969 年成立于纽约。包括 * 极简主义艺术家卡尔·安德烈（Carl Andre）和罗伯特·莫里斯（Robert Morris）、* 概念主义艺术家汉斯·哈克（Hans Haacke）和丹尼斯·奥本海姆（Dennis Oppenheim）、批评家卢西·利帕德（Lucy Lippard）和格雷戈里·巴特尔基（Gregory Battcocky）等其他人。他们游说博物馆和美术馆，要求闭馆来抗议越南战争，为艺术家的权利和改变博物馆的政策进行激烈争论，包括艺术家参与决策过程和增加妇女和少数民族的展览空间等政策。

Arte Cifra（意大利文）编码艺术　意大利艺术与 * 概念艺术（Conceptual Art）、* 贫穷艺术（Arte Povera）背道而驰的艺术趋势，这种艺术要表现编码在绘画中潜意识的东西。与山德罗·基亚（Sandro Chia）、弗朗切斯科·克莱门特（Francesco Clemente）、恩佐·库基（Enzo Cucchi）和米莫·帕拉迪诺（Mimmo Paladino，见 * 超先锋）的作品有关。

Arte Generativo 生成艺术　1950 年代阿根廷的绘画风格，作品特征以几何抽象分析为基础，遵循 1940 年代 ※ 马蒂艺术（Arte Madí）的传统。爱德华多·麦森蒂利（Eduardo Macentyre）和米格尔·安杰尔·维达尔（Miguel Angel Vidal）在 1960 年写了一个宣言；他们的作品追求线条和色彩的有力分析。

Arte Madí 马蒂艺术　1940 年代阿根廷/乌拉圭的艺术运动，这个运动的宣言将绘画、雕塑和 * 构成主义和音乐家以 * 构成主义模式聚集在一起。卡梅洛·哈登·奎因（Carmelo Harden Quin）和久拉·克西斯（Gyula Kosice）研究造型形式的纯粹性；罗德·罗斯弗斯（Rhod Rothfuss）的造型画布预示了美国抽象艺术技法。

Arte Nucleare, 意大利文核艺术　1951 年，恩里科·巴伊（Enrico Baj）、乔·科隆博（Joe Colombo）和赛尔焦·丹杰洛（Sergio Dangelo）在米兰发起了这个运动，后来，前 * 哥布鲁阿艺术家阿斯格尔·约恩（Asger Jorn）也加入进来。他们以 * 超现实主义的自动性和笔势抽象来创作绘画，那些绘画在"核风景"中表现了战后生活的状态。

Arte Programmata, 意大利文程序艺术　作家翁贝托·埃科（Umberto Eco）在 1962 年创造了这个术语，用来指那些 1960 年代追求新趋势思想的艺术家，比如 ※N 组（Gruppo N）和 ※T 组（Gruppo T）的成员。他们探索运动、光效现象和观者的互动作用（见 * 活动艺术和 * 光效艺术）。

Atelier 5 五人工作室　1955 年在瑞士伯尔尼成立的建筑公司。最初的成员是埃尔温·弗里茨（Erwin Fritz）、萨米埃尔·贝尔热（Samuel Gerber）、罗尔夫·黑斯特贝格（Rolf Hesterberg）、汉斯·霍斯泰特勒（Hans Hostettler）和阿尔弗雷多·皮尼（Alfredo Pini）。早期作品显示出勒柯布西耶和 * 新粗野主义的影响。他们以在伯尔尼外围成功建造低层和高密度住宅而著名。

Atelier Populaire, 法文流行工作室　1968 年巴黎美术学院一群罢课学生的名称。他们制作了 350 多张招贴画，匿名设计和印刷品，并在城市里散发，在为教育改革进行的斗争中，他们以此作为武器并显示与工厂罢工工人的团结。从强烈的平面造型图像和标语看，已成为 1968 年 5 月事件的视觉标记。

Auto-destructive art 自毁艺术　自毁艺术的设计是去改变或毁灭自己，行动在自毁艺术中是创造过程的一个必不可少的部分，比如 * 活动艺术家让·廷古莱（Jean Tinguely）的自毁机器。在 1960 年代，旅居伦敦的艺术家古斯塔夫·梅斯热（Gustav Metzger）写了宣言，组织了讲座、演示，并在伦敦艺术座谈会上自毁作品（1966 年）。

Les Automatistes 自动主义　在蒙特利尔的抽象画家团体，约活跃于 1940 年代至 1954 年。这个名称来自保罗·埃米尔·博尔迪阿（Paul-Emile Borduas）的作品《自动主义 1.47》，展出于 1947 年该流派在蒙特利尔的第二次展览。其他成员包括马塞尔·巴尔博（Marcel Barbeau）、罗歇·福特（Roger Fauteaux）、皮埃尔·戈罗（Pierre Gaureau）、费尔南·勒迪克（Fernand Leduc）、让-保罗·穆索（Jean-Paul Mousseau）和让-保罗·廖佩尔（Jean-Paul Riopelle）。他们受到 * 超现实主义自动主义的启发并致力于抽象，1947 年在巴黎的一个展览，使他们的作品引起法国画家和倡导者乔治·马蒂厄（Georges Marthieu，见 * 无形式艺术）的注意。

Bad Painting 低劣绘画　一个具象绘画展览的名称，

词典：200个主要风格

该展览于 1978 年在纽约的新博物馆举办。这个术语是指那些艺术家似乎故意做得天然而粗糙的作品，他们通过运用怪异、截然不同的材料和鲜明的色彩，以扼杀"高雅情趣"的观念。见 * 新表现主义。

Barbizon School 巴比松画派 19 世纪中叶的法国画家群体，他们的外光风景画途径，直接影响了 * 印象主义画家。

Bay Area Figuration 海湾地带具象 1950 年的一个运动，发生在北加利福尼亚旧金山海湾地带，引领运动的艺术家有，埃尔默·比肖夫（Elmer Bischoff）、琼·布朗（Joan Brown）、理查德·迪本科恩（Richard Diebenkorn）和戴维·帕克（David Park）。他们故意转向具象主题，反映 * 垮掉一代的艺术的影响，以及对东海岸 * 抽象表现主义的排斥。

Black Expressionism 黑色表现主义 1960 年代和 1970 年代形成于非裔美国艺术的具象风格。受到 * 抽象表现主义、※ 色场绘画（Color Field Painting）和 ※ 硬边绘画（Hard-Edge Painting）的影响，这场运动产生自政治动乱和民权抗议；作品经常结合政治口号并突出使用黑色、红色和绿色（来自黑色民族主义国旗）。

Black Mountain College 黑山学院 坐落于北卡罗莱纳黑山的艺术学院（1933~1957 年）。约翰·凯奇（John Cage）、梅斯·坎宁安（Merce Cunningham）、巴克敏斯特·富勒（Buckminster Fuller）和与 * 垮掉的一代有关的诗人以及许多前 * 包豪斯的教师和学生们在那里任教。他们培养了一种社区和实验的气氛。著名的学生包括罗伯特·劳申伯格（Robert Rauschenberg，见 * 新达达）、雷·约翰逊 [Ray Johnson，见 * 激浪派（Fluxus）、※ 邮件艺术]、肯尼思·诺兰（Kenneth Noland，见 * 后绘画性抽象）和赛·通布利（Cy Twombly，见 * 新表现主义）。

Black Neighborhood Mural Movement 黑人社区壁画运动 1960 年代起源于芝加哥，这种非博物馆导向的艺术形式，改变了底特律、波士顿、旧金山、华盛顿特区、亚特兰大和新奥尔良的某些破旧地区。

Blok 布罗科 活跃于华沙的波兰 * 构成主义艺术家团体（1924~1926 年），成员包括亨利克·波列维（Henryk Berlewi）、卡特吉娜·柯布尔（Katarzyna Kobro）和弗拉迪斯劳·斯特吉敏斯基（Wladyslaw Strzeminski）。他们通过展览会和 11 期《布罗科》杂志传播他们的思想。分歧发生在倡导"实验室的"构成主义和信奉艺术家是设计师、制作者和生产者的人们之间，这导致小组解体，其中许多人加入普拉埃森斯（Praesens group）。

Bloomsbury Group 布鲁姆斯伯里协会 一个由朋友组成的非正式协会，成员大部分是艺术家和作家，包括弗吉尼娅·沃尔夫（Virginia Woolf）、E·M·福斯特（E. M. Forster）、克莱夫·贝尔（Clive Bell）、瓦妮莎·贝尔（Vanessa Bell）、罗杰·弗赖伊（Roger Fry）、邓肯·格兰特（Duncan Grant）和约翰·梅纳德·凯恩斯（John Maynard Keynes）。许多人大约从 1907 年至 1930 年代后期住在伦敦的布鲁姆斯伯里地区。他们促进了装饰艺术（见 ※ 欧米茄车间）和新艺术运动，特别是 * 后印象主义。

Die Blaue Vier，德文四青士 德国艺术家小组，于 1924 年在 * 包豪斯成立，成员包括瓦西里·康定斯基（Vasily Kandinsky）、保罗·克利（Paul klee）、阿历克谢·冯·雅夫林斯基（Alexei von Jawlensky）和莱昂内尔·法宁格（Lyonel Feininger）。这个小组原先与 * 青骑士有联系，两个小组一起举办展览会达 10 年之久，尤其是在美国、德国和墨西哥。

Golubaya Roza，俄文英音译蓝玫瑰 俄国画家群体，活跃于 1904 年至 1908 年；1907 年莫斯科画展的题目。与尼古莱·雅布伦斯基（Nikolay Ryabushinsky）的《金羊毛》杂志有联系，并以超现实的、* 象征主义（尤其是花卉的形象）为特征，艺术家包括米哈伊尔·弗鲁贝尔（Mikhail Vrubel）和维克托·博里索夫 - 穆萨托夫（Viktor Borisov-Musatov）。另见 * 艺术世界。

BMPT 组（BMPT） 居于巴黎的法国和瑞士艺术家团体（得自他们姓名的首字母），活跃于 1966 年至 1967 年。丹尼尔·布伦（Daniel Buren）、奥利弗·莫塞（Oliver Mosset）、米歇尔·帕尔芒蒂（Michel Parmentier）和尼尔·托罗尼（Niele Toroni），开展了对艺术家的狂热崇拜和独创性的概念主义评论；他们引起人们注意艺术的接受情况和赋予某个场所或个人的光环。

Bowery Boys 鲍厄里男孩 纽约一群青年艺术家的绰号，1960 年代住在鲍厄里大街，且相互住处相隔不远。大多数人与 * 极简主义（Minimalism）有关，诸如汤姆·多伊尔（Tom Doyle）、伊娃·赫西（Eva Hesse）、索尔·莱威特（Sol LeWitt）、罗伯特·曼戈尔德（Robert Mangold）、丹·弗莱文（Dan Flavin）和罗伯特·雷曼（Robert Ryman）以及批评家卢西·利帕德（Lucy Lippard）。许多人在现代艺术博物馆工作室相遇并继续在德万美术馆展出作品。

Camden Town Group 卡姆登镇组 英国画家团体，在 * 印象主义画家沃尔特·西克特（Walter Sickert）的建议下，成立于 1911 年。成员包括沃尔特·贝斯（Walter Bayes）、斯潘塞·戈尔（Spencer Gore）、邓肯·格兰特（Duncan Grant）、奥古斯塔斯·约翰（Augustus John）和温德姆·刘易斯（Wyndham Lewis）以及其他人。他们通过作品把 ※ 后印象主义带到英国。在 1911~1912 年之间的三次展览之后，这个小组与一些更小的小组合并成伦敦组。

Canadian Automatistes 加拿大自动主义 见 ※ 自动主义（Les Automatistes）。

The Canadian Group of Painters 加拿大画家组 1933 年七人组解体之后成立了扩大的团体。它继续把重点放在较早期团体的民族主义景观上，并在加拿大艺术中占首要地位，直至 1950 年代，那时，它受到了画家十一人组和自动主义的挑战。1969 年解散。

Cercle et Carré，法文圆和方 1929 年由作家米歇尔·瑟福尔（Michel Seuphor）和画家华金·托雷斯 - 加西亚（Joaquín Torres-García）在巴黎发起的运动。他们通过大型团体展览和期刊，推动了抽象艺术中的 * 构成主义趋势，与占主导地位的 * 超现实主义相抗衡。虽然它的存在时间短暂（终结于 1930 年），而 ※ 抽象 - 创造组把它对抽象艺术的促进继续进行下去。

Chicago Imagists 芝加哥意象主义者 1960 年代后期和 1970 年代在芝加哥的具象艺术运动。尤其被 * 门外汉艺术所吸引，许多人都是热心的收藏家。多毛者（the Hairy Who）和其他人，诸如唐·鲍姆（Don Baum）、罗杰·布朗（Roger Brown）、埃莉诺·达比（Eleanor Dube）、菲尔·汉森（Phil Hanson）、埃德·帕施克（Ed Paschke）、芭芭拉·罗西（Barbara Rossi）和克里斯蒂娜·兰贝格（Christina Ramberg）。

Kalte Kunst，德文冷艺术 自 1950 年代使用的术语，指的是自数学公式得来的艺术，往往以几何形式排列色彩。它也与 * 光党艺术和 * 活动艺术一脉相承，它经常用于描述瑞士画家卡尔·哥斯特纳（Karl Gerstner）和理查德·保罗·洛泽（Richard Paul Lohse）的作品。

Color Field Painting 色场绘画 * 运用统一色块的抽象表现主义绘画的风格。这个术语得自批评家克莱门特·格林伯格（Clement Greenberg）在 1950 年代中期的文章。用来指巴奈特·纽曼（Barnett Newman）、马克·罗斯科（Mark Rothko）、克利福德·斯蒂尔（Clyfford Still）和其他人的作品，以显示有别于 * "笔势"绘画（或 * 行动绘画，比如杰克逊·波洛克（Jackson Pollock）的绘画）。后来，它与 ※ 硬边绘画、* 极简主义和 * 光艺术结合。

Common-Object Atists 普通物体艺术家 见 * 新达达（Neo-Dada）。

Computer Art 计算机艺术 随着计算机的普及，自 1950 年代和 1960 年代以来计算机艺术这个统称，变得过时了。早期的例子包括计算机生成形象，在整个 1970 年代逐渐发展成熟，最终在 1980 年代遵循互动性的观念，建立起与其他形式的联系（电影、* 视频艺术、* 互联网艺术），这些另外的形式，在很大程度上取代了这个术语本身。

Continuitá 连续派 意大利艺术家团体，1961 年由抽象艺术中的 * 形态（Forma）部分前成员组成。从 * 表现主义到形式主义的各种形式，后来的成员包括卢乔·丰塔纳（Lucio Fontana）和吉奥·波莫多罗（Gió Pomodoro）。他们主张回归伟大的意大利艺术，并恢复艺术品本身制作和环境中的连续感。

Coop Himmelblau 蓝天组 创立于 1968 年的威尼斯建筑小组，由沃尔夫·D·普莱克斯（Wolf D.Prix）、赫尔穆特·斯维钦斯基（Helmut Swiczinsky）和赖纳·夏埃尔·霍尔策（Rainer Michael Holzer）组成，他们对概念主义建筑的兴趣，导致产生了富有想象力的乌托邦式设计，唤起进攻性和紧张感；他们在荷兰格罗宁根设计的格罗宁根博物馆，开始慢慢铸锈。他们在 1988 年在纽约举办了反构成主义展览。

Corrente 潮流 反法西斯主义的意大利艺术运动，活跃于 1938~1943 年间，是一种米兰的杂志命名的。它反对 ※ 新古典主义（见 * 意大利 20 世纪和几何抽象）。成员包括雷纳托·比罗利（Renato Birolli）和雷纳托·古图索（Renato Guttuso）。第二次世界大战以后，他们许多人加入 ※ 新艺术战线。

Crafts Revival 工艺复兴 自 1950 年代以来，重新燃起对工艺理想的兴趣，在英国、美国和斯堪的纳维亚特别强烈。工艺复兴注重品质和个性，材料使用一次性模具工业设计，标志着恢复了设计者兼制作者的状况。

Cubist-Realism 方块主义的 - 现实主义 见 * 精确主义（Precisionism）。

Cubo-Futurism 方块 - 未来主义 俄国 * 方块主义风格，娜塔莉亚·冈察洛娃（Natalia Goncharova）、米哈伊尔·拉里昂诺夫（Mikhail Larionov）、卡什米尔·马列维奇（Kasimir Malevich）、留波夫·波波娃（Liubov Popova）、弗拉基米尔·塔特林（Vladimir Tatlin）和娜杰日达·乌达丽佐娃（Nadezhda Udaltsova）等人在 1912 年和 1916 年间使用的风格，尤其与建筑上的雕像（architectonic figures）和圆柱形形式结合在一起。另见 * 方块杰克和 * 辐射主义。

Danish Modern 丹麦现代 1950 年代创造的术语，当时丹麦家具设计的精致工艺和细节的注意，享有国际声誉。它使人想起优雅雕塑形式的美学，以及娜娜（Nana）和约根·迪策尔（Jorgen Ditzel）、芬恩·尤尔（Finn Juhl）、阿恩·雅各布森（Arne Jacobsen）和博奇·摩根斯布（Borge Mogenseb）作品中保留的自然表面特征。

七个点 Dau al Set，加泰罗尼亚文，意思是骰子的第七面 1948 年成立的加泰罗尼亚艺术团体，由作家和艺术家组成，他们受到 * 达达和 * 超现实主义、尤其是米罗（Miró）和克利（Klee）的艺术的启发。他们包括安东尼·塔皮耶斯（Antoni Tápies）和霍安 - 何塞普·撒拉兹（Joan-Josep Tharrats），他们特别关注潜意识、超自然和不可思议的东西。

Deconstructivist architecture 解构主义建筑 受到法国解构哲学思想的影响，一种建筑中的后现代主义趋势，它向公认的建筑模式提出质疑，以三维空间的表现进行实践，往往引起梦幻（※ 蓝天组），或者扰乱公认的历史观念和扰乱通过建筑表现出来的功能。

Entartete Kunst，德文，堕落艺术 一个展览会的诽谤性标题，1937 年纳粹宣传部长戈培尔（Goebbels）在慕尼黑举办了这个展览，展示了先锋艺术，比如 * 表现主义、* 达达、* 包豪斯、* 新客观性以及 * 构成主义有关的先锋艺术，公然企图消除德国不纯的外国影响。大约 16000 件作品被没收，5000 件作品被命令焚毁。留在德国的先锋艺术家被禁止绘画或展览。

Devetstit Group 九种力量派 这个名称得自"九"和"力量"两个词的合成，指的是捷克斯洛伐克的建筑师、画家、摄影师、作家和诗人的左翼先锋团体。由批评家卡雷尔·泰格（Karel Teige）创立，活跃于 1920 年到 1931 年之间，成员包括约瑟夫·肖克尔（Josef Chocol）、亚罗斯拉夫·弗拉格纳（Jaroslav Fragner）、扬·吉拉尔（Jan Gillar）、约瑟夫·哈弗里斯克（Josef Havlicek）、卡雷尔·洪茨克（Karel Honzík）、雅罗米尔·克利卡（Jaromír Krejcar）、埃弗泽恩·林哈德（Evzen Linhart）和帕维尔·斯美塔那（Pavel Smetana）。他们提倡把诗歌和抒情性注入实用的功能主义。

Divisionism 分色主义 * 新印象主义画家保罗·西尼亚克（Paul Signac）创造的术语，用来描述对于色块和色点（另见 ※ 点彩主义）的运用。运用这种技法的有 * 二十人组、马蒂斯（Matisse）、克利姆特（Klimt）、蒙德里安（Mondrian）和 * 未来主义艺术家的早期作品，另见 * 奥菲士主义（Orphism）、* 野兽主义（Fauvism）。

Oslinyy Khvost，俄文英音译毛驴尾巴 俄国画家团体，活跃于 1911 年至 1915 年间，领导人是米哈伊尔·拉

里昂诺夫（Mikhail Larionov）和娜塔莉亚·冈察洛娃（Natalia Goncharova，见 * 方块杰克、* 辐射主义），他们喜欢传统俄国艺术形式胜于德国和法国的影响。

Eccentric Abstraction 古怪的抽象 一个展览会的名字，组织者是美国批评家卢西·利柏德（Lucy Lippard），他于1966年在纽约组织了这个展览。该名称用于雕塑家，如路易斯·布儒瓦（Louise Bourgeois）、伊娃·赫西（Eva Hesse）、基思·索尼耶（Keith Sonnier）和H·C·韦斯特曼（H.C.Westermann），他们的作品显示与 * 极简主义一脉相承，但又有一种色情、性感或扭曲的幽默，以及一种 * 表现主义、* 达达或 * 超现实主义的感性。

Ecole de Nice，法文尼斯学派 1960年代，在尼斯及其周围的艺术家兼朋友社团，风格各异的成员包括：* 新现实主义艺术家阿尔曼（Arman）、伊夫·克莱因（Yves Klein）和马夏尔·雷瑟（Martial Raysse），还有 * 激浪派成员本（Ben）、乔治·布雷希特（George Brecht）和罗伯特·菲永（Robert Filliou）以及其他人，这个名称是要表明一个事实：即有趣和重要的作品，可以在巴黎-纽约轴心之外制作和展示。

The Eight 八人组 美国的八位画家，他们在1907年加盟罗伯特·亨利（Robert Henri），以对国家设计学院排他的展览政策作出回应。1908年，亨利（Henri）、亚瑟·B·戴维斯（Arthur B.Davies）、威廉·格拉肯斯（William Glackens）、欧内斯特·劳森（Ernest Lawson）、乔治·卢克斯（George Luks）、莫里斯·普伦德加斯特（Maurice Prendergast）、埃弗里特·希恩（Everett Shinn）和约翰·斯隆（John Sloan），在纽约组织了一次独立展。他们展示了从都市现实主义（* 垃圾箱画派）到 * 印象主义、* 后印象主义和 * 象征主义的个人风格，捍卫了风格的自由和艺术的独立。

Equipo 57，西班牙文57团队 西班牙艺术家小组，成立于1957年，活跃到1966年。有何塞·森丰（José Ceunca）、安赫尔·杜阿尔特（Angel Duarte）、何塞·杜阿尔特（José Duarte）、奥古斯丁·伊瓦罗拉（Austín Ibarrola）和胡安·塞拉诺（Juan Serrano）集体并匿名创作，他们所走的路线类似于 * 新趋势（Nouvelle Tendance）的其他艺术家，在整个1960年代，他们一道参加了无数次国际展览。

Equipo Crónica，西班牙文编年史团队 西班牙艺术家小组，于1964年在巴伦西亚（Valencia）成立，1981年解体。成员包括拉斐尔·索尔维斯（Rafael Solves）和马诺洛·巴尔德斯（Manolo Valdés）。他们排斥表现抽象的主观性，进行集体性和具象性的创作，以平面造型艺术的风格制作出 * 波普 * 艺术作品，并且混合了欧洲艺术史中耳熟能详的形象；他们反对佛朗哥政权。

Equipo Realidad，西班牙文现实性团队 西班牙艺术家霍尔蒂·巴莱斯特（Joudi Ballester）和胡安·卡代拉（Joan Cardella）自1966年到1976年在巴伦西亚（Valencia）作为现实性团队一起合作。像 * 编年史团队一样，他们制作具象作品来批评西班牙社会和政治。他们用大众传播媒介的语言和形象，来吸引公众对佛朗哥的西班牙广告和宣传作用的注意。它是欧洲 * 具象叙事运动的一部分。

Európai Iskola，匈牙利文欧洲学派 由伊姆里·潘（Imre Pan）1945年成立于布达佩斯，目的是保卫新艺术的发展，促进"东西方的结合"。它与 * 超现实主义的安德烈·布雷东（André Breton）有紧密联系；组织了38次展览，包括※拉组（Skupina Ra）、※42组（Skupina 42）以及罗马尼亚和奥地利的超现实主义艺术家的展览。由于那些来自支持官方方式和攻击的人，于1948年解体，尽管偶尔继续与他的哥哥潘、诗人A·梅泽（A.Mezei）和拉若斯·卡萨克（Lajos Kassák）秘密会面（见 * 匈牙利活动主义）。

Euston Road School 尤斯顿路学派 英国画家团体，由批评家克莱夫·贝尔（Clive Bell）命名于1938年。威廉·科德斯特里姆（William Coldstream）、克劳德·罗杰斯（Claude Rogers）、维克托·帕斯莫尔（Victor Pasmore）等人，反对 * 超现实主义和抽象，绘画应为都市主题的现实主义风格。科德斯特里姆从1949年至1975年在斯莱德（Slade）的教学有影响；帕斯莫尔后来转向抽象艺术。

Experiments in Art and Technology，简写为 E.A.T. 艺术和技术实践 成立于1966年，创建人是美国新达达艺术家罗伯特·劳申贝格（Robert Rauschenberg）和工程师比伊·克吕弗（Billy Klüver）以及弗雷德·沃尔德豪森（Fred Waldhauer），是为多媒体艺术家而建的团体，那些艺术家想把新技术结合进他们的作品，使艺术家和工程师与科学家协调一致。到1968年，已发展到遍及世界的约3000位成员。到1990年代中期，他们援助了40多个集体项目，另见 * 视觉艺术研究小组（GRAV）。

Factual Artists 事实艺术家 见 * 新达达。

Fantastic Realism 梦幻现实主义 给在维也纳的奥地利艺术家的风格起的名字，他们是埃里希·布劳尔（Erich Brauer）、恩斯特·富克斯（Ernst Fuchs）、鲁道夫·豪斯纳（Rudolph Hausner）、沃尔夫冈·胡特尔（Wolfgang Hutter）和出生在捷克的安东·莱姆德姆（Anton Lehmdem）。他们在1945年前后崭露头角，其特征与 * 超现实主义风格，略带稍稍的现实主义，并对过去梦幻画家作品感兴趣，如老布吕格尔（Bruegel the Elder）和希罗尼穆斯·博施（Hieronymus Bosch）。

Feminist Art Workers 女权主义艺术工作者 加利福尼亚的 * 表演艺术团体，活跃于1976~1980年。他们在加利福尼亚中西部巡回表演，并举办专题讨论会，探讨对妇女的施暴、平等权利、女性身份和授权问题。成员包括南希·安格洛（Nancy Angeolo）、坎达丝·康普顿（Candace Compton）、谢丽·高尔克（Cherie Gaulke）、瓦纳林·格林（Vanalyn Green）和劳蕾尔·克里克（Laurel Klick）。

Figuration Libre，法文自由具象 艺术家本（见 * 激浪派）创造的术语，用它来描述1980年代初法国艺术家绘画作品中的一种潮流，这些艺术家是让-米歇尔·阿尔贝罗拉（Jean-Michel Alberola）、让-夏尔·布莱（Jean-Charles Blais）、雷米·布朗夏尔（Rémy Blanchard）、弗朗索瓦·博瓦隆（François Boisrond）、罗伯特·孔巴（Robert Combas）和埃尔韦·迪罗萨（Hervé Di Rosa）。该潮流标志着回归绘画、具象和流行文化（见 * 新表现主义、* 新波普艺术、* 超先锋）。

Figuration Narrative，法文叙事造型 法国批评家热拉尔德·加西奥-塔拉博（Gérald Gassiot-Talabot）使用的术语，用来区分1960年代欧洲的一种※ 新具象（Nouvelle Figuration），在那时，叙述的时间是要定的特征。他们运用电影和连环画创作，艺术家有阿罗约（Arroyo）、莱奥纳尔多·克雷莫尼尼（Leonardo Cremonini）、达多（Dado）、彼得·福尔德斯（Peter Foldés）、彼得·克拉森（Peter Klasen）、雅克·蒙诺里（Jacques Monory）、贝尔纳·朗西拉克（Bernard Rancillac）、埃尔韦·泰莱马克（Hervé Télémaque）和让·沃斯（Jan Voss）。

Forces Nouvelles 新力量 法国画家团体，1953年成立于巴黎，主要是作为回归传统、自然和静物的展览组织。该团体持续到1943年。

Forma 形式派 意大利团体，自封为"形式主义者和马克思主义者"的团体，1947年建立。他们反对※ 新艺术战线。成员包括卡拉·阿卡尔迪（Carla Accardi）、皮耶罗·多拉齐奥（Piero Dorazio）和朱利奥·图尔卡托（Giulio Turcato），他们发展了受贾科莫·巴拉（Giacomo Balla，见 * 未来主义）影响的抽象艺术，并几个人继续成立了连续派（Continuità）。

Fronte Nuovo delle Arti 艺术新战线 意大利艺术家团体，成立于1946年，在第二次世界大战期间的 * 未来主义 * 形而上绘画消亡之后，他们要复兴意大利艺术。该团体的风格各异，遵循了自然主义、抽象和早期毕加索后期作品的风格；主要成员包括雷纳托·古图索（Renato Guttuso）、埃米利奥·维多瓦（Emilio Vedova）和阿内托·维亚尼（Alberto Viani），他们的作品以政治上参与社会现实主义为特征。

General Idea 普通观念派 加拿大 * 概念艺术团体，1968年在多伦多成立，组织者是迈克尔·蒂姆斯（Michael Tims，别名A·A·布朗森—A.A.Bronson）、罗恩·盖布（Ron Gabe，别名费利克斯·帕茨—Felix Partz）和若热·塞亚（Jorge Saia，别名若热·宗陶—Jorge Zontal）。他们在展览、表演、装置和出版物中使用假名，寻求唤起人们注意并颠覆艺术界和北美文化普遍的矫揉造作。

Glasgow School 格拉斯哥学派 有三个不同的分类，常常因同样的名称而混淆：①19世纪后期在格拉斯哥的画家团体，也以男孩而著称，他们排斥爱丁堡的苏格兰皇家学院的权威；②19世纪后期受法国影响的现实主义画家，领头人是威廉·约克·迈克格里高尔（William Yorke Macgregor）；③有时是与建筑师查尔斯·伦尼·金托什（Charles Rennie Mackintosh）相关的术语，指20世纪初受到 * 工艺美术运动影响的苏格兰 * 新艺术风格。

Gran Fury 复仇女神戈宾 美国激进主义艺术合作团体，成立于1988年，组织者是与ACT-UP（艾滋病解放力量同盟）有联系的艺术家和设计师。这个团体通过基于信息的刺激性贴布画、展览和干预，寻求攻击偏见和冷漠，并提高关于艾滋病流行的意识以及同性恋者的权利。

Green architecture 绿色建筑 以尊重当前和全球环境的态度进行设计的方法。目的是在建造环境和自然环境之间建立起平衡，以经济的、节能的、环境友好型和可持续发展的策略进行发展，且考虑社区的需要。绿色建筑出自巴克敏斯特·富勒（Buckminster Fuller）和弗兰克·劳埃德·赖特所关注的一些问题，那是他们在20世纪初期就提出来讨论的问题，已经长为一个国际运动。

Green Mountain Boys 绿山男孩 团体的绰号，该团于1960年代围绕批评家克莱门特·格林伯格（Clement Greenberg）组成，并支持他的形式主义美学（Berg德文，山）。艺术家包括保罗·弗里雷（Paul Freeley）、海伦·弗兰肯塔勒（Helen Frankenthaler）、莫里斯·路易斯（Morris Louis）、肯尼思·诺兰（Kenneth Noland）、朱尔斯·奥利茨基（Jules Olitski）和安东尼·卡罗（Anthony Caro）、批评家罗莎琳德·克劳斯（Rosalind Krauss）、商人安德烈·埃梅里希（André Emmerich）等人。美术馆长艾伦·所罗门（Alan Solomon）用这个名称来指格林伯格和在佛蒙特州的本宁顿学院承担教学任务的许多艺术家。

Group of Plastic Artists 造型艺术家小组 见五人组（Scupina Vytvarnych Umelcu）。

Group of Seven 七人组 加拿大画家小组，成立于1920年，解体于1933年。有劳伦·哈里斯（Lawren Harries）、A·Y·杰克逊（A.Y.Jackson）和J·E·H·麦克唐纳（J.E.H.MacDonald）等人，他们主要以安大略为活动中心，声称他们以北部地区风格化的风景画创造了真正的"加拿大"艺术。尽管其他地区、特别是魁北克的艺术家反对，他们很成功而且受欢迎，后来扩展成 ※ 加拿大画家小组。

Group XX 组 第一次世界大战后成立于伦敦的小组，组织者是英国画家和作家温德姆·刘易斯（Wyndham Lewis）和美国画家和插图画家爱德华·麦克奈特·考弗（Edward McKnight Kauffer），他们试图继续发扬 * 漩涡主义的精神。成员包括前漩涡主义画家杰茜卡·迪斯莫尔（Jessica Dismorr）、弗雷德里克·埃切尔斯（Fredrick Etchells）、威廉·罗伯茨（William Roberts）、爱德华·瓦兹沃思（Edward Wadsworth）等人，如弗兰克·多布松（Frank Dobson）和查尔斯·金纳（Charles Ginner）。1920年，X组在芒萨尔美术馆举办展览之后解体。

Gruppo N N组 意大利艺术家小组，1959年成立于帕多瓦，成员包括阿尔贝托·比亚西（Alberto Biasi）、恩尼奥·基吉奥（Ennio Chiggio）、托尼·科斯塔（Toni Costa）、埃多阿多·迪（Edoardo Landi）和曼弗雷多·马西罗尼 Massironi）。1960年代中期，他们支持实验艺术，尤其是 * 具体艺术、* 活动艺术（Kinetic）和 * 光效艺术潮流。该小组于1967年解体。

Gruppo T T组 以米兰为活动中心的意大利艺术家小组，成立于1959年，活跃至1968年。成员包括乔瓦尼·安切斯基（Giovanni Anceschi）、达维德·博里亚尼（Davide Boriani）、詹尼·科隆博（Gianni Colombo）、格拉齐亚·瓦利斯科（Grazia Varisco）和加布里埃莱·德韦基（Gabriele de Vecchi）。他们对 * 活动艺术和对观者的互动感兴趣。他们的作品包括在欧洲 * 新趋势展览中。

GAAG，Guerrilla Art Action Group 游击队艺术行动组 越南时代最激进的活动艺术家小组，于1969年在纽约成立，创始人是乔恩·亨德里克斯（Jon Hendricks）、让·托什（Jean Toche）、波皮·约翰逊（Poppy Johnson）、乔安妮·斯塔默拉（Joanne Stamerra）和弗吉尼亚·托什（Virginia Toche）。他们通过宣言、新闻稿、表演行动、艺术罢工和街头抗议，鼓动政治和社会变革。1976年解散。

Guerrilla Girls 游击队女孩 以纽约为活动中心的匿名女艺术家激进小组，成立于1985年，她们的格言是："我们想要成为艺术界的良知。"她们采取策略来揭露和批评艺术界中的个人和机构，因为它们排斥或不能充分代表妇女和少数民族。她们在纽约市四处张贴带有数据报告的招贴画，并戴着猩猩的面具、穿着超短裙，以进行公开讨论的专门小组和演讲的方式出现在公众面前。

Gutai Group，日文具体派 日本青年先锋艺术家团体，由吉原治郎（Jiro Yoshihara）于1954年创立于大阪，活跃至1972年。成员包括金山明（Akira Kanayama）、元永定正（Sadamasa Motonaga）、向井亚纪（Shuso Mukai）、春上三郎（Saburo Murakam）、鸠本昭三（Shozo Shimamoto）、白发一雄（Kazuo Shiraga）和田中敦子（Atsuko Tanaka）。他们的作品从 * 无形式艺术的绘画，到 * 活动艺术，* 表演艺术和 * 大地艺术各种风格。他们的展览、宣言和杂志，将他们的作品和思想带给了国际观众。

Hairy Who 多毛者 1960年代后期芝加哥六位艺术家的展览群体：詹姆斯·福尔克纳（James Falconer）、阿特·格林（Art Green）、格拉迪丝·尼尔森（Gladys Nilsson）、詹姆斯·纳特（James Nutt）、休伦·洛卡（Suellen Rocca）和卡尔·维尔萨姆（Karl Wirsum）。他们利用广告、漫画、青少年的幽默和 * 门外汉艺术，产生一种 * 超现实主义 - * 恶臭艺术 - * 波普艺术的混合艺术。他们与 ※ 芝加哥意象派有联系。

Halmstadgruppen，瑞典文哈尔姆斯塔德派 来自哈尔姆斯塔德的六位瑞典艺术家，在1929年成立的团体，他们是斯文·约翰斯（Sven Johns）、瓦尔德玛·劳伦佐（Waldemar Lorentzon）、斯泰兰·莫乃尔（Stellan Mörner）、阿克塞尔·奥尔松（Axel Olson）、埃里克·奥尔松（Erik Olson）和埃萨亚斯·托伦（Esaias Thorén）。尤其以1930年代对 * 超现实主义的支持而著名，当时他们在各种国际超现实主义展览中，是瑞典的主要参与者。

Happenings 偶发艺术 "一种偶然发生的什么事情"（艾伦·卡普罗［Allan Kaprow］，1959年）。它启发了各种 * 概念艺术和表演艺术家的作品，包括卡普罗、* 激浪派成员，克拉斯·奥尔登伯格（Claes Oldenburg）和吉姆·戴恩（Jim Dine）的作品；戏剧和笔势绘画的结合要素。

Hard-Edge Painting 硬边绘画 1958年创造的术语，是"笔势抽象"的替代语，但经常用来描述由割开的大块平面形式组成的作品，如埃尔斯沃思·凯利（Ellsworth Kelly）、肯尼思·诺兰（Kenneth Noland）、巴奈特·纽曼（Barnett Newman）、阿德·莱因哈特（Ad Reinhardt）的作品。另见 * 抽象表现主义、* 后绘画性抽象。

Harlem Renaissance 哈黎姆文艺复兴 非裔美国人的运动，源自1920年代纽约的"新黑人"运动。虽然起初主要是一个政治和文学的运动，但一些著名艺术家，把非洲的意象结合到哈黎姆生活的表现中去，如阿伦·道格拉斯（Aaron Douglas）、梅挂·沃克斯·富勒（Meta Vaux Fuller）、帕尔默·海登（Palmer Hayden）。

Hi Red Center 高红中心 日本艺术家高松次郎（Jiro Takamatsu）、赤濑川原平（Genpei Akasegawa）和中西夏之（Natsuyuki Nakanishi）从1962~1964年活跃于东京，表演街头行动和 * 表演艺术，批评战后的日本文化。这个名称是他们的名字首音节的英文版本：Taka（高，high）、Aka（红，red）和Naka（中心，center）。他们的许多作品是和 * 激浪派成员一起在纽约创作的。

Imaginistgruppen，瑞典文意象主义派 C·O·胡尔滕（C.O.Hultén）、安德斯·厄斯特林（Anders Österlin）和马克斯·沃尔特·斯万贝格（Max Walter Svanberg）于1946年创立的瑞典团体，活跃至1956年。其他的成员包括格斯塔·柯里兰（Gösta Kriland）、贝尔蒂·伦德伯格（Bertil Lundberg）、本格·奥鲁普（Bengt Orup）、贝尔帝尔·加多（Bertil Gado）、伦纳特·林德弗（Lennart Lindfors）和古德龙·阿尔贝格 – 柯里兰（Gudrun Ählberg-Kriland）。他们运用 * 超现实主义的风格和技法，强调创造过程中想象的重要性，他们的作品是在超现实主义和哥布鲁阿的展览中。

Independent Group 独立派 1952年和1953年间，在伦敦当代艺术学院（ICA）成立的艺术家团体。成员包括建筑师艾莉森·史密森和彼得·史密森（Alison and Peter Smithson，见 * 新粗野主义）和艺术家理查德·汉密尔顿（Richard Hamilton）、爱德华多·保罗齐（Eduardo Paolozzi），他们的影响对英国的 * 波普艺术产生了显著效果。

Inkhuk, Institut Khudozhesvennoy Kultury, 俄文英音译缩写艺术文化学院 苏维埃艺术研究学院（1920~1926年），由莫斯科 ※ 人民教育委员会（Narkompros）的成员创立。主要成员是：瓦西里·康定斯基（Vasily Kandinsky）、弗拉基米尔·塔特林（Vladimir Tatlin）、喀什米尔·马列维奇（Kasimir Malevich），还有亚历山大·罗德琴科（Alexander Rodchenko）、留波夫（Liubov）和瓦尔瓦拉·斯捷潘诺娃（Varvara Stepanova）。

Intimisme 私密主义 指私人居室内的"私密"绘画，典型是皮埃尔·博纳尔（Pierre Bonnard）和爱德华·维亚尔（Edousrd Vuillard）在19世纪末的绘画。两位艺术家都属于 * 纳比派；他们的主题演化为一种宁静沉思的风格，也涉及装饰性图案。

Japonisme 日本主义 用于表明日本艺术对西方（特别是欧洲）艺术团体影响的术语，尤其是对 * 纳比派、* 后印象主义、* 工艺美术运动、* 新艺术运动和 * 表现主义。版画制作技术，特别是木刻，是经常关注的焦点。

Jeune Peinture Belge，法文比利时青年绘画 以布鲁塞尔为活动中心的先锋艺术家团体，活跃在1945~1948年间。批评家罗伯特·德勒瓦（Robert Delevoy）和律师勒内·卢斯特（René Lust）组织这个团体支持当代艺术，它的成员包括未来的 * 哥布鲁阿（CoBrA）艺术家皮埃尔·阿莱钦斯基（Pierre Alechinsky）和加斯东·贝特朗（Gaston Bertrand）、阿内·博内（Anne Bonnet）、波尔·比里（Pol Bury）、马克·门德尔松（Marc Mendelson）和路易斯·范林特（Louis Van Lint）等人。他们的作品显示出弗兰芒 * 表现主义的影响并引进了 * 无形式艺术的特点。

Junk Art 废品艺术 批评家和美术馆长劳伦斯·阿洛维（Laurence Alloway）1961年开始使用这个术语，指的是用没有价值的材料和都市的垃圾制作成的绘画和雕塑，如罗伯特·劳申伯格（Robert Rauschenberg）的 * 结合绘画和许多 * 新现实主义、* 新达达、* 垮掉一代的艺术和 * 恶臭艺术家制作的 * 装饰品。他们对日常物品和环境的兴趣，引领出 ※ 偶发艺术和 * 波普艺术。

Light Art 光艺术 光在艺术中是主要成分，随着许多重要国际展览的展出，光艺术在1966年至1968年开始引起艺术界的注意。主要实践者包括用霓虹灯创作的斯蒂芬·安东纳科斯（Stephen Antonakos）、克利萨（Chryssa）、布鲁斯·瑙曼（Bruce Nauman，见 * 人体艺术）和 * 新现实主义的马夏尔·雷瑟（Martial Raysse）以及那些创造环境和场景的艺术家，如 * 极简主义的丹·弗莱文（Dan Flavin）和 ※ 零派（Zero）与 * 视觉艺术研究组成员。

London Group 伦敦协会 英国社团，1913年由更小的团体构成，比如卡姆登镇组，协会组织联合展览，来反对皇家学院的保守主义。创始成员包括许多未来的 * 漩涡主义艺术家；后来的 * 布鲁姆斯伯里协会有影响力。

Luminism 光色主义 ①美国19世纪的风景绘画，被视为 * 印象主义的先驱；②在二十人组消亡之后的比利时 * 新印象主义；③还带着 * 野兽主义的特征在荷兰发展。

Abstraction Lyrique，法文抒情抽象 1945年以后，法国画家乔治·马蒂厄（Georges Mathieu）引进的一个术语，他用它来描述一种绘画模式，这种模式抵制所有形式化的手段，以用以传达宇宙纯粹性的自发表情。沃尔斯（Wols）、汉斯·哈通（Hans Hartung）和让 – 保罗·廖佩里（Jean-Paul Riopelle）都在与这个术语有关的艺术家之列。另见 * 无形式艺术。

Machine Aesthetic 机器美学 运用于艺术和建筑的术语，视机器为一种美的来源。* 未来主义艺术家和 * 漩涡主义艺术家欢迎机器时代，以及它带来的技术转变。勒·柯布西耶（Le Corbusier，见 * 纯粹主义）通过机器追求形式的理想，在20世纪末叶，* 高技派（High-Tech）建筑师继续探索这个主题。

Machine Art 机器艺术 1920年代俄国的构成主义倾向，提出掌握技术，反对资产阶级的浪漫主义艺术观念。弗拉基米尔·塔特林（Vladimir Tatlin）的第三国际纪念碑，以及他的飞行机器《勒塔特林》（Letatlin），表现在建设进步艺术的支持下，追求力量和轻薄的热情。

Mail Art 或 通讯艺术，Correspondence Art 邮件艺术 这个术语最早使用于1960年代，用于描述通过邮件递送的艺术作品，特别是美国艺术家雷·约翰逊（Ray Johnson）和其他与 * 激浪派、* 新现实主义和 ※ 具体派有联系的艺术家的作品。邮件艺术探索了艺术家、公众和市场之间交流的可能性，还与 * 表演艺术和 * 概念艺术有联系。

Matter Painting 实体绘画 见 * 无形式艺术。

Mec Art 机械的艺术 这个术语是机械的艺术Mechanical art 的简写，1965年左右开始用于描述一些艺术家的作品，他们是谢尔格·贝吉耶（Serge Béguier）、波尔·比里（Pol Bury）、詹尼·贝尔蒂尼（Gianni Bertini）、阿兰·雅凯（Alain Jacquet）、尼克斯（Nikos）和米莫·罗泰拉（Mimmo Rotella）等人。法国批评家皮埃尔·雷斯塔尼（Pierre Restany）提倡这个术语，他视"大众交流的语言"为他的出发点。他们使用照相工艺印刷技术去修改而不是减少形象，同时是颠覆大众媒体的语言，它们在整个欧洲的主要展览中引人注目，一直持续至大约1971年。

Metabolism 新陈代谢主义 宣言《新陈代谢主义1960：新都市主义的建议》，它宣告了日本建筑中的一个新运动，成员包括菊竹清训（Kiyonori Kikutake）和黑川纪章。这个团体促进对都市环境中有机变化的理解，正如名字借用生物术语所暗示的那样。

Mexican Muralists 墨西哥壁画家 现代艺术运动，约从1910年代至1950年代兴盛于墨西哥。壁画家们寻求创造一种在社会上和政治上保证流行的艺术，它以欧洲风格和本土传统为基础。最著名的成员是：迭戈·里韦拉（Diego Rivera）、何塞·克莱门特·奥罗斯科（José Clemente Orozco）和戴维·阿尔法罗·西凯罗斯（David Alfaro Siqueiros）。1930年代，他们都在美国绘制大型壁画，尤其对 * 社会现实主义产生了影响。

Minotaurgruppen，瑞典文人身牛头怪组 瑞典 * 超现实主义团体，于1943年成立于马尔默。成员是：C·O·胡尔滕（C.O.Hultén）、恩德列·内姆斯（Endre Nemes）、马克斯·沃尔特·斯万贝格（Max Walter Svanberg）、卡尔·O·斯文松（Carl O.Svensson）和阿贾·云克斯（Adja Yunkers），在1943年解体之前，他们在马尔默一起举办了一个展览。胡尔滕和斯万贝格作为意象主义派（Imaginistgruppen）的创始成员，继续支持超现实主义。

(Mono-ha, 日文) 物派 1968~1972年一个引人注目的日本雕塑潮流名称，体现在这些艺术家的作品里，如小清水进（Susumu Koshimizu）、李禹焕（U-fan Lee）、关东伸夫（Nobuo Sekine）、管木志雄（Kishio Suga）和吉田克朗（Katsuro Yoshida）。他们的作品通常呈现装配形式，用现成品和自然材料，或者在环境中介入临时特定地点。强调物体各部之间，物体与周围空间之间，表现材料的本性，许多 * 极简主义、* 贫穷艺术和 * 大地艺术的成员，与之有共同之处。

Monster Roster 怪物罗斯特 1940年代后期和1950年代之间，以芝加哥为活动中心的艺术家们，以具象表现主义的模式创作，反映了芝加哥本土艺术家伊万·奥尔布赖特（Ivan Albright）的 * 魔幻现实主义，让·迪比费（Jean Dubuffet）的 * 粗野艺术和 * 门外汉艺术的影响。1959年，被画家弗朗茨·舒尔茨（Franz Schulze）称作怪物罗斯特的艺术家有：乔治·科恩（George Cohen）、科斯莫·孔波利（Cosmo Compoli）、雷·芬克（Ray Fink）、约瑟夫·加托（Joseph Gato）、利昂·戈卢布（Leon Golub）、特德·霍尔金（Ted Halkin）、琼·利夫（June Leaf）和西摩·罗索夫斯基（Seymour Rosofsky）。

Movimento Arte Concreta, MAC 具体艺术运动 意大利的 * 具体艺术运动，1948年在米兰建立，有阿塔纳西奥·索尔达蒂（Atanasio Soldati）、布鲁诺·穆纳里（Bruno Munari）、詹尼·莫内（Gianni Monnet）和奇洛·多尔弗莱斯（Gillo Dorfles）等。卢乔·丰塔纳（Lucio Fontana）和朱塞佩·卡波格罗西（Giuseppe Capogrossi）也与这个运动有关。其他团体在都灵、那不勒斯和佛罗伦萨形成。他们既反对 * 意大利20世纪的传统，又反对那时代的社会现实主义，赞成理性主义的抽象。具体艺术运动于1958年解体。

Multiples 复式作品 1950 年代中期形成的术语, 指最限量版系列艺术作品。复式作品这个用语是为复制和分销而构思的术语, 为 * 激浪派和 * 波普艺术家所运用。

Nancy School 南锡学派 埃米尔·加莱 (Emile Gallé) 和他的追随者们在法国南锡形成的流派, 成员包括埃米尔·安德烈 (Emile André)、欧仁·瓦兰 (Eugéne Vallin)、雅克·格吕贝尔 (Jacques Grüber)、路易斯·马若雷勒 (Louis Majorelle) 和道姆兄弟, 奥古斯特·道姆 (Auguste Daum) 和安东尼·道姆 (Antonin Daum)。他们以优雅精致的 * 新艺术运动家具和玻璃器皿而著名, 他们的作品受到自然、罗马和古代艺术以及近、远东艺术的启发。

Narkompros, Narodnyy Komissariat Proveshchen-iya, 俄文英音译简写人民教育委员会 1917 年成立的俄国苏维埃政府机构。几位先锋派的成员 (* 构成主义、* 至上主义、* 方块主来主义等艺术家) 在美术部工作; 当这个机构开始更紧密遵循共产党的思想时, 他们于 1920 年辞职。

National Romanticism 民族浪漫主义 从 19 世纪后期开始使用的术语, 指存在于特定地区的艺术和建筑。这个用语在进入 20 世纪的德国和斯堪的纳维亚特别流行。它与本土民间艺术和建筑形式的复兴有关, 因此也与民族主义政治的某些方面有关。

National Socialist Art (Nazi art) 国家社会主义艺术或纳粹艺术 1933 年之后, 希特勒的国家社会主义党严厉控制新艺术的创造和展览, 实际上全面禁止了先锋风格, 并促进德国的文艺复兴和 19 世纪典型沙龙绘画的浪漫风格。公共雕塑和建筑, 旨在加强纪念碑式的英雄主义思想, 这些思想以国家主义版本的历史为基础, 赞同为帝国服务中的侵略行为。

Narrative Architecture Today, (NATO) 当代叙事建筑 1983 年成立于伦敦的团体, 创始人是建筑师和室内设计师奈杰尔·科茨 (Nigel Coates) 以及汤姆·狄克逊 (Tom Dixon) 和丹尼尔·韦尔 (Daniel Weil)。他们支持富有诗意象的重复使用。强调室内、家具、建筑、城市规划的设计能够并且应当讲故事, 看重提供愉快和趣味而不是功效。

Nederlandse Experimentele Groep, 荷兰文荷兰实验组 阿姆斯特丹艺术家团体, 成立于 1948 年, 成员包括卡雷尔·阿佩尔 (Karel Appel)、欧仁·布兰茨 (Eugené Brands)、康斯坦特 (Constant)、科尔内耶 (Corneille)、安东·鲁斯肯斯 (Anton Rooskens) 和泰奥·沃尔威凯普 (Theo Wolvecamp)。他们通过杂志《反射》, 促进了 * 无形式原则实与表现主义的趋势。由于受到让·迪比费 (Jean Dubuffet, 见 * 粗野艺术) 的影响, 他们反对几何抽象、老气横秋。后来在巴黎, 他们加入另一个团体, 成为 * 哥布鲁们。

Neo-classicism 新古典主义 在艺术和建筑中回顾古希腊和罗马理想的趋势。在 19 世纪末和 20 世纪初, 那些涉及新古典主义主题的艺术家包括毕加索 (Picasso, 约 1914 年)。* 形而上绘画、尤其世界大战之间的青年艺术家和德国的建筑师, 见 * 后现代主义的几位倡导者。

Neo-Dada Organizers 新达达组织者 1960~1963 年, 一群活跃于东京的日本艺术团体, 包括赤濑川原平 (Genpei Akasegawa)、荒川修作 (Shusaku Arakawa, 见 * 概念艺术)、工藤子角 (Tesumi Kudo)、三木富雄 (Tomio Miki) 和吉村益信 (Masunobu Yoshimura)。比起 ※ 具体派来, 他们采取了更加挑衅的立场, 他们试图摧毁艺术的条条框框, 同 * 废品艺术家的罗伯特·劳申贝格 (Robert Rauschenberg) 和贾斯珀·约翰斯 (Jasper Johns, 见 * 新达达) 影响与街头行动一道。

Neo-Geo 新几何 给 1980 年代一些画家的绘画作品取的名称, 他们是彼得·哈利 (Peter Halley)、彼得·舒伊夫 (Peter Schuyff)、菲利普·塔夫 (Philip Taaffe) 和迈尔·魏斯曼 (Meyer Vaisman), 他们复兴了几何抽象的各种形式 (见 * 光效艺术和 * 后绘画性抽象), 似乎在恶搞并挑战几何抽象早期实践者们乌托邦式的热烈愿望。

Neo-Liberty 新自由 本来是用于嘲笑的术语, 描述 1950 年代后期和 1960 年代 * 新艺术运动形式的复兴 (意大利称为风格自由)。佛朗哥·阿尔比尼 (Franco Albini)、加埃·奥伦蒂 (Gae Aulenti)、维托里奥·格雷戈蒂 (Vittorio Gregotti) 和卡洛·莫利诺 (Carlo Mollino, 见 * 有机抽象) 的曲线家具、照明和室内设计, 反映了 * 波普艺术和设计以及风格自由的影响。

Neo-Plasticism 新造型主义 皮耶·蒙德里安 (Piet Mondrian) 的《新造型主义》小册子 (1920 年), 讲述了他的抽象绘画风格, 在黑色的水平和竖直的线条之间的平面上, 涂上白、灰和原色, 企图获得一种普世的形式, 能够表现宇宙的真理。见 * 风格派。

Neo-Realism 新现实主义 整个 20 世纪多样化运用的术语, 尤其在英国和法国, 指的是叙事的艺术家绘画风格, 反对抽象。在 1920 年代和 1930 年代的法国, 指的是一个非正式团体, 安德烈·迪努瓦耶·德赛贡扎克 (André Dunoyer de Segonzac) 的作品是小组的特征。在意大利, 这个术语与雷纳托·古图索 (Renato Guttuso) 的社会现实主义绘画有联系。它与 1960 年代的 * 新现实主义 (Nouveau Réalisme) 没有关联。

Neue Künstlervereinigung München, 德文慕尼黑新艺术家协会 成立于 1909 年的展览团体。杰出的成员包括瓦西里·康定斯基 (Vasily Kandinsky)、阿历克谢·冯·雅夫林斯基 (Alexei von Jawlensky)、加布里埃莱·明特尔 (Gabriel Münter)、弗朗茨·马克 (Franz Marc) 和阿尔弗雷德·库宾 (Alfred Kubin)。康定斯基和马克于 1911 年退出, 组织了 * 青骑士展览, 于 1912 年发出了终结小组的信号。

Neue Wilden, 德文新野蛮人 1980 年代期间在德国使用的术语, 指在柏林和科隆创作的 * 新表现主义艺术家, 如: 卢恰诺·卡斯泰利 (Luciano Castelli)、赖纳·费廷 (Rainer Fetting)、萨洛梅 (Salomé)、赫尔穆特·米登多夫 (Helmut Middendorf) 和贝恩德·齐默尔 (Bernd Zimmer)。

New Image Painting 新形象绘画 包括广泛多样风格的术语, 但标志着广泛回到美国 1970 年代和 1980 年代 (另见 * 新表现主义) 的具象绘画, 这样的艺术家有, 尼古拉斯·阿弗里卡诺 (Nicholas Africano)、延内弗·巴尔特莱特 (Jennifer Bartlett)、尼尔·珍尼 (Neil Jenney)、罗伯特·莫斯科维奇 (Robert Moscowitz)、唐纳德·休尔坦 (Donald Sultan)、苏珊·罗滕伯格 (Susan Rothenberg) 和乔·朱克 (Joe Zucker)。而且 1978 年在纽约惠特尼美国艺术博物馆的展览标题是"新形象绘画"。

New Perceptual Realism 新感知现实主义 用于描述 1960 年代具象现实主义绘画的术语, 这样的艺术家有, 亚历克斯·卡茨 (Alex Katz)、阿尔弗雷德·莱斯利 (Alfred Leslie)、菲利普·珀尔斯坦 (Philip Pearlstein) 和内尔·威利弗 (Neil Welliver)。他们的作品不仅排斥抽象, 而且也反对绘画性本身, 即 * 波普艺术的商业主题, 以及波普和 * 超现实主义艺术家使用的机械手段。

New Realism 新现实主义 1950 年代后期和 1960 年代期间, 用来抵制包括一系列 * 抽象表现主义和 * 无形式艺术的术语, 这个范围内的艺术家与抽象和明显的情感主义背道而驰, 赞成一种更冷酷的手法, 并回到具象和写实主义。见 * 新达达、* 新现实主义、* 波普艺术、* 超级写实主义和 * 新感知现实主义。

New York Five 纽约五 由五位建筑师组成的松散联合, 他们以纽约为活动中心, 在 1960 年代后期和 1970 年代崭露头角, 成员是彼得·埃森曼 (Peter Eisenman)、迈克尔·格雷夫斯 (Michael Graves)、查尔斯·格瓦思米 (Charles Gwathmey)、约翰·海杜克 (John Hejduk) 和理查德·迈尔 (Richard Meier)。他们回顾早期欧洲先锋运动, 如勒·柯布西耶的 * 纯粹主义、朱塞佩·泰拉尼 (Giuseppe Terragni) 的理性主义 (见 * 意大利理性建筑运动 M.I.A.R.) 和格里特·里特维尔德 (Gerrit Rietveldt) 的 * 风格派, 去发展他们的纯粹风格。

New York Realists 纽约现实主义艺术家 见 * 垃圾箱画派。

New York School 纽约学派 见 * 抽象表现主义。

Nouvelle Figuration, 法文新具象 批评家米歇尔·拉贡 (Michel Ragon) 创造的术语, 用来表述 1960 年代出现在欧洲的一些艺术家的具象作品, 像瓦莱里奥·阿达米 (Valerio Adami)、吉勒斯·阿约 (Gilles Aillaud)、爱德华多·阿罗约 (Eduardo Arroyo)、埃罗 (Erró)、彼得·克拉森 (Peter Klasen)、雅克·蒙诺里 (Jacques Monory)、彼得·施滕普夫利 (Peter Stämpfli)、安东尼奥·雷卡尔卡蒂 (Antonio Recalcati) 和埃尔韦·泰莱马克 (Hervé Telémaqué) 的作品。这既被看做是对抽象和 * 新现实主义主导地位的抵制, 又是对美国 * 波普艺术的挑战。

Nouvelle Tendance, 法文新趋势 1961 年在萨格勒布发起的一个运动, 创始人是巴西画家阿尔米尔·马维格尼尔 (Almir Mavignier)、塞尔维亚批评家马尔科·米斯特罗维奇 (Marko Mestrovich) 和克罗地亚的萨格勒布当代艺术馆馆长博左·贝克 (Bozo Bek)。这个运动带来了整个欧洲的一系列国际展览, 把世界上实验性的 * 具体艺术、* 活动艺术和 * 光效艺术如 * 视觉艺术研究组 (GRAV)、※T 组、N 组和 ※ 零派的各种艺术家团体汇聚一堂。

荷兰零派 Nul, 荷兰文 荷兰艺术家阿尔曼多 (Armando)、扬·亨德里克斯 (Jan Henderikse)、亨克·佩特斯 (Henk Peeters) 和扬·朔恩霍芬 (Jan Schoonhoven) 在 1960 年发起的团体。它随德国的 ※ 零派 (Zero) 命名, 并经常和他们以及 * 视觉艺术研究组 (GRAV)、※T 组和 ※N 组一起举办展览。他们反对 1950 年代的表现主义, 并倡导着眼于现实和普通事物, 他们的工作强调匿名性、重复性和定制性。

Nyolcak, 匈牙利文八人组 匈牙利先锋派艺术家小组, 活跃于 1909 年至 1912 年, 成员是: 罗伯特·博里尼 (Róbert Berény)、贝拉·左蓓尔 (Béla Czóbel)、卡罗里·科恩斯托克 (Károly Kernstok)、厄顿·马尔菲 (Ödön Márffy)、德佐·奥尔班 (Dezso Orbán)、博塔兰·波尔 (Bertalan Pór) 和拉霍斯·蒂汉尼 (Lajos Tihanyi), 他们联合起来, 反抗占统治地位印象主义风格的主观性和多愁善感, 并推进和现代社会相切的艺术事业。该团体为更激进的 * 匈牙利行动主义清除了障碍。

Omega Workshops 欧米茄车间 1913 年, 由艺术家和批评家罗杰·弗赖伊 (Roger Fry) 为一家制作实用艺术品公司起的名字, 欧米茄车间吸引了后来与 * 漩涡主义有关的艺术家, 温德姆·刘易斯 (Wyndham Lewis)、亨利·戈迪耶—布尔杰斯卡 (Henri Gaudier–Brzeska) 以及 ※ 布鲁姆斯伯里协会的邓肯·格兰特 (Duncan Grant)、瓦妮莎·贝尔 (Vanessa Bell)。该车间 1919 年解散。

Organic architecture 有机建筑 弗兰克·劳埃德·赖特 1910 年写的一篇文章的标题, 此后, 他称他的作品为"有机的"。其定义描述了建筑与其环境或场地的结合, 并且尊重建筑材料的固有本性。德国建筑师和理论家胡戈·黑林 (Hugo Häring) 使用这个术语来表明一种以学理上的几何学, 对自然形式中作无限探求。

Osma, 捷克文 八人组以布拉格为活动中心的画家小组, 成立于 1906 年, 活跃至 1911 年。在这段时期里, 许多成员继续成立 ※ 五人组 (Skupina Vytvarnych Umelcu)。文森克·贝内斯 (Vincenc Benes)、弗里德里希·法伊格尔 (Friedrich Feigl)、埃米尔·菲拉 (Emil Filla)、马克斯·霍尔布 (Max Horb)、奥托卡·库宾 (Otokar Kubín)、博赫米尔·库比斯塔 (Bohumil Kubista)、威利·诺瓦克 (Willy Nowak)、埃米尔·阿图尔·皮特曼—龙根 (Emil Artur Pittermann–Longen)、安东尼·普罗查兹卡 (Antonín Procházka) 和林卡·沙伊托洛娃 (Linka Scheithauerová) 曾经是它的成员。1907 年和 1908 年的展览, 通过提高表现主义的手法和对色彩的强调, 寻求促进捷克的艺术。

Painters Eleven 画家十一人组 加拿大艺术家十一人小组, 以多伦多为活动中心, 成员包括杰克·麦克唐纳 (Jack Macdonald)、威廉·罗纳尔多 (William Ronald) 和哈罗德·汤 (Harold Town)。小组形成于 1953 年, 活跃至 1960 年。他们通过抽象绘画的集体展览, 挑战风景画占主流地位的 ※ 加拿大画家组团, 并提高抽象艺术的国际发展意识。

Pattern and Decoration 图案和装饰 1970 年代的运动, 它对抗拒地接受并赞扬由纯粹主义的抽象的形式主义支持者所严厉批评的本质, 如图案、装潢、装饰以及与工艺、民间艺术和"女人的作品"有关的内容和联系。1976 年在纽约, 由米里亚姆·沙皮罗 (Miriam Schapiro) 和罗伯特·扎卡尼奇 (Robert Zakanitch) 成立了一个团体。其他人包括瓦莱利·若东 (Valerie Jaudon)、乔伊斯·科兹洛夫 (Joyce Kozloff)、罗伯特·库什纳 (Robert Kushner)、金·麦康奈尔 (Kim MacConnel) 和内德·史密斯 (Ned Smyth)。

Phalanx 方阵 瓦西里·康定斯基（Vasily Kandinsky）和其他人，于1901年在慕尼黑成立的展览团体，他们强烈地关心社会（比如，对于妇女成员的同等进入权）。他们以汤姆施塔特艺术家之家（见＊青年风格）和柏林分离派有联系。第十二次和最后一次展览举办于1904年。

Les Plasticiens 造型艺术家 以蒙特利尔为活动中心的加拿大画家团体，成员包括路易斯·贝尔齐（Louis Belzile）、让-保罗·热罗姆（Jean-Paul Jérôme）、费尔南德·勒迪克（Fernand Leduc）、费尔南德·图潘（Fernand Toupin）和鲁道夫·德雷佩蒂格尼（Rodolphe de Repentigny），活跃于1955年至1959年间。他们与盛行的※自动主义（Automatistes）的表现主义抽象背道而驰，提倡一种更形式主义的手法，包括后绘画性抽象艺术家的那种手法。选择这个名字，是为了纪念皮耶·蒙德里安（Piet Mondrian）和泰奥·范杜斯堡（Theo van Doesbur）的※新造型主义（另见＊风格派）。

Pointillism 点彩主义 运用纯粹色点（而不在调色板上调和）的绘画技法，以获得最大的强度（intensity）。＊新印象主义画家乔治·修拉（Georges Seurat）特别喜欢使用这种技法，保罗·西尼亚克（Paul Signac）将它进一步发展（见※分色主义）。

Polymaterialists 聚乙烯材料主义艺术家 见＊新达达。

Praesens 普拉埃森斯 在华沙的波兰画家和建筑师团体，活跃于1926年至1939年，许多人是※布罗科的前成员。建筑师希蒙·西尔库斯（Szymon Syrkus）是创始人，他在华沙和国外组织了展览。他在派强调艺术的功能特点、艺术中的建筑中心作用和艺术家与建筑师之间在工作中的紧密合作，特征是运用几何形式和原色。

Pre-Raphaelite Brotherhood；PRB 拉斐尔前派兄弟会 19世纪中叶英国画家团体，受到拉斐尔时代之前意大利艺术家创作的启发。它还受到批评家约翰·罗斯金（John Ruskin）的支持，后来的杰出代表人物包括丹蒂·加布里埃尔·罗塞蒂（Dante Gabriel Rossetti）、爱德华·伯恩-琼斯（Edward Burne-Jones）、沃尔特·克兰（Walter Crane）和伊夫林·德摩根（Evelyn de Morgan）。他们影响了＊象征主义、＊二十人团、＊玫瑰加十字架沙龙；与＊工艺美术运动（Arts and Crafts）一脉相承。

Primitivism 原始主义 描述艺术运用原始元素或形式的术语。20世纪早期的现代艺术家（＊方块主义、＊表现主义），深深地受到非洲和大洋洲艺术的影响；在20世纪后期，西方艺术的其他模式（＊大地艺术、＊表演艺术）有时是建立在真正或想象的原始仪式基础上的。

Process Art 过程艺术 1960年代和1970年代广泛使用的术语，试图扩大一件艺术作品的定义，包括它的实际创造。过程艺术包括几种活动（＊表演艺术、＊装置艺术、电影），过程本身的研究成为作品演变的一部分。

Psychedelic Art 迷幻艺术 "迷幻风格"这个术语创造于1966年，出现在旧金山一个麦角酸二乙胺（LSD — 最强烈的迷幻药）大会上，用于描述在引起幻觉的药物影响下，或者试图在刺激一种受毒品诱发的状态下所制作的艺术。大多数作品经常采用绘画、招贴画、光和声环境的形式。

Puteaux Group 皮托派 指无形式艺术家团体的术语，1911年至1913年，这些艺术家们聚集在雅克·维永（Jacques Villon）和雷蒙·迪尚-维永（Raymond Duchamp-Villon）在巴黎皮托郊区的画室，讨论＊方块主义的特点。成员包括罗贝尔·德洛奈（Robert Delaunay）、马塞尔·杜尚、朱昂·格里斯（Juan Gris）、费尔南·莱热（Fernand Léger）、弗兰蒂塞克·库普卡（Frantisek Kupka）、弗朗西斯·皮卡比亚（Francis Picabia）、阿尔贝·格莱兹（Albert Gleizes）和让·梅青格尔（Jean Metzinger）等人。他们于1912年在巴黎组织了一次大型展览，题为"黄金分割沙龙"，将方块主义带给了广大观众。

Quadriga 四马双轮战车 德国＊无形式画家团体，1952年至1954年，活跃于美茵河畔法兰克福。成员包括卡尔·奥托·格茨（Karl Otto Götz）、奥托·格莱斯（Otto Greis）、海因茨·克罗伊茨（Heinz Kreutz）、贝尔纳德·舒尔茨（Bernard Schultze）和埃米尔·舒马赫（Emil Schumacher）。他们受到＊哥布鲁阿、＊无形式和＊抽象表现主义的影响。

Radical Design 激进设计 1960年代后期和1970年代，建筑和设计中的趋势。像＊反设计（Anti-Design）一样，但它意在具有更强烈的社会功能，重新把建筑和设计连接起来。他们试图颠覆与西方资本主义有关的"优良设计"和※"技术品位"的原则，接受"坏品位"、大众品位和使用者参与。许多工作室的构想，像阿基格拉姆、阿基祖姆、超级工作室和※不明飞行物（UFO），都未能够如愿以偿。

Rationalism 理性主义 见＊意大利理性建筑运动（M.I.A.R.）。

Rebel Art Centre 造反艺术中心 由温德姆·刘易斯（Wyndham Lewis）创立于1914年，以此作为对应罗杰·弗赖伊（Roger Fry）的※欧米茄车间的另一种选择，包括了弗赖伊车间的几位前成员。该团体受马里内蒂（Marinetti）意大利＊未来主义的启发。该团体在解体之前，只相聚和展览了几次；刘易斯和其他人继续发展＊漩涡主义。

Regionalism 地域主义 1930年代的美国具象绘画运动。它的三位代表人物是托马斯·哈特·本顿（Thomas Hart Benton）、约翰·斯图尔特·柯里（John Steuart Curry）和格兰特·伍德（Grant Wood），他们与＊美国风情一脉相承。在大萧条时期，他们在全国备受称赞，这个运动在第二次世界大战时结束。

Revolutionary Black Gang 革命黑帮 见＊垃圾箱画派。

Salon des Indépendants 独立沙龙 由独立艺术家协会建立的开放展览，沙龙成立于1884年，它的原始成员包括许多反对官方沙龙的＊新印象主义艺术家和象征主义艺术家。新沙龙的规则规定：任何一位艺术家只要付参展费都可以参展，而不用遭受评选委员会的审查。

School of London 伦敦学派 这个术语原来出自1976年的R·B·基塔伊（R.B.Kitaj）于1987年英国文化委员会巡回展览的标题；它还用来非正式地指一些艺术家：包括迈克尔·安德鲁斯（Michael Andrews）、弗兰克·奥尔巴克（Frank Auerbach）、弗朗西斯·培根（Francis Bacon）、卢西恩·弗罗伊德（Lucian Freud）、基塔伊和利昂·科索夫（Leon Kossoff）。

School of Pont-Aven 阿凡桥学派 围绕保罗·高更（Paul Gauguin）的非正式艺术家群体，以布雷东（Breton）村的名命名。他们在那里工作（虽然从来没有形成正式的流派）。这个名字与＊综合主义（Synthetism）和＊隔绝主义（Cloisonnism）有关。

Scottish Colourists 苏格兰色彩画家 苏格兰的画家群体，活跃于1910年至1930年；之所以取此名，可回顾到S·J·佩普洛（S.J.Peploe）、莱斯利·亨特（Leslie Hunter）、F·C·B·卡德尔（F.C.B.Cadell）和后来的J·D·弗格森（J.D.Fergusson）。他们受到格拉斯哥男孩（见※格拉斯哥学派）的影响，对法国和法国大利的访问，在他们的作品上产生了强烈的影响，尤其是在使用色彩方面。

罗马学派（Scuola Romana，意大利文） 两次世界大战之间，在罗马工作的艺术家松散团体的名称。他们反对＊意大利20世纪的※新古典主义，他们的作品反映了＊巴黎学派和＊神秘魔幻主义的更有表现主义倾向画家们的影响。马里奥·玛法伊（Mario Mafai）和西皮奥纳（Scipione）被看成是这个学派的创始人。

Section d'Or 黄金分割 来自艺术中比例理论（黄金分割）的名称，这里指1912年在巴黎举办展览的艺术家群体：雅克·维永（Jacques Villon）、雷蒙·迪尚-维永（Raymond Duchamp-Villon）、马塞尔·杜尚、胡安·格里斯（Juan Gris）、费尔南·莱热（Fernand Léger）、弗朗西斯·皮卡比亚（Francis Picabia）和其他与＊方块主义相关的人（另见※皮托派）。

Serial Art 或体系艺术（Systems Art）系列艺术 探索重复、渐变、或＊极简主义简化的艺术，从莫奈的系列作品（例如鲁昂教堂、干草堆，见＊印象主义）一直探索到21世纪＊概念主义艺术家的作品。与这个术语特别相关的名字包括约瑟夫·阿伯斯（Josef Albers）、卡尔·安德烈（Carl Andre）、索尔·莱威特（Sol LeWitt）和安迪·沃霍尔（Andy Warhol）。

SITE，环境中的雕塑 赛蒂多学科的建筑和环境艺术组织，由詹姆斯·瓦恩斯（James Wines）于1969年创立于纽约。其他合伙人包括艾利森·斯凯（Allison Sky）、埃米利奥·苏萨（Emilio Sousa）和米歇尔·斯通（Michelle Stone）。赛蒂的使命是，使建筑物成为艺术和建筑的统一体，用建筑的语言来创造新的建筑类型，从而使建造的环境生气勃勃。见＊新表现主义。

Situationism 情境主义 英国抽象艺术团体，情境主义这个名字取自1960年伦敦的一个画展标题。十八位艺术家中包括威廉·特恩布尔（William Turnbull）、吉利安·艾尔斯（Gillian Ayres）和约翰·霍伊兰（John Hoyland）。他们的作品如此之大，乃至于填满了观者的空间，创造出一种他或她卷入其中的"情境"。

Situationists 情境主义者 见＊情境主义国际。

Skupina 42，捷克文 42组以布拉格为活动中心的捷克画家、雕塑家、摄影师和诗人的联盟，包括弗兰迪斯科·格罗斯（Frantisek Gross）、弗兰迪斯科·胡德赛克（Frantisek Hudecek）、伊利·科拉尔（Jiri Kolár）、约翰·科蒂克（Johan Kotík）、博米尔·马塔尔（Bohmír Matal）和扬·斯美塔那（Jan Smetana），从1942年活跃至1945年。他们的作品显示出＊超现实主义的传统，但排斥无意识的东西，喜欢描绘他们身边的世界。布拉格荒凉的郊外和腐朽的机器，是表达人类＊存在主义状况的突出主题。

Skupina Ra，捷克文拉组 捷克＊超现实主义艺术家团体，1937年他们在波西米亚的拉科夫尼克（Rakovnik）相遇，故以此地名的首音节"Ra"命名。约瑟夫·伊斯特勒（Joseph Istler）、博丹·拉吉纳（Bohdan Lacina）和瓦克拉夫·迪卡尔（Václav Tikal）等人在第二次世界大战期间和之后举办巡回展览，发表宣言文集，以促进现代艺术，直至政治压力迫使小组于1949年解散。

Skupina Vytvarnych Umelcu，捷克文，或造型艺术家五人组 先锋派团体，1911年至1914年活跃于布拉格，在八人组消亡之后成立，包括艺术家文森克·贝内斯（Vincenc Benes）、埃米尔·菲拉（Emil Filla）和奥托·古特弗洛因德（Otto Gutfreund）、建筑师约瑟夫·卡佩尔（Josef Capek）、约瑟夫·乔乔尔（Josef Chochol）、约瑟夫·高卡尔（Josef Gočar）、弗拉斯蒂拉夫·霍夫曼（Vlastislav Hofmann）、帕维尔·雅纳克（Pavel Janák）和奥托卡尔·诺沃特尼（Otokar Novotny）。他们通过展览和自己的杂志，促进了绘画、雕塑、建筑和设计中的＊方块主义。

Société Anonyme Inc. 匿名有限责任公司协会： 凯瑟琳·德莱塞（Katherine Dreiser）、马塞尔·杜桑和曼·雷（Man Ray）（见＊达达）1920年在纽约成立的先锋组织，目的是促进美国的国际先锋艺术。到1940年，这个协会已经在整个美国组了80多次展览，产生了全面的讲座计划和出版物，并设立了现代艺术重要的永久性收藏，这份收藏于1941年赠予耶鲁大学。协会于1950年结束。

Sots Art 苏刺艺术 1970年代和1980年代期间，在俄国的非官方艺术风格，实践者是科马尔和梅拉米德（Melamid）、埃里克·布拉托夫（Erik Bulatov）、伊利亚·卡巴科夫（Ilya Kabakov）、季米特里·普利戈夫（Dmitry Prigov）、阿里克谢·科索拉波夫（Aleksy Kosolapov）和莱昂尼德·索科夫（Leonid Sokov）。名字和风格两者都融合＊社会主义现实主义和＊波普艺术，以批评和嘲笑苏联和美国的神话和思想。

Spazialismo，意大利文空间主义 卢乔·丰塔纳（Lucio Fontana）于1947年在米兰发起的运动，他的信念是：艺术应当使用新的技术和其他手段，离开平面画布，把他的信念通过这场运动投入实践。丰塔纳自己的作品使用电视和霓虹灯照明，并且后来将布上油画割破或打洞，造成一种三维空间感。

Spur，德文踪迹 德国的艺术家团体，1958年成立于慕尼黑。团体的目的是，将＊无形式艺术元素与笔势具象相结合。他们受到＊哥布鲁阿（CoBrA）的影响，以及阿斯格尔·约恩（Asger Jorn）的鼓励，1959年被＊情境主义国际（Situationist International）所接受，1962年被驱逐。后来加入我们派（Wir group），1967年形成编织派（Geflecht group）。

St Ives School 圣依夫斯学派 在英国西南部康沃尔的圣埃夫斯一起生活和创作的艺术家群体：1940年代有瑙姆·贾波（Naum Gabo）、芭芭拉·赫普沃思（Barbara

Hepworth）和本·尼科尔森（Ben Nicholson），后来加入的有特里·弗罗斯特恩（Terry Frost）、帕特里克·赫伦(Patrick Heron)、罗杰·希尔顿（Roger Hilton）、彼得·兰德（Peter Lanyon）和布赖恩·温特（Bryan Wynter）。他们的作品是指一种笔势抽象风景画典型。圣埃夫斯泰特美术馆于1993年开放，陈列圣埃夫斯派艺术家的作品。

Stuckism，栓塞主义反概念主义　艺术家比利·蔡尔蒂施（Billy Childish）和查尔斯·托马斯（Charles Thomson）于1999年在英国发起的新保守主义运动。托马斯从蔡尔蒂施的前女友对他的辱骂中取了这个名字，这位前女友是※英国青年艺术家（YBA）的特蕾西·艾敏（Tracey Emin，她骂道："你的那些画栓塞啦，你也栓塞啦！"。反概念主义自称是"最早的更新现代主义艺术群体"，鼓动反对*后现代主义、*装置和*概念艺术，却是英国青年艺术家们所看眼的。该运动还提升了保守主义的绘画技巧，并促进了艺术中精神的再生。

Studio Alchymia 奥基米亚工作室　建筑师亚历山德罗·圭列罗（Alessandro Guerriero）于1979年在米兰设立的展览馆和展览，后来发展成一所设计工作室。它以反现代主义的立场，赞赏日常的方言土语，推广1960年代※激进设计运动的思想。工作室的重要成员包括埃托里·索特萨斯（Ettore Sottsass）、米凯莱·德卢基（Michele de Lucchi）、安德烈亚·布兰齐（Andrea Branzi）和亚历山德罗·门迪尼（Alessandro Mendini，另见*后现代主义）。

Stupid Group 愚蠢派　以科隆为活动中心的德国艺术家团体，活跃于1920年，创始人是维利·菲克（Willy Fick）、马尔塔·黑格曼（Marta Hegemann）、海因里希（Heinrich）和安格利卡·赫勒（Angelika Hoerle）、安东·雷德沙伊特（Anton Räderscheidt）和弗朗茨·赛韦特（Franz Seiwert）。他们先前与*达达有联系，后来另辟蹊径，企图建立更有共产主义取向的"无产阶级"艺术，来探讨社会政治事件。

SUM 萨姆派　冰岛的先锋艺术家团体，活跃于1965年至1975年。受到戴特·罗特（Dieter Roth，见*激浪派）、乔恩·贡纳尔·阿纳森（Jon Gunnar Arnasson）、赫林·弗里德芬逊（Hreinn Fridfinnsson）、克里斯蒂扬（Kristjan）和西固杜尔·古德蒙逊（Sigurdur Gudmundsson）、西固约恩·约翰逊（Sigurjon Johansson）和豪库尔·多尔·斯图尔拉森（Haukur Dor Sturlusond）指引，他们将*新达达、*波普艺术和贫穷艺术的思想带到冰岛。

Tachisme，来自法文 tâche 斑污主义　批评家米歇尔·塔皮耶（Michel Tapié）创造了这个术语，表明一种表现性的、笔势的抽象艺术，它出现在1950年代的法国。它常常被用作*无形式艺术的同义词，也与※另外艺术、*粗野艺术、*字母主义和*抒情抽象一脉相承。

Team X，Team Ten，Team 10 第十次团队　国际建筑师小组，于1956年在现代建筑国际会议（CIAM）第10次会议上成立（见*国际风格）。这个团队企图将更富有人文主义的调子引入现代建筑（见*新粗野主义（New Brutalism））。他们直到1980年代初期还聚会。

Techno-chic 技术品位　用来描绘光滑、玲珑、专属、奢侈的意大利设计美学的术语，那是1950年代和1960年代后期的设计风格。技术品位的特点是：雕塑般的形式、使用黑色皮革、金属铬以及用于家具和照明的精致造型，以传达财富、地位和"好品位"的观念。

Tecton 泰克顿　1932年在伦敦成立的建筑公司，1948年解体。成员包括安东尼·奇蒂（Anthony Chitty）、林赛·德雷克（Lindesy Drake）、迈克尔·达格代尔（Michael Dugdale）、瓦伦丁·哈丁（Valentine Harding）、德尼斯·拉斯登（Denys Lasdun）、伯特霍尔·卢贝特金（Berthold Lubetkin）、戈弗雷·塞缪尔（Godfrey Samuel）和弗朗西斯·斯金纳（Frances Skinner）。1930年代的建筑物，像伦敦动物园、海波因特1号和海波因特2号公寓大楼，以及在伦敦的芬斯伯里卫生中心，使他们在英国成为*国际风格最重要的实践者。

The Ten 十人组　①1898年至1919年举办展览的美国画家团体，受到*印象主义的影响；与※八人组有联系。②1935年至1939年举办既有抽象风格又有具象风格展览的美国画家团体，包括阿道夫·戈特利布（Adolph Gottlieb）和马克·罗斯科（Mark Rothko，见*抽象表现主义）。

Tendenza 坦丹札学派　新理性主义城市设计运动（见*意大利理性建筑运动，M.I.A.R.），发起人是意大利建筑师阿尔多·罗西（Aldo Rossi，见*后现代主义）、乔治·格拉西（Giorgio Grassi）和马西莫·斯科拉里（Massimo Scolari），这个运动在1960年代后期出现在意大利和瑞士。

Tonalism 色调主义　1880~1920年，美国的绘画风格，代表人物包括J·A·M·惠斯勒（J.A.M.Whistler，见*颓废运动）、托马斯·威尔默·德宁（Thomas Wilmer Dening）和德怀特·W·特赖恩（Dwight W.Tryon）。色调主义是以素净的调色板和柔和的调子为特征；有时让人想起*象征主义艺术家的作品。

UFO（UFO派）　1967年成立于佛罗伦萨的团体，其目的是深化激进设计的建议。成员包括建筑师、设计师和知识分子，诸如作家翁贝托·埃科（Umberto Eco）。是*激进设计运动的一部分。

Ugly Realists 丑陋现实主义　指的是1970年代柏林一些画家作品的术语，如K·H·赫迪克（Hödicke）、贝恩德·霍布灵（Bernd Hoberling）、马库斯·吕佩茨（Markus Lüpertz）、沃尔夫冈·彼得里克（Wolfgang Petrick）和彼得·佐尔格（Peter Sorge）。作品从*新表现主义到批判现实主义不等，使人想起*新客观性画家的作品。

Unism 统一主义　由※布罗科艺术家弗拉迪思洛夫·斯特热吉米斯基（Wladyslaw Strzeminski）和亨利克·斯塔吉弗斯基（Henryk Stazewski）于1927年在波兰发展的绘画体系。他们为视觉的统一（optical unity）而奋斗，并受到*至上主义的影响，他们甚至更进一步追求纯粹、非客观的艺术，他们的抽象绘画布满图案，预示了1960年代极简主义绘画的兴起（见*后绘画性抽象）。

Unit One 统一集团　保罗·纳什（Paul Nash，见*新浪漫主义）于1933年成立的英国画家、雕塑家和建筑师集团，目的是促进现代艺术和建筑。成员包括韦尔斯·科茨（Wells Coates）、芭芭拉·赫普沃斯（Barbara Hepworth）、亨利·穆尔（Henry Moore）和本·尼科尔森（Ben Nicholson）。由于抽象主义的支持者和*超现实主义的支持者之间的争端，这个集团于1934年的一次展览会和一本书之后解体。

Unovis，俄文英音译新艺术捍卫者　喀什米尔·马列维奇（Kasimir Malevich）于1919~1920年在维捷布斯克成立了艺术家和设计师团体，查施尼克（Ilya Chashnik）、维拉·埃特默莱娃（Vera Etermolaeva）、尼娜·科甘（Nina Kogan）、伊尔·李西斯基（El Lissitzky）、尼古拉·苏丁（Nikolai Suetin）和列夫·尤丁（Lev Yudin）。他们是马列维奇（Malevich）*至上主义的支持者，至上主义艺术家的思想和设计运用到瓷器、纺织品和建筑设计。一些宣言、出版物和展览会，宣传了他们的思想，而且在莫斯科、奥德萨、奥伦堡、彼得格勒、萨马拉、萨拉托夫和斯摩棱斯克成立另外的分支。他们一直活跃至1927年。

Urban Realism 都市现实主义　见*精确主义。

Utility Furniture 实用家具　在戈登·拉塞尔（Gordon Russell）的指导下，自1943年制造的英国家具。简单的木质家具，以传统的合理形状和完美的结构为基础，这是工艺美术运动的原则转换到大批生产带来的结果，在第二次世界大战期间和之后提供了高质量、低价格的产品。

Verism 真实主义　①19世纪下半叶的意大利艺术运动，用与※新古典主义相对立的手法，处理当代的主题；②德国*新客观性（Neue Sachlichkeit）与*表现主义唱反调的冷静社会政治趋势。

Wiener Aktionismus，德文维也纳行动艺术　奥地利*表演艺术艺术运动，主要有京特·布鲁斯（Günter Brus）、奥托·米勒（Otto Muehl）和赫尔曼·尼奇（Hermann Nitsch），从1961年活跃至1969年。他们仪式化的行动，无视性和伦理的习俗，并且有时导致起诉，像1966年在伦敦发生的起诉，当时男性生殖器的形象，投影在一头除去内脏的羔羊的遗骸上。

Worpswede School 沃普斯韦德学派　在布莱梅附近的德国艺术家村，始于1889年，艺术家们画一种外光画（en plein air）；1897年在那里成立了艺术家团体。主要成员包括弗里茨·马青森（Fritz Mackensen）、奥托·莫德松（Otto Modersohn）和他的妻子保拉·莫德松–贝克尔（Paula Modersohn-Becker，另见*表现主义（Expressionism），1907年，她去世，这加速了学派在1908年解体。

YBAs 青年英国艺术家　出现在1980年代后期的英国艺术家，并迅速在国家和国际崭露头角，像杰克（Jake）和迪诺斯·查普曼（Dinos Chapman）、特蕾西·艾敏（Tracy Emin）、马库斯·哈维（Marcus Harvey）、达米安·赫斯特（Damien Hirst）、加里·休姆（Gary Hume）、萨拉·卢卡斯（Sarah Lucas）、罗恩·米克（Ron Mueck）、克里斯·奥菲里（Chris Ofili）、西蒙·帕特森（Simon Patterson）、马克·奎因（Marc Quinn）、詹妮·萨维尔（Jenny Saville）、萨姆·泰勒–伍德（Sam Taylor-Wood）、加文·特克（Gavin Turk）、吉兰·韦尔林（Gillian Wearing）和雷切尔·怀特里德（Rachel Whiteread）。以"青年英国艺术家"系列展览为名称的展览，自1992年起在伦敦萨奇画廊举行。

Zebra 斑马派　德国艺术家团体，1965年在汉堡成立，与*无形式艺术（Art Informal）相对抗。时尚的平面造型风格往往是以照片为基础（见*超级现实主义。成员包括迪特尔·阿斯穆斯（Dieter Asmus）、彼得·纳格尔（Peter Nagel）、尼古劳斯·施特尔滕贝克（Nikolaus Störtenbecker）和迪特马尔·乌尔里希（Dietmar Ullrich）。

Zen 49 禅49　以慕尼黑为活动中心的德国艺术家团体，包括维利·鲍迈斯特（Willi Baumeister）、鲁普雷希特·盖格尔（Rupprecht Geiger）、汉斯·哈通（Hans Hartung）、奥托·里奇尔（Otto Ritschl）、特奥多尔·维尔纳（Theodor Werner）和弗里茨·温特（Fritz Winter）。选择这个名字，是为了传达对禅宗佛教的基本认识和认同，成立日期是1949年。他们致力于抽象艺术，用重新连接起艺术自由的传统，连接起*青骑士和*包豪斯的实验，以再造德国艺术。在德国和美国的展览，把他们带进*无形式艺术的轨道。该团体一直活跃至1957年。

Zero 零派　国际青年艺术家的非正式联盟，于1957年在杜塞尔多夫成立，创始人是艺术家奥托·皮恩尼（Otto Piene）和海因茨·马克（Heinz Mack），京特·于克尔（Günther Uecker）也加入其中。为*无形式艺术和*存在主义的主观性，接受*新现实主义、*活动艺术和※光艺术。技术乐观主义把他们的作品与※荷兰零派、*视觉艺术研究组（GRAV）和※艺术与技术实践（E.A.T.）的当代艺术家们联系在一起。零派于1967年解散。

中外文人名译名对照表

Aalto Aino Marsio 艾诺·马尔肖·阿尔托（1894~1949年），阿尔瓦的妻子
Aalto Alvar 阿尔瓦·阿尔托（1898~1976），芬兰建筑师、设计师
Abakanowicz Magdalena 玛格达丽娜·阿布卡诺维奇（生于1930年），波兰
Abramovic Serbian Marina 瑟比安·马里纳·阿布拉莫维克（生于1946年）
Accardi Carla 卡拉·阿卡尔迪
Acconci Vito 维托·阿孔奇（生于1940年）
Achard Marcel 马塞尔·阿沙尔
Adam Paul 保罗·亚当
Adami Valerio 瓦莱里奥·阿达米（生于1935年），意大利
Adler Dankmar 丹克玛·阿德勒（1844~1900年）
Africano Nicholas 尼古拉斯·阿弗里卡诺
Agam Yaacov 雅科夫·阿加姆（生于1928年），以色列
Agar Eileen 艾琳·阿加（1899~1991年）
Ahearn John 约翰·埃亨（生于1951年），美国
Åhlberg-Kriland Gudrun 古德龙·阿尔贝格－柯里兰
Aillaud Gilles 吉勒斯·阿约
Akira Kanayama 金山明
Alberola Jean-Michel 让－米歇尔·阿尔贝罗拉
Albers Josef 约瑟夫·阿伯斯（1888~1976年）
Albini Franco 佛朗哥·阿尔比尼
Albright Ivan 伊万·奥尔布赖特（1897~1983年）芝加哥本土艺术家
Alechinsky Pierre 皮埃尔·阿莱钦斯基（生于1927年），比利时画家
Alessandro 亚历山德罗
Alighiero e Boetti 阿尔基耶罗－博埃蒂（1940~1994年）
Alloway Lawrence 劳伦斯·阿洛维（1926~1990年），英国批评家
Alma-Tadema Sir Lawrence 劳伦斯爵士·阿尔玛－塔德马（1836~1912年）
Almond Darren 达伦·阿尔蒙德（生于1971年）
Aman-Jean Edmon 埃德蒙·阿曼－让（1860~1936年）
Amelio Lucio 卢乔·阿梅利奥
Amiet Cuno 曲诺·阿米耶（1868~1961年），瑞士
Amis Kingsley 金斯利·埃米斯，愤怒的年轻人
Anceschi Giovanni 乔瓦尼·安切斯基
Anderson Laurie 劳里·安德森（生于1947年）
Ando Tadao 安藤忠雄（生于1941年）
Andre Carl 卡尔·安德烈（生于1935年）
Andreani Aldo 阿尔多·安德烈亚尼（1887~1971年）
Andre 安德烈，美国雕塑家
Angeolo Nancy 南希·安格洛
Angrand Charles 夏尔·安格朗（1854~1926年）
Anquetin Louis 路易·安克坦（1861~1932年）
Anselmo Giovanni 乔瓦尼·安塞尔莫（生于1934年），意大利
Antin Eleanor 埃莉诺·安廷（生于1935年）
Anuszkiewicz Richard 理查德·安努茨基维奇（生于1930年），美国
Apollinaire Guillaume 纪尧姆·阿波里耐，意大利诗人
Appel Karel 卡雷尔·阿佩尔（1921~2006年）
Apple Jacki 杰基·阿普尔（生于1942年）
Arad Ron 罗恩·阿拉德（生于1951年），以色列设计师兼制作人
Aragon Louis 路易·阿拉贡，著名诗人

Arakawa Shusaku 荒川修作（生于1936年），日本
Archipenko Alexander 亚历山大·阿奇本科（1887~1964年），乌克兰
Arensberg Louise 路易斯（路易丝）·阿伦斯伯格
Arman 阿尔曼（1928~2005年）法国积累艺术
Armando 阿尔曼多 荷兰艺术家
Arnal Francois 弗朗索瓦·阿纳尔（生于1924年），法国艺术家
Arnasson Jon Gunnar 乔恩·贡纳尔·阿纳森
Arneson Robert 罗伯特·阿尼森（1930~1992年）
Arp Jean (Hans) 让·（汉斯）·阿尔普（1887~1966年）
Arroyo Eduardo 爱德华多·阿罗约
Arroyo 阿罗约
Artaud Antonin 安东尼·阿尔托（1896~1948年），剧作家、艺术家、批评家
Artschwager Richard 理查德·阿奇瓦格（生于1923年）
Arup Ove 奥维·阿勒普（1895~1988年）
Ashbee Charles Robert（1863~1942年），查尔斯·罗伯特·阿什比
Asmus Dieter 迪特尔·阿斯穆斯（生于1939年）
Athey Ron 罗恩·阿西（生于1961年）
Atkinson Lawrence 劳伦斯·阿特金森（1873~1931年）
Atkinson Terry 特里·阿特金森
Atlas Charles 查尔斯·阿特拉斯 著名的健身运动员
Atsuko Tanaka 田中敦子
Atwood Charles 查尔斯·阿特伍德
Auerbach Frank 弗兰克·奥尔巴克（生于1931年），英国
Aulenti Gae 加埃·奥伦蒂
Aurier Albert 阿尔贝·奥里埃（1865~1892年）
Aycock Alice 艾利斯·艾科克（生于1946年）
Ayres Gillian 吉利安·艾尔斯
Ayrton Michael 迈克尔·艾尔顿（1921~1975年）
Baader Johannes 约翰尼斯·巴德尔（1876~1955年）
Baas Maarten 马腾·巴斯（生于1978年）
Bacon Francis 弗朗西斯·培根（1909~1992年），英国艺术家
Bag Alex 亚历克丝·巴格（生于1969年）
Baillie-Scott Mackay Hugh（1865~1945年）麦凯·休·贝利－斯科特
Bainbridge David 戴维·班布里奇
Baj Enrico 恩里科·巴伊（1924~2003年），意大利
Bakema Jacob 雅各布·贝克马（1914~1981年）
Baker Josephine 约瑟芬·贝克
Bakst Leon 莱昂·贝斯克特（1866~1924年）
Baldessari John 约翰·巴尔代萨里（生于1931年）美国
Baldessari Luciano 卢恰诺·巴尔代萨里（1896~1982年）
Baldwin Michael 迈克尔·鲍德温
Ball Hugo 胡戈·巴尔（1886~1927年）画家兼音乐家
Balla Giacomo 贾科莫·巴拉（1871~1958年）
Ballester Joudi 霍尔蒂·巴莱斯特
Ballin Mogens 摩根斯·巴林
Banfi Gianluigi 詹路易吉·班菲（1910~1945年）
Banham Reyner 雷纳·班纳姆
Barbeau Marcel 马塞尔·巴博
Barbier George 乔治·巴尔比耶（1882~

1932年）
Barcelo Miquel 米克尔·巴尔赛洛（生于1957年），西班牙
Bardi Pietro Maria 彼得罗·马里亚·巴尔迪 罗马批评家
Barfield Marks 马克斯·巴菲尔德
Barlach Ernst 恩斯特·巴拉赫（1870~1938年）雕塑家
Barney Matthew 马修·巴尼（生于1967年），美国艺术家
Barragan Luis 路易斯·巴拉甘（1902~1988年），墨西哥建筑师
Barrault Jean-Louis 让－路易·巴罗
Barry Robert 罗伯特·巴里（生于1936年）
Bartlett Jennifer 延内弗·巴尔特莱特（生于1941年）
Bartning Otto 奥托·巴特宁（1883~1959年）
Bartolini Dario Lucia 达里奥·卢恰·巴尔托里尼
Baselitz Georg 格奥尔格·巴泽利茨（生于1938年）
Basile Ernesto 埃内尔斯托·巴西莱（1857~1932年）
Basquiat Jean-Michel 琼－米歇尔·巴斯奎亚特（1960-1988年，出生在美国）
Battcocky Gregory 格雷戈里·巴特克基
Baudelaire Charles 夏尔·博德莱尔
Baudrillard Jean 让·波德里亚（1929-2007年，法国思想家）
Baum Don 唐·鲍姆
Bayer Herbert 赫伯特·拜尔（1900~1985年）
Bayes Walter 沃尔特·贝斯
Bazille Jean-Frederic 让－弗雷德里克·巴齐耶（1841~1870年）
Baziotes William 威廉·巴乔蒂斯（1912~1963年）
Beardsley Aubrey 奥布雷·比尔兹利（1872~1898年）
Becher Hilla 希拉·贝歇尔（生于1934年）
Bechtle Robert 罗伯特·贝谢丽（生于1932年）
Beckett Samuel 萨米埃尔·贝凯（1906~1989年）
Beckmann Max 马克斯·贝克曼（1884~1950年）
Béguier Serge 谢尔格·贝吉耶
Behne Adolf 阿道夫·贝内（1885~1948年）
Behrendt Walter Curt（约1885~1945年）沃尔特·库尔特·贝伦特 批评家
Behrens Peter 彼得·贝伦斯（1869~1940年）
Bek Bozo 博左·贝克 克罗地亚的萨格勒布当代艺术馆馆长
Bel Geddes Norman 诺曼·贝尔格迪斯（1893~1958年）
Bell Clive 克莱夫·贝尔
Bell Larry 拉里·贝尔（生于1939年）
Bell Vanessa 瓦妮莎·贝尔（1879~1961年）
Bellamy Richard 理查德·贝拉米
Belling Rudolph 鲁道夫·贝林（1886~1972年），雕塑家
Bellmer Hans 汉斯·贝尔墨（1902~1975年）
Bellows George 乔治·贝罗斯（1882~1925年）
Belzile Louis 路易斯·贝尔齐
Benes Vincenc 文森克·贝内斯
Benglis Linda 雕塑家琳达·本利斯（生于1941年）
Bengston Billy Al 比利·阿尔·本斯顿（生于1934年）
Benjamin Patterson 本杰明 帕特森

Benois Alexandre 亚历山大·波努瓦（1870~1960年）俄艺术世界创始人
Benton Thomas Hart 托马斯·哈特·本顿（1889~1975年），见*美国风情
Bérard Christian 克里斯坦·贝拉尔（1902~1949年）
Bérény Róbert 罗伯特·博里尼
Berg Alban 阿尔班·贝格 作曲家
Berg Max 马克斯·贝格（1870~1948年）
Berger John 约翰·伯杰 马克思主义批评家
Berghe Frits van den 弗里茨·范登·贝格（1883~1939年）
Bergson Henri 亨利·贝格松（1859~1941年）法国哲学家
Berlage Hendrik Petrus（1856~1934年）亨德里克·彼得吕斯·贝尔拉格 荷兰建筑师
Berman Wallace 华莱士·伯曼（1926~1976年）
Bernard Emile 埃米尔·贝尔纳
Bernd 伯恩斯（生于1931年）
Berners-Lee Timothy 蒂莫西·伯纳斯－李（生于1955年），英国科学家
Bernhardt Sarah 萨拉·贝纳尔 著名女演员
Berstein Michèle 米谢勒·贝尔斯坦，拼贴艺术家 盖伊·德博尔的妻子
Bertelé René 勒内·贝尔塔 批评家
Bertini Gianni 詹尼·贝尔蒂尼
Bertrand Gaston 加东斯·贝特朗
Bestelmeyer German 格尔曼·贝斯特迈尔
Beuys Joseph 约瑟夫·博伊于斯（1921~1986年）德国
Bickerton Ashley 阿什利·比克顿（生于1959年）
Bidlo Mike 迈克·彼得罗（生于1953年）
Bill Max 马克斯·贝尔（1908~1994年），瑞士艺术家和建筑师，曾是包豪斯学生
Billingham Richard 理查德·比林厄姆（生于1970年），英国艺术家
Bing Siegfried 西格弗里德·宾（1838~1905年）
Bioules Vincent 文森特·比乌莱斯（生于1938年）
Birnbaum Dara 达拉·伯恩鲍姆（生于1946年）
Birolli Renato 雷纳托·比罗利
Bischoff Elmer 埃尔默·比肖夫
Bishop Isabel 伊莎贝尔·毕绍普（1902~1988年）
Bladen Ronald 罗纳德·布莱登（1918~1988年）
Blais Jean-Charles 让－夏尔·布莱
Blake Peter 彼得·布莱克（生于1932年）
Blake William 威廉·布莱克
Blanchard Rémy 雷米·布朗夏尔
Blecha Meatej 梅提依·布莱沙
Bleyl Fritz 弗里茨·布莱尔（1880~1966年）桥社
Bloch Albert 阿尔贝特·布洛克（1882~1961年）美国
Bloy Leon 莱昂·布卢瓦
Blume Peter 彼得·布卢姆（1906~1992年），美国艺术家
Boccioni Umberto 翁贝托·博乔尼（1882~1916年）
Boch Anna 安娜·博赫（1848~1926年）
Bochner Mel 梅尔·博克纳（生于1940年）
Bocklin Arnold 阿诺尔德·伯克林（1827~1901年）
Bodmer Walter 沃尔特·博德默
Boezem Marinus 马里纳斯·博埃兹姆（生于1934年），荷兰艺术家
Bogart Bram 布拉姆·博加特（生于1912年）

Bogosian Eric 埃里克·博戈西安（生于 1953 年）
Boguslavaskaya Kseniya 克谢尼娅·博古斯拉瓦斯卡娅（1882~1972 年）
Boguslavaskaya Kseniya 克谢尼娅·博古斯拉瓦斯卡娅（1882~1972 年）。
Boiffard Jacques-André 雅克－安德烈·布瓦法尔（1902~1961 年）
Boisrond François 弗朗索瓦·布瓦龙
Bolotowsky Ilya 伊利亚·博洛托夫斯基（1907~1981 年），美国
Boltanksi Christian 克里斯琴·博尔坦斯基（生于 1944 年）
Bomberg David 戴维·邦伯格（1890~1957 年）
Bonanno Alfio 阿尔菲奥·博南诺（生于 1947 年），丹麦艺术家
Bonatz Paul 保罗·博纳茨（1877~1956 年）
Bonnard Pierre 皮埃尔·博纳尔（1867~1947 年）
Bonnefoi Geneviéve 热纳维耶芙·博纳富瓦
Bonnet Anne 阿内·博内
Bontecou Lee 李·本特库（生于 1931 年）
Boontje Tord 托尔德·博恩吉（生于 1968 年），荷兰
Borduas Paul-Emile 保罗－埃米尔·博尔迪阿
Boriani Davide 达维德·博里亚尼
Borisov-Musatov Viktor 维克托·博里索夫－穆萨托夫
Bortnyik Sandor 散多尔·波特尼克（1893~1976 年）
Bosch Hieronymus 希罗尼穆斯·博施
Bouret Jean 让·布雷 批评家
Bourgeois Louise 路易斯·布儒瓦（生于 1911 年，美国）
Bourgeois Victor 维克托·布儒瓦（1897~1962 年）比利时
Bourke-White Margaret 玛格丽特·伯克－怀特（1904~1971 年）
Boyd Arthur 阿瑟·博伊德
Bradley William 威廉·布拉德利（1868~1962 年）
Bragaglia Antonio Giulio 安东尼奥·朱利奥·布拉加利亚（1889~1963 年），摄影师和电影制作人
Brajkovic Sebastian 塞巴斯蒂安·布拉伊科维克（生于 1975 年），荷兰设计师
Brancusi Constantin 康斯坦丁·布朗库西（1876~1957 年），罗马尼亚
Brands Eugené 欧仁·布兰茨
Brandt Marianne 玛丽安娜·勃兰特（1893~1983 年）
Branzi Andrea 安德烈亚·布兰齐
Branzi Andrea 安德烈亚·布兰齐（生于 1939 年）
Braque Georges 乔治·布拉克（1882~1963 年）
Brassaï 布拉塞（1899~1984 年），用相机拍出巴黎墙上的无名涂鸦
Brathy John 约翰·布拉特比（1928~1992 年）
Brauer Erich 埃里希·布劳尔
Brecht Bertolt 贝托尔特·布雷希特，剧作家
Brecht George 乔治·布雷切（1925~2008 年）
Brenson Michael 迈克尔·布伦森（批评家）
Breton Andre 安德烈·布雷东（法国诗人）
Breton Jacqueline 雅克利娜·布雷东（1910~1993 年）
Breuer Marcel 马塞尔·布鲁尔（1902~1981，见包豪斯）
Breuer Marcel 马塞尔·布罗伊尔（1902~1981 年），有影响的法国建筑师
Briediendiek Hein 海因·布里登迪克
Brisley Stuart 斯图尔特·布里斯利（生于 1933 年）英国艺术家
Brodsky Isaak 艾萨克·布罗德斯基（1884~1939 年）
Brody Neville 内维尔·布罗迪（生于 1957 年）英国
Bronson A.A. A·A 布朗森
Broodthaers Marcel 马塞尔·布鲁德瑟斯（1924~1976 年）比利时
Brown Carolyn 卡洛琳·布朗 舞蹈家
Brown Ford Madox 福特·马多克斯·布朗
Brown Joan 琼·布朗
Brown Roger 罗杰·布朗
Brown Trisha 舞蹈家特丽莎·布朗
Bruce Patrick Henry 帕特里克·亨利·布鲁斯（1880~1937 年）
Bruegel the Elder 老布吕格尔
Brunelleschi Umberto 翁贝托·布鲁内莱斯基（1879~1949 年）
Brus Günter 京特·布鲁斯
Bryen Camille 卡米耶·布赖恩（1907~1977 年），法国艺术家
Bucci Anselmo 安塞尔莫·布奇（1887~1955 年）
Buffet Bernard 贝尔纳·比费（1928~1999 年），法国艺术家
Buffet-Picabia Gabrielle 加布丽埃勒·比费－皮卡比亚
Bullock Angela 安杰拉·布洛克（生于 1964 年，英国
Bunting Heath 希思·邦廷（生于 1966 年），英国系统分析师
Buñuel Luis 路易斯·布努埃尔（1900~1983 年）
Buraglio Pierre 皮埃尔·布拉利奥（生于 1939 年）
Burchfield Charles 查尔斯·伯奇菲尔德（1893~1967 年）
Burden Chris 克里斯·伯登（生于 1946 年）
Buren Daniel 丹尼尔·布伦（生于 1938 年）
Burgin Victor 维克托·伯金（生于 1931 年），英国
Burliuk David & Vladimir 戴维和弗拉基米尔·布留科兄弟，俄国
Burliuk David 戴维·布留科（1882~1967 年）
Burliuk Vladimir 弗拉基米尔·布留科
Burne-Jones Edward 爱德华·伯恩－琼斯 英国工艺美术运动设计师
Burnham Daniel Hudson（1846~1912 年）丹尼尔·赫德森·伯纳姆，美国建筑师
Burri Alberto 阿尔贝托·布里（1915~1995 年），意大利艺术家
Burroughs William 威廉·伯勒斯（1914~1997 年）
Bury Pol 波尔·比里（1922~2005 年），比利时
Bustamante Jean-Marc 让－马克·巴斯特曼特（生于 1952 年），法国艺术家
Buthaud René 勒内·比托（1886~1986 年）
Butler Reg 雷吉·巴特勒（1913~1981 年）
Cabanne Pierre 皮埃尔·卡巴纳
Cadell F.C.B. F·C·B·卡德尔
Cage John 约翰·凯奇，（新达达、表演艺术和激浪派）先锋作曲家
Caillebotte Gustave 古斯塔夫·卡耶博特（1848~1894 年）
Calder Alexander 亚历山大·考尔德（1898~1976 年）
Calle Sophie 索菲·卡勒（生于 1953 年）
Calzolari Pier Paolo 皮尔·保罗·卡左拉里（生于 1943 年）
Camoin Charles 夏尔·卡穆安（1879~1965 年）
Campendonck Heinrich 海因里希·坎彭敦科（1889~1957 年），画家和雕塑家
Campendonk Heinrich 海因里希·坎彭顿克（1889~1957 年）
Campigli Massimo 马西莫·坎皮利（1895~1971 年）
Camus Albert 艾伯特·卡默斯（1913~1960 年）
Candrars Blaise 布莱兹·康德拉尔
Candrars Blaise 布莱兹·康德拉尔，诗人
Cane Louis 路易斯·凯恩（生于 1943 年）
Capek Josef 约瑟夫·卡佩卡
Cardella Joan 胡安·卡尔代拉
Cardinal Roger 批评家罗杰·卡迪纳尔
Caro Anthony 安东尼·卡罗（生于 1924 年），英国艺术家
Caroleemann 卡洛里曼
Carra Carlo 卡洛·卡拉（1881~1966 年）
Carrington Leonora 莱昂诺拉·卡灵顿（生于 1917 年）
Casorati Felice 费利切·卡索拉蒂（1883~1963 年）
Cassatt Mary 玛丽·卡萨特（1844~1926 年）
Castelli Leo 莱奥·卡斯泰利
Castelli Luciano 卢恰诺·卡斯泰利
Castiglioni Achille 阿基利·卡斯蒂廖内（1918~2002 年）
Cattaneo Cesare 切萨雷·卡塔内奥
Cattelan Maurizio 毛里佐·卡特兰（生于 1960 年）
Caulfield Patrick 帕特里克·考尔菲尔德（1936~2005 年）
Ceccobelli Bruno 布鲁诺·切科贝利（生于 1952 年），意大利
Celant Germano 杰马尔诺·切兰特（生于 1940 年），意大利的馆长兼评论家
Cesar 塞萨尔（1921~1999 年），法国
Cezanne Paul 保罗·塞尚（1839~1906 年）
Chagall Marc 马克·沙加尔
Chagall Marc 马克·沙加尔（1887~1985 年）
Chalk Warren 沃伦·乔克（1927~1987 年）
Chamberlain John 约翰·张伯伦（生于 1927 年）
Chand Nek 尼克·昌德（生于 1924 年），印度的道路检查工
Chapman Dinos 迪诺斯·查普曼（生于 1962 年）
Chapman Jake 杰克·查普曼（生于 1966 年）
Charchoune Serge 谢尔格·沙楚恩（1888~1975 年）
Chareau Pierre 皮埃尔·沙罗（1883~1950 年）
Chase William Merritt 威廉·梅里特·蔡斯（1849~1916 年）
Chashnik Ilya 伊利亚·查施尼克（1902~1929 年）
Chashnik Ilya 伊利亚·查施尼克（1902~1929 年）
Chateau de Beaulieu 博利厄堡，粗野艺术的收藏地
Chaucer Geoffrey 杰弗里·乔叟
Cheesman Georgie 乔治·奇斯曼，福斯特的妹妹
Cheval Ferdinand 费迪南·舍瓦尔（1836~1924 年），法国邮递员
Cheval Le Facteur（Ferdinand）勒弗克托（费迪南）·舍瓦尔（1836~1924 年）法国邮递员
Chevreul Michel-Eugene 米歇尔－欧仁·谢弗勒尔
Chia Sandro 山德罗·基亚（生于 1946 年）
Chiattone Mario 马里奥·基亚托尼（1891~1957 年）
Chicago Judy 朱迪·芝加哥（生于 1939 年）
Childish Billy 比利·蔡尔蒂施
Childs Lucinda 露辛达·蔡尔兹
Chitty Anthony 安东尼·奇蒂
Chitty Gary 加里·奇蒂
Chochol Josef 约瑟夫·乔巧尔（1880~1956 年）
Chocol Josef 约瑟夫·肖克尔
Christo 克里斯托（生于 1935 年），生于保加利亚；珍妮－克劳德（Jeanne-Claude，1935~2009 年）
Chryssa 克利萨
Clair Rene 勒内·克莱尔（1889~1981 年），导演
Clement Francesco 弗朗西斯科·克莱门特（生于 1952 年）
Clert Iris 艾里斯·克莱尔
Close Chuckle 查克尔·克洛斯（生于 1940 年），美国艺术家
Coates Robert 罗伯特·科茨 批评家
Cobden-Sanderson T. J. T·J·科布登－桑德森
Coburn Alvin Langdon 阿尔文·兰登·科伯恩（1882~1966 年），摄影师
Cocteau Jean 让·科克托
Cohen George 乔治·科恩
Coldstream William 威廉·科德斯特里姆
Coles Alex 亚历克斯·科尔斯
Colla Ettore 埃托雷·科拉（1896~1968 年）
Collins Jess 杰斯·科林（1923~2004 年）
Colombo Gianni 詹尼·科隆博
Colombo Joe 乔·科隆博（1930~1971 年）意大利反艺术设计
Combas Robert 罗贝尔·孔巴
Compoli Cosmo 科斯莫·孔波里
Compton Candace 坎迪丝·康普顿
Conner Bruce 布鲁斯·康纳（1933~2008 年）
Conrads U. 康拉茨
Constable John 约翰·康斯特布尔（1776~1837 年）
Constant A.Nieu-wenhuys 科斯唐·A·纽文惠斯（1920~2005 年），荷兰人
Constant 康斯坦丹
Cook Peter 彼得·库克（1936 生）
Coop Himmelblau 库普，希默尔布劳
Copers Leo 利奥·库珀斯
Coplans John 约翰·科普兰（1920~2003 年）英国艺术家
Cordier-Warren 纽约科迪埃－沃伦画廊
Corinth Lovis 洛维斯·科林特（1858~1925 年）
Cormon Fernand 费尔南·科尔蒙
Corneille Guillaume van Beverloo 科尔内耶·纪尧姆·范贝伟罗即，生于 1922 年）
Corneille 科尔内耶
Cornell Joseph 约瑟夫·康奈尔（1903~1973 年）
Corot Camille 卡米耶·科罗（1796~1875 年）
Corretti Gilberto 吉尔贝托·科雷蒂（生于 1941 年）
Costa Lúcio 卢西奥·科斯塔（1902~1998 年）
Costa Lúcio 卢西奥·科斯塔（1902~1998 年）
Cottingham Robert 罗伯特·科廷厄姆（生于 1935 年）
Courbet Gustave 古斯塔夫·库尔贝（1819~1877 年）
Cragg Tony 托尼·克拉格（生于 1949 年）
Craig-Martin Michael 迈克尔·克雷格－马丁（生于 1941 年），英国
Crane Walter 沃尔特·克兰（1845~1915 年）
Crawford Ralston 洛尔斯顿·克劳福德（1906~1978 年）
Craxton John 约翰·克拉克斯顿
Cremonini Leonardo 莱奥纳尔多·克雷莫尼尼
Crompton Dennis 丹尼斯·克朗普顿（生于 1935 年）
Cross Henri-Edmond 亨利－埃德蒙·克罗斯（1856~1910 年）

Csaky　Joseph 约瑟夫·伽吉（1888~1971年出生于匈牙利），法国雕塑家
Cucchi　Enzo 恩佐·库基（生于1949年）
Cunard　Nancy 南希·丘纳德
Cunningham　Merce 默塞·坎宁安（生于1919年），编舞者兼舞蹈家
Curry　John Steuart 约翰·斯图尔特·柯里（1897~1946年）
Czóbel　Béla 贝拉·左蓓尔
da Palestrina　Giovanni Pierluigi 达帕莱斯特里那　焦瓦尼·皮耶路易吉
Dado　达多
Dali　Salvador 萨尔瓦多·达利（1904~1989年）
Dangelo　Sergio 赛尔焦·丹杰洛
Darboven　Hanne 汉内·达尔博芬（生于1941年）
d'Aronco　Raimondo 拉伊蒙多·达龙科（1857~1932年）
Darwin　Charles 查尔斯·达尔文
Daum　Antonin 安东尼·道姆
Daum　Auguste 奥古斯特·道姆
Davie　Alan 艾伦·戴维（生于1920年）
Davis　Arthur B. 亚瑟·B.戴维斯（1862~1928年），象征主义艺术家
Davis　Gene 吉恩·戴维斯（1920~1985年）
Davis　Stuart 斯图尔特·戴维斯
De Andrea　John 约翰·德安德烈亚（生于1941年）
de Beauvoir　Simon 西蒙·德波伏瓦（1908~1986年），法国作家
de Boutteville　Le Barc 勒巴克·德布特维勒
de Chirico　Giorgio 乔治·德基里科（1888~1978年）
de Klerk　Michel（1884~1923年）米歇尔·德克勒克　荷兰建筑师
de Kooning　Willem 威廉·德库宁（1904~1997年），表现主义艺术家
de la Fresnaye　Roger 罗歇·德拉弗雷奈（1885~1925年）
de la Rochefoucauld　Comte Antoine 孔特·安托万爵士·德拉罗什富科（1862~1960年）
de la Villeglé　Jacques 雅克·德拉·维莱吉莱（生于1926年）
de Lautréamont　Comte 孔特·德洛特雷阿蒙（伊西多尔·迪卡斯 Isidore Ducasse　1846~1880年），诗人
de Lempicka　Tamara 塔玛拉·德朗皮卡（1902~1980年），巴黎的波兰艺术家
de Lucchi　Michele 米谢勒·德卢基（生于1951年）
de Mare　Rolf 罗尔夫·德马雷
De Maria　Walter 沃尔特·德玛丽亚（1938~1973年）
de Monfried　Daniel 达尼埃尔·德蒙弗雷（1856~1929年）
de Monfried　Daniel 达尼埃尔·德蒙雷（1856~1929年）
de Morgan　Evelyn 伊夫林·德摩根
de Morgan　William 威廉·德摩根（1839~1917年）
De Pas　Jonathan 乔纳森·德帕斯（1932~1991年）
de Pisis　Filippo 菲利普·德皮西斯（1896~1956年）诗人，画家，组成"形而上学派"
de Regnier　Henri 亨利·德雷尼耶
de Repentigny　Rodolphe 鲁道夫·德雷佩蒂格尼
de Rivera　José 若泽·德里韦拉（1904~1985年），美国雕塑家
de Saint Phalle　Niki 尼基·德圣法勒（1930~2002年）美籍法国人
de Saint-Point　Valentine 瓦伦丁·德圣-普安（1875~1953年）法国妇女
de Segonzac　André Dunoyer 安德烈·迪努瓦耶·德赛贡扎克

de Silva　Maria Elena Vieira 玛丽亚·艾琳娜·维埃拉·德席尔瓦（1908~1992年）
de Smet　Gustave 古斯塔夫·德斯梅特（1877~1943年）
de Staël　Nicolas 尼古拉·德斯塔尔（1914~1955年）
de Toulouse-Lautrec　Henri 亨利·德图卢兹-洛特雷克（1864~1901年）
de Vecchi　Gabriele 加布里艾莱·德韦基
de Vlaminck　Maurice 莫里斯·德弗拉曼克（1876~1958年）
de Vries　Gerd 格尔德·德弗里斯
de Zayas　Marius 马里厄斯·德扎亚斯
Deacon　Richard 理查德·迪肯（生于1949年），英国雕塑家
Dean　James 詹姆斯·迪安
Debord　Guy 盖伊·德博（1931~1994年），电影制作人，理论家
Debussy　Claude 克洛德·德彪西
DeFeo　Jay 杰伊·德菲奥（1929~1989年）
Deganello　Paolo 保罗·德加内洛（生于1940年）
Degas　Edgar 埃德加·德加（1834~1917年）
Deineka　Alexander 亚历山大·戴尼卡（1899~1969年）
Deitcher　David 戴维·戴彻
Delacroix　Eugene 欧仁·德拉克鲁瓦
Delaunay　Robert 罗伯尔·德洛奈（1885~1941年），法国
Delaunay　Sonia 索尼娅·德洛奈（1884~1979年）
Delevoy　Robert 罗伯特·德勒瓦
Delorme　Danielle 达尼埃尔·德洛姆
Delorme　Raphael 拉斐尔·德洛姆（1885~1962年）
Delvaux　Paul 保罗·德尔沃（1897~1994年），比利时
Delville　Jean 让·德尔维尔（1867~1953年）
Demuth　Charles 查理尔·德穆斯（1883~1935年）
Dening　Thomas Wilmer 托马斯·威尔默·德宁
Denis　Maurice 莫里斯·德尼（1870~1943年）
Depero　Fortunato 福尔图纳托·狄培罗（1892~1960年）
Derain　Andre 安德烈·德兰（1880~1954年）
Des Esseintes 艾森特斯
Deschamps　Gérard 热拉尔·德尚（生于1937年）
Deskey　Donald 唐纳德·德斯基（1894~1989年），设计师
Devade　Marc 马克·德瓦德（生于1943~1983年）
Deway　John 约翰·杜威　美国哲学家
Dezeuze　Daniel 达尼埃尔·德泽兹（生于1942年）
di Francia　Cristiano Toraldo 克里斯蒂亚诺·特拉尔多·迪弗兰恰
Diaghilev　Sergei 谢尔盖·戴阿列夫（1872~1929年）俄艺术世界创始人
Dibbets　Jan 扬·蒂贝茨（生于1941年），荷兰艺术家。
Dickinson　Preston 普雷斯顿·迪金森（1891~1930年），精确主义艺术家
Diebenkorn　Richard 理查德·迪本科恩
Dine　Jim 吉姆·戴恩（生于1935年）
Dismorr　Jessica 杰茜卡·迪斯莫尔（1885~1939年）
Dix　Otto 奥托·迪克斯（1891~1969年）
Dobson　Frank 弗兰克·多布松
Dolla　Noel 诺埃尔·多拉（生于1945年）
Domela　César 塞萨尔·多梅拉（1900~1992年），荷兰

Domènech y Montaner　Lluis（1850~1923年）路易·多梅内奇-蒙塔内尔　西班牙建筑家
Domergue　Jean Gabriel 让·加布里埃尔·多梅尔格（1889~1962年）
Donaldson　Jeff 杰夫·唐纳森
Donati　Enrico 恩里科·多纳蒂（1909~2008年）
Donne　John 约翰·多恩
Dorazio　Piero 皮耶罗·多拉齐奥
Dotremont　Christian 克里斯坦·多特里蒙特（1924~1979年），比利时诗人
Dottor　Gerardo 杰拉尔多·多·多托尔
Douglas　Stan 斯坦·道格拉斯（生于1960年），加拿大
Dowd　Robert 罗伯特·多德（1936~1996年）
Doyle　Tom 汤姆·多伊尔
Drake　Lindesy 林赛·德雷克
Dreiser　Katherine 凯瑟琳·德莱塞
Drouin　René 勒内·德鲁安
Drury　Chris 克里斯·德鲁里（生于1948年），英国
Drysdale　Russell 拉塞尔·德赖斯代尔
Dube　Eleanor 埃莉诺·达比
Dubois-Pillet　Albert 阿贝·迪布瓦-皮耶（1845~1890年）
Dubuffet　Jean 让·迪比费（1901~1985年），法国艺术家
Ducasse　Isidore 伊西多尔·迪卡斯，超现实主义
Duchamp　Marcel 马塞尔·杜桑（1887~1968年）
Duchamp　Suzanne 苏珊·杜桑（1889~1963年，马塞尔的姐姐）
Duchamp-Villon　Raymond 雷蒙·杜桑-维永（1876~1918年，杜桑和维永的哥哥）
Dudreville　Leonardo 莱奥纳尔多·迪德雷维尔（1885~1975年）
Dufrêne　François 弗朗索瓦·迪弗雷纳（1930~1982年）
Dufy　Raoul 拉乌尔·杜飞（1877~1953年）
Dugdale　Michael 迈克尔·达格代尔
Dujardin　Edouard 爱德华·迪雅尔丹
Dunand　Jean 让·迪南（1877~1942年）
duo Eva 双夏娃
Dupas　Jean 让·迪帕（1882~1964年）
Durand-Ruel　Paul 保罗·迪朗-鲁埃尔
d'Urbino　Donato 多纳托·杜尔比诺（生于1935年）
Dwan　Virginia 弗吉尼娅·德万，美术馆馆长
Dylan　Bob 鲍勃·迪伦
Eakins　Thomas 托马斯·埃金斯
Eames　Charles 查尔斯·埃姆斯（1907~1978年），美国的杰出家具设计师
Eames　Ray 蕾·埃姆斯（1912~1988年），查尔斯的妻子
Eckmann　Otto 奥托·埃克曼（1865~1902年）
Eco　Umberto 翁贝托·埃科　小说家
Eddy　Don 唐·埃迪（生于1944年）
Eermolaeva　Vera 沃拉·厄尔默列娃（1893~1938年）
Eero　Saarinen 埃罗·沙里宁（1910~1961年）
Eggeling　Viking 瑞典的维金·艾格令（1880~1925年）
Eggeling　Viking 维金·艾格令（1880~1925年）
Eliasson　Olafur 奥拉夫尔·伊莱松（生于1967年）
Eliot　T.S.　埃略奥特，久居英国
Ellroy　James 詹姆斯·埃尔罗伊，作家
Elmslie　George Grant 乔治·格兰特·埃尔姆斯利（1871~1952年），美国
Elvira　Atelier 阿特利耶·埃尔维拉（1897~1898年）

Emin　Tracy 特雷西·艾敏（生于1963年）
Endell　August 奥古斯特·恩德尔（1871~1925年）
Eno　Brian 布赖恩·伊诺（生于1948年，英国）
Ensor　James 詹姆斯·恩索尔（1860~1949年）
Epstein　Elizabeth 伊丽莎白·爱泼斯坦（1879~1956年）
Epstein　Jacob 雅各布·爱泼斯坦（1880~1959年）美籍英国雕塑家
Ernst　Max 马克斯·恩斯特（1891~1976年）
Errò　埃罗
Erte　埃尔泰（1892~1990年）
Estes　Richard 理查德·埃斯特斯（生于1936年）
Etchells　Frederick 弗雷德里克·埃切尔斯（1886~1973年）
Etermolaeva　Vera 维拉·埃特默莱娃
Eugene　Berman 贝尔曼·尤金（1899~1972年）
Evans　Walker 沃克·埃文斯（1903~1975年）
Evens　埃文斯
Exter　Alexandra 亚历山德拉·埃克斯特（1884~1949年）
Fabre　Jan 简·费布里（生于1958年）
Fabro　Luciano 卢恰诺·法布罗（1936~2007年）
Fahlström　Öyvind 奥义温德·法尔斯特罗姆（1928~1976年），瑞典
Falk　Robert 罗伯特·福尔克（1886~1958年）
Fantomas 方托马斯
Farber　Viola 薇奥拉·法伯
Faulkner　Charles 查尔斯·福克纳
Faust　Wolfgang Max 沃尔夫冈·马克斯·福斯特
Fauteur　Roger 罗歇·福特
Fautrier　Jean 让·福特里耶（1898~1964年），法国艺术家
Feigl　Friedrich 弗里德里希·法伊格尔
Feininger　Lyonel 莱昂内尔·法宁格（1871~1956年）
Felixmüller　Conrad 康拉德·费利克斯穆勒（1897~1977年）
Feneon　Felix 费利克斯·费内翁
Ferber　Herbert 赫伯特·费伯（1906~1991年）
Fergusson　J.D.　J·D·弗格森
Fernando　Campana 费尔南多·坎帕尼亚（生于1961年），巴西
Fernando　Campana 坎帕尼亚·费尔南多（生于1961年），巴西坎帕尼亚兄弟
Fetting　Rainer 赖纳·费廷（生于1949年）
Fick　Willy 维利·菲克
Figini　Luigi 路易吉·菲吉尼（1903~1984年）
Filiger　Charles 夏尔·菲力格（1863~1928年）
Filiou　Robert 罗伯特·菲利翁（1926~1987年）
Filla　Emil 埃米尔·菲拉（1882~1953年），捷克雕塑家
Fillia 菲利亚
Finch　Alfred William 阿尔弗雷德·威廉·芬奇（1854~1930年）
Fini　Leonor 莱昂诺尔·菲尼（1908~1996年）
Fink　Ray 雷·芬克
Finlay　Ian Hamilton 伊恩·汉密尔顿·芬利（1925~2006年），苏格兰
Finley　Karen 卡伦·芬利（生于1956年）
Finster　Reverend Howard 雷韦朗·霍华德·芬斯特（1916~2001年）
Finsterlin　Hermann 赫尔曼·芬斯特林（1887~1973年）
Fiocchi　Mino 米诺·菲奥基（1893~1983年）

Fischer　Theodor 特奥多尔·费舍尔（1862~1938年）
Fischer　Volker 福尔克尔·费舍尔
Fischl　Eric 埃里克·菲施尔（生于1948年）
Fischli　Peter 彼得·菲谢里（生于1952年），瑞士艺术家
Fitzgerald　F. Scott F·斯科特·菲茨杰拉德
Flack　Audrey 奥德丽·弗拉克（生于1931年）
Flanagan　Bob 鲍勃·弗拉纳根（1952~1996年），美国
Flaubert　Gustave 古斯塔夫·福楼拜
Flavin　Dan 丹·弗莱文（1933~1996年）
Fletcher　Robin 罗宾·弗莱彻
Flynt　Harry 亨利·弗林特（生于1940年），激浪派艺术家
Foldés　Peter 彼得·福尔代斯
Follet　Paul 保罗·福来（1877~1941年）
Follett　Jean 琼·福勒特（1917~1991年），美国
Fontana　Lucio 卢乔·丰塔纳（1899~1968年），意大利
Ford　Henry 亨利·福特
Foster　Norman 诺曼·福斯特（生于1953年），英国建筑师
Foster　Wendy（Cheesman）温迪·福斯特（奇斯曼）
Fragner　Jaroslav 亚罗斯拉夫·弗拉格纳
Frank　Josef 约瑟夫·弗兰克（1885~1967年），奥地利
Frank　Robert 罗伯特·弗兰克（生于1924年）
Frankenthaler　Helen 海伦·弗兰肯塔勒（生于1928年）
Frankl　Paul T. 保罗·T. 弗兰克尔（1879~1962年）
Fransinelli　Piero 皮耶罗·弗拉斯内利
Frette　Guido 圭多·弗雷蒂（生于1901年）
Freud　Lucian 卢西恩·弗罗伊德（生于1922年），英国
Freud　Sigmund 西格蒙德·弗洛伊德（1856~1939年）
Freundlich　Otto 奥托·弗罗因德利希（1878~1943年）
Frey　Viola 薇奥拉·弗雷（1933~2004年）
Fridfinnsson　Hreinn 赫林·弗里德芬迪
Friesz　Othon 奥顿·弗里茨（1879~1949年）
Fritz　Erwin 埃尔温·弗里茨
Fry　Roger 罗杰思·弗赖伊（1866~1934年），艺术家和批评家
Fuchs　Ernst 恩斯特·富克斯
Fuller　Buckminster 巴克敏斯特·富勒，美国发明家兼设计师
Fuller　Loie 鲁瓦·菲莱
Fuller　Richard Buckminster 理查德·巴克敏斯特·富勒
Fulton　Hamish 哈米什·富尔顿（生于1946年）
Funi　Achille 阿基利·富尼（1890~1972年）
Fyodor　Dostoyevsky 菲奥多·陀思妥耶夫斯基
Gabo　Naum 瑙姆·贾波（1890~1977年，即 Naum Neemia Pevsner 瑙姆·尼米亚·佩夫斯纳）
Pevsner, Anton 安东·佩夫斯纳（1884~1962年）和 Gabo, Naum 瑙姆·贾波是兄弟
Gachet　Paul 保罗·加谢
Gado　Bertil 贝尔蒂尔·加多
Galas　Diamanda 迪卓曼达·加拉（生于1952年）
Galle　Emile 埃米尔·加莱（1846~1904年）
Gallen-Kallela　Akseli 阿克塞里·加朗-卡勒拉（1865~1931年），芬兰艺术家
Gan　Alexei 阿里克谢·加恩（1893~1940年）

Garcia David　戴维·加西亚，媒体活动家
García-Rossi　Horacio 奥拉西奥·加西亚-罗西（生于1929年），阿根廷
Gato　Joseph 约瑟夫·加托
Gaudi　Antoni（1856~1926年）安东尼·高迪，西班牙建筑师
Gaudier-Brzeska　Henry 亨利·戈迪耶-布尔杰斯卡（1891~1915年）法国的雕塑家和画家
Gauguin　Paul 保罗·高更
Gaulke　Cherie 谢丽·高尔克
Gaureau　Pierre 皮埃尔·戈罗
Gausson　Leo 莱奥·戈松（1860~1842年）
Geddes　Norman Bel 诺曼·贝尔·格迪斯（1893~1958年），工业设计师
Gehry　Frank 弗兰克·盖瑞（生于1929年），美国建筑师
Genet　Jean 让·热内（1910~1986年）
Genpei Akasegawa 赤濑川原平
Genzken　Isa 伊萨·根茨肯（生于1948年），德国
George　乔治（生于1942年）
Gerasimov　Alexander 亚历山大·格拉西莫夫（1885~1964年）
Gerasimov　Sergei 谢尔盖·格拉西莫夫（1880~1963年）
Gerber　Samuel 萨米埃尔·热尔贝
Gerstner　Karl 卡尔·哥斯特纳，瑞士画家
Giacometti　Alberto 阿尔贝托·贾科梅蒂（1901~1966年），瑞士艺术家
Gilbert & George 吉尔伯特和乔治
Gilbert　吉尔伯特（生于1943年），英国艺术家
Gilhooly　David 戴维·吉尔胡利（生于1943年）
Gill　Madge 玛奇·吉尔（1884~1961年），英国家庭主妇和巫师
Gillar　Jan 扬·吉拉尔
Gillette　Frank 弗兰克·吉勒特（生于1941年）
Gillick　Liam 利亚姆·吉利克（生于1964年），英国
Ginner　Charles 查尔斯·金纳
Ginsberg　Allen 艾伦·金斯伯格（1926~1997年）
Gio Ponti　吉奥·蓬蒂（1891~1979年）
Glackens　William 威廉·格拉肯斯（1870~1938年）
Glaser　Milton 米尔顿·格拉泽（生于1929年）
Glass　Philip 菲利普·格拉斯，作曲家
Gleizes　Albert 阿尔贝·格莱兹（1881~1953年）
Gober　Robert 罗伯特·戈伯（生于1954年）
Gocar　Josef 约瑟夫·郭夫（1880~1945年）
Godebska　Misia 密西娅·哥德布斯卡
Goeritz　Mathias 马赛厄斯·格里茨（1950~1990年）
Goethe　J.W.von J·W·冯·歌德
Goings　Ralph 拉尔夫·戈因斯（生于1928年）
Goldberg　RoseLee 罗斯李·戈德堡
Goldin　Nan 纳恩·戈尔丁（生于1953年），美国
Goldstein　Samuel 萨米埃尔·戈尔茨坦
Goldsworthy　Andy 安迪·戈兹沃西（生于1956年）
Golub　Leon 利昂·戈卢布（1922~2004年）
Goncharova　Natalia 娜塔莉亚·冈察洛娃（1881~1962年），拉里昂诺夫的长期生活伴侣
Gonzalez　Catalan Julio 卡塔兰·朱利奥·冈萨雷斯（1876~1942年），雕塑家
Goode　Joe 乔·古德（生于1937年）
Gorbachev　Mikhail 米哈伊尔·戈尔巴乔夫
Gore　Spencer 斯潘塞·戈尔（1878~1914年）

Gorin　Jean 法国艺术家让·戈兰（1899~1981年）
Gorky　Arshile 埃施乐·戈尔基（1905~1948年）
Gormley　Antony 安东尼·戈姆利（生于1950年），英国雕塑家
Gottlieb　Adolph 阿道夫·戈特利布（1903~1974年）
Götz　Karl Otto 卡尔·奥托·格茨
Graham　Dan 丹·格雷厄姆（生于1942年），美国
Grand　Toni 托尼·格朗（1935~2005年）
Grant　Duncan 邓肯·格兰特（1885~1978年）
Grassi　Giorgio 乔治·格拉西
Graves　Michael 迈克尔·格雷夫斯（生于1934年），美国
Gray　Eileen 艾琳·格雷（1879~1976年），生于爱尔兰
Gray　Spalding 斯波尔丁·格雷（1941~2004年）
Greaves　Derrick 德里克·格雷夫斯（生于1927年）
Green　David 戴维·格林（生于1937年）
Green　Vanalyn 瓦纳林·格林
Greenberg　Clement 克莱门特·格林伯格（1909~1994年），美国批评家
Greene　Charles 查尔斯·格林（1868~1957年）
Greene　Henry 亨利·格林（1870~1954年）
Gregotti　Vittorio 维托里奥·格雷戈蒂
Greis　Otto 奥托·格莱斯
Grenander　Alfred 阿尔弗雷德·格雷南德
Grimshaw　Nicholas 尼古拉斯·格里姆肖
Gris　Juan 朱昂·格里斯
Grooms　Red 雷德·格鲁姆斯（生于1937年）
Gropper　William 威廉·格罗佩尔（1897~1977年）
Gropper　William 威廉·格罗珀（1897~1977年）
Gross　Frantisek 弗兰迪斯科·格罗斯
Grosz　George 乔治·格罗兹（1893~1959年）
Grotowsky　Jerzy 杰西·格洛托夫斯基（1933~1999年），波兰导演
Grotti　Jean 让·格罗蒂（1878~1958年），苏珊·杜桑的丈夫
Groult　André 安德烈·格鲁（1884~1967年）
Gruber　Francis 弗朗西斯·格吕贝（1912~1948年）
Gudmundsson　Sigurdur 西固杜尔·古德蒙逊
Guerriero　Alessandro 亚历山德罗·圭列罗
Guggenheim　Peggy 佩奇·古根海姆
Guglielmi　Louis 路易·古列尔米（1906~1956年）
Guimard　Hector 埃克托尔·吉马尔（1867~1942年）
Gull y Bacigalupi　Don Eusebi 唐·欧塞维·格尔-巴西加卢皮
Gursky　Andreas 安德烈亚斯·古尔斯基（生于1955年）
Guston　Philip 菲利普·古斯顿（1912~1980年），美国
Gutfreund　Otto 奥托·古特弗洛因德（1889~1927年）
Guttoso　Renato 雷纳托·古图索（1912~1987年）
Gwathmey　Charles 查尔斯·格瓦思米
Haacke　Hans 汉斯·哈克（生于1936年），德国艺术家
Hadid　Zaha 扎哈·哈迪德（生于1950年）
Haesler　Otto 奥托·黑斯勒（1880~1962年）
Hains　Raymond 雷蒙·海恩斯（1926~2005年），法国艺术家
Halkin　Ted 特德·霍尔金
Halley　Peter 彼得·哈利

Hamilton　Cuthbert 卡斯伯特·汉密尔顿（1884~1959年）
Hamilton　G.H. G·H·汉密尔顿
Hamilton　George Heard 乔治·赫德·汉密尔顿，艺术史家
Hamilton　Richard 理查德·汉密尔顿（生于1922年）
Hans Poelzig 汉斯·珀尔齐希（1869~1936年）
Hans　汉斯（1890~1954年）
Hanson　Phil 菲尔·汉森
Hanson　Duane 杜安·汉森（1925~1996年）美国艺术家
Hantaï　Simon 西蒙·汉泰（1922~2008年），生于匈牙利
Harding　Valentine 瓦伦丁·哈丁
Hare　David 雕塑家戴维·黑尔（1917~1991年）
Häring　Hugo 胡戈·黑林（1882~1958年）
Haring　Keith 基思·哈林
Harris　Max 马克斯·哈里斯
Hartlaub　Gustav F. 古斯塔夫·F. 哈特劳布 曼海姆美术馆馆长
Hartung　Hans 汉斯·哈通（1904~1989年），德国
Harvey　Marcus 马库斯·哈维
Hassam　Childe 蔡尔德·哈萨姆（1859~1935年）
Hatoum　Mona 莫娜·哈官姆（生于1952年），巴勒斯坦的艺术家
Hausmann　Raoul 拉乌尔·豪斯曼（1886~1971年）
Hausner　Rudolph 鲁道夫·豪斯纳
Havlicek　Josef 约瑟夫·哈弗里斯克
Hay　Deborah 德博拉·海
Hayden　Henri 生于波兰的亨利·海登（1883~1970年）
Heartfield　John 约翰·哈特菲尔德（1891~1988年，即 Herzfelde Helmut 赫尔穆特·赫茨菲尔德）
Heckel　Erich 埃里希·黑克尔（1883~1970年）
Heemskerk　Joan 若昂·黑姆斯科尔克（生于1968年），荷兰艺术家
Hefferton　Phillip 菲利普·赫弗顿
Hegemann　Marta 马尔塔·黑格曼
Heim　Jacques 雅克·埃姆 毛皮裁缝
Heinrich 海因里希
Heizer　Michael 迈克尔·海泽（生于1944年）
Hejduk　John 约翰·海杜克
Held　Al 阿尔·赫尔德（1928~2005年）
Hélion　Jean 让·埃利翁（1904~1987年）
Henderikse　Jan 扬·亨德里克斯
Hendricks　Jon 乔恩·亨德里克斯
Hendricus Theodorus Wijdeveld 亨德里库斯·特奥多鲁斯·韦德维尔德
Hennings　Emmy 埃米·亨宁斯（1919~1953年）巴尔的妻子，歌唱家
Henri　Robert 罗伯特·亨利（1865~1929年）
Henry　Charles 夏尔·亨利
Hepworth　Barbara 芭芭拉·赫普沃思（1903~1975年）
Herbin　Auguste 奥古斯特·埃尔班（1882~1960年）
Herms　George 乔治·赫尔姆斯（生于1935年）
Heron　Patrick 帕特里克·赫伦（1920~1999年），英国画家
Herron　Ron 罗恩·赫伦（1930~1994年）
Herzfelde　Wieland 威兰·赫茨菲尔德（1896~1988年），哈特菲尔德的哥哥
Hesse　Eva 伊娃·赫西（1936~1970年）
Hesterberg　Rolf 罗尔夫·黑斯特贝格
Hevesy　Ivan 伊万·赫维西
Higgins　Dick 迪克·希金斯（1938~1998年）

Hilbersheimer Ludwig(1885~1967 年），路德维希·希尔伯施默，德裔美国建筑师
Hill Gary 加里·希尔（生于 1951 年）
Hiller Susan 苏珊·希勒（生于 1942 年）
Hilton Roger 罗杰·希尔顿（1911~1975 年），英国画家
Hine Lewis W. 刘易斯·W·海因（1874~1940 年）
Hiroshi Sugimoto 杉本博司
Hirst Damien 达米安·赫斯特（生于 1965 年）
Hitchcock Henry-Russell 亨利－拉塞尔·希契科克（1903~1987 年）
Hoch Hannah 汉娜·赫希（1899~1979 年）
Hockney David 戴维·霍克尼（生于 1937 年）
Hodgkin Howard 霍华德·霍奇金（生于 1932 年）
Hodler Fernand 费尔南·奥德勒（1853~1918 年）
Hoerle Angelika 安格利卡·赫勒
Hofer Candida 坎迪达·赫费尔（生于 1944 年）
Hoffmann Josef Franz Maria（1870~1956 年）约瑟夫·弗朗茨·马利亚·霍夫曼，奥地利
Hoffmann Josef 约瑟夫·霍夫曼（1870~1956 年），奥地利
Hoffmann Ludwig 路德维希·霍夫曼
Hofman Vlastislav 弗莱迪斯拉夫·霍夫曼（1884~1964 年）
Hofmann Hans 汉斯·霍夫曼（1880~1966 年）
Hofmann Vlastislay 弗拉斯蒂斯莱·霍夫曼
Hokusai 葛饰北斋
Holabird William 威廉·霍拉伯德
Holden Charles 查尔斯·霍尔登（1875~1960 年）
Holdsworth Dan 丹·霍尔斯沃思（生于 1974 年），英国
Holmes John Clellon 约翰·克莱隆·霍姆斯（1926~1988 年），小说家
Holt Nancy 南希·霍尔特（生于 1938 年），美国
Holzer Jenny 珍妮·霍尔策（生于 1950 年）
Honzík Karel 卡雷尔·洪茨克
Hopper Edward 爱德华·霍珀（1882~1967 年）
Horb Max 马克斯·霍尔布
Horn Rebecca 雷贝卡·霍恩（生于 1944 年），维也纳行动绘画家
Horta Victor（1861~1947 年），维克多·霍塔，比利时建筑师
Horta Victou 维克多·霍塔（1861~1947 年）
Hostettler Hans 汉斯·霍斯泰特勒
Howard Ebenezer 埃比尼泽·霍华德，（1850~1928 年）英国花园城市运动创始人
Howell William 威廉·豪尔尔（1922~1974 年）
Hoyland John 约翰·霍伊兰
Hudecek Frantisek 弗兰迪斯科·胡德赛克
Huebler Douglas 道格拉斯·许布勒（1924~1997 年）
Huelsenbeck Richard 理查德·许尔斯贝克（1892~1974 年）诗人
Hughes Patrick 帕特里克·休斯（生于 1939 年），英国
Hugo Valentine 瓦伦丁·雨果（1887~1968 年）
Hulme T·E·休姆（1883~1917 年）
Hultén C.O. C·O·胡尔滕
Humberto Campana 坎帕尼亚·温贝托（生于 1953 年），巴西

Hume Gary 加里·休姆（生于 1962 年）
Hunter Leslie 莱斯利·亨特
Hurrell Harold 哈罗德·赫里尔
Huszar Vilmos 维尔莫斯·胡查尔（1884~1960 年），匈牙利建筑师和设计师
Hutter Wolfgang 沃尔夫冈·胡特尔
Huxley Aldous 奥尔德斯·赫胥黎
Huysmans Joris-Karl J·K·于斯曼斯（1847~1907 年）
Ibels Henri-Gabriel 亨利－加布里埃尔·伊贝尔斯
Ibsen Henrik 昂里克·伊布森
Image Selwyn 塞尔温·伊马热（1849~1930 年）
Immendorf Jorg 约尔格·伊门多夫（1945~2007 年）
Indiana Robert 罗伯特·印第安纳（生于 1928 年），波普艺术家
Ioganson Karl 卡尔·约干松（约 1890~1929 年）
Iribe Paul 保罗·伊法比（1883~1935 年）
Iribe 伊莱比 插图画家
Isou Isidore 伊西多尔·伊苏（1925~2007 年），罗马尼亚诗人
Isozaki Arata（生于 1931 年）矶崎新，日本建筑师
Istler Joseph 约瑟夫·伊斯特勒
Itten Johannes 约翰尼斯·伊藤（1888~1967 年），瑞士画家
Jackson Martha 玛莎·杰克逊
Jackson Neal 尼尔·杰克逊（生于 1961 年）
Jacobsen Arne 阿尔内·雅各布森（1902~1971 年），丹麦建筑师和设计师
Jacobsen Robert 罗伯特·雅克布森（1912~1993 年），丹麦
Jacquet Alain 阿兰·雅凯（1939~2008 年）
Jake 杰克
Janák Pavel 帕维尔·雅纳克
Janco Marcel 马塞尔·杨科（1895~1984 年），罗马尼亚画家和雕塑家
Janis Sidney 悉尼·贾尼斯
Jarry Alfred 阿尔弗雷德·雅里
Jaudon Valerie 瓦莱利·若东
Jawlensky Alexei von 阿历克谢·冯·雅夫林斯基（1864~1941 年）
Jeanne-Claude 珍妮－克劳德（1935~2009 年）
Jeanneret Charles Edouard 夏尔·爱德华·让纳雷（1887~1956 年）；笔名勒柯布西耶 Le Corbusier，生于瑞士的画家、雕塑家和建筑师
Jeanneret Pierre 皮埃尔·让纳雷（1896~1967 年）
Jencks Charles 查尔斯·詹克斯
Jenkins Amy 埃米·詹金斯（生于 1966 年）
Jenney Neil 尼尔·珍妮
Jenny William Le Baron 威廉·勒巴伦·詹尼（1832~1907 年），美国建筑师
Jenson George 乔治·詹森（1846~1935 年）
Jérôme Jean-Paul 让－保罗·热罗姆
Jetelova Magdalena 玛格达丽娜·耶特洛娃（生于 1946 年），捷克
Johansson Sigurjon 西固约恩·约翰逊
John Augustus 奥古斯塔斯·约翰
Johns Jasper 贾斯珀·约翰斯
Johnson Philip 菲利普·约翰逊（1906~2005 年）
Johnson Poppy 波皮·约翰逊
Johnson Ray 雷·约翰逊（1927~1995 年）
Johnston Jill 吉尔·约翰斯顿
Jonas Joan 琼·乔纳斯（生于 1936 年），表演艺术家
Jones Allen 艾伦·琼斯（生于 1937 年）
Jones-Hogu Barbara 芭芭拉·琼斯－霍格
Jorn Dane Asger 达内·阿斯格尔·约恩（1914~1973 年），丹麦哥布鲁同艺术家
Judd Donald 唐纳德·贾德（1928~1994

年）
Jung Carl 卡尔·荣格（1875~1961 年）
Kabakov Ilya 伊利亚·卡巴科夫（生于 1933 年）
Kahler Engen 恩根·卡勒（1882~1911 年），捷克艺术家
Kahn Gustave 古斯塔夫·卡恩（1859~1936 年）
Kandinsky Vasily 瓦西里·康定斯基（1886~1944 年）
Kapoor Anish 阿尼什·卡普尔（生于 1954 年）
Kaprow Allan 艾伦·卡普罗
Karouac Jack 杰克·卡鲁阿克（1922~1968 年），小说家
Kassak Lajos 拉霍斯·卡萨克（1887~1967 年）
Katsuro Yoshida 吉田克朗
Katz Alex 亚历克斯·卡茨（生于 1927 年）
Kauffer Edward McKnight 爱德华·麦奈特·考弗（1890~1954 年）
Kawara On 河原温（生于 1932 年）
Kelly Ellsworth 埃尔斯沃思·凯利（生于 1923 年）
Kelly Mary 玛丽·凯莉（生于 1941 年）
Kennard Peter 彼得·肯ánnard（生于 1949 年）
Kernstok Károly 卡罗里·科恩斯托克
Kertész André 安德烈·克特茨（1894~1985 年）
Khnopff Fernand 费尔南·科诺普夫（1858~1921 年）
Kidner Michael 迈克尔·基德纳（生于 1917 年），英国
Kiefer Anselm 安塞尔姆·基弗（生于 1945 年）
Kienholz Ed 埃德·基耶霍尔茨（1927~1994 年），恶臭艺术家
Kiesler Frederick 弗雷德里克·基斯勒（1896~1965 年），奥地利建筑师
King Phillip 菲利普·金（生于 1934 年）
Kirchner Ernst Ludwig 恩斯特·路德维希·基希纳（1880~1938 年）
Kirkeby Per 佩尔·科比（生于 1938 年）丹麦
Kishio Suga 管木志雄
Kisho Kurokawa 黑川纪章
Kitaj R.B. R·B·基塔伊（1932~2007 年），美国
Kiyonori Kikutake 菊竹清训
Klapez Ivan 伊万·科拉兹（生于 1961 年），克罗地亚雕塑家
Klasen Peter 彼得·克拉森
Klee Paul 保罗·克利（1879~1940 年）
Klein César 塞萨尔·克莱因（1876~1954 年）
Klein Yves 伊夫·克莱因，法国＊新现实主义者
Klick Laurel 劳蕾尔·克里克
Klimt Gustav 古斯塔夫·克利姆特（1862~1918 年）
Kline Franz 弗朗茨·克兰（1910~1962 年）
Klutsis Gustav 古斯塔夫·克鲁奇斯（1895~1944 年）
Klüver Billy 比利·克吕弗（生于 1927 年），工程师
Knowles Alison 艾利森·诺尔斯（生于 1933 年）
Koch Alexander 亚历山大·科赫
Koch Kenneth 肯尼思·科克（1925~2002 年）
Kogan Nina 尼娜·科甘
Kok Antony 安东尼·科克 诗人
Kokoschka Oskar 奥斯卡·科科施卡（1886~1980 年）
Kolár Jiri 伊利·科拉尔，捷克艺术家和诗人

Kolbe George 乔治·科尔贝（1877~1947 年）
Kollwitz Käthe 克特·珂勒惠支（1867~1945 年）
Komar Vitali 维塔利·科马（生于 1943 年），俄国
Konshalovsky Piotr 皮奥特尔·康沙洛夫斯基（1876~1956 年）
Koolhaas Rem 雷姆·库哈斯（生于 1944 年）
Koons Jeff 杰夫·孔斯（生于 1955 年）
Korosfoi-Kriesch Aladar 阿拉达尔·克洛斯弗依－克里奇（1863~1920 年），匈牙利
Körting 克廷
Kosice Gyula 久拉·克西斯
Kossoff Leon 利昂·科索夫（生于 1926 年）
Kosuth Joseph 和约瑟夫·克索斯（生于 1945 年）
Kotík Johan 约翰·科蒂克
Kounellis Jennis 珍妮斯·库奈里斯（生于 1936 年的希腊）
Kozloff Joyce 乔伊斯·科兹洛夫
Kralicek Emil 埃米尔·克拉利塞克
Kramer Jacob 雅各布·克雷默（1892~1962 年）
Kramer Pieter Lodewijk 彼得·洛德维克·克拉默（1881~1961 年），荷兰建筑师
Krasner Lee 李·克拉斯纳（1911~1984 年）
Kreis Willhelm 威廉·克赖斯
Krejcar Jaromír 雅罗米尔·克利卡
Kreutz Heinz 海因茨·克罗伊茨
Kriland Gösta 格斯塔·柯里兰
Kristjan 克里斯特扬
Kruger Barbara 芭芭拉·克鲁格（生于 1945 年）
Kruger 克吕热
Kubin Alfred 阿尔弗雷德·库宾（1877~1959 年），奥地利
Kubín Otakar 奥托卡·库宾
Kubista Bohumil 伯胡米勒·库比斯塔（1884~1918 年），捷克
Kubista Bohumil 博休米尔·库比斯塔
Kupka Frantisek 弗兰蒂塞克·库普卡（1871~1957 年）
Kuprin Alexander 亚历山大·库普林（1880~1960 年）
Kusama Yayoi 草间弥生（生于 1940 年）
Kushner Robert 罗伯特·库什纳
Lachaise Gaston 加斯东·拉雪兹（1882~1935 年）
Lacina Bohdan 博丹·拉吉纳
Laeuger Max 马克斯·洛伊格
Laktionov Alexander 亚历山大·拉克吉奥诺夫（1910~1972 年）
Lalique Rene 勒内·拉里克（1860~1945 年）
Lambie Jim 吉姆·兰比（生于 1964 年）
lamperth Jozsef Nemes 约瑟夫·内梅斯·拉姆波斯（1891~1924 年）
Lancia Emilio 埃米利奥·兰恰（1890~1973 年）
Lange Dorothea 多罗西娅·兰格（1895~1965 年）
Lange 兰格
Lanskoy André 安德烈·兰斯克伊（1902~1976 年）
Lanyon Peter 彼得·兰雍（1918~1964 年）
Larco Sebastiano 塞巴斯蒂亚诺·拉尔科（生于 1901 年）
Larionov Mikhail 米哈伊尔·拉里昂诺夫（1881~1964 年）
Larson Carl 卡尔·拉森（1853~1919 年），瑞典艺术家
Lasdun Denys 德尼斯·拉斯登（1914~2001 年）

Lassaw Ibram 伊布拉姆·拉索（1913~2003 年）
Latham Hohn 霍恩·莱瑟姆（1921~2006 年），英国
Laurens Henri 亨利·洛朗斯（1885~1964 年）
Laval Charles 夏尔·拉瓦尔（1862~1894 年）
Lawler Louise 路易斯·劳勒（生于 1947 年）
Lawson Ernest 欧内斯特·劳森（1873~1929 年），印象主义画家
Le Corbusier 勒柯布西耶（1887~1965 年），法国
Le Fauconnier Henri 亨利·勒福科尼耶（1881~1946 年）
Le Parc Julio 胡利奥·勒帕克（生于 1928 年）
Leaf June 琼·利夫
Leduc Fernand 费尔南·勒迪克
Lefer Fernand 费尔南·勒费（1881~1955 年）
Leger Fernand 费尔南·莱热
Lehmbruck Wilhelm 威廉·莱姆布鲁克（1881~1919 年）
Lehmdem Anton 安东·莱姆德姆
Lemaître Maurice 莫里斯·勒迈特（生于 1926 年）
Lemmen George 乔治·莱门（1845~1916 年）
Lentulov Aristarkh 阿里斯塔克·林图罗夫（1878~1943 年）
Leonid Berman 贝尔曼·莱昂尼德（1896-1976 年）
Leonidov Ivan 伊万·里昂尼多夫（1902~1959 年）
Lepape Georges 乔治·勒帕普（1887~1971 年）
Lermontov Mikhail 米哈伊尔·莱蒙托夫
Leroy Louis 路易斯·勒罗伊，法国艺术批评家
Leslie Alfred 阿尔弗雷德·莱斯利
Lethaby William Richard 威廉·理查德·莱瑟比（1857~1931 年）
Leutze Emanuel 伊曼纽尔·洛伊策
Levin Kim 金·莱文，批评家
Levine Sherrie 谢里·莱文（生于 1947 年）
Lewis Wyndham 温德姆·刘易斯（1882~1957 年）
LeWitt Sol 索尔·莱威特（1928~2007 年），美国
Lhote Andre 安德烈·洛特（1885~1962 年）
Lialina Olia 奥里亚·赖丽娜（生于 1971 年），俄国
Libera Adalberto 阿达尔贝托·利贝拉（1903~1963 年）
Lichtenstein Roy 罗伊·利希滕斯坦（1923~1997）
Liebermann Max 马克斯·李卜曼（1847~1935 年）
Liebknecht Karl 卡尔·李卜克内西 德国的共产主义者
Lindfors Lennart 伦纳特·林德弗
Linhart Evzen 埃弗泽恩·林哈德
Lipchitz Jacques 雅克·利普希茨（1891~1973 年），立陶宛人
Lippard Lucy 卢西·利帕德，美国批评家
Lipton Seymour 西摩·利普顿（1903~1986 年）
Lissitzky El 伊尔·利西茨基（1890~1947 年）
Lloyd Barbara 芭芭拉·劳埃德
Lohse Richard Paul 理查德·保罗·洛泽
Lohse Richard 理查德·洛泽
Lomazzi Paolo 保罗·洛马齐（生于 1936 年）

Long Richard 理查德·朗（生于 1945 年），英国艺术家
Longo Robert 罗伯特·隆哥（生于 1953 年），坏画家
Longobardi Nino 尼诺·隆戈巴尔迪
Loos Adolf 阿道夫·路斯，建筑师
Lorjou Bernard 伯纳德·洛儿茹（1908~1986 年）
Louis Morris 莫里斯·路易斯（1912~1962 年）
Lovink Geert 格特·洛文克，媒体活动家
Lowry L. S. L·S·劳里（1887~1976 年）
Lozowick Louis 路易斯·罗佐维科（1892~1973 年）
Lubetkin Berthold Romanovitch 伯特霍尔·罗曼诺维奇·卢贝特金（1901~1990 年）
Lucas Sarah 萨拉·卢卡斯（生于 1962 年）
Luce Henry 亨利·吕斯 《时代》杂志
Luce Maximilien 马克西米利安·吕斯（1858~1941）
Lucien Camille 卡米耶·吕西安（1863~1935 年）
Luckhardt Hans 汉斯·卢克哈特（1890~1954 年）
Luckhardt Wassili 瓦西里·卢克哈特（1889~1972 年）
Ludwig Grand Duke Ernst 大公爵恩斯特·路德维希（黑森）
Lugne-Poe Aurelien-Marie 奥雷利安-马里·吕涅-坡
Luks George 乔治·卢克斯（1867~1933 年）
Lundberg Bertil 贝尔蒂尔·伦德贝格
Lupertz Markus 马库斯·吕佩茨（生于 1941 年）
Lust René 勒内·卢斯特 律师
Luxemburg Rosa 罗莎·卢森堡
Lye Len 莱恩·莱伊（1901~1980 年）
Lynn Jack 杰克·林恩，英国建筑师
M.Boezem,《De Groene 教堂》，荷兰，阿姆梅里
MacConnel Kim 金·麦康奈尔
Macdonald Frances 弗朗斯·麦克唐纳（1874~1921 年）
Macdonald Jack 杰克·麦克唐纳
Macdonald Margaret 玛格丽特·麦克唐纳（1865~1933 年）
MacDonald-Wright Stanton 斯坦顿·麦克唐纳-赖特（1890~1973 年），美国色彩交响主义
Macentyre Eduardo 爱德华多·麦森蒂利
Maciunas George 乔治·马修纳斯（1931~1978 年）
Mack Heinz 海因茨·马克（生于 1931 年）
Macke August 奥古斯特·马可（1887~1914 年）
Mackensen Fritz 弗里茨·马肯森
Mackintosh Charles Rennie 查尔斯·伦尼·麦金托什（1868~1928 年）
Mackintosh Margaret Macdonald 玛格丽特·麦克唐纳·麦金托什
Mackmurdo Arthur Heygate 阿瑟·海盖特·麦克默多
MacMurtrie Chico 奇科·麦克默特里（生于 1961 年），美国，机器人
Maeda John 约翰·梅达（生于 1966 年，www.maedastudio.com），日裔美籍
Maenz Paul 保罗·门茨
Mae 马埃
Mafai Mario 马里奥·玛法伊
Magnelli Alberto 阿尔贝托·马涅利（1888~1971 年），意大利
Magris Alessandro 亚历山德罗·马格里斯
Magris Roberto 罗伯托·马格里斯
Magritte René 勒内·马格里特（1898~1967 年），比利时
Majorelle Louis 路易·马若雷勒（1859~1929 年）

Maki Fumihiko 桢文彦（生于 1928 年）
Malerba Gian Emilio 吉安·埃米利奥·马莱尔巴（1880~1926 年）
Malevich Kasimir 喀什米尔·马列维奇（1878~1935 年）
Mallarme Stephane 斯特凡娜·马拉梅（1841~1898 年）
Malraux André 安德烈·马尔罗（1901~1976 年），作家
Man Ray 曼·雷（1890~1977 年），美国
Manet Edouard 爱德华·马奈（1832~1883 年）
Mangold Robert 罗伯特·曼戈尔德（生于 1937 年）
Manguin Henri-Charles 亨利－夏尔·芒甘（1874~1949 年）
Manship Paul 保罗·曼希普（1885~1966 年）
Manzoni Piero 皮耶罗·曼佐尼（1933~1963 年），意大利（见 * 概念艺术）
Marc Franz 弗朗茨·马克（1880~1916 年）
Marcks Gerhard 格哈德·马克斯（1889~1981 年）
Marclay Christian 克里斯琴·马克雷（生于 1955 年）
Marcoussis Louis 路易斯·马库西斯（1883~1941 年），波兰
Marden Brice 布赖斯·马登（生于 1938 年）
Mare André 安德烈·马雷（1887~1932 年），室内设计师
Marey Etienne-Jules 艾蒂安－朱尔·马雷（1830~1904 年）法国摄影师心理学家
Márffy Ödön 厄尔·马尔菲
Marinetti Filippo Tommaso 菲利波·托马索·马里内蒂（1876~1944 年）
Marini Marino 马里诺·马里尼（1901~1980 年）
Mariscal Javie 哈维·马里斯卡尔（生于 1950 年），西班牙
Marisol 马里索尔（生于 1930 年）
Marks Gerhard 格哈德·马克斯（1889~1981 年），德国
Marquet Albert 阿尔贝·马凯（1875~1947 年）
Marsh Reginald 雷金纳德·马什（1898~1954 年）
Marshall P.P. P·P·马歇尔
Martin Agnes 阿格妮丝·马丁（1912~2004 年）
Martin Charles 查理斯·马丁（1884~1934 年）
Martin Kenneth 肯尼思·马丁（1905~1984 年）
Martin Mary 马里·马丁（1907~1969 年），英国
Martini Arturo 阿尔图罗·马丁尼（1889~1947 年）
Marussig Piero 皮耶罗·马鲁西格（1879~1937 年）
Mashkov Ilya 伊利亚·马什科夫（1884~1944 年）
Masson André 安德烈·马松（1896~1987 年）
Masunobo Yoshimura 吉村益信
Matal Bohmír 博米尔·马塔尔
Mathiesen 马蒂森
Mathieu Georges 乔治·马蒂厄（生于 1921 年）
Matiasek Katarina 凯塔琳娜·马提亚塞克（生于 1965 年），澳大利亚
Matisse Henry 亨利·马蒂斯（1869~1954 年）
Matta 马塔（罗伯托·马塔·埃绍林 Roberto Matta Echaurren, 1911~2002 年）
Matta-Clark Gordon 戈登·马塔－拉克（1943~1978 年）

1929 年）
Mattes Franco 佛朗哥·马泰斯（生于 1976 年），意大利人
Maurizio Cattelan 莫瑞吉奥·卡特兰
Maus Octave 奥克塔夫·莫斯（1856~1919 年）
Mavignier Almir 阿尔米尔·马维格尼尔，巴西画家
May Ernst 恩斯特·迈（1886~1970 年），德国建筑师
McCollum Alan 艾伦·麦科勒姆（生于 1944 年）
McDonough Michael 迈克尔·麦克多诺（生于 1951 年），美国建筑师
McLean Bruce 布鲁斯·麦克莱恩（生于 1944 年），定居伦敦的苏格兰艺术家
McLuhan Marshall 马歇尔·麦克卢汉（1911~1980 年），加拿大作家
McNair Herbert 赫伯特·麦克奈尔（1870~1945 年）
McQueen Briton Steve 布里顿·史蒂文·麦奎因（生于 1969 年）
Medalla David 戴维·梅达拉（生于 1942 年）
Medunetsky Konstantin 康斯坦丁·梅杜涅斯基（1899~1935 年）
Meier Richard 理查德·迈尔
Meier-Graefe Julius 尤利乌斯·迈尔－格雷费
Meireles Cildo 希尔多·梅里勒斯（生于 1948 年）
Melamid Alexander 亚历山大·梅拉米德（生于 1945 年）
Melnikov Konstantin 康斯坦丁·梅尔尼科夫（1890~1933 年）
Mendelsohn Erich 埃里希·门德尔松（1887~1953 年），德国表现主义建筑师
Mendelson Marc 马克·门德尔松
Mendieta Ana 安娜·门迪耶塔（1948~1985 年）
Mendini Alessandro 亚历山德罗·门迪尼（生于 1930 年），意大利设计师兼建筑师
Merleau-Ponty Maurice 莫里斯·梅洛－蓬蒂（1908~1961 年）
Merz Mario 马里奥·默茨（1925~2003 年）
Merz Marisa 马里萨·默茨（生于 1931 年）
Messager Annette 安妮特·梅萨热（生于 1943 年），法国
Mestrovich Marko 马尔考·米斯特罗维奇，塞尔维亚批评家
Metzger Gustav 古斯塔夫·梅斯热
Metzinger Jean 让·梅青格尔（1883~1956 年）
Mey Johann Melchior van der 约翰·梅尔基奥尔·范德梅（1878~1949 年），荷兰建筑师
Meyer Adolf 阿道夫·迈尔（1881~1929 年）
Meyer Hannes 汉内斯·迈尔，瑞士建筑师
Mezei A. A·梅泽
Michaux Henri 亨利·米肖（1899~1984 年），比利时艺术家
Middendorf Helmut 赫尔穆特·米登多夫
Middleditch Edward 爱德华·米德尔迪奇（1923~1987 年）
Milroy Lisa 莉萨·米尔罗伊（生于 1959 年）
Minne George 乔治·米纳（1866~1941 年）
Minnucci Gaetano 加埃塔诺·明努奇，批评家
Minton John 约翰·明顿 新浪漫主义画家
Miró Joan 霍安·米罗（1893~1983 年）
Miss Mary 玛丽·米斯（生于 1944 年）
Mitchell Joan 琼·米切尔（1926~1992 年）
Miyajima Tatsuo 宫岛达男（生于 1957 年），日本人

Modersohn Otto 奥托·莫德松
Modersohn-Becker Paula 保拉·莫德松-贝克尔（1876~1907 年）
Modigliani Amedeo 阿梅代奥·莫迪利亚尼（1884~1920 年），意大利画家
Moholy-Nagy Laszlo 拉兹洛·莫霍伊－纳吉（1895~1946 年），匈牙利裔美国建筑师
Mollino Carlo 卡洛·莫利诺（1905~1973 年），弯曲木和金属家具
Mondrian Piet 皮耶·蒙德里安（1872~1944 年）
Moneo Rafael 拉斐尔·莫内奥（生于 1937 年 西班牙）
Monet Claude 克洛德·莫奈（1840~1926 年）
Monory Jacques 雅克·蒙诺里（生于 1934 年）
Moore Albert 艾伯特·穆尔（1841~1893 年）
Moore Charles 查尔斯·穆尔
Moorman Charlotte 夏洛特·穆尔曼（1933~1991 年），先锋派大提琴家
Morandi Georgio 乔治·莫兰迪（1890~1964 年）
Moreas Jean 让·莫雷亚斯（1856~1910 年）
Moreau Gustave 古斯塔夫·莫罗（1826~1898 年）
Morellet François 弗朗索瓦·莫雷莱（生于 1926 年），法国
Morisot Berthe 贝尔特·莫里佐（1841~1895 年）
Morley Malcolm 马尔科姆·莫利（生于 1931 年），旅美英国艺术家
Morozov Ivan A. 伊万·A·莫洛佐夫，俄国收藏家
Morozzi Massimo 马西莫·莫罗齐
Morris Robert 罗伯特·莫里斯（生于 1931 年）
Morris William 威廉·莫里斯（1834~1896 年）
Moscowitz Robert 罗伯特·莫斯科维奇
Moser Koloman 柯罗曼·莫泽（1868~1918 年）
Mosset Oliver 奥利弗·莫塞
Motherwell Robert 罗伯特·马瑟韦尔（1915~1991 年），美国画家和作家
Mouron Adolphe Jean-Marie 阿道夫·让-玛丽·穆龙（1901~1968 年），生于乌克兰的法国艺术家，以卡桑德尔（Cassandre）著称
Mousseau Jean-Paul 让-保罗·穆索
Mthethwa Zwelethu 兹卫莱杜·穆塞斯瓦（生于 1960 年），南非
Mucha Alphonse 阿方索·穆哈（1860~1939 年）
Muche Georg 乔治·穆赫（1895~1987 年）
Mueck Ron 罗恩·米克（生于 1958 年），在伦敦的澳大利亚雕塑家
Mueller Otto 奥托·米勒（1874~1930 年）德国的
Mukhina Vera 维拉·穆希娜（1889~1953 年）
Munari Bruno 布鲁诺·姆纳里
Munch Edvard 爱德华·蒙克（1863~1944 年）
Muniz Vik 维克·穆尼兹（生于 1961 年），巴西艺术家
Munoz Juan 胡安·穆尼奥斯（1953~2001 年）
Münter Gabriele 加布里埃莱·明特尔（1877~1962 年），德国人，康定斯基的伴侣
Murray Elizabeth 伊丽莎白·默拉里（1940~2007 年）
Musil Robert 罗伯特·姆希尔，小说家
Mussolini Benito 贝尼托·墨索里尼

Muthesius Hermann 赫尔曼·穆特修斯（1861~1927 年），德国建筑师
Muybridge Eadwead 埃德沃德·迈布里奇（1830~1904 年），美国人
Muzio Giovanni 乔瓦尼·穆齐奥（1893~1982 年）
Nadar Felix 费利克斯·纳达尔
Nadelman Elie 伊利·纳德尔曼（1885~1946 年）
Nagel Peter 彼得·纳格尔（生于 1942 年）
Nakian Reuben 鲁本·纳吉安（1897~1986 年）
Nam June Paik 白南准（1932~2006 年），韩裔美国艺术家和音乐家
Namuth Hans 汉斯·纳穆斯
Nash Paul 保罗·纳什
Nasisse Andy 安迪·纳西斯（生于 1946 年）
Natalini Adolfo 阿道夫·纳塔利尼
Nauman Bruce 布鲁斯·瑙曼，美国艺术家
Naumann Friedrich 弗里德里希·瑙曼（1860~1919 年）
Neil Welliver 尼尔·威利弗
Neitzsche Friedrich 弗里德里希·奈茨弗
Nervi Pier Luigi 皮尔·路易吉·奈尔维（1891~1979 年），意大利土木工程师
Neutra Richard Josef 理查德·约瑟夫·诺伊特拉（1892~1970 年），奥地利裔美国建筑师
Nevelson Louise 路易斯·内韦尔森（1899~1988 年）
Nevinson Christopher C. R. W. 克里斯托弗·内文森（1889~1946 年），英国未来主义艺术家
Newman Barnet 巴尼特·纽曼（1905~1970 年），抽象表现主义艺术家
Newson Marc 马克·纽森（生于 1963 年）澳大利亚
Nicholson Ben 本·尼科尔森（1894~1982 年），英国人
Niemeye Adelberter 阿德尔贝特·尼迈尔
Niemeyer Oscar 奥斯卡·尼迈耶尔（生于 1907 年），巴西建筑师，1988 年普里兹克建筑奖获得者
Niestle J·B·尼思特勒（1884~1942 年）
Nietzsche Friedrich 弗里德里希·尼采（1844~1900 年）
Nikos 尼克斯
Nitsch Hermann 赫尔曼·尼奇
Nobuo Sekine 关东伸夫
Noguchi Isamu 野口勇（1904~1988 年）
Nolan Sidney 悉尼·诺兰
Noland Cady 卡迪·诺兰（生于 1956 年）
Noland Kenneth 肯尼思·诺兰（生于 1924 年）
Nolde Emil 埃米尔·诺尔德（1867~1956 年）
Nouvel Jean 让·努韦尔（生于 1945 年），法国建筑师
Novotny Otokar 奥托卡尔·诺沃特尼
Nowak Willy 威利·诺瓦克
O'Hara Frank 弗兰克·奥哈拉（1926~1966 年）
Obrist Hermann 赫尔曼·奥布里斯特（1863~1927 年）
Oedipus 欧迪普斯
Ofili Chris 克里斯·奥菲里
O'Keeffe George 乔治娅·奥基夫（1887~1986 年）
Olbrich J·M·奥尔布里奇（1867~1908 年）
Olbrich Josef Maria 约瑟夫·马利亚·奥尔布里奇（1867~1908 年）
Oldenburg Claes 克拉斯·奥登伯格（生于 1929 年）
Olitski Jules 朱尔斯·奥利茨基（1922~2007 年）

Oliva Achille Bonito 阿基里·博尼托·奥利瓦，意大利艺术批评家
Olivetti Adriano 阿德里亚诺·奥利韦蒂（1901~1960 年），实业家
Olsen Charles 查尔斯·奥尔森
Ono Yoko 小野洋子（生于 1933 年）
Opie Julian 朱利安·奥佩（生于 1958 年）
Oppenheim Dennis 丹尼斯·奥本海姆（生于 1938 年）
Oppenheim Meret 梅雷·奥本海姆（1913~1985 年）
Oppenheimer Dennis 丹尼斯·奥本海默（生于 1938 年）
Oppi Ubaldo 乌巴尔多·奥皮（1889~1946 年）
Orbán Dezso 德佐·奥尔班
Orimoto Tatsumi 折元立身（生于 1946 年），日本人
Orlan 奥伦（生于 1947 年），法国多媒体表演艺术家
Orozco Gabriel 加夫列尔·奥罗斯科（生于 1962 年）
Orozco José Clemente 何塞·克莱门特·奥罗斯科
Orup Bengt 本特·奥鲁普
Osborne John 约翰·奥斯本，愤怒的年轻人
Ossorio Alfonso 阿方索·奥索里奥（1916~1990 年），艺术家兼作家
Österlin Anders 安德斯·厄斯特林
Otis Elisha Graves 伊莱沙·格雷夫斯·奥蒂斯，电梯发明者
Oud Jacobus Johannes Pieter 雅各布斯·约翰内斯·彼得·奥德（1890~1963 年）
Oursler Tony 托尼·奥斯勒（生于 1957 年）
Ozenfant Amedee 阿梅代·奥藏方（1886~1966 年）
Paesmans Dirk 迪尔克·佩斯曼斯（生于 1965 年，www.jodi.org），比利时艺术家
Pagano Giuseppe 朱塞佩·帕加诺（1896~1945 年）
Pages Bernard 贝尔纳·帕斯（生于 1940 年）
Pages Bernard 法国的贝尔纳·帕热斯
Paladino Mimmo 米莫·帕拉迪诺（生于 1948 年）
Palatnik Abraham 亚布拉罕·帕拉特尼克（生于 1928 年）
Palestrina Giovanni Pierluigida 焦瓦尼·皮耶路易吉达·帕莱斯特里耶那
Palmer ,Samuel 塞缪尔·帕默尔
Pan Imre 伊姆里·潘
Pane Gina 吉纳·帕内（1939~1990 年）意大利
Pankok Bernhard 贝纳尔·潘科克（1872~1943 年）
Panton Dane Verne 戴恩·维恩·潘顿（1926~1998 年）
Panton Verner 弗纳·潘顿（1926~1998 年）
Paolini Giulio 朱利奥·保利尼（生于 1940 年）
Paolozzi Eduardo 爱德华多·保罗齐（1924~2005 年）
Pardo Jorge 豪尔赫·帕尔多（生于 1963 年），古巴籍美国人
Paris Harold 哈罗德·帕里斯
Park David 戴维·帕克
Parker Cornelia 科妮莉亚·帕克（生于 1956 年），英国人
Parmentier Michel 米歇尔·帕尔芒捷
Partz Felix 费利克斯·帕茨
Pascali Pino 皮诺·帕斯卡利（1935~1968 年）
Pascin Jules 朱尔·帕辛（1885~1930 年），比利时

Pasmore Victor 维克多·帕斯莫尔（1908~1998 年）
Pater Walter 沃尔特·佩特（1839~1894 年）
Pâtes Haute 奥特·帕泰
Patterson Simon 西蒙·帕特森（生于 1967 年）
Paul Bruno 布律诺·保罗（1874~1968 年）
Paxton Steve 史蒂夫·帕克斯顿，舞蹈家
Pearlstein Philip 菲利普·珀尔斯坦
Pechstein Max 马克斯·佩希施泰因（1881~1955 年）
Peeters Henk 亨克·佩特斯
Peladan Josephin 约瑟芬·佩拉当
Peladan Sar Josephin 约瑟芬·佩拉当（1859~1918 年），高级神父
Penck A.R. A·R·彭克（生于 1939 年）
Penone Giuseppe 朱塞佩·佩农（生于 1947 年）
Peploe S.J. S·J·佩普洛
Pepper Beverly 贝弗利·佩珀（生于 1924 年）
Perceval John 约翰·珀西瓦尔
Peri Laszlo 拉兹罗·佩里（1899~1967 年）
Permeke Constant 康斯坦特·佩默克（1886~1952 年）
Perriand Charlotte 夏洛特·佩里安（1903~1999 年）
Persico Edoardo 埃多阿多·佩尔西克（1900~1936 年）
Peter & Alison Smithson 彼得·史密森和艾莉森·史密森
Peterhans Walter 沃尔特·彼得汉斯（1897~1960 年）
Petitjean Hippolyte 伊波利特·珀蒂耶安（1854~1929 年）
Pevsner Anton 安东·佩夫斯纳（1886~1962 年），俄国侨民
Pevsner Nikolaus 尼古拉斯·佩夫斯纳（1902~1983 年）德裔英国艺术史家，理论家
Piacentini Marcello 马尔切洛·皮亚琴蒂尼（1881~1960 年）
Piano Renzo 伦佐·皮亚诺（生于 1937 年）意大利建筑师和设计师
Picabia Cuban Francis 库班·弗朗西斯·皮卡比亚（1879~1953 年），生于法国
Picard Edmond 埃德蒙·皮卡尔（1836~1924 年）
Picasso Pablo 巴勃罗·毕加索（1881~1973 年）
Piene Otto 奥托·皮内（生于 1928 年）
Pincemin Jean-Pierre 让-皮埃尔·潘瑟曼（1944~2005 年）
Pini Alfredo 阿尔弗雷多·皮尼
Pinot-Gallizio Giuseppe 朱塞佩·皮诺特-加利齐奥（1902~1964 年），意大利人
Piper Adrian 阿德里安·派珀（生于 1948 年）
Piper John 约翰·派珀（1903~1992 年）
Pissarro Camille 卡米耶·皮萨罗（1830~1903 年）
Pissarro Lucien 吕西安·皮萨罗（1863~1935 年）
Pistoletto Michelangelo 米凯兰杰洛·皮斯托莱托（生于 1933 年）
Pittermann-Longen Emil Artur 埃米尔·阿图尔·皮特曼－龙根
Pizzinato Armando 阿尔曼多·皮齐纳托（1910~2004 年），意大利画家
Poe Edgar Allan 埃德加·艾伦·坡
Poelzig Hans 汉斯·珀尔齐希（1869~1936 年）
Point Armand 阿芒德·普安
Poiret Paul 保罗·普瓦雷（1879~1944 年），巴黎时装设计师

Poliakoff Serge 谢尔格·波莱科夫（1900~1969 年），俄国侨民
Polke Sigmar 西格马·波尔克（生于 1941 年）
Pollini Gino 吉诺·波利尼（1903~1991 年）
Pollock Jackson 杰克逊·波洛克（1912~1956 年）
Ponge Francis 弗朗西斯·蓬热（1899~1988 年）
Poons Larry 拉里·波恩斯（生于 1937 年）
Popova Liubov 留波夫·波波娃（1889~1924 年）
Popova Liubov 留波夫·波波娃（1889~1924 年）
Pór Bertalan 博塔兰·波尔
Portaluppi Piero 皮耶罗·波尔塔卢皮（1888~1976 年）
Poun Ezra d 埃兹拉·庞德
Prendergast Maurice 莫里斯·普伦德加斯特（1859~1924 年），后印象主义画家
Presley Elvis 埃尔维斯·普雷斯利，猫王
Previati Gaetano 加塔塔诺·普雷维亚蒂（1852~1920 年）
Prince Richard 理查德·普林斯（生于 1949 年），美国自学成才
Prinzhorn Hans 汉斯·普林茨霍恩 柏林精神病学家
Procházka Antonín 安东尼·普罗查克
Prouve Victor 维克托·普鲁韦（1858~1943 年）
Pugh Clifton 克利夫顿·皮尤
Pugin Augustus Welby Northmore（1812~1852 年）奥古斯塔斯·韦尔比·诺思莫尔·皮金
Puig i Cadafalch Jose 若泽·皮格-卡达法尔齐（1869~1956 年）
Puni Ivan 伊万·普尼（1894~1956 年）
Purcell William Fray 威廉·弗雷·珀赛尔（1880~1965 年），美国草原学派
Puvis de Chavannes Pierre 皮·皮维·德沙瓦纳（1824~1898 年）
Puy Jean 让·皮伊（1876~1961 年）
Quin Carmelo Harden 卡梅洛·哈登·奎因
Quinn John 约翰·奎因 纽约收藏家
Quinn Marc 马克·奎因（生于 1964 年），英国艺术家
Räderscheidt Anton 安东·雷德沙伊特
Ragon Michel 米歇尔·拉贡，批评家
Rainer Arnulf 阿努尔夫·赖纳（生于 1929 年），奥地利人
Ramberg Christina 克里斯蒂娜·兰贝格
Ranaldo Lee 李·拉纳尔多（生于 1956 年），美国人
Rancillac Bernard 贝尔纳·朗西拉克
Ranson Paul 保罗·兰森（1862~1909 年）
Rauschenberg Christopher 克里斯托弗，劳申贝格，劳申贝格的儿子
Rauschenberg Robet 罗伯特·劳申贝格
Rava Carlo Enrico 卡洛·恩里科·拉瓦（1903~1985 年）
Ray Man 曼·雷（1890~1977 年）
Raysse Martial 马夏尔·雷瑟（生于 1936 年），法国艺术家
Read Herbert 赫伯特·里德 批评家
Rebeyrolle Paul 保罗·勒贝罗勒（1926~2005 年）
Recalcati Antonio 安东尼奥·雷卡尔卡蒂
Redon Odilon 奥迪隆·雷东
Reed John 约翰·里德
Rego Paula 保拉·雷格（生于 1935 年）
Reich Steve 斯蒂夫·赖克
Reinhardt Ad 阿德·莱因哈特（1913~1967 年），后绘画性抽象和极简主义
René Denise 丹尼丝·勒内
Renoir Pierre-Auguste 皮埃尔-奥古斯特·雷诺阿（1841~1919 年）
Restany Pierre 皮埃尔·雷斯塔尼，法国艺术批评家

Reth Alfred 阿尔弗雷德·雷特（1884~1966 年），生于匈牙利
Ribemont-Dessaignes Georges 乔治·里伯蒙-德萨涅
Richards, M.C. Ｍ·Ｃ·理查兹
Richards Paul 保罗·理查兹
Richier Germaine 热尔梅娜·里希耶（1904~1959 年），存在主义艺术
Richter Gerhard 格哈德·里希特（生于 1932 年），德国人，超现实主义
Richter Hans 汉斯·里希特（1888~1976 年）德国画家和电影制作人
Rickey George 乔治·里基（1907~2002 年）
Ridolfi Mario 马里奥·里多尔菲（1904~1984 年）
Riemerschmid Richard 理查德·里默施密欧（1868~1957 年）
Rietveldt Gerrit 格里特·里特维尔德（1888~1964 年）荷兰风格派设计师，建筑师
Riis Jacob 雅各布·里斯（1849~1914 年）
Riley Bridget 布丽奇特·赖利（生于 1931 年）
Riley Terry 特里·赖利
Rilke Rainer Maria 赖纳·玛丽亚·里尔克，诗人
Rimbaud Arthur 阿蒂尔·兰波（1854~1891 年）
Rimbaud Robin 罗宾·兰波（又名斯坎纳 Scanner，生于 1964 年），英国人
Riopelle Jean-Paul 让-保罗·廖佩里
Rippl-Ronai Jozsef 约瑟夫·力普尔-罗奈
Rist Pipilotti 皮皮洛蒂·里斯特（生于 1962 年），女视频艺术家
Rivera Diego 迭戈·里韦拉
Rivers Larry 拉里·里佛斯（1923~2002 年）
Robert van't Hoff 罗伯特·范奥特霍夫（1887~1979 年）
Roberts William 威廉·罗伯茨（1895~1980 年）
Roche Martin 马丁·罗奇
Rockwell Norman 诺曼·罗克韦尔（1894~1978 年）
Rodchenko Alexander 亚历山大·罗德琴科（1891~1956 年）
Rodia Simon 西蒙·罗迪亚（约 1879~1965 年），意大利的移民劳工 建筑师
Rodin Auguste 奥古斯特·罗丹（1840~1917 年）
Roger Bissiere 罗杰·比瑟里（1888~1964 年），巴黎的艺术家
Rogers Claude 克劳德·罗杰斯
Rogers Richard 理查德·罗杰斯（生于 1933 年），英国建筑师
Rogers Su 苏·罗杰斯
Roh Franz 弗朗茨·罗，德国艺术批评家
Rollins Tim 蒂姆·罗林斯（生于 1955 年）
Ronald William 威廉·罗纳尔多
Rood Ogden 奥格登·鲁德
Rooskens Anton 安东·鲁斯肯斯
Root John Wellborn 约翰·韦尔伯恩·鲁特，（1850~1891 年）美国建筑师
Rops Felicien 费里西安·罗普斯（1833~1898 年）
Rosa Hervé Di 埃尔韦·蒂·罗萨
Rosenbach Ulrike 乌尔丽克·罗森巴赫（生于 1943 年）
Rosenberg Harold 哈罗德·罗森伯格（1906~1978 年），美国艺术批评家
Rosenquist James 詹姆斯·罗森奎斯特（生于 1933 年）
Rosofsky Seymour 西摩·罗索夫斯基
Ross Charles 查尔斯·罗斯（生于 1937

年），美国人
Rossetti Dante Gabriel 丹蒂·加布里埃尔·罗塞蒂（1828~1882 年）
Rossi Aldo 阿尔多·罗西（1931~1997 年），意大利建筑师
Rossi Barbara 芭芭拉·罗西
Rosso Medardo 梅达尔多·罗索（1858~1928 年），意大利雕塑家
Roszak Theodore 泰奥多尔·罗萨克（1907~1981 年）
Rotella Mimmo 米莫·罗泰拉（1918~2006 年），意大利人
Roth Dieter 戴特·罗特
Roth Dieter 迪特尔·罗特（1930~1998 年）
Roth Emil 埃米尔·罗思
Rothenberg Susan 苏珊·罗登伯格（生于 1945 年）
Rothfuss Rhod 罗德·罗斯弗斯
Rothko Mark 马克·罗斯科（1903~1970 年）
Rouault Georges 乔治·鲁奥（1871~1958 年）
Rousse George 乔治·鲁斯（生于 1947 年），法国艺术家
Rousseau Blanche 布朗什·鲁索
Rousseau Henri 亨利·鲁索（1844~1910 年）
Roussel Ker-Xavier 科-格扎维埃·鲁塞尔（1867~1944 年）
Roy Pierre 皮埃尔·罗伊（1880~1950 年），法国人
Rozanova Olga 奥尔加·罗赞诺娃（1886~1918 年）
Rubens Peter Paul 彼得·保罗·鲁本斯
Rudolph Paul 保罗·鲁道夫（1918~1997 年），美国人
Rumney Ralph 拉尔夫·拉姆尼（1934~2002 年），英国艺术家
Ruscha Edward 爱德华·鲁沙（生于 1937 年）
Ruscha Ed 埃德·鲁沙
Russell Gordon 戈登·拉塞尔
Russell Morgan 蒙根·拉塞尔（1886~1953 年）
Russolo Luigi 路易吉·鲁索罗（1885~1947 年），画家和作曲家
Rustin Jean 让·吕斯坦（生于 1928 年），法国人
Ruthlmann Jacques-Emile 雅克-埃米尔·鲁尔曼
Rutter Frank 弗兰克·拉特 批评家
Ryabushinsky Nikolay 尼古莱·雅布申斯基
Ryan Paul 保罗·瑞安（生于 1943 年）
Ryder Albert Pinkham 艾伯特·平卡姆·赖德（1847~1917 年）
Rydingsvard Ursula von 乌尔苏拉·冯·里丁斯瓦德（生于 1942 年）
Ryman Robert 罗伯特·赖曼（生于 1930 年）
Saarinen Eero（1910~1961 年）埃罗·沙里宁 芬兰裔美国建筑师
Saarinen Eliel 埃利尔·沙里宁（1873~1950 年）
Sabatier Roland 罗兰·萨巴捷（生于 1942 年）
Saburo Murakam 春上三郎
Sacco Nicola 尼古拉·萨科
Sacco-Vanzetti 萨科-万泽蒂案（某案件中的人物）
Sadamasa Motonaga 元永定正
Salle David 戴维·萨尔（生于 1952 年），美国人
Salomé 萨洛梅
Salt John 约翰·索尔特（生于 1937 年），美籍英国艺术家
Samaras Lucas 卢卡斯·萨马拉斯（生于 1936 年）美国

Sammaruga Guiseppe 圭斯佩·萨马路加（1867~1917 年）
Samuel Godfrey 戈弗雷·塞缪尔
Sandin Dan 丹·桑丁（生于 1942 年）
Sant'Elia Antonio 安东尼奥·圣埃利亚（1888~1916 年）
Sarfatti Margherita 玛格丽塔·萨尔法蒂（1880~1961 年），艺术批评家，墨索里尼的情人
Sartre Jean-Paul 让-保罗·萨特（1905~1980 年），法国作家
Satié Alain 阿兰·萨蒂（生于 1944 年）
Satie Erik 埃里克·萨蒂（1866~1925 年），作曲家
Saunders Helen 海伦·桑德斯（1885~1963 年）
Saville Jenny 珍妮·萨维尔（生于 1970 年）英国艺术家
Savinio Alberto 阿尔贝托·萨维尼奥（1891~1952 年），作家和作曲家，德基里科是他的哥哥
Saytour Patrick 帕特里克·塞图尔（生于 1935 年）
Scanlan Joe 乔·斯坎伦（生于 1961 年），美国艺术家
Schad Christian 克里斯蒂安·沙德（1894~1982 年）
Schafer R. Murray R·默里·谢弗
Schafer Carl 卡尔·沙费尔
Schamberg Morton 莫顿·尚伯格（1881~1918 年）美国的精确主义和达达主义者
Schapiro Miriam 米里亚姆·沙皮罗
Scharoun Hans 汉斯·夏隆（1893~1972 年）
Scharvolgel J·J·沙沃尔格尔
Schawinsky Xanti 赞蒂·沙温斯基（1904~1979 年）
Scheerbart Paul 保罗·舍尔巴特 玻璃幻想曲作曲家和诗人
Scheithauerová Linka 林卡·沙伊托洛娃
Scheper Hinnerk 欣纳克·舍佩尔（1897~1957 年）
Schiaparelli Elsa 埃莉萨·斯基亚帕雷利（1890~1973 年）
Schiele Egon 埃贡·席勒
Schindler Rudolph Michael 鲁道夫·迈克尔·申德勒（1887~1953 年），奥地利裔美国建筑师
Schlemmer Oskar 奥斯卡·施莱默（1888~1943 年）
Schlichter Rudolf 鲁道夫·施利希特（1890~1955 年）
Schmidt Hans 汉斯·施密特
Schmidt Joost 约斯特·施密特（1893~1948 年）
Schmidt Karl 卡尔·施密特（1866~1945 年）
Schmidt-Rottluff Karl 卡尔·施密特-罗特卢夫（1884~1976 年）
Schmitthenner Paul 保罗·施密特黑纳（1884~1973 年）
Schnabel Julian 朱利安·施纳贝尔（生于 1951 年）
Schnable Julian 的两位艺术家朱利安·施纳贝尔（生于 1951 年），美国人
Schneemann Carolee 卡罗里·施内曼（生于 1939 年），美国画家、表演、电影，作家
Schneemann Chrolee 克罗莉·施内曼
Schneider Ira 艾拉·施奈德（生于 1939 年）
Schoenmaekers M·J·H·舍恩马尔克斯 新柏拉图哲学的哲学家
Schöffer Nicolas 尼古拉斯·舍费尔（1912~1992 年）
Schonberg Arnold 阿诺尔德·舍恩贝格，奥作曲家
Schonberg 舍恩贝格，奥匈帝国

Schoonhoven　Jan 扬·朔恩霍芬

Schopenhauer　Arthur 阿图尔·叔本华（1788~1860 年）

Schreyer　Lothar 洛塔尔·施赖尔（1886~1966 年）

Schuffenecker　Emile 埃米尔·许芬内斯克（1851~1934 年）

Schultze　Bernard 贝尔纳德·舒尔茨

Schultze-Naumburg　Paul 保罗·舒尔茨 – 瑙姆堡

Schulze　Alfred Otto Wolfgang 阿尔弗雷德·奥托·沃尔夫冈·舒尔茨（又名沃尔斯 Wols, 1913~1951 年）

Schumacher　Emil 埃米尔·舒马赫

Schumacher　Fritz 弗里茨·舒马赫

Schuyff　Peter 彼得·舒伊弗（生于 1958 年），荷兰人

Schwabe　Carlos 卡洛斯·施瓦贝（1866~1928 年）

Schwarzkogler　Rudolf 鲁道夫·施瓦茨克格勒（1941~1969 年），奥地利人

Schwitters　Kurt 库尔特·施威特斯（1887~1948 年）

Scipione 西皮翁纳

Scolari　Massimo 马西莫·斯科拉里

Scott　Tim 蒂姆·斯科特（生于 1937 年）

Segal　George 乔治·西格尔（1924~2000 年），波普艺术家

Segantini　Giovanni 乔凡尼·塞甘蒂尼（1858~1899 年），分彩方法

Seitz　William 威廉·塞茨　美国艺术史家和批评家

Seiwert　Franz 弗朗茨·赛韦特

Self　Colin 科林·塞尔夫（生于 1941 年），英国艺术家

Selz　Peter 彼得·塞尔兹

Seon, Alexandre 亚历山大·赛奥（1857~1917 年）

Serra　Richard 理查德·塞拉（生于 1939 年）

Serusier　Paul 保罗·塞吕西耶（1864~1927 年）

Seurat　Georges 乔治·修拉

Severini　Gino 吉诺·塞韦里尼（1883~1966 年）

Shahn　Ben 本·沙恩（1898~1969 年）

Shahn　Ben 本·沙恩，社会现实主义

Shankland　E.C. E·C·尚克兰

Shattuck Roger 罗杰·沙塔克

Shaw　Richard Norman 理查德·诺曼·肖（1831~1912 年），英国建筑师

Shchukin　Sergei 谢尔盖·史楚金，俄国收藏家

Sheeler　Charles 查理斯·希勒（1883~1965 年），画家和摄影师

Sherman　Cindy 辛迪·舍曼（生于 1954 年），美国人

Shinn　Everett 埃弗里特·希恩（1876~1953 年）

Shinohara　Kazuo 篠原一男（1925~2006 年），日本建筑师

Short　Elizabeth 伊丽莎白·肖特（别名大丽花,《谋杀案》中的女演员）

Shozo Shimamoto 鸠本昭三

Shusaku Arakawa 荒川修作

Shuso Mukai 向井修二

Sickert　Walter 沃尔特·西克特

Siegel　Eric 埃里克·西格尔（生于 1944 年）

Signac　Paul 保罗·西尼亚克（1863~1935 年）

Silver　Nathan 内森·西尔弗

Simard　Claude 克劳德·西马德（生于 1956 年），加拿大艺术家

Simonds　Cherles 查尔斯·西蒙兹（生于 1945 年），美国人

Sinatra　Frank 弗兰克·西纳特拉

Siqueiros　David Alfaro 戴维·阿尔法罗·西凯罗斯

Sironi　Mario 马里奥·西罗尼（1885~1961 年）

Siskind　Aaron 阿龙·西斯金德（1903~1992 年），抽象摄影

Sisley　Alfred 阿尔弗雷德·西斯莱（1839~1899 年）

Skinner　Frances 弗朗西斯·斯金纳

Sky　Allison 艾利森·斯凯

Slevogt　Max 马克斯·斯莱福格特（1868~1932 年）

Sloan　John 约翰·斯隆（1871~1951 年）

Smetana　Jan 扬·斯美塔那

Smetana　Pavel 帕维尔·斯美塔那

Smith　David 戴维·史密斯（1906~1965 年）

Smith　Ivor 艾弗·史密斯　英国建筑师

Smith　Jack 杰克·史密斯（生于 1928 年）

Smith　Richard 理查德·史密斯（生于 1931 年）

Smith　Tony 托尼·史密斯（1912~1980 年）

Smithers　Leonard 伦纳德·史密瑟斯

Smithson　Alison and Peter 艾利森·史密森（1928~1993 年）和彼得·史密森（1923~2003 年），英国建筑师

Smithson　Robert 罗伯特·史密森

Smyth　Ned 内德·史密斯

Snelson　Kenneth 肯尼思·斯内尔森（生于 1927 年）

Sobrino　Francisco 弗朗西斯科·索布里诺（生于 1932 年），西班牙人

Soffici　Ardengo 阿尔登戈·索菲奇（1979~1964 年）

Solomon　Alan 艾伦·所罗门　美术馆长

Sonnier　Keith 基思·索尼耶

Sorkin　Michael 迈克尔·索金　作家

Soros　George 乔治·索罗斯

Sossuntzov　生于捷克的亚罗斯拉夫·索桑佐夫（Iaroslav 又名瑟潘 Serpan，1922~1976 年）

Soto　Jesús Raphael 赫苏斯·拉斐尔·索托（1923~2005 年），委内瑞拉人

Sottsass　Ettore 埃托雷·索特萨斯（1917~2007 年），意大利设计师

Soulages　Pierre 皮埃尔·苏雷吉斯（生于 1919 年），法国艺术家

Soupault　Philippe 菲利普·苏波

Sousa　Emilio 埃米利奥·苏萨

Soutine　Chaim 杰姆·苏丁（1894~1943 年），俄国人

Soyer　Moses 摩西·苏瓦尔（1899~1974 年）

Soyer　Raphael 拉斐尔·苏瓦耶（1899~1987 年）

Sperlich　H·G·斯珀利奇

Sphinx 斯芬克斯

Spilliaert　Leon 莱昂·施佩里艾特（1881~1946 年）

Spoerri　Daniel 达尼埃尔·斯波埃里（生于 1930 年），瑞士人

Spreckelsen　Johan Otto von 约翰·奥托·冯·施普雷克尔森（1919~1987 年），丹麦建筑师

Stalin　Joseph 约瑟夫·斯大林

Stam　Mart 马尔特·斯塔姆（1899~1986 年），荷兰人

Stamerra　Joanne 乔安妮·斯塔默拉

Stämpfli　Peter 彼得·施滕普夫利

Stanczak　Julian 朱利安·斯坦扎克（生于 1928 年），美国人

Stanick　Peter 彼得·斯坦尼克（生于 1953 年，www.stanick.com），美国人

Stankiewicz　Richard 理查德·斯坦凯维奇（1922~1983 年）

Starck　Philippe 菲利普·斯塔克（生于 1949 年），法国设计师

Stazewski　亨利克·斯塔吉弗斯基（Henryk）

Stein　Gertrude 格特鲁德·斯坦

Stein　Joel 乔尔·斯坦（生于 1926 年）

Stein　Leo 利奥·斯坦

Steina　Michael 迈克尔·斯坦

Steina　斯坦纳（生于 1940 年）的夫妻团队，早期的视频艺术家和技术先驱

Steinbach　Haim 海姆·史泰因巴赫（生于 1944 年）

Stelarc　斯泰拉克　即斯泰里奥斯·阿卡迪欧（Stelios Arcadiou，生于 1946 年），澳大利亚人

Stella　Frank 弗兰克·斯特拉（生于 1936 年）

Stella　Joseph 约瑟夫·斯特拉（1877~1946 年）

Stenberg　Georgii 乔治·斯滕贝格（1900~1933 年）兄弟

Stenberg　Vladimir 弗拉基米尔·斯滕贝格（1899~1982 年）

Stepanova　Varvara 瓦尔瓦拉·斯捷潘诺娃（1895~1958 年）

St-Germain-des-Pres 圣日耳曼德佩

Stieglitz　Alfred 阿尔弗雷德·施蒂格利茨（1864~1946 年），摄影师

Still　Clyfford 克利福德·斯蒂尔（1904~1980 年）

Stirling　James 詹姆斯·斯特林（1926~1992 年），英国建筑师

Stölzl　Gunta 贡达·施特尔策尔（1897~1983 年）

Stone　Michelle 米歇尔·斯通

Storr　John 约翰·斯托尔（1885~1956 年）

Stortenbecker　Nikolaus 尼古劳斯·施滕贝克（生于 1940 年）

Stowasser　Friedrich 弗里德里希·施托塞尔（1928~2000 年），又名洪德特瓦塞尔 Hundertwasser，奥地利人

Strindberg　August 奥古斯特·斯特林贝格

Struth　Thomas 托马斯·施特鲁特（生于 1954 年）

Strzeminski　Wladyslaw 弗拉迪思洛夫·斯特尔吉米斯基

Sturlusond　Haukur Dor 豪库尔·多尔·斯图尔拉森

Sue　Louis 路易·休（1875~1968 年），建筑师和设计师

Suetin　Nikolai 尼古拉·修廷（1897~1954 年）

Sugimoto　Hiroshi 日本的杉本博司（生于 1948 年）

Sullivan　Louis 路易斯·沙利文（1856~1924 年），美国建筑师

Sultan　Donald 唐纳德·休尔坦

Survage　Leopold 利奥波德·瑟维基（1879~1968），生于俄国

Susumu Koshimizu 小清水进

Sutherland　Graham 格雷厄姆·萨瑟兰（1903~1980 年）

Svanberg　Max Walter 马克斯·沃尔特·斯万贝格

Swanson　Gloria 格洛丽亚·斯旺森，好莱坞女演员

Sylvester　David 戴维·西尔维斯特，英国批评家

Syrkus　Szymon 希蒙·西尔库斯，建筑师

Taaffe　Philip 美国人菲利普·塔弗（生于 1955 年）

Taeuber　Sophie 索菲·托伊伯（1889~1943 年），阿尔普的妻子，瑞士画家、舞蹈家和设计师

Taeuber-Arp　Sophie 索菲·托伊伯 – 阿尔普（1889~1943 年）

Takis 塔基斯

Tange　Kenzo 丹下健三（生于 1913 年），日本人

Tanguy　Yves 伊夫·唐吉（1900~1955 年）

Tanning　Dorothea 多罗泰亚·坦宁（生于 1910 年）

Tapié　Michel 米歇尔·塔皮耶

Tàpies　Antoni 安东尼·塔皮耶斯（生于 1923 年），加泰罗尼亚艺术家

Tatlin　Vladimir 弗拉基米尔·塔特林（1885~1953 年）

Tato 塔托

Tatsumi Orimoto 折元立身

Taut　Bruno & Max 布鲁诺和马克斯（1884~1967 年）陶特

Taut　Bruno 布鲁诺·陶特（1880~1938 年），德国建筑师

Taut　Max 马克斯·陶特（1884~1967 年）

Taylor-Wood　Sam 萨姆·泰勒 – 伍德（生于 1967 年），英国人

Tchelitchew　Pavel 帕维尔·柴里切夫（1889~1957 年），俄国流亡者

Télémaque　Hervé 埃尔韦·泰莱马克

Temple　Shirley 秀兰·邓波儿

Terragni　Giuseppe 朱塞佩·泰拉吉尼（1904~1941 年），意大利

Tessenow　Heinrich 海因里希·泰森诺（1876~1950 年）

Tesumi Kudo 工藤手角

Teutsch　Janos Mattis 雅诺士·马蒂斯·托伊茨（1884~1960 年）

Thek　Paul 保罗·迪克（1933~1988 年）

Theo　Wolvecamp 泰奥·沃尔威凯普

Thiebaud　Wayne 韦恩·蒂鲍德（生于 1920 年）

Thomson　Charles 查尔斯·托马斯

Tiffany　Louis Comfort 路易斯·康福特·蒂法尼（1848~1933 年）

Tihanyi　Lajos 拉霍斯·蒂汉尼

Tihanyic　Lajos 拉霍斯·提哈尼克（1885~1938 年）

Tikal　Václav 瓦克拉夫·迪卡尔

Tillmans　Wolfgang 沃尔夫冈·蒂尔曼斯（生于 1968 年），德国艺术家

Tilson　Jake 英国的杰克·蒂尔森（生于 1958 年）

Tilson　Joe 乔·蒂尔森（生于 1928 年）

Tinguely　Jean 让·廷古利

Tobey　Mark 马克·托比（1890~1976 年）

Toche　Jean 让·托什

Toche　Virginia 弗吉妮娅·托什

Tomio Miki 三木富雄

Tooker　George 乔治·图克（生于 1920 年）

Toorop　Jan 让·图洛普（1858~1928 年）

Toroni　Niele 尼尔·托罗尼

Torres　Rigoberto 利戈贝托·托里斯（生于 1962 年）

Tosi　Arturo 阿尔图罗·托西（1871~1956 年）

Toupin　Fernand 费尔南德·图潘

Town　Harold 哈罗德·汤

Trapani　A. A·特拉帕尼，莫斯科摄影师

Trotsky　Leon 利昂·托洛茨基（1879~1940 年）

Trucco　Matte 马特·特鲁科

Tryon　Dwight W. 德怀特·W·特鲁瓦永

Tsvetayeva　Marina 马琳娜·茨维塔耶娃　俄国诗人

Tucker　Albert 艾伯特·塔克

Tucker　William 威廉·塔克（生于 1935 年）

Tudor-Hart　Ernest Percyval 欧内斯特·珀西瓦尔·图德 – 哈特，加拿大人

Tudou　David 戴维·图铎（1926~1996 年），钢琴家

Turcato　Giulio 朱利奥·图尔卡托

Turk　Gavin 加文·特克

Turk　Gavin 加文·特克（生于 1967 年）

Turnbull　William 威廉·特恩布尔（生于 1922 年）

Turner　Joseph Mallord William 约瑟夫·马洛德·透纳（1775-1851）

Turrell　James 美国的詹姆斯·特里尔（生于 1943 年）

Tusquets Oscar 奥斯卡·塔斯科茨（生于1941年）
Twachtman John 约翰·特瓦克特曼（1853~1902年）
Twombly Cy 赛·通布利（生于1929年）
Tzara Tristan 特里斯坦·查拉（1896~1963年），罗马尼亚诗人
Ubac Raoul 拉乌尔·于巴克（1909~1985年）
Udaltsova Nadezhda 娜杰日达·乌达丽佐娃（1886~1961年）
U-fan Lee 李禹焕
Uitz Bela 贝拉·维茨（1887~1972年）
Ullrich Dietmar 迪特尔马·乌尔里希（生于1940年）
Ultvedt Per Olof 佩尔·奥尔洛夫·乌尔特威特（生于1927年），芬兰激浪派艺术家
Utrillo Maurice 莫里斯·于特里约（1885~1955年），法国人
Utzon Dane Jorn（1918~2008年）戴恩·约恩·伍重，丹麦建筑师
Vaisman Meyer 迈尔·魏斯曼
Valensi Andre 安德烈
Vallin Eugene 欧仁·瓦兰（1856~1925年）
Vallotton Felix 费利克斯·瓦洛东（1865~1925年）
Valmier Georges 乔治·瓦尔米耶（1885~1937年）
Valtar Louis 路易·瓦尔塔尔（1869~1952年）
Van Alen William 威廉·范阿朗（1883~1954年），美国建筑师
Van de Velde Henry 亨利·范德维尔德（1863~1957年）
Van der Leck Bart 巴尔特·范德尔·莱克（1876~1958年）荷兰画家
van der Rohe Ludwig Mies 路德维希·密斯·凡德罗
Van Doesburg Nelly 内莉·范·杜斯堡，泰奥的遗孀
van Dongen Kees 克泽·范东让（1877~1968年），荷兰野兽主义艺术家
van Eesteren Cor 科尔·范爱伊斯特伦（1897~1988年）
van Eyck Aldo 阿尔多·范爱克（1918~1999年），荷兰人
van Gogh Vincent 文森特·梵高
Van Lint Louis 路易斯·范林特
Van Rysselberghe Theo 泰奥·范里塞尔伯格（1862~1926年）
Van Velde Bram 布拉姆·范维尔德（1895~1981年），荷兰艺术家
Van't Hoff Robert 罗伯特·范特霍夫（1887~1979年）
Vantongerloo Georges 乔治·范同格罗（1886~1965年），比利时画家和雕塑家
Vanzetti Bartolomeo 巴尔托洛梅奥·万泽蒂
Varisco Grazia 格拉齐亚·瓦利斯科
Vasarely Jean-Pierre 让·皮埃尔·瓦萨勒利（维克托·瓦萨勒利 Victor Vasarely 之子），亦称作伊瓦拉尔（Yvaral，1934~2002年）
Vasarely Victor 维克托·瓦萨勒利（1908~1997年），法籍匈牙利艺术家
Vasulka Woody 伍迪·瓦苏尔卡（生于1937年）
Vaughan Keith 基思·沃恩（1912~1977年）
Vautier Ben 本·沃捷（生于1935年）
Vauxcelles Louis 路易斯·沃塞勒，批评家
Vedova Emilio 埃米利奥·维多瓦（1919~2006年），意大利人
Venturi Robert 罗伯特·文丘里（生于1925年），美国建筑师
Verhaeren Emile 埃米尔·费尔海伦
Verheyden Isidor 伊西多尔·费尔海顿
Verkade Jan 杨·弗柯德

Verlaine Paul 保罗·韦莱纳（1844~1896年）
Vesnin Alexander 亚历山大·维斯宁（1883~1959年）
Vesnin Victor 维克托·维斯宁（1882~1950年）
Viallet Claude 克劳德·维亚莱（生于1936年）
Viani Alberto 阿尔贝托·维亚尼
Vicious Sid 锡德·维舍斯，朋克性手枪乐队成员
Vidal Miguel Angel 米格尔·安杰尔·维达尔
Villeglé Jacques de la 雅克·德拉·维莱吉莱
Villon Jacques 雅克·维永（1875~1963年），杜尚的哥哥
Viola Bill 贝尔·薇奥拉（生于1951年）
Viollet-le-Duc Eugène Emmanuel 欧仁·埃马纽埃尔·维奥莱－勒－杜克（1814~1879年）
Vivaldi 维瓦尔第
Vladimirsky Boris 鲍里斯·弗拉基米尔斯基（1878~1950年）
Vlaminck 弗拉曼克
Vollard Ambroise 安布鲁瓦兹·沃拉尔，画商
Voss Jan 让·沃斯
Vostell Wolf 沃尔夫·福斯特尔（1932~1998年），激浪派艺术家
Voysey Charles Francis Annesley 查尔斯·弗朗西斯·安斯利·沃伊齐（1857~1941年）
Voysey Charles Francis Annesley 查尔斯·弗朗西斯·安斯利·沃伊齐（1857~1941年）
Vrubel Mikhail Ivanovich 米哈伊尔·伊万诺维奇·弗鲁贝尔（1856~1910年）
Vrubel Mikhail 米哈伊尔·弗鲁贝尔（1856~1910年），象征主义画家
Vuillard Edouard 爱德华·维亚尔（1868~1940年）
Wadsworth Edward 爱德华·沃兹沃思（1889~1949年）
Wagmaker Jaap 荷兰艺术家亚普·瓦格马克（1906~1975年）
Wagner Martin 马丁·瓦格纳（1885~1957年）
Wain John 约翰·韦恩 愤怒的年轻人
Walden Herwarth 赫尔瓦特·瓦尔登（1878~1941年），柏林人
Waldhauer Fred 弗雷德·瓦尔德豪尔
Walker Maynard 梅纳德·沃克
Wall Jeff 杰夫·沃尔（生于1946年），加拿大人
Walter Curt Behrendt 沃尔特·库尔特·贝伦特
Walter 沃尔特 收藏家
Warhol Andy 安迪·沃霍尔（1928~1987年）
Warndorfer Fritz 弗里茨·瓦恩多费尔，银行家
Watts Robert 罗伯特·沃茨（1923~1988年）
Wearing Gillian 吉兰·韦尔林
Webb Michael 迈克尔·韦布（生于1937年）
Webb Philip 菲利普·韦布（1831~1915年），英国艺术与手工艺运动重要的建筑师
Wegener Paul 保罗·韦格纳，电影导演
Wegman William 威廉·韦格曼
Weil Benjamin 本杰明·韦尔
Weill Kurt 库尔特·魏尔
Weiner Lawrence 劳伦斯·韦纳（生于1940年）
Weingart Wolfgang 沃尔夫冈·魏因加特（生于1941年）出生于德国
Weininger Otto 奥托·魏宁格尔（1880~1903年）
Weir Julian Alden 朱利安·奥尔登·韦尔（1852~1919年）

Weiss David 戴维·韦斯（生于1946年）
Welliver Neil 尼尔·威利弗
Wenders Wim 维姆·温德斯（生于1945年，美国人
Wendy 文迪，建筑师罗杰斯的姐妹，后来成为福斯特的妻子
Wesselmann Tom 汤姆·韦塞尔曼（1931~2004年）
Westermann H.C. H·C·韦斯特曼（1922~1981年）
Whistler James Abbott McNeill 詹姆斯·阿博特·麦克尼尔·惠斯勒（1834~1903年）
Whiteread Rachel 雷切尔·怀特利德（生于1963年）
Whitman Robert 罗伯特·怀特曼（生于1935年）
Wiestle J·B·维斯尔（1884~1942年）
Wilde Oscar 奥斯卡·怀尔德（1854~1900年）
Wilder Billy 比利·怀尔德 电影导演
Wiley William T. 威廉·T·威利（生于1937年）
Wilke Hannah 汉纳·威尔克（1940~1993年）
Williams Emmett 埃米特·威廉斯（1925~2007年）
Williams William Carlos 威廉·卡洛斯·威廉斯，诗人
Wils Jan 简·威尔斯（1891~1972年）
Wilson Martha 玛莎·威尔逊（生于1947年）
Wilson Robert 罗伯特·威尔逊（生于1941年）
Wise Howard 霍华德·怀斯（1903~1989年）
Wittgenstein karl 卡尔·维特根施泰因，工业家
Wittwer Hans 汉斯·威特韦尔
Wojarowicz David 戴维·沃亚罗维茨（1954~1992年）
Wölfli Adolf 阿道夫·韦尔夫利（1864~1930年），瑞士人，患精神分裂症
Wolman Gil J. 吉尔·J.沃尔曼（1929~1995年）
Wols 沃尔斯
Wood Grant 格兰特·伍德（1892~1942年）
Woodrow Bill 贝尔·伍德罗（生于1948年）
Woolf Virginia 弗吉尼娅·沃尔夫
Wright Frank Lloyd 弗兰克·劳埃德·赖特（1869~1959年）
Wright Willard Huntington 威拉德·亨廷顿·赖特 斯坦顿的哥哥
Wyeth Andrew 安德鲁·韦思（1917~2009年）
Yakulov Georgi 乔治·雅库洛夫（1884~1928年）
Yevonde Madame 耶旺德夫人（1893~1975年）
Young La Monte 拉蒙特·扬（生于1935年）
Youngerman Jack 杰克·杨格曼（生于1926年）
Yudin Lev 列夫·尤丁（1903~1941年）
Zaccarini John-Paul 约翰－保罗·扎卡里尼（生于1970年）
Zadkine Ossip 奥西普·扎德金（1890~1966年）
Zakanitch Robert 罗伯特·扎卡尼奇
Zhdanov Andrei 安德烈·日丹诺夫（1896~1948年）
Zimmer Bernd 贝恩德·齐默尔
Zontal Jorge 若尔·宗陶
Zorio Gilberto 吉尔贝托·佐里奥（生于1944年）
Zucker Joe 乔·朱克

中外文专业用语对照

AAA（Allied Artists Association）同盟艺术家协会
AAA（American Abstract Artists）美国抽象艺术家协会
Abbaye de Créteil 德克雷泰伊修道院
ABC ABC 组
Abstract Expressionism 抽象表现主义
Abstract-Creation 抽象创造
Abstraction Lyrique 抒情抽象
Abstraction-Création 抽象创造
Accumulations 积累艺术
Action Painting 行动绘画
Actionism 行动主义
Ada'web 阿达网（1995~1998 年，http://adaweb.walkerart.org）
Adhocism 局部独立主义
Adhocism 特定目的主义
Aeropittura 喷绘
Aesthetic Movement 美学运动
Affichistes 招贴画拼贴
AfriCobra 非洲眼镜蛇
AkhRR，AkhR 俄国革命艺术家协会
Allianz 瑞士先锋艺术家联盟
American Craft Movement 美国工艺运动
American Scene 美国风情
American Type Painting 美国式绘画
Analytical Cubism 分析方块主义
Angry Penguins 愤怒的企鹅
Angry Young Men 愤怒的青年（英国）
Anthony Hunt 安东尼·亨特事务所
Anthropometries 人体测量
Anti-Design 反设计
Antipodean Group 反向组
Arbeitsrat Fur Kunst 工人艺术协会
Archigram 阿基格拉姆（英国）
Architext 阿基泰科斯特
Archizoom 阿基祖姆（意大利）
ARC 展（Animation, Recherche, Confrontation, 即：动画、探索、对抗），1970 年在巴黎城市现代艺术博物馆举行
Art & Language 艺术和语言
Art Autre 另外艺术
Art Brut 粗野艺术
Art for People 艺术为人民
Art Informel 无形式艺术
Art of Noise 噪声艺术
Art Photography 艺术摄影
Art Workers' Coalition（AWC）艺术工作者同盟
Art Workers' Guild 艺术工作者行会
Arte Cifra 密码艺术
Arte Generativo 生成艺术
Arte Madí 马蒂艺术
Arte Nucleare Painters 核艺术画家
Arte Nucleare 核艺术（意大利）
Arte Programmata 程序艺术
Artifactualism 艺术求实主义
Arts and Crafts Exhibition Society 工艺美术展览协会
Ashcan School 垃圾箱画派
Assemblage 装配
Atelier 5 五人工作室
Atelier Populaire 流行工作室（法文）
Audio Art 音频艺术
Auto-destructive 自毁艺术
Automatism 自动主义（加拿大）
Bad Painting 低劣绘画
Barbizon School 巴比松学派
Bauhaus School 包豪斯学院
Bay Area Figuration 海湾地带具象
Beat Generation 垮掉的一代
Beatniks 披头族
Beats 垮掉的一代（美国）
Bildarchitekyur 绘画的建筑
Biomorphic Abstraction 生物形态抽象
Black Expressionism 黑色表现主义
Black Mountain College 黑山学院

BMPT Group 法国的 BMPT 组
Body Art 人体艺术
Bonnie and Clyde，美国电影《公路上的邦妮和克莱德》中的雌雄大盗
Bowery Boys 鲍厄里男孩
Bruitism 喧闹主义
Camden Town Group 卡姆登镇组
Century Guild 世纪行会
Chessman, Caryl 卡里尔·切斯曼（1960 年代某案件的死刑犯）
Chicago Imagists 芝加哥意派
Chicago School 芝加哥学派
Children's Art 儿童艺术
Chronophotographs 时序照片
CIAM 国际现代建筑协会
Cinetic Art 动的艺术
Cloisonnism 隔线主义
CoBrA 哥布鲁阿（也称眼镜蛇集团）
Coleres 愤怒的拳头
Collective Unconscious 集体无意识
Colour-Field Painting 色场绘画
Combine Paintings 结合绘画
Common-Object Artists 普通物体艺术家
Common-Objects Painting 普通物体绘画
Compressions 压缩艺术
Conceptual Art 概念艺术
Concrete Art 具体艺术
Constructivism 构成主义
Continuitá 连续派
Coop Himmelblau 蓝天组
Cordier & Ekstrom Gallery 科迪埃和埃克斯特龙美术馆，纽约
Correspondence Art 通信艺术
Counter Design 反向设计
Counter-composition 反构图
Crafts Revival 工艺复兴
Cubist-Realism 方块主义 - 现实主义
Cubo-Futurism 方块 - 未来主义
Cushicle 库什克尔（一种充气的套房，包括水、食物、收音机和电视，1966~1967 年），
Deadpan Aesthetic 无表情美学
Decadent Movement 颓废运动
Deconstructivist Architecture 解构主义建筑
Deconstructivist Exhibition 解构主义展览
Der Blaue Reiter 青骑士
Der Block 街区社
Der Ring 圈社
Design Art 设计艺术
Destination Art 目的地艺术
Detournement 侵吞（颠覆或腐败）
Deutscher Werkbund 德意志制造联盟
Devetsti Group 九种力量派
Die Blaue Vier 四青士
Die Brucke 桥社
Die Glaserne Kette 玻璃链
Direct Art 直接艺术
Divisionism 分色主义
Drip Painting 滴画
E.A.T.（Experiment in Art and Technology）艺术和技术实践，美国
EADS Astrium 欧洲宇航防务集团的艾斯特里厄姆公司
EAI（Electronic Arts Intermix）电子艺术混会
Earth Art 大地艺术
Eccentric Abstraction 古怪的抽象
Ecole de Nice 尼斯学派
Ecole de Paris 巴黎学派
Elementarism 基本要素主义
Entartete Kunst 堕落艺术
Equipo 57 57 团队
Equipo Cronica 克罗尼卡派（西班牙）
Equipo Realidad 现实性团队
Europai Iskola 欧洲学派
Euston Road School 尤斯顿路学派
Existential Art 存在主义艺术

Expressionism 表现主义
Factual Art 求实艺术
Factualism 求实主义
Fantastic Architecture 梦幻建筑
Fantastic Realism 梦幻现实主义
Feminist Art Workers 女权主义艺术工作者
Figuration Libre 自由造型（法国）
Figuration Narrative 叙事具象
Figurative Realism 具象的现实主义
Fin-de-siecle 世纪末
Flat Areas of Color 色彩的平涂
Fluxus 激浪
Forces Nouvelles 新力量
Forma 形式派
Found Objects 捡来的物体
Fragmentation 分裂
Fronte Nuovo Delli Arti 新艺术战线
Funk Art 恶臭艺术
Futurism 未来主义
Geflecht Group 编织派
General Idea 普通观念派
Gestural Abstract Painting 笔势抽象绘画
Gestural 笔势
Glasgow School 格拉斯哥学派
Golubaya Roza 蓝玫瑰
Gran Fury 复仇女神格兰
Graphic Design 平面造型设计
Graphic 书画刻印（作品），平面造型
Grassroots Art 草根艺术
GRAV（Groupe de Recherche d'Art Visuel）视觉艺术研究组
Green Architecture 绿色建筑
Green Mountain Boys 绿山男孩
Groninger Museum 荷兰格罗宁根博物馆，1995 年
Group of Plastic Artists 造型艺术家小组
Group Seven 七人组
Group X X 组
Gruppo 7 七人组
Gruppo N N 组
Gruppo T T 组
Guerrilla Art Action Group（GAAG）游击队艺术行动组
Guerrilla Girls 游击队女孩
Gutai Association 具体艺术协会（日本）
Gutai Group 具体派
Hairy Who 多毛者
Halmstad Group 哈尔姆斯塔德派
Halmstad Group 海姆斯塔德派（瑞士的）
Happening 偶发艺术
Hard-Edge Painting 硬边绘画
Hard-Edre Painting 硬边绘画
Harlem Renaissance 哈莱姆文艺复兴
Haute Pâte 色彩浓重
Hauterives 法国欧德赫佛的理想宫
Hayward Gallery 伦敦海沃德美术馆
Hi Red Center 高红中心
Homme-Temoin 目击者（Man as Witness），法国
HTML（hypertext mark-up laguage）超文本标记语言
Hufeisensiedlung 马掌建筑项目
Hungarian Activism 匈牙利行动主义
Hypergraphics 超图形标记语言
Hyperrealism 高度写实主义
Idea Art 思想艺术
Imaginist Bauhaus 意象主义包豪斯
Imaginistgruppen 意象主义派
Independent Group 独立派
Information Art 信息艺术
Inkhuk（Institut Khudozhesvennoy Kultury）艺术文化学院
Installation 装置艺术
Intellectualism 理智主义
International Situationis 国际情境主义
Intimisme 私密主义
Intuitive Art 自觉艺术

Japanese Gutai Group 日本具体艺术小组
Japonisme 日本主义
Jeune Peinture Belge 比利时青年绘画
Jugendstil 青年风格（新艺术运动在德国）
Jungian Psychoanalysis 荣格精神分析
Junk Art 废品艺术
K.O.S.（Kids of Survival）幸存的孩子
Kalte Kunst 冷艺术
Kinetic Art 活动艺术，能动的艺术
Kitchen Sink School 厨房水池学派，英国
La Libre Esthetique 自由审美组
la Nouvelle Tendance 新趋势
Les Automatistes 自动主义
les Maudits "该死的画家"
Les Plasticiens 造型艺术家
Les Vingt 二十人组
Lettrism 字母主义
Lettrist International 字母主义国际
Light Art 光艺术
Live Art 现场艺术
Lloyds Register of Shipping 伦敦的劳埃德船舶注册局
London Group 伦敦组
Lost Generation 失落的一代
Luminism 光色主义
Lyrical Abstraction 抒情抽象
M.I.A.R.（Movimento Italiano per l'Architettura Razionale）意大利理性建筑运动
Machine Aesthetic 机器美学
Macromedia Flash 二维动画软件
Magic Realism 魔幻现实主义
Mail Art 邮件艺术
Marks Barfield Architects 马克斯·巴菲尔德建筑师事务所
Mary Boone Gallery 马里·布恩美术馆
Matter Painting 实体绘画
Mec Art（Mechanical art）机械的艺术
Metabolism 新陈代谢主义
Mexican Muralists 墨西哥的壁画家
Mezzadro Chair 拖拉机椅
Minimalism 极简主义
Minotaurgruppen 人身牛头怪组
Miserabiliste 悲惨主义
Modernisme 现代主义（新艺术运动在加泰罗尼亚）
Monogram 字母组合
Mono-Ha 物派
Monster Roster 怪物罗斯特
Movement and Light 运动和光
Movimento Arte Concreta（MAC）具体艺术运动
Movimento Italiano per l'Architettura Razionale（M.I.A.R.）意大利理性建筑运动
Multiples 复式作品
Myrninerest 最高领航人（玛奇·吉尔（Gill, Madge）所指的"一种看不见的力量"，她称之为最高水手）
Nabis 纳比派
Naive Art 天真艺术
Nancy School 南锡学派
Narkompros 人民教育委员会
Narrative Architecture Today（NATO）当代叙事建筑
National Socialist Art 国家社会主义艺术（Nazi Art 纳粹艺术）
Nationalism 民族主义
Nederlandse Experimentele Groep 荷兰实验组
Neo-Classicism 新古典主义
Neo-Dada Organizers 新达达组织者
Neo-Dada 新达达
Neo-Expressionism 新表现主义
Neo-Geo 新几何
Neo-Impressionism 新印象主义
Neo-Liberty 新自由
Neo-Plasticism 新造型主义

Neo-Pop 新波普艺术
Neo-Primitive 新原始主义
Neo-Realism 新现实主义
Neue Künstlervereinigung München 慕尼黑新艺术家协会
Neue Sachlichkeit 新现实性
Neue Wilden 新野蛮人
New Brutalism 新粗野主义
New Image Painters 新形象画家（美国）
New Perceptual Realism 新感知现实主义
New Realism 新现实主义
New Romantic 新浪漫主义
New York Five 纽约五
New York Realists 纽约现实主义艺术家
New York School 纽约学派
New‐Romanticism 新浪漫主义
Nicholas Grimshaw and Partner 尼古拉斯·格里姆肖及合伙人事务所
Non-Objective Art 非客观艺术
Nouveau Realisme 新现实主义
Nouvelle Figuration 新具象
Nouvelle Tendance 新趋势
Novecentismo 20世纪运动
Novecento Italiano 意大利20世纪
Novembergruppe 十一月集团
Nul 荷兰零派
Nyolcak 八人组
Omega Workshops 欧米茄车间
Op Art 光效艺术
Optical Illusion 光学错觉
Organic Abstraction 有机抽象
Organic Architecture 有机建筑
Orphism 奥菲士主义
Oslinyy Khvost 毛驴尾巴
Outsider Art 门外汉艺术
Ove Arup and Partner 奥维·阿勒普及合伙人事务所
Packages 包装
Painters Eleven 画家十一人组
Painters of Seven 画家七人组
Paling Stijl 鳗鱼风格（新艺术运动在比利时）
Peeling Buildings 剥落建筑（SITE）
Perceptual Abstraction 感性抽象
Performance Art 表演艺术
Phalanx 方阵
Photo-Realism 照相写实主义
Pittura Metafisica 形而上画派
Pixel-Based 基于像素的
Plug-In City 插入式城市（1964~1966年）
Pointillism 点彩主义
Polymaterialism 多材料主义
Polymaterialists 聚乙烯材料主义艺术家
Pop Art 波普艺术
Post-Impressionism 后印象主义
Post-Painterly Abstraction 后绘画性抽象
Praesens Group 普拉埃森斯派（波兰）
Praesens 现在派
Prairie House 草原住宅
Precise Realism 精确表现主义
Pre-Raphaelite Brotherhood（PRB）拉斐尔前派兄弟会
Primitivism 原始主义
Process Art 过程艺术
Productivism 生产主义
Psychic Automatism 精神自动主义
Psychogeography 心理地理
Puteaux Group 皮托派
Quadriga 四马双轮战车
Radical Design Movement 激进设计运动
Radical Design 激进设计
Rayonism 辐射主义
Readymades 现成物体
Rebel Art Centre 造反艺术中心
Regionalism 地域主义
Reliance Control Factory in Swindon 斯温顿的瑞伦斯控制厂（1965~1966年，1991年拆除）

Representative 描绘性的
Revolutionary Black Gang 革命黑帮
Salon de la Rose + Croix 玫瑰加十字架沙龙
Salon des Indépendants 独立沙龙
SAMO（Same Old Shit）标签，"还不是老屁话"
Sarah-Bernhardt 巴黎萨拉‐贝纳尔剧院
School of London 伦敦学派
School of Pont-Aven 阿凡桥学派
Scottish Colourists 苏格兰色彩画家
Scuola Metafisica 形而上学派
Scuola Romana 罗马学派（意大利）
Section d'Or 黄金分割
Sella 马鞍凳
Serial Art 系列艺术（或体系艺术 Systems Art）
Sezessionstil 分离派（新艺术运动在奥地利）
Sharp-Focus Realism 精准聚焦写实主义
Silk Screens 丝屏印制
SITE 多学科团体（成立于1969年）
SITE 赛蒂（环境中的雕塑）
Situationism 情境主义
Situationist International 情境主义国际
Skupina 42 42组
Skupina Ra 拉组
Skupina Vytvarnych Umelcu 五人组
Social Realism 社会现实主义
Societe Anonyme des Artistes Peintres, Sculpteurs, Graveurs, etc. 画家，雕塑家，雕刻师艺术家股份有限公司
Société Anonyme Inc. 匿名有限责任公司协会
Sots Art 苏刺艺术
Spazialismo 空间主义
Spike Jones 斯派克·琼斯（歌曲）
Spur 踪迹
St Ives School 圣埃夫斯学派（英国）
Stain Painting 染色绘画
St-Germain-des-Pres 圣日耳曼德佩
Stile Floreale 花卉风格（新艺术运动在伦敦）
Stile Liberty 自由风格
Stile Nouille 面条风格（新艺术运动在意大利）
Stuckism 反概念主义（栓塞主义）
Studio Alchymia 奥基米亚工作室
Studio Dumbar 荷兰的东巴工作室（成立于1977年）
Stupid Group 愚蠢派（德国）
Super-Realism 超级写实主义
Superstudio 超级工作室
Suprematism-Abstraction 至上主义‐抽象
Suprematism 至上主义
Symbolism 象征主义
Synchromism 色彩交响主义
Synthetic Cubism 综合方块主义
Synthetism 综合主义
Systemic Painting 体系绘画
Tachism 斑污主义
Taleau 活人画
Team X（Team Ten，Team 10）第十次团队
Techno-Chic 技术品味
Tecton 泰克顿（建筑公司）
Tendenza 坦丹札学派（即趋势学派）
Term 4 四人组事务所
The Eight 八人组
The Subjects of Artist School 艺术家主题学派
The Ten 十人组
Tirs 射击绘画
Tonalism 色调主义
Total Design 总体设计
Transavanguardia 超先锋（意大利）
Transcendentalism 超验主义
Trap Paintings 圈套画

Trompe l'oeil 障眼法（法文，欺骗眼睛）
UFO UFO派
Ugly Realism 丑陋现实主义
Unism 统一主义
Unovis 新艺术捍卫者
Urban Realism 都市现实主义
Utility Furniture 实用家具
Utopianism 乌托邦主义
Verism 真实主义
Video 视频
Vienna Secession 维也纳分离派
Visionary Art 幻觉艺术，粗野艺术在英国普遍用语
Vorticism 漩涡主义
Vortography 漩涡影像
Washington Color Painters 华盛顿色彩画家
Wiener Aktionismus 维也纳行动艺术
Wiener Werkstatte 维也纳车间
Wir Group 我们派
World of Art 艺术世界
World Wid Wet 万维网（或WWW；3W），1989年创立
YBAs 青年英国艺术家
Zebra 斑马派
Zehnerring 十人圈
Zeitgeist 时代精神（国际展览）
Zen49 禅宗49
Zero Group 零派（德国）

译后记

1985年，邹德侬、巴竹师和刘珽，我们一起开始翻译并出版了阿纳森的《西方现代艺术史》，工作中的甘苦、吴冠中老师及沈玉麟老师对我们的支持，一直萦绕我们的心怀，不想竟过去整整30年了。

本来，我们并不是那本书最合适的译者，但由于改革开放初期"恶补"西方世界文化知识的迫切需要，我们这些业余工作者（巴竹师是外语专业，邹德侬和刘珽是建筑学专业），在极缺相应文化环境的条件下，也可以说是在"摸着黑"、"硬着头皮"的情况下，进行工作的。从那以后，我们在教学和研究中，似乎已经离不开现代艺术史，它已经成为最接近我们本专业的姊妹学科。

此后我们一直花一部分精力关注艺术史的新进程，巴竹师大约1995年在日本目睹了阿纳森艺术史第二版日文译本的发行，并寄回了发行者的大幅海报，海报上记有十余位博士或在读博士参加了工作。受比我们晚约10年的日译本出版的触动，邹德侬也花"巨资"购买了两册著作原版，不幸没有成功说服出版单位出版第二版正式中译本。2007年邹德侬在纽约古根海姆博物馆的书店里，翻遍了带有"Today"（当今）字样的艺术史，企图寻找西方现代艺术最新的发展，但是未果。不过，我们这些有兴趣的教师，对这一学科的关注，始终如一。

2010年邹德侬去上海参观世博会，在刘珽那里看到这部西方现代艺术的《风格、学派和运动》一书，竟然是2010年当年出版的，初翻了一下，看到其中有接近2010年的资料，深深被它吸引。不过，被刘珽称作"发动机"的邹德侬，此时似乎再也没有勇气和力气动员自己和巴、刘翻译这部新著了。

然而，一把年纪的人，要为这辈子学习艺术史的活动画一个圆圆的句号，一直是从未泯灭的心愿，特别是当年出版阿纳森艺术史的时代，我国还没有参加国际版权公约，怎么说那个译本在我们心中也是背着"盗版"恶名的。后来听说那书的版权已经被别人买去，我们在失望之余，把那"心愿"注入到这部《风格，学派和运动》上，这就是30年后"重操旧业"的来由。

我们十分感谢建工社的戚琳琳编辑，她和同事们十分积极、果断并迅速地谈好了该书的版权事宜，其工作效率让我们敬佩，与当年几次推介出版阿纳森第二版中译本的失败，形成了强烈对比。

感谢旅法的魏筱丽博士，热心及时地为我们解决了大量的法文问题，互联网的资料广泛和及时传输，也和当年与吴冠中先生从邮局寄信件卡片的来往，形成了强烈对比。

感谢刘珽博士敏锐的眼光，几乎是在第一时间买到此书，使我们有机会发现它，阅读它。

感谢张向炜博士在旅美时很快为我们买到这本书，及时为出版社提供了样本资料。

还要感谢我们的许多"一字师"，碰到问题就向一些各有所长的教师朋友发出"微信"，"现场"就能解决问题。"一字师"人数众多，这里就不一一举名了。

面对众多的外文语种，特别是面对并不是我们专业的姊妹学科，我们的能力十分有限，工作中还是不时出现"摸着黑"、"硬着头皮"的感觉。所以，错漏、不当肯定有的，真诚希望读者提出宝贵的批评和意见，期望在适当的时候加以改正。多谢了！

邹德侬，巴竹师
2016年1月30日

著作权合同登记图字：01-2012-7540号

图书在版编目（CIP）数据

风格、学派和运动——西方现代艺术基础百科 /（英）埃米·登普西著；巴竹师译.
北京：中国建筑工业出版社，2016.10
ISBN 978-7-112-19599-2

Ⅰ.①风…　Ⅱ.①埃…②巴…　Ⅲ.①艺术史-西方国家-现代　Ⅳ.①J110.95

中国版本图书馆CIP数据核字（2016）第164370号

Published by arrangement with Thames & Hudson Ltd, London
© 2002 and 2010 Thames & Hudson Ltd, London
This edition first published in China in 2016 by China Architecture & Building Press, Beijing
Chinese edition © 2016 China Architecture & Building Press

本书由英国Thames & Hudson Ltd 出版社授权翻译出版

责任编辑：戚琳琳　程素荣
责任校对：李欣慰　张　颖

风格、学派和运动
——西方现代艺术基础百科
[英] 埃米·登普西　著
巴竹师　译
邹德侬　校

*

中国建筑工业出版社出版、发行（北京海淀三里河路9号）
各地新华书店、建筑书店经销
北京嘉泰利德公司制版
中华商务联合印刷（广东）有限公司印刷

*

开本：850×1168毫米　1/16　印张：19$\frac{1}{4}$　插页：1　字数：739千字
2017年6月第一版　　2017年6月第一次印刷
定价：168.00元
ISBN 978-7-112-19599-2
　　　（29029）

版权所有　翻印必究
如有印装质量问题，可寄本社退换
（邮政编码100037）